THE PHOTOGRAPHY BOOK

옮긴이 안혜영

안혜영은 유니버시티 서던 캘리포니아(USC)에서 미술사를 전공했다. 상하이 미술관의 인턴을 거쳐, 뉴욕 프랫 인스티튜트 대학원 과정에서 사진(MFA)을 전공했으며, 현재 뉴욕의 파슨스 디자인 스쿨에서 사진 전공으로 석사과정(MFA)에 재학중이다.
『유화 바이블』『런던에서 꼭 봐야 할 100점의 명화』『유럽 미술의 거장들』을 비롯한 미술 이론 · 실기 서적을 번역했다.

THE PHOTOGRAPHY BOOK

FIRST PUBLISHED IN 1997
ⓒ 1997 Phaidon Press Limited

옮긴이 안혜영

초판 1쇄 발행일 2009년 10월 20일

펴낸이 이상만
펴낸곳 마로니에북스
등 록 2003년 4월 14일 제2003-71호
주 소 (110-809) 서울시 종로구 동숭동 1-81
전 화 02-741-9191(대)
편집부 02-744-9191
팩 스 02-3673-0260
홈페이지 www.maroniebooks.com

* 책값은 뒤표지에 있습니다.

ISBN 978-89-6053-083-6
ISBN 978-89-6053-080-5(set)

Printed in China

〈약어 설명〉

c = 연도 경 **b** = 출생 **d** = 사망

h = 높이 **w** = 넓이

ALB = Albania	CZ = Czechoslovakia	LIT = Lithuania	PRU = Prussia
ARG = Argentina	DK = Denmark	LUX = Luxembourg	ROM = Romania
ARM = Armenia	EG = Egypt	MA = Mali	RUS = Russia
ASL = Australia	FIN = Finland	MAL = Malta	SA = South Africa
AUS = Austria	FR = France	MEX = Mexico	SP = Spain
BEL = Belgium	GER = Germany	MOR = Morocco	SW = Switzerland
BR = Brazil	GR = Greece	NE = Nepal	SWE = Sweden
BUL = Bulgaria	HAW = Hawaii	NL = Netherlands	TUR = Turkey
BUR = Burma	HUN = Hungary	NOR = Norway	UK = United Kingdom
CAM = Cambodia	IN = India	NZ = New Zealand	UKR = Ukraine
CAN = Canada	IR = Iran	PAK = Pakistan	USA = United States of America
CEY = Ceylon	IT = Italy	PER = Peru	VIET = Vietnam
CH = Chile	JAP = Japan	PUE = Puerto Rico	WIN = West Indies
CHN = China	KEN = Kenya	POL = Poland	YUG = Yugoslavia
CU = Cuba	LAT = Latvia	POR = Portugal	

The Photography Book은 일상의, 혹은 미지의 시간 속으로의 여행이며 우리에게 잘 알려졌거나 또는 실험적인 사진작가들이 포착한 세상의 모습이 담긴 책이다. 사진이 발명된 후 150년이라는 다소 짧은 역사 속에서 사진은 현재의 기록이라는 기능적인 수단에서 출발해 숱한 변화를 거치며 사진의 도상, 작가, 갤러리와 수집가들이 어우러져 예술의 한 장르로 자리 잡았다. 작가 이름의 알파벳 순서에 따라 정리한 The Photography Book은 그들이 기록한 사건과 사람, 혹은 서정적인 자연의 모습, 역사적인 순간들, 스포츠, 야생 생물, 패션 등을 포괄적으로 다루고 있다. 그리고 각 작가들의 대표적인 이미지와 함께 우리의 일상에 영향을 끼친 사진의 이해를 돕기 위한 예술적 견지의 설명을 수록하고 있다. 작품을 소개한 본문 하단에 참조 항목을 두어 비슷한 시각을 지닌 작가, 혹은 같은 주제를 다른 견지에서 찍은 작가들 간의 비교를 용이하게 했다. 책 말미에는 사진의 이해를 높일 수 있는 기술적 용어의 설명과 사진 장르, 예술 운동에 관련한 용어 사전, 세계 각국의 대표적인 사진 전문 갤러리나 박물관에 대한 소개를 덧붙였다.

마로니에북스
maroniebooks.com

한스 알스만 Aarsman, Hans 레네세 1988 Renesse 1988

한 기발한 농부가 자신의 건초 더미를 고가도로의 교각 아래에 쌓아두었다. 콘크리트 교각 양쪽에 놓인 레일로 볼 때, 이 교각은 중앙 분리대가 있는 고속도로로 쓸 예정이었으나, 아직 완성되지 않았음을 알 수 있다. 이 때문에 평범한 일상의 풍경으로 보이는 이 사진은 완성되지 않은 도로의 모습을 통해 당시 급속히 발전하고 있

던 유럽의 모습과, 교각 아래에 건초더미를 쌓아 둔 장면을 통해 일상에 만연해 있던 기회주의적인 모습을 섬세한 시각으로 포착하고 있다. 이 사진과 같은 'Transit zones'(변화하는 구역, 도로)는 1980~1990년대를 풍미했던 신지형학적 사진작가들이 선호하던 장소였다. 그들은 일상에서 일어나는 자질구레한 사건들을 강조

와 역설 없이 담담한 시선으로 담았다. 신지형학적 사진은 평범한 일상의 모습을 통해 사회의 변화를 읽을 수 있다는 생각에 기반을 두고 있다. '레네세'는 알스만이 네덜란드인들의 일상을 담은 사진집 『Hollandse Taferelen』(1990)을 통해 소개되었다.
○ Baldus, Barnard, Clifford, Fox Talbot, Frith, Turner

4

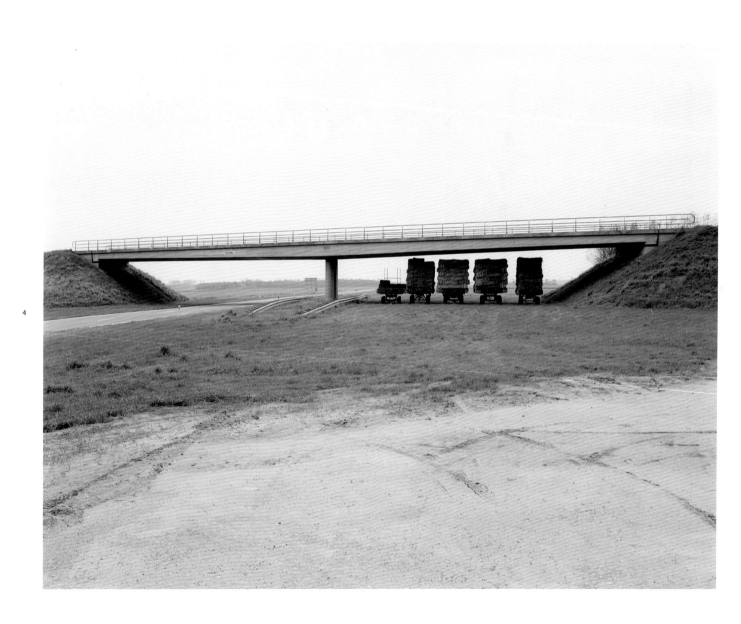

Hans Aarsman. b Amsterdam (NL), 1951. **Renesse 1988**. 1988. C-type print.

압바스 Abbas

남아프리카의 광부들 South African Miners

사진 속의 풍경은 아마도 하루 일이 끝난 저녁 무렵인 듯 하다. 태양은 하늘에 낮게 걸려 있고 창문으로 쏟아져 들어오는 오후의 햇빛을 배경으로 광부들은 휴식을 취하며 잡담을 나누고 있다. 사진의 왼쪽에 즐겁게 이야기를 나누고 있는 두 명의 광부는 막 목욕을 끝낸 후 옷을 갈아입었으며, 오른 쪽의 세 명은 편지를 뜯어 읽

으려는 모습이다. 그 외의 등장인물들도 이들과 다르지 않게 서로 즐겁게 이야기를 나누고 있다. 압바스는 각자의 일에 몰두하고 있는 이들의 모습을 중앙에 있는 난로를 중심으로 정갈하고 목가적인 풍경으로 담고 있다. 그는 이 사진을 통해 세상에 알려졌으며 동시에 사회의 부조리와 모순을 이상화 시켰다는 비난을 받기

도 했다. 압바스는 1970년대 비아프라의 위험 지역이나, 남부 베트남의 모습을 보도하면서 보도사진작가로 명성을 쌓았다. 1980년대 후반부터 이슬람과 기독교를 주제로 삼고 있다.

○ S. L. Adams, Chambi, Notman, Tsuchida

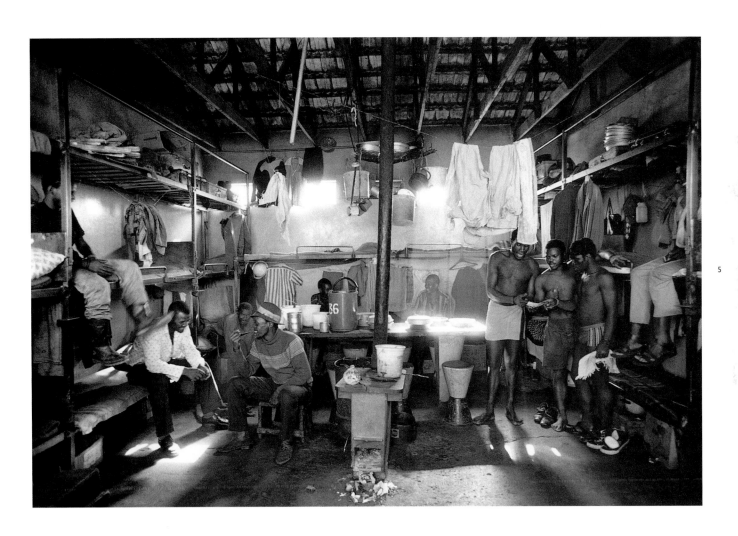

5

Abbas. b (IR), 1944. **South African Miners**. 1978. Gelatin silver print.

제임스 아베 Abbe, James 베시 러브 Bessie Love

하이힐만을 신은 나신으로 미국의 영화배우 베시 러브가 제임스 아베의 파리 스튜디오의 철제 난로 앞에 앉아 몸을 덥히고 있다. 이 사진은 베시 러브가 프랑스의 디자이너 장 파투의 옷을 입고 촬영 작업을 하던 중 휴식을 취하고 있는 모습을 담은 것이다. 난로 쪽으로 뻗은 베시 러브의 손을 통해 당시 그녀가 느꼈던 추위와 난로의 따뜻함이 동시에 전해진다. 제임스 아베는 마치 난로에서 새어 나오는 온기를 묘사하는 듯한 조명을 사용하고 있다. 그가 훗날 보도사진가로 활동했다는 사실을 전제할 때, 이 작품은 아베의 작품세계를 대표하는 사진은 아니지만 그가 유명세를 타는 데 일조한 사진으로 아베가 1920년대 얇고 착 달라붙는 옷차림에 관심을 갖고 찍었던 다른 패션 사진들에서도 이와 비슷한 분위기를 느낄 수 있다. 아베는 1917년 뉴포트에서 뉴욕으로 이주한 뒤 주로 무대의 스타나 영화배우들의 모습을 사진으로 담았다. 그러나 1920년대 후반에 그는 보도사진에 관심을 기울였다.

○ Araki, Charbonnier, Durieu, Koppitz, Morley, Newton

6

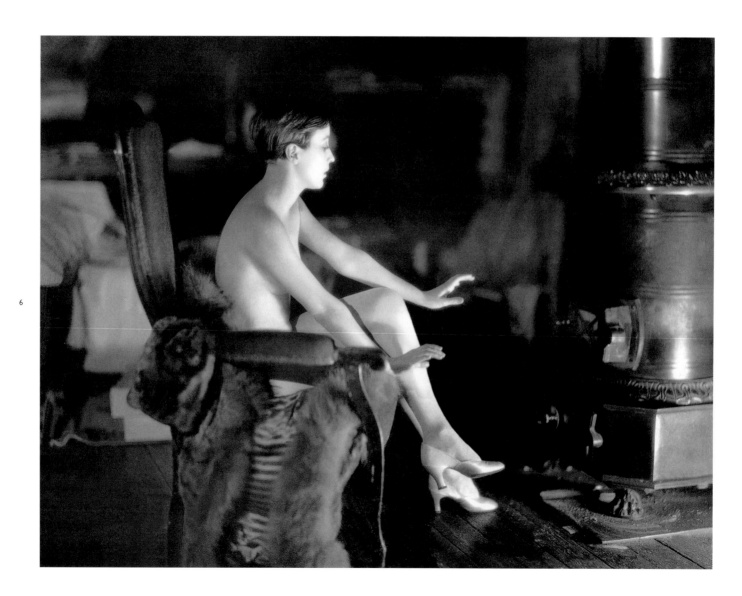

James Abbe. b Alfred, ME (USA), 1883. **d** San Francisco, CA (USA), 1975. **Bessie Love**. 1928. Gelatin silver print.

베레니스 에벗 Abbott, Berenice

콜럼버스 에버뉴와 브로드웨이 교차로의 고가철도 El at Columbus Avenue and Broadway

위에서 내려다 본 말 동상과 보행자들의 모습을 통해 에벗은 일반적인 통행을 표현하고 있다. 1920년대 유럽에서는 이와 같이 다리나 높은 창문에서 찍은 거리의 모습으로 인해 마치 보드게임의 인형들과 같은 작은 모습의 사람을 담는 것이 인기였다. 이 사진은 에벗이 유명 사진작가이자 출판가였던 만 레이의 조수로 일하

며 1920년대를 파리에서 보낸 후, 뉴욕으로 막 돌아왔을 무렵 촬영한 것이다. 에벗이 미국 사진계에 큰 영향을 미친 것 중 하나는 그가 으젠느 앗제를 미국에 소개한 것이다. 에벗은 파리의 거리를 기록으로 남긴 걸출한 사진작가 앗제의 작품 세계에 큰 관심을 가졌으며, 후에 친구가 된 앗제의 작품을 1929년 미국 사진계에

소개했다. 에벗은 앗제가 파리의 모습을 담았던 것처럼 자신도 뉴욕의 모습을 담고자 했다. 1935년부터 이 작업에 몰두해 1939년 『변화하는 뉴욕(Changing New York)』이라는 책을 출판했다. 이 책에는 당시의 극장, 다리, 빵집 등 뉴욕의 여러 모습들이 담겨 있다.

○ Atget, Besnyö, Burri, Krull, Man Ray

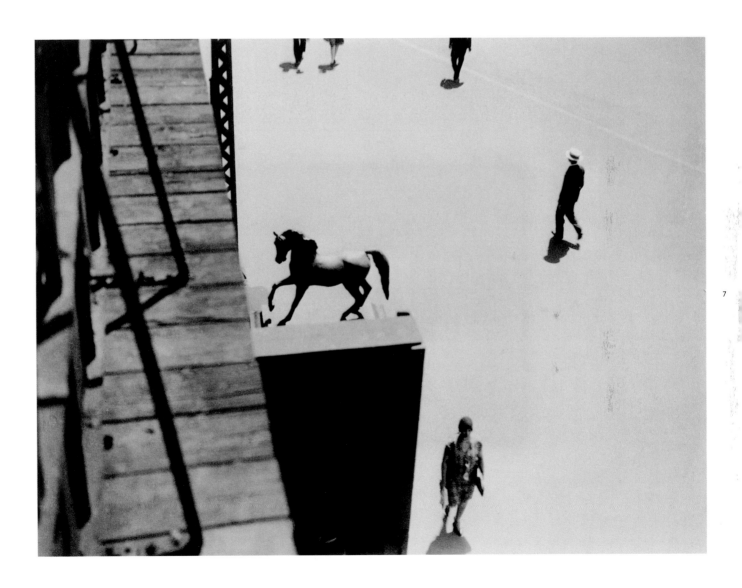

Berenice Abbott. **b** Springfield, OH (USA), 1898. **d** Monson, ME (USA), 1991. **El at Columbus Avenue and Broadway**. 1929. Gelatin silver print.

샘 아벨 Abell, Sam

집 마당 At Home Outdoors

발고(Balgo)의 사막에 사는 호주 원주민들이 저녁 무렵 마당에 놓인 텔레비전을 보고 있다. 그들은 정부에서 제공한 집을 그저 창고로 사용하고 있을 뿐이다. 이 사진은 1991년 1월 『내셔널 지오그래픽』에 보도되었던 작품으로 호주 북서부의 모습이 담겨 있다. 아벨은 내셔널 지오그래픽 사진작가들 중에서도 가장 시적인 사진을 선보이는 작가로 알려져 있으며 주로 오지 주민들의 모습에 매료되어 이를 사진으로 담고 있다. 그가 찍은 풍경 중 상당수는 사막이나 주변과 격리된 어촌의 모습으로, 주어진 환경에 만족하며 살아가는 가족들 간의 작은 행복이 담겨 있다. 그는 문화적 충돌에 대해서도 남다른 관심을 가지고 있는데, 이 사진 역시 숨가쁘게 돌아가는 현대의 모습을 TV를 통해 지켜보는, 오지 원주민을 통해 상이한 두 문화가 마주하는 모습을 보여준다. 그는 1967년부터 1980년대까지 『내셔널 지오그래픽』의 소속 작가로 활동했으며 예술적이고 문학적인 주제를 비중 있게 다룬 사진작가로 명성을 날렸다.

◑ Christenberry, Johns, Krims, Link, Magubane

8

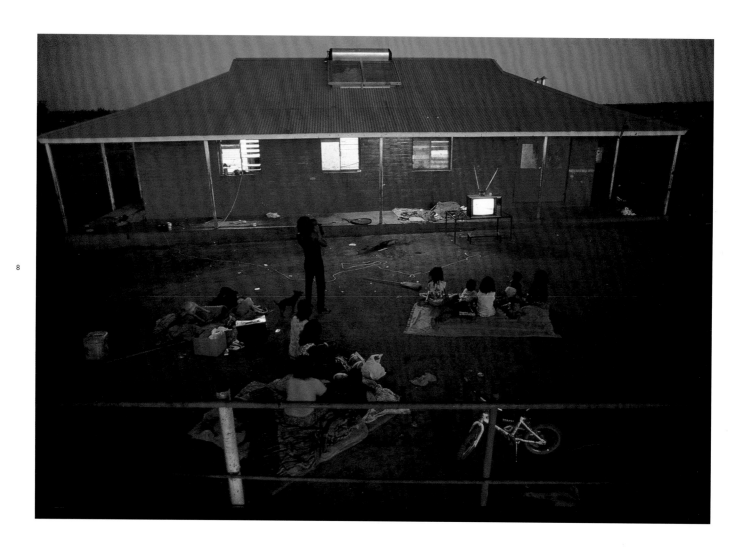

Sam Abell. b Sylvania, OH (USA), 1945. **At Home Outdoors**. 1991. C-type print.

안셀 애덤스 Adams, Ansel

에르난데스에 떠오르는 달, 뉴 멕시코 Moonrise over Hernandez, New Mixico

이 사진은 안셀 애덤스의 서사적인 작품들 가운데 가장 웅장한 작품 중 하나로 평가받고 있으며, 광대한 자연을 배경으로 전경에 솟아있는 작은 십자가들을 통해 인간의 모습을 성찰한 작품이다. 단정한 지평선, 그리고 그림처럼 아름다운 하늘을 뒤로한 채 전경에 보이는 마을의 모습은 집과 공동묘지의 모습이 뒤섞여 왼쪽에서 오른쪽으로 갈수록 점차 잦아들고 있다. 감지할 수 없을 만큼 천천히 떠오르는 달은 이 아름다운 정경을 아우른다. 안셀 애덤스는 그림을 전공했으나 1927년 사진가의 길을 걷기 시작했다. 그는 캘리포니아, 뉴 멕시코 등을 배경으로 거대한 산과 하늘같은 광활한 자연을 사진에 담았다. 애덤스는 1930년대부터 '순수(Pure)'사진의 발견자이자 대표자로 평가받았다. 1932년 그는 에드워드 웨스턴, 윌러드 반다이크, 그리고 이모젠 커닝햄 등과 함께 f.64 그룹을 조직했다. 한편 애덤스는 미국의 국립공원을 담은 스물 네 권이 넘는 사진집을 출판했다.

○ R. Adams, Cunningham, Davies, Deal, Van Dyke, Weston

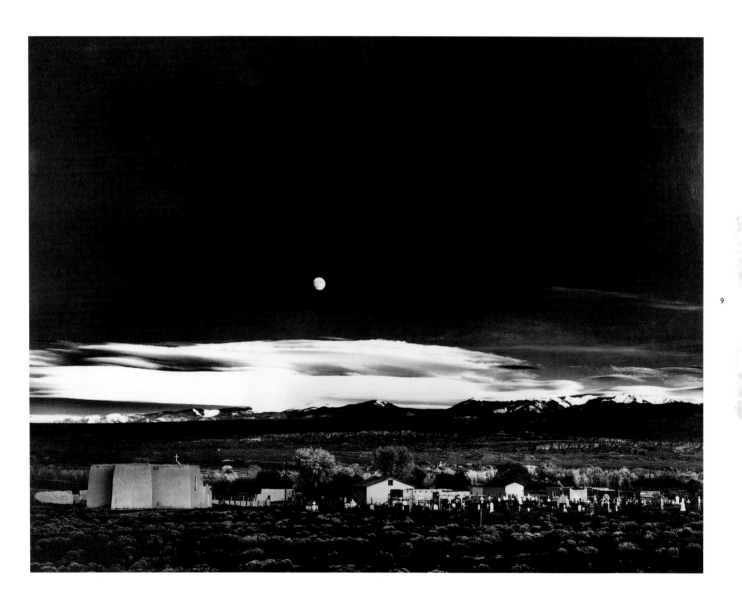

Ansel Adams. **b** San Francisco, CA (USA), 1902. **d** Carmel, CA (USA), 1984. **Moonrise over Hernandez, New Mexico**. 1941. Gelatin silver print.

에디 애덤스 Adams, Eddie 거리에서 처형당하는 베트콩 포로 Street Execution of a Vietcong Prisoner

남부 베트남의 치안을 담당하고 있는 경찰이 길거리에서 베트콩으로 의심되는 체크무늬 셔츠의 남자를 총살하고 있다. 사이공의 중국인 거주지역에서 작은 소요 사태 중에 처형자의 머리에 경찰의 총알이 박히는 결정적인 순간을 포착했다. 당시 경찰은 애덤스에게 "우리는 그들에게 상당수의 아군을 잃었다. 이들 중에는 당신 나라의 군인들도 있다"고 말했다고 전해진다. 그는 이 순간을 목격한 순간 반사적으로 카메라 셔터를 눌렀으며, 사진은 곧 베트남 전쟁을 대표하는 이미지가 되었다. 런던의 풍자 잡지 『오즈(OZ)』는 1968년 '다른 마음을 품고 있는 훌륭한 사회'(훌륭한 사회—Great Society—는 존슨 미 대통령의 슬로건)라는 자막과 함께 이 사진을 게재함으로써 미국 사회를 풍자했다. 베트콩을 처형했던 경찰은 훗날 버지니아로 돌아가 작은 피자가게를 열었으나, 이 사진으로 인한 악명을 떨쳐내지는 못했다. 애덤스는 이 전쟁 사진 전에도 패션, 스포츠, 정치 분야를 넘나드는 노련한 보도 사진가였다.
○ R. Capa, Clark, Faas, Gaumy, Jackson, Nachtwey, Ut

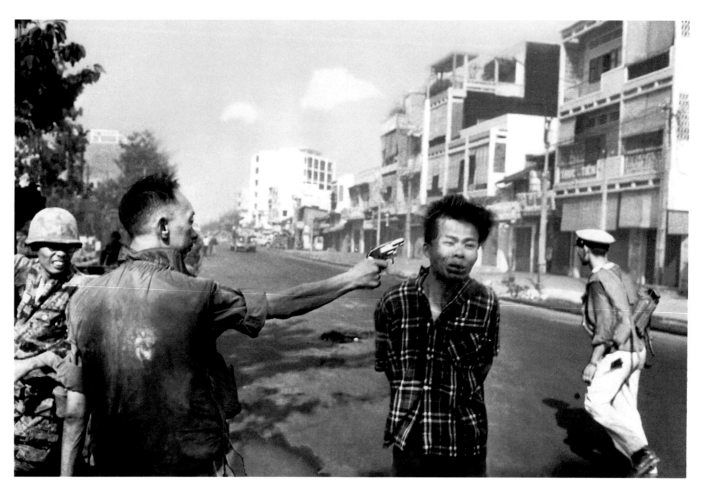

10

Eddie Adams. **b** New Kensington, PA (USA), 1933. **d** New York (USA), 2004. **Street Execution of a Vietcong Prisoner**. 1968. Gelatin silver print.

로버트 애덤스 Adams, Robert 플래그스태프 산의 동쪽에서 본 풍경 East from Flagstaff Mountain

제목이 설명하는 바와 같이 이 사진은 콜로라도의 볼더에 있는 플래그스태프 산 동쪽에서 바라본 풍경이다. 산에서 내려다보았다고는 하지만 어디가 어딘지 구분할 수 없이 단순하게 도시화된 모습이다. 전경에 보이는 마을을 감싼 것처럼 보이는 그늘진 나무들 때문에 이곳이 깊은 숲 속인지 산인지, 혹은 농원이나 관목 지대인지 구분하기 어렵다. 로버트 애덤스는 1970년대의 신지형학적 사진(New Topography)으로 분류될 수 있는 작품들을 발표했으나 사회에 비판적이거나, 시대에 적극적인 입장을 취하지는 않았다. 그러나 이 사진이 처음으로 소개된『미주리의 서부에서(From The Missouri West)』라는 책에서 그는 '인류가 남긴 증거' 혹은 '지구를 향한 인간의 폭력성'을 다루기도 했다. 그는 자연에 끼친 인간의 해악을 작품에 담았다는 점에서 서부의 광활한 자연을 묘사한 안셀 애덤스의 사진과 대비된다. 로버트 애덤스의 면밀한 관찰을 통해 사진에 담긴 눈부신 빛과 그림자가 강렬한 대비를 이룬다.

○ A. Adams, Basilico, Davies, Deal, Hannappel, Testino

Robert Adams. b Orange, NJ (USA), 1937. **East from Flagstaff Mountain**. 1976. Gelatin silver print.

쉘비 리 애덤스 Adams, Shelby Lee

레디와 아이들 Leddie & Children

켄터키주 슬론 포크의 레디 슬론이 아이들에 둘러싸여 앉아 있는 이 사진은 1993년 출판된 쉘비 리 애덤스의 사진집 『에팔래치아 사람들의 초상』의 표지를 장식했다. 사실 이들은 어딘가 서로 닮은 듯하지만 레디를 둘러싸고 있는 많은 아이들이 그녀의 자녀인지, 혹은 이들이 몇 살인지에 대한 설명이 없어 보는 이의 궁금증

을 자아낸다. 레디는 쉘비 리 애덤스의 다른 사진에도 종종 등장하는 인물이다. 말끔하게 다려 입은 청바지는 그녀가 이 사진의 모델이 되기 위해 단정히 차려 입었음을 나타내고 있다. 그는 사진 속의 인물들이 마치 자신의 집에 있는 것처럼, 그리고 현실의 상황인 것처럼 세심하게 연출하고 있는데, 이것이 인물 사진가이자

기록 사진가로서 쉘비 리 애덤스의 장점이다. 그가 『에팔래치아 사람들의 초상(Appalachian Portraits)』의 서문에서 밝혔듯, 쉘비 리 애덤스는 이 가족을 촬영하기 위해 여러 번 방문했으며, 해마다 이들의 변화하는 모습을 사진에 담았다.

○ Abbas, Depardon, Lange, Lyon, Mydans, Seymour

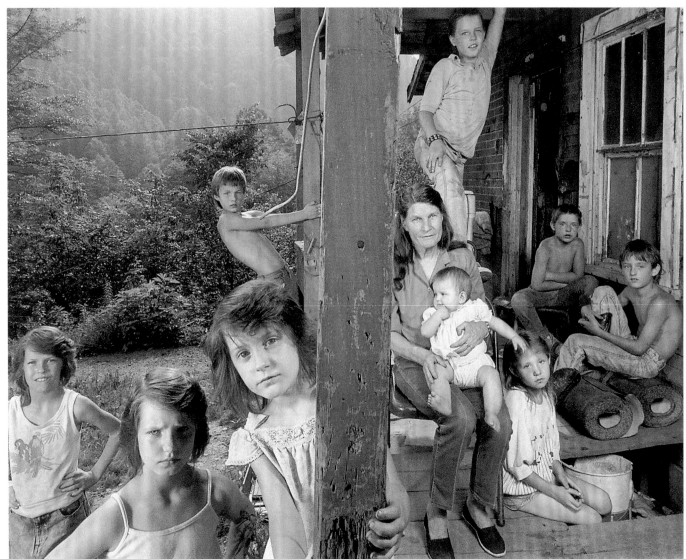

Shelby Lee Adams. b Hazard, KY (USA), 1950. **Leddie & Children**. 1990. Gelatin silver print.

잭 애비 Aeby, Jack

첫 핵폭발 The First Atomic Bomb

비록 스냅 사진에 지나지 않지만, 이것은 1945년 7월 16일 뉴멕시코의 엘라모고도 근처의 트리니티에서 시행된 첫 핵폭발을 담은 유일한 컬러 사진이다. 그 짧은 순간을 담기 위해 10만 장 이상의 필름이 사용되었지만, 거의 모든 필름들이 폭발 순간의 강한 빛으로 인해 모두 검게 남거나 새하얗게 타버렸다. 몇몇 목격자들은 하늘이 '오렌지 빛으로 불타는 것 같았다'고 증언했으며, 어떤 이들은 방사능으로 인해 짙은 보랏빛을 띠었다고도 했다. 한 목격자는 핵폭발 당시 보이던 반지모양의 구름을 회상하며 '쏟아진 우유가 천천히 퍼져나가는 것 같았다'고 비유했다. 이는 폭발이 가져온 강렬한 파동이 대기권 위편을 응축시켰기 때문이다.

이 사진은 버섯구름이 피어나는 모습을 담고 있다. 특수 기술파견부대에 소속되어 있었던 잭 애비는 이 사진을 이탈리아 물리학자이자 핵폭발 실험을 위한 맨해튼 프로젝트의 관리자 중 한 사람이었던 엔리코 페르미에게 건넸다.

○ Edgerton, Man, Shere, Sternfeld

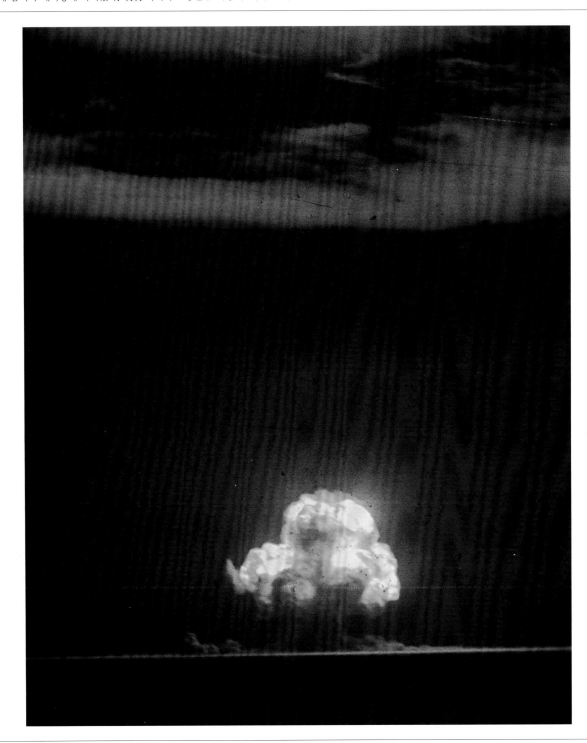

Jack Aeby. b Mound City, MO (USA), 1923. **The First Atomic Bomb**. 1945. C-type print.

루시안 아이그너 Aigner, Lucian 베니토 무솔리니 Benito Mussolini

아이그너는 스트레사 기차역에서 막 재채기를 하려는 무솔리니의 모습을 담은 이 사진을 자신의 가장 기념할 만한 작품으로 꼽았다. 아이그너가 무솔리니의 모습을 촬영한 이 날은 사흘에 걸친 회의의 마지막 날로 파시스트 계열 언론사들의 접근조차 통제되었던 시점이었다. 아이그너의 끈기와 행운이 맞물려, 그는 회의를 끝낸 무솔리니가 로마행 기차를 탈 무렵 기차역에서 그의 모습을 사진으로 남길 수 있었다. 아이그너는 이 사진을 찍었던 당시를 추억하며, 무솔리니는 자연스러운 모습을 대중에게 숨기려 했던 젠체하는 사람이었다고 회상했다. 사적인 모습을 대중에게 숨기던 독재자의 모습을 담은 이 사진으로 인해, 그는 1930년대 보도사진가로서의 명성을 얻었다. 헝가리에서 태어난 아이그너는 베를린에서 사진에 입문했으며, 유럽과 미국 등지에서 보도사진가로 활동했다. 아이그너는 1930년대 후반과 1940년대 미국『라이프(Life)』매거진을 장식했던 최초의 유럽 출신 사진작가 중 한 명이었다.

○ Bosshard, Karsh, Lessing, Reed, Salomon

14

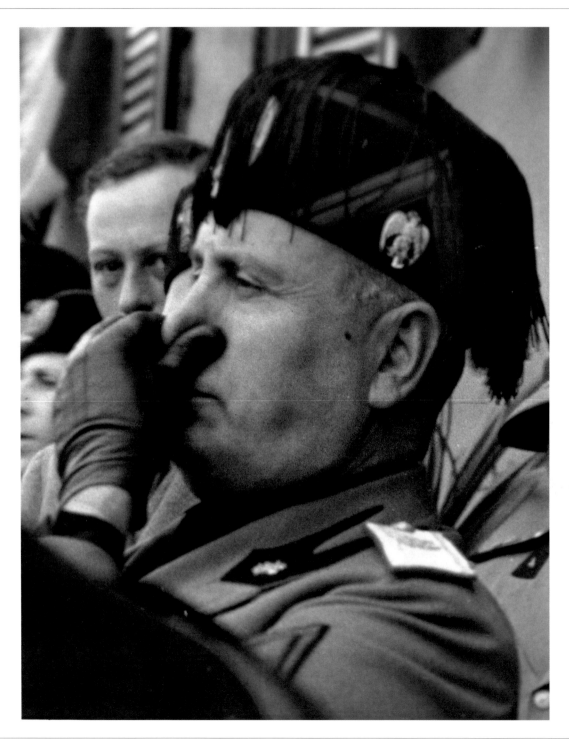

Lucien Aigner. **b** Ersekujvar (HUN), 1901. **d** Waltham, MA (USA), 1999. **Benito Mussolini**. 1935. Gelatin silver print.

비토리오 알리나리 Alinari, Vittorio

꽃과 풀, 그리고 구름이 그려진 배경을 뒤로한 채 자전거를 타는 두 명의 모델은 마치 움직이는 중인 듯한 자세를 취하고 있다. 좀 더 자세히 보면 사진 속의 자전거는 줄에 매달려 고정되어 있으며, 이들은 정해진 구도 속에서 그저 자전거를 타는 듯한 동작임을 알 수 있다. 여기에서 보이는 구도와 설정은 당시의 사진이 얼마나

동작을 흔들림 없이 묘사하고자 노력했는지를 보여주고 있다. 레오폴도 알리나리는 1854년 피렌체에 사진 회사를 설립하고, 얼마 후 형제였던 주제페와 로무알도가 합류했다. 설립 초기에 그들은 거장들의 작품을 촬영하는 일에 주력했지만, 1892년에 레오폴도의 아들인 비토리오는 아버지의 회사를 보도와 기록사진을 중심

으로 이끌어 갔다. 알리나리는 1920년대까지 약 8¼ x 10½cm 가량의 대형 필름을 사용해 움직이는 모습을 촬영하고자 노력했으며, 주로 정면 구도를 활용한 세심한 작업을 전개했다. 알리나리의 작업은 이탈리아 근대 사진의 주요 업적 중 하나로 평가받고 있다.
○ Hocks, Misrach, Moon, Singh, Staub, Tress

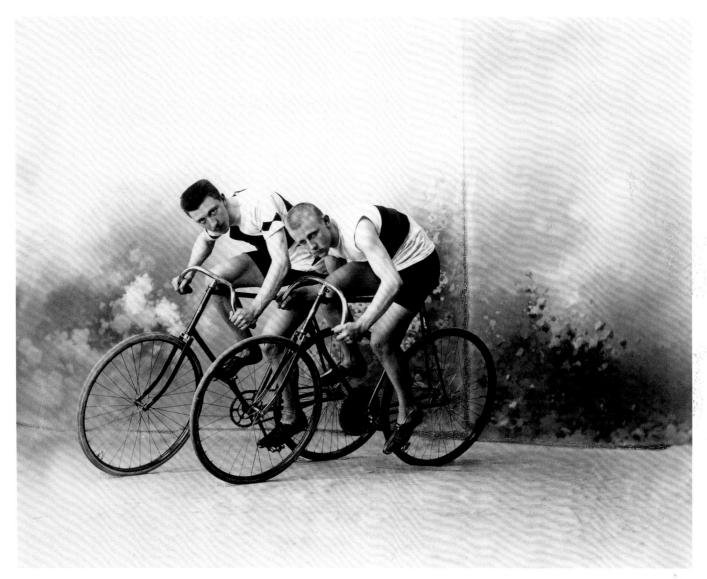

Vittorio Alinari. **b** Florence (IT), 1859. **d** Florence (IT), 1932. **Cyclists**. 1895. Albumen print.

윌리엄 앨버트 앨러드 Allard, William Albert 헨리 그레이, 애리조나 Henry Gray, Arizona

거울은 머리가 희끗한 애리조나의 목장 주인과는 전혀 어울리지 않는 소품이다. 그러나 이 사진은 거울을 통해 사진작가 뒤로 펼쳐진 공간을 보여주는 동시에, 미국의 서부 지방과 거울과의 기묘한 조화를 이룬다. 서부의 퇴역 군인은 1960년대 샘 페컨파의 영화에 등장하던 두드러진 주제로, 이 사진 속의 헨리 그레이 역시 영화에 그려진 인물들과 크게 다르지 않아보인다. 한 가지 다른 점은 앨러드가 '자신의 치아를 스스로 뽑은 강인한 노병'이라고 언급했듯 그는 영화 속 인물이 아닌 실존인물이라는 점이다. 그러나 1970년에 헨리 그레이는 자신의 토지를 공원으로 만들려는 정부와 분쟁하게 된다. 이 사진은 그가 『내셔널 지오그래픽』에 싣기 위해 미국과 멕시코의 국경지대를 촬영한 것으로, 서부의 모습을 담은 앨러드의 첫 사진집이자 가장 유명한 책인 『사라져가는 것들(Vanishing Breed)』(1982)에 실린 작품이다. 앨러드는 압박받는 인간의 내면을 표현하는 데 빼어난 재능을 가졌다.

○ Berengo Gardin, Frank, Haas, Hawarden, Liebling, Prince

16

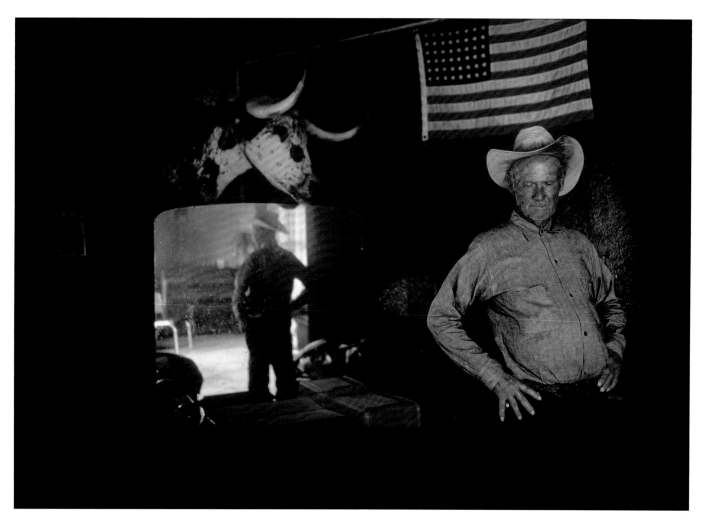

William Albert Allard. b Minneapolis, MN (USA), 1937. **Henry Gray, Arizona**. 1970. C-type print.

막스 알퍼트 Alpert, Max 페르가나 운하 건설 Building the Fergana Canal

낮은 언덕 위에는 연주자들이 피리와 북, 듀타라를 연주하며 우즈베키스탄의 페르가나 운하 건설 현장의 노동자들을 독려하고 있다. 서로 구분이 되지 않을 정도로 먼지로 뒤덮인 인부들은 앞에 보이는 다리 쪽으로 향하고 있다. 연장을 어깨에 메고 두 명씩 짝지어 큰 걸음으로 다리를 건너는 이들의 모습은 사뭇 결연해 보인

다. 페르가나 운하는 티엔샨과 파미르 고원 근교의 페르가나 곳곳에 산발적으로 흩어져 있는 물줄기를 모아 효율적으로 이용하기 위해 착공되었다. 소련의 주요 사업 중 하나였던 이 운하는 1935년에 착공해 1950년에 완공되었다. 1924년부터 소련의 붉은 군대에서 종군기자로 일했던 알퍼트는 1928년에 소련 공산당 중앙 기

관지였던 『프라우다(Pravda)』의 다큐멘터리 작업을 맡았으며, 1931년 부터는 해외에 소련을 알리기 위해 막심 고리키가 창간한 『소비에트 사회주의 공화국 연방 건설』에 사진을 기고하기 시작했다. 그는 러시아 프롤레타리아 사진가 협회의 회원이었다.

⊙ Bischof, Le Querrec, Salgado, Unknown

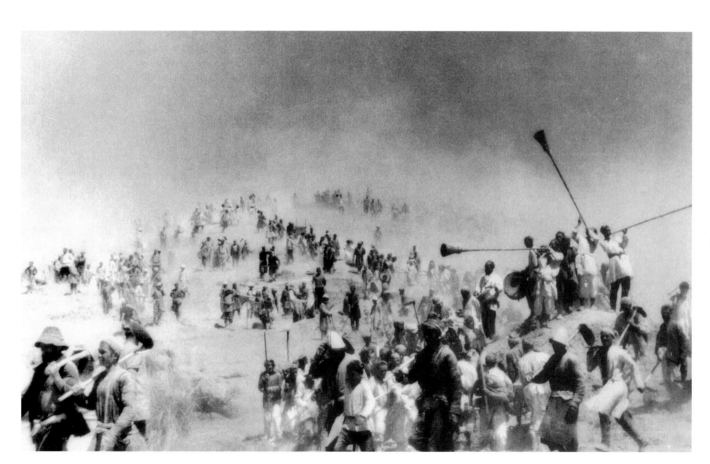

Max Alpert. b Simferopol (UKR), 1899. d Moscow (RUS), 1980. **Building the Fergana Canal**. 1939. Gelatin silver print.

마누엘 알바레즈 브라보 Alvarez Bravo, Manuel 무대 아래 Under the Stage

한 소녀가 고개를 들어 들보 사이의 틈새를 올려다보고 있다. 사진의 구도로 볼 때, 알바레즈 브라보는 위를 바라보고 있는 소녀의 머리와 가느다란 팔을 정갈한 구도로 담은 듯하다. 그러나 다른 시각에서 사진을 자세히 들여다보면, 이 작품의 주제는 시각, 그 자체로 두 손을 치켜들어 어두움을 주의깊게 관찰하는 소녀의 모습을 담는 것이었다. 알바레즈 브라보는 1920년대에 사진에 입문했지만, 전업작가로 활동하기 시작한 것은 1930년경이었다. 그는 에드워드 웨스턴, 티나 모도티, 폴 스트랜드, 앙리 카르티에 브레송과 같은 수많은 유명 작가들과 교류했으며, 1931년에는 세르게이 아이젠슈타인의 영화「멕시코 만세(Que viva Mexico)」의 촬영을 맡았다. 1940년대~1950년대에도 그는 영화계에서 일을 계속했으며, 1960년대가 되어서야 다시 정물 사진을 찍기 시작했다. 알바레즈 브라보의 작품들은 대부분 간결한 구도로, 이해하기 쉽고 따뜻한 시선으로 메시지를 전한다.

○ Cartier-Bresson, Hosoe, Modotti, Strand, Weston

18

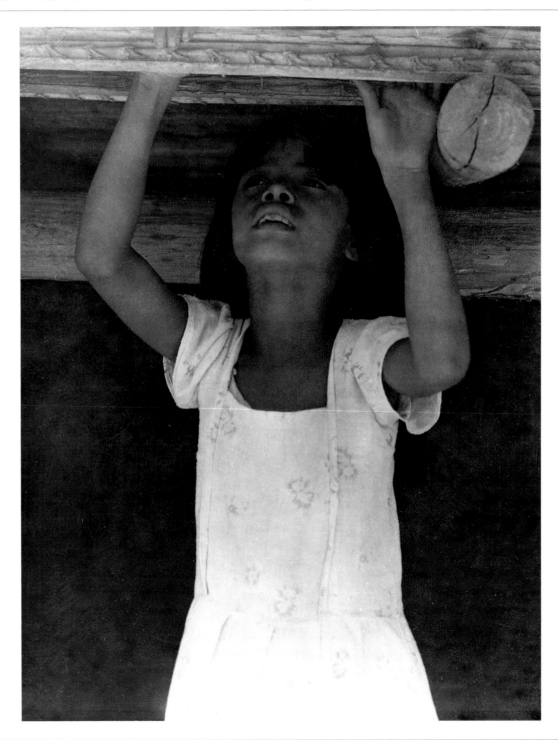

Manuel Alvarez Bravo. b Mexico City (MEX), 1902. **d** Mexico City (MEX), 2002. **Under the Stage.** 1950. Gelatin silver print.

에미 안드리세 Andriesse, Emmy 패션 디자이너와 모델 Fashion Designer and Model

젊은 디자이너 피에르 발망이 무대에 오르기 직전의 모델에게 조언을 하고, 그녀는 마지못해 동의하는 것 같다. 그러나 모델은 상황 자체보다도 이미 자신의 세계에 빠져 있는 듯, 우울한 모델의 표정이 호기심을 자아낸다. 안드리세는 아마도 패션 사진에 대한 기존의 생각을 바꾸고자 했던 것 같으며, 또한 남성들에 의해 주도되고 있던 것은 무엇이든 간에 타파하고 싶은 자신의 생각을 이 사진에 담았을지도 모른다. 사실 여부를 막론하고, 이 사진은 공평한 조건에서 자신을 드러내기 어려웠던 당시의 상황을 대변함과 동시에 개성이 중요했으나 그 개성을 살려 살아남기 힘든 유럽의 역사에 대한 메시지를 던지고 있다. 안드리세는 독일에 의해 수많은 네덜란드 사람들이 기근으로 목숨을 잃은 1944 ~1945년 겨울에 네덜란드에서 굶주린 아이들을 몰래 촬영한 사진으로 유명해졌다. 1930년대 그녀는 헤이그에서 게릿 킬얀과 파울 스코이테마에게 각각 새로운 스타일의 사진과 인쇄술을 배웠다.

○ Billingham, Dührkoop, Pécsi, Teller, Wilding

19

Emmy Andriesse. b The Hague (NL), 1914. **d** Amsterdam (NL), 1953. **Fashion Designer and Model**. 1951. Gelatin silver print.

제임스 크레이그 애넌 Annan, James Craig 짐수레를 끌고 가는 어린 소, 부르고스 A Bullock Cart, Burgos

스페인의 고도 부르고스에서 긴 나무지팡이를 든 남자가 짐을 가득 실은 수레를 끄는 소를 인도하고 있다. 어둠침침한 빛 속에서 짐을 끄는 소와 인물의 윤곽이 두드러지는 것으로 볼 때, 이 사진은 작가가 순간적으로 포착한 풍경이 아니라 세심하게 구성한 장면이라는 것을 알 수 있다. 그리고 예전 스페인의 전형적인 풍경을 보여주는 듯 보이는 이 작품은 수레를 끄는 소가 뒤쪽을 향하려는 순간, 또는 짐을 내리기 위해 열린 문 옆에 멈춘 순간을 담고 있다. 때문에 이 사진은 움직임의 순간을 기록한 뛰어난 작품으로 인정받게 되었다. 애넌은 움직임의 순간과 피사체의 개성을 고려해야 한다는 보편적인 생각이 바탕이 된 표현방식을 택했다. 사진작가였던 토머스 애넌의 아들로 태어난 제임스 크레이그 애넌은 1890년대에 영상중심주의(Pictorialism)가 지배했던 1900년대를 배경으로 사진작가이자 예술가로 활발한 활동을 펼쳤다.

○ Emerson, Howlett, Killip, Manos, Morath

20

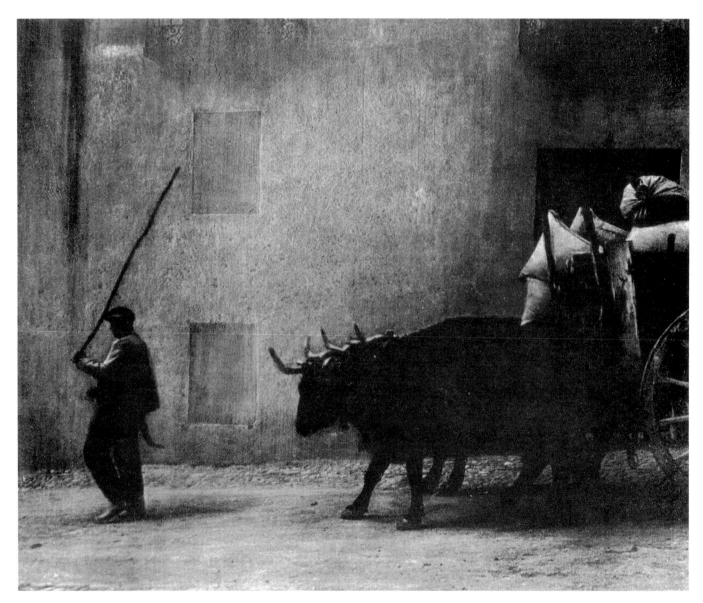

디터 아펠트 Appelt, Dieter 오토테트 Oppedette

아펠트는 이 사진을 찍기 위해 나뭇가지를 캔버스로 감싸 날개를 만들었다. 그리고 남부 프랑스의 한 채석장에서 이 사진을 촬영했다. 작가는 자신의 의도를 알아보기 쉽게 하기위해 치밀하게 구도를 계획한 것 같다. 하지만 이 작품에는 해석의 여지만이 도처에 널려 있을 뿐, 이들 가운데 명백한 상징이나 코드를 잡아내기

는 어렵다. 사건 속의 아펠트는 스스로 만든 날개를 달고 동굴 입구에서 빛을 향해서인지 또는 어둠을 향한 것인지는 모르지만 비상을 준비하고 있다. 그가 나타내고자 한 것이 스스로 만든 날개를 달고 크레타의 미궁에서 시칠리아로 탈출한 다이달로스인지, 아니면 그리스도가 십자가에서 내려져 묻혔던 동굴의 어둠을 상

징하려한 것인지 알 수 없다. 아펠트의 사진은 이와 같이 분명한 상징성을 배제한 채 주제에 대한 해석의 가능성을 열어놓는다. 1980년대에 그가 시도한 작품들은 다의적인 해석이 가능한 주제가 반복되면서 모호하게 서로 연관된 이미지들로 구성되었다.
○ Dater, Holland Day, Morimura, Nauman, Patellani

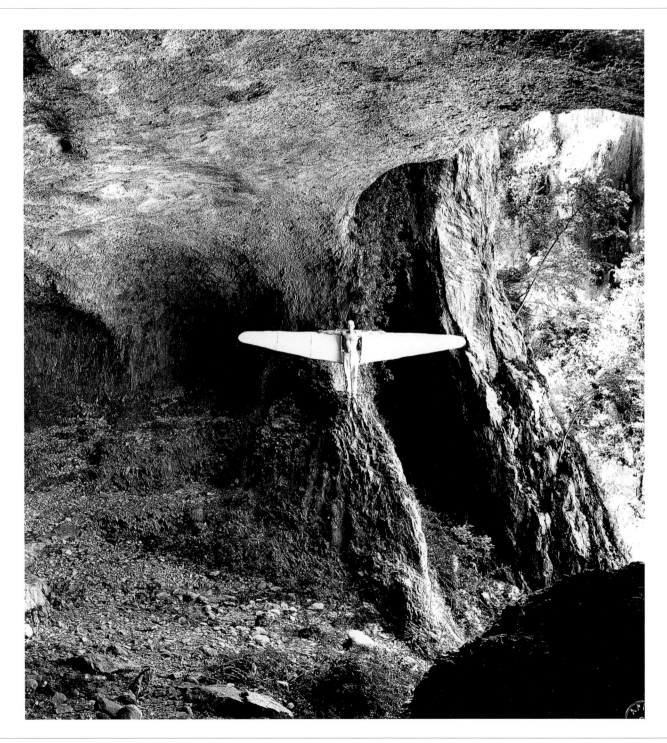

21

Dieter Appelt. b Niemegk (GER), 1935. **Oppedette**. 1980. Gelatin silver print.

노보요시 아라키 Araki, Noboyoshi 무제 Untitled

벽에 반쯤 기대어 앉은 사진 속의 모델은 기모노 사이로 자신의 나신을 드러낸다. 드러난 하얀 가슴은 분홍빛의 허벅지와 기묘한 대비를 이루고 있다. 이 사진은 서로 다른 색조 조명이 드리워진 다다미 바닥이 시사하듯 두 부분으로 나뉜듯하다. 먼저, 피사체인 기모노를 입은 여성의 몸은 에로틱한 동시에 이국적이다. 여인

의 손에 들린 선택을 암시하는 TV리모컨은 그녀가 매춘부임을 나타낸다. 그녀의 손에 들린 TV 리모컨은 선택뿐 아니라 일상으로의 복귀 또한 암시하고 있다. 영화가 끝남과 동시에 그녀가 버튼을 누르면 일상의 세계로 돌아갈 것만 같다. 사진작가 중 작품 수가 가장 많은 작가인 아라키는 1970년부터 100여 편에 이르는 책을

출간했다. 대표작 가운데 도쿄 비가(1981)나 도쿄 스토리(1989)처럼, 그는 도쿄를 배경으로 개인, 사회, 그리고 역사적인 특징을 배제한 모호한 사진들의 병치를 통해 일상과 환상의 결합을 시도했다.

○ Abbe, Charbonnier, Cumming, Gowin, Tillmans

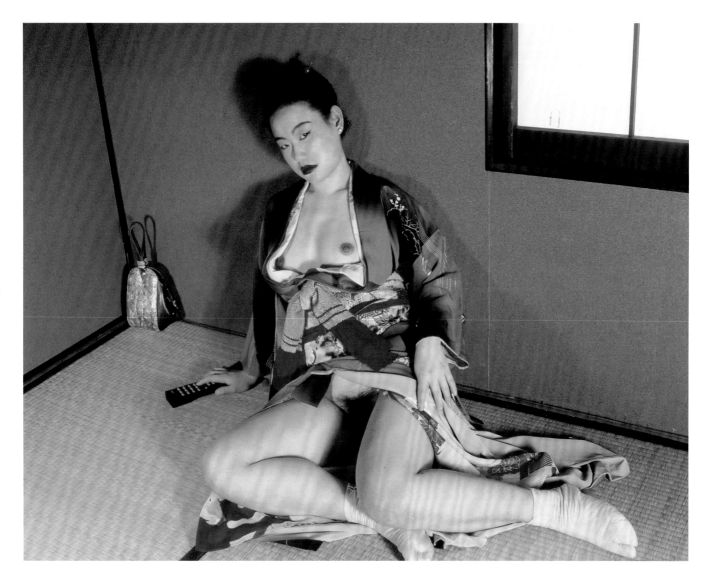

22

Noboyushi Araki. b Tokyo (JAP), 1940. **Untitled**. 1991. C-type print.

다이안 아버스 Arbus, Diane

센트럴 파크에서 수류탄을 들고 있는 아이, 뉴욕
Child with Toy Hand Grenade in Central Park, New York City

얼굴을 찌푸리고 발톱을 세운 듯 손에 잔뜩 힘을 준 채 수류탄을 든 아이의 모습은 이성을 잃고 군국화 되어가는 미래의 모습을 예견하는 것 같다. 이 사진은 공원이라는 평화로운 풍경과 기괴한 아이의 표정을 교묘하게 대비시키고 있다. 뒤로 보이는 두 그루의 나무줄기는 깡마른 소년의 다리와 조화를 이룬다. 아버스는 공원

의 햇살과 나무들로 표현된 상상 속의 이상적인 세계와 아이에 의해 뚜렷이 예견되는 폭력성을 주제로 삼곤했다. 그녀는 항상 에덴동산의 시각에서 본 반(反)유토피아를 상상했다. 다이안 아버스는 1972년 80점의 사진을 담아 자신의 이름인 『다이안 아버스(Diane Arbus)』라는 제목으로 출판한 보도사진집으로 잘 알려졌는데,

이 책은 보도사진의 커다란 분기점이 되었다. 아버스는 1950면대 말에 뉴욕에서 저명한 사진작가였던 리제트 모델에게 사진을 사사했으며, 1960년대 프리랜서 사진가로 활동했다.

○ Fink, Lendvai-Dircksen, Lengyel, Levitt, Munkacsi

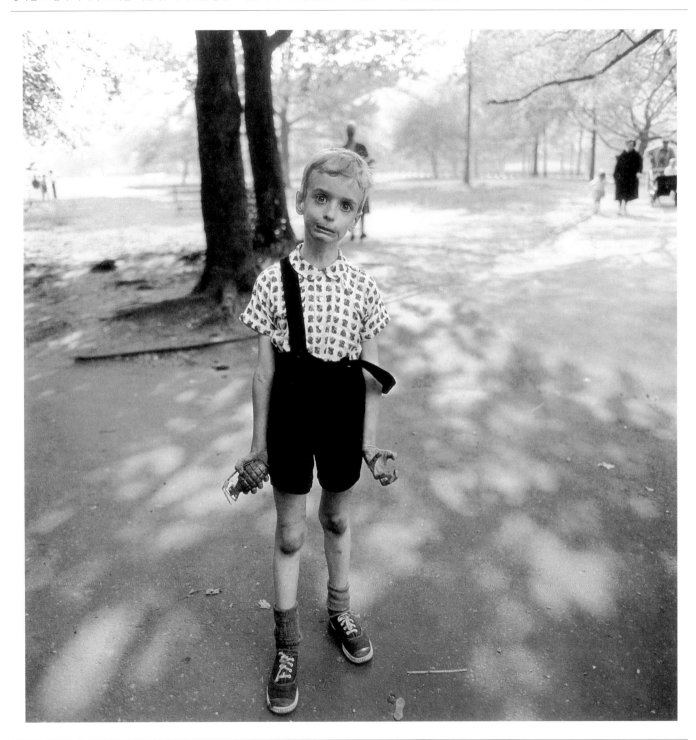

Diane Arbus. b New York (USA), 1923. d New York (USA), 1971. **Child with Toy Hand Grenade in Central Park, New York City**. 1962. Gelatin silver print.

맬콤 아버스넛 Arbuthnot, Malcolm 　　　왼쪽 뱃전을 향해 To Larboard

사진에 보이는 배의 갑판은 파도 때문인지 왼쪽으로 심하게 기울어져 있다. 아마도 심하게 흔들리고 있었을 법한 갑판 위에서 작가는 균형을 잃지 않고 침착하게 셔터를 눌렀다. 이 사진은 흔들림으로 인해 기울어진 배의 모습을 그대로 보여준다. 요동치는 모습이 그대로 정지된 듯한 이 사진은 자연을 안정적인 구

도로 담은 이전의 시각과는 뚜렷한 대조를 이루며 사물과 환경의 역동성에 대한 새로운 관점을 제시했다. 이 작품은 1920년대의 러시아 회화나 모더니즘 회화와 많이 닮아 있는데, 아버스넛과 같은 당대의 모더니즘 사진가들 역시 역동성과 그 순간을 묘사하고자 했기 때문이다. 1908년 그는 런던 살롱에 추상적인 사

진을 전시했으며, 1909년에는 『아마추어 포토그래퍼(Amateur Photographer)』지는 그를 '현대 예술에서 가장 진보적인' 작가로 평했다. 아버스넛은 윈덤 루이스가 이끈 소용돌이파(보티시즘)의 운동선언서 '돌풍(Blast)'에 참여했다.

○ Hurley, Mortimer, Oorthuys, Ulmann

24

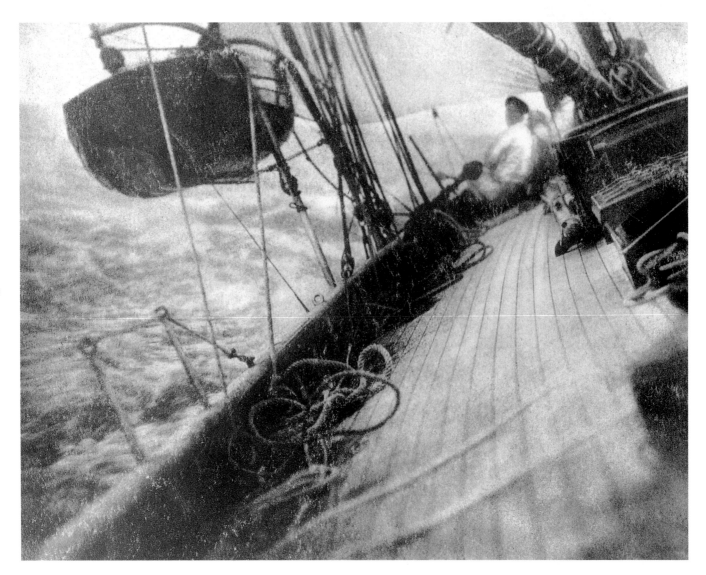

Malcolm Arbuthnot. b London (UK), 1874. **d** Jersey (UK), 1967. **To Larboard**. 1907. Oil print.

닐 암스트롱 Armstrong, Neil

달에 선 버즈 알드린 Buzz Aldrin on the Moon

달 표면에 족적을 남긴 최초의 인간 중 한 사람인 버즈 알드린의 모습이 담긴 이 사진은 1969년 7월 20일, 특별히 설계된 하셀블라드 카메라를 사용해서 촬영되었다. 닐 암스트롱이 찍은 이 사진은 발표되자마자 20세기에 큰 반향을 불러온 이미지로 자리잡았다. 알드린의 얼굴을 덮은 보호유리에는 이 사진을 찍은 닐 암스트롱의 모습과 착륙 우주선 '이글호'와 함께 축소된 달 풍경이 비추어지고 있다. 또한 이 사진은 인류가 미개척지를 탐구하는 과정에서 어렵게 내딛기 시작한 첫걸음을 나타내고 있다. 많은 사람들이 상상했던 우주는 첫 걸음을 디딘 후에는 다시 돌아갈 수 없는 유년과도 같은 것이 되어버렸다. 인간이 우주에 남긴 첫 발자국은 인류 역사상 가장 중요한 순간 중 하나임엔 틀림이 없지만, 이것은 미국이 국내적 사건과 개인에게 관심을 가지던 문화의 시대가 끝났음을 시사하고 있다.

○ Allard, C. Capa, Haas, Hawarden, Titov

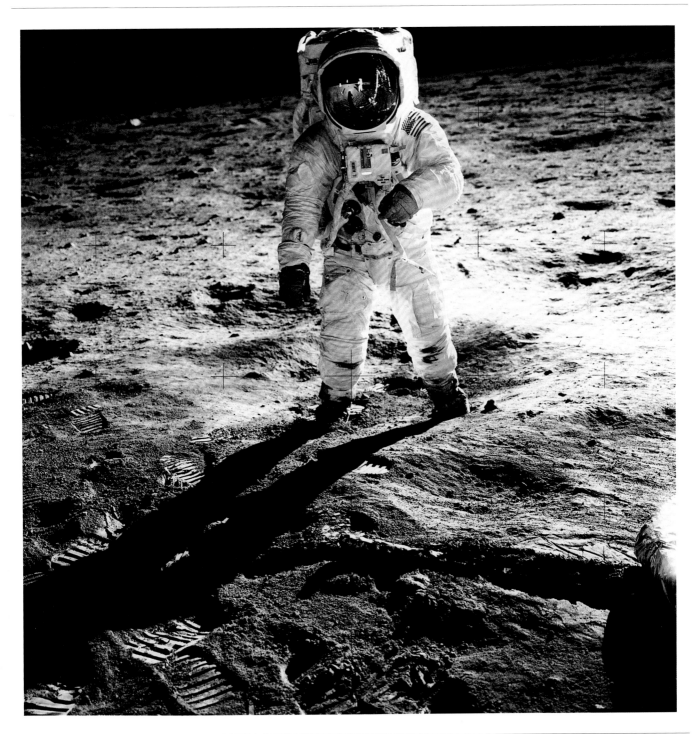

Neil Armstrong. b Wapakoneta, OH (USA), 1930. **Buzz Aldrin on the Moon**. 1969. C-type print.

키스 아넷 Arnatt, Keith

쓰레기 더미에서 건져낸 물건 Object from a Rubbish Tip

쓰레기 더미에서 건져낸 물건들을 촬영한 이 사진은 『사물의 눈물(The tears of Things)』이라는 제목의 연작 사진 중 하나다. 이 특이한 이미지는 태양과 달을 창조한 후 고개를 돌리는 신의 모습이 그려진 미켈란젤로의 시스틴 성당 천장화에서 영감을 받은 것이다. 아넷은 오랜 세월 사용하다가 수명이 다해 더 이상 사용되지 않는 물건이나 이미지를 소재로 삼아 천지창조와 같은 오래되고 서사적인 이미지를 만들어냈다. 이렇게 버려진 사물을 소재로 삼아 영감을 얻어 작품을 구상하는 이탈리아 작가들을 '아르테 포베라(Arte Povera)'라고 한다. 아넷은 이와 함께 빈 깡통의 뚜껑을 이용해 일출이나 일몰을 나타낸 사진 연작을 발표하기도 했다.

그는 1969년에 '예술이 죽었다'라는 자신의 생각을 표현한, 아홉 장의 사진으로 구성된 『나를 땅에 묻다(Self-Burial)』라는 연작을 발표함으로써 명성을 얻었다.

○ Burnett, Florschutz, Nilsson, Sherman

Keith Arnatt. b Oxford (UK), 1930. **Object from a Rubbish Tip**. 1989. C-type print. **h**104 × **w**104 cm. **h**50 × **w**50 in.

이브 아놀드 Arnold, Eve 마릴린 먼로, 할리우드 Marilyn Monroe, Hollywood

길게 뻗은 손이 당대의 스타였던 마릴린 먼로의 머리를 매만지고 있다. 그녀는 카메라를 향해 고개를 돌려 준비가 완료된 것인지를 확인하고 있다. 1960년에 스타들은 치밀한 마케팅의 산물이자, 인신공격에 대항하는 존재로 여겨지기 시작했다. 먼로는 이런 스타 제조 시스템의 수혜자인 동시에 피해자였다. 1962년에 먼로는

한 인터뷰를 통해 "나는 스스로를 상품이라고 생각하지 않지만 많은 사람이 나를 그렇게 생각하는 것을 알고 있다... 나를 괴롭히는 것은 내가 섹스심벌로 경멸의 대상이 되었다는 것이며 그 대상이 된 것이 불쾌하다"라고 불편한 감정을 토로했다. 그러나 어빙 펜이나 이브 아놀드와 같은 사진작가들은 대상이 객관화 되어

가는 과정에 매료되었다. 아놀드는 1950년대 초반부터 뉴욕의 밤 문화를 즐기는 사람들의 모습을 사진으로 담으며 이런 사진을 찍을 기회를 준비했다. 뉴욕의 영향력 있는 사진작가인 알렉세이 브로도비치에게 사사한 아놀드는 1957년 매그넘 사진작가 그룹에 합류했다.
○ Avedon, Bellocq, Horst, Morley, Penn, Willoughby

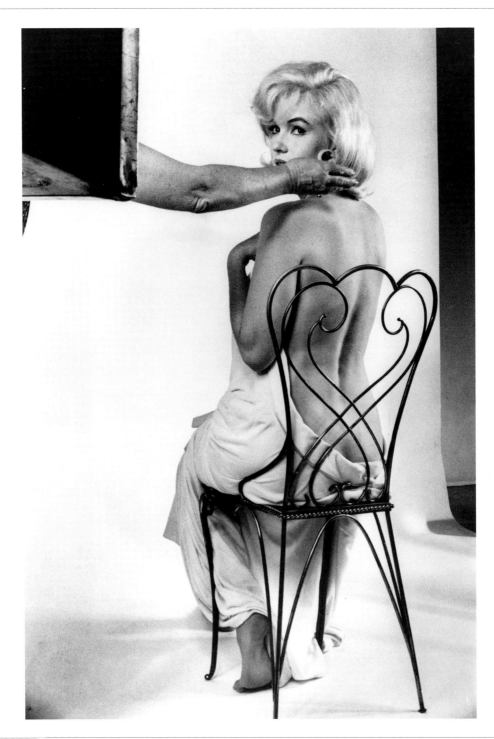

Eve Arnold. b Philadelphia, PA (USA), 1913. **Marilyn Monroe, Hollywood**. 1960. Gelatin silver print.

으젠느 앗제 Atget, Eugène 카바레, 무프타르가(街) Cabaret, Rue Mouffetard

입구를 꾸며주는 포도나무 장식으로 보아 메종 로마노는 아마도 한때 레스토랑이자 와인을 파는 곳이었던 듯하다. 혹은 코안경을 쓰고 있는 모델의 모습을 보면 안경점이었던 것 같기도 하다. 그러나 신문이나 사진, 그리고 '방 세놓음' 등의 간판을 다는 상점이 되어 있다. 라르발레트가와 무프타르가의 길모퉁이에 있는 이

상점은 그의 작품에 나오는 파리의 수많은 곳처럼 힘든 날도 있었고, 좋은 시절도 겪었다. 으젠느는 1870년대에는 대서양을 오가는 정기선의 선원으로 복무했으며 1880년대에는 배우로 활동했다. 그는 1차 세계대전이 발발할 때까지 파리의 시장, 상점, 건물 내부, 거리 등의 도시 풍경을 담았다. 기록적 가치뿐 아니라 작

가의 독특한 시각이 녹아 있는 그의 사진은 1920년대 만 레이 같은 작가들의 눈을 끌기 시작했다. 1930년에 『앗제가 찍은 파리(Atget, Photographe de Paris)』가 출간되고, 이 책은 사진의 역사상 가장 뛰어난 사진집 중 하나가 되었다.

○ Abbott, Besnyö, Caron, Daguerre, Gruyaert, Man Ray

28

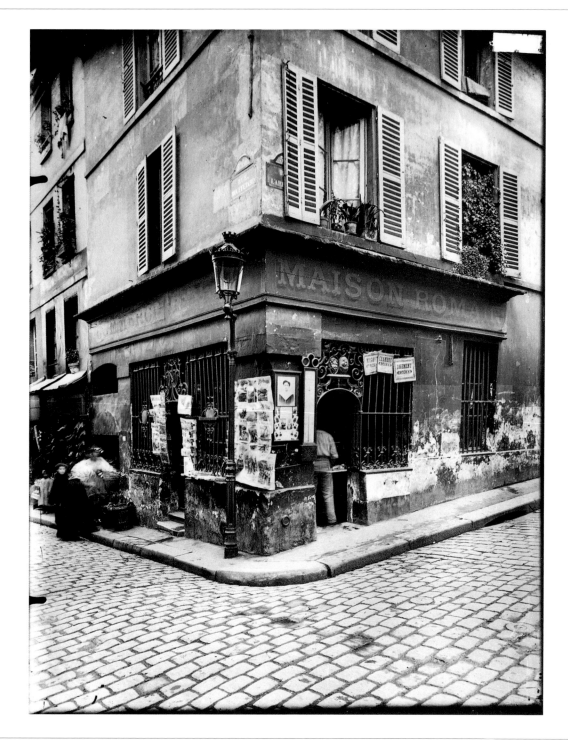

Eugène Atget. **b** Libourne (FR), 1857. **d** Paris (FR), 1927. **Cabaret, Rue Mouffetard**. c1900. Albumen print.

제인 이블린 애트우드 Atwood, Jane Evelyn

두 소녀는 모두 장님이며, 쌍둥이임에 틀림없다. 이들이 서 있는 격자무늬의 바닥은 감방을 연상시킨다. 장님인지의 여부를 떠나 이들의 우아한 모습은 아름다움이란 시력이 좋고 나쁘고를 떠나 타고난 신체적 특성임을 암시하고 있다. 1980년에 이 사진을 찍을 당시 애트우드는 장님의 모습을 담는 데 열중하고 있었으며,

그녀는 이 사진들로 「제1회 W. 유진 스미스상」을 받았다. 기록사진가로서 애트우드는 오랫동안 연민과 정확한 시각으로 자신의 주제에 몰두했다. 그녀는 주로 소외된 사람들과 장애인들에게 관심을 보였으며, 1997년에 세계의 감옥에 수감된 여성들을 조명한 사진들로 라이카의 오스카 바르낙 상을 수상했다. 출판된 세

권의 사진집 중 두 권에는 파리 매춘부들의 모습을 담고 있다. 세 번째 사진집에는 프랑스 외인부대의 모습이 담겨 있다. 제인 애트우드는 1971년부터 파리에 거주하고 있다.

○ Keita, Molenhuis, Oddner, Scianna, Shahn

Jane Evelyn Atwood. b New York (USA), 1947. **Blind Twins, Saint-Mandé, France**. 1980. Gelatin silver print.

리처드 아베든 Avedon, Richard

코끼리와 함께 있는 도비마 Dovima with Elephants

왜 서커스단의 코끼리 한 쌍 사이에 디올 드레스를 입은 모델이 서 있을까? 미녀와 야수를 떠오르게 해서 보는 이의 이목을 집중시키려는 것일까? 사실 이 사진은 그 이상의 의미를 지닌다. 젊음과 우아함의 절정을 보여주는 모델과 대비되는 거대한 코끼리 몸에는 주름이 가득하다. 이 사진의 주제는 아베든의 모든 사진들이 그러하듯 젊음의 유한함과 늙어간다는 것에 대한 고통을 함축하고 있다. 일례로, 7장으로 이루어진 그의 연작, 『초상(Portraits)』(1976)은 그의 아버지가 늙어가면서 주위의 빛에 서서히 동화되는 모습을 담았다. 또한 1980년대 초반에 시작해 5년도 넘게 소요된 『미국 서부에서』는 1985년 출판되어 그의 역작으로 평가 받았다. 이 사진집에 아베든은 위험에 노출된 직업에 종사하는 사람들의 흉터가 있거나 상처난 몸을 다룬 작품들을 실었다. 아베든은 상업사진과 순수사진을 넘나드는 다양한 작품 활동을 펼쳤으나 패션사진가로 대중들에게 잘 알려져 있다.

○ Bailey, Blumenfeld, Dahl-Wolfe, Sieff, Teller

30

Richard Avedon. b New York (USA), 1923. **d** San Antonio, TX (USA), 2004. **Dovima with Elephants**. 1955. Gelatin silver print.

데이빗 베일리 Baily, David　진 쉬림튼, 타워브릿지 Jean Shrimpton, Tower Bridge

모델 진 쉬림튼은 이른 아침의 추위를 피하기 위해 헐 렁한 남자 코트를 입고 있다. 아마도 당시의 동료였던 영화배우 장 폴 벨몬도나 험프리 보가트에게 빌려 입 은 것 같다. 그녀가 서 있는 바닥에 자갈이 깔린 타워 브릿지로 가는 길은 아침 시간에는 매우 번잡하기 때 문에, 한적한 타워 브릿지를 배경으로 서 있는 모습은

보는 이의 궁금증을 자아낸다. 1930년대 이후 패션 사 진의 배경은 주로 우아하고 고급스러운 곳이었다. 그 러나 1960년대 런던에서는 베일리를 필두로 패션 사 진은 전후 영화 — 특히 프랑스 내 새로운 사조에 의 해 영향을 받아 형식에 얽매이지 않고, 젊음을 강조하 는 새로운 스타일로 전환되었다. 베일리가 선도한 패

션 사진의 혁명은 1960년대의 『보그(Vogue)』지를 장식 했다. 1965년 출간된 『데이빗 베일리의 핀업 사진 박 스(David Bailey's Box of Pin-ups)』에는 비틀즈, 롤 링스톤즈처럼 당시 영국에서 떠오르고 있던 스타들의 모습을 담았다.

○ Avedon, Blumenfeld, Frissell, Sieff, Teller, Tillmans

David Bailey. b London (UK), 1938. **Jean Shrimpton, Tower Bridge**. 1961. Gelatin silver print.

존 발데사리 Baldessari, John

사각형 모양을 만들기 만들기 위해 하늘로 던진 네 개의 공
Throwing Four Balls in the Air to Get a Square

아마도 작가는 오른편 맨 아래와 같은 사진을 연출하기 위해 셔터를 눌렀던 것 같다. 하지만 여러 각도에서 찍은 사진들을 함께 보여주고 있다. 그는 왜 캘리포니아의 푸른 하늘로 공을 던져 서른여섯 장의 사진을 찍었던 것일까. 우연의 일치로, 또는 숱한 시도 끝에 그의 의도대로 둥근 공이 하늘에서 사각형으로 배열되었

다는 것을 말하고자 한 것 같다. 1960년대와 1970년대에 그가 작업한 많은 사진들은 시간에 대한 그의 연구를 보여주고 있다. 그러나 그 시간은 사건과 사진이 어쩌다 우연히 겹쳐 포착한 행운의 순간이 아니라 매우 일상적인 시간이었다. 발데사리는 아무 사건도 일어나지 않은 채 평범하게 흘러가는 일상의 시간이 크건 작

건 어떠한 우연과 기적을 만들어 낼 수 있다는 것을 보여주고자 했다. 화가로 출발했던 그는 1960년대 중반에 사진으로 전향했다. 1970년에 전향한 것을 나타내기 위해 자신이 그렸던 모든 그림을 화장장에서 불태우는 퍼포먼스를 펼치기도 했다.

○ Becher, Blume, Calle, van Elk, Michals

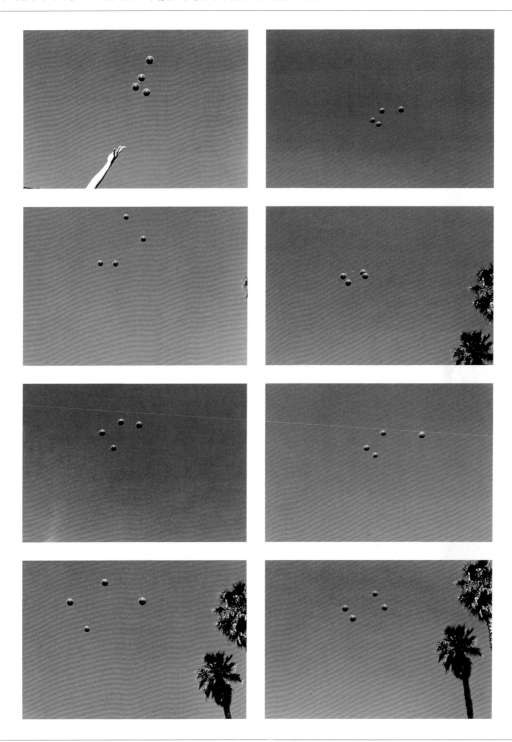

John Baldessari. b National City, CA (USA), 1931. **Throwing Four Balls in the Air to Get a Square (Best of Thirty-Six Tries)**. 1974. Eight C-type prints. Each h24 x w35 cm. h9½ x w13¾ in.

에두아르 드니 발뒤스 Baldus, Édouard-Denis 샹티이 대교 The Chantilly Viaduct

1855년 촬영된 이 사진은 『퀸 빅토리아 픽쳐스』 사진집에 실린 것으로, 파리와 불로뉴-쉬르-메르운하의 항구를 잇는 철로에 놓인 샹티이 대교의 모습을 담고 있다. 이 같은 사진은 증기기관차가 다니던 당대 프랑스의 모습을 가감 없이 보여준다는 점에서 기록적 가치가 있다. 그러나 그의 사진은 자연을 사진에 담는 시선에 있어서 단순히 시대를 기록하는 것 이상의 무언가를 보여주고 있다. 카메라라는 도구 자체가 광학 기술을 이용해 외부의 모습을 재현하는 것이므로 풍광을 담으려면 공간에 대한 작가의 충분한 이해가 필요하다. 때문에 낮은 왼편의 언덕으로부터 내려오는 펜스를 구도에 넣어 부두가 있는 평평한 땅의 단조로움을 상쇄시키고 있다. 또한 높게 솟은 소나무를 구도의 중앙에 배치했다. 소나무의 끝부분은 마치 기관차와 맞닿은 듯 하며 그림자는 교각의 하단에 걸려있다. 발뒤스는 사진을 찍기 전에 화가로 활동했으며, 가장 왕성한 활동을 한 프랑스 사진가들 중 한 명이었다.

⊙ Aarsman, Barnard, Clifford, Frith, Link

Édouard-Denis Baldus. b Grünebach (PRU), 1813. d Paris (FR), 1889. **The Chantilly Viaduct**. 1855. Albumen print.

드미트리 발테르만츠 Baltermants, Dmitri 케르치, 크림 반도(재난) Kerch, Crimea(Grief)

군데군데 녹은 눈이 먼 곳까지 이어진 길을 진창으로 만든 늦은 겨울이다. 사진 속에는 두 명만이 비탄에 잠겨 울고 있지만 곧 폭풍이 몰아칠 것 같은 불안한 하늘의 모습은 깊은 생각에 잠겨 있거나 그저 멍하니 서 있는 다른 이들의 마음도 울고 있는 두 명과 다르지 않음을 대변하는 듯 하다. 죽은 사람들은 크림 반도를 침공했던 독일이 퇴각하면서 저지른 민간인 대량 학살의 희생자들이다. 그러나 이 사진을 보면 몇 가지 의문이 떠오른다. 왜 죽은 이들은 이곳저곳에 아무렇게나 던져진 듯 누워 있는가. 왜 왼쪽에 보이는 두 사람만이 작가에게 주의를 기울이는가. 다양한 해석의 가능성을 열어둔 이 사진은 화장하는 장작더미에서 죽은 이들의 영혼이 연기처럼 피어오르는 호머의 서사시 일리어드의 한 장면을 떠오르게 한다. 발테르만츠는 2차 세계대전 중 구 소련 정부기관지 이즈베스티야와 붉은 군대지 『나 라즈그롬 브라가(Na Razgromvraga)』에 보도 사진을 실었다.

○ Burrows, Faucon, Gardner, McCullin, Wall

34

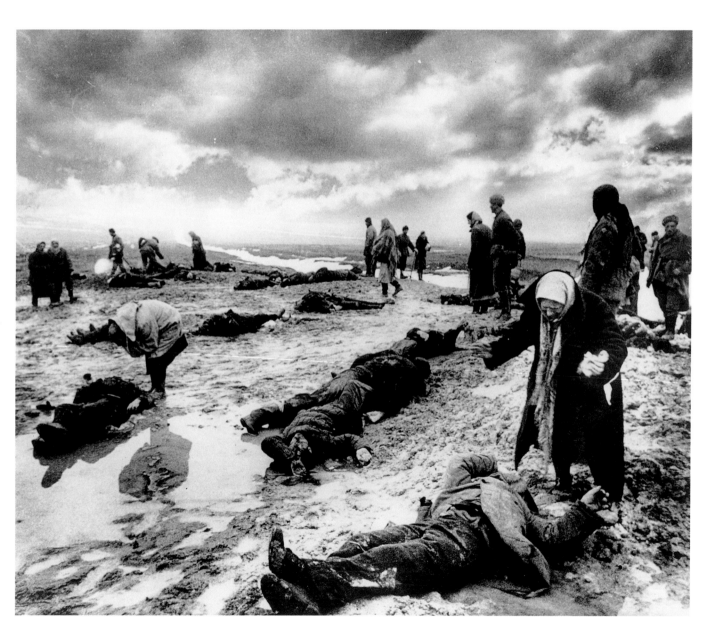

Dmitri Baltermants. b Moscow (RUS), 1912. **d** Moscow (RUS), 1990. **Kerch, Crimea(Grief)**. 1942. Gelatin silver print.

루이스 발츠 Baltz, Lewis 엘레멘트 #27 Element #27

사진 속 풍경은 아마도 반쯤 완성된 1970년대의 실험적인 공연 무대장치 같다. 무대에는 시멘트 벽돌들과 몇 개의 각목이 흩어져 있다. 연기자는 아마도 사다리나 뒤에 있는 플랫폼에서 공연을 펼쳐갈 것이다. 이 사진처럼 루이스 발츠의 초기작들은 공연이 끝난 후나 공연 사이에 비어 있는 무대의 모습을 담고 있다. 미국에 대한 시각은 토지나 건물 소유주가 개발하는 지역에 쌓인 자재를 소재로 한 사진집 『캘리포니아 어바인 인근의 공업단지(The New Industrial Parks near Irvine, California)』(1975)에 잘 나타나 있다. 발츠는 사진사에 한 획을 긋는 전시회 「새로운 지형학적 사진−인간에 의해 변화된 환경(New Topographics:Photographs of a Man-Altered Environment)」(1975)에 참가했다. 1978에는 『네바다(Nevada)』, 1980년에는 『파크시티(Park City)』를 출판했는데, 이 사진집들에는 모두 새로운 거주지를 조성하면서 파괴되어 가는 미국의 풍경을 담고 있다.

○ Fox Talbot, Ruscha, Sheeler, Struth, Sudek

Lewis Baltz. b Newport Beach, CA (USA), 1945. **Element #27**. 1974. Gelatin silver print. **h**20 x **w**25 cm. **h**7¾ x **w**9¾ in.

미카 바르-암 Bar-Am, Micha 견고한 감옥, 베이 리드 High-Security Prison, Beit Lid

둘 씩 짝지어 걸어가고 있는 죄수들은 사진 속에서 작고 흐릿해 이들의 인간적인 표정을 찾아볼 수 없다. 이들의 머리 위로 지나는 철조망은 마치 끝도 없이 뻗어 있을 듯하다. 이스라엘 베이 리드 인근의 이 감옥은 기간이나 죄목에 관계없이 각종 죄수들을 수용하는 엄중한 경비교도소다. 1969년에 바르-암은 이 감옥을 자

세하게 보도했다. 국가 안전을 해친 죄목으로 형을 언도받은 죄수들은 1967년 6일 전쟁이 끝난 후 감옥에서 순화교육을 받았다. 바르-암은 6일 전쟁과 1973년의 제 4차 중동전을 보도한 사진으로 잘 알려졌으나, 이 사진에서도 볼 수 있듯 그의 시선에는 국가나 정치적인 현안 보다는 거친 철망 속에서 정신마저 통제 당

하는 인간성에 대한 동정심이 배어 있다. 1970년대와 1980년대에 그가 찍은 사진에 등장하는 죄수, 이주노동자, 유목민들은 모두 문화의 변방에서 고통 받는 모습이다. 바르-암은 프리렌서 사진가이자 독립 전시기획가로 활동하고 있다.

○ Freed, Koudelka, de Montizon, Renger-Patzsch

36

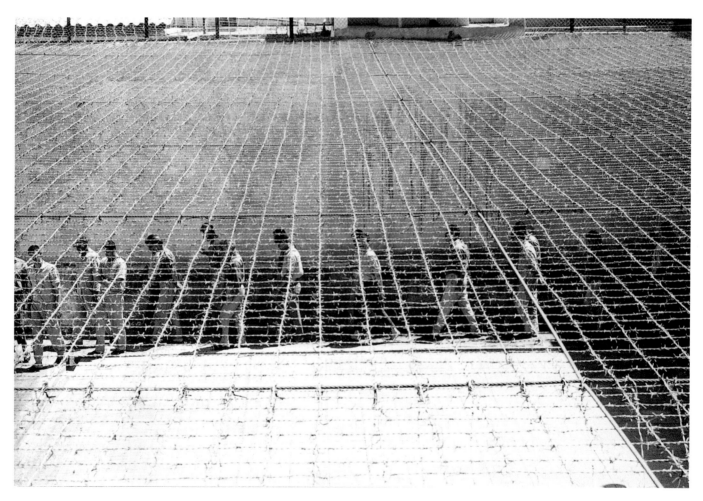

Micha Bar-Am. b Berlin (GER), 1930. **High-Security Prison, Beit Lid**. 1969. Gelatin silver print.

브뤼노 바르베 Barbey, Bruno 나폴리의 거리 풍경 A Street Scene in Naples

나폴리의 비코 스카사코키에 가까운 산 로렌조구에서 한 난쟁이가 아이들 사이에서 구걸을 하고 있다. 아이들은 난쟁이에게도 그리고 사진을 찍는 바르베에게도 부자연스러운 표정을 보이고 있다. 사진 속의 인물들이 저마다 자신의 역할과 행동을 하고 있는 이 사진은 바르베 작품세계의 전형을 보여주고 있다. 그는 1972년 남부 베트남을 비롯해 세계를 돌아다니며 작품 활동을 펼쳤으나 그중 이탈리아를 가장 좋아했으며, 거지나 소외된 사람들을 사진에 담았다. 그는 이들을 통해 사회적 불안이나 경제 혼란을 조명하기보다는 그들의 인간성과 행위 자체에 초점을 맞추었다. 그가 사진을 통해 표현한 인간성은 1950년대의 앙리 카르티에-브레송이나 로버트 프랭크와 그 맥락을 같이 한다. 1950년대의 사진들이 주로 구상적이며 사회적인 목소리를 낸 반면, 그의 사진은 개인의 내면에 초점을 맞추었다.

○ Bevilacqua, Cartier-Bresson, Doisneau, Levitt, Oddner

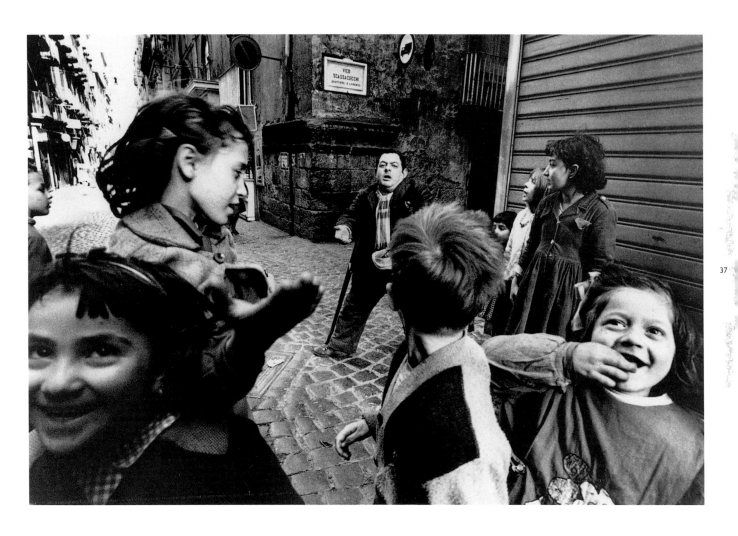

Bruno Barbey. **b** Berechid (MOR), 1941. **A Street Scene in Naples**. 1963. Gelatin silver print.

올리보 바비에리 Barbieri, Olivo 남부 티롤 South Tyrol

인간은 자신의 필요에 의해, 때로는 무자비하게 자연을 고갈시킨다. 그가 사진에 담은 남부 티롤 지방의 풍경에는 예전에 무성했을 자연의 흔적이 버려진 거대한 나무 밑동에 드러나 있다. 죽은 채 방치되어 있는 나무 그루터기는 소나무와 오크나무, 그리고 한 국가를 상징할 수 있었을 숲의 다른 거대한 고목들이 인간들에 의해 훼손된 시간을 상징한다. 이것이 예전의 유럽 풍경은 아니다. 그 시간은 사진에 나타난 작은 꽃 화분과 플라스틱 의자와 같이 인간의 소소하고 여유로운 일상으로 대체되었다. 완만한 곡선을 그리며 흙더미를 따라 올라간 호스 옆에는 일광욕을 하는 남자의 모습이 보인다. 그는 이런 인간과 자연의 모습을 주로 장노출로 촬영했는데, 야간에 카메라의 장노출을 이용해 달과 별의 움직임을 사진에 담기도 했다. 1980년대 후반에 여러 가지 물건과 표지판으로 어지러운 중국의 풍경을 찍은 사진들을 모아 『축소된 풍경(Paesaggi in miniatura)』이라는 사진집으로 묶었다.

○ Brigman, Godwin, Goldberg, Joseph

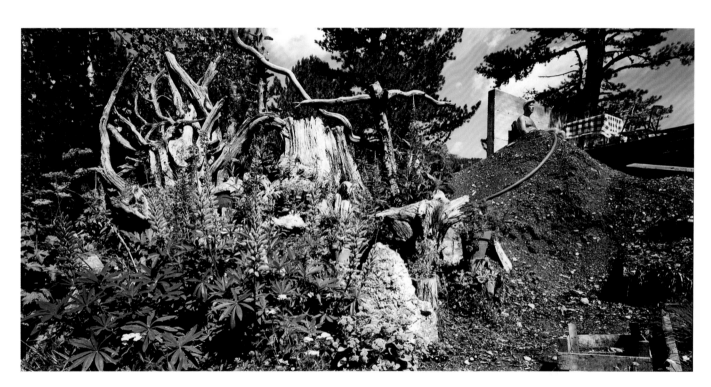

Olivo Barbieri. b Capri (IT), 1954. **South Tyrol**. 1987. C-type print.

조지 N. 바너드 Barnard, George N　　찰스턴 기차 터미널 Charleston Railway Depot

높다란 굴뚝과 오른편에 보이는 벽난로를 통해 짐작할 수 있듯 이곳은 한때 매우 가정적인 분위기였던 것 같다. 그 뒤로 정연하게 뻗은 회랑은 멀리서 보면 로마의 수로를 연상시킨다. 찰스턴의 기차 터미널은 미국 남북전쟁 중 적군의 기반 시설을 무력화시키려는 작전의 일환으로 셔먼 장군이 이끄는 연합군이 파괴한 것이

다. 바너드는 연합군과 함께하며 찍은 사진을 1866년 『셔먼의 전투 장면(Photographic Views of Sherman's Campaign)』이라는 이름으로 출판했다. 미국의 남북전쟁은 산업화와 민주주의를 내세우는 북부와 토지 재분배와 귀족정치를 주장하는 남부가 충돌한 전쟁이었다. 남과 북의 견해 차이는 사진에서도 확연히 드러난다.

남부 연합군은 전쟁을 보도하는 사진가를 따로 두지 않았으나 남부군에 동조했던 작가들의 사진은 대부분 폐허가 된 전통적인 석조 건축물을 담고 있다. 반면, 북부의 사진가들은 혁신적인 산업화의 증거로 버팀 다리나 군사목적으로 지어진 가교 등에 주목했다.
○ Aarsman, Baldus, Clifford, Coburn, Frith

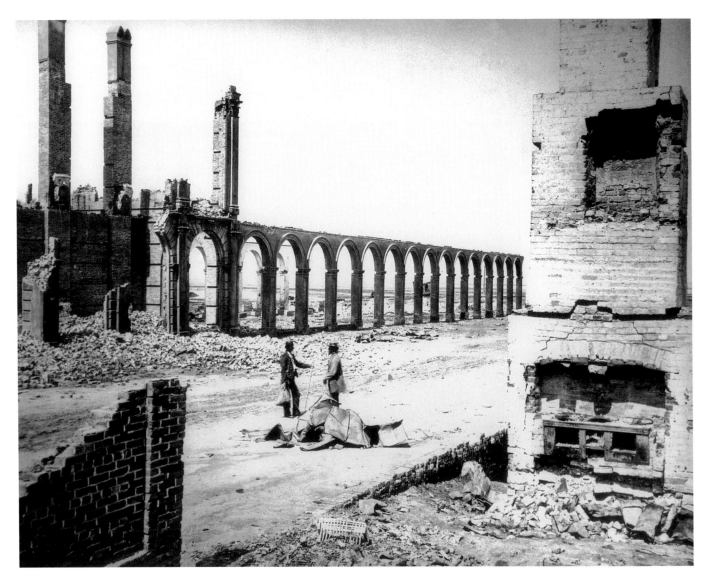

39

George N. Barnard. b New York (USA), 1819. d New York (USA), 1902. **Charleston Railway Depot**. 1866. Albumen print.

가브리엘레 바질리코 Basilico, Gabriele 르 트레포르 Le Tréport

르 트레포르는 프랑스의 노르망디 해안에 있는 디에프와 아브빌의 중간 지점에 위치한 작은 마을이다. 이 사진에는 항구와 해안, 교회 그리고 주택지와 공장지가 어우러진 마을 풍경이 잘 나타나 있다. 바질리코의 사진들은 이렇게 포괄적인 대상을 주제로 한다. 그의 사진은 보는 사람으로 하여금 서두르지 않고 사진 속에 나타나는 여러 사실을 통해 결론을 내리거나 구조물과 풍경, 구조물과 구조물 사이의 관계에 대해 자세히 관찰할 것을 요구한다. 단편적인 구조보다는 전체에 주목한 바질리코의 사진 철학은, 사진이 단지 일상의 작은 흔적과 순간을 잡아내는 차원을 넘어서려는 시도로 읽힌다. 바질리코는 건축학을 공부한 후, 건축물을 찍는 것으로 사진에 입문했다. 그는 1984~1985년에 프랑스 국토계획국의 프로젝트에 참여해, 프랑스의 노르파드칼레 지역과 노르망디 등 해안지역의 풍경을 사진으로 기록했다. 『바다의 항구들(Porti di Mare)』(1990)은 출판된 그해 수상 전시회를 열었다.

○ R. Adams, Berry, Davies, Deal, Testino

40

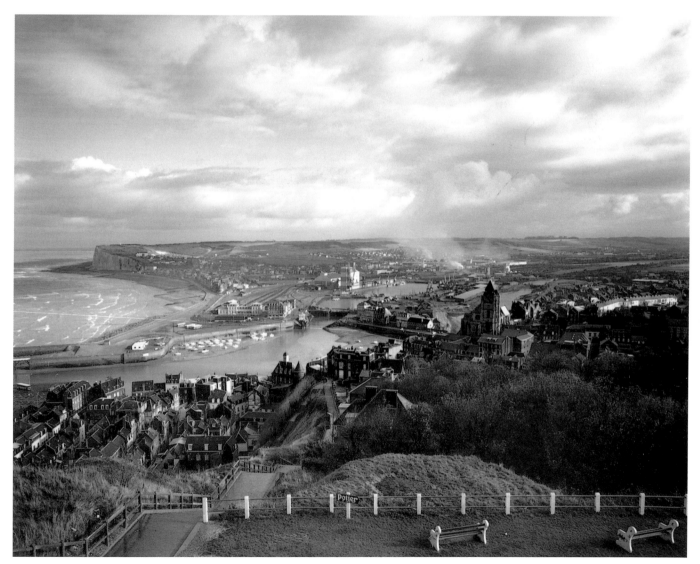

Gabriele Basilico. **b** Milan (IT), 1944. **Le Tréport**. 1985. Gelatin silver print.

레티시아 바타글리아 Battaglia, Letizia 판사 체사레 테라노바의 죽음 The Murder of Judge Cesare Terranova

당시 판사였던 체사레 테라노바는 차 주변에 있던 마피아의 총격으로 숨을 거두었다. 이 사진은 순수 보도 사진의 전형을 보여주는데, 경찰관이나 사건 현장 주변을 지나는 사람의 시선으로 현장을 담았다. 1970년대 후반에서 1980년대 초반에 찍은 바타글리아의 사진들은 시칠리아의 마피아들로 인한 살인사건을 폭로하고 있다. 보도 일간지인 『로라(L'Ora)』에서 저널리스트로 일한 후, 그녀는 1974년에 사진에 입문했다. 1977년에는 프랑코 제킨과 함께 시칠리아 섬의 팔레르모에 사진을 위한 문화센터를 세웠으며, 젊은 나이에 마피아에게 희생된 주세페 임파스타토의 이름을 딴 시칠리아의 조사 기록 센터에서 일하기도 했다. 바타글리아는 1986년에 발레리아 아요발로싯와 함께 여류문학의 발전을 위해 라 루나(La Luna) 출판사를 설립했다. 1985년에 『W. 유진 스미스 상』을 받았으며, 그녀의 대표작은 마르셀 파도바니가 소개말을 쓴 시칠리아 연대기(1989)에 실렸다.

○ Eppridge, Gardner, McCullin, Silk, Zecchin

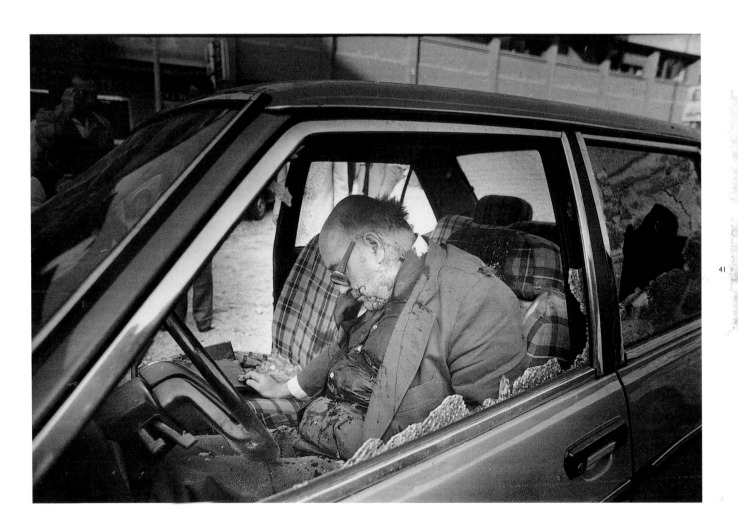

Letizia Battaglia. b Palermo (IT), 1935. **The Murder of Judge Cesare Terranova**. 1979. Gelatin silver print.

이폴리트 바야르 Bayard, Hippolyte **익사한 남자** The Drowned Man

사진 뒤에 적힌 긴 설명에 의하면, 사진 속의 익사한 남자는 바야르 자신이다. 감겨 있는 그의 눈은 당시 긴 노출시간을 필요로 했음을 말해준다. 왼쪽에 보이는 밀짚모자는 태양을 상징하는 것으로 보이며, 햇빛에 그을린 주인공의 얼굴과 손이 창백한 몸과 대조를 이룬다. 바야르는 세심하게 계산된 구도를 통해 시적인 장면을

담는 작가였기에, 그의 작품 속 구도나 소품들은 모두 해석이 필요한 요소들로 구성되어 있다. 연출된 상황을 찍은 그의 시도는 사진사에서 피사체를 인공적으로 연출한 첫 사진으로 기록되었다. 그는 1839년에 카메라로 담은 이미지를 종이에 인화하는 법을 발견한 인물이기도 하다. 그러나 당시 정부로부터 공식적인 인정

과 지지를 받은 인물은 그가 아닌 그와 거의 동시에 사진 이미지를 금속판(은판) 위에 인화하는 방법(다게레오 타입)을 발명한 루이-자크 다게르였다.

○ Daguerre, Hurn, Jokela, Kalvar, Luskačová, L. Miller

42

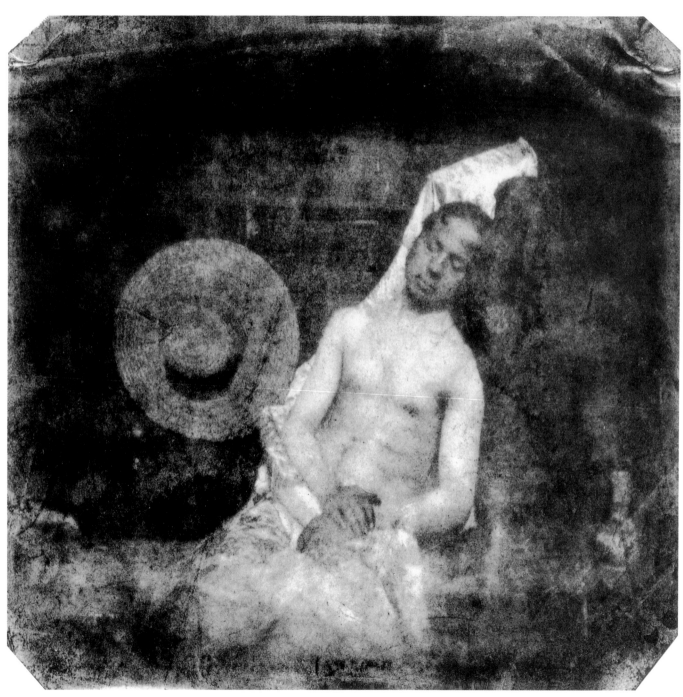

Hippolyte Bayard. b Breteuil-sur-Noye (FR), 1801. **d** Nemours (FR), 1887. **The Drowned Man**. 1840. Direct positive print.

펠리체 A. 비에토 Beato, Felice A.
베이탕 요새 The Pei-t'ang Fort

1860년 8월 2일, 영국군대가 중국군을 피해 당도하여 갓 지은 베이탕 요새에 당도하여 휴식을 취하고 있다. 강한 햇살과 강풍이 교차하는 이곳에서 영국군은 새로운 지형을 파악하고 요새의 크기를 측량하는 듯하다. 아마도 사진을 찍은 비에토는 도착한 지 얼마 되지 않은 어수선한 분위기 보다는 요새의 크기를 기록하는 데

에 초점을 맞춘 것 같다. 널려 있는 잔해에는 가죽으로 동여맨 중국제 대포도 보인다. 비에토는 중국 풍경을 사진으로 남긴 첫 서양 사진가로, 영국과 프랑스군의 만주국 정복을 위한 여정에 동행했다. 비에토는 1850년에 몰타에서 만난 제임스 로버트슨과 함께 일했다. 로버트슨과 그는 1855년 크림전쟁 당시 세바스토폴의

함락을 사진에 담았으며, 1857~1858년에는 인도에서 세포이 항쟁 이후의 모습을 사진으로 남겼다. 그 이후 비에토는 중국으로 향했고, 로버트슨은 인도에 남았다. 그는 1862년부터 1877년까지 일본에서 활동했다.

⊙ Chambi, Hurn, Marubi, O'Sullivan

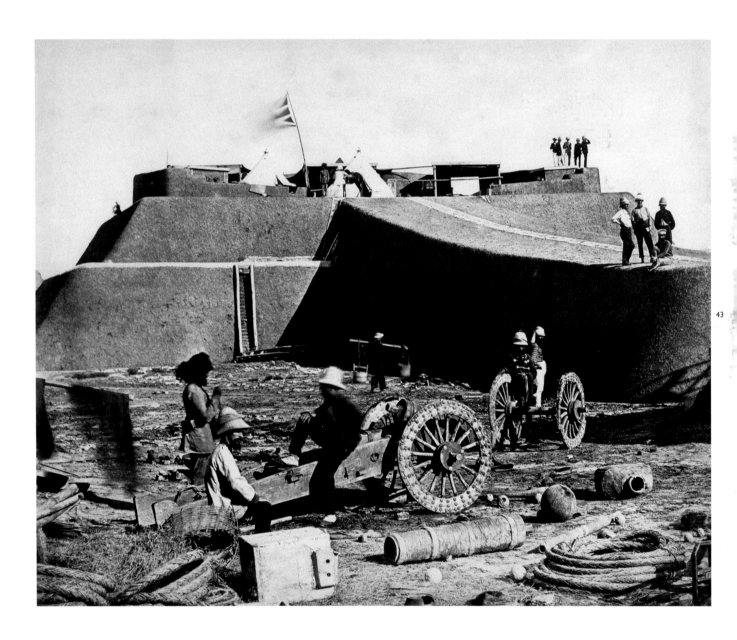

43

Felice A. Beato. **b** Venice (IT), c1830. **d** Mandalay (BUR), 1906. **The Pei-t'ang Fort**. 1860. Albumen print.

세실 비턴 Beaton, Cecil
에디스 시트월 부인 Dame Edith Sitwell

에디스 시트월은 1920년대 이후 사회의 유명 인사이자 여류시인이었다. 자신의 삶 자체가 문학적이기를 원했던 그녀는 항상 변장에 가까운 옷을 입곤했다. 케니스 타이난의 말을 따르자면, 그녀는 '가보로 내려오는 장신구들과 거추장스러울 정도로 화려한 보석 장신구들, 공작새를 연상시키는 장식으로 치장하고 진지하고 무표정한 몸짓'으로 카메라를 응시하고 있다. 시트월은 1950년 할리우드에서 엘리자베스 1세의 일생에 대한 영화 대본을 썼다. 1927년 11월 출판된 그의 첫 사진집 『The Sketch』에 담긴 시트월은 조각상이 있는 타일 바닥에 마치 죽은 듯 누워 있는 모습이다 (비턴은 그녀를 키 크고 우아하며 마른 인물로 묘사하고 있다). 비턴은 오랜 기간 사진작가, 그리고 의상과 무대 디자이너로 활동했는데 그가 두려워했던 것은 바로 권태와 침체였다. 연극 평론가였던 케니스 타이난이 쓴 글이 함께 실린 『페르소나 그라타(Persona Grata)』(1953)에는 비턴이 찍은 인물사진들의 특징이 가장 잘 나타나 있다.
○ Callahan, Lele, McDean, Ruff, Strömholm

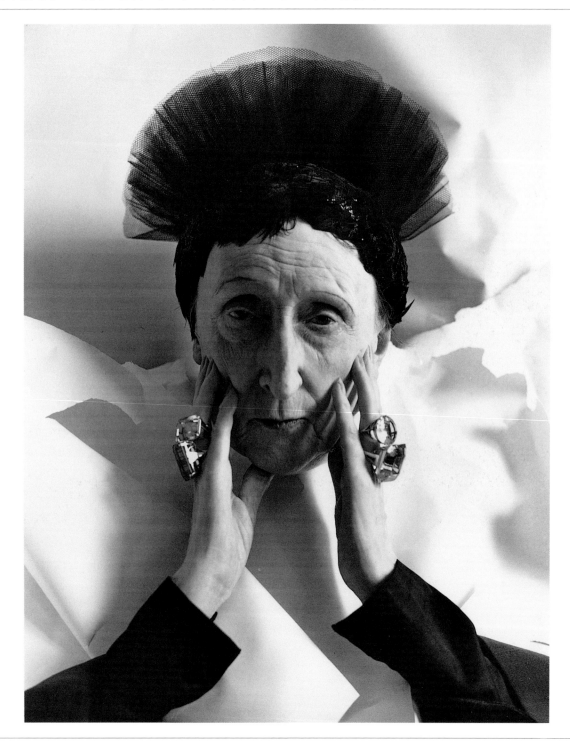

Cecil Beaton. b London (UK), 1904. d Broadchalke (UK), 1980. **Dame Edith Sitwell**. 1956. Gelatin silver print.

다양한 산업 건축물들을 같은 각도에서 촬영한 사진들을 모아 놓은 이 작품은 보는 이로 하여금 이들을 비교하고 검토하게 만든다. 이 사진들은 아마도 구조물 앞면의 장식에 대해 말하고자 하는 것 같다. 이 산업 구조물들에는 장식이 필요할까? 장식이 필요하다면 왜 이들은 로마네스크 양식과 같은 특정한 건축 양식들을 따르고 있는 것인가? 베허의 『익명의 조각들: 기술적 건축의 유형학』은 사진사에 중요한 의미를 갖는 그의 첫 사진집으로 1970년에 출판되었다. 이를 필두로 1988년에는 『급수탑(Water Towers)』이, 1990년에는 『용광로(Blast Furnaces)』가 출판되었다. 베허는 산업 구조물의 웅장한 외관에 주목했다. 그의 의도는 한결 음 더 나아가 보는 사람으로 하여금 의식과 무의식을 통해 대상에 대해 사유하도록 하는 것이었다. 1970년대에 베른트 베허는 뒤셀도르프 예술대학의 영향력 있는 교수가 되어 안드레아 그로스키, 칸디다 회퍼 같은 작가들을 배출했다.

⊙ Baldessari, Berman, Calle, Gursky, Höfer, Michals

45

Bernd Becher. **b** Siegen (GER), 1931. **d** Rostock (GER). 2007. **Hilla Becher**. **b** Potsdam (GER), 1934. **Industrial Facades #23**. c1980. Six gelatin silver prints. Each **h**94 × **w**173cm. **h**37 × **w**68 in.

어니스트 제임스 벨로크 Bellocq, Ernest James 스토리빌의 초상 Storyville Portrait

여인은 텅 빈 벽에 나비를 그리고 있다. 고대 신화에서 나비는 프쉬케, 혹은 죽어 육신이 땅에 묻힌 후의 영혼을 상징하기도 한다. 사진 속 여인은 뉴올리언스 스토리빌 지방의 매춘부로, 벨로크의 사진에 종종 등장하는 인물이다. 그의 타계 후 책상 서랍 속에서 스토리빌 매춘부들의 다양한 모습을 담은 여든 아홉 개의 유리

판이 발견되었다. 일부 사진 속 인물들의 얼굴은 지워져 있었다. 벨로크는 선박 제조업체에 소속된 상업 사진가로 일했으나, 일과 후에는 뉴올리언스의 매춘부나 아편 중독자의 모습을 사진으로 담았다. 그가 유리판에 남긴 사진들은 갤러리의 관장과 사진가 리 프리들랜더가 사들였으며 리 프리들랜더는 이것들을 사진으로 인

화했다. 리 프리들랜더가 기대했던 바대로 인화된 사진들은 강렬한 호소력을 지닌 작품들이었으며, 발표되자마자 걸작의 반열에 올랐다.

⊙ Cunningham, Friedlander, Horst, Roversi, Weston

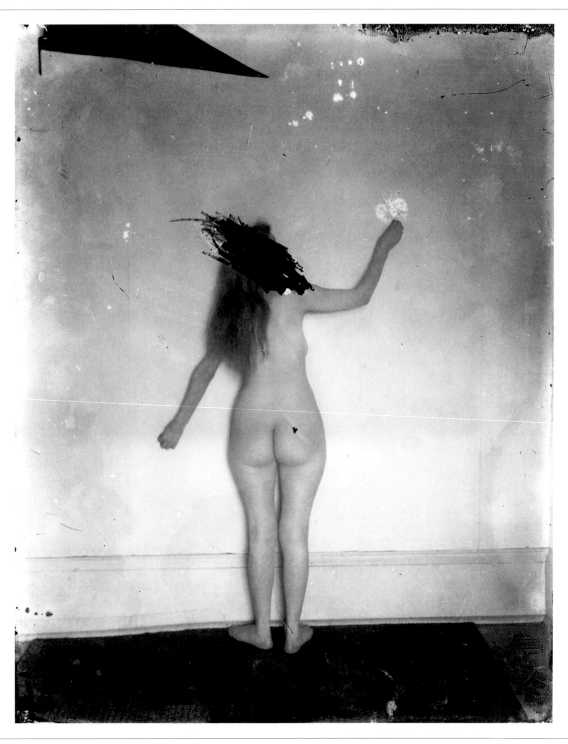

Ernest James Bellocq b *New Orleans, LA (USA), 1873.* d *New Orleans, LA (USA), 1949.* **Storyville Portrait**. c1912. Gold-toned print.

지안니 베렝고 가르딘 Berengo Gardin, Gianni

집시촌, 트렌토(이탈리아) Gypsy Camp, Trento(Italy)

집시 음악가들이 방 대신 거울 앞에서 리허설을 하고 있다. 한 소녀가 거울 옆에서 연주자를 지켜보고, 뒤에 앉아 있는 아이들은 차례를 기다리고 있다. 사진 속 인물들은 마치 사진가가 없다는 듯 카메라를 의식하지 않는 자연스러운 모습이다. 베렝고 가르딘은 낭만적인 다큐멘터리 사진의 대가로, 관중에게 비추어질 자신의 모습을 생각하며 연습하는 집시를 담은 이 사진과 같이 자신이 원하는 바와 의도를 기록으로 담았다. 그는 1960년대 이후의 대부분의 다큐멘터리 사진가들과 마찬가지로 당대에 큰 영향을 끼쳤던 앙리 카르티에-브레송과 미국 농업 안정국 사진 프로젝트에 영향을 받았다. 그의 사진은 노동자, 의사, 성직자, 이 사진 속 떠돌이 음악가들과 같은 사회 구성원들의 일상에 연민 어린 시선을 던지고 있다. 베렝고 가르딘은 1954년 베네치아의 영향력 있는 그룹인 라 곤돌라의 회원이 되었으며 베네치아 전문가로서 『베니스의 계절들(Venise des Saisons)』(1965)을 출판했다.

○ Allard, C. Capa, Cartier-Bresson, Hawarden, Shahn

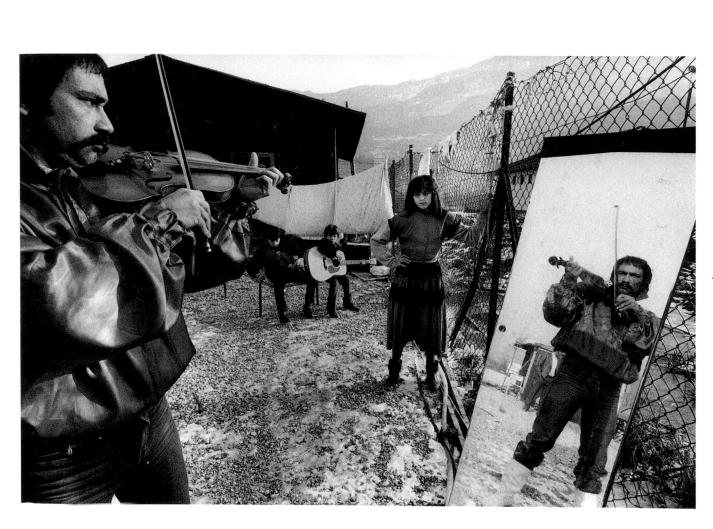

47

Gianni Berengo Gardin. **b** Santa Margherita Ligure (IT), 1930. **Gypsy Camp, Trento (Italy)**. 1985. Gelatin silver print.

G. C. 베레스포드 Beresford, G.C.　레슬리 스테판과 그의 딸 버지니아 울프 Leslie Stephen and his Daughter Virginia(Woolf)

영국의 인명사전 편집자 레슬리 스테판이 훗날 소설가가 되는, 아직 미혼인 딸 버지니아 울프를 응시하고 있다. 당시 이 사진과 같이 포커스를 이용해 부드러운 윤곽선을 만드는 기법이 유행했다. 사진 속의 젊은 여인이 내뿜는 영혼의 아우라는 물질적인 세계에 발을 디디고 있는 듯한 아버지의 모습과 대조를 이룬다. 아버지는 그녀 앞에 놓인 삶에 대해 조언하고 있는 것인지도 모른다. 엄숙한 그들의 표정과 자세에는 선견과 통찰이 배어 있다. 베레스포드는 이 같은 인물 사진들을 촬영했는데 제1차 세계대전 중 군대의 사무직으로 근무하는 중산층 가족의 사진들을 정갈한 모습으로 담기도 했다. 1920년대 일부 영국 인물사진에서 볼 수 있는 들떠 있는 듯한 모습들은 어느 정도 진지한 사진에 대한 그의 반작용으로 볼 수 있다. 또한 베레스포드는 1899년 출판된 영국의 소설가이자 시인인 루디야드 키플링의 『스타키 앤 코(Stalky & Co.)』의 등장인물인 터키 출신의 상급생 M의 모델로도 알려져 있다.
○ Disfarmer, van der Keuken, W. Miller, Vishniac

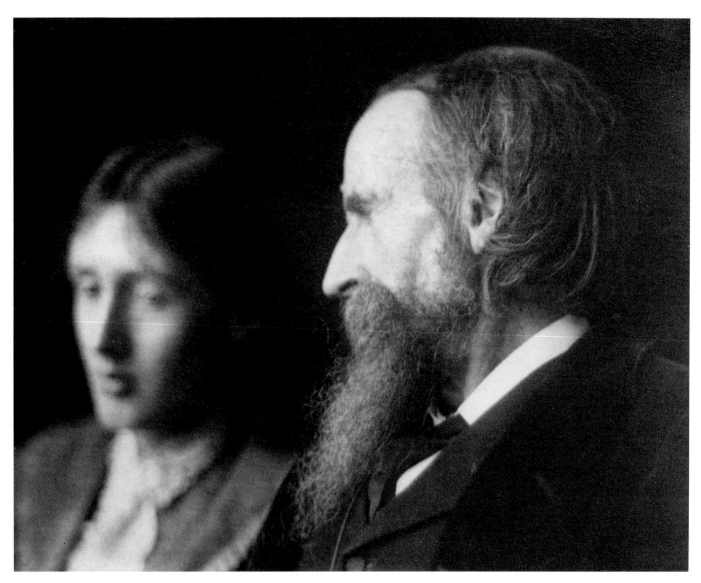

G. C. Beresford. b Northern Ireland (UK), 1864. d Brighton (UK), 1938. **Leslie Stephen and his Daughter Virginia(Woolf)**. c1902. Gelatin silver print.

월리스 버만 Berman, Wallace 무제(A1-Cross) Untitled(A1-Cross)

1964년부터 시작한 버만의 콜라주 작품에는 모두 손에 들린 트렌지스터 라디오가 담겨 있다. 그는 트랜지스터 라디오와 같은 당대의 대중문화와 이 사진의 뱀이나 버섯 문양에서 찾아 볼 수 있는 자연의 모습을 베리팩스(Verifax) 이미지로 담았다. 베리팩스(Verifax)는 초기의 사진 복사기술로, 버만은 이 위에 직접 채색

을 가미하기도 했다. 뉴욕의 앤디 워홀처럼 그의 작품들은 곧 사람들의 주목을 받았다. 워홀은 엘비스 프레슬리, 마릴린 먼로와 같은 동시대 아이콘을 주제로 그들이 속한 세상과 그들의 존재를 유리시켰다. 한편, 버만의 작품들은 트랜지스터 라디오처럼 대중이 조정할 수 있는 일상의 소품을 재해석하고 있다. 버만은 1955

~1964년에 예술과 문학작품들을 다루는 잡지인 『세미나(Semina)』를 출판했으며, 이는 1960년대 로스앤젤레스의 문화 발전에 큰 영향을 끼쳤다.

○ Becher, Calle, Heinecken, Warhol

49

Wallace Berman. b Staten Island, NY (USA), 1926. d Topanga, CA (USA), 1976. **Untitled (A1-Cross)**. 1970. Verifax collage. **h**35½ × **w**33 cm. **h**14 × **w**13 in.

이안 베리 Berry, Ian

휘트비, 요크셔 Whitby, Yorkshire

이 사진은 휘트비의 항구에서 요트 경기를 지켜보는 사람들의 모습을 담고 있다. 그러나 사진 속 인물들은 전경에 누워 있는 젊은 남자와 다르지 않은 모습으로 내리쬐는 태양 아래 각자 자신만의 생각에 잠겨 있다. 이 사진은 베리의 사진집 『The English』(1978)에 수록된 작품이다. 이안 베리는 1950년대 남아프리카에서 보도 사진가로 활동했으며, 1960년대 초반 프랑스에 거주했다. 그는 이방인의 시선으로 본 영국의 모습을 카메라에 담았다. 요크셔 북부에 위치한 항구 휘트비는 1880년대~1890년대의 유명한 사진가였던 프랭크 매도우 서트클리프의 고향으로 사진사에서 중요한 의미를 지닌다. 서트클리프는 영국 사진의 부흥기인 1970년대 자주 인용되던 인물이었다. 고대의 수도원으로도 유명한 휘트비는 서트클리프가 활동하던 무렵에는 활발한 항구이자 상업도시였다. 베리는 새로운 지역에서 리포터로서도 명성을 떨쳤는데, 1980년대에는 남아프리카의 상황을 현장감 있고 냉정한 시각으로 기록했다.

○ Basilico, Hurn, Oorthuys, Sutcliffe

50

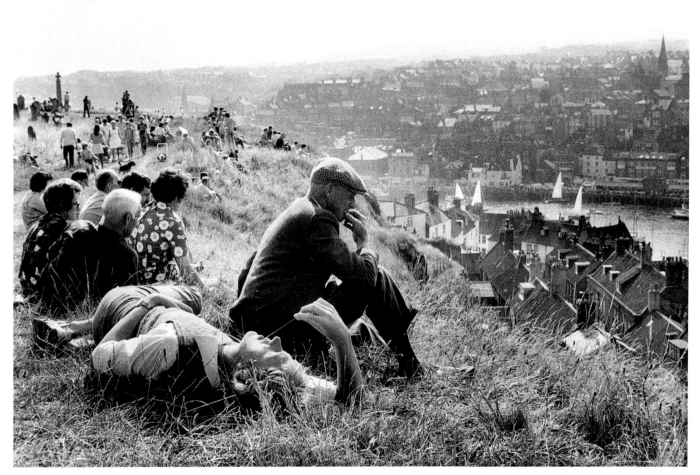

Ian Berry. b Preston (UK), 1934. **Whitby, Yorkshire**. 1978. Gelatin silver print.

에바 베슈뇌 Besnyö, Eva 슈타른베르거가(街) Starnberger Street

사진 속의 슈타른베르거가(街)는 단지 몇 명의 사람만이 통행하는 한적한 교차로처럼 보인다. 인도 중앙에 있는 광고로 가득 찬 기둥 옆에 택시 한 대가 서 있다. 그 뒤로는 평범한 카페가 보이고, 거리에 길게 뻗어 있는 그림자는 사진 속의 풍경이 늦은 오후임을 말해준다. 이 사진 속의 모든 것은 어딘가를 향해 있다. 보행

자들과 택시는 각자의 길을 가고 있으며, 광고하는 것이 무엇인지는 보이지 않는다. 해는 기울어가고 거리는 곧 어둠 속에 묻힐 것이다. 1931년 무렵 사진가들은 일상의 순간이 곧 다음에 이어지는 순간으로 수용되며, 이는 곧 사진의 재미있는 소재가 될 수 있다는 발상에 매료되었다. 이런 미(美)의식은 당시의 위험한 시

대적 상황과 예감이 반영된 것이다. 1932년 가을에 정치적 압력으로 베슈뇌는 모국 헝가리를 떠나 암스테르담으로 이주했다. 그녀는 현재도 암스테르담에서 건축 사진가이자 리포터로 활동하고 있다.

○ Abbott, Atget, Daguerre, Gruyaert

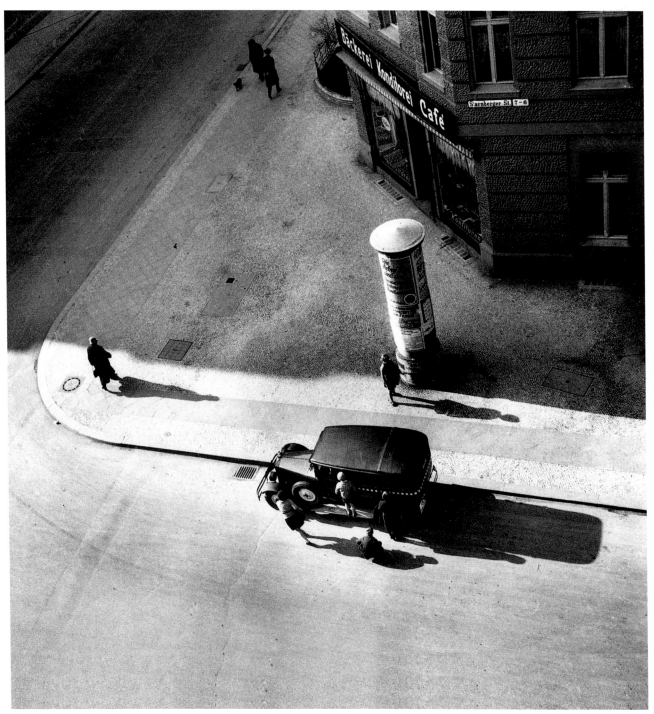

Eva Besnyö. b Budapest (HUN), 1910. **d** Laren (NL), 2003. **Starnberger Street**. 1931. Gelatin silver print.

카를로 베빌라쿠아 Bevilacqua, Carlo

카타리 Catari

소녀가 입은 화사한 드레스는 이 아이들이 윤택한 환경에서 자라고 있다는 것을 말해준다. 베빌라쿠아는 1942년 사진에 입문해 1950년대 이미 이탈리아의 가장 유명한 작가가 되었으나 끝내 아마추어로 남았다. 그는 자신의 일상과 이탈리아 북동부 프리울리 지방의 코르몬스에 있던 가업인 방직산업을 카메라에 담았다.

그는 청각장애인이었으며 그에게 사진은 사회, 그리고 집단과 소통하고자 하는 그의 바람과 도전의 결과였다. 보도사진과 기록적 가치를 지닌 사진들이 유행하던 당시, 베빌라쿠아는 예술로서의 사진에 관심을 두었다. 1951년에 그는 베네치아를 중심으로 한 사진 동호회 「라 곤돌라(La Gondola)」에 가입했으며, 1955년

에는 프리울리 지방 사람들의 모습을 서정적으로 담는 프리울리의 신진 사진작가 모임에도 함께했다. 그는 주로 노동자들의 삶을 카메라에 담았지만, 언제나 청춘과 노년, 혹은 사랑과 질투 등 인물들의 심리 상태를 상징적으로 표현하는 사진을 남겼다.

○ Barbey, Brandt, Konttinen, Levitt, Parkinson

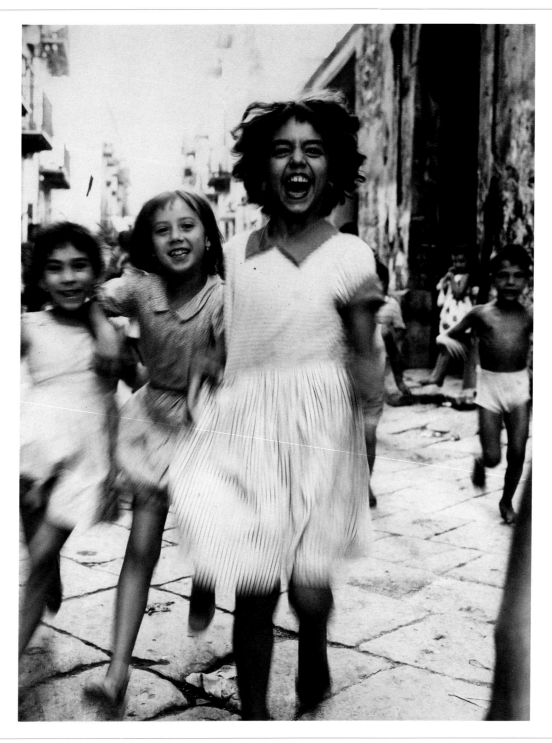

Carlo Bevilacqua. b Cormons (IT), 1900. d Cormons (IT), 1987. **Catari**. 1960. Gelatin silver print.

리차드 빌링햄 Billingham, Richard 　　무제 Untitled

여인이 입고 있는 원피스의 불규칙한 무늬는 그녀 앞에 놓인 복잡한 퍼즐과 맥을 같이 한다. 테이블 위에 놓인 푸른색 담배갑 위에 적힌 SKY란 글씨처럼, 혼란스럽게 흩어져 있는 퍼즐 조각들은 점차 분명한 형상이 되어갈 것이다. 작가는 퍼즐 조각을 맞추는 것이 조각조각 깨어진 삶을 바로잡는 것과 같다고 생각한 것 같다. 사진

속의 모델은 어머니 엘리자베스로, 가족을 모델로 촬영해 라디오의 코미디 프로그램과 같은 제목의 사진집 『레이의 웃음(Ray's a Laugh)』(1996)을 출판했다. 만성적 알콜 중독인 아버지와 담배를 피우는 어머니 등 빌링햄의 가족은 역경을 딛고 일어났다. 그녀의 사진은 이런 신파조의 상황을 바로잡는 수단이자, 영국 TV의

매끈한 연속극을 재현한 것 같은 모습을 하고 있다. 그녀는 대상물에 가깝게 다가가 촬영해, 벽지나 피부의 질감이 피사체와 그 환경에 시각적 설득력을 부여하도록 한다. 주변에 대한 지식을 갖되 그것을 바탕으로 상황을 판단하지 않는다는 것이 그녀의 철학이었다.

○ Andriesse, Dührkoop, Pécsi, Wilding

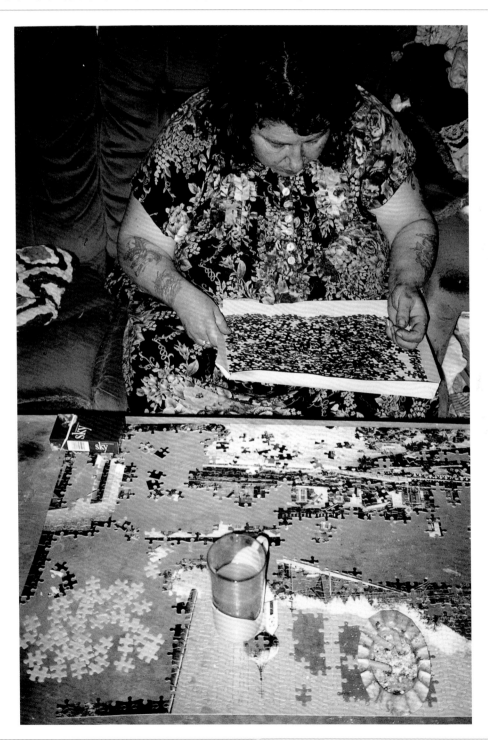

Richard Billingham. b Birmingham (UK), 1970. **Untitled**. 1995. C-type print.

베르너 비쇼프 Bischof, Werner 안데스 산지에 사는 소년, 쿠스코 Andean Boy, Cuzco

목가적인 풍경이 펼쳐진 페루의 쿠스코를 배경으로 소년이 피리를 불며 홀로 산길을 걸어가고 있다. 세계적인 포토 저널리스트로 활동했던 비쇼프는 더 나은 미래에 대한 상징으로서 아이들의 모습을 담은 감동적인 사진을 다수 남겼다. 몽상가인 그는 세계가 다시 문명화되는 것을 보길 원했으며, 사진을 통해 이것이 어떻게 성취될 수 있는지 보여줄 수 있다고 믿었다. 그는 한국 전쟁과 인도차이나 전쟁을 취재했으나 그가 사랑했던 주제는 당시의 전체주의자들이 선호하던 격동의 순간이 아닌 영속성을 지닌 가족의 모습이나 사회의 생활상이었다. 그의 사진은 대부분 음악가나 무용수, 전통 의식을 간직한 사회의 문화에 관한 것이었다. 그는 이것을 일본의 전통에서 발견했으며, 1954년에 이를 담은 사진집을 출간하기도 했다. 같은 해, 안데스에서 이 사진을 찍은 얼마 후 비쇼프는 교통사고로 타계했다.

○ Alpert, Arbus, Lengyel, Shahn

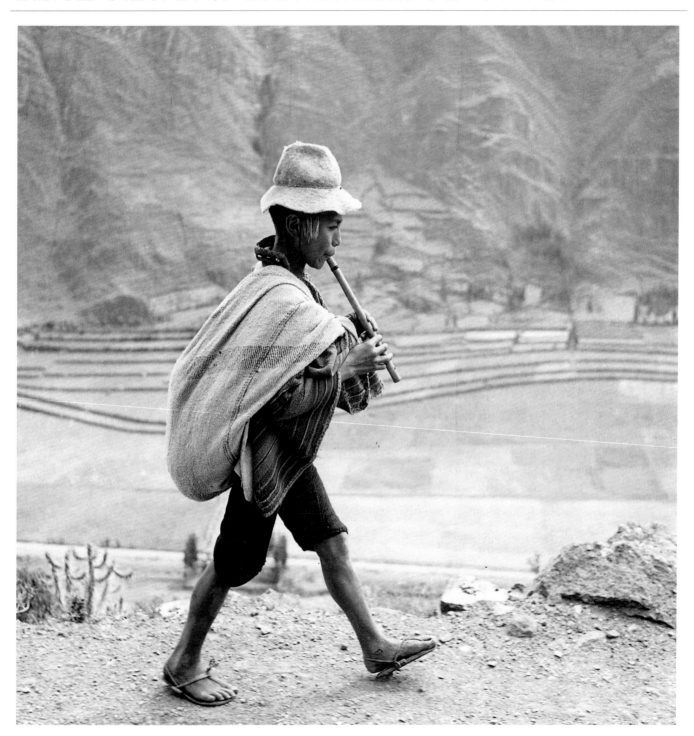

54

Werner Bischof. b Zurich (SW), 1916. **d** Andes (PER), 1954. **Andean Boy, Cuzco**. 1954. Gelatin silver print.

루이-오귀스트 & 오귀스트-로잘리 비송
Bisson, Louis-Auguste & Auguste-Rosalie

생-위르생, 부르주 Saint-Ursin, Bourges

부르주에 위치한 생-위르생 성당의 정면을 올려다보고 있는 남자의 모습은 단순한 구도 이상의 것을 말해준다. 사실 사진 속의 인물과 같은 위치에서 구도에 나타난 것만큼 고개를 든 것만으로는 성당의 문을 감상할 수 없다. 그렇다고 해서 고개를 뒤로 더 젖힌다면 그의 모자는 떨어질 것이다. 혹은 그가 뒤로 물러선다면 모델은 카메라와 지나치게 가까워지게 되고 구도가 달라질 것이다. 이런 사실을 종합할 때, 이 사진은 시선을 묘사하기 위해 연출된 것임을 알 수 있다. 사진 속의 인물이 없다면 이 사진은 유명한 성당의 정문을 촬영한 사진에 지나지 않는다. 그러나 성당의 정면을 올려다보고 있는 인물로 인해 이 사진은 성당 자체가 아니라 관찰하는 동작을 묘사한 작품이 되었다. 이것이 바로 개념 예술의 매력이다. 이 사진은 비송 형제가 중세에서 르네상스 시대에 이르는 프랑스의 건축물과 조소 작품을 찍은 연작 201장 가운데 23번째 작품이다.

○ Dupain, F. H. Evans, W. Evans, Johnston, Yavno55

Louis-Auguste Bisson. **b** Paris (FR), 1814. **d** Paris (FR), 1876. **Auguste-Rosalie Bisson**. **b** Paris (FR), 1826. **d** Paris (FR), 1900. **Saint-Ursin, Bourges**. 1853. Albumen print.

칼 블로스펠트 Blossfeldt, Karl　　**털양귀비** Oriental Poppy

이 사진은 털 양귀비의 꼬투리 부분을 다섯 배 확대해 촬영한 후 흑백사진으로 인화한 것이다. 다섯 배로 확대된 흑백의 털 양귀비의 윗부분은 마치 쇠로 만든 장식품을 연상시킨다. 블로스펠트는 20세기 초반 무렵부터 살아 있는 식물들을 찍기 시작했으며, 많은 작품들이 씨나 줄기, 혹은 이파리의 부분들을 확대해 촬영한 사진으로, 동시대인 아르누보 양식의 조소작품들을 떠오르게 한다. 원래 이 사진은 당시 *그가* 교편을 잡고 있던 베를린의 미술 조형학교 학생들이 보고 그리거나 만들기 쉽게 촬영한 것이었다. 그리고 1928년 이들은 『자연 속의 예술(Urformen der Kunst)』이라는 제목의 책으로 출판되었다. 이 책은 예술가들 사이에서 큰 성공을 거두고, 1920년대 후기에 새로운 '순수(straight)' 사진을 주도했다. 또한 그의 사진들은 성적 상상을 불러일으키거나, 기이한 형상에 매료되었던 초현실주의 운동과 맞닿아 있다.

◐ de Meyer, Modotti, Parker, Penn, Tosani

Karl Blossfeldt. b Schielo (GER), 1865. **d** Berlin (GER), 1932. **Oriental Poppy.** c1920. Gelatin silver print.

안나 & 베른하르트 블루메 Blume, Anna & Bernhard　　선험적 구성주의 Transcendental Constructivism

안나 블루메는 부엌 탁자 위에 떠오른 흰색 정사각형의 절대주의 구성물을 매우 놀란 모습으로 바라보고 있다. 두 장으로 이루어진 이 작품은 작가 자신이 「갑작스럽게 나타난 구조물의 매체와 희생자」로서 등장하는 연작 중 하나다. 러시아의 절대주의 작가 카지미르 말레비치의 작품들에서 묘사된 바와 같이 이 사진에 나타난 예술적 창의성은 견고한 일상의 삶을 살던 주부를 놀라게 했다. 1970년대부터 안나와 베른하르트는 매우 평범한 시민으로서 광범위한 사회적·미적 의문에 직면했을 경우를 연출한 사진들을 발표했다. 사진에서처럼 세상은 그들의 손을 떠나게 되며, 그들은 세상 속에서 단지 혼란스러워하는 목격자로서 존재할 뿐이다. 안나와 베른하르트는 이 연작을 진행하는 것과 동시에 삽화를 넣은 출판물의 전성기였던 1920년대와 1930년대 초반 독일을 풍미했던 서술적인 연출 사진을 계속해 나갔다.

○ Boubat, van Elk, Newman, Silverstone

Anna Blume. **b** Bork (GER), 1937. **Bernhard Blume**. **b** Dortmund (GER), 1937. **Transcendental Constructivism**. c1993. Two gelatin silver prints. Each **h**126 x **w**81 cm. **h**49½ x **w**31¼ in.

에르빈 블루멘펠트 Blumenfeld, Erwin

리사 폰사그리베스 Lisa Fonssagrives

에펠탑을 가로지르는 철제 구조물의 가장자리에 서 있는 모델 리사 폰사그리베스는 루시안 를롱의 드레스를 입고 있다. 이 사진을 포함한 블루멘펠트의 사진들은 에펠탑 건설 50주년을 기념하여 1939년 5월 프랑스판 『보그(Vogue)』지의 스무 페이지를 장식했다. 1920년대 말부터 발전해온 보도사진은 점차 위험한 모습을 선호했으며 패션사진 또한 이런 경향을 따랐다. 블루멘펠트는 1939년 여름부터 자신이 일하던 『하퍼스 바자(Harper's Bazaar)』를 통해 대담하고 멋진 스타일의 패션 사진으로 주목받는 대표작가가 되었다. 베를린 출신의 그는 1차 세계대전 중 구급차를 운전했으며, 이전에는 암스테르담에서 가죽제품 산업에 종사했다. 블루멘펠트는 파산하자 이전까지는 취미였던 사진에 뛰어 들었다. 1941년에 뉴욕으로 이주해 1944년에 이전보다 유리한 계약 조건으로 『보그(Vogue)』지로 돌아오게 된다.

○ Bailey, Dahl-Wolfe, Frissell, Gimpel, Teller, Testino

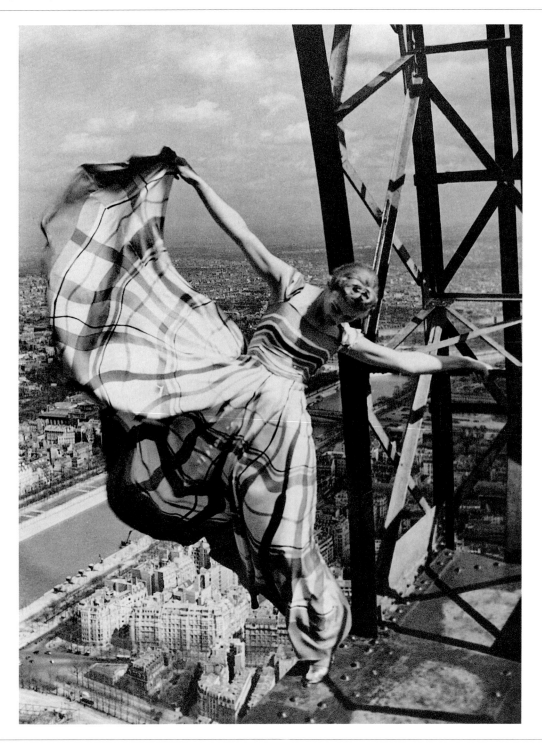

Erwin Blumenfeld. b Berlin (GER), 1897. **d** Rome (IT), 1969. **Lisa Fonssagrives**. 1939. Gelatin silver print.

롬머트 분스트라 Boonstra, Rommert 무제 Untitled

지나간 산업사회의 잔재인 원뿔 혹은 굴뚝 모양이 구겨진 종이 같은 어렴풋한 배경속으로 무너져 내린다. 화염 찌꺼기가 흘러내리고, 독수리는 날개를 펼치고 있다. 1980년대 연출 사진의 대표 주자였던 분스트라는 채색한 모형과 이미지를 투사하는 프로젝터를 이용해 폭풍과 불이 휩쓸고 간 문명사회의 마지막 날을 연상시키는 작품들을 발표했다. 그는 연출을 통해 잃어버린 도시 아틀란티스와 바벨탑 등을 연상시키는 대재앙의 극적인 장면을 카메라에 담았다. 분스트라는 네덜란드 사진의 중심지이자 지적 예술 활동이 활발히 이루어지던 로테르담의 진보적인 예술가 중 하나였다. 그는 1986년 흐로닝언에서 열린 '포토그라피아 부파 (Fotografia Buffa)'에 참여했다. 'Fotografia Buffa'는 1980년대 네덜란드 설치사진의 성취를 보여준 전시로, 역사적으로 중요한 가치를 지닌다.

○ Bourdin, Fontcuberta, Lanting, Mylayne

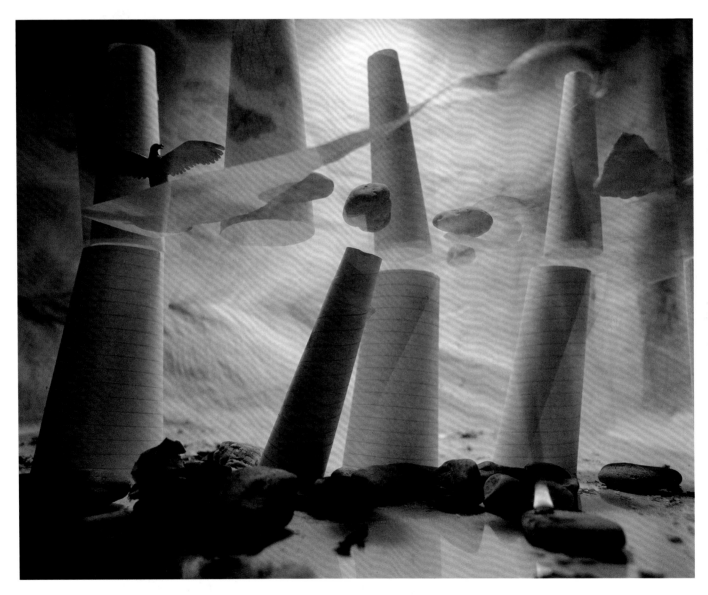

Rommert Boonstra. b Groningen (NL), 1942. **Untitled**. 1984. Cibachrome. **h**50 x **w**60 cm. **h**19½ x **w**23½ in.

월터 보스하드 Bosshard, Walter **마오쩌둥의 초상** Portrait of Mao Tse-Tung

인민복을 입은 한 중국 남자가 먼 곳을 응시하고 있다. 사진 속의 그는 영웅적이기 보다는 사려 깊은 모습이다. 이 남자는 강력한 권력을 행사했던 마오쩌둥으로 훗날 중화인민공화국을 세운 인물이다. 보스하드는 1920년대 유럽에서 보도사진가로 활약했다. 그는 지치지 않는 저술가이자 여행가로, 인도와 인도네시아,

중국을 여행하면서, 처음에는 여행기를 보완하는 단순한 기록적 수단으로서 사진을 찍기 시작했다. 1929~1930년에 그는 인도와 마하트마 간디에 관한 사진을 찍기로 『뮌헨 화보(Münchner Illustrierte)』와 계약했다. 그 후 베를린의 저명한 출판사인 울슈타인은 그를 중국과 몽고로 특파했다. 1932년 여름, 『베를린 화

보(Berliner Illustrierte)』지의 주문으로 보스하드는 독일 비행선인 그라프 제펠린에 승선해 북극을 방문하기도 했다. 그는 1949년 공산당이 승리하기 전까지 북경에 거주했다.

○ Aigner, Bourke-White, Brady, Karsh, Reed, Salomon

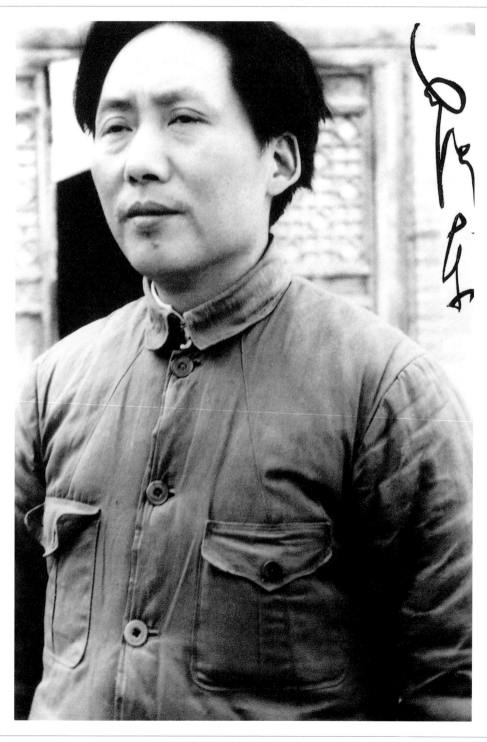

Walter Bosshard. b Samstagern (SW), 1892. **d** Ronda (SP), 1975. **Portrait of Mao Tse-Tung.** 1938. Gelatin silver print.

에두아르 부바 Boubat, Édouard

렐라, 브르타니 Lella, Brittany

렐라는 에두아르 부바의 여동생 친구 중 하나였다. 인터뷰에서 부바는 이들이 자신의 초기 사진의 주제라고 언급하며 렐라가 특히 아름다웠다고 회상했다. 전쟁은 그리 오래 지속되지 않아 프랑스는 곧 부활할 것이라고 생각한 그는 부활의 상징으로서 렐라를 담은 듯하다. 나이 들고 불안해 보여 그녀와 대조를 이루는 배경의 인물이 그녀의 아름다움을 돋보이게 한다. 부바는 제2차 세계대전 중 파리의 에콜 에스티엔에서 그라비어 인쇄를 공부했고 이후 사진을 독학했다. '아무것도 일어나지 않은 상황'을 포착해 예술로 승화시키는 그의 재능은 타인을 존중할 것을 강조하던 당시의 정신과 맞물려 있다. 그는 대상에게 친근하고 스스럼없이 접근했다. 부바는 파리 센 강의 좌안(左岸)에 있는 라운 서점에서 첫 사진전을 열었고, 1950년대의 새로운 사진에 가장 영향력 있는 로베르 델피(출판인)가 이를 후원했다.

○ Cameron, Furuya, Newman, Sieff, Southworth & Hawes

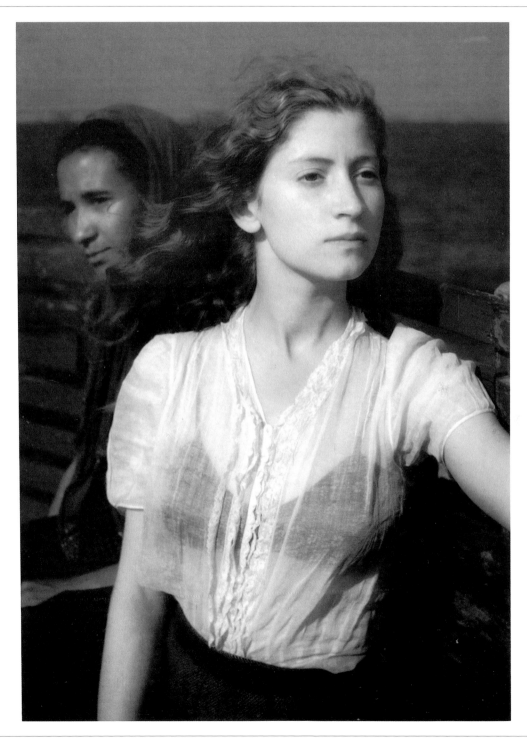

61

Édouard Boubat. b Paris (FR), 1923. **d** Paris (FR), 1999. **Lella, Brittany**. 1947. Gelatin silver print.

기 부르댕 Bourdin, Guy　　　무제 Untitled

바위는 자연, 나아가 지질학적인 역사를 상징하고 있다. 반면 비닐과 끈으로 포장된 이 바위들은 문명과 상황의 무상함을 나타낸다. 이런 돌무더기 사이로 보이는 붉은 신발은 여기에 전혀 어울리지 않는다. 이들은 빠르게 변화되면서 오도된 쇼핑문화를 암시하는 것일까, 혹은 단순히 이질적인 물건들을 모아놓은 것일까? 이같이 종종 신비한 사진을 찍는 작가 부르댕은 '나에게 사진은 대상이나 사람들에 대한 의문을 표현한다는 의미이며, 자연에 대한 서정과 흘러간 시간의 애수에 대한 찬미다' 라고 말했다. 그는 1952년 파리에서 회화와 사진 작업을 시작했으며, 1955년 패션, 광고 사진작가로 활약했다. 그는 자신이 숭배하던 만 레이처럼 예술가이자 새로운 것을 창조해내는 사람으로서 전통을 허물고자 했다. 그는 찰스 주르당의 신발같은 패션 사진을 찍으며, 1960년 전위적인 양식의 뱅가드 아트를 선도했다.

○ Boonstra, Connor, den Hollander, Man Ray, Watkins

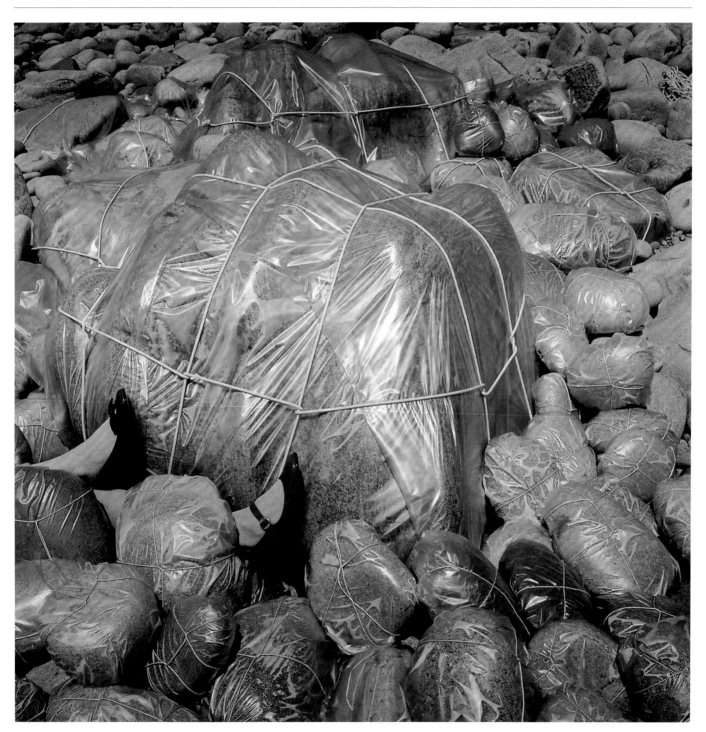

Guy Bourdin. b Paris (FR), 1928. **d** Paris (FR), 1991. **Untitled.** c1978. C-type print.

마가렛 버크-화이트 Bourke-White, Margaret

마하트마 간디 Mahatma Gandhi

간디는 인도의 독립을 위한 투쟁의 상징으로 물레를 선택했다. 그의 사진을 찍는 것을 허락받기 전, 간디의 비서들은 그녀가 물레를 사용하는 방법을 배울 것, 간디가 밝은 빛에 약하다는 것을 감안해 플래시 사용을 3회로 제한할 것을 요청했다. 버크-화이트는 1946년 초 『라이프(Life)』의 의뢰로 인도로 향했으며, 이후 2년 동

안 인도를 취재했다. 간디는 인도의 평화와 개화된 미래의 상징이었으나 1948년, 그녀와 인터뷰한 지 얼마 되지 않아 암살되었다. 포토저널리즘 시대를 풍미한 전통적인 보도사진가였던 버크-화이트는 1931년에 구소련을 주제로 한 『러시아를 바라보다(Eyes on Russia)』로 알려지기 시작했다. 그녀의 가장 유명한 책은 미국

의 경제 위기에 대한 저서이다. 이는 그녀의 남편인 저술가 어스킨 콜드웰이 본문을 쓴 두 편의 책인 『당신은 그들의 얼굴을 보았다(You Have Seen Their Faces)』(1937)와 『말하라, 이것이 미국인가(Say, Is This The USA)』(1941)로 더 잘 알려져 있다.

○ **Aigner**, **Bosshard**, **Karsh**, **Salomon**

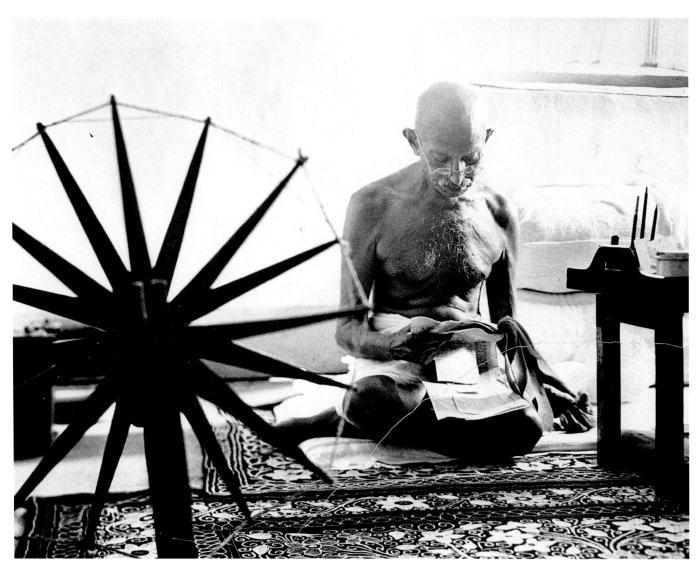

Margaret Bourke-White. **b** New York (USA), 1904. **d** Stamford, CT (USA), 1971. **Mahatma Gandhi**. 1946. Gelatin silver print.

이언 브래드쇼 Bradshaw, Ian　　　스트리커 Streaker

품위 있는 나신-호주 출신의 경리 직원 마이클 오브라이언은 트위크넘 럭비경기에서 관중이 꽉찬 스탠드를 나체로 달렸다. 그는 마치 그리스도를 십자가에서 내리는 모습을 연출하는 오디션에 참가한 듯 예수의 모습과 닮아 있다. 1970년대에 유행하던 스포츠 머리에 구레 나룻를 기르고 모자를 쓰지 않은 경찰은 그를 연행하고 있으며 유다의 역할을 하는 것처럼 보인다. 스트리커의 주요 부위를 가리고 있는 경관의 헬멧은 헨리 8세의 풍채를 떠오르게 한다. 뒤에서 코트를 손에 들고 일행에게로 달려오고 있는 품위 있는 위원은 차림새로 볼 때 감독자의 위치에 있다는 것을 알 수 있다. 이들의 모습은 사진을 단순한 무언극 이상의 것으로 만들고 있다. 이 순간 경찰들은 즐거워 보인다. 1930년대부터 영국 언론계에서 사진가로 활동했던 이언은 주로 국가적인 서사에 관심을 가지고 이를 사진으로 담았다. 그의 사진에 번지는 익살은 '펀치&쥬디'(익살스러운 영국의 전통 인형극)의 고풍스러움이 배어 있다.

○ Coplans, García Rodero, von Gloeden, Koppitz, Samaras

64

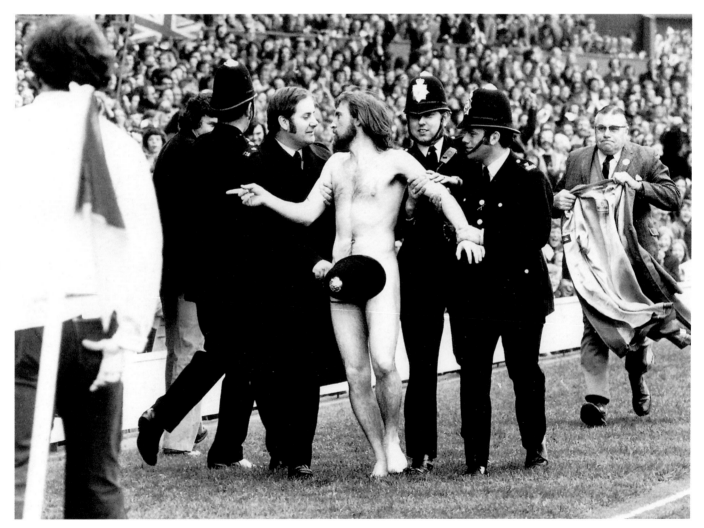

Ian Bradshaw. b Salisbury (UK), 1943. **Streaker**. 1975. Gelatin silver print.

매튜 B. 브래디 Brady, Mathew B.　윌리엄 테컴쉬 셔먼 장군 General William Tecumseh Sherman

단호한 표정의 셔먼 장군은 미국 남북전쟁 당시 연합군에 대항한 연방주의 진영의 선봉에 섰던 인물이다. 왼쪽 어깨의 검은 현장은 암살 당한 에이브러햄 링컨 대통령에 대한 추모의 뜻으로 링컨 사후 6주 간의 애도기간 동안 모든 군인이 착용했던 것이다. 셔먼의 빗질하지 않아 뻗친 머리, 정돈되지 않은 셔츠 칼라와 타이에서 그의 급한 성격을 읽을 수 있다. 이 사진을 촬영한 브래디는 사실상 당시 미국 사진가들 중 최고로 꼽히는 인물이었다. 1844년 그는 뉴욕에 은판 사진 스튜디오를 열자마자 '브로드웨이의 브래디'라고 불리며 당대 초상 사진의 선두주자가 되었다. 1861년에 브래디는 미국 남북전쟁을 취재할 사진가 연합을 구성했는데, 이들 중에는 티머시 오설리반도 포함되어 있었다. 그 결과 그는 전쟁을 주제로 한 연작을 출판한 첫 인물로 기록되었다. 전쟁으로 인해 셔먼 장군의 모습과 같이 힘차고 개성 있는 특징을 가진 새로운 스타일의 남성상이 대두되었다.

○ Bosshard, Burke, Carjat, Hoppé, Nadar, Strand

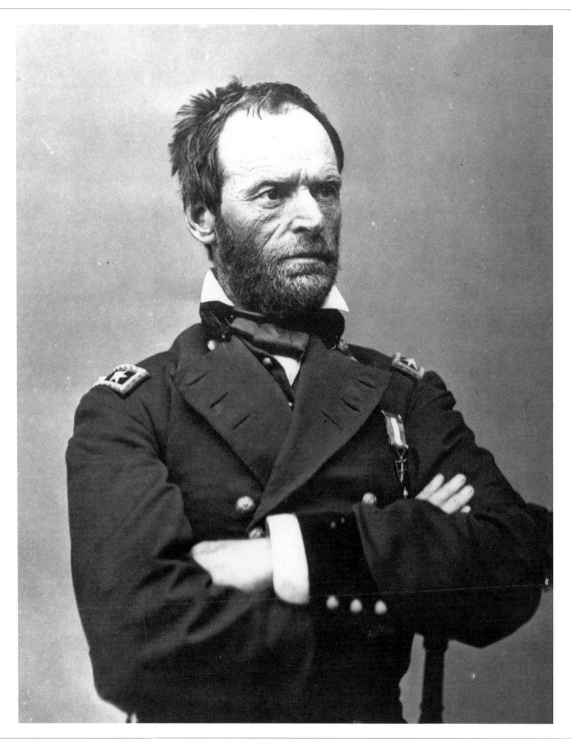

Mathew B. Brady. **b** Warren County, NY (USA), c1823. **d** New York (USA), 1896. **General William Tecumseh Sherman**. 1865. Albumen print.

안톤 줄리오 & 아르투로 브라갈리아
Bragaglia, Anton Giulio & Arturo

광역학적인 타이프라이터 Photodynamic Typewriter

어두운 배경을 바탕으로 장노출을 이용해 촬영된 이 사진에는 타자기를 치는 모습이 아닌 그 동작의 자취가 사진에 담겨 있다. 얼어붙은 듯 정지된 순간을 잡아내는 사진은 동작이나 시간의 흐름을 표현하기에 미흡했고, 브라갈리아 형제는 이에 착안해 '사진 광역학주의(photodynamism)'이라는 새로운 기술을 개발하고자

했다. 이들은 동작이 계속되는 듯한, 혹은 궤도를 유지하며 움직이는 듯한 사진을 찍었는데, 이와 달리 연속사진을 통해 분석적으로 동작을 나타낸 에드워드 마이브리지의 실험에 대해 회의적이었다. 1911년의 광역학적 실험을 통해 1913년에 브라갈리아 형제는 미래파 화가들과 교류하기 시작했다. 1913년 6월 안톤 줄리

오 브라갈리아는 『광역학적 미래주의(Fotodinamismo Futurista)』를 출판하지만 얼마 지나지 않아 마이브리지식의 분석적 사진을 선호했던 화가들 때문에 이들의 실험은 중단된다. 안톤 줄리오는 이후 필름 제작자로 변신했다.

◐ Muybridge, Mylayne, Steinert, Wells

66

Anton Giulio Bragaglia. b Rome (IT), 1890. d Rome (IT), 1960. **Arturo Bragaglia**. b Rome (IT), 1893. d Rome (IT), 1962. **Photodynamic Typewriter**. 1911. Gelatin silver print.

빌 브란트 Brandt, Bill　　램버스 워크 The Lambeth Walk

사진 속의 소녀는 런던의 빈민가였던 이스트앤드 바스날 그린에 살고 있었다. 이 소녀는 브란트의 요청에 따라 1930년대에 유행하던 램버스 워크를 추고 있다. 그녀는 비록 남루한 옷을 입었지만 우아하며 자신의 춤에 한껏 도취된 모습이다. 이 사진은 브란트가 1938년부터 1940년대까지 매주 사진을 계재하던 『픽처 포스트』에 실린 작품이다. 당대 최고의 사진가이자 1940년대와 50년대의 젊은 사진가들에게 큰 영향을 미친 브란트는 1920년대 파리에 있는 만 레이의 스튜디오에서 사진을 공부했으며, 스페인과 헝가리를 여행한 후 영국에 정착했다. 1920년대의 독일의 보도사진가들과 크게 다르지 않은 행보를 보였던 브란트는 이 사진에서 보이는 바와 같이, 모델에게 포즈를 요청하되 자연스러운 모습을 선호했다. 1938년부터 『픽처 포스트』와 월간지였던 『릴리풋(Lilliput)』에 사진을 실었다. 1940년대에는 보도사진이 아닌 낭만적인 풍경사진을 찍었으며, 이후 1950년대에는 인물사진과 누드사진을 찍었다.

● Barbey, Bevilacqua, Doisneau, Konttinen, Man Ray

Bill Brandt. b Hamburg (GER), 1904. **d** London (UK), 1983. **The Lambeth Walk**. 1936. Gelatin silver print.

브라사이 Brassaï 카페의 연인 Lovers in a Café

사진 속의 연인은 카페에 있는 관중을 위해 포즈를 취한 것 같이 보인다. 벽이 거울로 둘러싸인 카페는 넘치는 자의식과 인생은 연기라는 시각이 담겨 있다. 이 사진을 비롯해 카페의 손님들을 촬영한 사진을 찍으면서 그는 훗날 가장 유명한 사진집 중 하나로 손꼽히게 되는 『파리의 밤(Paris de nuit)』(1933)을 준비하고 있었

다. 그는 이 사진처럼 사진 속 인물이 누구인지 분명히 알아볼 수 있는 사진들은 별도로 남겨 두었다. 『파리의 밤』에서 파리를 밤에 일하는 노동자들과 거지들이 있는 우울한 분위기의 도시로 그렸으며, 멀리서 포착한 사진 속의 인물들은 잠을 이루지 못하는 고독한 인물들로 표현되었다. 이로 인해 브라사이는 분위기 있는 파

리의 모습을 잘 표현하는 사진가로 알려졌으며, 사진집이 출판된 이후의 1930년대와 2차 세계대전 동안에 찍은 도시의 밤 풍경은 많은 잡지를 통해 세계에 알려졌다. 1936~1963년에 파리의 동료 예술가들을 찍은 사진들을 『하퍼스 바자』에 게재하기도 했다.

○ Eisenstaedt, Goldin, Lichfield, G. Smith, Wellington

68

Brassaï (Gyula Halász). **b** Brasso (HUN), 1899. **d** Beaulieu-sur-Mer (FR), 1984. **Lovers in a Café**. 1932. Gelatin silver print.

앤 W. 브리그먼 Brigman, Anne W. 꺾인 소나무의 영혼 The Soul of the Blasted Pine

여인은 그리스 신화에 등장하는 나무의 요정 하마드리아데스, 혹은 척박한 캘리포니아에 뿌리를 내린 운명에 고통 받는 고전 속 님프인 듯하다. 전설에 따르면 나무의 정령 하마드리아데스는 나무가 썩으면 그 영혼도 죽어간다. 브리그먼은 캘리포니아 주에 있는 시에라 산맥의 도너호(湖)주변을 배경으로 친구나 자매, 그리고 어머니를 모델로 이와 같은 사진들을 다수 남겼다. 그녀는 산맥의 나무를 '끊임없는 바람에 의해 뒤틀리고 찢겨져 웅크리고 앉은 거대한 존재'로 묘사하고 있다. 브리그먼은 그 지역의 자연의 영혼에 매료되었으며, 이들을 '인체와 나무, 그리고 바위의 조화'를 통해 시각화 시켰다. 또한 그녀의 사진에는 죽음을 피해갈 수 없는 생명들에 대한 통찰이 담겨 있다. 1909~1910년에 브리그먼이 찍은 '낯설고 이국적인 캘리포니아'특유의 분위기가 살아 있는 사진들은 스티글리츠를 비롯한 뉴욕의 사진가들로부터 환영받았다.

○ Barbieri, Holland Day, Kinsey, Stieglitz, Tillmans, Uelsmann

Anne W. Brigman. **b** Honolulu (HAW), 1869. **d** Oakland, CA (USA), 1950. **The Soul of the Blasted Pine**. 1907. Photogravure.

귄터 브루스 Brus, Günter 자화상 Self-Portrait

귄터 브루스는 자신의 얼굴을 흰 반죽으로 뒤덮고, 정수리에서부터 목까지 꿰맨 자국을 거무스름하게 붓으로 그려 넣었다. 이로 인해 그의 머리는 분리되었다가 다시 맞추어진 것처럼 보인다. 이 작품은 사진과 결합한 일종의 행위예술로, 인류의 원죄를 스스로 자신의 어깨에 짊어진 모습을 나타내고자 한 것이다. 브루스는

원래 액션 페인터(추상 표현주의 화가)였지만, 이후 자신의 퍼포먼스를 사진으로 기록해 완성하는 행위 예술가로 전향했다. 1964∼1970년에 그는 40여 회에 이르는 행위예술을 선보였으며, 퍼포먼스는 모두 드로잉과 글을 포함한 것이었다. 스스로의 신체를 훼손한 것으로 보이는 모든 그의 작품은 상징적인 것도 있고 실제

로 행한 것도 있다. 브루스는 1964년에 창단한 행위예술가들의 모임인 「빈 행동주의(Wiener Aktionismus)」의 창단 멤버였다. 그는 1980년대와 1990년대에 유행하던 유럽 아방가르드의 철저히 객관적인 양식으로부터 영향을 받았다.

○ Nauman, Rainer, Warhol, Witkiewicz, Wulz

70

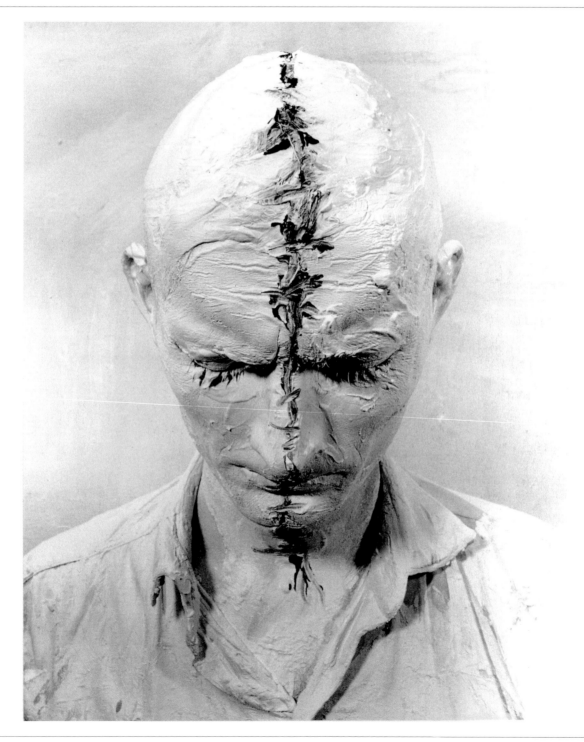

Günter Brus. b Ardning (AUS), 1938. **Self-Portrait**. 1964. Gelatin silver print. **h**50 x **w**40 cm. **h**19½ x **w**15¾ in.

에스터 버블리 Bubley, Esther

그레이하운드 버스 터미널, 뉴욕 Greyhound Bus Terminal, New York City

사진 속의 두 남자는 카메라를 들고 있는 젊은 여성 사진가를 의식한 듯하다. 비록 사진의 배경이 되는 장소는 뉴욕의 버스 터미널 대합실이지만 이들은 매우 품위 있는 모습이다. 도로시아 랭이나 마가렛 버크-화이트의 작품 등 미국인의 삶을 다룬 작품들은 여럿 있지만, 버블리는 이를 여성의 시선으로 기록한 첫 작가였으며

삶의 모습을 철저히 연극적으로 담은 첫 사진가이기도 하다. 이 사진 속의 남성들 역시 버블리를 위해 멋쟁이 남성으로, 혹은 반백의 카우보이로, 혹은 국기에 대한 경례를 하는 영웅인 것처럼 자세를 취했음이 분명하다. 여인 또한 사진을 찍는 버블리를 위해 겉으로 드러나지 않는 자신의 역할을 하고 있다. 로이 스트라이커

는 버블리를 '전쟁정보국(Office of War Information)'에 고용했으며, 그녀는 스트라이커와 함께 1943년 '스탠더드 오일'로 옮기기까지 몇 개의 과제를 수행했다. 1950년대에 들어서 버블리는 『라이프(Life)』지의 프리랜서 사진가로 일했다.

○ Bourke-White, Hoppé, Lange, Sander, Weber

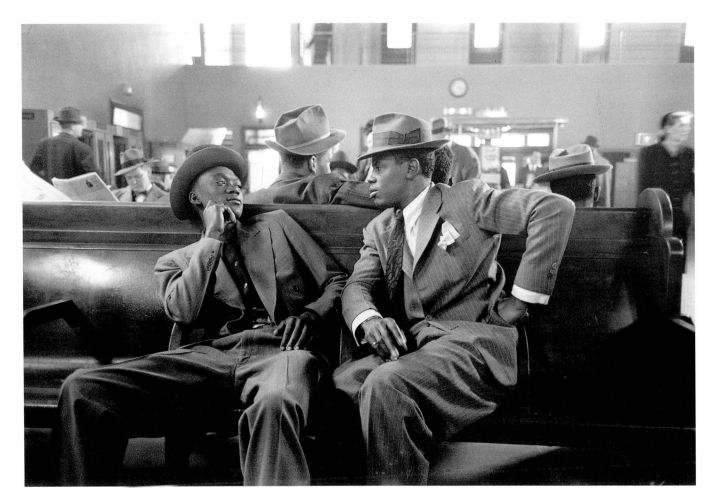

Esther Bubley. b Phillips, WI (USA), 1921. **d** New York (USA), 1998. **Greyhound Bus Terminal, New York City**. 1947. Gelatin silver print.

클라란스 싱클레어 불 Bull, Clarence Sinclair 그레타 가르보 Greta Garbo

여배우 그레타 가르보가 네덜란드의 스파이 마타 하리를 연기하고 있다. 감정이 전혀 드러나지 않는 무표정한 얼굴의 그녀는 1920년대 베를린의 모더니스트나 파리에서 활동하던 만 레이의 사진을 연상시킨다. 불은 1918년 할리우드에서 처음에는 『메트로 픽쳐스』의 카메라맨 보조로 일했으며, 그해 『골드윈 스튜디오

스』로 자리를 옮겼다. 1924년 골드윈과 메트로는 합병되어 현재의 『MGM』이 되고, 그는 1961년 은퇴할 때까지 『MGM』에 몸담았다. 불은 1929년부터 1941년까지 가르보를 모델로 한 사진들을 남겼으며, 그녀에 대해 '배우들 중 가장 사진을 찍기 쉬운 피사체이다…. 어떤 각도로 사진을 찍든 그녀의 얼굴에는 나쁜 면이나

바람직하지 않은 각도가 존재하지 않는다' 고 했다. 가르보 이외에도 진 할로우와 클라크 게이블 역시 그가 즐겨 카메라에 담았던 스타다. 1950년대에 그는 과학자인 해롤드 에저튼과 함께 칼라 사진에 플래쉬 라이트를 도입했다.

⊙ Edgerton, Harcourt, Henri, Lerski, McDean, Stock

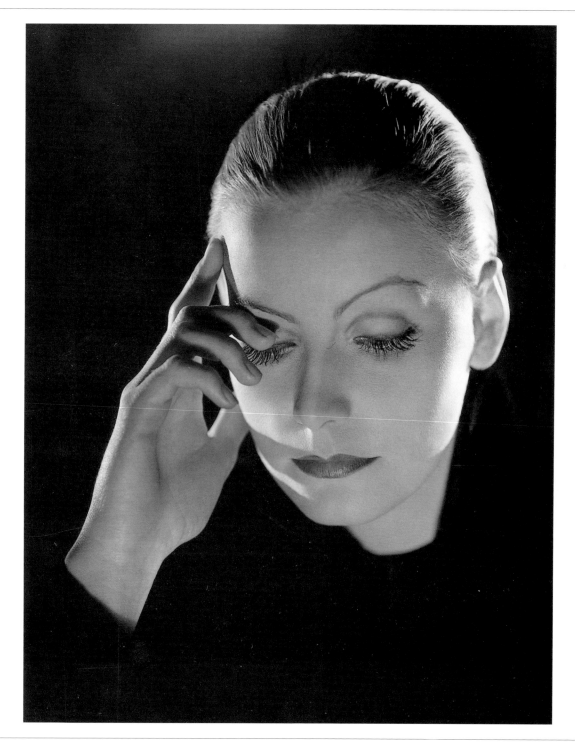

Clarence Sinclair Bull. **b** Sun River, MT (USA), 1896. **d** Hollywood, CA (USA), 1979. **Greta Garbo**. 1931. Bromide print.

윈 블록 Bullock, Wynn

조수 웅덩이 Tide Pool

수놓아진 천상의 옷같아 보이는 이 사진은 조수웅덩이 (Tide Pool; 간조시 물이 빠진 갯펄의 오목한 부분에 일시적으로 물이 고여 단절되어 생기는 웅덩이)의 표면에 생긴 자국을 촬영한 것일 뿐이다. 사진을 찍고 몇 초 후 이 자국들은 바람으로 인해 사라졌다. 블록은 서정적인 자연의 모습에 주목했으며, 그의 작품에는 영속적

인 토대 위에서 덧없이 사라져가는 것들이 담겨 있다. 이 작품 역시 처음에는 쉽게 변치 않는 바위가 있고 이들은 빛에 따라 형태를 바꾸어 액체가 되거나 증발하는 물과 대조를 이룬다. 고여 있던 바닷물이 말라가면서 남은 소금이 바위 표면에 독특한 문양을 만들었다. 이후의 사진에서 블록은 돌 자체의 유기적인 특성을 찾아

내 이를 사진에 담았다. 바위와 안개, 물과 바위, 혹은 어린 아이와 자연에 이르기까지, 그의 사진에는 항상 사진 속의 여러 요소가 서로 대조를 이룬다. 블록은 수년 간 음악 활동을 하다가 이후 상업 사진가로 활동했으며, 1940년대부터 순수사진을 찍기 시작했다.

○ Cooper, Hannappel, Le Gray, Régnault, Silvy

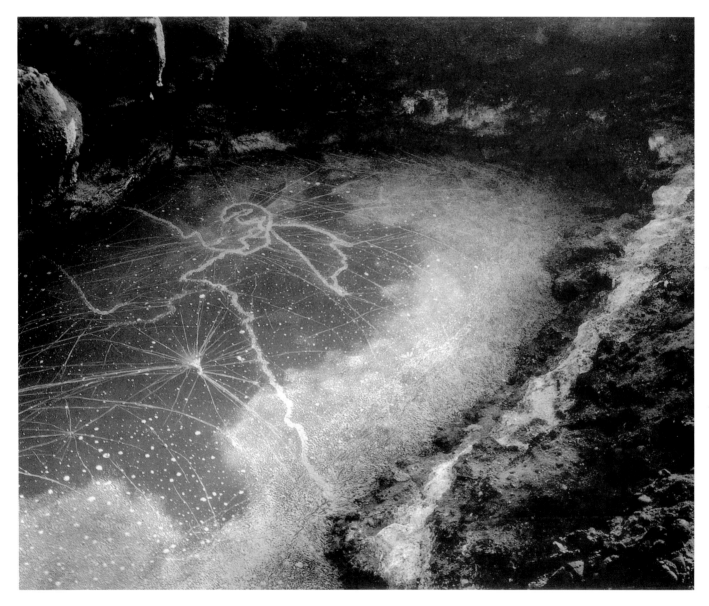

73

Wynn Bullock. b Chicago, IL (USA), 1902. **d** Monterey, CA (USA), 1975. **Tide Pool**. 1957. Gelatin silver print.

빌 버크 Burke, Bill

윌리엄 비글 목사님, 벨에어, 오하이오 Reverend William Beegle, Bellaire, Ohio

윌리엄 비글 목사는 어두운 현관 앞에 커다란 풍채를 드러내고 있다. 그의 머리 모양이나 오른손의 동작을 통해 그가 성직자임을 짐작할 수 있다. 앉았을 때의 편안함을 위해 벨트 버클이 옆으로 채워져 있다. 이 사진은 버크가 「켄터키 200년 기념 기록 사진 프로젝트(Kentucky Bicentennial Documentary Phtography Project)」의 일환으로 폴라로이드를 사용해 촬영한 것이다. 그중 이 사진은 가장 인상 깊은 남성의 초상으로 알려져 있다. 동남아시아에서 기록 사진가로 활약한 버크는 규칙과 균형에서 자유로운, 혹은 이 사진처럼 작가의 지시에 따라 포즈를 취하지 않은 대상의 자연스러운 모습을 사진에 담아야 한다고 생각했다. 버크는 사진에 찍히는 사람들이 주변의 물질적 요소로 판단되거나, TV에서 배운 역할연기를 사진을 찍을 때도 답습하는 것을 완전히 배제했다는 점에서 1970년대에 중요한 의미를 지닌다.

○ Brady, Carjat, Nadar, W. E. Smith, Strand, Weber

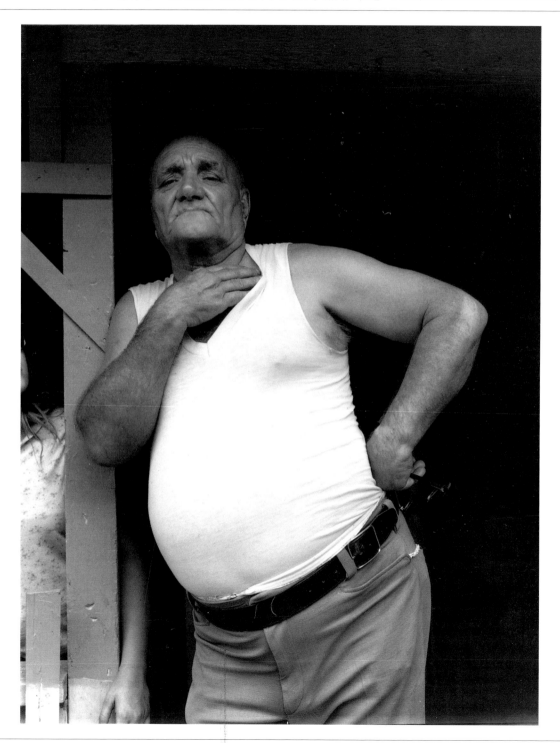

Bill Burke. b Derby, CT (USA), 1943. **Reverend William Beegle, Bellaire, Ohio**. 1979. Polaroid.

데이비드 버넷 Burnett, David　　　아이를 어르고 있는 캄보디아 여인 A Cambodian Woman Cradles her Child

여인의 팔 아래 빛이 닿아 보이는 작은 발로 인해 여인이 아이를 안고 있다는 사실을 알 수 있다. 그녀는 어슴푸레한 빛 속에서 무표정한 얼굴로 무언가를 기다리는 것 같다. 사진에 등장하는 여인은 1970년대의 대표적인 분쟁지역이었던 캄보디아 출신이다. 1978년 12월, 급진 공산주의 혁명단체인 크메르 루즈가 지배하던 캄보디아는 베트남군의 공격을 받았다. 중국 공산당은 캄보디아를 지지했으며, 베트남 측은 러시아의 영향하에 있었다. 여인은 자신과 같은 한 개인이 이해하기에는 갑자기 닥쳐온 너무 큰 사태를 피할 수 없었다. 1970년대의 보도 사진은 과거의 어느 시대보다도 비관적이었다. 예를 들어 1950년대의 보도 사진가들은 인류의 꺾이지 않는 의지로 미래는 더 나을 것이라고 믿었다. 그러나 이 여인이 상징하듯 1970년대 당시는, 이후 다가오는 것이 더 나은 미래가 아닌 오로지 앞에 당면한 문제가 해결되기를 바라는 것일 뿐이라는 시각이 지배적이었다.

○ Arnatt, Curtis, Lange, Lyon, Seymour

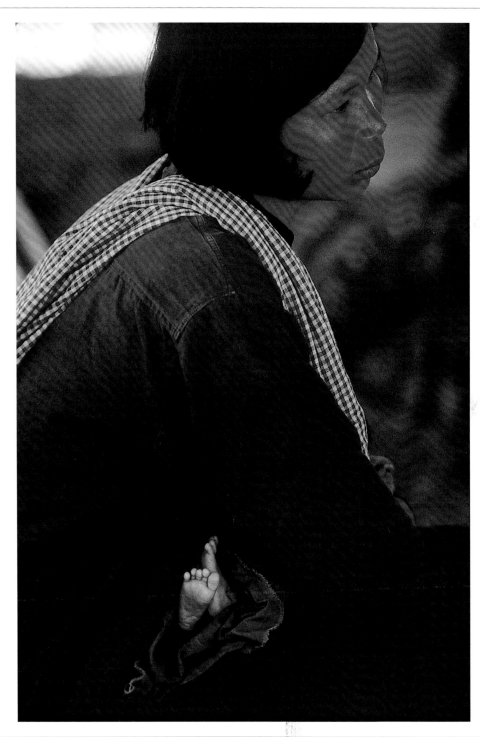

David Burnett. b Salt Lake City, UT (USA), 1946. **A Cambodian Woman Cradles her Child**. 1979. C-type print.

르네 뷔리 Burri, René

상파울로, 브라질 São Paulo, Brazil

상파울로의 도로 위를 걷는 보행자들이 보인다. 한편 건물 옥상에 네 명의 남성들이 햇빛을 쬐고 있다. 이 남자들이 나타내고 있는 것과 같이, 처음부터 뷔리는 '인간은 어떤 일이 있어도 그 순간에 몰두하며 자신의 할 일을 다 한다'는 것을 표현하고자 했다. 뷔리는 이런 생각을 꾸준히 사진에 담았다. 그는 이 사진 속의 건축물이 상징하는 체제가 내포하고 있는 비인간성에 회의적이었다. 뷔리는 1956~1962년에 잡지사에서 일하면서 80장으로 이루어진 독일인의 일상을 담은 연작으로 유명해졌다. 그의 작품 속 독일에 등장하는 인물들은 대부분 거리의 인간 군상들로, 전철을 타는 사람들, 도어맨, 청소원이나 짐꾼 등의 모습이며 사진집 『독일 사람들(Die Deutschen)』(1962)로 출판되었다. 미완성과 덧없음을 향한 뷔리의 작업은 1950년대~1960년대에 중요한 발전을 이룩했다. 마치 자신이 사진에 등장하는 여행자의 동행인이 된 듯, 사진 속의 인간 군상들과 같은 친숙한 시선으로 대상을 기록하고 있다.

○ Abbott, Krull, Munkacsi, Ruscha

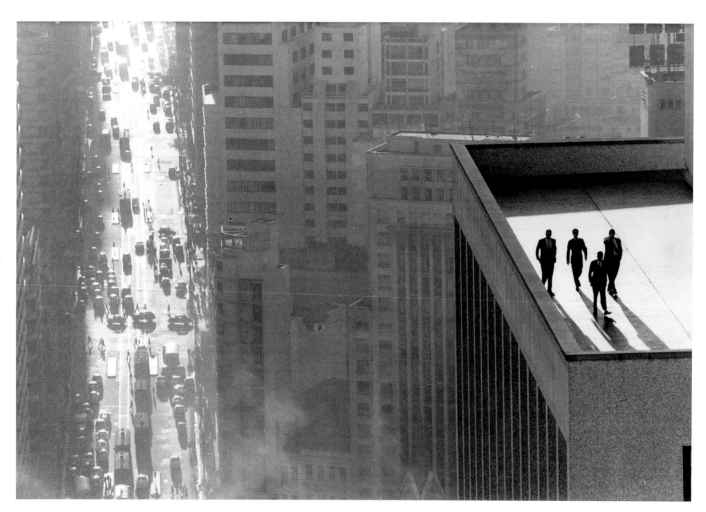

René Burri. **b** Zurich (SW), 1933. **São Paulo, Brazil**. 1960. Gelatin silver print.

래리 버로우즈 Burrows, Larry 비무장지대(DMZ)의 남쪽, 남부 베트남 South of the DMZ, South Vietnam

머리에 붕대를 감은 흑인 병사는 자신이 어느 쪽으로 가고 있는지도 모르고 있다. 방금 전 치룬 격렬한 전투로 인해 병사들은 충격을 받고 반쯤 정신이 나간 듯하다. 이 사진은 베트남을 담은 사진 중 가장 주목 받은 사진으로, 사진의 구도가 종교화를 연상시킨다는 것도 한 이유이다. 전경의 인물들이 길게 뻗은 팔은 그리스

도를 십자가에 못 박은 그림, 혹은 그리스도를 십자가에서 내리는 구도를 떠올린다. 또한 쓰러져 있는 병사를 뒤덮고 있는 흙의 색깔은 군인의 머리를 동여맨 붕대에 묻어 있는 피를 상징하는 빛깔과 강하게 대비되고 있다. 그는 베트남전을 가장 오래 취재한 기자로 원래 서방의 베트남 개입에 찬성하는 편이었지만, 훗날

『라이프』(1969)에 기고한 '환상이 깨어지는 단계'를 보면, 그가 처음 베트남에 대해 가졌던 생각이 회의적으로 변해간 것을 알 수 있다. 『타임라이프』는 1972년 그를 「래리 버로우즈: 인정받는 사진가」라고 칭하며 경의를 표했다.

○ Baltermants, Faucon, Gardner, Griffiths, Wall

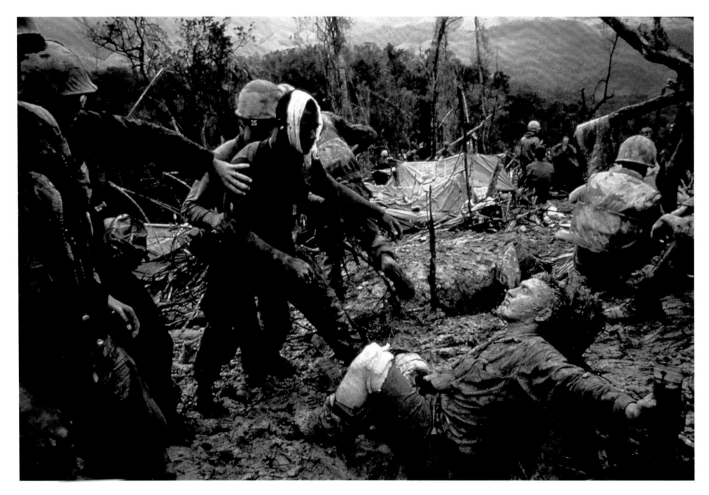

Larry Burrows. b London (UK), 1926. d Langvie (VIET), 1971. **South of the DMZ, South Vietnam**. 1966. C-type print.

해리 캘러핸 Callahan, Harry 엘리노어 Eleanor

작가의 아내인 엘리노어 캘러핸은 카메라를 정면으로 응시하고 있다. 우아하고 정제된 윤곽과 창백한 색조는 1930년대 '순수사진'의 양식을 연상시킨다. 그러나 그 시대의 순수사진은 대상을 비인칭의 객관적인 대상으로 묘사하고 있으며, 대상은 작품에서 냉정함을 유지한 채 카메라에 반응하지 않는다. 캘러핸이 찍은 초상

사진과 거리의 사진들에서 인물들은 침착하며, 더 나아가 영웅적으로 담겨 있다. 그가 찍은 풍경 사진에서도 역시 세상의 각 요소들은 불연속적이고 공간은 평면적이다. 마치 모든 것은 서로 종속된 것이 아닌 각 요소가 나름대로의 정당성을 지니기를 원하는 듯 묘사되어 있다. 이런 제3자적인 표현 양식은 그의 사진이 동시대

에 활동한 화가 잭슨 폴록의 회화와 그 맥을 같이한다는 것을 알 수 있다. 이 사진을 찍을 당시 '시카고 인스티튜트 오브 디자인'의 강사로 재직하고 있던 캘러핸은 1946년에 아서 시겔과 라즐로 모홀리-나기로부터 임용된 이후 15년간 몸담았다.

○ Beaton, Lele, Man Ray, Ohara, Ruff, Sherman

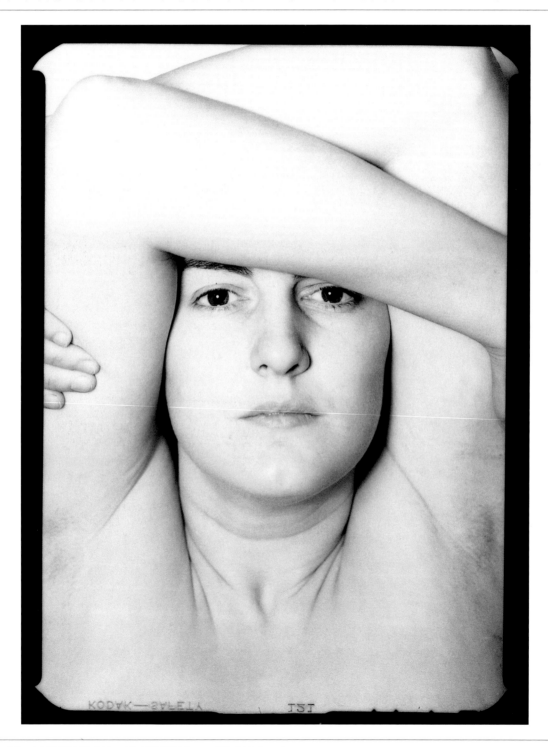

Harry Callahan. b Detroit, MI (USA), 1912. **d** Atlanta, GA (USA), 1999. **Eleanor.** c1947. Gelatin silver print.

소피 칼 Calle, Sophie

호텔, 44호실 The Hotel, Room 44

1983년 베네시안 호텔 객실을 찍은 이 사진들은 한 방의 여러 모습을 함께 전시하려는 의도하에 촬영된 것이다. 어질러진 침대와 반쯤 푼 짐, 그리고 널어놓은 빨래들은 일반적인 방에서 볼 수 있는 요소들이다. 칼은 이 사진들을 찍기 위해 3주 동안 호텔 청소부로 일하며 4층에 있는 열두 개 방의 청소를 맡았다. 이 기간 동안 그녀는 사진을 촬영함과 동시에 투숙객들의 습관을 기록했다. 은밀한 감시를 통해 작업해온 그녀의 기록들은 결국 출판·전시되었다. 그녀는 그 방에 머물렀던 투숙객의 신상이 익명으로 남도록 세심한 주의를 기울였다. 칼의 작품들은 이 사진에서 보는 것처럼 타인의 일상의 편린과 같은 사진으로 그 자체만으로도 보는 이의 흥미를 유발한다는 데에 그 의미를 지니고 있다. 그녀의 냉정하고 객관적인 시각은 1980년대의 갤러리 사진에 큰 영향을 끼쳤다.

○ Baldessari, Becher, Berman, Hammerstiel, Tomaszewski

79

Sophie Calle. b Paris (FR), 1953. **The Hotel, Room 44**. 1983. Nine gelatin silver prints. **h**102 × **w**142 cm. **h**40¼ × **w**56 in.

줄리아 마가렛 카메론 Cameron, Julia Margaret 'Call I Follow, I Follow; Let Me Die'

사진 속의 인물 메리 힐리어는 카메론의 하녀이자 조수이며, 그녀가 가장 선호하던 모델이기도 했다. 사진의 제목은 「알프레드 로드 테니슨 왕의 목가(Idylls of the King)」에 나오는 한 구절을 인용한 것으로, 사랑과 죽음 중 하나를 선택해야 하는 여인을 지칭하고 있는데, 이는 마가렛이 선호하는 테마 중 하나였다. 사진 속의 여인은 성녀, 혹은 죄수, 아니면 둘 다에 해당되는 듯하다. 이러한 모호성 역시 카메론 작품의 전형이다. 그녀는 유형의 역사를 믿었으며, 주변의 인물들을 전형화하는 작업을 통해 흘러간 과거를 회상할 수 있다고 생각했다. 이러한 믿음으로 인해 가능한 대상을 일반화시켰으며 당대의 유행에서 자유로울 수 있었다. 카메론이 본격적으로 작품 활동을 시작한 시기는 1863년, 거의 50세가 되어서였으나 당시 그녀는 이미 사진에 관해 상당한 수준의 지식과 기법을 알고 있었다.

© Boubat, Hawarden, Muray, Newman, Ritts, Silverstone

80

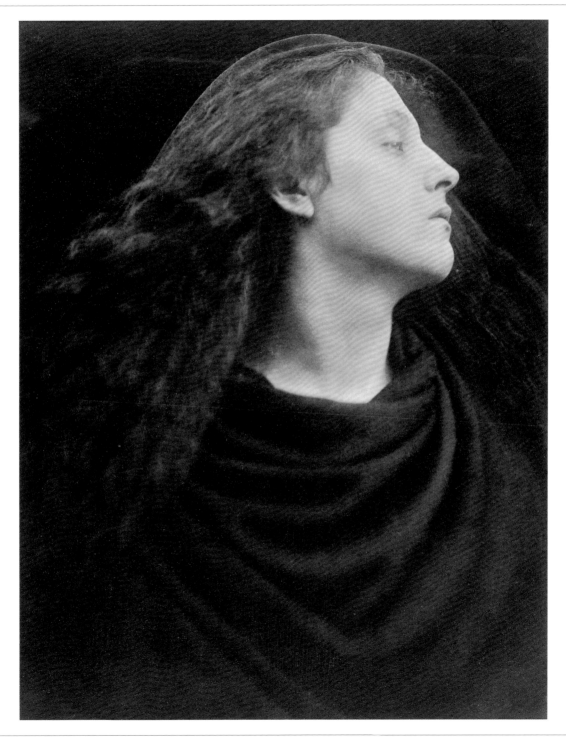

Julia Margaret Cameron. **b** Calcutta (IN), 1815. **d** Kalutara (CEY), 1879. **'Call I Follow, I Follow; Let Me Die'**. c1867. Carbon print.

막심 뒤 캉 Du Camp, Maxime 아부 심벨 Abu Simbel

머리에 검은 천을 두른 한 남자가 눈 부분이 미완성인 아부심벨 대신전의 조각상 위에 앉아 있다. 뒤 캉이 이집트와 근동 지역을 기록하던 중에 촬영한 이 사진은 사진사에서 끊임없이 언급되는 작품으로, 아마도 사진의 승리를 상징하는 작품으로 해석되기 때문일 것이다. 전통적으로 사진이라는 매체는 찰나의 순간을 잡아내는 것과 밀접한 관계가 있는 것에 반하여, 예술은 영속성과 깊은 관련을 갖는다. 그러나 이 사진의 경우 (인간에 의해) 발굴된 공허한 눈을 한 거대한 예술과 그 위에 오만하게 걸터앉은 인간의 모습이 사진 속에 공존하고 있다. 뒤 캉은 일을 맡아 아시아로 향하기 전까지 귀스타브 르 그레로부터 사진을 사사했다. 이 여정에는 이집트의 신전에 싫증을 느낀다고 공언한 작가 귀스타브 플로베르가 동행했었다. 뒤 캉이 이집트와 누비아, 팔레스타인, 시리아 등에서 찍은 200장의 사진들은 프랑스에서 출판된 사진 서적 중 역사적 의미가 있는 첫 작품집으로 평가받고 있다.

● Ghirri, Holland Day, Le Gray, Michals, Paneth, Steichen

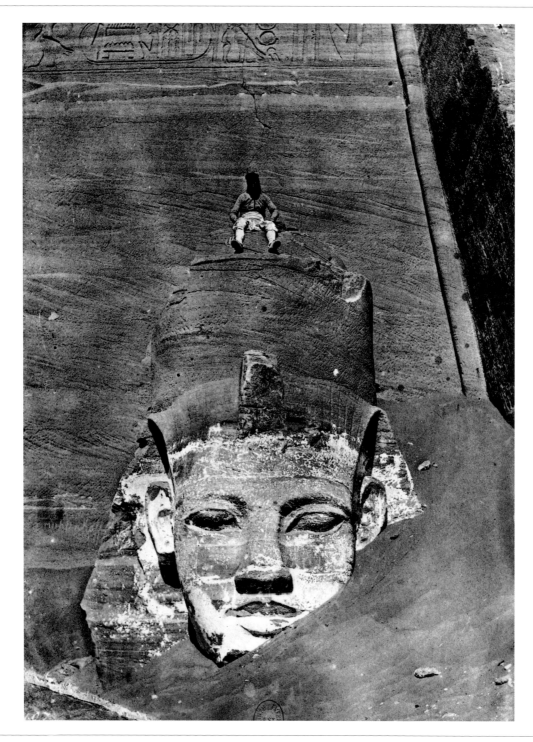

Maxime Du Camp. **b** Paris (FR), 1822. **d** Baden-Baden (GER), 1894. **Abu Simbel**. c1850. Albumen print.

코넬 카파 Capa, Cornell　볼쇼이 발레 학교, 모스크바 Bolshoi Ballet School, Moscow

아름다움과 기품, 빛과 우아함. 카파는 발레의 정수를 이 사진 속에 담고 있다. 아이러니하게도 사회를 개선하기 위해 사회정신을 담은 사진에 헌신한 그는 이 작품으로 가장 잘 알려져 있다. 이 사진의 매력은 열심히 연습하는 발레리나들의 실제 모습과 애쓰지 않는 것처럼 보이는 거울속 이들의 모습이 나란히 있다는 점이

다. 1946년, 『라이프』의 사진가가 되었고 1954년, 형인 로버트 카파의 죽음 이후 『매그넘 포토스』에서 일했다. 전방위적인 보도사진가였던 그는 사진집 『삶의 여백(Margin of Life)』(1974)에 1950~1960년대 미국의 정치상황에서부터 월 스트리트의 일상, 라틴 아메리카 등지를 배경으로 발전하는 세계상 등을 두루 담

았다. 그의 사진집으로는 『삶의 여백(Margin of Life)』외에도 『에덴과의 작별(Farewell to Eden)』(1964), 『근심하는 사진가(The Concerned Photographer)』(1968) 등이 있다. 1974년 뉴욕에 『국제 사진센터(ICP)』를 설립했다.

○ Berengo Gardin, R. Capa, Haas, Hawarden, Kollar, Morgan

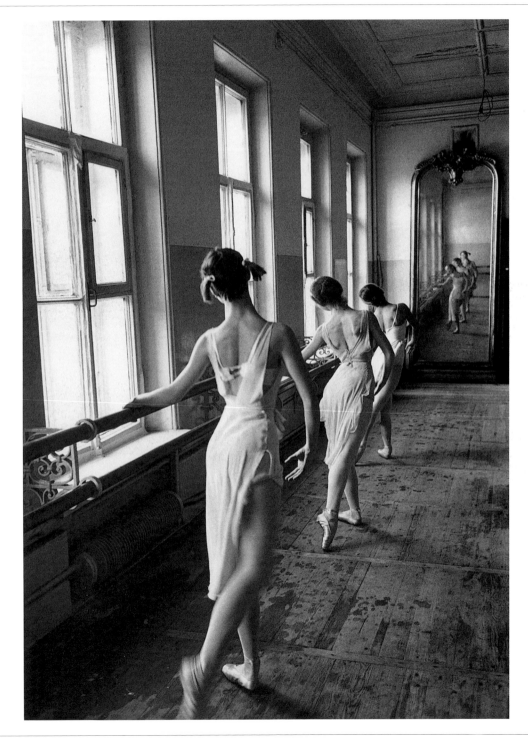

Cornell Capa. b Budapest (HUN), 1918. **d** New York (USA), 2008. **Bolshoi Ballet School, Moscow.** 1958. Gelatin silver print.

로버트 카파 Capa, Robert 공화파 알코이 민병대원의 죽음 Death of a Loyalist Soldier

코르도바 전선의 1936년 9월, 사진 속의 공화파 알코이 민병대원은 입고 있던 흰 셔츠 때문에 적군 소총병의 표적이 되었던 듯하다(사진 속 인물은 현재는 페데리코 보렐로 그 신원이 확인되었다). 바로 이 여름에 좌파인 정부와 우파인 반란군 사이에서 빚어진 갈등으로 스페인 내전이 시작되었다. 이 전에 카파는 1936년 파리의

시위 참가자들의 사진을 찍었고, 위의 사진을 비롯한 스페인 내전을 취재한 후에는 청일전쟁을, 이후 1939 ~1945년에는 유럽을 사진에 담았다. 그가 취재한 스페인은 1936~1937년에 파리의 『VU』와 『Regards』를 비롯해 미국의 『라이프』, 영국의 『픽쳐 포스트』 등 유력 언론에 실렸다. 스페인을 담은 사진집 『생산의 죽음

(Death in the Making)』(1938)을 비롯한 『로버트카파: 전쟁사진(Robert Capa: War Photographs)』(1950) 등 다수의 책이 있다. 로버트 카파는 1954년 『라이프』의 종군기자로 인도차이나 전쟁을 취재하던 중 지뢰를 밟아 폭사했다.

○ E. Adams, Eppridge, Gardner, Jackson, McCullin

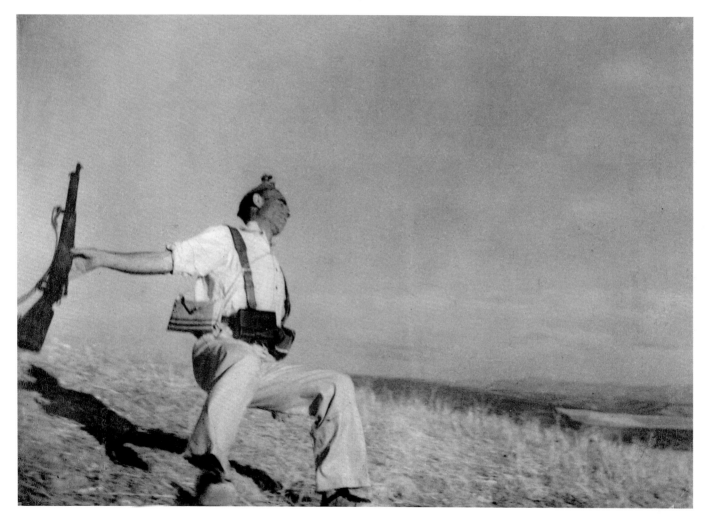

Robert Capa. b Budapest (HUN), 1913. **d** Thai-Binh (VIET), 1954. **Death of a Loyalist Soldier**. 1936. Gelatin silver print.

폴 카포니그로 Caponigro, Paul

위클로 카운티, 아일랜드 County Wicklow, Ireland

위클로 카운티의 너도밤나무가 드리운 그림자 아래를 지나는 사슴들은 마치 유령 같은 모습이다. 이 작품의 매력은 빛의 흐름처럼 관람자가 사진 속 동물들의 동작을 따라가게 된다는 점이다. 1초의 비교적 짧은 노광 시간으로 인해 사슴 무리의 다리는 발아래 펼쳐진 어두운 잔디와 대조되어 뚜렷하게 사진에 찍혀 있다. 이

사진은 움직임을 표현한 것으로, 오랫동안 카포니그로가 담은 풍경의 주제였다. 강을 찍을 때 강물 위로 솟아나온 돌로 인해 소용돌이치는 물의 움직임에 주목했던 그는 자신의 작품을 두고 '자연을 통해 드러나는 움직임의 모습을 표현하고, 시각화 시키려는 시도이며 더 나아가 풍경 뒤에 숨겨진 또 다른 풍경을 담는 것이다'

라고 말했다. 1960년대와 1970년대 초반 그는 아일랜드와 영국의 고대 유적지를 배경으로 우뚝 솟은 돌들을 많이 촬영했다. 풍경 작가로서 선배라 할 수 있는 안셀 애덤스와 마찬가지로 카포니그로 역시 사진가가 되기 전 회화를 통해 예술에 입문했다.

○ A. Adams, Cranham, Iwago, Le Querrec, Muybridge

84

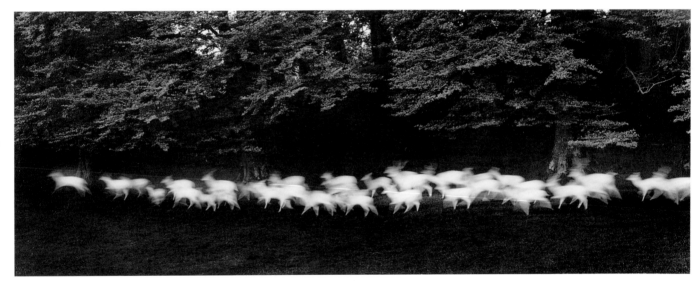

에티엔 카르자 Carjat, Étienne

샤를 보들레르 Charles Baudelaire

사진 속의 시인 샤를 보들레르는 슬프고, 어딘가에 몰두해 있는 듯한 모습이다. 젊은 시절의 보들레르는 어깨까지 오는 검은 곱슬머리를 지닌 멋쟁이였다. 이 사진에서도 젊은 시절의 맵시가 어느 정도 배어 있으나, 1864년과 1866년경에 건강이 악화되어 마비로 인해 말을 할 수 없게 된다. 1857년, 보들레르의 유명한 시

집 『악의 꽃(Les Fleurs du Mal)』은 종교와 미풍양속을 해친다는 이유로 경찰에 적발된 후 유죄를 선고받았다. 이 책이 1878년 카르자의 『갈르리 콩탕포렌(Galerie Contemporaine)』에서 출판될 당시 이 사진은 아마도 젊은 시절 방탕함의 증거이자 경고 정도로 해석되었을 것이다. 카르자는 화가, 저널리스트, 극작가

로 활동한 바 있으며 이후 사진가로 전향해 1860년 파리에 개인 스튜디오를 열었다. 카르자는 동시대의 초상사진가였던 나다르와 마찬가지로 부속품이나 장신구를 배제한 채 인물 자체에 집중해 인상적인 인물 사진을 찍는 사진가로 유명하다.

○ Brady, Burke, Hoppé, Nadar, Strand, Weber

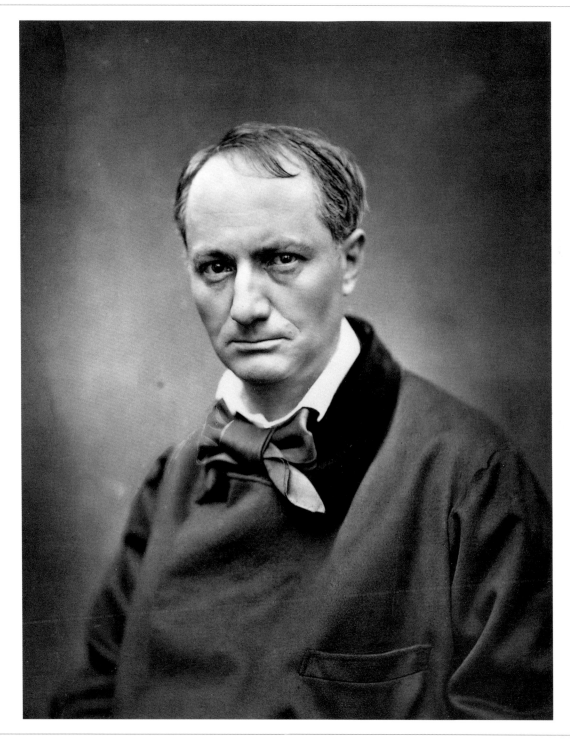

Étienne Carjat. b Fareins (FR), 1828. d Paris (FR), 1906. **Charles Baudelaire**. 1878. Woodburytype.

질 카론 Caron, Gilles

파리의 학생혁명, 1968년 5월 The Student Revolution in Paris, May 1968

이 극적인 장면은 1968년 5월, 파리에서 일어난 학생들의 소요사태를 담은 것이다. 학생을 쫓고 있는 경찰의 모습은 매우 폭력적이어서, 이 때문에 길 위의 얼룩은 피처럼 보인다. 카론은 어떤 사건이나 상황의 상징이 될 수 있는 순간을 포착하는 이런 사진들로 인해, 1960년대 보도 사진의 거장으로 평가 받았다. 1965년

그는 파리의 아피스 에이전시에서 일했으며, 1967년 1월에는 사진사적으로 중요한 의미를 지니는 독일의 감마 에이전시의 공동 설립자가 되었다. 1970년 4월 4일, 그는 캄보디아의 수도 프놈펜에서 멀지 않은 루트 No.1에서 실종되어 살해 당한 것으로 추정된다. 1960년대 후반은 전쟁의 참상에 대한 뉴스가 많았다. 1967

년 중동의 6일 전쟁과 같은 해 베트남의 닥토 전투, 나이지리아의 비아프라 전쟁, 아래의 사진에 담겨 있는 1968년 파리 학생 소요사태, 1969년 북아일랜드의 갈등, 그리고 캄보디아에 이르기까지, 카론은 이들의 취재에 기여한 바가 크다.

○ Atget, Doisneau

86

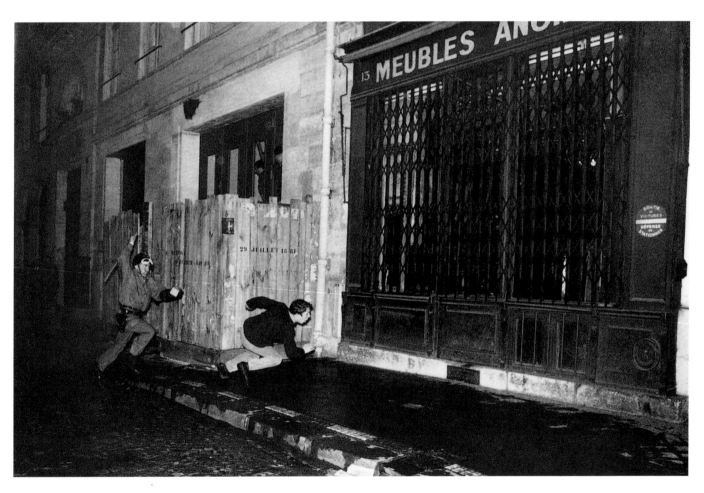

Gilles Caron. b Neuilly-sur-Seine (FR), 1939. **d** Phnom Penh (CAM), 1970. **The Student Revolution in Paris, May 1968**. 1968. Gelatin silver print.

루이스 캐럴 Carroll, Lewis　마리 밀레이 Mary Millais

마리 밀레이는 화가였던 존 에버렛 밀레이와 존 러스킨의 전처였던 에피 그레이의 딸이다. 어린 모델은 사진 아래 직접 자신의 이름을 써 넣었다. 『이상한 나라의 앨리스(Alice's Adventures in Wonderland)』와 『거울나라의 앨리스(Alice Through the Looking Glass)』를 집필한 캐럴은 성직자이며 옥스포드에서 수학을 강의하기도 했다. 그는 1855년부터 사진을 찍기 시작해 자신의 연구실이나 친구의 집 정원을 배경으로 아이들, 특히 여자 아이의 사진을 많이 남겼다. 아이들은 대개 누드나 특이한 의상을 입고 작가의 지시대로 자세를 취하고 있다. 주로 초기 사진에 대한 사진사의 첫 저서를 출판한 헬무트 게른샤임 역시 이 사진을 자신의 책에 실었다. 캐럴은 여배우 엘렌 테리나 시인인 알프레드 로드 테니슨과 같은 유명 인사들의 사진을 촬영하기도 했다. 사진에 등장하는 아이들은 앞으로 닥쳐올 가혹한 사랑의 고통을 암시하는 모습으로, 마치 밀레이와 같은 라파엘 전파들의 회화작품을 연상시킨다.

○ Alvarez Bravo, Erfurth, Mark, Seeberger, Sommer

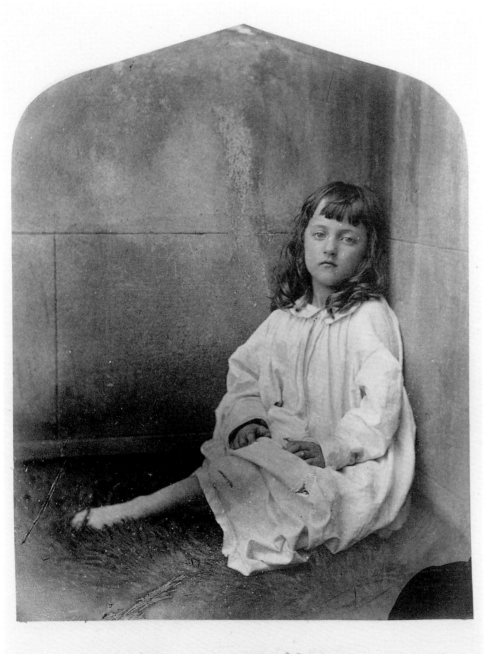

Mary Millais.

Lewis Carroll (Charles Lutwidge Dodgson). **b** Daresbury (UK), 1832. **d** Guildford (UK), 1898. **Mary Millais**. c1860. Albumen print.

앙리 카르티에-브레송 Cartier-Bresson, Henri

큰 물웅덩이를 뛰어넘으려는 한 남자가 도약한 채 공중에 정지되어 있다. 공중에 멈추어 있는 유선형을 띤 그의 모습은 물웅덩이에 반사되고, 그 뒤로는 발레 포스터가 보인다. 그는 웅덩이를 뛰어넘기 위해 힘껏 도약했으나 사진으로 볼 때, 웅덩이를 건너기엔 충분하지 않은 것 같다. 카르티에-브레송은 '결정적 순간'이라는 단어와 동일시 되기도 하는데, 이는 1952년 출판된 그의 첫 번째 사진집의 제목이기도 했다. 이 사진 역시 그런 '결정적 순간'을 나타내며, 순간적인 판단으로 셔터를 눌렀음을 알 수 있다. 정돈된 건축적 설정 역시 카르티에-브레송 작품 세계의 특징 중 하나로, 건축의 장식적 요소와 인간의 생명력이 대비되어 멋진 장면을 연출한다. 실제 도시를 배경으로 그 속에서 일어나는 일상에 주목한 그는 1947년 로버트 카파, 다비드 '침' 세이모어, 그리고 조지 로저와 함께 영향력 있는 사진 단체인 매그넘의 공동 설립자이기도 하다.

○ R. Capa, Lartigue, Rodger, Seidenstücker, Seymour

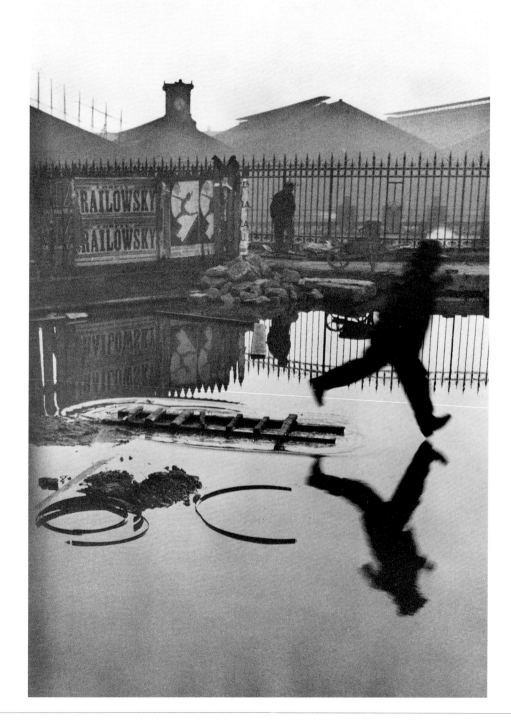

Henri Cartier-Bresson. b Chanteloup (FR), 1908. **d** Céreste (FR), 2004. **Place de l'Europe**. 1932. Gelatin silver print.

예브게니 칼데이 Chaldej, Jewgeni
(구)독일의회 의사당에서, 1945년 5월 4일 On the Reichstag, 4 May 1945

(구)독일의회 의사당 아래로 보이는 거리에서 긴장을 풀고 배회하는 사람들을 보면, 전투가 완전히 끝난 것 같다. 그러나 의사당 건물로 시선을 돌리면 정확이 어떤 일이 벌어지고 있는지 파악하기 어렵다. 전쟁의 막바지까지 깃대가 사진처럼 온전하게 건물에 꽂혀 있기란 불가능하다. 설령 그것이 가능하더라도 깃발이 이렇

게 낮은 곳에 있다면 깃발이 있는지조차 알 수 없었을 것이다. 건물의 돌출부에 있는 군인들은 용감하게 건물의 가장자리까지 접근해 깃발을 펼쳐 들어 힘차게 흔들고 있는 것같이 보인다. 이런 사실로 미루어, 사진 속 상황은 사진을 찍기 위해 연출된 것이 분명해 보인다. 칼데이는 이와 같은 사진을 찍기 위해 몇 개의 붉은 색

식탁보들을 이어 깃발을 급조해 베를린 의사당 건물 위에서 휘날렸다. 그는 조 로젠탈의 유명한 사진, 이오지마 섬의 수리바치산에서 미국 해병들이 성조기를 휘날리는 장면에서 영감을 받아 이 사진을 찍었다.

○ Frank, Kawada, Rosenthal

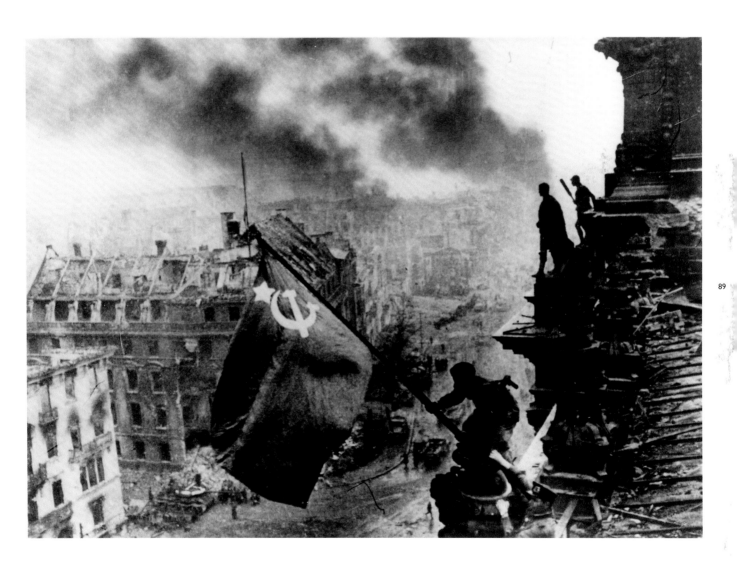

Jewgeni Chaldej. b Juzovka (UKR), 1917. d Moscow (RUS), 1997. **On the Reichstag, 4 May 1945**. 1945. Gelatin silver print.

마틴 챔비 Chambi, Martín

쿠스코 고등 법원에 있는 청중 Crowd at the High Court in Cuzco

여섯 명의 영세농민이 쿠스코의 고등 법원에서 증언을 기다리고 있다. 꽃이 수놓인 카펫 위에 드러난 맨발이 상징하듯, 이들은 낯선 경험으로 인해 긴장해 있는 것 같다. 자신 역시 원주민이자 영세농민 출신이었던 챔비의 사진은 그가 의도했건 아니건 간에 당시 페루의 착취적이고 계층화된 사회에 대한 비판적인 시각으로 해

석되었다. 챔비는 종종 이에 관련된 질문을 받곤 했다. 이 사진에서 알 수 있듯 페루인 고객들은 집단 인물 사진을 원했기 때문에 그는 이들 고위권력자들을 고려하지 않을 수 없었던 것 같다. 그러나 그가 도시를 벗어나 찍은 사진들에서는 원주민들과 고원지대의 모습을 이상적으로 표현했는데 이들 작품에서 챔비의 시선이 더

욱 분명하게 드러나 있다. 쿠스코의 대표적인 사진가, 특히 주목 받는 초상사진가였던 챔비는 아마도 페루의 삶과 자연, 그리고 건물의 모습들을 기록해야 한다는 일종의 의무감을 가지고 있었던 것 같다.

◎ Gichigi, Marubi, O'Sullivan, Rejlander, Tsuchida

90

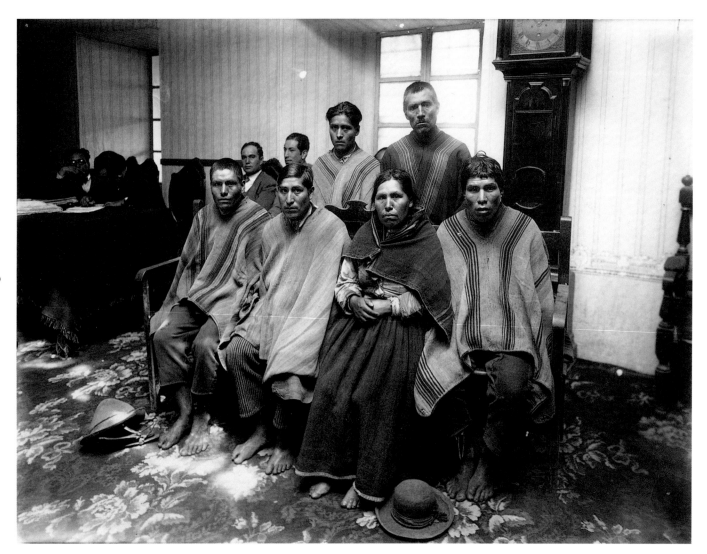

Martín Chambi. b Coaza (PER), 1891. **d** Cuzco (PER), 1973. **Crowd at the High Court in Cuzco**. 1929. Gelatin silver print.

장-필리프 샤르보니에 Charbonnier, Jean-Philippe

동료로 보이는 세 사람이 폴리베르제르의 무대 뒤편에서 이야기를 나누고 있다. 일상적인 일이기에 그들은 자신들의 앞에 있는 동료의 나신(裸身)에 전혀 거리낌이 없다. 무희의 뒤에 있는 뭉게구름과 앞발을 들고 뛰어오르려는 듯한 말의 모습은 아마도 그녀의 나신이 무대 위에서 사람들로 하여금 격렬한 정욕을 유발시킬 것

을 암시하는 것 같다. 그러나 이 순간 사진 속의 인물들은 단지 동료일 뿐이다. 이 작품은 무대 뒤편의 모습을 담은 1930년대의 다큐멘터리와 보도사진의 정수라고 할 만하다. 이 같은 사진들은 허위로 가득 찬 세상의 뒷면을 주목해, 그 진정성을 드러내려는 의도에서 출발한다. 샤르보니에의 이런 작품을 통해 우리는 경험에

대한 이해의 폭을 넓힐 수 있다. 샤르보니에는 프랑스인의 삶을 담은 정통한 사진가로 잘 알려져 있지만 사실 전 세계를 누비며 보도사진가로 활동했다. 1950년에 그는 프랑스의 월간지 『레알리테(Réalités)』에 합류해 1974년까지 그곳에 몸담았다.

○ Abbe, Kollar, Koppitz, Newton, Rheims

Jean-Philippe Charbonnier. b Paris (FR), 1921. d Grasse (FR), 2004. **Backstage at the Folies Bergères, Paris**. 1960. Gelatin silver print.

윌리엄 크리스틴베리 Christenberry, William

콜맨 카페, 그린보로, 알라바마 Coleman's Café, Greensboro, Alabama

콜맨 카페는 매우 오래된 목조 건물이다. 크리스틴베리가 알라바마주(州) 터스컬루사에서 태어난 1936년은 위대한 사진가 워커 에반스가 그 지방과 그린보로의 풍경을 찍은 해이기도 하다. 1936년 당시 에반스가 찍은 흑백 사진 속의 건물은 조금 덜 낡은 모습일 뿐, 크리스틴베리가 1970년 사진에 담은 건물과 거의 같은 모습

이다. 워커 에반스가 사진으로 남긴 건물들이 전원의 건물과 그 건축법, 그리고 기초산업들에 대한 기록이었다면 크리스틴베리의 사진은 그런 풍경을 날씨와 계절과 같은 자연 속에 있는 구조물로 표현하고 있으며, 무엇보다도 일정한 장소에 대한 그의 느낌으로 해석할 수 있다. 사진가가 되기 전 화가였던 그는 워싱턴 D.C.의

코르코란 미술학교에 출강했다. 일종의 '비망록(aide-memoire)' 으로서 사진을 시작했기 때문에, 고향이나 일상의 장소를 사진의 주된 소재로 삼았다.

○ Abell, W. Evans, Magubane, Meyerowitz, Morris, Sternfeld

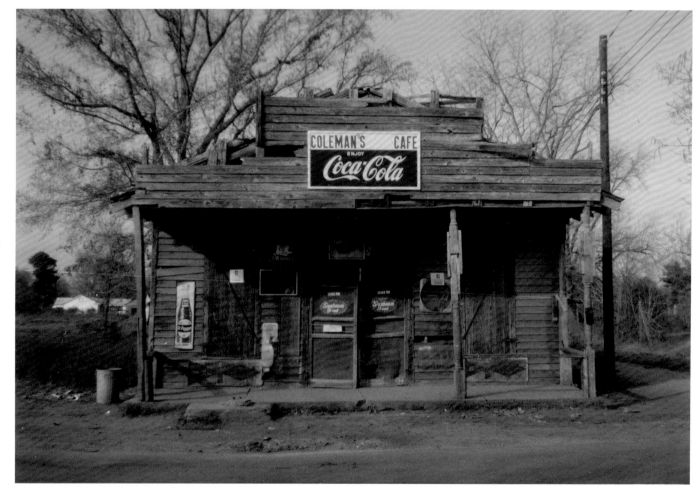

William Christenberry. b Tuscaloosa, AL (USA), 1936. **Coleman's Café, Greensboro, Alabama**. 1971. C-type print.

래리 클락 Clark, Larry　　　무제 Untitled

오클라호마주(州)의 툴사를 배경으로 성조기 아래 있는 젊은 남자는 총으로 어딘가를 조준하고 있다. 1960년대 당시 차트 1위에 랭크되었던 유명한 진 피트니의 '24 Hours from Tulsa' 이후, 툴사는 젊은이들의 사랑과 가족의 가치가 지켜지는 지방의 상징이었다. 평화롭고 안락한 지방이라는 툴사의 이미지는 1971년 랄프 깁슨이 설립한, 당대 사진의 흐름을 주도하던 『루스트럼』에서 출판된 래리 클락의 『툴사(Tulsa)』로 인해 바뀌게 된다. 그는 예기치 못했던 새로운 시각에서 '툴사'를 표현했는데, 툴사는 폭력이나 타락이 문제가 된 적은 없지만, 이곳을 마약과 총기의 고장으로 묘사했다. 자신의 사진집 『십대의 욕망(Teenage Lust)』(1983) 『완벽한 유년(Perfect Childhood)』(1995) 등을 통해 주목한 것은 순수의 시대가 지난 1960년대 자기만족적 경향을 지닌 이데올로기 속에서 살아가는 유년의 모습이었다. 1976년 오클라호마에서 총기사고로 추방 당한 이후 주로 뉴욕에서 활동했다.

○ E. Adams, Gaumy, Jackson, Nachtwey

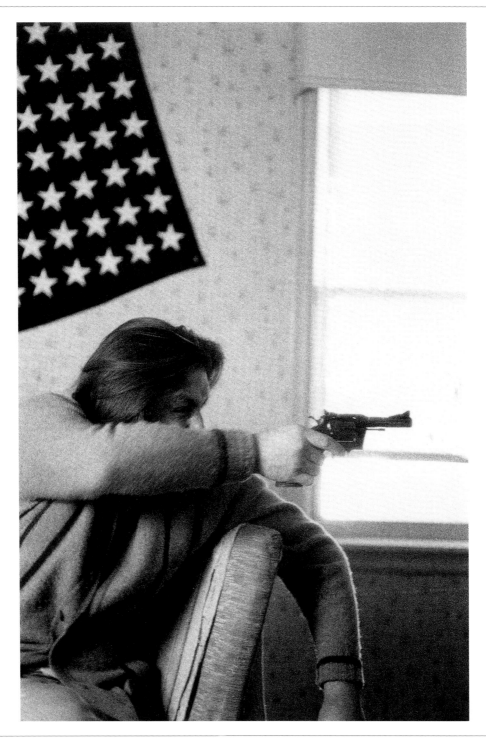

Larry Clark. b Tulsa, OK (USA), 1943. **Untitled**. 1971. Gelatin silver print.

찰스 클리포드 Clifford, Charles　마르토렐의 다리 The Bridge at Martorell

사진 속의 다리가 위치한 마르토렐은 바르셀로나에서 북서쪽으로 멀지 않은 곳에 있는 지방으로, 다리가 보이는 강가에 서 있는 인물은 아마도 작가의 아내 제인 클리포드인 듯하다. 이 다리는 한니발이 자신의 아버지 하밀카르를 기려 건축한 것이라고 알려져 있다. 이 사진은 클리포드의 작품 중 가장 잘 알려진 이미지로,

1860년대 출판된 『스페인 사진 모음집(A Phtographic Scramble through Spain)』에 실려 있는 155번 사진이다. 당시 그는 이 사진이 1850년대에 정기적으로 촬영해왔던 자신의 다른 사진들과 다를 바 없다고 여겼다. 클리포드의 사진은 동시대 작가인 프랜시스 프리츠와 같이 개인적 경험에 대한 기록으로, 기차나 교통

이 발달되지 않았던 당시 여행의 어려움과 즐거움을 담고 있다. 1861년 빅토리아 여왕은 그로 하여금 스페인의 주요 유적들을 촬영해 600장으로 이루어진 앨범으로 만들도록 했다.

○ Aarsman, Baldus, Barnard, Coburn, Frith, Silvy

94

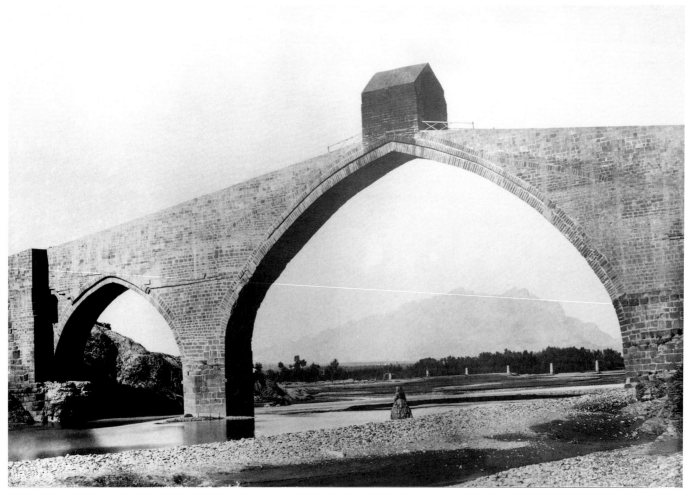

Charles Clifford. **b** London (UK), 1800. **d** Madrid (SP), 1863. **The Bridge at Martorell**. c1858. Albumen print.

엘빈 랭던 코번 Coburn, Alvin Langdon 윌리엄스버그 다리 Williamsburg Bridge

각기 다른 속도로 뉴욕의 윌리엄스버그 다리를 걸어서 건너는 세 남자의 머뭇거리는 듯한 자세는 근대의 도시환경 속에서 길을 잃은 인간의 모습을 나타낸 것 같다. 코번은 상징주의자이자 자신감 넘치는 신진 사진가였다. 당대의 도시에서 작품 활동을 하던 작가들 중 그의 사진이 두드러졌던 것은 기술자나 사회 계획자라는

견지에서 거리에 있는 사람들이 자신과 다름없는 시각으로 바라보았기 때문이었다. 1910년 그는 기술자들을 자신과 비슷한 일을 하는 '거대한 (군신)마르스와 같은 괴물들'로 묘사한 바 있다. 이 그라비어 사진은 1910년 출판된 『뉴욕』에 실려 있는데, H.G 웰스는 이를 두고 '성공적이고 모험적인 기술과 계획'이라고 여겼다. 코

번은 이런 혁신적인 작업을 계속해 1917년 「보어토그래프(vortographs)」라고 불리는 작품을 선보였다. 이는 '보어토스코프(Vortoscope)'라고 명명된, 삼각형으로 붙인 터널형의 거울을 통해 찍은 추상적인 크리스탈 형상을 담은 것이다.

○ Aarsman, Baldus, Barnard, Clifford, Frith, Nègre, Sander

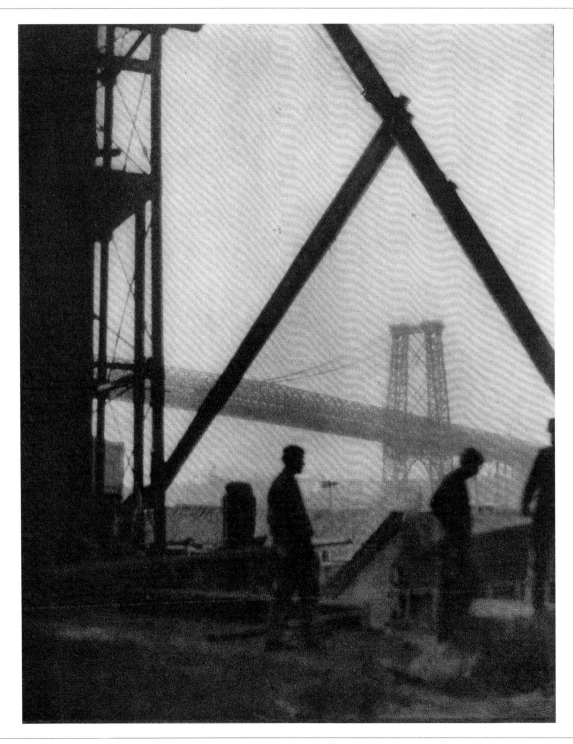

Alvin Langdon Coburn. b Boston, MA (USA), 1882. **d** Colwyn Bay (UK), 1966. **Williamsburg Bridge**. 1909. Photogravure.

한나 콜린스 Collins, Hannah

무제(그물망 안의 달팽이들) Untitled(Snails in a Bag)

이 사진은 스페인 시장에 고기를 잡아 거는 고리에 매달려 있던 달팽이가 가득 든 그물망을 촬영한 것이다. 망 속의 달팽이 몇 마리가 그물 구멍을 통해 탈출을 시도하고, 그 중 몇 마리는 거의 빠져나온 듯하다. 그 외의 달팽이는 꼬리에 점액을 가득 저장하고, 그물망의 좁은 위쪽에 있는 달팽이들을 귀감으로 삼고 있다. 시

장에 걸려 있는 달팽이들을 찍은 이 작품에 대해 어떤 사람은 자유(탈출하려는 달팽이)와 예술(현실의 반영)로 해석하기도 한다. 작품 전체는 느린 움직임을 나타내며 본능적이고 유기적이다. 또한 일정한 틀 안에서 반복되는 리듬을 가진 이 작품은 세로 길이가 220cm에 달한다. 자연은 눈에 보이는 그대로의 크기로 사진

에 담아야 한다는 생각으로 제작한 것 같다. 콜린스의 설치 사진과 이런 큰 스케일의 사진은 대상의 실재와 정지된 상태를 그대로 나타낸다. 한나 콜린스는 현재 바르셀로나에 거주하며 「쇼핑」(1996)을 주제로 한 작품들을 선보이고 있다.

○ Bar-Am, Renger-Patzsch

96

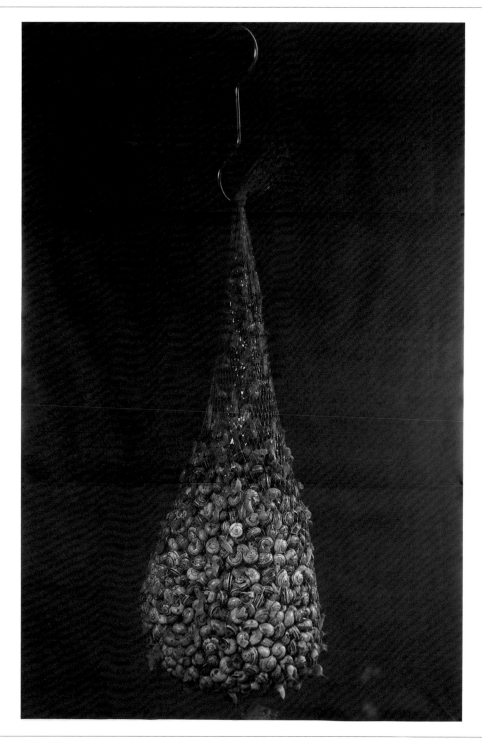

Hannah Collins. b London (UK), 1956. **Untitled(Snails in a Bag)**. 1990. C-type print. **h**220 × **w**190 cm. **h**86½ × **w**75 in.

린다 코너 Connor, Linda

암면 조각과 별의 궤적, 소노라, 멕시코 Petroglyph and Star Trails, Sonora, Mexico

바위와 관목들로 상징된 지구는 밤하늘 아래 회전하고 있는 것 같다. 선으로 표현된 별의 궤적을 볼 때, 사진의 노광 시간이 적어도 하늘의 명암 차이를 나타낼 만큼 길었다는 것을 알 수 있다. 사진은 빛의 움직임에 초점을 맞추고 있다. 다양한 밝기의 별빛으로 바위의 가장 밝은 부분이 강조되면서 암면에 무늬를 만들고 있

다. 코너의 작품을 통해 반복적으로 등장하는 주제는 다양한 형태의 조명으로 돌이나 옅은 안개, 물 등의 다양한 물질을 통해 나타낸 태양광, 창문, 램프의 빛과 같은 것들이다. 사진집 『Solos』(1979)에서 이처럼 '비치면서 다른 형상으로 변화하는' 빛의 가변성을 이용한 놀라운 창의력을 보여주었다. 고전적인 형태의 '뷰카메

라(렌즈교환 등의 성능을 지닌 대형카메라)'와 '연초점 렌즈'를 사용했으며, 대형 카메라로 작품 활동을 하고 있다. 태양을 이용해 노광하고, 네거티브 필름을 직접 종이에 밀착시켜 인화하기 때문에 뛰어난 세부묘사와 넓은 영역에 걸친 색조 변화를 보여준다.
 Gilpin, den Hollander, Mili, Watkins, M. White

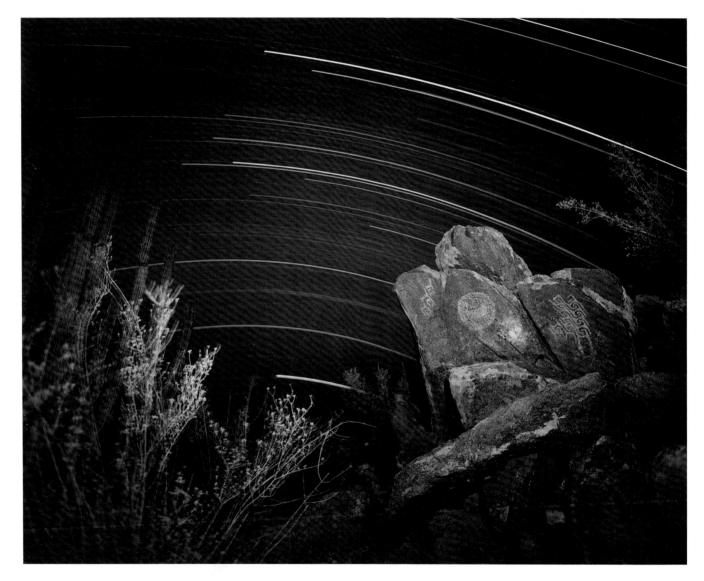

Linda Connor. b New York (USA), 1944. **Petroglyph and Star Trails, Sonora, Mexico**. 1991. Gelatin silver print.

토머스 조슈아 쿠퍼 Cooper, Thomas Joshua

굽이치는 바다는 마치 빛을 뿜어내는 듯하다. 작품명에서 이곳이 스코틀랜드의 서쪽 해안인 포인트 아드나머천을 의미하는 것임을 짐작할 수 있겠지만, 사진만 보아서는 이를 알아차리기는 쉽지 않다. 사진 속의 바다는 장소를 떠나 소리와 리듬을 느끼게 함으로써 보는 이로 하여금 자신이 숨쉬고 심장이 뛰고 있다는 사실을 되새기게 한다. 쿠퍼가 1980년대와 1990년대에 걸쳐 보여준 낭만적인 자연 풍경은 인간과 활발하게 움직이는 자연과의 관계를 보여준다. 그는 바위, 산등성이, 풀이나 식물과 같은 정적인 자연마저도 살아 숨쉬는 존재로 묘사했다. 쿠퍼는 캘리포니아와 뉴멕시코에서 사진가로서의 수업을 쌓았으나, 그가 교편을 잡으며 예술가로 활동했던 곳은 주로 영국과 스코틀랜드였다. 그가 담은 자연의 모습은 『Gokstadt를 꿈꾸다(Dreaming the Gokstadt)』(1988) 라는 제목의 사진집과 카탈로그 형식의 책인 『다만 파도를 세어보다(Simply Counting Waves)』(1955)에 실려 있다.

○ Bullock, Hannappel, Le Gray, Mahr, Watkins

Thomas Joshua Cooper. b San Francisco, CA (USA), 1946. **West(The Furthest Point), The Atlantic Ocean**. 1990. Gelatin silver print.

존 코플란즈 Coplans, John

자화상(거꾸로 된 자화상 No.7) Self Portrait(Upside Down No. 7)

코플란즈의 몸은 나이가 들면서 두터워졌을. 제법 두툼한 피부와 체모가 가득하다. 위아래가 뒤바뀌어 전시된 이 작품은 거꾸로 십자가에 못 박혀 순교한 성 베드로나, 카라바조 등이 그린 17세기의 바로크 회화에 등장하는 순교한 성인과 사도들을 연상시킨다. 그의 작품은 바로크 회화에 대한 향수를 자극함과 동시에, 무겁고 거추장스러운 존재로서의 몸에 대한 예리한 통찰력을 보여준다. 단순한 회색을 배경으로 드러난 신체는 사진 속의 주제가 작가 자신의 몸임에도 불구하고 초상사진 같은 느낌을 주지 않는다. 사진 속 그의 몸은 신체 이상의 것, 고전적인 조각이나 바로크 시대의 순교자 등을 암시한다. 무엇보다도 이는 보는 사람의 기존에 갖고 있던 사회적·개인적 시각을 바꾸어버린다. 그는 런던에서 화가 수업을 쌓았으며, 1962년 샌프란시스코에서 잡지 『아트포럼(Artforum)』을 공동으로 설립했다. 1980년대에 뉴욕으로 이주, 사진에 입문했으며 1984년에 『자화상(Self-Portrait)』 연작을 시작했다.

❍ Bradshaw, Durieu, García Rodero, von Gloeden, Samaras

John Coplans. b London (UK), 1920. **d** New York (USA), 2003. **Self Portrait(Upside Down No. 7)**. 1992. Gelatin silver print.

마리 코신다스 Cosindas, Marie 선원들, 키웨스트 Sailors, Key West

코신다스는 우연히 플로리다의 키웨스트에서 두 명의 선원을 만난다. 꽃이 있는 정물화를 뒤로, 낡은 카펫 위에 있는 그들의 모습은 마치 전쟁 전 연극의 한 장면을 연상시킨다. 1960년대, 동시대에 활동했던 남성 작가들은 냉혹한 장면 등의 사회적 풍경을 선호했다. 그러나 그녀는 아름다운 색조와 구성을 통해 세상을 부드럽게 재구성한 것을 상상하며 이를 사진으로 담았다. 화가이자 패션 디자인 전공 학생이기도 한 그녀는 1961년 보스턴을 떠나 애덤스에게 사사받기 위해 캘리포니아로 향했으며, 1962년에 폴라로이드사로부터 시판 예정이던 폴라로이드용 즉석 필름을 테스트하는 작업을 제안 받았다. 이를 계기로 자신에게 맞는 기법을 찾고 다양한 필터와 노출, 현상 시간에 대한 실험을 거듭해 전문가로 성장했다. 꽃이나 패션 디자이너의 모습, 당대의 패셔너블한 인물을 담은 초기작들은 코신다스의 사진 모델 중 하나였던 톰 울프에 의해 『Color Photographs』(1978)라는 사진집으로 출판됐다.
○ A. Adams, Eisenstaedt, Hill & Adamson, Samaras

Marie Cosindas. **b** Boston, MA (USA), 1925. **Sailors, Key West**. 1966. Polaroid.

게리 크랜햄 Cranham, Gerry
해피 밸리 경마장, 홍콩 Happy Valley Racing, Hong Kong

막 경주가 시작되는 홍콩의 유명한 경마장인 해피 밸리의 모습을 촬영한 이 사진은 기존 사진들에서 나타난 경마에 대한 이미지를 모두 뒤엎고 있다. 전통적으로 영국이나 프랑스, 미국에서는 경마가 낮시간 교외에서 열리는데 반해, 사진 속의 경마는 밤에 도시를 배경으로 가지런히 정돈된 모래 위에서 펼쳐지고 있다.

또한 경주에 매료된 사람들의 모습에 초점을 맞춘 영국의 경마 사진들과는 달리 이 사진 속 관객들은 경기장과 분리된 관람석 위에 정연히 앉아 있어 카메라의 주목을 받지 못하고 있다. 관람석 뒤의 네온으로 표기되는 경기 상황판 역시 보드 위에 고풍적인 글자로 표기되는 영국식 경마문화와는 사뭇 다른 모습이다. 이 한 장의 사진으로 크랜햄은 영국식 경마장에 익숙한 서양인의 시각으로 본 경마장의 모습을 완전히 뒤바꿨다. 이 작품은 그의 사진집 『플랫레이싱의 세계(The World of Flat Racing)』(1987)의 대표 이미지였다.

○ Caponigro, Le Querrec, Liebling, Muybridge, Prince

Gerry Cranham. **b** Famborough (UK), 1962. **Happy Valley Racing, Hong Kong**. 1980. Gelatin silver print.

도니건 커밍 Cumming, Donigan

네티 해리스는 태아를 연상시키는 포즈로 얼룩진 매트리스 위에 누워 있다. 그녀 주변에 흩어져 있는 것들은 흘러간 시간의 흔적을 암시하는 것 같다. 촬영한 날짜를 제목으로 정한 것은 사진으로 남기는 것이 사진 속의 모든 것을 영원히 존재하게 하는 방법이라는 것을 암시한다. 1993년(81세)에 타계한 해리스는 1982년 커밍의 모델이 되기 전까지 저널리스트, 영화 조연 등으로 활동했다. 그녀가 커밍의 사진에 처음 등장한 것은 연출 사진 연작인 『거울, 망치, 무대(The Mirror, The Hammer and The Stage)』를 통해서였다. 이 연작을 통해 그는 다큐멘터리 사진작가들이 주로 다루었던 상실과 절망이라는 문제에 몰두했다. 해리스는 커밍의 사진집 『예쁜 리본(Pretty Ribbons)』(1996)의 주요 모델이었다. 그의 사진집에서 해리스는 오달리스크, 팜므 파탈, 사회 명사, 기인 등의 다양한 모습을 연기했으며, 『예쁜 리본』에서 보여준 연기에는 죽은 이의 얼굴에서만 볼 수 있는 장엄함마저 깃들어 있다.

○ Cunningham, Hockney, Kaila, Riis, Weegee, Weston

Donigan Cumming. **b** Danville, VA (USA), 1947. **April 27, 1991**. 1991. Colour coupler print. **h**112 × **w**76 cm. **h**44 × **w**30 in.

이모젠 커닝햄 Cunningham, Imogen 누드 Nude

사진 속의 공간이 사진 표면에 가까운 형태의 얄팍한 상자라고 생각해보자. 사진 속 공간은 견고한 동시에 장식적이다. 사진의 이미지는 외면에 드러난 연속성으로 인해 여러 의미로 읽힐 수 있다. 사람의 모습을 담은 이 형태는 매끈한 돌이나 식물의 이파리를 연상시키기도 한다. 커닝햄은 1920년대의 순수 사진작가들과 교류했으며 1930년대에는 애덤스 같은 작가들과 어울리며 이들과 함께 캘리포니아의 사진 단체 'f.64'를 조직했다(1932). 그녀는 꽃망울이나 식물의 수술과 암술 등, 자신의 정원에서 자란 싱싱한 꽃과 선인장을 촬영하여 비옥함과 생명력이란 주제를 사진을 통해 드러내고자 했다. 그녀는 1901년경부터 사진가로서 활동하기 시작, 에드워드 S. 커티스와 같은 작가들과 교류하며 1920년대 들어서야 자신만의 미학과 주제를 찾았다. 커닝햄은 자신의 작품 세계에 영향을 준 작가로 미국 사진계에 큰 영향을 준 게르트루드 캐세비어와 일본의 판화 작가인 우타마로를 들었다.

○ A. Adams, Bellocq, Cumming, Curtis, Käsebier, Weston

Imogen Cunningham. b Portland, OR (USA), 1883. **d** San Francisco, CA (USA), 1976. **Nude**. 1932. Gelatin silver print.

에드워드 셰리프 커티스 Curtis, Edward Sheriff 어머니와 아이 Mother and Child

미국 인디언 여인이 카메라 앞에서 포즈를 취했다. 당시 한 인디언 통역가는 커티스에게 "당신은 더 이상 존재하지 않는 것을 담으려 하고 있군요"라고 말했다. 그럼에도 불구하고 미국 원주민에 대한 민족지(誌)적 견지에서 미시시피 서부의 모든 부족을 촬영한 방대한 기록을 담은 그의 연작『북아메리카 인디언(The North American Indian)』(1907~1930)은 사진사에서 가장 야심차고 가치 있는 시도 중 하나로 평가 받는다. 시애틀 출신의 그는 알래스카 연안지역을 탐험하며 이 작업을 구상하기 시작했다. 1906년에 루스벨트 대통령의 지지와 J. 피어폰트 모건의 금전적 지원으로 그는 미국 원주민들을 사진에 담는 작업에 몰두했다. 1930년에 출판된 그의 스무 번째이자 마지막 연작은 책의 가장 큰 판형인 2절판에 2,200장의 사진들로 채워져 있다. 이는 '인디언의 삶과 그들의 환경에 대한 모든 특징을 담은' 역작이라는 의미 외에도 전통과 조화를 이루며 자연과 함께 살아가는 삶에 대한 이해로 해석된다.
○ Burnett, Davidson, Lange, O'Sullivan, Stoddart

Edward Sheriff Curtis. b White Water, WI (USA), 1868. **d** Los Angeles, CA (USA), 1952. **Mother and Child**. c1909. Photogravure.

루이 자크 망데 다게르 Daguerre, Louis-Jacques Mandé

파리의 탕플가(街) Boulevard du Temple

이 사진을 찍은 1838년, 파리의 탕플가(街)는 파리 하층민들이 사는 지역이었다. 빈민가라는 사실 외에도 거리의 많은 극장들이 공포극을 공연하고 있었기에, 범죄의 거리라는 별칭으로 불리기도 했다. 다게르는 카메라 옵스큐라를 이용한 파노라마식 설치미술의 발전된 형태인 디오라마의 발명자이자 다게레오타이프라는 사진술을 개발했다. 1827년에 이 거리의 '앙바귀-코미크 극장'의 무대 디자이너로 일하고 있었던 그의 사진은 이런 빈민가에서 탄생했다. 극장가를 오가고 있었을 사람들의 번잡함은 사진에 보이지 않는다. 당시 사진 기술의 한계인 긴 노광시간 때문에 거리에는 촬영이 이루어지는 동안 같은 자리에 있었던 구두닦이와 그의 손님만이 흐릿하게 나타나 있다. 전경에는 회반죽을 바른 벽에 금이 간 건물과 멀리 광고판이 보이는, 당시로서는 놀라운 디테일을 보인 이 사진은 언론을 통해 세계에 알려졌다. 다게르는 그의 초기 사진들 중 다수를 사진 제판술의 보급을 위해 기증했다.

○ Atget, Besnyö, Gruyaert

105

Louis-Jacques Mandé Daguerre. b Cormeilles (FR), 1787. **d** Bry-sur-Marne (FR), 1851. **Boulevard du Temple**. 1838. Daguerreotype.

루이스 달−울프 Dahl-Wolfe, Louise 로렌 바콜 Lauren Bacall

로렌 바콜은 해외에서 복무하고 있는 군인들을 생각하고 있는 것처럼 보인다. 1943년 이 사진을 촬영할 당시의 로렌 바콜은 신인 모델이었던 베티 바콜과 크게 다를 바 없었다. 그러나 이 사진을 통해 그녀는 할리우드에 입성하면서 스타덤에 올랐다. 달−울프는 1936년 『하퍼스 바자(Haper's Bazaar)』에서 사진작가로 활동하기 시작한 이후 22년 동안 이곳에 몸담았다. 이 22년간 그녀의 사진은 여든 여섯 번이나 잡지의 표지를 장식했다. 달−울프의 사진은 바콜의 영화 경력에도 영향을 미쳤는데, 그녀의 작품이 연극적인 분위기를 띠는 패션 사진이었기 때문이다. 그녀는 생각에 잠긴 모델의 내면이 드러나는 순간을 포착하는 방식을 선호했으며, 또한 자연광을 이용해 패션 사진을 찍은 첫 작가이기도 했다. 1950년 후반, '기술의 세상—기계와 광고의 시대'가 도래했음을 깨달은 달−울프는 돌연 은퇴를 선언했다.

○ Bailey, Blumenfeld, Frissell, Sieff, Teller

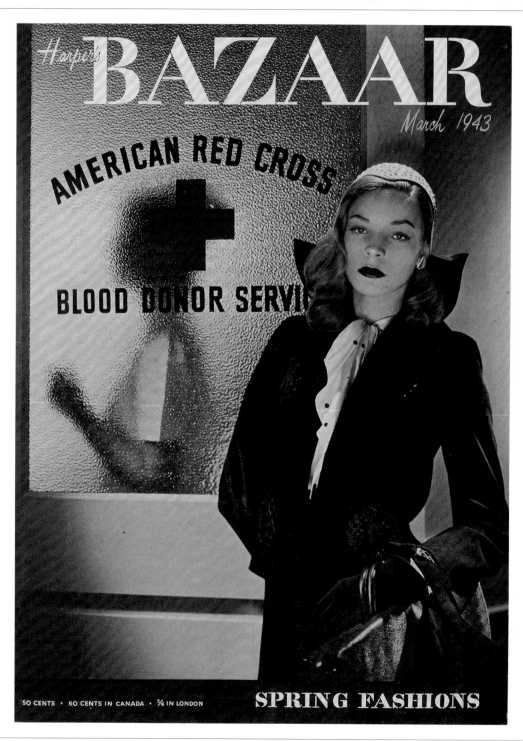

Louise Dahl-Wolfe. b Alameda, CA (USA), 1895. d New York (USA), 1989. **Lauren Bacall**. 1943. C-type print.

스티븐 달턴 Dalton, Stephen

참개구리 A Leopard Frog

북아메리카 참개구리가 위험을 느끼고 깊은 물속으로 뛰어들고 있다. 달턴이 사진에 담은 많은 동물들은 그들의 삶을 파괴하는 인간에 대한 공포를 느끼고 있다. 1940년의 자연을 주제로 한 사진들은 야생에서 일어나는 잔인함이나 삶을 위한 투쟁과 같은 은유적인 요소들을 내포하고 있었다. 그러나 1980년대에 이르러 컬러사진이 보급되면서 '자연'은 인간이 인내와 동정심을 가지고 이들과 공명하고 이해해야 하는 아름다운 세계로 다가오기 시작했다. 달턴은 1960년대부터 새와 날아다니는 곤충들을 촬영하기 시작했다. 그의 사진은 복잡한 기술을 요하는데 라이트 빔과 광전광(photo-cells)을 장착해 25,000분의 1초의 짧은 노광 시간으로 동물들의 빠른 움직임을 포착했다. 박쥐와 쥐, 뱀, 개구리에 이르기까지 달턴이 담은 동물들의 모습은『비밀스러운 삶(Secret Lives)』(1988)에 실려 있다.

○ Doubilet, Drtikol, Frissell, Sammallahti, Wegman

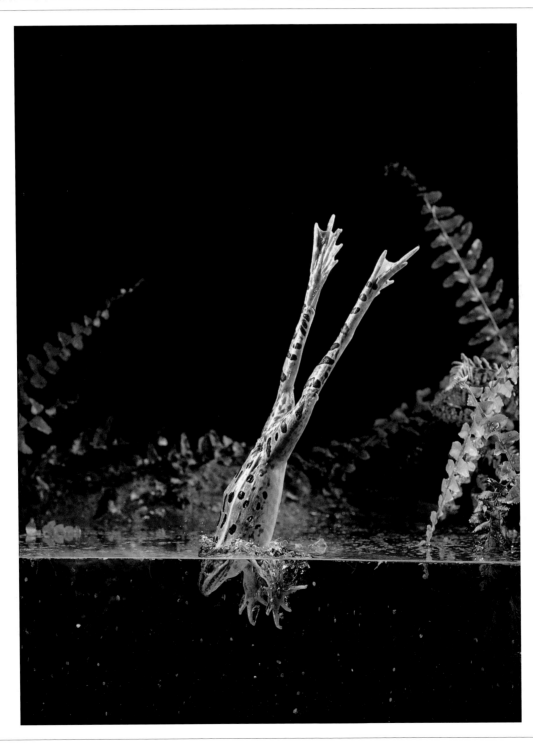

Stephen Dalton. b Kingswood (UK), 1937. **A Leopard Frog**. 1988. C-type print.

주디 데이터 Dater, Judy 미즈. 클링 프리 Ms. Cling-Free

작가 자신이 모델인 『미즈 클링 프리』는 가사에 대한 압박감을 표현하고 있다. 같은 연작 『다림질의 죽음 (Death of Ironing)』 사진에서 그녀는 다리미의 전선을 목에 칭칭 감고 등장한다. 이런 형식의 무대를 배경으로 그녀는 〈밤의 여왕(Queen of the Night)〉 〈코끼리 여인(Elephant Woman)〉 〈거미여인(Spider Woman)〉

〈마술사(The Magician)〉로 등장한다. 데이터의 개인적이고 자전적인 예술세계는 그녀의 사진에 간혹 등장하는 친구들에 대한 관심에서 비롯된 듯하다. 그녀의 사진은 관람자를 사진 속으로 초대하지만, 환상과 친밀함을 나타내는 행위가 결합되어 만들어낸 상황을 이해할 때에 비로소 사진 속의 세계를 이해할 수 있다. 이

사진은 삶의 가장 친밀한 요소에서 발상을 얻는 1920년대 생성된 캘리포니아 아방가르드 스타일이다. 데이터의 작품집은 『여성, 그리고 다른 시각들(Women and Other Visions)』(1975), 『몸과 영혼(Body & Soul)』(1988), 『주기(Cycles)』(1994) 등이 있다.

○ Cunningham, Hammerstiel, Minkkinen, Morimura, Wulz

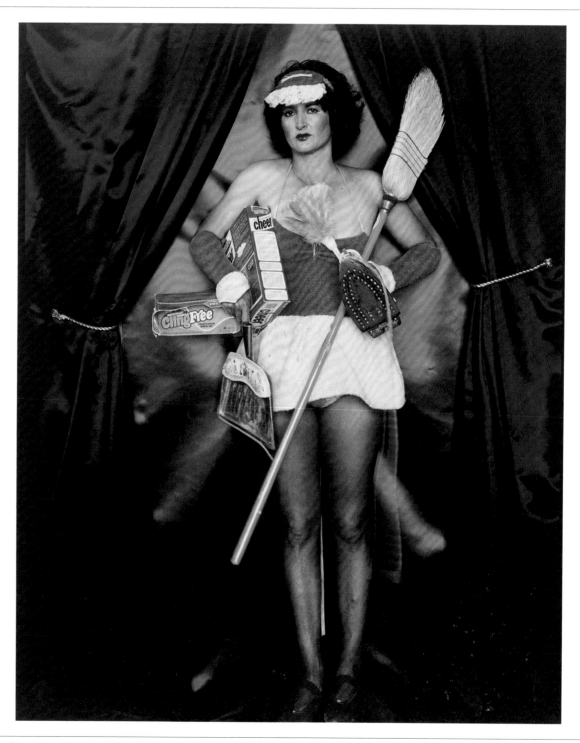

108

Judy Dater. b Hollywood, CA (USA), 1941. **Ms. Cling-Free**. 1982. Cibachrome.

브루스 데이비슨 Davidson, Bruce 어머니와 아이 Mother and Child

어머니와 아이가 껴안은 자세로 흰 침대보 위에 앉아 있다. 그들은 비좁은 아파트와 삭막한 벽, 어둠침침한 방안에서의 생활을 견디고 있다. 이것은 그의 대표 사진집 『이스트 100번가(街)(East 100th Street)』(1970)의 첫 장을 장식하는 사진이기도 하다. 1960년대 중반, 2년 여 에 걸쳐 할렘의 동부에 있는 이 거리를 카메라에 담았다. 이곳의 일상과 거리를 기록사진으로 남기면서 사진에 담긴 이들에게 자신의 사진을 주기도 했다. 그가 담고자 했던 대상들과 함께 호흡하며, 삶의 존엄성과 절망이 뒤섞인 이들의 삶을 연민의 시선으로 담았다. 대상에 가까이 다가가 집이나 건물의 옥상, 거리를 배경으로 한 풍경들은 할렘의 생명력을 생생히 전달했다. 그는 1950년대 후반 인도주의 시선으로 브루클린의 어린 갱들을 담은 기록사진 연작을 통해 사진에 입문했다. 소외된 이들, 혹은 주변인들의 삶을 통해 사진 속 인물과 같은 시선으로 그들 밖의 세상을 관조했으며 뚜렷한 시각으로 자신의 주제를 표현한 작가였다.

○ S. L. Adams, Curtis, Lange, Lyon, Mydans, Nixon, Seymour

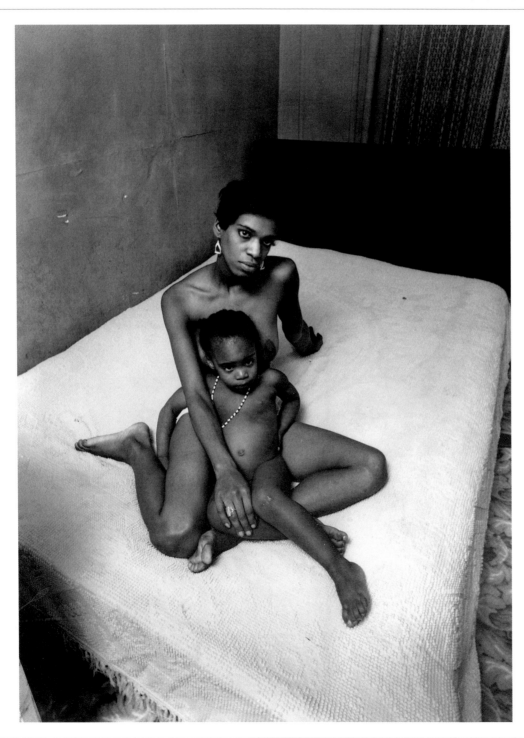

Bruce Davidson. b Oak Park, IL (USA), 1933. **Mother and Child**. c1967. Gelatin silver print.

존 데이비스 Davies, John 이싱턴의 채소밭, 더 햄 Allotments Overlooking Easington, County Durham

문짝을 얼기설기 이어 임시로 세운 울타리 너머 이싱턴 탄광촌에 근무하는 광부들에게 임대한 채소밭이 펼쳐 있다. 연기 자욱한 먼 곳에는 마을의 굴뚝이 보인다. 1987년 출판된 『푸르고 행복한 땅(A Green & Pleasant Land)』에 실려 있는 영국을 촬영한 사진들에서, 데이비스는 사진을 설명하는 주석과 함께 파노라마 양식의 풍경사진을 선보였다. 당시, 주로 독일을 배경으로 활동했던 다수의 풍경사진작가들처럼 데이비스는 풍경이라는 큰 틀 속에 역사적이고 부수적인 요소들이 공존하는 것에 관심을 가졌다. 이 사진의 경우, 왼쪽에 보이는 울타리로 재활용한 문은 멀리 지평선 아래 아련히 보이는 굴뚝에서 연기를 내뿜는 마을에서 일어나고 있을 일상의 교류와 통행을 연상시킨다. 데이비스는 1980년대 초반 유럽 사진가들이 시도하던 뉴 토포그래피(New Topography; 신 지형학적 사진)의 파노라마 양식을 도입한 첫 풍경사진작가이기도 하다.

○ A. Adams, R. Adams, Basilico, Deal, Hannappel

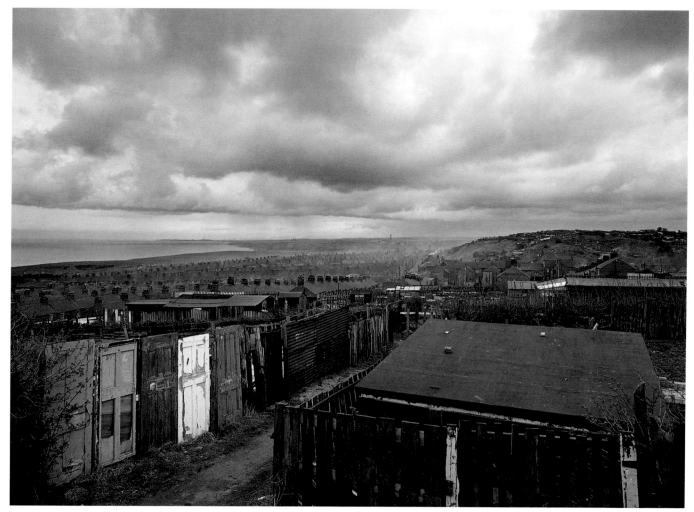

John Davies. b Sedgefield (UK), 1949. **Allotments Overlooking Easington, County Durham**. 1983. Gelatin silver print.

조지 데이비슨 Davison George　　양파 밭 The Onion Field

이 양파 밭을 찍은 고요한 풍경사진은 1889년 초여름 영국 서리지방의 곰쉘(Gomshall)에서 촬영된 것으로, 사진사에서 성공적인 첫 인상주의 작품으로 평가받고 있다. 긴 노광 시간을 필요로 하는 핀홀 카메라를 사용한 이유는 1880년대 시도되었던, 초점이 정확하고 심도가 깊은 사진들은 부자연스럽다는 신념 때문이었다.

이 사진과 같이 심도가 얕아 날카롭기보다는 부드러운 분위기를 내는 사진을 데이비슨은 '초점이 흐릿한 사진(diffusion)'이라고 명명했다. 이런 사진을 통해 사진의 전체적인 분위기를 한눈에 읽을 수 있다고 믿었던 그는 사회를 미학적 견지에서 바라보았으며, 무엇보다도 노동자에 대한 연민을 유발시키고자 했다. 1892

년, 영국 사진사에 중요한 의미를 지닌 영국 작가들의 단체인 '연결된 고리(Linked Ring)'의 창립에 참여했으며 1890년대에 사진계 전반에 지대한 영향력을 행사한다. 1889년 그는 코닥과 함께 일했으나 급진적인 정치와 관련된 작업 때문에 1907년에 결별했다.

○ Deal, Demachy, Hofmeister

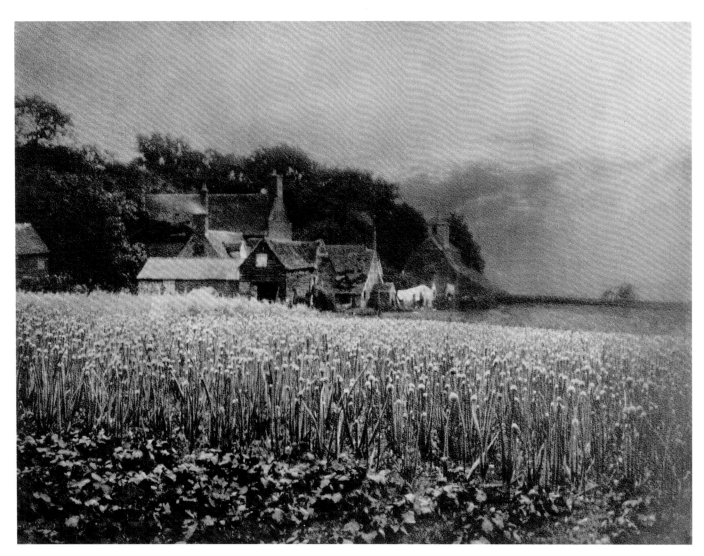

조 딜 Deal, Joe

콜튼, 캘리포니아 Colton, California

햇빛 너머로 보이는 잘 정돈된 들판은 평범하고 일상적인 세상의 모습을 묘사하고 있다. 오른쪽에 보이는 집들은 마치 뒤편에서 바람을 가려주는 언덕의 보호를 받는 듯 안정된 모습이지만, 전경에 흩어져 있는 바위들은 야생을 암시한다. 이 사진이 포함된 연작의 제목 역시 지진의 위험성을 경고하는 '단층지역(The Fault Zone)'이다. 딜은 풍경사진작가로 야생과 문명, 개인과 단체의 대조적인 모습을 한 화면에 담았다. 그는 언덕과 들판에 흩어져 있는 물적 요소들과 이상향 같이 펼쳐지는 뒤쪽의 세상을 선명히 대비시켰다. 분석적인 성향을 보이는 그의 작품은 모든 사물을 대상으로 했지만, 주로 캘리포니아와 LA근교를 사진에 담았다. 그의 사진은 항상 분석적 요소를 지니고 있으되 비판적인 부분은 찾아볼 수 없다. 초기의 '신 지형학적 사진작가(New Topographers)'였던 딜은 1980년, 로스앤젤레스 건립 200주년을 기념한 사진들로 유명하다.

○ A. Adams, R. Adams, Davies, Davison, Gerster

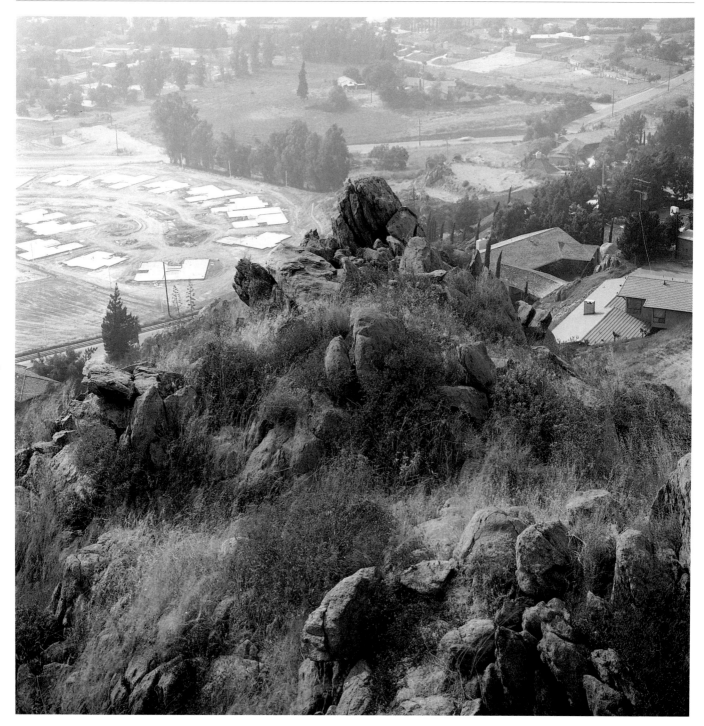

Joe Deal. b Topeka, KS (USA), 1947. **Colton, California**. 1978. Gelatin silver print.

뤽 들라이예 Delahaye, Luc 코세보 병원, 사라예보 Kosevo Hospital, Sarajevo

최전방에서 근무하던 군인 알쥐키크는 1993년 7월 사라예보 인근에서 총격으로 큰 부상을 입는다. 그는 함께 전선에서 싸우던 두 형제들에 의해 코세보 병원응급실로 실려온 지 얼마 후 숨을 거두었다. 들라이예는 이 장면을 몇 장의 사진으로 남겼으며, 그 속에는 많은 의미가 내포되어 있다. 그는 '전쟁이란 세상에 대해 냉정한 감수성을 지니게 해주는 차가운 무관심의 일종'이라고 전쟁에 대해 언급했다. 그는 전쟁 지역의 거센 현실을 상쇄하려는 듯 파리를 배경으로 초상사진을 찍었다. 그의 첫 사진집 『초상/1』은 노숙자들을 담은 18장의 사진들로 구성되어 있다. 그의 두번째 사진집 『메모』는 보스니아 전쟁 중 숨을 거둔 사람들의 증명사진을 싣고 있으며, 세 번째 사진집은 파리 지하철에서 몰래 찍은 승객들의 사진으로 이루어져 있다. 이 작품들을 통해 그는 대상과의 소통을 완전히 배제한 채 대상들로 하여금 스스로의 진정성과 그 모습을 드러내도록 하고 있다.

○ Eppridge, Gardner, McCullin, L. Miller, Silk

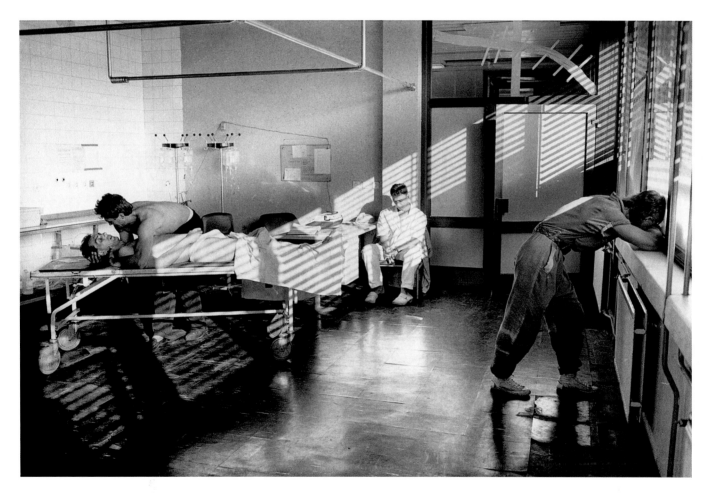

113

Luc Delahaye. b Tours (FR), 1962. **Kosevo Hospital, Sarajevo**. 1993. Gelatin silver print.

잭 델라노 Delano, Jack

전원의 집 내부, 그린 카운티, 조지아 Interior of a Rural Home, Green County, Georgia

전경에 보이는 문가에는 한 소녀가 서 있으며, 복도를 반쯤 지나면 또 다른 인물이, 복도 끝에는 그녀의 할머니가 앉아 있다. 델라노는 자신이 촬영한 이 사진을 매우 좋아했다. 그는 이 사진이 전형적으로 구도를 신중히 잡아야 할 사진인 동시에 기록사진이며, 매우 솔직한 사진이라고 했다. 사진의 구도는 여러 장면이 한 화폭에 구성된 17세기 회화를 연상시키는데, 이 회화들이 표현한 한 화폭에 구성된 문화와 세속적 연속성으로 인해 높이 평가받는다는 점에서 더욱 그렇다. 델라노는 여러 요소들로 구성된 과거와 이어지는 현재를 주의깊게 관찰했다. 이로 인해 그의 사진에는 그에 앞서 「미국 농업 안정국(FSA)」의 기록 사진부에 종사했던 워커 에반스나 벤 샨의 작품들에 비해 더욱 풍부한 역사적 이해와 관심이 나타나 있다. 델라노는 아서 로스타인의 뒤를 이어 1940년에 「미국 농업 안정국」에 고용되어 활동한 마지막 사진가였다. 1941~42년에 푸에르토리코에 정착한 이후, 사진작가이자 작곡가로 활동했다.

○ W. Evans, Mark, Rothstein, Shahn, Tripe

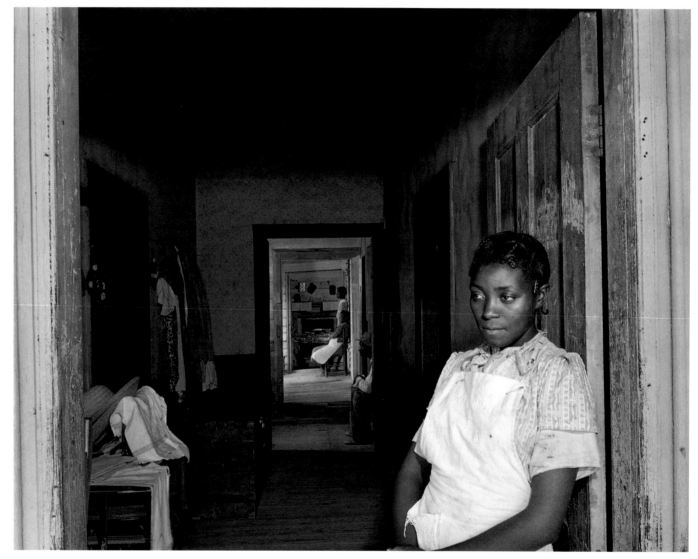

Jack Delano. b Kiev (RUS), 1914. d San Juan (PUE), 1997. **Interior of a Rural Home, Green County, Georgia**. 1941. Gelatin silver print.

114

로베르 드마시 Demachy, Robert 풀밭 위에서 In the Grass

흰 옷을 입은 소녀가 초원에 비스듬히 누워 책을 읽고 있다. 책을 읽는 행위는 정신과 자아성찰을 암시하기 때문에 이 사진에서 중요한 의미를 지니고 있다. 그 모습을 보며 꽃과 풀 향기, 미풍 속에 누워 있는 그녀의 내면을 상상하는 것은 그리 어렵지 않다. 그의 사진은 대상과 배경을 융화된 듯 보이게 만들거나 자연의 일부

분인 것처럼 보이게 만든다. 그는 풍경과 어우러진 여성의 모습들과 브르타뉴 지방의 일상을 사진으로 남겼다. 주제가 무엇이던, 대상이 마치 자신을 둘러싼 공기에 녹아들어가는 듯한 풍경으로 담았다. 드마시는 프랑스의 예술 사진을 주도하는 작가가 되었으며, 화가이자 검바이크로멧(고무액과 중크롬산염을 섞은 용액을 이

용한 인화기법) 기법을 이용하여 국제적 명성을 쌓았다. 그는 같은 필름을 사용하더라도 다양한 인화기법으로 사진마다 독특한 느낌을 자아내도록 했다. 이로 인해 순수사진을 지향하는 작가들의 끊임없는 공격을 받았으며, 1914년 사진계를 떠나게 된다.
 Davison, Erfurth, Hofmeister, Patellani

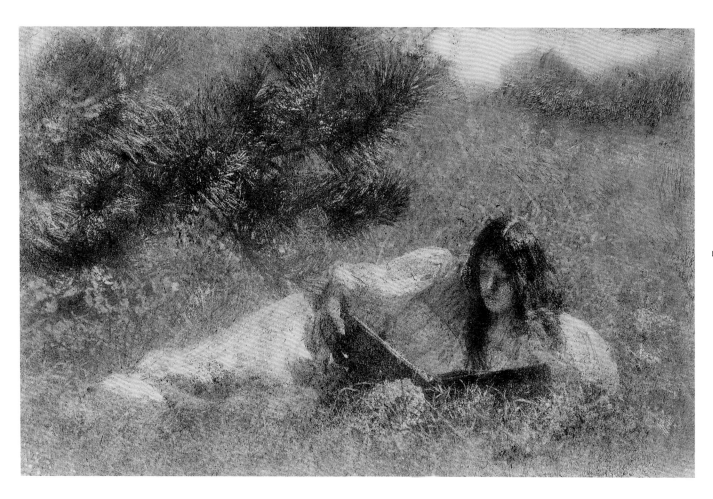

Robert Demachy. b Saint-Germain-en-Laye (FR), 1859. **d** Hennequeville (FR), 1936. **In the Grass**. 1902. Oil print.

레이몽 드파르동 Depardon, Raymond　　칠레 Chile

전기가 들어오지 않는 방에서 신문을 읽기 위해 남자는 창문을 등지고 앉아 있다. 그의 아내가 어린 아이를 어르며 신문을 읽고 있는 남편 가까이로 다가서고 있다. 사진작가가 사진구도 안에 자신의 존재를 암시하려 한 듯 오른쪽에 보이는 딸은 카메라를 정면으로 응시하고 있다. 아마도 일을 마치고 귀가한 무렵이었던 남자의 머리는 모자에 눌린 듯 기묘한 모양새다. 이 사진은 뚜렷한 의미를 전달하지 않으며, 그는 이렇게 보는이로 하여금 나름대로 이해하도록 유도한다. 예를 들어 이 사진을 찍기 위해 상황을 연출해 보는 이로 하여금 진실성에 대한 의문을 갖게 한다. 정말 사진 촬영을 양해받은 것 이상의 연출이 있었을까? 신중하게 연출된 이 사진처럼 그의 작품들은 실험적이며 일기와 같은 형식을 띠고 있다. 그의 다른 프로젝트 「Notes」(1979), 「Correspondence newyorkaise」(1981), 「미국의 사막(Le Desert americain)」(1983) 등도 비슷한 정서를 보여주고 있다.

◉ S. L. Adams, Faigenbaum, Lange, Lyon, Owens, Seymour

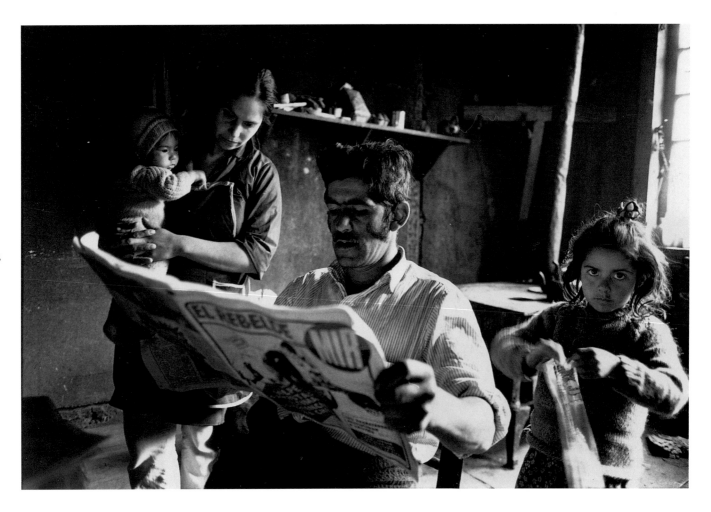

Raymond Depardon. b Villefranche-sur-Saône (FR), 1942. **Chile**. 1971. Gelatin silver print.

필립-로카 디코르시아 DiCorcia, Philip-Lorca

이 사진은 영화 스틸일지도 모른다. 젊은 사내는 신중하게 측광된 방향으로부터 몸을 향해 비치는 조명을 받고 있기 때문이다. 에디 앤더슨은 이 사진을 찍기 위해 20달러를 지불했으며, 이 사실을 통해 이 사진은 대부분의 거리를 담은 사진들에 비해 어떤 방식으로든 연출을 가미한 사진임을 알 수 있다. 이 사진의 주제는 '소통'으로, 이는 오른쪽에 어둡게 보이는 전화나 유리에 적힌 '지구에 평화를(PEACE ON EARTH)'이라는 구호를 통해 드러나고 있다. 아마도 당시는 선의의 시기였던 것 같다. 작가의 의도는 서로를 뒷받침하는 기호나 구호들을 모은 것으로 나타난다. 예를 들어 사진 속 인물의 모습이 고풍스러워 보이는 것은 굽 달린 큰 컵의 앞면에 그려진 고전적인 그림에서, 그리고 청년의 허기는 전경에 놓인 햄버거에서 연상 작용을 일으키기 때문이다. 이 사진은 장소 자체에 대한 묘사보다는 당시의 상황에 대한 연출을 중시한 디코르시아의 「할리우드(Hollywood)」 연작 중 하나다.

◐ Lee, Marlow, Parks, Riboud, Singh, Zachmann

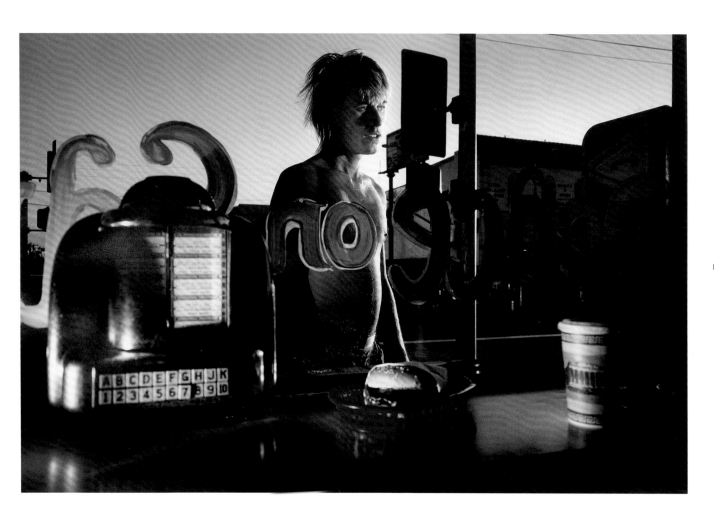

리네케 딕스트라 Dijkstra, Rineke 힐튼 헤드 아일랜드 Hilton Head Island

소녀는 남부 캘리포니아의 힐튼 헤드 아일랜드 해변을 배경으로 다소 신경질적인 표정으로 카메라를 응시하고 있다. 파도의 포말은 그녀의 먼 뒤쪽에 있지만 손을 올려 바람에 흩날리는 머리카락을 감싼 모습은 거품 속에서 솟아오른 보티첼리의 비너스를 연상시키려는 듯하다. 소녀가 세련된 비율로 분할된 바다와 하늘을 배경으로 서 있는 이 사진에는 딕스트라가 1980~1990년대에 해변을 촬영한 사진의 특징이 잘 나타나 있다. 딕스트라의 사진에서 인물들은 마치 자연의 조화 속에서 자신의 모습을 어떻게 타인에게 보여주어야 하는지 알 수 없다는 듯, 제 위치를 찾지 못한 채 어딘가 어색한 모습으로 담겨 있다. 이런 인물사진의 특징은 인간의 연약함을 드러냄과 동시에, 풍경 속에 고립된 채 그 안에서 새로운 것과 역사성 사이에서 자신을 찾으려는 도전적인 인간이라는 관점으로도 해석될 수 있다는 것이다. 딕스트라는 암스테르담의 명문 '게리트 리트벨트 아카데미'에서 사진을 공부했다.

○ Gibson, Goldblatt, Hoyningen-Huene, Model, Ross

118

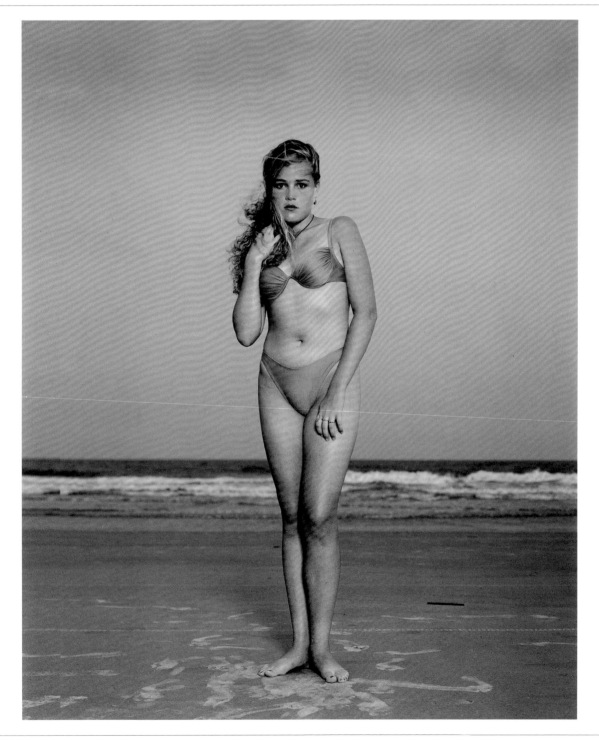

Rineke Dijkstra. b Sittard (NL), 1959. **Hilton Head Island**. 1993. C-type print. **h**154 × **w**130 cm. **h**60½ × **w**51¼ in.

마이크 디스파머 Disfarmer, Mike 바거 부부 Mr and Mrs Barger

이 사진은 바거 부부가 유럽에서 전쟁으로 인해 부상을 당한 후 뉴욕에서 건강을 회복하고 있는 아들에게 보내기 위해 촬영한 것이다. 디스파머의 다른 많은 사진들과 마찬가지로 그의 주제는 바로 사진 속 대상이다. 대부분의 사진은 불특정 관람자를 대상으로 하지만, 디스파머에게 사진을 의뢰한 아칸소 주에 있는 작은 마을 헤버 스프링의 사람들은 주로 친구, 혹은 친척들을 위해 자신들의 모습을 사진으로 남겼다. 때문에 디스파머의 사진을 사진사에 포함시키기에는 어려움이 있다. 이는 그의 사진 속의 인물들이 포즈를 취하는 것을 중요하게 여기지 않고 친지들에게 있는 그대로의 자신들의 모습이 전해지길 바랐기 때문이다. 이같이 그가 헤버 스프링에서 사진에 담은 인물들은 그들을 알지 못하는 사람의 시선으로 볼 때, 그의 사진은 관람자에게 상상의 여지를 남기지 않은 채 자신들만의 진실성을 그대로 드러내고 있다. 마이크 메이어 디스파머는 1920년경에 이르기까지 이와 같은 상업적 인물사진을 촬영했다.

○ van der Elsken, van der Keuken, W. Miller, Vishniac

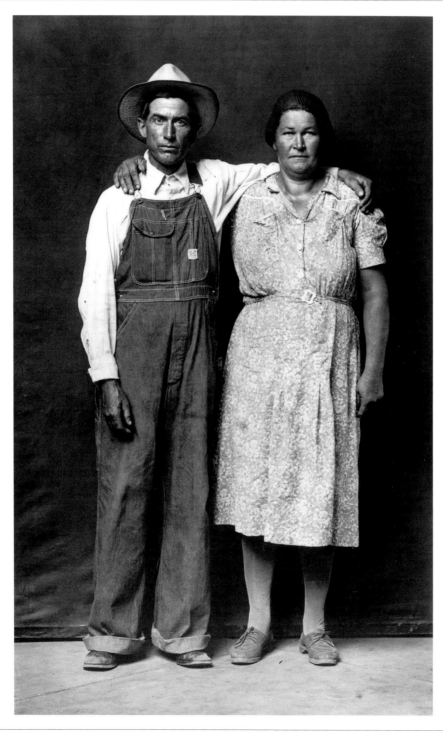

Mike Disfarmer(Mike Meyer). b Heber Springs, AR (USA), 1884. **d** Heber Springs, AR (USA), 1959. **Mr and Mrs Barger**. c1943. Gelatin silver print.

로베르 두아노 Doisneau, Robert 플라스 에베르의 아이들 The Kids in Place Hébert

파리 북쪽의 포르트 드 라 샤펠 인근 플라스 에베르에서는 찾아보기 힘든 카메라를 든 사람을 만난 흑발의 여자아이는, 아마도 앞치마를 두른 여자아이에게 사진가를 바라보며 포즈를 취할 것을 요구하는 듯하다. 그녀는 뛰어서 길을 건너는 인물이나, 공중전화부스에 몸을 기대어 고개를 숙인 채 무료하게 빈둥거리는 소

년의 모습을 알아차리지 못한 채 두아노에게 말을 거는 것 같다. 1940년대와 1950년대에 두아노의 거리 촬영한 사진의 특징은 많은 이야기를 담고 있다는 점이다. 장난스럽고 낭만적인 도시의 이미지들이 유행했던 당시의 사진들에 비추어 볼 때, 플라스 에베르 서민들의 일상을 담은 두아노의 사진은 독특한 것이었다. 두

아노는 앙드레 비뇨의 스튜디오와 훗날 그가 '힘든 학교'라고 회상했던 빌랑크루의 르노(1935∼1939)를 통해 사진에 입문했다. 1949년 『보그』와 계약해 많은 패션사진을 찍었지만, 파리의 거리를 찍은 사진가로 더 잘 알려져 있다.

© Barbey, Brandt, Caron, Käsebier, Levitt

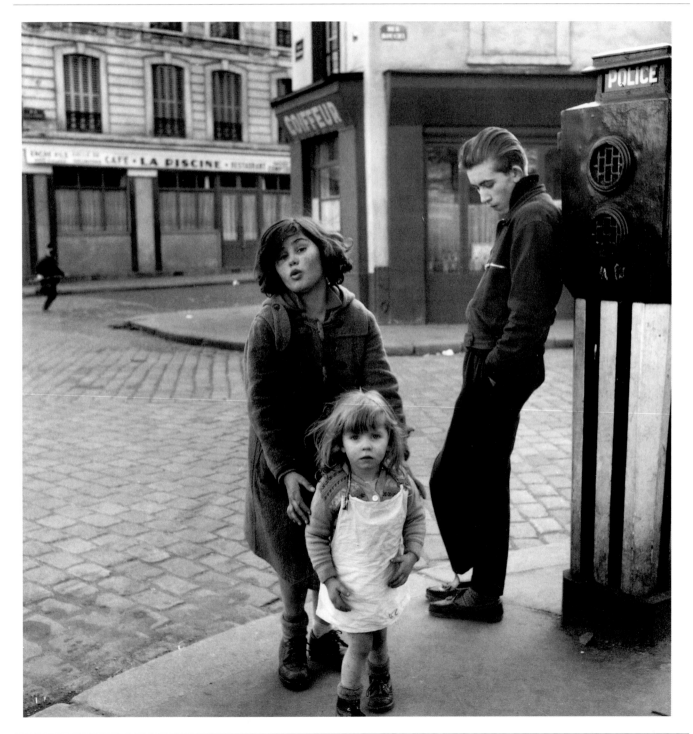

Robert Doisneau. b Gentilly (FR), 1912. **d** Paris (FR), 1994. **The Kids in Place Hébert**. 1957. Gelatin silver print.

데이비드 더블릿 Doubilet, David 와이어 산호 숲의 잠수부와 갈돔 무리들 Diver and Cardinal Fish in Wire Coral Forest

푸른 바다를 배경으로 위쪽에 보이는 소용돌이는 갈돔 무리들이다. 그리고 덤불 같은 형상은 검은 와이어 산호의 모습을 촬영한 것이다. 이 사진은 해저 55미터(180피트)에서 촬영된 것으로, 이 깊이에 들어가게 되면 혈류 내에 질소가 축적되어 정신이 희미해지게 된다. 더블릿은 이러한 느낌을 동화 속 길을 잃은 아이와 비유하기도 했다. 그가 일본 근교의 '스루가 만(Suruga Bay)'에서 촬영한 사진들은 1972년 『내셔널 지오그래픽(National Geographic)』에 처음으로 게재된다. 이를 계기로 그는 세계의 해양을 담은 사진들을 정기적으로 『내셔널 지오그래픽』 지면을 통해 보도했다. 그의 사진들은 심해의 기괴한 동물들이나 인공조명을 비춘 바다 밑 식물의 모습 그리고 이 사진에서 보는 바와 같이 불투명한 푸른 바다 속에서 살아가는 생물들의 모습을 담고 있다. 그의 사진에 담긴 세상은 인간이 가늠할 수도, 결코 정복할 수도 없는 미지의 공간이다. 따라서 인간은 그 안에서 귀찮은 침입자나 방해물일 뿐이다.

○ Dalton, van Elk, Frissell, List, Mahr, Tomatsu

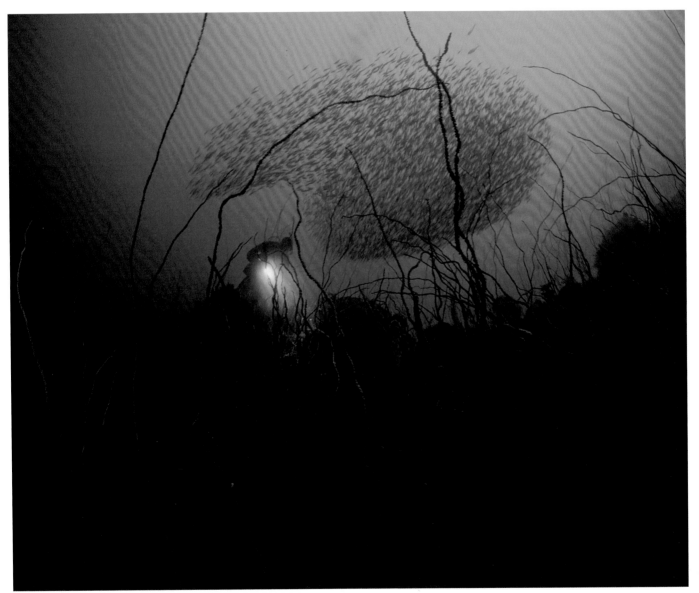

David Doubilet. b New York (USA), 1946. **Diver and Cardinal Fish in Wire Coral Forest**. 1989. C-type print.

프란치첵 닥티콜 Drtikol, František 영혼 The Soul

판지(板紙)를 잘라 만든 인간의 형상은 암흑의 소용돌이로부터 빠져 나와 깨달음의 빛을 향해 뛰어들고 있는 영혼의 모습인 것 같다. 후기 작품들에 등장하는 두꺼운 판지 같은 종이를 잘라 만든 역동적인 형체에 대해 닥티콜은 아무런 설명도 남기지 않았다. 다만 1920년대부터 인지학이나 불교에 심취해 있었다는 사실로 미루어 작품의도를 짐작할 수 있을 뿐이다. 아마도 이 사진에서 중심이 되는 것은 서서히 나선을 따라 하강하는 모습과 눈에 띄는 날씬한 팔과 다리일 것이다. 닥티콜은 인간의 사지가 우주의 움직임과 조화를 이룰 때 비로소 영혼이 노래하기 시작한다고 주장한 '인지학'의 주창자인 루돌프 슈타이너와 교류하기도 했다. 슈타이너에 따르면 인간은 사지를 통해 세계의 움직임을 자신의 것으로 받아들이게 되는데, 그는 바로 이것을 '정신(Spirit)'이라고 불렀다. 1910년부터 프라하의 유명한 초상사진작가로 활동했던 닥티콜은 1930년대부터 '영혼(Soul)'과 같은 신학적인 사진에 몰두했다.

○ Dalton, Funke, A. Klein, Moholy-Nagy, Sorgi

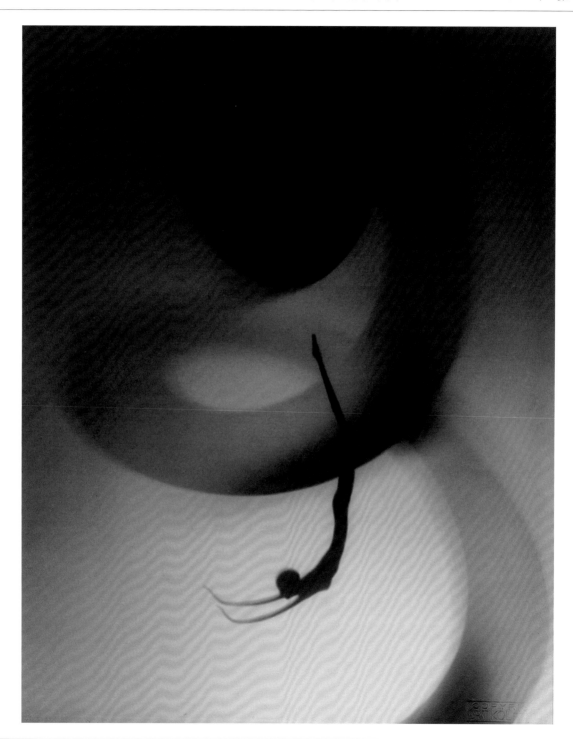

František Drtikol. b Pribram (CZ), 1883. **d** Prague (CZ), 1961. **The Soul**. 1930. Chlorobromide print.

루돌프 뒤르쿠프 Dührkoop, Rudolph

클로틸데 폰 데르프 Clotilde von Derp

여인의 드레스에 그려진 하트 모양의 무늬가 시선을 사로잡는다. 조리개를 열어 팔과 배경이 흐려진 심도가 낮은 것은 이 사진이 그리 길지 않은 순간을 포착 했음을 보여준다. 이 사진을 찍은 1913년 무렵, 사진작가들의 화두는 시간과 죽음을 피할 수 없는 생명의 유한함이었다. 비교적 늦게 사진에 입문한 뒤르쿠프는 소규

모 무역업에 종사했으며, 1870~1871년에는 군인으로 프랑스-프로이센 전쟁에 참전하기도 했다. 1880년대에는 초상사진 스튜디오를 열고 독일의 도시 항구였던 함부르크의 번화한 예술 세계에 발을 디뎠다. 이 사진에서 나타나듯 그는 스튜디오에서 친숙하고 일상적인 소품을 활용해 초상사진을 촬영한 최초의 사진작가 중

한 명이다. 1901년, 런던을 여행하고 1904년 미국 여행 중 사진가 게르트루드 캐세비어를 만난다. 그는 캐세비어의 딸인 미니아와 함께 작업을 하기도 했는데, 이 사진 역시 그녀와 함께 작업한 것일지도 모른다.

○ Billingham, Hurrell, Käsebier, Knight, Pécsi, Wilding

Clotilde von Derp

123

Rudolph Dührkoop. b Hamburg (GER), 1848. **d** Hamburg (GER), 1918. **Clotilde von Derp.** 1913. Bromoil print.

데이비드 더글라스 던컨 Duncan, David Douglas

이 사진은 1950년 한국전쟁 당시 미국 해병 기지를 취재하며, 혹독한 추위 속에서 퇴각하는 한 미군 해병의 모습을 있는 그대로 담은 것이다. 맥아더 장군이 이끌고 있던 한국전쟁은 겨울 동안 북쪽까지 진격하고 있었으나, 중국의 참전으로 인해 고전하게 된다. 전선이 점점 남쪽으로 밀림에 따라 스미스 장군이 '퇴각이라니,

빌어먹을! 우리는 얼마 전 까지만 해도 다른 방향으로 싸우고 있었는데' 라고 말했다는 일화는 유명하다. 던컨 역시 2차 세계대전 중 해병으로 참전했었기 때문에 전쟁을 보도하는 데 있어서 특별한 효과에 탐닉하는 것이 아닌, 순수한 군인의 시각으로 한국전쟁의 모습을 생생하게 담을 수 있었다. 그의 한국전쟁을 다룬 사진

들은 『이것이 전쟁이다!(This is War!)』(1951)로 출판되었다. 당시 '대상을 자세하고 있는 그대로의 시선으로 담은 것은, 그가 대부분의 작품에서 미니어처 카메라를 사용했기 때문이다'라고 여겨지기도 했다.

○ Carjat, Echagüe, Meatyard

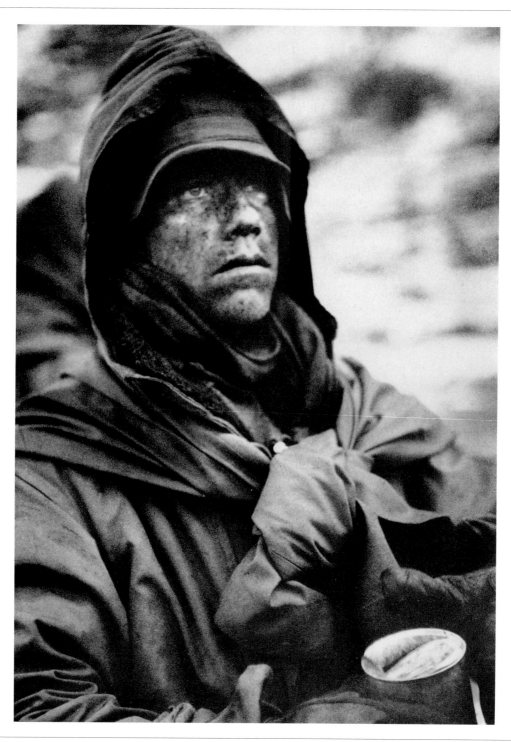

David Douglas Duncan. b Kansas City, MO (USA), 1916. **Freezing Marine**. 1950. Gelatin silver print.

막스 뒤팽 Dupain, Max 본다이 Bondi

본다이 해변에 서 있는 한 쌍의 남녀는 어쩐지 신체적 완벽함을 드러내고 싶어 하는 것 같지만, 작가는 단순히 이들의 몸을 현실적으로 담고 있을 뿐이다. 남자의 살집 많은 등은 엄지손가락에 눌려 들어간 자국이 보이고, 옆의 여성은 손으로 수영복을 걸어 내리며 모래사장에 서 있다. 때문에 이 사진은 대상이나 상황을 묘사하는 '모던'한 시각의 전형을 보여주는 사진으로 해석될 수 있다. 두 사람은 바다를 배경으로 사진의 중심에 나타나고 있지만 동시에 그들은 주변에 있는 사람들이 하는 일에 휩쓸리려고 하는 것처럼 보이기도 한다. 오른쪽에 있는 사람은 왼쪽을 보고 있다. '본다이 (Bondi)'는 1930년대에 뒤팽이 발표한 유명한 해변 사진들 중 하나이며 1990년대 오스트레일리아의 43센트짜리 우표에 등장하기도 했다. 당시의 다른 사진작가들과 마찬가지로 뒤팽 역시 광고와 홍보용 사진을 찍었으며, 1970년대에 들어서야 순수 사진작가로 명성을 얻었다.

○ Bellocq, Horst, Hoyningen-Huene, Moriyama, Yavno

125

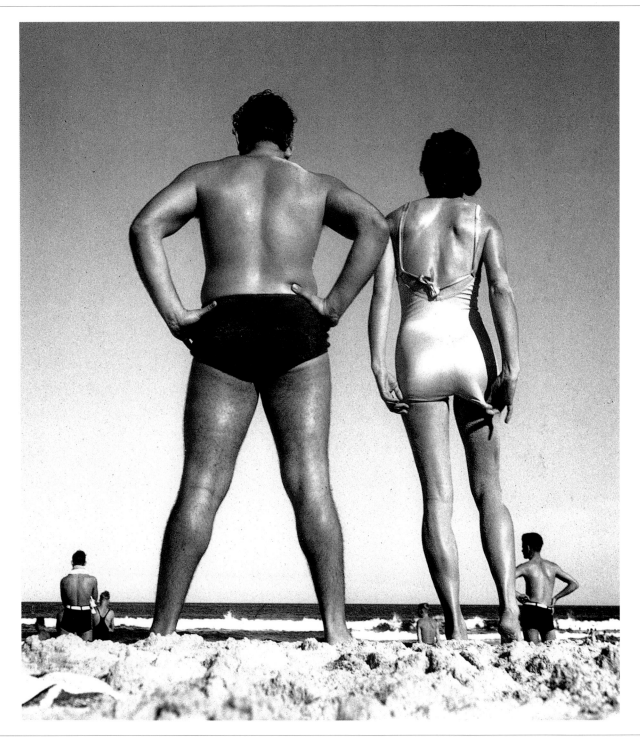

Max Dupain. b Sydney (ASL), 1911. d Sydney (ASL), 1992. **Bondi**. 1939. Gelatin silver print.

장–루이–마리–외젠 드류 Durieu, Jean-Louis-Marie-Eugène · 누드 연구 Nude Study

이 사진에는 아무런 이야기도 담겨 있지 않다. 단지 두 인체가 뒤집힌 박스, 의자와 함께 정교하게 공간적으로 구성되어 있을 뿐이다. 두 인물의 머리와 손, 그리고 팔 다리는 단순한 소품들과 화면 속에서 인위적으로 배치되어 조화를 이루고 있다. 이 사진은 드류가 화가인 외젠 들라크루아와 공동으로 작업한 연작 중 하

나다. 들라크루아는 사진을 이용한 연구를 선호했다. 이는 스튜디오에 모델을 고용하는 것으로는 얻기 힘든 생동감을 얻음과 동시에, 촬영의 결과물은 자신을 유명하게 만든 생동감 넘치는 역사화로 전사할 수 있기 때문이었다. 드류는 프랑스의 종교적 건축물을 담당한 공무원으로, 기록적 가치를 지닌 다큐멘터리 사진에

흥미를 가지고 이러한 시각을 보여주는 사진들을 남기는 한편 이 사진처럼 화가들을 위해 누드 연작을 찍기도 했다. 이 사진은 들라크루아가 원하는 구도로 촬영된 것으로 추정된다.

○ Disfarmer, Goldin, Samaras, Saudek

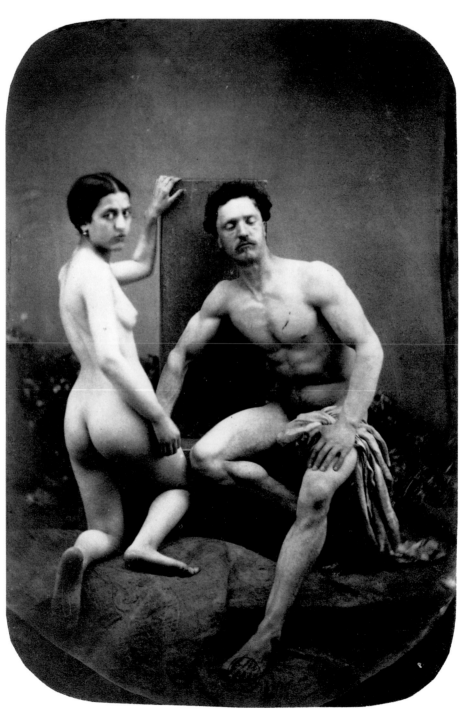

Jean-Louis-Marie-Eugène Durieu. b Nîmes (FR), 1800. d Paris (FR), 1874. **Nude Study**. 1854. Albumen print.

윌러드 반 다이크 Van Dyke, Willard 굴뚝 Funnels

반다이크의 작품들은 관람자로 하여금 첫눈에 본 사진 속의 공간에 대해 다시 생각하게끔 유도하고 있다. 왼쪽에 보이는 굴뚝은 오른쪽에 지붕이 달린 굴뚝보다 앞에 위치하고 있는 것처럼 느껴지지만 이를 확인할 수 있는 배경이나 전후관계가 구도에서 배제되어 있어 원근감이 쉽게 드러나지 않는다. 이렇게 반다이크나 1920년대 미국의 선두 주자였던 폴 스트랜드 같은 작가들은 기계가 등장하는 풍경을 인위적으로 조화시키는 것을 배제했다. 이런 사진을 통해서는 추상적인 공간 속을 사유하며 감정적인 정서 보다는 일종의 실제로서의 현실을 관조할 수밖에 없다. 반다이크는 1932년 당시 캘리포니아 사진계를 주도하던 '생기 없는' 영상중심주의적(pictorialism) 사진에 반대하고 '순수(straight)'사진을 추구하는 전설적인 사진 그룹 'f64'를 만들었다. 1930년대 사진은 나날이 발전하고 있었으나 반다이크는 공황으로 인한 우울함에 관심을 보였으며 이후 1930년대 말 그는 영화 제작자로 변모한다.
○ Baltz, Sheeler, Strand

Willard Van Dyke. b Denver, CO (USA), 1906. **d** Jackson, TN (USA), 1986. **Funnels**. 1932. Gelatin silver print.

윌리엄 W. 다이비냐크 Dyviniak, William W. 오토바이 사고 Automobile Accident

사진가는 아마도 구조를 위해 이 현장에 먼저 도착했을지도 모른다. 그렇기에 손꼽히는 보도사진에는 기회주의적인 부분이 공존한다. 어떤 연유로 오토바이 운전자가 전화선 줄에 걸린 채 사망했는지는 알 수 없다. 현장에 도착한 경찰들은 사고를 조사하는 모습이며, 주변 사람들은 이런 사고 현장에 당황하고 있다. 1945년

부터 미국의 보도사진작가들은 교통사고 현장을 경쟁적으로 찍었으며, 이런 현상은 오랫동안 계속되었다. 1950년에 34,000건이던 미국의 교통사고 사망 사건은 1969년에 56,000건에 달하게 된다(앤디 워홀이 1960년대 교통사고를 중요한 주제로 다루었던 것도 사회 상황과 무관하지 않다). 보도사진 분야의 특성상 때로는

작가 자신의 예술적 재능이, 때로는 교통사고 현장에 먼저 도착했다는 현장성이 사진의 작품성을 좌우하기도 했다. 한적한 길에서 높은 전화선에 걸린 채 사망한 오토바이 운전자의 모습은 묘하게도 십자가에 못 박힌 예수를 연상시킨다.
○ Heinecken, Lévy & Sons, Silk, Warhol, Weiner

William W. Dyviniak. Active 1940s (USA). **Automobile Accident**. 1945. Gelatin silver print.

토마스 에킨스 Eakins, Thomas 레슬링하는 사람들 Wrestlers

레슬링을 하는 사람들의 모습이 초점이 맞지 않은 채 어둠침침하게 담겨 있다. 이들은 에킨스의 학생들로, 작품집 『The Swimming Hole』(1883)을 위해 포즈를 취한 것으로 보인다. 에킨스는 19세기의 주요 작가 중 한 사람으로 동작에 깊은 관심을 가졌다. 1867년 어떤 편지에서 '형체는 모델링을 통해 만들어지며, 이를 둘 러싼 주의력에 의해 인식되는 것이다'라고 언급하기도 했다. 이 사진은 오른쪽에서 왼쪽으로 가는 방향을 각각 서로를 붙잡으려는 듯 하는 동작, 서로 붙잡은 동작, 서로 안고 넘어지는 동작을 연기하는 사람들을 통해 시간의 흐름에 따라 진행되는 레슬링의 동작을 표현하려 한 것 같다. 회화는 이렇게 다중 노출을 통해 시간의 추 이를 담아낼 수 없기 때문에, 사진을 이용한 이런 실험 은 의미가 있다. 에킨스는 1870년대 사진에 입문해 처 음에는 가족이나 친구들을 찍었으나 1883년 에드워드 마이브리지를 만나게 된 후, 동시에 일어나는 즉각적인 동작과 연관된 사진에 관심을 가지게 된다.

○ Hoff, Levinthal, Muybridge, Riefenstahl, Rodger

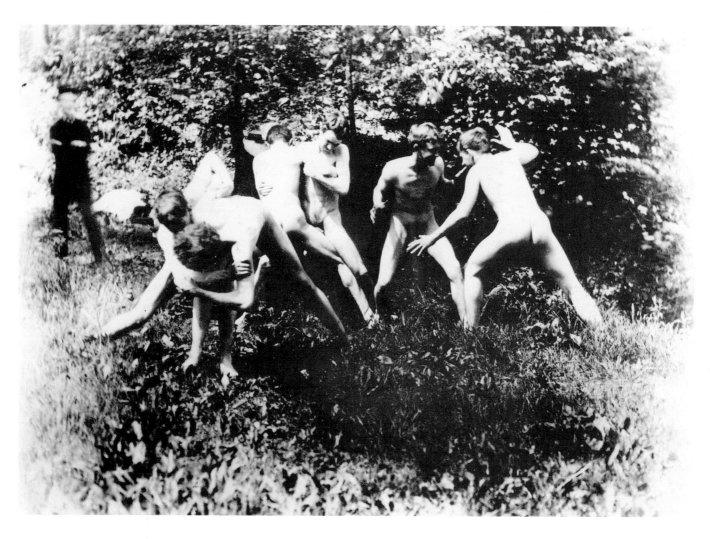

129

Thomas Eakins. **b** Philadelphia, PA (USA), 1844. **d** Philadelphia, PA (USA), 1916. **Wrestlers**. c1883. Platinum print.

호세 오르티스 에차구아 Echagüe, José Ortiz · 시토 수도회의 수도사 The White Monk

시토 수도회의 수도사가 마치 조명을 비춘 벽감에 세워둔 조각 같은 모습으로 사진에 담겨 있다. 누군가가 앞에 있기라도 한 것처럼 그는 보는 이가 읽기 쉽게 하려는 듯 앞쪽으로 책을 펼쳐 들고 있다. 에차구아의 많은 사진은 17세기 이후 스페인 회화를 사진으로 옮겨놓은 듯하다. 그의 작품들은 스페인의 정신적인 면과 사고방식과 맥을 같이 한다. 1911년부터 기록 사진으로 담은 스페인의 풍광과 사람들을 통해 볼 수 있는 인류학적 측면까지, 그의 예술세계는 스페인과 밀접한 연관성을 가지고 있다. 수준 높은 사진을 제작 출판하기 위해 자신의 출판사를 세운 에차구아는 1930년 『지역 주민들과 풍속(Tipos y Trajas)』을 필두로 네 권의 책을 출판했다. 사진에 입문하기 전 군사공학을 공부한 그는 1898년 처음 자신의 카메라를 갖게 되었고, 1906년부터 착색을 이용한 인화기법을 실험했다. 말년에는 스페인의 항공공학, 자동차 산업에 있어서 중요한 직책을 맡기도 했다.

○ Duncan, Meatyard, Nadar, W. E. Smith

José Ortiz Echagüe. **b** Guadalajara (SP), 1886. **d** Madrid (SP), 1980. **The White Monk**. Date unknown. Fresson print.

니코스 에코노모풀로스 Economopoulos, Nikos 길가의 방랑자들 Nomads by the Side of the Road

사진 속에 나타난 개의 모습은 마치 산 사이에서 솟아 올라 야생을 상징하는 거대한 기념비 같다. 한편, 바람을 맞고 있는 아이들의 눈은 길에 고정되어 있다. 1980년대부터 발칸반도 일대를 담은 사진들에서 표현된 에코노모풀로스의 시각은 이 사진에서 볼 수 있듯이, 규제가 사라진 사회와 그런 환경이 뿜어내는 꾸밈없는 에

너지였다. 과거, 혹은 전후의 유럽 사진작가들은 이런 꾸밈없는 사람들을 포착할 기회가 많았다. 그러나 시간이 흐르며 풍족함으로 인해 사회가 변화하면서 이런 기회는 사라져갔다. 공산주의의 붕괴는 사진작가들에게 사회의 격동기를 사진에 담을 기회를 한번 더 제공했으며 에코노모풀로스는 이런 기회를 놓치지 않았다. 그의

책 『발칸반도에서(In the Balkans)』(1995 : 서문에 아래의 사진이 실려 있다)는 국가의 범주를 넘어선 문화의 영속성을 표현하고 있다. 이런 관점에서 볼 때, 그의 작품은 강요된 사회적 규범을 헤쳐 가는 사람들을 위해 용감히 이들을 세상에 알린 또 하나의 걸작이다.
○ Erwitt, Killip, Maspons, Wegman

Nikos Economopoulos. b Kalamata (GR), 1953. **Nomads by the Side of the Road**. 1989. Gelatin silver print.

해롤드 E. 에저튼 Edgerton, Harold E.　　우유방울 왕관 Milk Drop Coronet

접시 위의 얇은 우유 층 위로 떨어진 우유 한 방울이 거의 좌우 대칭을 이룬 형태로 튀어 오르고 있다. 매사추세츠 공과대학의 전기 공학 기술자이던 에저튼은 1930년대 초반부터 우유 방울이 완벽한 왕관의 모습을 만들 수도 있으리라 희망하며 우유방울을 촬영하기 위한 실험에 몰두했다. 1931년 에저튼은 현재의 플래쉬와 비

숫한 원리인, 폭발적으로 강한 빛을 이용해 고속으로 진동하거나 회전하는 물체를 촬영하는 장치인 '스트로보스코프'를 처음으로 사용하여 날아가는 총알의 모습과 같은 순간적으로 일어나는 장면의 포착을 가능케 했다. 그의 사진은 보도사진계의 카르티에 브레송이라고 할 만큼 '결정적 순간'에 관심을 두었다. 사진으로 여러

상을 받은 에저튼은 과학에 대한 호기심과 미학적 궁금증을 사진을 통해 정지된 듯한 시간으로 증명하려 한 것 같다. 풍선 같이 부드러운 물체를 꿰뚫고 나가는 총알의 모습은 과학의 영역뿐 아니라 인간에 대한 폭력성에 대해서 말하고자 한지 모른다.
○ Aeby, Cartier-Bresson, Dalton

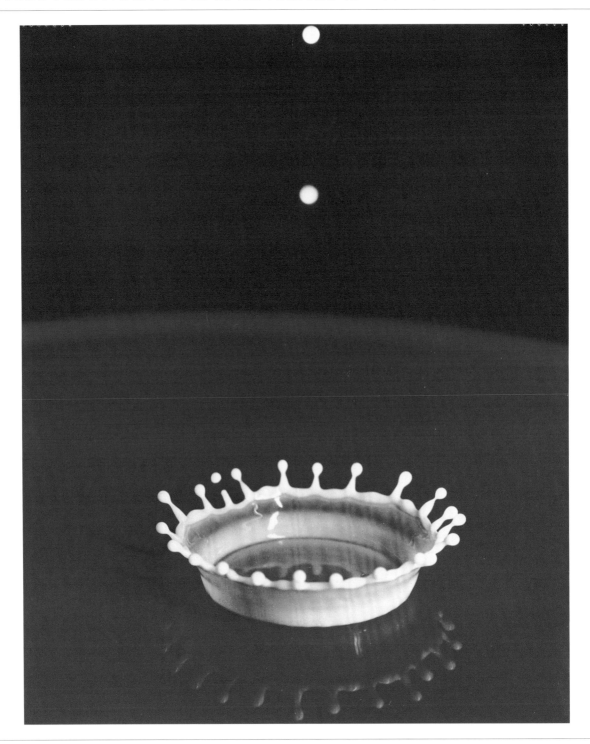

Harold E. Edgerton. b Fremont, NE (USA), 1903. **d** Cambridge, MA (USA), 1990. **Milk Drop Coronet**. 1957. Dye transfer print.

윌리엄 이글스턴 Eggleston, William **무제** Untitled

비행기는 자신이 서 있는 활주로에 피를 흘리고 있는 것처럼 보인다. 사진에 등장하는 남성은 피를 흘리고 있는 비행기를 위로하는 것처럼 보이기도 하고, 혹은 비행기가 무엇으로 만들어졌는지 그저 호기심에 살펴보는 듯도 하다. 배경에 보이는 울타리와 탐조등은 위험을 경고하는 것 같은데, 이 사진의 배경이 되는 '사냥의 마을(Huntsville)'이라는 지명 역시 그러하다. 이글스턴은 『윌리엄 이글스턴의 가이드』(1976)를 발간한 후 컬러 사진작가들 중 가장 존경받는 사진가 중 한 사람이 되었다. 그는 이 책을 통해 무엇을 말하려는 것일까? 그는 모든 사건을 이야기로 전하고자 했다. 이전의 사진은 국가의 정세나 인간성에 대해 표현함으로써 사진의 중요성을 역설하고자 했으며, 이글스턴과 같이 꾸밈없고 공상을 바탕으로 한 유희에 인색했다. 그의 사진들은 어떤 옛날 이야기를 듣는 느낌을 주는데, 이는 이글스턴의 고향이자 전설의 고향으로 남을만한 곳인 테네시 주의 멤피스에서 비롯된 것 같다.

○ Appelt, Muray, Patellani

133

William Eggleston. b Memphis, TN (USA), 1939. **Untitled**. 1972. C-type print.

알프레드 아이젠슈테트 Eisenstaedt, Alfred

전승 기념일의 타임 스퀘어 V-J Day in Times Square

제2차 세계대전의 종전을 기념하는 뉴욕의 타임 스퀘어 한복판에서 한 해병이 간호사와 키스를 나누고 있다. 『라이프』에 게재된 이 사진은 종전이 가져온 안도감과 즐거움을 표현한 대표적인 사진이 되었다. 사실을 찍은 장면이라기보다 연출을 가미한 아이젠슈테트의 이 사진은 연출된 사건을 찍는 독일 보도사진의 전통을 따르고 있다. 1930년 그는 베를린의 '퍼시픽&아틀란틱 에이전시'에서 일하면서 도시적인 주제나 고급 호텔과 리조트를 배경으로 한 사진들을 주로 찍었다. 그는 스웨덴의 왕과 함께 발칸 연안을 여행했고, 아비시니아(현재의 에티오피아) 왕실을 보도하기 위해 중동 지역을 유람했다. 1934년에 독일에서의 일을 중단하고 미국으로 오기 전에 비행선 「힌덴부르크」호로 세계를 일주했다. 그는 '픽스 에이전시(Pix Agency)'의 창단 멤버로 타임-라이프 사진작가의 선두주자였으며, 보통 평범하다고 여겨지는 분야에서 조차 특유의 진취성을 발휘한 인물로 사람들의 기억에 남아 있다.

○ Brassaï, Cosindas, Goldin, Lichfield, Staub

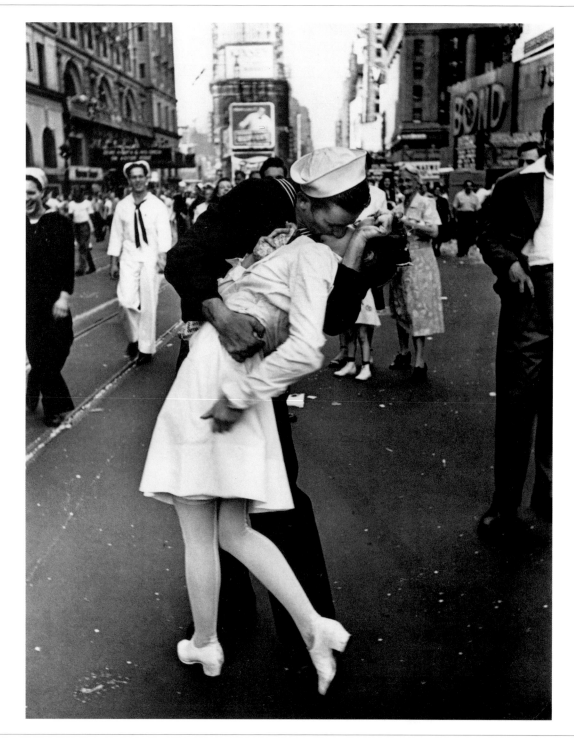

134

Alfred Eisenstaedt. b Dierschau (PRU), 1898. **d** Oak Bluffs, MA (USA), 1996. **V-J Day in Times Square**. 1945. Gelatin silver print.

헤르 반 엘크 Van Elk, Ger 정어리의 발견 The Discovery of the Sardines

이들은 같은 정어리들일까? 두 사진을 각각 들여다보면 이들은 같은 정어리들 같다. 아마도 이런 이유 때문에 엘크는 이 사진의 제목에 '발견(discovery)'라는 단어를 쓴듯하다. 혹시 그는 땅이 어떤 구멍을 통해 새나가 결국 바다가 그 사이로 폭발하는 것을 상상한 것일까? 왜 이 사진은 두 점의 연작으로 이루어진 것일까?

아마도 작가는 지나가는 차와 같은 일상의 모습 보다는 시적인 심상을 사진 속에 담으려 한 것 같다. 사진 속의 길이 번잡했다면 작가가 '발견'한 길 위의 정어리들은 아마도 차에 깔려 몸이 터져버렸을 것이지만, 설령 그렇게 되더라도 반 엘크는 이런 장면에서도 신선한 발상을 했을지도 모른다. 사진은 덧없는 것에 주

목해 이를 담아 영원한 것으로 만드는 것이다. 반 엘크의 희비극적인 연출사진들은 1970년대에 큰 영향을 미쳤으며 특히 네덜란드 포토그라피아 부파(Fotografia Buffa) 운동의 기폭제가 되었다.

○ Blume, Doubilet, List, Mahr, Michals, Tomatsu

Ger van Elk. b Amsterdam (NL), 1941. **The Discovery of the Sardines.** 1971. Two C-type prints.

에드 반 데르 엘스켄 Van der Elsken, Ed

左岸의 사랑(자유분방한 사람들이 많은 곳에서의 사랑) Love on the Left Bank

사진 중앙에 서 있는 여인은 오스트레일리아 출신의 무용수인 발리 마이어스. 옆에 있는 남자는 멕시코 출신인 그녀의 연인 게리이다. 왼쪽에 보이는 인물은 친구이자 결혼식 입회인이기도 하다. 이들은 1956년 출판된 포토 스토리북인 『(파리 센강의)좌안의 사랑(Love on the Left Bank)』에 등장하는 주요 인물이다. 이 책

에는 한 멕시코인이 억울하게 유죄판결을 받고 Santé gaol에 수감되는 과정을 담고 있다. 그러나 줄거리 자체보다는 보헤미안의 삶 속에서 무력하고 불확실하며 우울한 파리인들의 모습을 보여준다. 자세한 줄거리를 이야기하기보다 당사자들의 마음을 엿볼 수 있는 섬세한 인물사진을 통해 이야기를 전개해 나가는 방법

을 택했다. 특히 그의 이야기 속에서 여성은 적극적인 역할을 하고 있는 반면, 그의 책에 등장하는 수감된 멕시코인을 필두로 한 남성의 역할은 불운하고 부정적으로 묘사되고 있다. 그의 사진들을 모아「Once Upon a Time」(1991)이란 타이틀의 회고전을 열었다.

○ Beresford, Disfarmer, van der Keuken, Vishniac

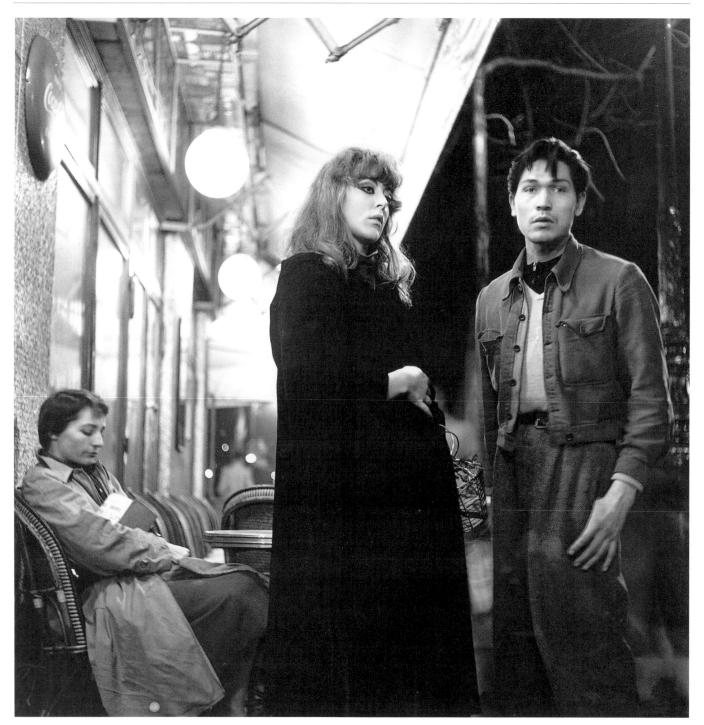

Ed van der Elsken. b Amsterdam (NL), 1925. **d** Edam (NL), 1990. **Love on the Left Bank**. 1956. Gelatin silver print.

피터 헨리 에머슨 Emerson, Peter Henry

버킨햄 나루터, 노펙 Buckenham Ferry, Norfolk

안개 낀 아침, 마차가 노펙의 버킨햄 나루터에 정차해 있다. 사진의 왼편 끝자락에 보이는 좋은 강의 반대편에 있는 사공을 부르기 위한 것이다. 돌길에 맞닿아 있는 나무로 된 마차의 바퀴 테두리나 그 마차 위에서 부딪치며 소리를 낼 것 같은 우유통들 역시 소리에 대한 향수를 불러일으킨다. 에머슨은 1880년대 초반에 사진

에 입문했으며, 1883년에 이스트 앵글리아를 처음으로 방문했다. 그곳에서 그는 짧은 경력에도 불구하고 매우 인상적인 작품들을 발표했다. 에머슨은 자연의 한결같음을 가치 있는 것이라고 생각했으며, 이런 믿음을 깊이 있고 밀도 있는 공간감과 공기, 그리고 소리가 녹아 있는 풍경으로 담았다. 요판 사진술(포토그라뷰어)로

인쇄된 그의 사진들은 직접 쓴 글과 함께 『영국의 석호(On English Lagoons)』(1893)라는 책으로 출판되었다. 풍경화가인 T. F 구달과 공동으로 작업한 책, 『노펙 호소지방의 생활과 풍경(Life and Landscape of the Norfolk Broads)』(1886)을 세상에 내놓았다.
○ Annan, Howlett, Manos, Morath

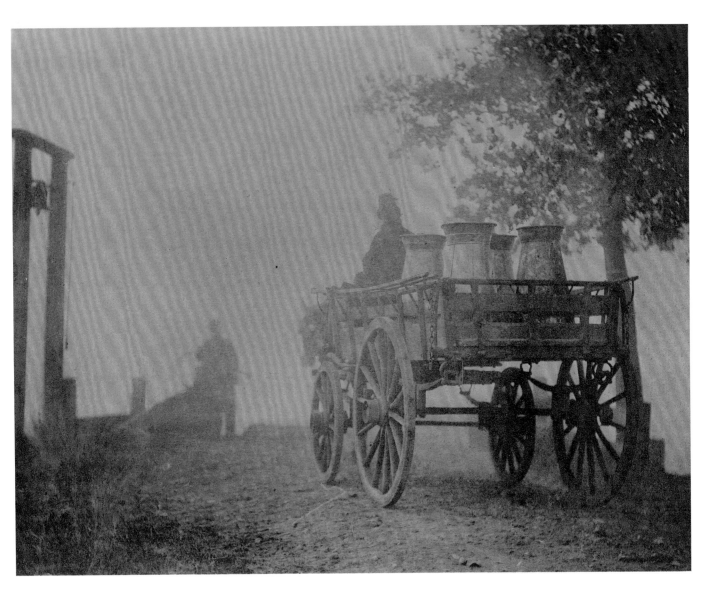

Peter Henry Emerson. **b** La Palma (CU), 1856. **d** Falmouth (UK), 1936. **Buckenham Ferry, Norfolk**. 1893. Platinum print.

빌 에프릿지 Eppridge, Bill 저격당한 로버트 F. 케네디 Robert F. Kennedy Shot

1968년 6월 5일, 케네디는 LA에 있는 앰배서더 호텔의 복도에서 시르한이 쏜 권총에 저격 당했다. 케네디 상원의원은 암살 당하기 직전, 자신을 1968년 캘리포니아 국회의원 예비선거에 당선될 수 있도록 도와준 지지자들에게 감사를 표하고 있었다. 『라이프』의 사진기자였던 에프릿지에게는 정치적 사건들을 취재하는 일은 직업상 일상적이었다. 그러나 당시 현장에 있었던 까닭에 결코 일상적이지 않은 역사적인 순간을 카메라에 담을 수 있었다. 이 사진은 사건 현장을 담은 여섯 장 중 두 번째로, 피격 당한 케네디의 모습으로, 피격 직후 드리워지는 죽음의 모습이 단정하게 담겨 있다. 특히 사진 속에 나타나 있는 빛은 종교화의 계시나 순교 장면에 등장하는 빛의 효과를 연상시킨다. 또한 기묘한 상징적인 느낌을 자아내는 손들은 케네디를 떠받치고 있는 흰 옷 입은 남자의 손과 함께, 하얗게 질린 손을 옆으로 벌린 채 죽어 있는 케네디의 모습에서 순교자를 연상케 한다.

◐ Battaglia, Delahaye, Gardner, McCullin, Silk

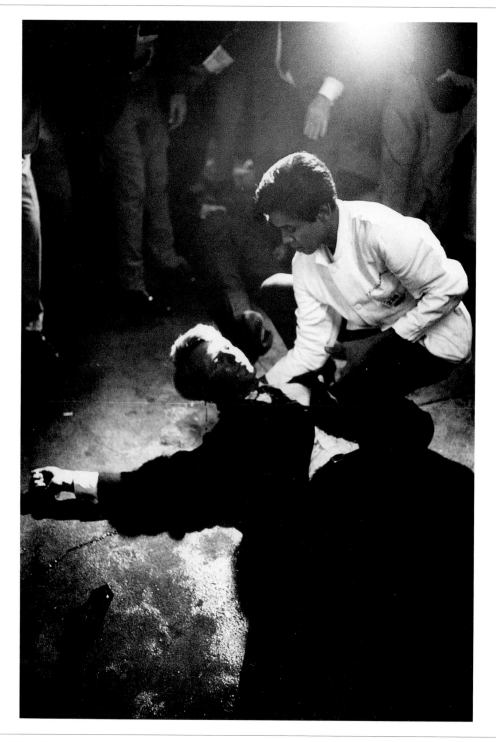

Bill Eppridge. b Buenos Aires (ARG), 1938. **Robert F. Kennedy Shot**. 1968. Gelatin silver print.

후고 에어푸르트 Erfurth, Hugo 소녀 Girl

이 사진은 언뜻 1900년대의 아르누보 양식의 습작처럼 보인다. 후고는 아르누보의 기품있는 방식을 훌륭하게 재현하고 있지만, 이런 양식 자체를 신뢰하지는 않았던 것 같다. 그는 대상을 비인칭화시키는 반표현적인 전위 예술운동인 1920년대의 신즉물주의의 선구자였다. 그는 사진이 어떤 방식으로든 대상의 정신 상태를 담고 있어야 한다는 견지나, 모든 이미지에는 이런 정신적인 면이 내포되어 있다는 관념과 갈등을 빚었다. 동시대 작가들이라면 아마도 소녀의 정신적인 면을 강조하고, 내면을 나타내기 위해 소녀의 머리를 카메라 반대편으로 돌렸을 것이다. 그러나 그는 단지 무대장치에 불과한 풍경 속에 서 있는 소녀의 존재 자체를 나타내고자 했다. 소녀가 날씨가 맑아지면 쓸 요량으로 왼손에 든 차양 넓은 모자의 테두리는 어두움을 암시한다. 1920년대~1930년대에 활발히 활동한 후고는 문화계의 명사들을 무섭고 무자비한 모습으로 표현한 초상사진으로 독일의 선도적인 초상 사진작가가 되었다.

○ Carroll, Demachy, Hofmeister, Lee, Mark, Sommer

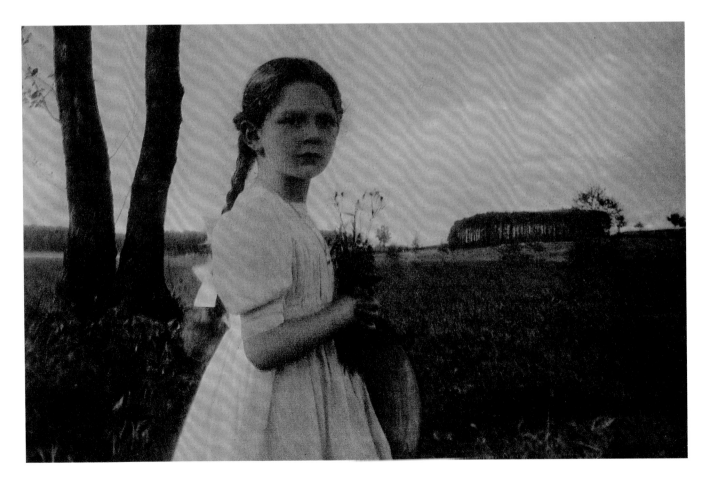

Hugo Erfurth. b Halle (GER), 1874. **d** Gaienhofen (GER), 1948. **Girl.** 1910. Carbon print.

엘리어트 어윗 Erwitt, Elliott　　뉴욕시 New York City

이 상황은 부츠 광고를 위해 연출된 것으로 사진에 등장하는 그레이트 데인과 치와와는 에이전시에서 빌린 것이다. 개를 주제로 한 가장 유명한 작품을 사진사에 있어서 남긴 작가인 어윗은 개를 모델로 쓰는 것이 사람을 모델로 하는 것보다 저렴해서 더 매력적이며, 유행에 휩쓸리지 않아 더 개성 있다고 했다. 이 사

진에 등장한 강아지 역시 이들의 눈높이는 인간의 신발과 같기 때문에 신발 광고에 손색없는 모델이다. 광고 이외의 철학적 관점이 표현된 어윗의 다른 작품들에는 개와 사람이 함께 등장한다. 그는 인간의 동물적인 면과 동물이 가지고 있는 인간적인 측면을 부각시켰다. 동물과 마찬가지로 인간 역시 먹고 할퀴며 사생

활을 위해 주변을 경계하기도 한다. 개의 등장 여부와 관계없이 그는 십대 시절부터 다양한 장르를 넘나들며 사진작가로 활동했으며『미국 건축물에 대한 관찰 (Observations on American Architecture)』(1972)도 그의 책 가운데 하나다.

◎ Economopoulos, Hurn, Maspons, Wegman

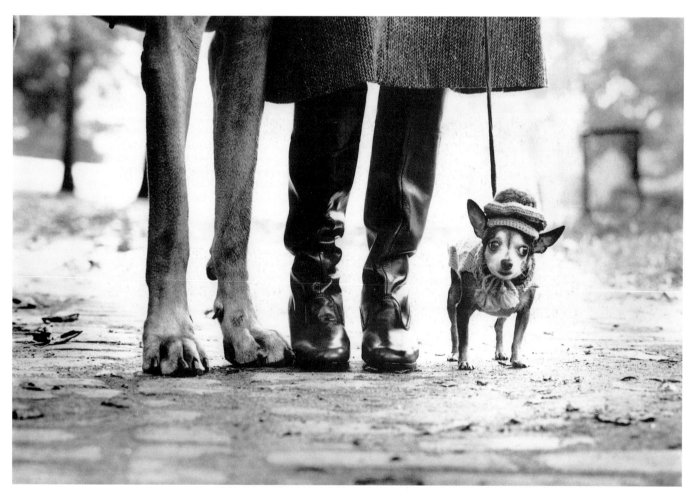

140

Elliott Erwitt. b Paris (FR), 1928. **New York City**, 1974. Gelatin silver print.

카롤리 에셔 Escher, Károly · 공중 목욕탕에 있는 은행 지점장 Bank Manager at the Public Baths

공중 목욕탕에서 팔을 벌린 채 둥둥 떠 있는 모습에도 불구하고 은행 지점장의 모습에서는 어딘가 공적인 지위에서 풍기는 아우라가 느껴진다. 이와 같이 1930년대부터 시작된 보도 사진은 유머 있는 제목과 함께 어우러져 대상을 유쾌한 시선으로 표현하고 있다. 에셔가 사진에 담은 은행 지점장의 모습은 마치 바다표범이나 하마와 함께 있으면 어울릴 법하다. 에셔와 같은 헝가리 출신의 작가들은 이 사진처럼 비평이나 담론의 소재보다는 오락 거리와 시각적 즐거움을 찾고 싶어 했다. 이렇게 1930년대를 주도했던 오스트리아-헝가리의 유행은 헝가리 출신의 편집자나 에셔와 같은 헝가리 출신의 사진작가들이 활동하면서 영국에도 영향을 미쳤다. 그러나 1939년부터 1945년까지 지속된 전쟁으로 인해 보도사진 역시 합리적이고 이성적인 것을 추구하는 방향으로 변화했다. 가장 유명한 헝가리 출신의 보도사진작가인 에셔는 10년 넘게 영화 촬영기사로 일한 후, 1928년에 전업 보도사진작가가 되었다.

○ Dupain, Hoyningen-Huene, Le Secq, Yavno

Károly Escher. b Szekszárd (HUN), 1890. **d** Budapest (HUN), 1966. **Bank Manager at the Public Baths**. 1938. Gelatin silver print.

프레드릭 H. 에반스 Evans, Frederick H. **수많은 계단** A Sea of Steps

웰스 성당의 목사들 회의 장소인 챕터 하우스로 향하는 계단을 담은 이 작품은 순수한 건축적인 사진으로서가 아닌 다른 시선으로도 해석되곤 한다. 잔물결을 보는 듯 완만한 굴곡을 지닌 계단은 뒤쪽의 밝은 공간과 어우러져 마치 파도치는 대양에 서있는 건물 같은 모습을 만들고 있다. 사진의 오른 쪽에 올라가는 듯한 느낌을 주는 계단은 마치 높이 솟아 있는 파도의 모습과 같아 여행자나 순례자들에게 위험을 경고하는 것 같다. 중앙에 있는 사각형 돌로 된 벽은 종교적 건축물에 걸맞는 흔들리지 않는 신실한 영혼을 상징한다. 또한 바다가 연상되는 계단의 모습뿐 아니라 오랜 시간 사람들의 방문으로 낡아버린 계단을 통해 구조물 자체의 중요성 역시 나타내고 있다. 대상의 실체를 나타내는 작품들로 인해 에반스가 '순수(straight)'사진의 창시자로서 존경받기도 했다. 책 판매원으로 일하던 그는 1898년 은퇴한 후 사진에 입문했다.

○ Bisson, Ghirri, Johnston, Kales, Larrain

142

Frederick H. Evans. b London (UK), 1853. **d** London (UK), 1943. **A Sea of Steps**. 1903. Platinotype.

워커 에반스 Evans, Walker

해일 카운티, 알라바마, 개가 뛰노는 곳에 있는 세면대
Washroom in the Dog Run of Floyd Burroughs's Home, Hale County, Alabama

의자, 물통, 그릇, 수건, 거울이 있는 세면실, 혹은 작업실의 모습이 군더더기 없이 깔끔하게 카메라에 담겼다. 에반스는 옷을 입는 모습이나 씻는 모습, 준비하는 모습, 리허설 같은 준비 과정을 화폭에 담았던 화가 드가를 존경했다. 세면실 뒤로는 종교의 성찬식을 위한 식당이 자리하고 있다. 1936년 여름 에반스는 이 집과 아내인 알리 메이, 아이들인 루실, 찰스를 비롯한 버로우즈 가족의 모습을 카메라에 담았다. 에반스는 사진사에 있어 가장 뛰어난 작가로 평가받고 있으며, 1935~1937년에 '미국 농업 안전국' 소속 작가로 활동했다. 8×10인치의 대형 카메라를 사용했던 완벽주의자였던 그는 농업 안전국에서 활동했던 작가들 중 작품 수가 가장 적은 작가이기도 했다. 벤 샨과 같은 동시대 작가들과 마찬가지로, 자신이 속한 지방 특유의 문화가 배어 있는 대상을 주제로 삼았으며 자신을 의식하지 않는 자연스러운 모습을 매력적이고 정갈한 구도로 담아 인간으로서 이들의 존엄성을 표현했다.

◐ Bisson, Delano, Shahn, Tomaszewski

143

Walker Evans. b St Louis, MO (USA), 1903. **d** New Haven, CT (USA), 1975. **Washroom in the Dog Run of Floyd Burroughs's Home, Hale County, Alabama**. 1936. Gelatin silver print.

호르스트 파스 Faas, Horst 아버지의 처참한 고통 A Father's Tragic Burden

아마도 그가 진정 원한 것은 그의 슬픔을 목도해 줄 누군가였는지도 모른다. 그러나 전쟁의 공포를 담은 장면 중 명작으로 손꼽히는 이 사진 속에 등장하는 남성의 슬픔과 항변은 아무런 소용이 없는 듯하다. 이 사진은 단순히 상처받은 개인과 군인들의 우연한 만남을 담은 것 이상의 의미를 나타내고 있다. 죽은 아이를 안고 땅

위에 선 남자는 다른 병사들에 비해 그의 호소에 공감하는 듯한 자세를 한, 모자를 쓰지 않은 상등병에게 슬픔을 토로하는 것 같다. 죽은 아이를 안은 아버지에게는 책임을 물어야 할 대상은 바로 자신 앞에 있는 군인들이다. 파스는 그들 사이의 상호 관계가 드러나는 순간을 정확히 포착해내고 있다. 배경에 보이는 농장과

작은 집이 사진 속의 중심이 되는 듯 사진의 한켠에 자리하고 있다. 파스는 베트남전을 취재한 보도사진으로 퓰리처상을 받았다. 2차 세계대전 중에 베를린에서 자란 그는 23세에 AP통신의 기자로 콩고와 알제리 사태를 취재했으며, 그 후 베트남전을 취재했다.

○ E. Adams, Burrows, Griffiths, Ut, Veder

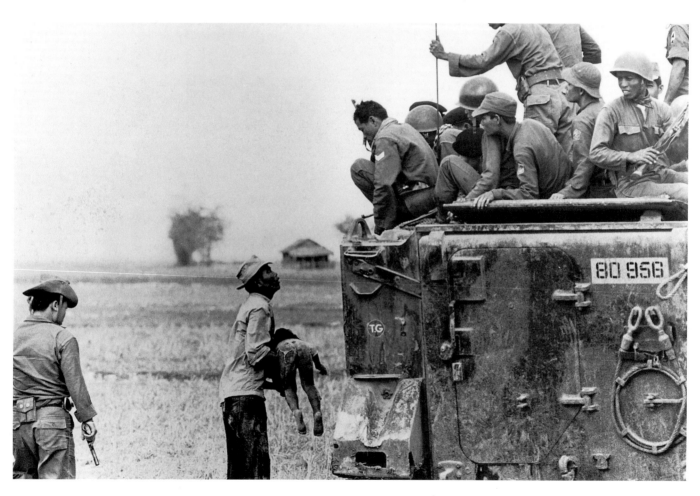

Horst Faas. b Berlin (GER), 1933. **A Father's Tragic Burden**. 1964. Gelatin silver print.

파트릭 파이겐바움 Faigenbaum, Patrick

콜로나 디 팔리아노가(家), 나폴리 The Colonna di Paliano Family, Naples

나폴리의 콜로나 디 팔리아노가(家)의 가족들이 유리 병들이 가득 놓여 있는 테이블과 어두운 전경 너머로 밝은 아치 뒤편에서 포즈를 취하고 있다. 파이겐바움은 1980년대의 가장 유명한 초상사진작가 중 한 명으로, 대상과 충분한 거리를 두거나 어둡게 처리함으로써 사진 앞으로 다가서서 들여다보게 만들었다. 그는

대상을 신비로운 존재로 묘사하곤 했는데, 이는 그들이 꼭 신비롭기 때문이라기보다는 그렇게 보이는 상황을 연출했기 때문이었다. 그의 이런 의도로 인해 스튜디오에서 촬영된 말끔한 느낌보다는 길고 어두운 아치 너머에 있는 인물들을 만나고 있는 느낌이 든다. 그는 이탈리아에서 주로 피렌체와 로마, 그리고 나폴리에서

처신과 품행이 제2의 천성이 되어 있는 귀족들의 초상화를 주로 찍었다. 1976년에 파이겐바움은 실내장식이나 일상의 풍경을 배경으로 초상사진을 찍을 것을 조언해준 빌 브란트의 영향을 많이 받았다.

○ S. L. Adams, Brandt, Depardon, Owens

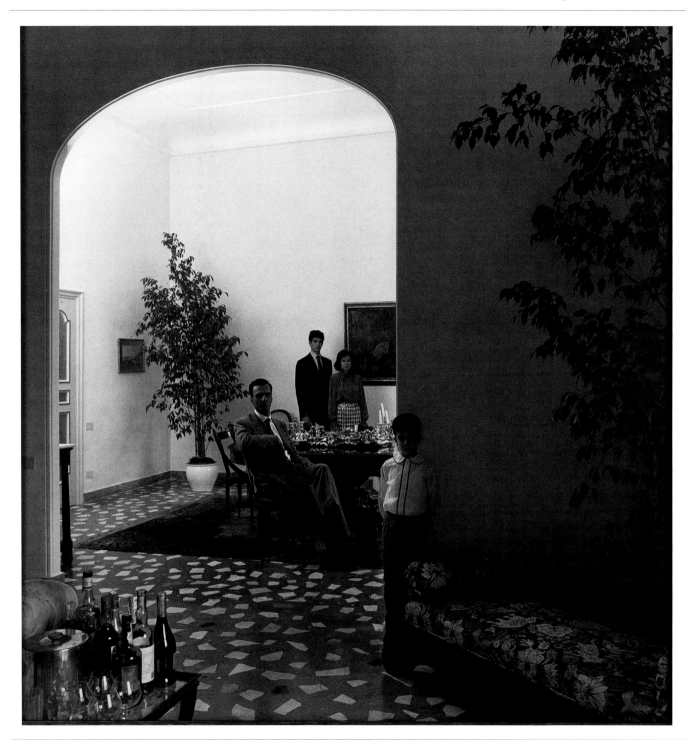

Patrick Faigenbaum. **b** Paris (FR), 1954. **The Colonna di Paliano Family, Naples**. 1991. Gelatin silver print. **h**81 × **w**79 cm. **h**31¼ × **w**31 in.

베르나르 포콩 Faucon, Bernard　　전장 The Battlefield

한 소년과 들판 가장자리에 점재된 불꽃들은 매우 현실감 있다. 그러나 사진 속의 사상자들은 군인 복장을 입은 마네킹들이다. 이것은 1970년대 후반의 사진들을 모은 『레 그랑 바캉스(Les grandes vacances)』(1979)라는 연작 중 하나다. 포콩은 회화적인 장면과 목가적인 어린 시절의 풍경을 배경으로 가게의 진열장에 쓰이는 마네킹과 어린아이들을 함께 촬영한 연출 사진을 선보였다. 포콩의 사진 속에서 '아이들'이 아름다운 풍경을 배경으로 집에서 만든 배를 타고 항해하거나 모형 비행기를 타고 날고 있는 장면들은 어른들이 보기에도 익숙한 장면이다. 그러나 이 사진은 순진무구함을 표현했다기보다는 완벽한 유년의 기억 속에서 놀고 싶어 하는 어른의 유희를 표현하고 있다. 예를 들어 이 사진 속의 소년은 마네킹 사상자들을 뒤로한 채 실제 전쟁에서 막 돌아온 듯 걱정이 가득한 표정으로 카메라를 응시하고 있다. 이렇게 실제와 공상이 뒤섞인 풍경을 만드는 그의 작업은 1980년대에도 계속되었다.

○ Baltermants, Burrows, Gardner, Simmons, Wall

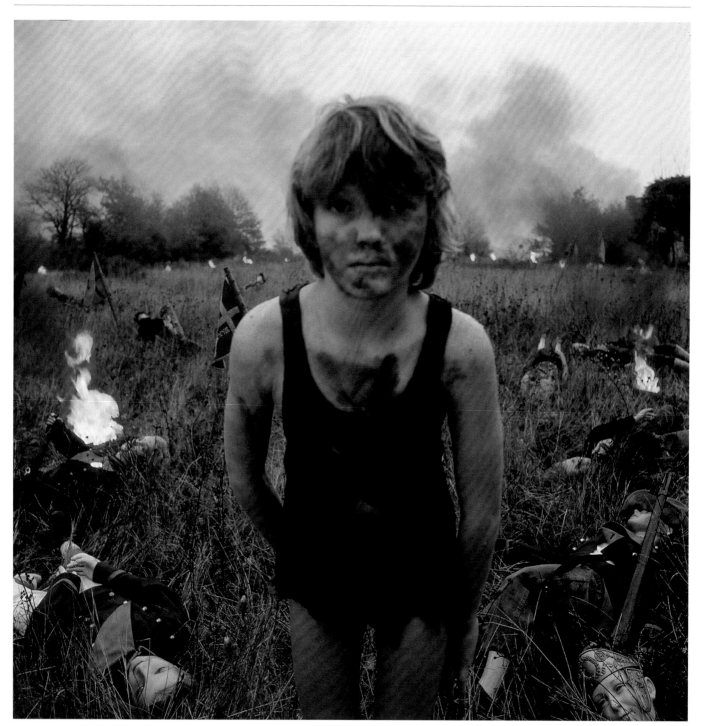

146

Bernard Faucon. b Apt-en-Provence (FR), 1951. **The Battlefield**. 1978. Ektachrome. **h**60 × **w**60 cm. **h**23½ × **w**23½ in.

안드레아 파이닝거 Feininger, Andreas 보도 사진작가 The Photojournalist

사진 속 카메라 뒤편에 있는 인물은 당시 이미 매그넘 포토에 소속되어 당대의 보도사진을 선도하던 인물 중 하나였던 데니스 스탁이다. 1955년 이 사진을 촬영할 당시는 스탁이 『라이프』로부터 젊은 작가상을 받은 직후였다. 1955년 무렵 보도사진의 위상이 높아지면서 이를 선도하던 보도사진작가들의 이름이 널리 인용되

며 유명해졌다. 젊은 사진작가의 눈을 기계의 눈을 가진 곤충과 같이 묘사한 멜로드라마식의 연출은 독일에서 보도사진이 직업으로서 인정받기 시작했던 1920년대의 표현주의자들이 추구하던 미학을 연상시킨다. 파이닝거도 이들과 다르지 않은 초기의 보도 사진작가로, 사진에 입문하기 전에 바이마르의 바우하우스에서 건

축학을 공부했다. 그는 건축가로서 사진을 찍기 시작했으며 1932년 파리의 르 코르뷔제의 스튜디오에서 활동하다. 1939년에 뉴욕에서 전업 사진가로 활동했다. 1941~1942년에는 『라이프』의 사진작가로 활동했으며, 도시적이고 건축적인 사진으로 잘 알려져 있다.

○ Hubmann, Lendvai-Dircksen, Ohara, Özkök

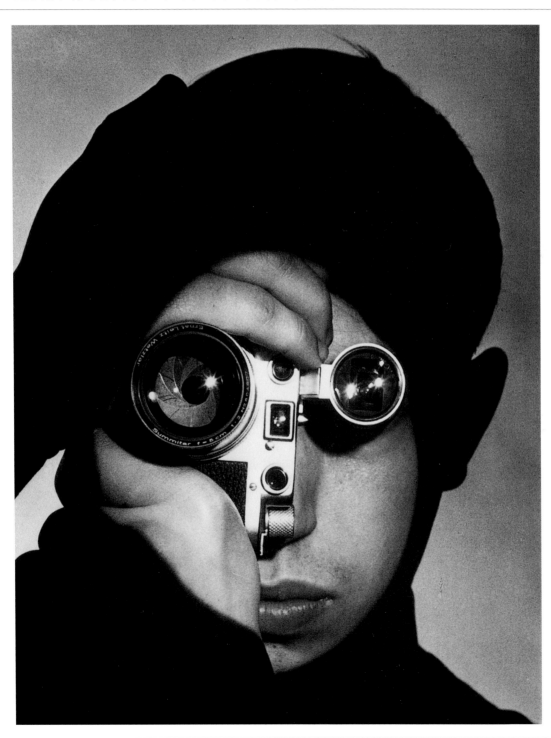

Andreas Feininger. b Paris (FR), 1906. **d** New York (USA), 1999. **The Photojournalist.** 1955. Gelatin silver print.

로저 펜튼 Fenton, Roger
죽음의 그림자가 드리운 골짜기 Valley of the Shadow of Death

이 사진에는 크림(크림 반도에 위치한 구소련의 자치 공화국으로 2차 세계대전 후 우크라이나 공화국에 편입)의 불모지를 배경으로 단지 누군가가 지나간 길의 흔적이 담겨 있을 뿐이지만 가장 유명한 초기 전쟁사진 중 하나로 손꼽힌다. 사진의 제목은 '푸른 초원'과 ' 고요한 물가', '정의의 오솔길' 등의 구절이 있는 찬송가

23장에서 차용한 것이다. 이렇게 밝고 속죄하는 내용의 찬송가가 사진에 의미를 부여하고 있다. 현대인들은 빙하가 쓸고 지나간 자리의 잔해처럼 보이는 길의 움푹 파인 곳에 돌처럼 흩어져 있는 탄환들을 보면서, 전쟁은 인간이 만들어낸 대재앙과 다름 없다고 생각하게 된다. 펜튼은 크림 전쟁에 관한 300점이 넘는 사진

을 남겼으며, 1856년, 이 사진들이 판매되기 시작했을 당시에는 그다지 뜨거운 반응을 불러오지 못했다. 사진에 입문하기 전 화가였던 그는 런던과 파리에서 공부했다. 펜튼은 1853년 훗날의 '왕립 사진 협회'가 되는 런던 사진 협회의 창립자 중 한 명이다.
○ Gardner, Hannappel, Hütte, Shore

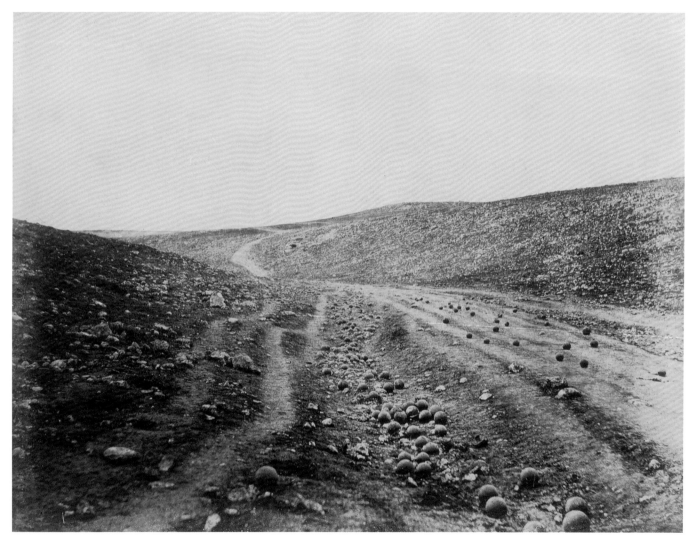

Roger Fenton. b Heywood (UK), 1819. d London (UK), 1869. **Valley of the Shadow of Death**. 1855. Salted-paper print.

도나 페라토 Ferrato, Donna

남편에게 폭행당한 리사 Lisa – Moments After her Husband Beat her

이 사진은 페라토가 1991년 출판한 책의 첫 장에 실린 사진이자, 이 책의 요지를 담고 있는 작품이기도 하다. 『적과의 동거(Living with the Enemy)』라는 제목의 이 사진집은 미국 여성에게 가해지는 가정 폭력을 주제로 하고 있다. 페라토는 1982년 사회적으로 성공해 삶의 만족도가 커 보이는 가족의 모습을 취재하던 중 이 주제를 고안해 몰입하기 시작했다. 이 가족과 함께 살고 있었던 그녀는 어느 날 밤 고함과 거칠게 몰아쉬는 숨소리에 잠을 깨고 남편에게 폭행당한 리사를 발견한다. 페라토는 외부에 잘 드러나지 않았던 이 진부한 주제에 몰입하기로 결심했고, 어려움을 겪으며 촬영한 실제 사례들을 인터뷰한 글과 함께 모아 흑백 사진들로 남기는 데에 성공한다. 1980년대에 사진이 당면했던 어려움은 바로 대중이 사진의 겉모습에 드러난 것에만 집중하는 현실이었다. 관람자는 직접적인 증언과 마주하고 있는 듯한 그녀의 사진을 통해 현실과 맞닥뜨리게 된다.

⊙ Boubat, Furuya, Man Ray, Stoddart

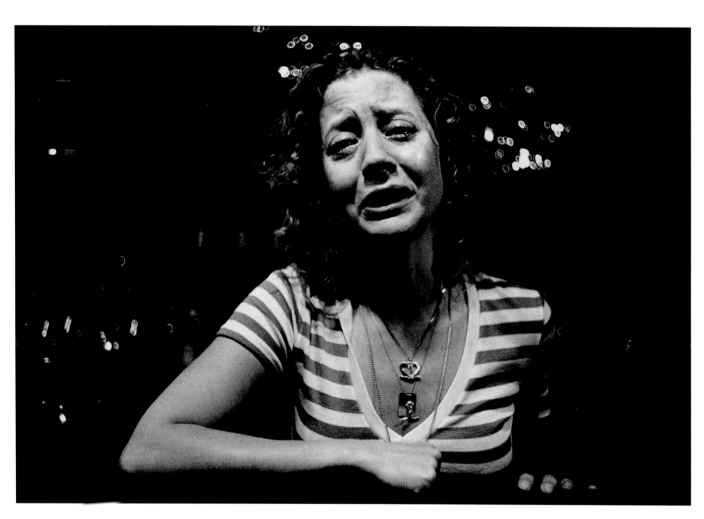

Donna Ferrato. b Waltham, MA (USA), 1949. **Lisa – Moments After her Husband Beat her.** 1982. Gelatin silver print.

래리 핑크 Fink, Larry

팻 사바틴의 여덟번째 생일 축하 파티 Pat Sabatine's Eighth Birthday Party, Martin's Creek, Pennsylvania

사진 중앙의 여인은 케이크를 나르는 일에 집중해 있다. 문 뒤에서 어떤 일이 일어나던, 자신의 일을 완수하려는 태세다. 이런 상황은 접시를 쥔 그녀의 손과 그녀의 머리 위를 가로지르는 긴 팔, 그리고 소년의 눈에 띄는 독특한 자세와 뒷모습을 보이고 있는 소녀 등, 여러 요소들을 통해 강조되고 있다. 이것은 『사회적 축복 (Social Graces)』(1984)의 표지사진이었다. 이 사진을 찍을 당시 그는 뉴욕의 스튜디오 54, 코니치 클럽 등에 모습을 나타내는 사회적으로 성공했으며 패션 감각까지 지닌 인물들을 찍은 『검은 넥타이(black tie)』 연작을 진행하고 있었다. 1940년대 초반 뉴욕을 배경으로 활동하던 거장 위지와 마찬가지로 핑크 역시 모호하고 감각적인 사회상을 엿볼 수 있는 작품들을 선보였으며 항상 도덕적 윤리 문제를 염두에 두었다. 『검은 넥타이』가 '학대나 관음, 만족하지 못하는 삶'을 적나라하게 드러내고 있다면, 그와 정 반대의 모습을 보여주는 사진이 바로 이 사진에 담긴 사바틴 가족이다.

○ S. L. Adams, Arbus, W. Klein, Levitt, Weegee

150

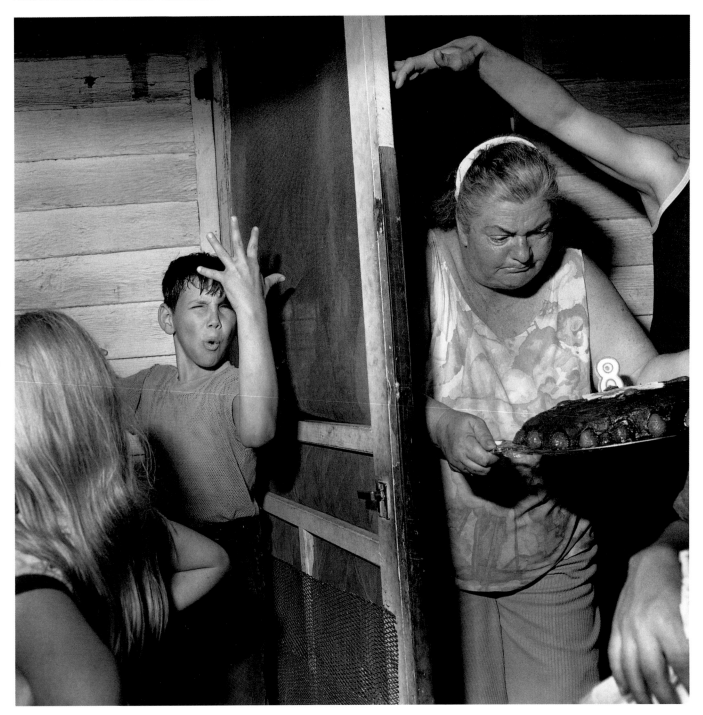

Larry Fink. b Brooklyn, NY (USA), 1941. **Pat Sabatine's Eighth Birthday Party, Martin's Creek, Pennsylvania.** 1977. Gelatin silver print.

토마스 플로슈에츠 Florschuetz, Thomas 트립티크 **# 77** Triptych #77

사진 속의 입이나 콧구멍들 중 어느 것도 좌우 대칭이 되지 않는다. 아마도 땀을 흘리고 있는 듯한데, 땀은 하루정도 면도하지 않았을법한 수염을 적시고 있다. 이 사진은 보는 이로 하여금 입과 콧구멍, 피부, 머리카락, 그리고 벌린 입을 통해 쉬어지는 숨에 차례로 집중하며 자신 앞에 놓인 사진에 대해 명확하게 어떻게 설명할지

를 생각하게끔 유도한다. 양 발은 갑자기 앞으로 뻗은 듯한 모습인데, 아마도 사진 중앙의 입이 내지르는 목소리에 상응하려는 것 같다. 1980년대 후반에서 1990년대에 걸친 토마스의 컬러 사진은 큰 화면에 몸의 부분을 고립시켜 담거나, 이 사진보다 더 분간하기 어려울 정도로 확대 촬영해 신비감을 자아낸다. 그는 이런

사진을 통해 몸의 반응이나 삶 자체 등 당연한 소재에 관심을 집중시키고자 했다. 1990년대, 동시대 작가들처럼 즉각적이고 알아보기 쉬운 것을 기록하는 사진들에 반대했다. 자신의 작품들이 갤러리를 통해 발표되기를 원했으며, 관람자들의 반응이 좋기를 바랐다.

○ Arnatt, Burnett, Hubmann, Ohara, Sherman

151

Thomas Florschuetz. b Zwickau (GER), 1957. **Triptych #77**. c1993. Three C-type prints. **h**150 × **w**300 cm. **h**59 × **w**118 in.

조안 퐁크베르타 Fontcuberta, Joan

긴 꼬리 원숭이 이카코쿠누 Cercopithecus Icarocurnu

학명 Cercopithecus icarocurnu는 긴 꼬리의 영장류를 이르는 말이지만, 사진 속의 긴 꼬리 원숭이는 올빼미의 날개를 달고 머리에는 일각 돌고래의 긴 뿔을 지니고 있다. 이 사진은 1985~1990년에 퐁크베르타와 작가인 페레 포미게라가 완성한 연작, 『동물군상』의 일부다. 이 연작은 동물에 대한 관찰 노트, 스케치와 함께 환상 속의 동물을 기록 사진 형식으로 연출한 것이다. 기록 일지에 따르면 날 수 있는 이 원숭이는(사진은 필름을 합성해 만듦) 1944년에 아마존 정글에서 목격되었으며, 나이갈라 테보 부족은 이 동물을 신성시한다고 기록하고 있다. 퐁크베르타는 여러 연작들을 통해 세상의 요소들을 작가의 의도에 의해 활용한, 일종의 대안 문화를 선보였다. 그의 작품은 오도된 정보들의 보고이며, 보는 이는 결국 이 사진이 솜씨 있게 만들어진 가상이라는 것을 깨닫게 된다. 이런 작품들은 1970년에서 1980년대 사이에 대두되었던 합리적인 방식의 예술에 대해 반기를 든 일종의 유희로 해석할 수 있다.
○ Boonstra, Hosking, Lanting, Mylayne, Vilariño

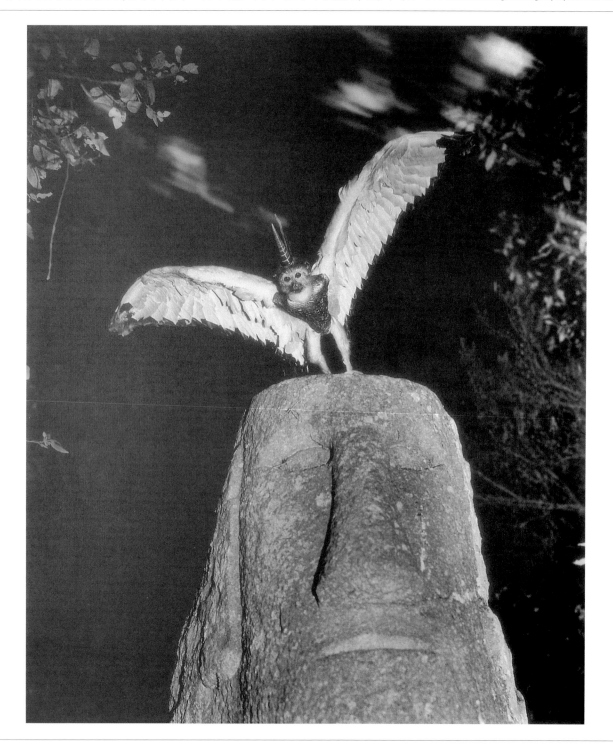

152

Joan Fontcuberta. **b** Barcelona (SP), 1955. **Cercopithecus Icarocurnu**. 1986. Toned and tinted gelatin silver print. **h**50 × **w**40 cm. **h**19½ × **w**15¼ in.

윌리엄 헨리 폭스 탤벗 Fox Talbot, William Henry

건초더미 The Haystack

건초더미를 이은 지붕과 잎사귀를 보면 늦은 여름이나 초가을 무렵인 것 같다. 사진사에서 유명한 작품 중의 하나로 평가받는 이 사진은 단순한 기술적 실험의 설명을 위해 『자연을 그리다(The Pencil of Nature)』(1844~46)에 실렸다. 이 실험은 '정밀한 세부묘사는 대상의 재현 자체에 신뢰와 현실성을 부여하지만, 예술가들은 자연을 정확하게 나타내기 위해 노력을 아끼지는 않을 것이다'라는 명제를 설명하기 위한 것이었다. 사다리와 건초를 베는 칼은 사람의 흔적을 암시하고 있다. 이와 같이 소박한 주제를 담은 탤벗의 사진들은 항상 이미지 뒤에 숨어 있는 의미를 암시하는데, 1980년대에 이르러 그 중요성을 인정받게 된다. 폭스 탤벗은 1834년에 사진에 관한 실험을 시작해 1835년에는 최초로 자신의 네거티브를 만드는 데 성공했다. 1841년 그는 요오드화은을 감광제로 사용한 자신만의 인화기법을 고안해 캘러타이프라고 명명했다('아름답다'는 뜻의 그리스 단어 Kalos에서 파생한 단어).

○ Aarsman, Baltz, Turner

William Henry Fox Talbot. b Melbury (UK), 1800. **d** Lacock (UK), 1877. **The Haystack**. 1844. Salted-paper print.

마틴 프랭크 Franck, Martine 르 브뤼스크, 남부 프랑스 Le Brusc, South of France

빈틈없고 세심한 구도는 인체를 과시하듯 드러내고 충분히 멋있어 보이도록 하기 위해 연출된 것 같다. 사진 속의 사람들은 그저 무언가를 기다리거나 운동을 하고 있는 모습이다. 소년은 한가로이 어떤 여인을 바라보고, 여인은 몸을 돌려 무의미하게 다른 남자의 모습을 바라보고 있다. 1976년에 남부 프랑스의 르 브뤼스크서 촬영된 이 사진에는 1920년대의 모더니스트 디자이너들의 사회관과 유토피아적 미학이 함축되어 있다. 때문에 이 사진이 치밀하게 연출된 것인지, 혹은 여가 수준에서 나온 종류의 사진인지 궁금증이 든다. 사실 이 사진은 프랭크가 완벽한 세상에 대한 생각을 유발한 다음 그 확신을 슬며시 훼손시키려는 의도로 만든 전형적인 작품이다. 1960년대 중국에서 촬영한 사진과 1980년대 베트남에서 배 사진을 통해 가족의 생활과 세대 간의 분열을 표현했다. 그녀의 사진집 중 가장 유명한 『르 탕 드 비예이에(Le Temps de vieillir)』(1980)는 노화를 주제로 다룬 것이다.

○ Hopkins, Hurn, Steele-Perkins

154

Martine Franck. b Antwerp (BEL), 1938. **Le Brusc, South of France**. 1976. Gelatin silver print.

로버트 프랭크 Frank, Robert 퍼레이드, 호보큰, 뉴저지 Parade, Hoboken, New Jersey

바람이 불어 미국 국기가 활짝 펼쳐져 펄럭이고 있다. 뒤로 보이는 창가에는 어떤 여인이 이것을 바라보고 있다. 국가 상징물로 인해 사진이 눈에 띄게 되지만 이 사진은 응시하는 법을 나타내고 있다. 프랭크가 그녀를 처음 발견 했던 순간에 그녀는 행진을 구경하고 있었을 것이다. 미국 사회를 조망한 사진집 『미국인(Les Americans)』은 편집자 로버트 델피에 의해 1958년에 파리에서 출판되었고, 이듬해 1959년에 미국에서 잭 케루악의 서문이 실린 『The Americans』가 출판되었다. 이 사진집은 출판 당시에는 좋은 평가를 받지 못했지만 장르와 매체를 떠나 당대의 가장 유명한 책이 되었으며, 사진사에 한 획을 그은 사진집으로 평가받고 있다. 프랭크는 자신의 삶과 사진에 대해 회고하며 『나의 손금(The Lines of My Hand)』을 출간했는데, 1972년 일본에서 가장 먼저 소개 되었다. 그는 일상의 장소를 낭만적, 혹은 종교적으로 승화시켜 표현했으며 그의 사진에는 언제나 신비로움이 배어 있다.

○ Chaldej, Clark, Meatyard, René-Jacques, Rosenthal

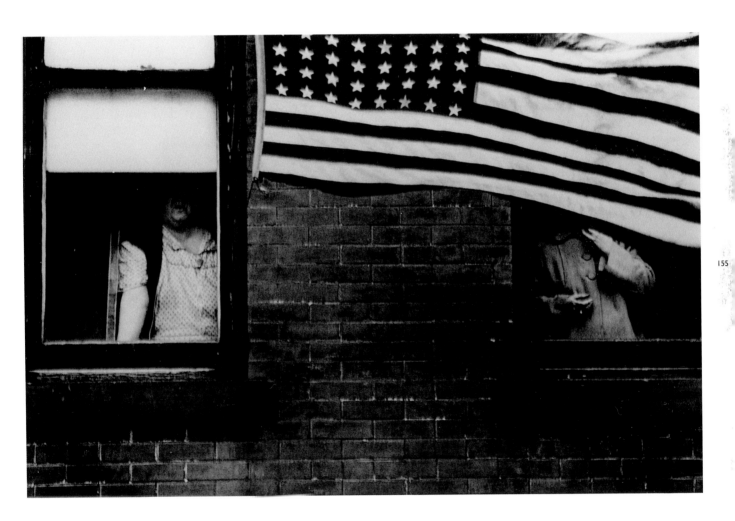

Robert Frank. b Zurich (SW), 1924. **Parade, Hoboken, New Jersey**. 1955. Gelatin silver print.

스튜어트 프랭클린 Franklin, Stuart

감자 농사짓는 농부 The Potato Farmer

한 소작농이 감자 자루를 메고 페루 안데스 산맥지방의 카하마르카에 있는 길을 걸어가고 있다. 감자는 고대부터 재배되었던 이 지역의 전통 작물이며, 사진 속의 농부 역시 잉카 문명권의 공용어인 케추아어가 모국어인 토착민이다. 그러나 이 순간 그는 고대 문명의 대변자이기 이전에 단지 길 위에서 무거운 짐에 버거워하는 노동자로 묘사되고 있다. 프랭클린의 철학은 이렇게 사진에 대상의 외적인 모습, 한발 더 나아가 그 유형성을 담아내는 것이었다. 1980년대 초반에 그는 경제 공황이 영국에 가져온 영향에 대한 광범위한 조사를 한 사려 깊은 사진작가로 기록되었다. 그는 영국에서 활동한 이후 중앙아메리카의 온두라스, 서아시아의 아프가니스탄의 군사 동향을 보도했다. 또한 1989년 사람과 탱크가 대치한 북경의 천안문 사태를 담은 사진으로 많은 이들에게 각인된다. 프랭클린은 1990년대에는 주로 남아메리카와 중앙아메리카에서 활동했다.

○ Nègre, Rai, Ronis

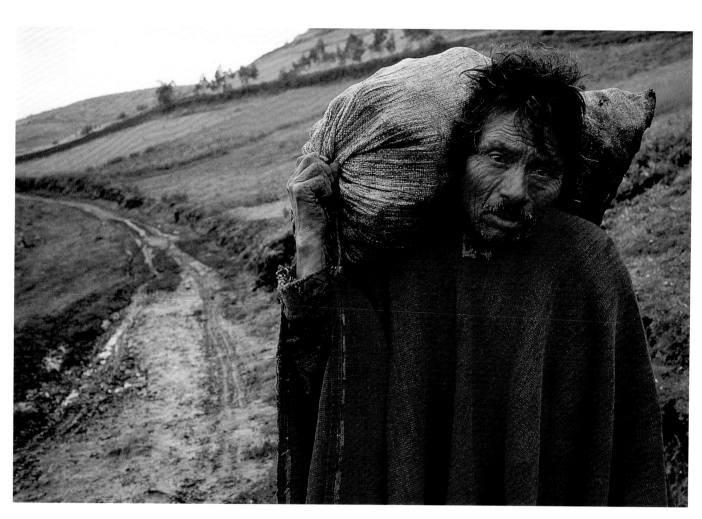

156

Stuart Franklin. b London (UK), 1956. **The Potato Farmer.** 1991. C-type print.

레너드 프리드 Freed, Leonard 경찰차 안의 용의자, 뉴욕 Suspect in Police Car, New York

손목에 단단히 채워진 수갑의 압박감으로 인해 뒤로 돌려진 용의자의 팔 정맥이 부풀어 올라 있다. 이 사진은 프리드가 뉴욕을 배경으로 경찰의 활동을 담은 사진집인 『경찰 활동(Police Work)』(1980)에 실린 작품이다. 이 책에 실린 사진들은 사진이라는 매체를 통한 간접화법으로 치열한 상황에 맞닥뜨리게 한다. 1960년대부터 프리드는 강렬한 느낌의 보도사진들을 선보였으며, 그의 화법은 명확한 주석과 대화의 부분 녹취를 사진에 덧붙이는 것이었다. 이런 면에서 볼 때, 그의 사진은 1930년대의 마가렛 버크-화이트가 확립한 기존의 화법과 이런 기법의 후임자격인 1980년대의 유진 리차드와 같은 작가들의 뒤를 이어가는 것이다. 프리드는 1950년대 중반부터 자신이 소속되어 있는 매그넘 사진의 전형을 보여주는 사려깊은 사진가로 평가받았다. 그는 『Black in White America』(1969)와 『독일에서 찍다(Made in Germany)』(1970)로 잘 알려져 있다.

○ Bar-Am, Bourke-White, Koudelka, Richards

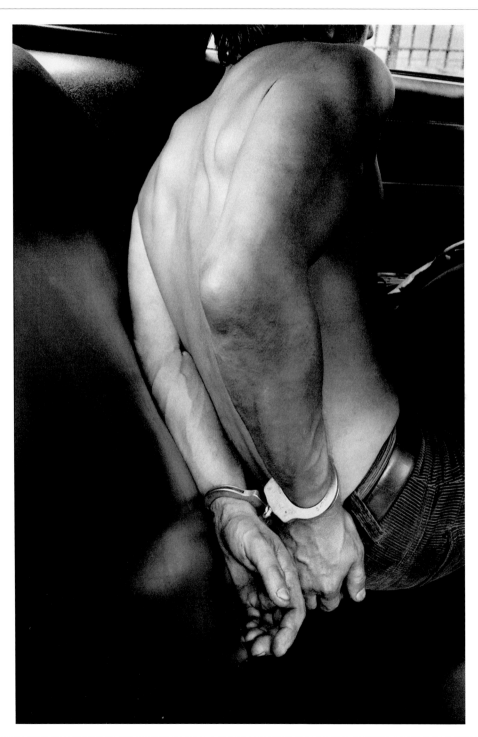

Leonard Freed. b Brooklyn, NY (USA), 1929. **d** Garrison, NY (USA), 2006. **Suspect in Police Car, New York**. 1978. Gelatin silver print.

기셀 프로인트 Freund, Gisèle 발터 벤야민 Walter Benjamin

1930년대 중반, 프로인트는 생제르맹 거리의 카페 위층에서 일주일에 두 번, 벤야민과 만나 체스게임을 즐겼다. 이 둘은 파리의 국립도서관에서 근무하면서 그녀는 프랑스의 초기 사진에 관해, 벤야민은 보들레르에 대해 연구하고 있었다. 그 결과는『19세기 프랑스 사진 (Photography in France in the Nineteenth Century) 』(1936)으로 출판되었고, 이 책은 당시의 초기 사진을 연구한 선구적인 연구로 평가받는다. 또한 벤야민의『사진의 짧은 역사(A Short History of Photography)』(1931)는 1960년대 사진사에서 가장 많이 인용되는 유명한 글로 자리매김한다. 프로인트는 1933년 나치가 전쟁을 일으키자 베를린을 떠나 파리로 이주했다. 그녀는 주로 사회적 주제에 관심을 가지고 1936년 경제 공황 이후의 영국의 모습을 담은 사진을『라이프』에 게재했다. 그러나 그녀는 벤야민을 찍은 이 사진처럼 집이나 사적인 공간을 배경으로 생각에 잠긴 당대의 지식인들을 담은 사진으로 가장 잘 알려져 있다.

○ Atget, Hubmann, Moholy, Özkök, Rodchenko, Sander

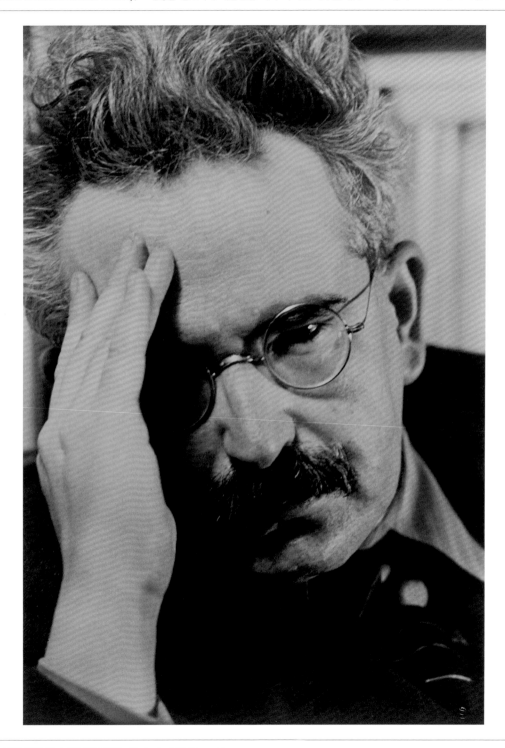

Gisèle Freund. b Berlin (GER), 1908. **d** Paris (FR), 2000. **Walter Benjamin**. 1938. C-type print.

리 프리들랜더 Friedlander, Lee 뉴욕 New York

배경을 꽉 채우고 있는 자동차만큼이나 초점이 흐린 채 찍혀 있는 공중전화가 사진의 전경을 차지하고 있다. 이 둘은 서로 다른 장소에 서 있지만 카메라가 바라보는 시각에서는 오로지 초점에 나타나는 거리감만이 전달되고 있다. 프리들랜더는 눈앞에 있는 상황과 위치를 불완전하고 판독하기 어렵게 묘사했다. 선명함이나

부동성이 사라진 1960년대에는 현실을 부조리하게 묘사하는 것이 당시의 새로운 흐름으로 인식되고 있었다. 실제 상황은 어렵고, 불완전하고, 창이나 거울을 통해 굴절되어 사진 속에 담겼다. 1960년대 미국의 다큐멘터리 사진을 정의한 작가 중 하나로 평가받는 프리들랜더는 1966년에 프루스 데이비슨, 게리 위노그란드,

대니 리온, 그리고 듀안 마이클과 함께 뉴욕 로체스터의 조지 이스트만 하우스에서 열린 네이선 리온의 영향력 있는 전시회 「사회적 풍경을 향해(Toward a Social Landscape)」에서 주목받았다.

● Davidson, Lyon, Michals, Winogrand

Lee Friedlander. b Aberdeen, WA (USA), 1934. **New York**. 1963. Gelatin silver print.

토니 프리셀 Frissell, Toni 수면 아래에 있는 모델 Underwater Model

물 아래로 가라앉는 것처럼 보이는 우아한 자태의 모델이 입은 옷자락이 품위있게 펼쳐지고, 그녀가 내뿜은 공기방울은 수면 위를 향하고 있다. 1930년대의 패션 사진가들은 앞다투어 새로운 형태와 연출을 가미한 실험적인 사진을 발표했다. 1939년 초반 어윈 브뤼멘펠드 역시 『보그』를 통해 에펠탑의 철골 구조물

에 우아한 모습으로 서 있는 모델 리사 폰사그리브즈의 모습을 발표한 바 있다. 패션 사진가들의 의도는 비상하는 듯 하면서도 안정성을 잃지 않는 연출을 통해 대상을 모호하게 묘사함으로써 오랫동안 잊히지 않는 순간을 담는 것이었다. 프리셀은 1930년대 『보그』와 작업했는데, 초기에는 사진을 설명하는 작가

로 일하다가 후에 사진가로 전향했다. 1950년대 초반, 패션사진을 벗어나 사냥이나 사격 같은 주제를 담은 사진을 타임 라이프의 『스포츠 일러스트레이티드』에 게재했다. 전쟁기간에는 적십자 소속으로 유럽과 미국의 군대를 오가며 전장의 모습을 카메라에 담았다.
○ Bailey, Blumenfeld, Doubilet, Krause, Teller

Toni (Antoinette) Frissell. b New York (USA), 1907. d New York (USA), 1988. **Underwater Model**. 1939. Gelatin silver print.

프랜시스 프리스 Frith, Francis

델리 철교 Delhi Railway Bridge

프리스는 빅토리아 시대의 기술을 상징하는 철교와 강가의 남루하고 연약해 보이는 현지인의 오두막집을 대비시켜 한 장의 사진에 담고 있다. 완벽한 기술을 자랑하는 철교가 줌나 강을 가로지르고, 주민들은 상대적으로 축소되어 사진의 부수적인 요소로 보이지만 이들이 아니었다면 명성을 얻지 못했을 것이다. 그는 외견상 주요 기념물이나 유적을 사진에 담았으나, 대상의 특성을 구체적이고 사려깊게 묘사한 작가였다. 첫 사진집 「이집트와 팔레스타인의 사진과 설명(Egypt and Palestine Photographed and Described)」(1857)은 여행중에 촬영한 것으로, 함께 실린 글은 그가 여행으로 얻을 수 있는 문화적 경험에 매료되어 있었음을 보여준다. 그는 여기에 먼지와 열기, 여행 가이드, 낙타를 모는 사람에 대해 묘사했다. 프리스는 1850년대 후반 세차례의 중아시아 여행중에 촬영한 사진들로 영국의 주목받는 지리학 사진작가로 자리 잡았으며 1859년에는 라이게이트의 서리에 출판사를 설립하기도 했다.

○ Aarsman, Baldus, Barnard, Clifford, Coburn

Francis Frith. **b** Devon (UK), 1822. **d** Reigate (UK), 1898. **Delhi Railway Bridge**. c1860. Albumen print.

야로미르 푼케 Funke, Jaromír　　**무제** Untitled

세 개의 영상 중 가장 멀리 있는 것은 중앙에 있는 영상에 의해 부분적으로 가려진 것으로 보아 사실은 가장 먼저 벽에 비춰졌을 것이고, 그 다음은 가장 앞에 위치한 삼각형으로 잘린 영상이 비춰졌을 것이다. 영상의 겹침과 밝기로 가장 앞에 있는 것을 유추하는 것은 옳지 않은지도 모른다. 사진은 병의 형태가 분명한 배경으로부터 형체가 모호한 전경의 삼각형 모양을 향해 진행되고 있어, 형체를 지닌 구상에서부터 추상적으로 진행하고 있는 것 같다. 병의 모양 또한 모자를 쓴 사람의 모습을 연상시킨다. 이와 같이 1920년대부터 푼케는 사진을 통해 관람자와 게임을 하듯 의도적으로 보는 이의 인지를 시험하는 작업을 했다. 그의 작품들은 관찰을 함으로써 사진을 통해 보는 것이 어떤 의미를 내포하고 있는지 이해하기를 바라는듯 일정한 순서대로 진행된다. 1930년대 푼케는 슬로바키아의 브라티슬라바에서 사진을 가르치면서 진보적인 사진 그룹「소시오포토(Sociofoto)」의 일원으로 활동하기도 했다.
○ Drtikol, Moholy-Nagy

Jaromír Funke. b Skuteč (HUN), 1896. **d** Prague (CZ), 1945. **Untitled**. c1927. Gelatin silver print. **h**29.2 × **w**23.5 cm. **h**11½ × **w**9¼ in.

세이치 후루야 Furuya, Seichi 이즈(일본) Izu(Japan)

사진 속의 인물은 후루야의 부인이었던 크리스틴 고슬 러로, 그녀의 모습은 1930년대 사진 속에 등장하는 영웅적인 노동자의 모습을 연상시킨다. 이 사진은 1985년에 세상을 떠난 아내와의 기억을 담은 후루야의 사진집『기억(Mémories)』(1989)의 표지를 장식했다. 사진을 찍기 얼마 전에 받은 수술로 인해 생긴 것으로 보

이는 목의 흉터처럼 이 책은 종종 우울한 시선으로 대상을 관찰하지만 궁극적으로는 상처와 치유의 과정을 담고 있다. 크리스틴의 건강이 나빠져 감에 따라 사진에 담긴 그녀의 모습 역시 점점 쇠약해져 간다. 어쩌면 그 누구도 그녀가 고통받고 쇠약해 가는 모습을 볼 권리가 없다고 생각할 수도 있지만, 후루야는 이런 모습

을 사진에 담았다. 그녀가 죽음으로 향해가는 과정이 부부의 삶을 담은 사진 곳곳에 있다. 그들이 주로 거주했던 오스트리아에서 출판된『기억(Mémories)』은 때로는 지나칠 정도로 애잔하고 감동적인 현실 속에서 예술의 수사법을 발견했다는 데 의의가 있다.

⊙ Boubat, Cameron, Muray, Newman, Sieff, Silverstone

Seichi Furuya. b Izu (JAP), 1950. **Izu(Japan)**. 1978. Gelatin silver print.

폴 푸스코 Fusco, Paul
엔칸토의 대농원, 멕시코 Finca el Encanto, Mexico

사진에 담긴 사람들은 자신의 땅을 반환받기 위해 돌아온 아즈텍의 토착민들로, 현재 목장주들은 그들의 농지를 몰수했다. 이런 사실을 제외하고 보면, 전면에 보이는 잡동사니 따위와 동떨어진 정경은 마치 신세계의 정지 화면처럼 보인다. 정글로 내몰려 열악한 환경 속에서 견뎌야 했던 토착민들은 정부와 결탁해 그들의 땅을 앗아간 대농원의 지주들인 핑카(fincas)들을 위해 일해야 했다. 이 사진은 1월 1일 원주민 농민들의 무장 투쟁으로 기록된 사파티스타 국가 해방군의 폭동이 일어난 지 얼마 되지 않은 1994년에 멕시코 치아파스에서 촬영되었다. 언덕 위에 세워진 이들의 캠프를 매우 부서지기 쉬운 것으로 묘사하고 있고 떠오르는 태양은 이들의 열망을 나타내고 있다. 신화와 영웅적 행위가 공명하는 사진을 발표했던 푸스코는 1960년대 후반 캘리포니아의 포도 농장주에 반대하는 파업 사건에 관심을 가졌으며, 노동 운동의 전설로 평가받는 케사르 차베스의 모습, 「La Causa」(1970)를 세상에 내놓았다.

○ Abell, Christenberry, Sternfeld

164

Paul Fusco. b Leominster, MA (USA), 1930. **Finca el Encanto, Mexico**. 1994. Gelatin silver print.

애덤 퍼스 Fuss, Adam　　　연인들 Lovers

이 사진은 다프네를 뒤쫓는 아폴로의 모습을 묘사한 고대 그리스의 조각 같다. 신화에 따르면 다프네는 아폴로를 거부했으며, 아폴로는 결국 그녀를 그녀의 이름을 딴 다프네(혹은 라우엘)로 변신시켰다고 한다. 이 사진은 퍼스가 고대 조각상들을 촬영한 여러 장의 사진 중 하나다. 핀홀 카메라를 사용해 이 사진을 찍은 까닭에 '상의 뒤틀림(distortion)' 현상이 나타난다. 전통적인 이론에 의하면 사진 속 사물들은 정연한 공간에 배치되어야 한다. 그러나 핀홀 카메라로 인해 왜곡된 공간은 조각에 활기를 불어넣어 사진 속의 인물들이 마치 공간에 녹아드는 듯한 효과를 자아내고 있는데 이를 통해 몽환적으로 재해석된 풍경 속에선 돌로 된 물질마저 도 극적으로 보인다. 퍼스는 핀홀 카메라가 "사진 속의 공간을 창조, 혹은 재창조해 조각들을 살아 숨쉬게 할 수 있다"고 말하기도 했다. 뉴욕에서 상업 사진작가로 일했던 퍼스는 '기술적─소비자들의 사진 문화'를 보급한 인물이기도 하다.

○ Kertész, Pécsi, Pierre et Gilles, Steichen, Tingaud

Adam Fuss. b London (UK), 1961. **Lovers**. 1985. Gelatin silver print.

크리스티나 가르시아 로데로 García Rodero, Cristina　벌거벗은 여인 The Naked Woman

시우다드레알의 축제 행진에서 리본으로 치장한 아이들이 안락의자에 앉아 뻔뻔스러울 정도로 과감하게 몸을 드러낸 나신과 함께 카메라를 향해 환한 미소를 보내고 있다. 시우다드레알은 이 사진을 촬영한 가르시아 로데로의 고향이기도 하다. 그녀는 축제보다는 이에 참여하는 사람들을 사진에 담는 것에 무게를 두고 있으

며, 이 사진처럼 언제나 종교적인 행사와 이 행사에 참가하는 인물들 간의 특성에 관심을 가졌다. 이 사진은 1993년 출판된 스페인의 민속적인 생활을 담은 『스페인의 축제와 의식(España, fiestas y ritos)』에 실려 있다. 스페인에서 회화를 공부한 그녀는 1971년에 유명한 축제나 스페인의 전통 문화를 담은 기록사진으로 사

진에 입문한다. 그녀는 근대화로 사라져가고 무너지기 쉬운 전원에서 일어나는 일들이나 행사에 주목했다. 가르시아 로데로가 포착한 종교적 요소가 스며 있는 예스런 삶의 모습은 1989년 출판된 흑백사진집인 『España oculta』를 통해서도 확인할 수 있다.
● Coplans, Cumming, von Gloeden, Samaras

Cristina García Rodero. b Ciudad Real (SP), 1949. **The Naked Woman**. 1992. C-type print.

아놀드 젠드 Genthe, Arnold 도박사들의 거리 Street of the Gamblers

사진은 당시 젠드가 개인 교사로 일하던 샌프란시스코의 차이나타운을 담은 장면이다. 베를린에서 친척과 친구들의 모습을 촬영하는 것으로 사진에 입문했지만, 1906년 구 차이나타운이 지진과 화재로 인해 파괴된 것을 계기로 그의 사진 세계는 확대되었다. 1908년 출판된 지진 이전 차이나타운의 사진은 1913년 『구 차이나타운(Old Chinatown)』으로 다시 출판되었다. 젠드는 사진에 등장하는 사람들이 '수줍음이 많고 미신에 사로잡혀'있어 카메라를 경계하기 때문에, 몰래 촬영했다. 그의 시선은 그늘진 것 같이 묘사된 차이나타운에서도 알 수 있다. 젠드는 지진 이후에 재건된 '더 깨끗하고 나아지고 밝아진 신도시'의 모습에 아쉬워했다. 이 사진은 잊히고 사라진 시간에 대한 기록 이상의 가치가 없어 보일지 모르지만, 그의 사진은 폭로와 우월적 시선으로 인한 억측을 불러오는 여타의 기록사진과 달리, 대상이 의식하지 못하는 상태에서 몰래 촬영했다는 점에서 높이 평가되고 있다.

○ Levitt, Riboud, Zachmann

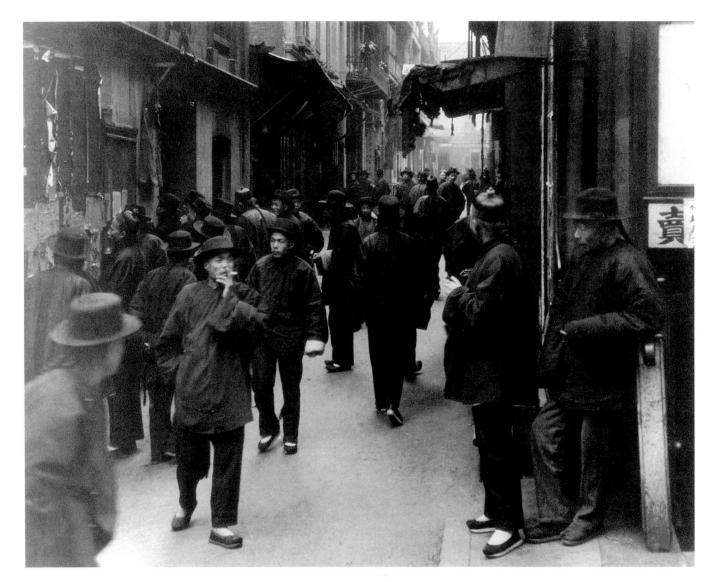

169

Arnold Genthe. b Berlin (GER), 1869. **d** New Milford, CT (USA), 1942. **Street of the Gamblers**. 1896. Gelatin silver print.

게오르그 게르스터 Gerster, Georg

라베장가, 말리 Labbézanga, Mali

저공비행하는 비행기에서 바라본 아프리카 서부 말리에 위치한 마을 라베장가의 진흙으로 만든 오두막은 마치 조심스럽게 꿰어놓은 나무로 만든 염주 같다. 게르스터는 항공사진 전문가로, 니제르 강을 정찰하던 중 위에서 바라본 남루한 마을이 아프리카에서 그가 보았던 다른 어느 풍경보다 아름답다는 사실을 깨닫는다.

땅으로 내려와 촬영할 마을을 결정하는 것은 며칠이 걸렸으나 당시 정부가 마을을 편리한 장소로 이주시키려고 조사중이었던 사실을 알게 된다. 이후 '아프리카의 가장 아름다운 마을'을 담은 게르스터의 사진으로 인해 결국 정부의 이주계획이 취소되기도 했다. 1980년대 중반 그의 사진이 지닌 아름다움에 매료된 민간 당국자의

후원으로 게르스터는 중국을 항공 촬영할 수 있었다. 열기구나 날개가 고정된 항공기, 헬리콥터 등을 타고 '인간에 의해 변모한 산—인간이 계단식으로 조각한 듯한 모습의 농경지', '인간이 자연으로부터 얻은 밀과 보리의 태피스트리' 같은 모습을 촬영했다.

⊙ Krull, Munkacsi, Ruscha

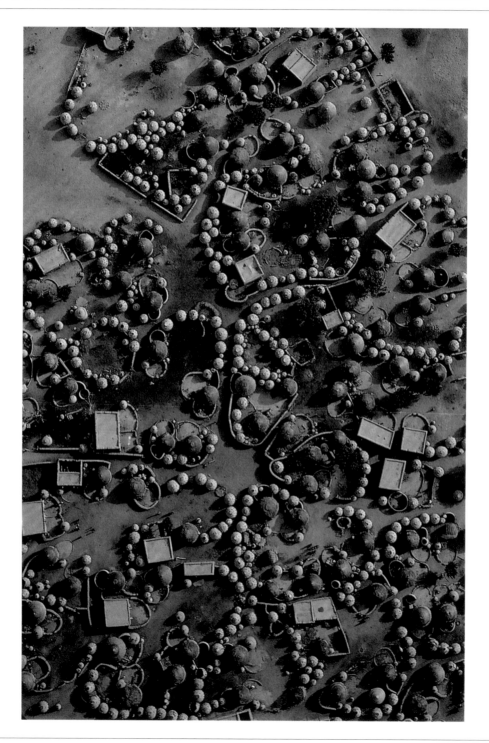

Georg Gerster. b Winterthur (SW), 1928. **Labbézanga, Mali.** 1972. C-type print.

170

알렉산더 가드너 Gardner, Alexander

저격수의 집, 게티스버그 Home of a Rebel Sharpshooter, Gettysburg

바위틈 사이에서 한 저격수가 비탄에 잠겨 있다. 그의 눈은 감겨 있고 소지품들은 곳곳에 흩어져 있다. 누군가가 그가 누구인지를 알리려는 듯, 돌무더기에 기대어 세워놓아진 총은 이 사진이 어느 정도 연출된 것임을 알 수 있는 단서이다. 이 사진은 무거운 의미를 담고 있다. 저격수는 시각을, 바위는 가공되지 않은 자연을 상징한다. 가드너는 원래 군대에 소속되어 지도를 그리거나 첩보부의 지도를 제작했었다. 1860년에 워싱턴 D.C. 매뉴 브래디의 스튜디오에서 현장 사진작가로 전향한 그는 1862년 11월, 브래디와 함께 일하던 오설리번과 같은 사진가들과 함께 미국 남북전쟁을 담기 위한 사진단체를 조직했다. 1865~66년, 『전쟁 사진 스케치북(Photographic Sketchbook of War)』을 두 권으로 묶어 출판했다. 당시 사용되었던 습판 인화방식의 번거로움 때문에 전쟁사진 촬영은 매우 어려워, 많은 사진들은 실제 전투가 끝난 후 촬영되었다.

○ Baltermants, Brady, Burrows, Faucon, McCullin, O'Sullivan

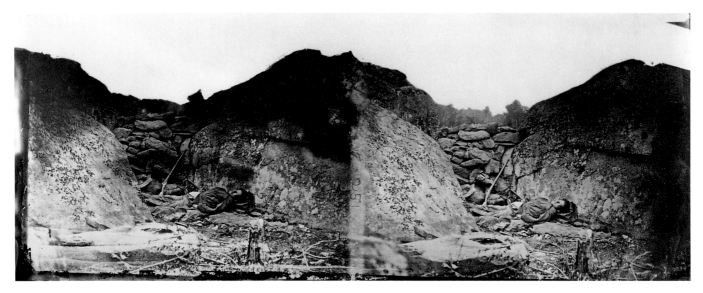

167

Alexander Gardner. b Paisley (UK), 1821. d Washington, DC (USA), 1882. **Home of a Rebel Sharpshooter, Gettysburg**. 1863. Albumen print.

장 고미 Gaumy, Jean

차도르를 두른 이란의 전사들 Iran's Chadored Warriors

검은 차도르를 입은 여성들이 테헤란 동북쪽 외곽에 위치한 훈련캠프에서 사격 연습을 하고 있다. 이 사진은 이란 혁명으로부터 7년이 흐른 1986년 촬영된 것이다. 이 연작에는 로켓탄 발사기와 같은 다양한 무기를 훈련하는 여성들의 모습이 담겨 있다. 혁명의 격동기로부터 7년이 흐른 시점, 이란에 비교적 늦게 방문한 고미는

당시 국민들의 삶과 혁명이 가져온 소모성을 무너진 기둥과 쓰러질듯한 조각상 등을 통해 함축적으로 표현했다. 때문에 사진 속의 여성들은 현실적인 삶을 보여주고 있다기보다는 혁명이 가져온 사회상을 보여주려는 작가의 의도에 따라 극적으로 묘사되었다고 볼 수 있다. 이렇게 양식화되고 연출을 가미한 사진은 1980년

대 정보를 그대로 전달하는 것을 선호하던 당시의 경향과는 동떨어진 것이었다. 극단적인 상황을 탐구하던 고미는 1970년대 프랑스 수감자들의 삶을 기록사진으로 담는 것을 허가받은 첫 사진작가이기도 하다.

○ E. Adams, Clark, Jackson, McCurry, Nachtwey

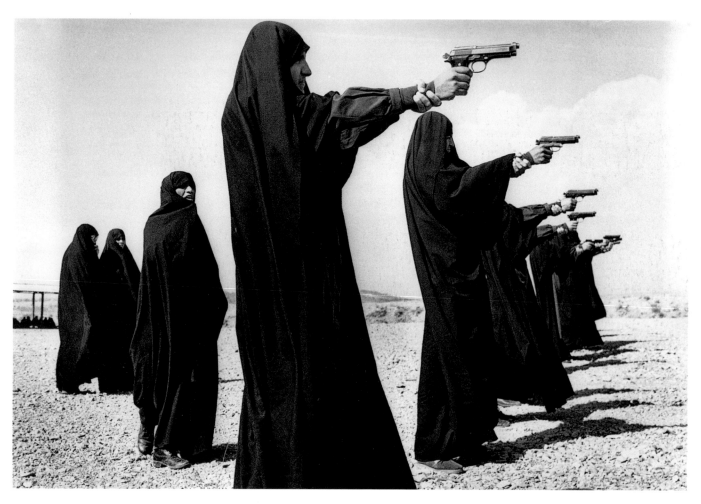

Jean Gaumy. b Royan (FR), 1948. **Iran's Chadored Warriors.** 1986. Gelatin silver print.

루이지 기리 Ghirri, Luigi 카프리(이탈리아) Capri (Italy)

동물 모양의 돌조각이 창밖으로 보이는 바다와 수평선을 향해 있다. 한편, 관람자는 석상이 바라보고 있는 왼쪽의 바다나 수평선보다 복잡하고 모호한 건축구조물에 집중할지 모른다. 기리는 형이상학적인 주제에 매료된 사진작가로 사유와 실재, 혹은 수평선이나 자세히 관찰하면 구분할 수 있는 하늘과 바다, 수면의 차이에

흥미를 가지고 이들을 카메라에 담았다. 그는 유럽을 '무한한 것을 그리워하는 화려하고 도시적인 무대'로 해석했다. 기리는 이탈리아의 형이상학적인 회화를 구현했던 조르조 데 키리코와 미래주의 화가 칼로 카라 등으로부터 영향을 받았다. 그는 사진을 통해, 유럽이 이 사진처럼 사회적인 혼잡에서부터 자유로운 공간이

될 수도 있다는 것을 제시했다. 파르마 대학에서 사진을 강의했던 기리는 이탈리아의 신진 사진작가들의 형성에 영향을 주었다. 기리의 영향을 받은 이들은 사진의 비율과 판형을 중시한 실험적인 작품들을 연이어 발표함으로써, 1980년대 이탈리아 사진을 이끌었다.
○ Abbott, Du Camp, Steichen, Tingaud

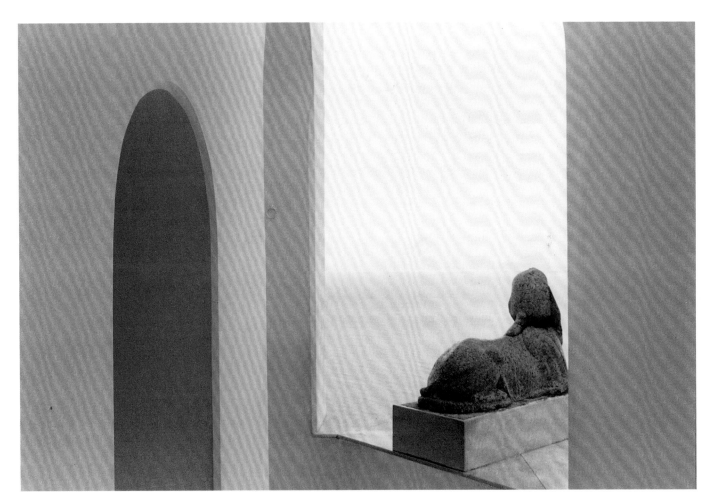

Luigi Ghirri. **b** Scandiano (IT), 1943. **d** Scandiano (IT), 1992. **Capri(Italy)**. 1981. C-type print.

마리오 자코멜리 Giacomelli, Mario

나는 내 얼굴을 어루만질 손이 없다 I Have No Hands to Caress my Face

신부가 되기 위해 수련하는 예비 사제들이 이탈리아의 아드리아해 연안에 위치한 세니갈리아 신학교의 안마당에 모여 춤을 추고 있다. 자코멜리는 지붕에 잠복해 이 장면을 담았으며, 훗날 그의 대표작으로 꼽히는 신학교의 연작을 찍기 위해 1년을 신학교에서 지냈다. 연작 중 다른 사진들에는 눈싸움을 즐기거나, 그가 건넨 담배를 피우는 신부들의 모습이 담겨 있다. 담배사건으로 인해 그는 결국 신학교로부터 추방 당했다. 자코멜리는 이 사진처럼 전체를 상징하는 땅 위의 인물들을 강렬한 명암대비로 표현했다. 1955년 사진에 입문한 그는 자연광을 이용한 어두운 초상사진들을 선호했으며 고통 받는 이들에 대한 세심한 시각을 바탕으로 루르드 성지를 찾는 정신적, 신체적 장애를 지닌 순교자들의 모습을 사진에 담았다. 그의 인본주의적 시각이 담긴 작품은 에티오피아의 기근을 담은 사진들에서 정점에 달했다. 한편, 이탈리아인과 그들의 일상을 담은 다양한 작품들도 남겼다.

○ Burke, W. Klein, Morgan, Siskind

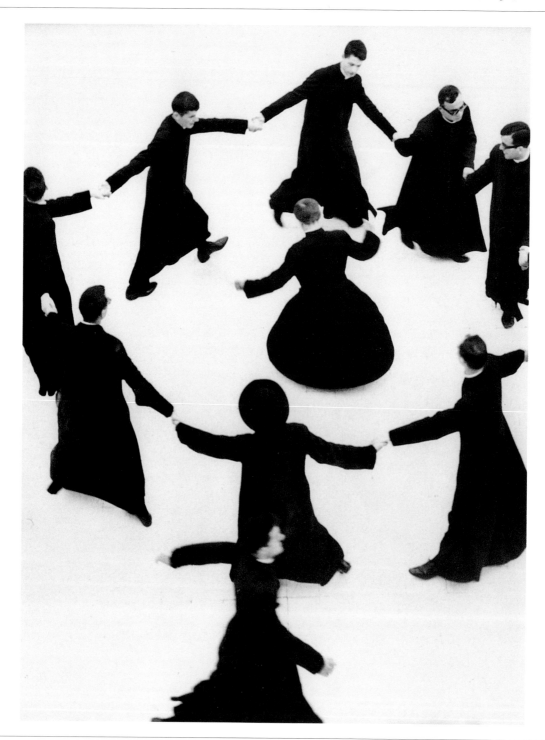

Mario Giacomelli. b Senigallia (IT), 1925. **d** Senigallia (IT), 2000. **I Have No Hands to Caress my Face**. c1962. Gelatin silver print.

랄프 깁슨 Gibson, Ralph 무제 Untitled

객관적으로 볼 때, 이것은 실로 짠 비키니를 입고 옆으로 비스듬히 누운 여성의 몸을 찍은 사진이지만 다른 관점에서 보면 인물의 피부와 몸의 일부분이 내리쬐는 태양 아래 배치되어 깁슨의 1970년대 정물 사진의 전형적인 특징이 잘 나타난다. 태양은 깁슨이 탐닉했던 주제로, 어떤 작가에게는 관심 없는 것일 수도 있지만

그는 빛의 부재와 빛의 효과를 빛과 그림자, 그리고 이들이 수반하는 온기를 활용해 대상을 표현했다. 모델의 둔부 앞에 놓여 엉덩이에 그림자를 드리우고 있는 손은 일종의 해시계와 같은 역할을 하고 있으며 인물은 매우 세심하게 표현되어 있다. 예를 들어 니트 비키니가 덮이지 않은 채 노출된 가슴은 추상적인 형태를 띠고,

니트가 만들어낸 들쑥날쑥한 모양의 그림자는 정갈한 몸의 선과 대비를 이룬다. 깁슨의 사진은 그가 설립한 '루스트럼 프레스'의 『몽유병이 걸린 사람(The Somnambulist)』(1970)『데자뷰(Deja-Vu)』(1973)『바다에서의 하루(Days at Sea)』(1974) 등의 작품집에 담겨 있다.
○ Dijkstra, Hoyningen-Huene, Model, Ross

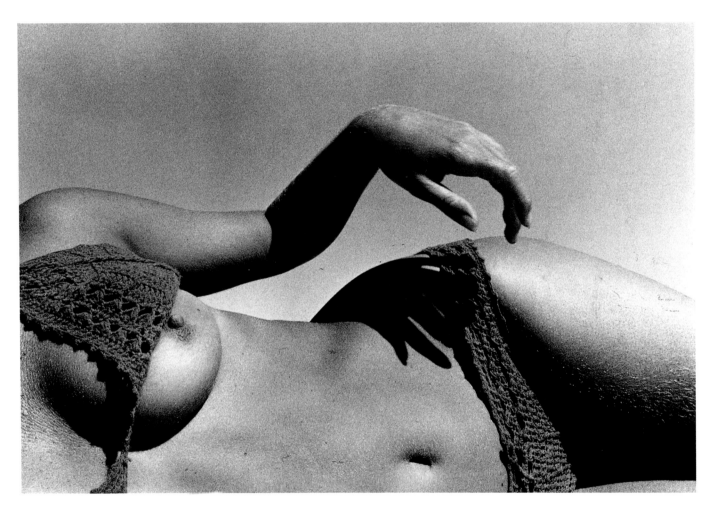

Ralph Gibson. b Los Angeles, CA (USA), 1939. **Untitled**. 1972. Gelatin silver print.

존 기치기 Gichigi, John

유뱅의 로드쇼 Eubank Roadshow

슈퍼 미들급 세계 챔피언이었던 크리스 유뱅이 새미 스토리와의 타이틀 방어전을 위해 카디프의 경기장 입구로 들어서고 있다. 1990년대에는 스포츠가 볼만한 구경거리로 각광받았다. 이 사진은 1994년 니콘 어워드에서 많은 추천을 받은 작품이었다. 복싱 경기의 화려한 무대나 카리스마 넘치는 선수의 모습, 보디가드, 트레이너, 환호하는 팬들과 군중의 모습이 한 화면에 담겨 있다. 기존의 스포츠 사진은 선수의 모습을 가득 채운 것이었지만 이 사진은 스포츠 사진의 전형과 달리 무대를 사진에 담았다. 스포츠는 상업적이고 판촉을 바탕으로 한 한편의 연극으로, 이전의 사진들에는 볼 수 없었던 이런 연극적 요소와 인물들은 작품 안에서 자신들의 역할을 충실히 해내고 있다. 웨스트민스터 대학에서 사진을 공부한 기치기는 1979년 올스포트 에이전시에 소속되기 이전까지 프리랜서 사진작가로 활동했다. 복싱 경기 전문 사진작가였던 그의 사진은 여러 스포츠 관련 매체를 장식했으며, 다수의 상을 차지했다.

○ Chambi, Hoff, O'Sullivan, Rejlander, Rio Branco

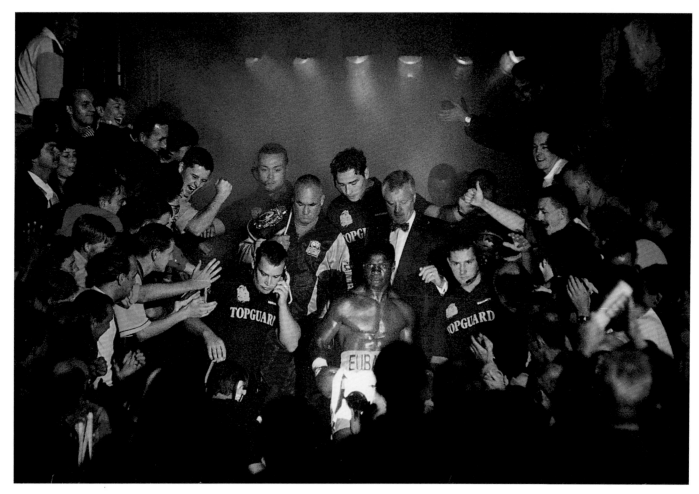

John Gichigi. b Thika (KEN), 1954. **Eubank Roadshow.** 1994. R-type print.

라우라 길핀 Gilpin, Laura 체인징 우먼 Changing Woman

이 사진은 아리조나와 뉴멕시코 일대에 사는 나바호족의 시조인 체인징 우먼을 묘사한 암각화를 담고 있다. 오른손에는 옥수수의 꼭지 부분, 왼손으로는 꽃가루가 묻은 옥수수수염을 들고 있다. (알아보기가 쉽지 않지만) 그녀의 목에는 나바호에 있는 네 곳의 성스러운 산에서 채취한 흰 조개껍질, 터키옥, 산호, 흑옥 등으로 만든 무지개 목걸이가 걸려 있다. 인디언의 전설에 따르면 그녀는 태양으로부터 내려와 폭포수에서 떨어져 내리는 물을 통과해 온 한줄기 빛으로 잉태했다. 그녀가 낳은 아이들은 괴물을 처치하고 지구를 인간이 살기에 알맞은 장소로 만들었다. 이 사진은 이질적인 소재를 정통한 지식을 바탕으로 담아낸 개념적인 작품으로, 순수 다큐멘터리 사진의 한계를 인식하고 있던 그의 작품세계가 잘 나타나 있으며 나바호족의 문화를 30년에 걸쳐 촬영한 사진을 모은 『불멸의 나바호(The Enduring Navaho)』(1968)에 실려 있다. 길핀은 뉴욕 클라렌스 화이트 스쿨에서 사진을 공부했다.

○ Connor, Godwin, Gutmann, Hannappel, C. White

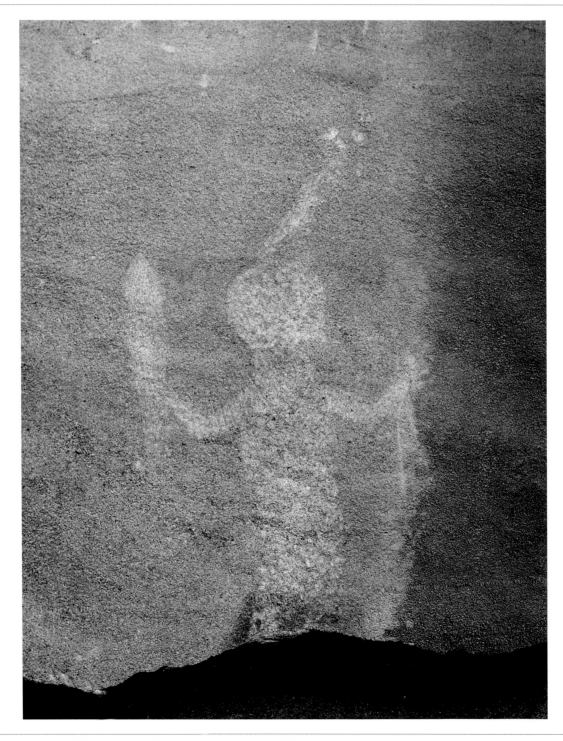

Laura Gilpin. **b** Colorado Springs, CO (USA), 1891. **d** Santa Fe, NM (USA), 1979. **Changing Woman**. 1959. Gelatin silver print.

레온 짐펠 Gimpel, Léon 비행클럽 대회 The Flying Club Cup

엽서에 실린 풍경 같은 파리를 배경으로 전시된 열기구와 일정한 거리를 두고 군중이 모여 있다. 1904년 짐펠은 프랑스 정기 간행지 『릴라스트라시옹(L'Illustration)』에서 일하기 시작하면서 이곳에 컬러 사진을 정기적으로 게재한 첫 사진작가가 되었다. 1907년 짐펠이 파리에서 개최한 공개 세미나 석상에서 루이 뤼미에르는 자신이 새롭게 개발한 오토크롬식 컬러 인화방식에 대해 발표했다. 1907년 당시에는 컬러 사진을 보도사진으로 사용하는 것에 회의적이었던 까닭에, 이후 적어도 30년 동안 뤼미에르의 방식은 첨단 기법으로 통했다. 당시 흑백사진은 사건을 극적으로 만들어 분석의 여지를 남기지만, 컬러 사진은 대상에 대한 풍부한 색채정보를 드러냄으로써 사진 속의 상황 자체보다는 보이는 영상에 집중하게끔 한다고 여겨졌다. 오토크롬 방식이 시사하는 바는 과거의 우리는 화려한 유물론자였으며 추상적인 이유로 인해, 혹은 국가의 이익을 위해 쉽사리 동요되는 종류의 사람들이 아니라는 명제였다.

○ Blumenfeld, Marville, Sternfeld, Warburg

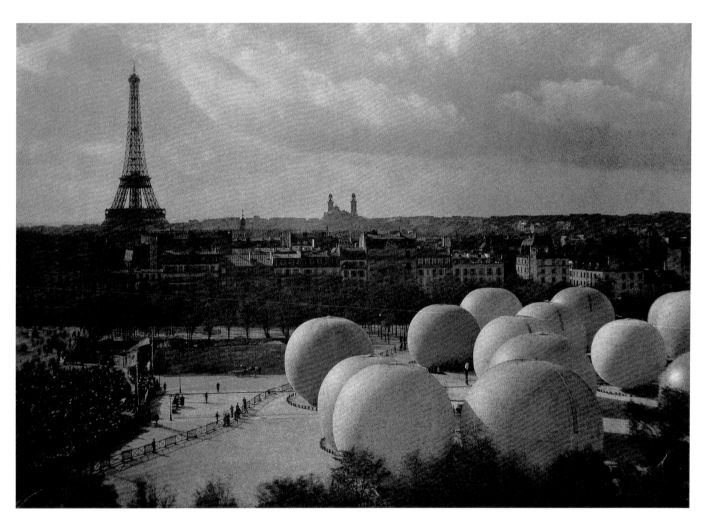

Léon Gimpel. b Paris (FR), 1878. d Paris (FR), 1948. **The Flying Club Cup.** c1910. Autochrome.

버트 글린 Glinn, Burt

모스크바 학교 Moscow School

무채색에 가까운 레닌 초상화는 줄지어 앉아 노래하는 아이들을 감시하는 것처럼 보인다. 벽에 붙어 있는 별 장식들 사이를 가로지르며 빛을 향해 날아가는 로켓은 1957년에 소비에트가 세계 최초의 인공위성인 스푸트니크를 발사했음을 나타낸다. 이 사진은 글린의 첫 주요 사진집 『모든 러시아인의 초상(A Portrait of all the Russians)』(1967)에 담겨 있다. 글린은 이 책에서 소비에트 문화의 우수성을 '권위와 의도적인 자비를 동시에 갖춘 지도력, 과학적 성취, 후손에 대한 배려'의 세 분야로 나누었다. 글린이 레닌을 적대적인 시각에서 바라보지 않았음에도 불구하고 사진 속의 레닌은 매우 무서운 모습이다. 사진의 구도 곳곳에는 과거와 미래, 아이들을 존중하는 어른의 모습, 큰 것과 작은 것, 그리고 지도자와 민중 등의 문화구성 요소들이 서로 선명한 대비를 이루고 있다. 초상사진작가이자 보도사진작가로 활동했던 글린은 1950년대와 1960년대 역사를 담는 일에 많은 시간을 쏟았다.

○ Hamaya, Mark, Munkacsi, Snowdon, Sommer, Tmej

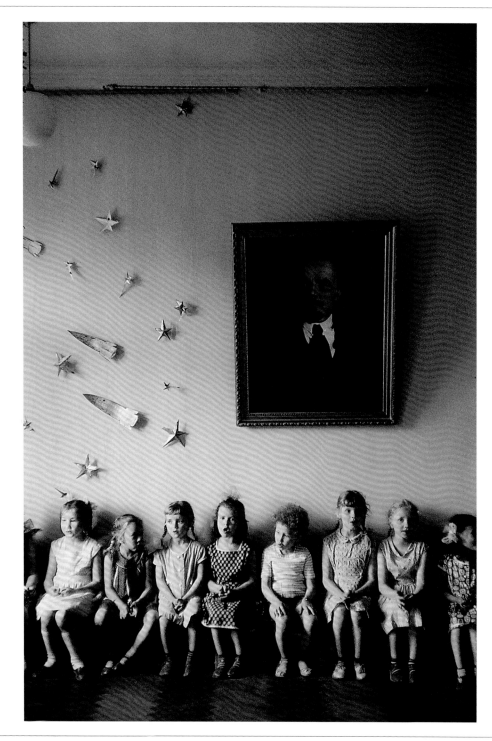

Burt Glinn. b Pittsburgh, PA (USA), 1925. **Moscow School**. 1963. C-type print.

빌헬름 폰 글로이든 남작 Von Gloeden, Baron Wilhelm **무제** Untitled

한 젊은 남성이 깊은 잠에 빠져 있다. 폰 글로이든은 모델의 골반을 벽과 바닥의 경계에 세심하게 정렬시켰다. 표범 가죽 위에 몸을 쭉뻗고 누워 있는 그는 앞에 놓인 하나는 희고 다른 하나는 검은 물병과 통을 향하고 있는 듯하다. 만약 그가 서 있었다면 아마도 물거품 속에서 탄생한 남성 비너스처럼 보였을 것이다. 폰 글로이든은 처음에는 건강상의 문제로 독일을 떠나 시칠리 섬의 동쪽 기슭의 타오르미나로 이주한다. 그곳에서 그는 1889년 가족이 보내주는 돈이 줄면서 사진을 찍기 시작했다. 당시 인기를 끌었던 그의 사진은 이 사진처럼 동성애적인 주제만을 담고 있는 것은 아니었다. 그는 역설적인 화법에 매료되어 있었다. 아이를 주제로 한 여러 사진에서 아이는 세상물정에 밝은 어른의 역할을, 이 사진에서 나타나듯 남성은 1880년대의 파리 화가들의 작품에 등장하는 여성과 같은 모습을 하고 있다. 1936년, 파시스트 정권하에 그의 스튜디오는 몰수되었고, 유리판으로 된 다수의 원판은 파괴되었다.

⊙ Bradshaw, Coplans, Durieu, García Rodero, Samaras

178

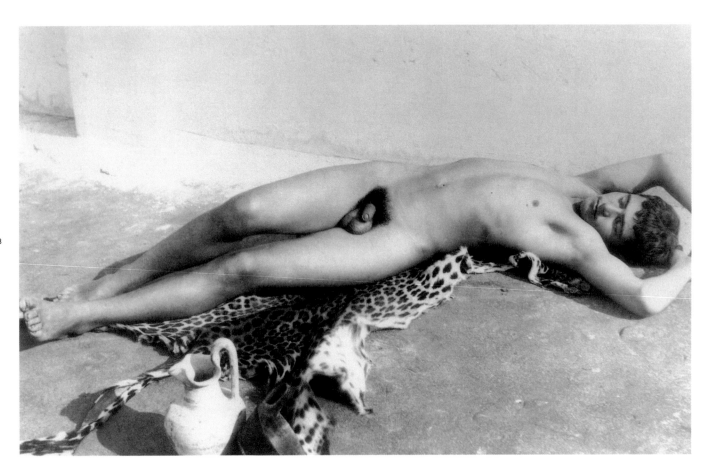

Baron Wilhelm von Gloeden. b Wismar (GER), 1856. **d** Taormina (IT), 1931. **Untitled**. c1890. Albumen print.

페이 고드윈 Godwin, Fay 무제 Untitled

배경에 있는 풍경은 표면에 보이는 녹색 빛의 침전물을 통해 촬영한 풍경 같다. 똑바로 서 있는 모양의 물체는 표지판, 혹은 묘석 같아 보이기도 한다. 이들 위에 드리워진 이끼가 낀, 혹은 먼지가 쌓인 것 같은 표면은 인공위성에서 수신된 일기예보 화면 같아 보이지만, 표면을 긁어 쓴 머리글자들과 아이의 손, 혹은 달팽이의 자국

과 같은 흔적으로 인해 사진이 어떤 것을 묘사한 것인지 쉽게 알 수 없다. 고드윈은 1990년대 생물학의 역사를 컬러사진으로 담았다. 사진 속에는 상처 입기 쉬운 인간의 흔적과 함께 올해의 봄이 지난해의 가을과 뒤섞여 공존하고 있다. 그녀의 사진에 담긴 초목이나 식물은 자연도 인간과 마찬가지로 살아 숨쉬고 있음을 생생

하게 전달하고 있다. 그녀는 1970년대에 여행 안내서 사진을 찍기 시작하면서 영국의 저명한 풍경사진작가가 되었다. 그녀의 작품은 회고전 『땅(Land)』(1985)을 통해 전시되었으며 영국의 자연 파괴 사진을 묶어 『금단의 땅(Forbidden Land)』(1990)을 출판했다.

○ Barbieri, Gilpin, Hannappel, Shore, Tomatsu

Fay Godwin. b Berlin (GER), 1931. **d** Hastings (UK), 2005. **Untitled**. 1990. C-type print. **h**51 × **w**61 cm. **h**20 × **w**24 in.

짐 골드버그 Goldberg, Jim 트위키 데이브 Tweeky Dave

트위키 데이브는 골드버그의 할리우드가(街)에 사는 아이들의 삶을 그린 희비극 『늑대에 의해 키워지다 (Raised by Wolves)』에 등장하는 주인공이다. 첫 장에서 데이브는 이것이 자신이 만들 유일한 해피엔딩이라고 했지만, 결국 간염으로 사망한다. 이 비범한 사진 프로젝트는 1985년에 시작되어 1995년 완결되었다. 320 페이지의 이 책에는 현장에서 촬영한 사진과 극화된 인터뷰, 데이브와 에코, 쿠키, 니키, 마술사, 플러머 공원, 오아시스 골목에 사는 이들의 삶이 담겨 있다. 골드버그는 마약이나 매춘으로 파괴되는 삶의 비극성에 대해 잘 알고 있었다. 그러나 그는 어떤 평가도 내리지 않고 연민어린, 그리고 낭만적인 시선으로 이들의 삶을 관조했다. 책은 이런 삶에서 도망치려 했지만 결국 모든 갈등이 시작되는 지인들의 곁으로 돌아오는 데이브와 에코의 사랑을 중심으로 전개된다. 이 책은 TV속의 복잡한 서사시와 같이 장면을 보기도 하며, 사진을 설명한 글을 통해 읽을 수도 있는 형태로 출판되었다.

○ Barbieri, Joseph, Nauman, Sims

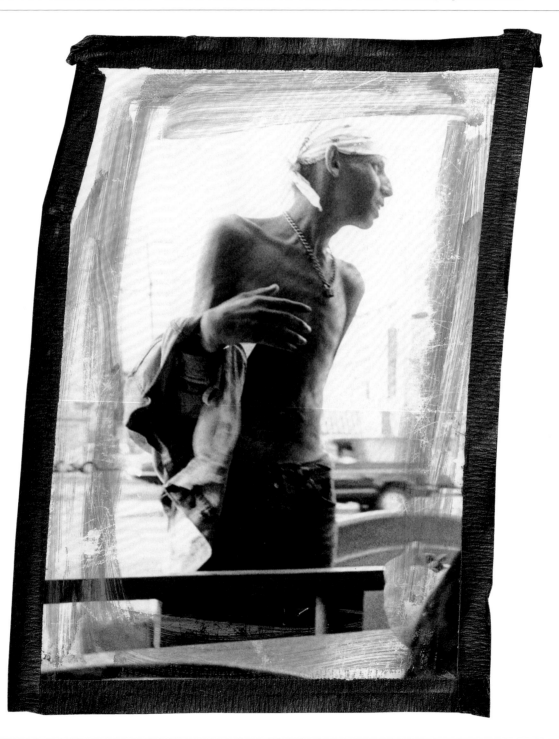

Jim Goldberg. b New Haven, CT (USA), 1953. **Tweeky Dave**. 1995. Gelatin silver print with ink and tape.

데이비드 골드블랫 Goldblatt, David 다리 미인 선발대회 Miss Lovely Legs Competition

이런 행사는 상업화된 세계의 어느 곳에서나 개최될 수 있을 것이다. 이것은 1979~80년의 가을과 겨울에 촬영한 사진을 묶은 『복스버그(In Boksburg)』(1982)에 실린 사진 중 하나이다. 그는 남아프리카의 동부 끝자락에 위치한 이곳을 사진의 배경으로 삼았는데, 이것은 '백인의 물욕을 위해 형성된 도시'의 축소판이 복스버그라

고 생각했기 때문이었다. 책의 서문에 백인들에게 널리 퍼진 가치관을 언급하며: '흑인들은 이 마을의 일원이 아니다. (백인을)위해 일하며, 거래하며, 그들의 자비를 바라며 (그들의) 명령에 의해 상벌을 받는다. 특수 소수에게만 손님으로서의 특권이 주어진다. 그러나 그곳에 가는 모두는 스스로의 권리가 아니라 허락과 초대로 인

해서이다.' 그는 자신 역시 선입견에서 자유롭지 않다고 여겼으며 이곳을 '형언할 수 없고 정의하기 어려운 곳'으로 보고 분석했다. 첫 사진집은 『광산에서(On the Mines)』(1979)로, 여기에 실린 사진들 역시 남아프리카의 동부 변두리에 있는 금광을 주제로 한 것들이다.
○ Dijkstra, Model, Ross

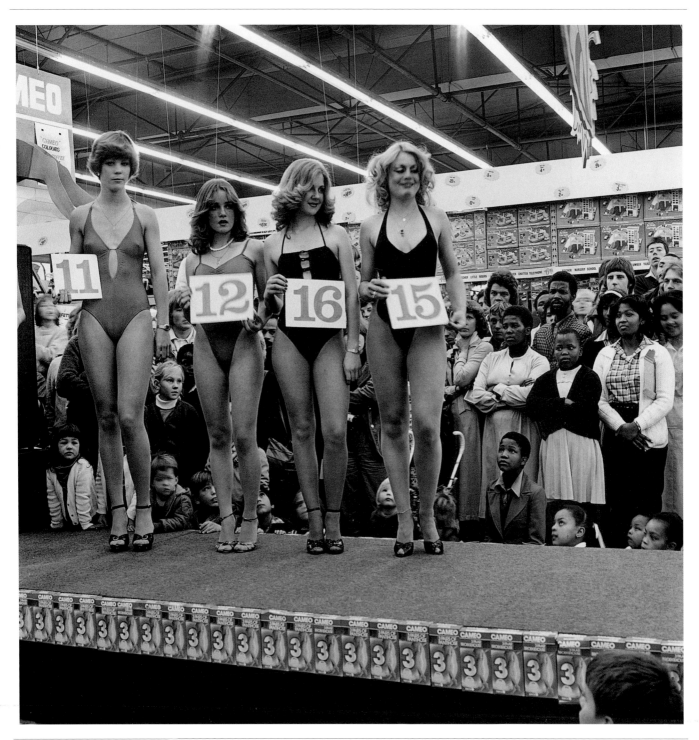

David Goldblatt. b Randfontein (SA), 1930. **Miss Lovely Legs Competition**. 1979. Gelatin silver print.

낸 골딘 Goldin, Nan

신혼 첫날밤의 테리 토이와 패트릭 폭스 Teri Toye and Patrick Fox on their Wedding Night

연출된 조명으로 인해 선명한 윤곽을 그리며 금빛으로 빛나는 신혼부부의 모습은 이상적인 결합을 암시하는 것 같다. 그러나 연출된 그들의 자세를 들여다보면 신부는 얼굴을 돌리고 있는 것을 알 수 있다. 1987년에 출판된 사진집 『성적 의존성의 발라드(The Ballad of Sexual Dependency)』의 서문에서 골딘은 '낭만의 신화가 얼마나 현실세계의 연인들과 모순되며, 영원성을 전제로 한 사랑에 대한 정의가 얼마나 위험한 예외를 만들 수 있는지'를 언급하고 있다. 사실 그녀의 사진집에 담긴 많은 남성들은 마치 이들을 옭아매는 여성들로 인해 고통 받고 있으며, 의식을 떠나 있는 것이 차라리 행복하다는 듯 카메라를 향해 무표정한 모습으로 답한다. 1970년대 초반 사진에 입문한 골딘은 자신이 사진을 선택한 이유가 삶의 세부적인 것들을 모두 기억할 수 있기 위해서였으며, 또한 1965년 자살한 자매로 인해 위협받았던 자신의 자아를 지탱하는 그 무언가를 창조해내고 싶어서였다고 했다.

⊙ Abbe, Brassaï, Durieu, Eisenstaedt, Saudek, Wojnarowicz

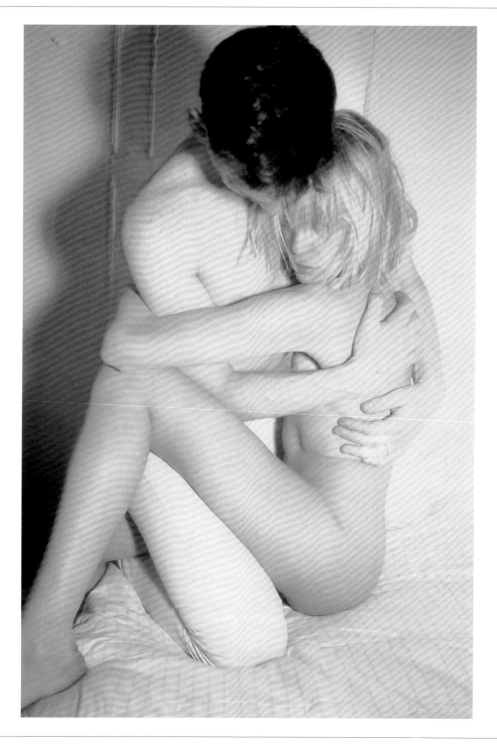

Nan Goldin. b Washington, DC (USA), 1953. **Teri Toye and Patrick Fox on their Wedding Night**. 1987. C-type print.

에멧 고원 Gowin, Emmet

에디트와 베리로 만든 목걸이 Edith and Berry Necklace

고원의 아내인 에디트가 댄빌에 있는 정원 구석에 서 있다. 베리로 만든 목걸이를 건 그녀의 모습은 고대 로마의 과일 나무의 여신인 포모나를 상징하려 한 것 같다. 전경에서 섬세하게 표현된 나무가지들과 잎은 우리를 자연과 계절로 불러들이려는 것 같다. 1960년대 후반부터 해리 캘러핸과 아론 시스킨드에게 사사한 고

원은 이 사진처럼 거실이나 뒷마당, 정원에 있는 가족들의 모습을 주로 사진에 담았다. 그는 가정의 삶과 가족을 주제로 한 미국의 첫 사진작가로, 그가 의미하는 가족이란 더 큰 의미의 인간가족, 신화, 혹은 시조를 나타낼 수 있는 해석의 여지를 남긴다. 그는 특히 소소한 행복이나 자신만의 권리를 주장함으로써 생기는 작

은 갈등 역시 표현하고 있다. 1970년대 초의 시각문화에서 고원이 친지를 대상으로 만든 사진은 신지형학적 사진가들의 작품이나 앤디 워홀을 필두로 한 상업화되고 세계화된 문명을 다룬 작품들에 반하는 일종의 새로운 대안을 제시했다.

○ Araki, Callahan, Charbonnier, Siskind, Tillmans, Warhol

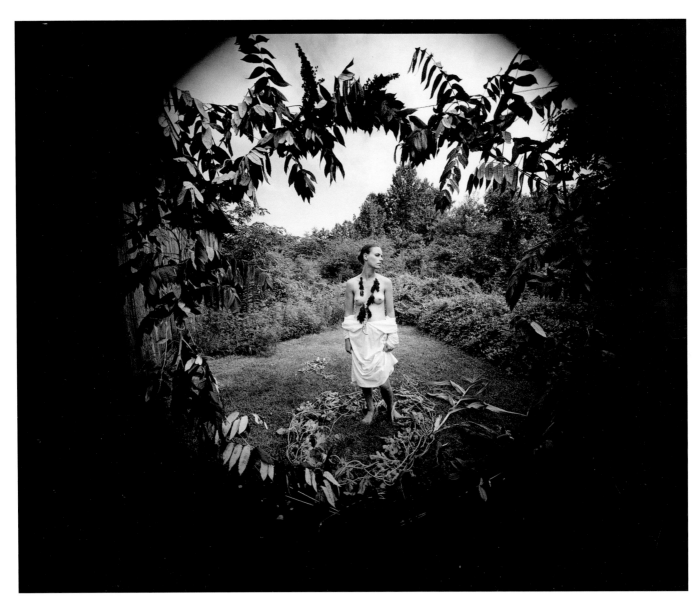

Emmet Gowin. b Danville, VA (USA), 1941. **Edith and Berry Necklace**. 1971. Gelatin silver print.

폴 그레이엄 Graham, Paul · 동전 위에 새겨진 프랑코의 두상, 비고, 스페인 Franco's Head on Coins, Vigo, Spain

사진에 드러난 요소들로 추측해 볼 때, 피사체는 스페인의 공중전화 근처에 있는 의자인 것 같다. 흡연자들이나 전화를 걸거나 동전을 넣는 데에 실패했던 사람들이 버리고 간 담배로 인해 의자는 불에 그을리고, 그 위에는 누군가가 두고 간 동전들이 덩그러니 놓여 있다. 어쩌면 이 사진은 그저 일상의 장소를 담은 사진이지만, 훼손된 공공 시설물이 담긴 사진은 누가 담배를 의자 가장자리에 두고 간 것인지, 혹은 누가 부주의하게 의자 위에 동전을 놓고 간 것인지에 대한 궁금증을 자아낸다. 또한 담배로 그을린 자국과 동전은 다름아닌 시민의 모습으로, 시민 의식을 지적하는 것이기도 하다. 이는 그레이엄이 꾸준히 탐구한 주제이기도 하다.

보도사진은 중대한 사건을 기록하는 것을 전제로 한다. 그러나 그레이엄은 주의 깊게 생각하지 않는다면 그냥 지나치게 되는 상황에 주목했으며, 머리기사를 장식하는 사진보다는 이 사진과 같이 그 뒤에 많은 이야기가 있을 법한 일상의 모습을 담았다.

○ Friedlander, Groover, Penn, Tosani

184

Paul Graham. **b** Harlow (UK), 1956. **Franco's Head on Coins, Vigo, Spain**. 1988. C-type print. **h**203 × **w**152 cm. **h**80 × **w**60 in.

필립 존스 그리피스 Griffiths, Philip Jones

민간인 희생자, 베트남 Civilian Victim, Vietnam

팔에 달린 라벨에 적혀 있는 VNC는 그가 베트남 민간인임을 나타낸다. 그리피스의 연작 『어두운 오디세이(Dark Odyssey)』(1996)에서 그는 민간인보다 여성 베트콩이나 베트콩 용의자에 주목했다. 사진 속의 인물을 동정한 한 위생병이 팔에 라벨을 달아 준 것 같다. 그리피스의 보도사진들은 항상 섬세한 화법을 보여주었다.

그는 저서 『베트남(Vietnam Inc)』을 통해 베트남 전쟁과 베트남 사회 전반에 대해 관심을 가지고 깊이 있는 조사를 진행했다. 또한 그는 베트남을 전위적인 조직과 통제된 가치체계에 의해 파괴되어 가는 조화로운 전통 문화라고 생각했다. 그는 기술 문명의 비인간적인 힘과 관료 정치의 변명에 대해 매우 비판적이었으며, 전쟁에

희생된 민간인들을 향해 연민의 시선을 보냈다. 이런 탐구와 기록의 결과물이 『베트남(Vietnam Inc)』(1971)다. 그리피스의 사진에는 전쟁에 대한 서구의 불안과 종전을 돕고자 하는 목소리가 담겨 있다.

◉ E. Adams, Burrows, Faas, Ut

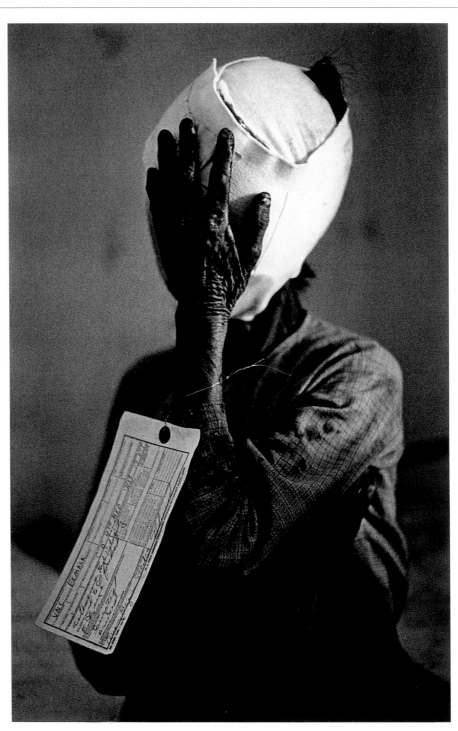

Philip Jones Griffiths. b Rhuddlan (UK), 1936. **d** London (UK), 2008. **Civilian Victim, Vietnam.** 1967. Gelatin silver print.

얀 그루버 Groover, Jan

티비 포크스 앤드 스타츠 Tybee Forks and Starts(K)

포크의 뾰족한 끝부분과 칼날은 이 사진이 접촉과 압력에 대해 다루고 있음을 명료하게 보여준다. 포크와 나이프는 화면을 가득 채우고 이들의 표면이 주변의 색채와 빛들을 반사함으로써 교차와 연관성을 강조하고 있다. 1920년대의 빛으로 가득 찬 추상 사진들과 그루버의 사진이 다른 점은 손잡이가 사진 속에 담겨 있지 않

은 포크와 나이프가 담긴 이 사진과 같이 그녀의 사진은 오로지 대상의 일부분에만 초점을 맞춘다는 것이다. 그녀는 사진이란 인간과 자연간의 상호관계에 깊숙이 숨겨진 보편적인 질서의 일부가 아니라, 일부러 고안된 설계 같은 것이라고 주장했다. 또한 '나이프가 분홍색이 될 수 있다는 사실이 너무나 마음에 든다. 이 형태는

빛에 의해 생겨나고 은빛 표면은 주변의 빛을 반사시킨다. 이 모든 것은 매우 유동적이다'고도 표현했다. 추상화가로 활동하다가 1970년에 사진에 입문한 그루버는 1977년부터 스튜디오 사진만을 고집했다. 이 사진 역시 부엌 싱크대에서 촬영한 연작 가운데 하나다.

○ Graham, Modotti, Moholy-Nagy, Parker, Penn, Tosani

Jan Groover. b Plainfield, NJ (USA), 1943. **Tybee Forks and Starts(K)**. 1978. C-type print.

해리 그뤼아트 Gruyaert, Harry 와르자자트, 모로코 Ouarzazate, Morocco

모로코의 보도를 배경으로 짧은 코트를 입은 한 남자가 그림자가 진 어두운 곳을 지나 창백한 빛 아래로 들어서고 있다. 도로와 인도 사이에 보이는 왕관 모양의 장식은 불이 꺼져 있고, 먼 곳에는 자전거를 타는 사람이 넓은 도로의 햇살 아래로 들어서고 있다. 그뤼아트의 이 사진 속에서는 어떤 특별한 일도 일어나고 있지 않

지만, 이들의 모습은 한 화면을 이루는 구도 속에서 각각의 의미를 갖고 있다. 1970년대의 사진작가들은 황폐한 도시 풍경을 피해자로서의 무기력한 시각으로 담았다. 그뤼아트는 이에 대한 평가를 보류한 채 이들이 어떻게 몸을 사린 채, 아무도 상관하지 않는 길을 지나고 있는지를 표현하고 있다. 그의 시각은 일정한 상황

에서 그들의 상태를 관조했으며, 이런 거리감과 깊이감, 그리고 공허함이 사진 속에서 자리 잡고 있다. 그뤼아르의 대표작들이 대부분 모로코에서 촬영되었으며, 그곳은 그가 선호하던 곳 가운데 하나이자 1990년대 출판된 주요 사진집의 배경이기도 하다.

○ Atget, Besnyö, Daguerre

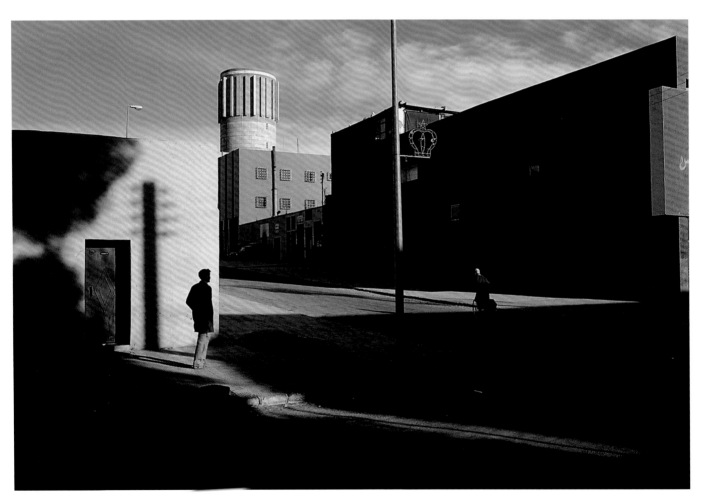

Harry Gruyaert b Antwerp (BEL), 1941. **Ouarzazate, Morocco**. 1985. C-type print.

안드레아 거스키 Gursky, Andreas

지멘스, 칼스루에 Siemens, Karlsruhe

사건의 배경은 독일 칼스루에에 위치한 전자제품 조립 공장이다. 바퀴 달린 손수레는 각각 번호가 매겨져 있고, 선반에 있는 물건들 역시 모두 라벨이 붙은 부품들이다. 만약 충분히 관심을 가지고 관찰한다면, 거스키가 제조 공장을 찍은 거대한 스케일의 사진들 속에서 어떻게 이 물건들이 조립되는지에 대해 유추할 수 있

을 정도다. 이 풍경이 다른 사람들의 삶을 담고 있는 것이라고 해서, 정말 이런 복잡한 풍경과 연관되기를 바라겠는가. 거스키의 관심사는 세상의 풍경보다는 자동 시스템 그 자체이며, 이러한 세상을 읽는 방식이다. 그의 시각은 노동자들의 삶은 비참하므로 그들을 동정해야 한다는 것이 아니다. 다만 사진을 통해 보이는 이 거

대한 광경에도 불구하고, 이를 분석할만한 능력이 부족하기 때문에 어떤 결정도 할 수 없다는 것이다. 거스키는 산업 현장을 배경으로 그와 비슷한 주제를 연구했던 베른트 베허에게 사사했다.

⊙ Becher, Hine, Kubota, Man, Tomaszewski

Andreas Gursky. **b** Leipzig (GER), 1955. **Siemens, Karlsruhe**. 1990. C-type print.

존 구트만 Gutmann, John

예술가는 위험하게 살아간다 The Artist Lives Dangerously

한낮의 태양, 모험적인 모습의 소년, 아메리칸 인디언의 윤곽, 그리고 자동차가 공존하는 이 사진은 매우 미국적이다. 구트만은 움직임에 관심을 가지고 그림을 그리는 아이와 지나가는 차의 모습을 있는 그대로 사진에 담고 있다. 그는 미국 사회가 정의한 미국 원주민을 나타내는 상징이나 주제에 흥미를 가졌다. 구트만은 베를린에서 회화를 공부했으나 나치가 경보를 울리며 들어서는 장면을 목도한 뒤, 1933년에 미국으로 이주해 '프레스-포토(Presse-Photo)' 에이전시에 소속되어 보도사진작가로 일했다. 경제 대공황에도 불구하고 구트만은 미국에서의 삶을 즐겼다. 그는 브랜드 네임과 상징, 그리고 그래피티와 거리에서 보이는 각종 알림판 등에 흥미를 느꼈다. 미국을 바라보는 그의 시각은 그 시대에 맞지 않는 안내문구와 광고에서도 잘 드러나고 있다. 이후 구트만은 1970년대와 1980년대에 들어 개념미술에 심취했다.

○ Gilpin, Johns, de Keyzer, VanDerZee

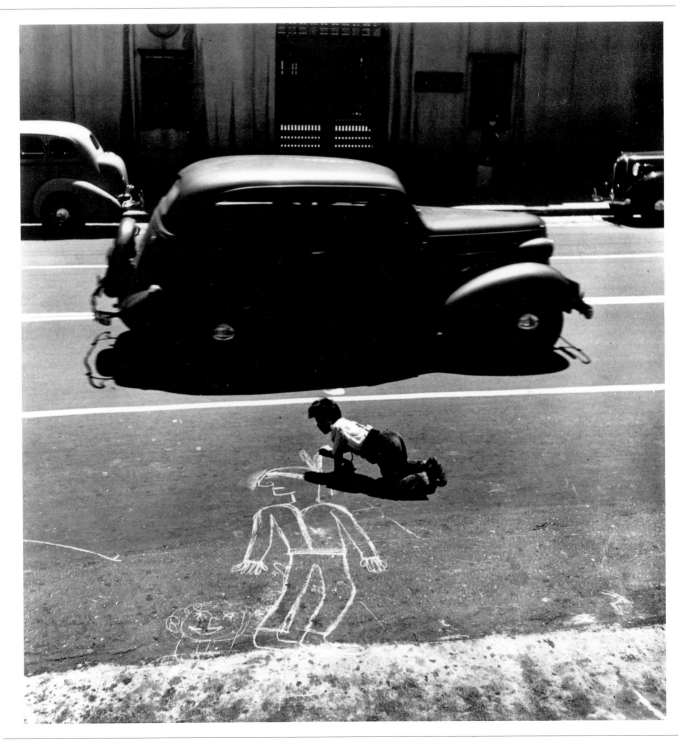

John Gutmann. b Breslau (GER), 1905. **d** San Francisco, CA (USA), 1998. **The Artist Lives Dangerously**. 1938. Gelatin silver print.

에른스트 하스 Haas, Ernst 런던 London

각자 다른 방향으로 걸려 있는 거울들로 인해, 'PER-FECT'라고 적혀 있는 거울에 보이는 사람들 중 일부는 위쪽 거울의 파노라마를 통해서도 보인다. 모자와 안경(보는 행위를 강조하기 위한 장치)을 쓴 남성은 관리인 혹은 관음증을 가진 사람을 연상시킬 정도로 조심스러운 모습이다. 이 사진은 의미하는 바가 무엇인지에 대한 궁금증을 자아냄으로써, 하스의 가장 난해한 사진 중 하나가 되었다. 사진 속의 인물은 정말 그런 사람일까, 아니면 유럽의 전쟁에서 힘겹게 살아남은 그는 예전의 경험을 떠올리며 감시하에 있는 '사람'들의 모습을 표현한 것일까? 하스는 빈의 잡지인 『호이테 (Heute, 오늘)』에서 일하던 1947년에 유명해지기 시작했다. 그는 이 기간 동안 동유럽에 수감되었다가 빈으로 돌아온 오스트리아 출신의 수감자들을 담은 연작을 완성했다. 하스는 1950년대에 런던에 매료되었는데, 그것은 런던의 빈민들이 모여 사는 모습이 풍부한 기록 사진의 자료가 된다고 생각했기 때문이었다.

○ Allard, Berengo Gardin, C. Capa, Hawarden, Riboud

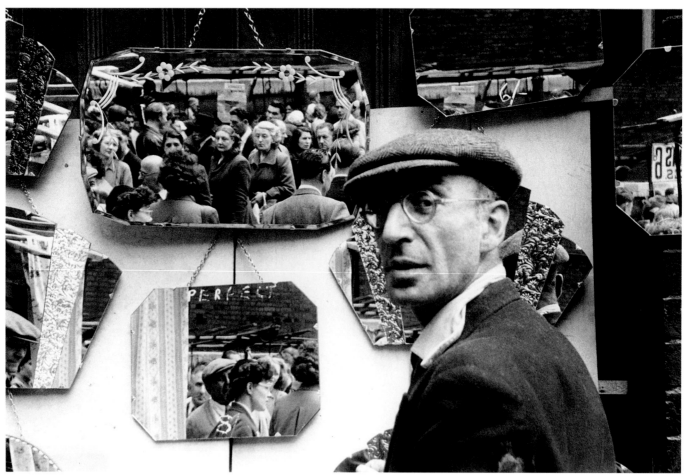

190

Ernst Haas. b Vienna (AUS), 1921. **d** New York (USA), 1986. **London**. 1951. Gelatin silver print.

하인츠 하젝-할케 Hajek-Halke, Heinz **선원의 집** Home of the Sailors

선원은 벽에 표식을 남기고 군데군데 날짜를 덧붙였다. 하젝-할케는 벽을 온통 그들의 꿈으로 뒤덮고 있다. 창문은 텅 빈 눈과 같이 검은 채로 남겨두었다. 이 작품은 그가 선원들의 집을 주제로 한 몇 개의 작품들 중 하나다. 벽과 머리글자들, 그리고 누드의 이미지들이 공존하는 것에서 알 수 있듯 아마도 세 개 혹은 네

개의 서로 다른 원판을 겹쳐서 인화한 것으로 보인다. 긁거나 혹은 분필로 적은 글씨들은 사진에 있어서 무상함과 유약함을 나타내는 매우 중요한 도상학적 기호다. 몸의 형체가 불확실한 것은 이 사진이 꿈을 표현하려고 했기 때문임을 알 수 있다. 하젝-할케는 사진에 입문하기 전 회화를 공부했으며, 1920년대 활발하게 활

동한 사진작가였다. 초현실주의 화가들에게서 영감을 얻은 그는 심리학적 의미를 지닌 작품들을 고안하고자 했다. 그는 1951년에 베를린의 시각예술대학에서 사진을 강의하기 시작했다.

○ Frank, Heinecken, Laughlin, Schmidt

Heinz Hajek-Halke. **b** Berlin (GER), 1898. **d** Berlin (GER), 1983. **Home of the Sailors**. c1928. Gelatin silver print.

필립 할스만 Halsman, Philippe 　달리 아토미쿠스 Dali Atomicus

'넷'을 세고 난 뒤 살바도르 달리는 점프하고, 이와 동시에 할스만의 조수는 세 마리의 고양이를 던졌으며, 다른 조수는 화면 가운데로 물 한 바가지를 뿌렸고, 할스만의 부인은 왼쪽에서 의자를 들고 서 있었다. 다섯 시간에 걸친 스물여섯 차례의 시도 끝에 그가 원하는 이 장면을 얻을 수 있었다. 이 사진의 제목은 달리가 아내 레다를 모델로 그린 '레다 아토미쿠스'를 본따 '달리 아토미쿠스'로 명명했다. 달리가 그린 레다의 작품 모사화 역시 오른쪽 공중을 날고 있는 고양이들의 뒤에 나타나 있다. 달리의 작품과 짝을 이루는 이 사진의 의도는 1948년, 원자의 시대를 맞아 모든 것은 마치 원자 속의 존재처럼 부유하고 있다는 것을 표현하는 것이었

다. 할스만과 달리는 독특하고 창의적인 공동 작업들을 진행했는데, 이들은 40년 넘게 교류하며 32장의 사진으로 이루어진 '달리의 콧수염'을 포함한 다수의 이미지를 남겼다. 할스만은 당대의 가장 저명한 초상사진 작가로 100번도 넘게 『라이프』 표지를 장식했다.

○ Cartier-Bresson, Lartigue, Longo, Richards, Seidenstücker

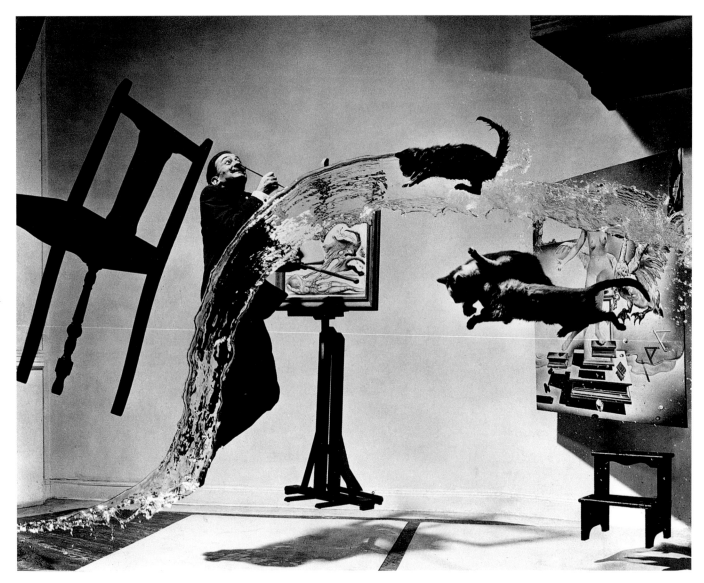

192

Philippe Halsman. **b** Riga (LAT), 1906. **d** New York (USA), 1979. **Dali Atomicus**. 1948. Gelatin silver print.

히로시 하마야 Hamaya, Hiroshi 니가타의 소년들, 일본 Boys in Niigata, Japan

행진을 하고 있는 소년들은 해로운 새들을 쫓아내기 위해 노래를 부르고 있다. 행렬의 맨 앞에는 북을 치는 소년이 보이지만, 하마야는 노래나 새의 모습은 보는 이의 상상에 맡기고 있다. 또 하나의 특징은, 플래쉬로 인해 밝게 빛나는 길을 벗어난 눈발자국을 통해 누군가가 그 눈을 밟고 돌아다니다 안전을 위해 길로 돌아왔음을 말해준다. 어둠 속의 눈길에서 고전하며 변화무쌍한 소년들의 발걸음을 따르는 한 인물에서 볼 수 있듯이, 소리, 숲, 물 등을 담은 하마야의 서정적인 사진들은 풍부한 상상의 여지를 남긴다. 1939년 이후 일본의 북부 지방을 촬영한 이 사진을 포함한 연작사진으로 가장 잘 알려진 하마야는 사진집 『눈의 나라(Snow Land)』를 1956년에 발표했다. 그는 앙리 카르티에 브레송처럼 1940년대 후반 중국에 공산정부 수립 과정을 보도했으며, 이를 『내가 바라본 중공(Red China I Saw)』으로 묶어 출판했다.

○ Cartier-Bresson, Hurley, Plossu, Sella, Vachon

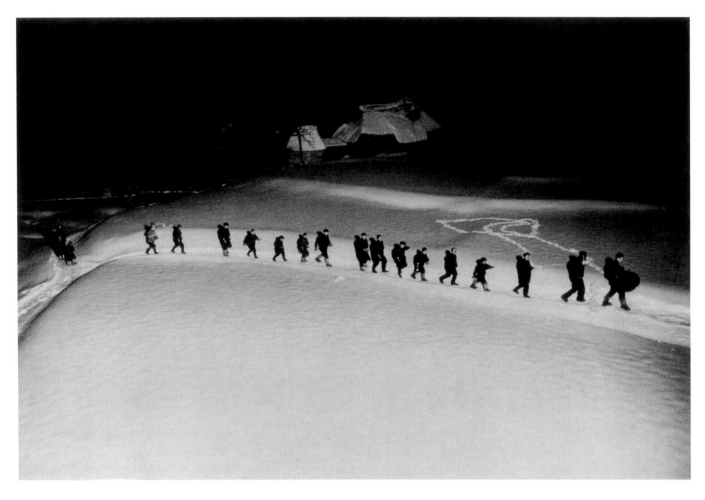

193

Hiroshi Hamaya. b Tokyo (JAP), 1915. **d** Kanagawa Prefecture (JAP), 1999. **Boys in Niigata, Japan.** c1942. Gelatin silver print.

투명한 플라스틱에 싸인 인형 옷은 일상적으로 어디서 나 볼 수 있는 상품이다. 이러한 소품들은 아이들에게 어른 같은 소비 행위를 하게 한다. 함머슈틸은 미니어 처를 사유를 위한 오브제로 만들기 위해 실제와 같은 크기로 표현했다. 그는 일반적으로 사람들이 생산된 물 건을 어떻게 받아들이는지, 그리고 애초에 그것이 가지

고 있던 가공되지 않은 부분은 거의 남아 있지 않다는 것을 나타냄으로써 상품, 그리고 상품 그 자체를 표현 하고자 했다. 이 사진을 포함한 그의 『치장하기(Make it up)』 연작에는 다양하게 치장된 인형들과 포장된 인형 들의 옷이나 메이크업 도구들이 담겨 있다. 그는 이전 의 연작인 『푸른 고향(Grüne Heimat)』(1988~1990)에

는 길들여진 자연의 모습을. 『Mittagsporträts』(1989~ 1990)에는 서로 대비시키기 위해 연출된 장소를 다루 고 있다. 또한 『공공의 친숙함(Pulic Intimacy)』(1990~ 1991)에서, 그는 연출된 건축적 환경에 놓인 식탁과 의 자를 사진에 담았다.

○ Calle, Dater

Robert F. Hammerstiel. b Pottschach (AUS), 1957. **make it up**. c1994. C-type print. **h**122.5 × **w**110 cm. **h**48¼ × **w**43¾ in.

베르너 한나펠 Hannappel, Werner 노르웨이 Norway

해안선 앞쪽의 바위와 이끼 낀 웅덩이에 작은 돌들이 어지럽게 널려 있는 것으로 보아 사진은 썰물 무렵에 찍었음을 알 수 있다. 그리고 잔물결은 바람이 바다를 향해 불고 있음을 알려준다. 바위 바닥에 희미하게 보이는 문양은 얼음이나 석영인 것 같다. 오른쪽에 놓인 흰 막대기는 사진에 무늬를 만들고 있는데, 그것들은

원래 그곳에 있었던 것일지도 모른다. 한나펠은 일정한 거리를 두고 풍경을 카메라에 담음으로써, 풍경이 특정한 장소를 나타내기 위한 것이거나 지질학적 표본으로 보이지 않도록 했다. 그의 주제는 세상을 이해하기 위한 주의와 전달 기호 체계였다. 사진에 나타난 바다는 다른 사진들에서와 마찬가지로 영속성과 모든 특

성의 소멸을 암시한다. 한나펠은 에센의 '포크방학교'에서 오토 슈타이네르트와 함께 사진을 전공했다. 그는 1980년대부터 북유럽과 아이슬란드, 아일랜드, 스코틀랜드, 노르웨이, 프랑스 등의 풍경을 담은 사진들을 정기적으로 전시하고 책으로 발표했다.
○ R.Adams, Bullock, Cooper, Gilpin, Godwin,Shore, Steinert

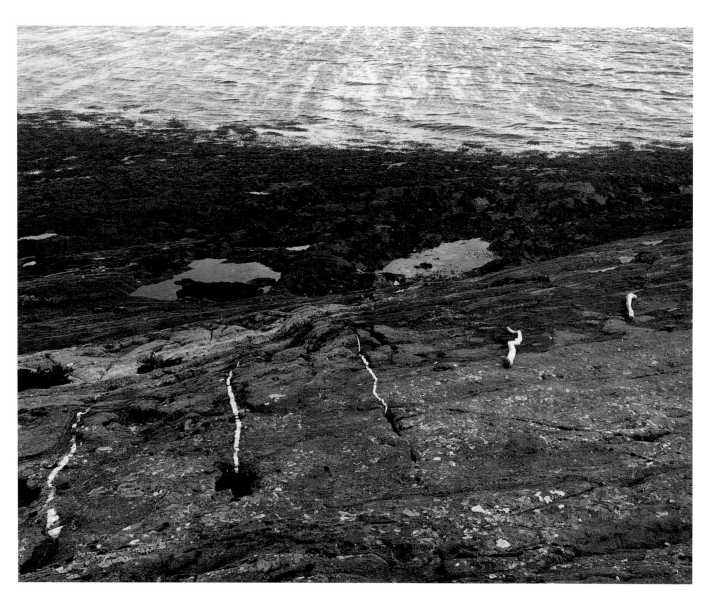

Werner Hannappel. b Essen (GER), 1949. **Norway**. 1988. Gelatin silver print.

코제트 하코트 Harcourt, Cosette 에디트 피아프 Edith Piaf

단지 가수의 모습을 찍은 것이지만 사진 속의 프랑스 가수 에디트 피아프는 마치 십자가를 바라보는 여인, 혹은 낙원으로 가기를 바라며 인내하는 성녀를 연상시킨다. 1940년대 보도사진이나 공연을 통해 수없이 등장하는 피아프는 이 사진처럼 많은 보정을 거친 이미지가 아니라 당대 여성의 모습으로 등장했다. 그러나 이 사진 속에 비친 그녀의 자세와 분위기는 원죄나 구속을 암시하고 있다. 지나칠 정도의 '종교적인' 연출은 당시 프랑스 스타들의 사진 가운데 그녀의 사진이 유일할 것으로 피아프가 그만큼 전설적인 국민 아이콘이 될 정도의 카리스마를 지니고 있었음을 시사하고 있다. 1934년 하코트는 성공한 출판업자이자 불황에도 불구하고 사진 스튜디오를 열만큼 자신에 차 있었던 라크로아의 일에 합류했다. 하코트의 스튜디오는 대성공을 거두어, 1957년 프랑스 작가이자 비평가인 롤랑 바르트는 배우가 지명도를 얻기 위해서는 하코트의 사진에 담겨야 한다고 말하기도 했다.

○ Bull, Callahan, Henri, Lele, Lerski, McDean, Ruff

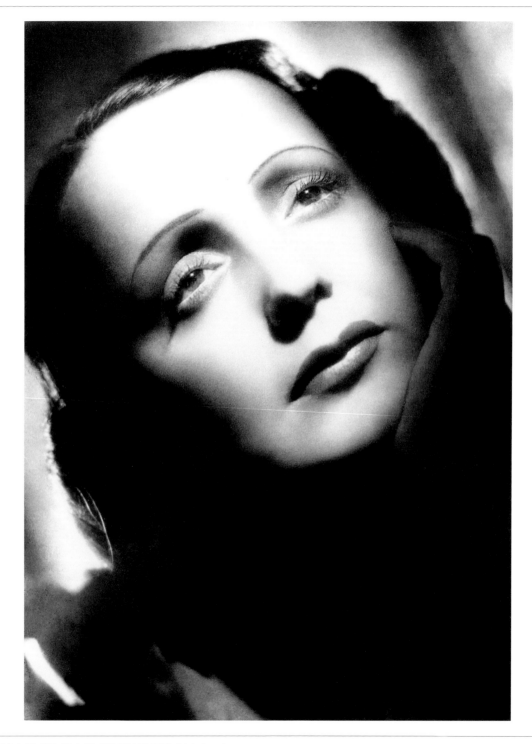

196

Cosette Harcourt. b Paris (FR), 1900. **d** Paris (FR), 1976. **Edith Piaf.** 1946. Gelatin silver print.

버트 하디 Hardy, Bert 인천 상륙 The Inchon Landings

이 사진은 『픽처 포스트』에 연재되어 상을 받은 하디의 작품들 중 가장 뛰어난 작품으로, 한국에서 인천 상륙작전 당시의 모습이다. 1950년 9월 15일, UN군대는 서울 탈환을 위해 인천에 상륙한다. 처음의 사진 설명은 뒤바뀐 세상으로 인한 비극적인 광경을 다음과 같이 적고 있다. '노인들은 미친 사람처럼 뛰어 돌아다녔고, 젊은이들은

기쁨에 들떠 깃발을 꺼내 들었으며, 무분별한 미성년자들은 선두에 서서 항복한다는 뜻으로 손을 머리 위로 치켜들었다. … 인류 … 이보다 더한 해방은 없을 것이다.' 하디는 한국의 공동체 문화와 평화로움을 존중했으며 이 사진에 담겨 있던 길에서 일어난 사건은 그가 두려워했던 것을 함축해 보여주고 있다. 또 다른 영국

종군사진기자인 필립 존스 그리피스는 1960년대 베트남을 하디와 유사한 시각으로 해석해 담았는데, 베트남을 공격에 의해 파괴되는 공동체 문화로 보았다. 하디는 암실 보조와 인쇄기사를 거치며 사진과 인연을 맺기 시작해 1940년에 『픽처 포스트』 사진기자가 되었다.
○ Griffiths, Hamaya, D. Martin, Ut

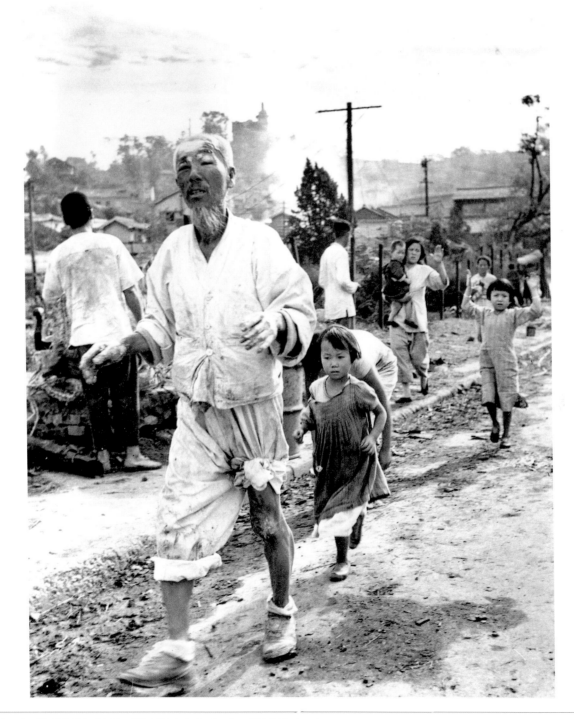

Bert Hardy. **b** London (UK), 1913. **d** Limpsfield Chart (UK), 1995. **The Inchon Landings**. 1950. Gelatin silver print.

클레멘티나 하워든 Hawarden, Clementina　　거울에 반사된 소녀 Young Girl with Mirror Reflection

젊은 여인은 레이디 하워든의 딸로 그녀의 이름 역시 클레멘티나다. 그녀는 거울로 인한 망상 때문인지 어딘가 불안해 보이지만 그녀의 자세나 왼쪽 허리를 거울의 중심에 드러내고 있는 모습은 그녀가 자신의 모습을 거울에 비추기 위해 그곳에 서 있는 것 같다. 회전 이음새가 있는 이 전신 거울은 레이디 하워든의 사진에 종종 등장하는 소재다. 이런 거울은 당시에는 '프시케'로 알려져 있었으며, 바로 이 이름으로 인해 작가의 의도를 짐작할 수 있다. 그리스 신화에 의하면 프시케는 아름다운 소녀로 열정과 육체적 사랑의 신인 에로스의 사랑을 받은 인물이다. 프시케는 영혼과 정신의 상징이었다. 그러므로 클레멘티나의 아름다움과 우울함은 그녀의 영혼과 몸은 하나로, 혹은 따로 분리되어 있는 존재임을 의미하고 있다. 레이디 하워든은 36세가 되던 1858년이 되어서야 사진에 입문했다.

○ Allard, Berengo Gardin, C. Capa, Haas

── 198 의 left margin

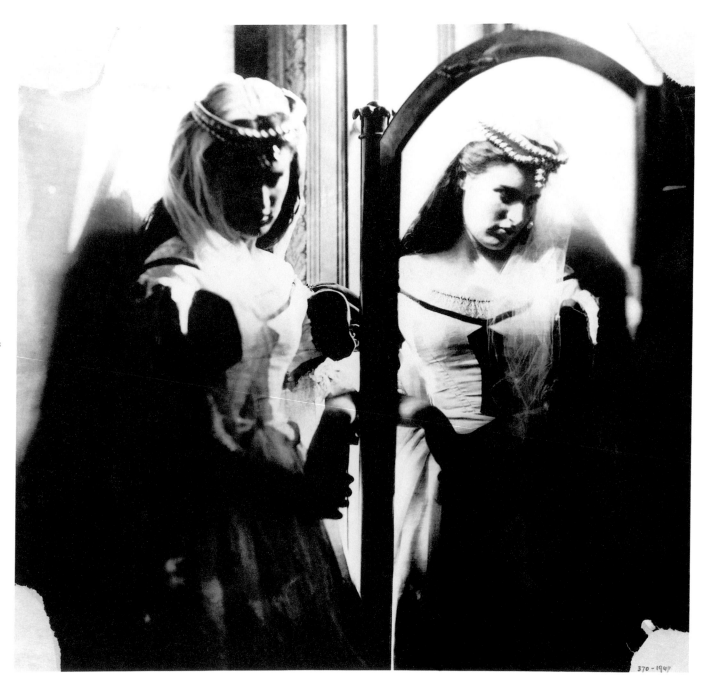

Clementina Hawarden. b Glasgow (UK), 1822. d London (UK), 1865. **Young Girl with Mirror Reflection**. 1860s. Albumen print.

로버트 하이네켄 Heinecken, Robert 68년 2월을 위한 의상 Costume for Feb '68

이 사진은 미국의 문화 평론가들이 섹스와 폭력이 결합된 문화를 1960년대의 특징이라고 논평했듯, 당시 만연했던 미국의 문화적 경향을 잘 나타내고 있다. 장미는 광고를 암시하는 도상의 일부이며, 금발 역시 같은 의미를 지니고 있다. 여성의 가슴을 대신하고 있는 차의 헤드라이트는 남성들의 은어를 의미하는 것 같다.

죽음의 모습이 담긴 영상은 당시의 뉴스를 장식하던 전형적인 소재였다. 하이네켄은 원판을 벽에 붙인 사진 위에 비추는 방법을 통해 이런 콜라주 효과를 얻을 수 있었다. 그는 갑작스럽고 잔인한 뉴스거리들을 한데 모아 놓았는데 1960년대부터 달라스에서 발생한 케네디의 암살, 베트남 전쟁의 잔혹성 등을 소재로 한 작품들

을 선보였다. 1950년대에 캘리포니아에서 공부한 하이네켄은 중요 혁신 작가 가운데 한 사람으로 LA 지역에 많은 영향을 미쳤다. 1960년대와 1970년대에 이르러 그로 인해 발전한 구성주의 사진은 1980년대에 들어서 '순수(Straight)'사진에게 밀려나기 시작했다.
○ Berman, Dyviniak, Hajek-Halke, Modotti

Robert Heinecken. b Denver, CO (USA), 1931. **d** Albuquerque, NM (USA), 2006. **Costume for Feb '68**. 1968. Black-and-white film transparency over collage. **h**23 × **w**13 cm. **h**9 × **w**5 in.

플로랑스 앙리 Henri, Florence　카드를 든 여인 Woman with Cards

측면에서 비춘 조명으로 인해, 모델의 모공이 두드러져 보인다. 이것은 그녀의 실제 얼굴은 화장한 눈과 입술 아래 있다는 것을 암시한다. 여기저기 흩어져 있는 카드는 아무도 알지 못하는 미래를 꿈꾸고 있는 듯 보이는 그녀의 미래가 신의 손에 달려 있음을 암시하려는 것 같다. 1930년 무렵의 삶과, 주로 초상 사진으로 이루어진 그녀의 작품에는 모더니즘의 전형적인 특징이 잘 나타나 있다. 이 사진에 나타난 피부의 질감이나 세심하게 손질한 손톱에서 볼 수 있듯, 앙리와 그녀의 세대는 물질적인 것만을 인정한 객관주의적 시각을 지니고 있었다. 그들은 몽상가이기도 했지만 사진 속의 카드 한 벌과 싸구려 음악, 그리고 광고를 상징하는 도상에서 나타나듯 그들의 몽상 또한 물질적이라는 한계를 지니고 있었다. 프랑스와 영국, 이탈리아에서 공부한 앙리는 회화를 전공했지만 1928년에 사진으로 전향했다.

○ Bull, Harcourt, Lerski, Yevonde

200

Florence Henri. b New York (USA), 1893. **d** Compiègne (FR), 1982. **Woman with Cards**. 1930. Gelatin silver print.

힐 & 애덤슨 Hill & Adamson

알렉산더 러더포드, 윌리엄 램지와 존 리스턴 Alexander Rutherford, William Ramsay and John Liston

힐과 애덤슨은 이 장면을 명료한 명암대비를 나타낸 사진으로 인화하는 데 성공했다. 사진에 인화된 검계 그을린 남자의 얼굴은 밝은 하늘과 선명한 대조를 이룬다. 초기의 사진작가들은 사진이라는 매체와 기법의 가능성을 탐구하는 데에 흥미를 가지고 있었다. 가장 초기의 기록 사진들 가운데 한 작품에 등장한 사진 속 인

물들은 모델료로 낚시 배를 수리하는 비용과 가족들의 안락한 삶을 위한 생활비를 조달하고 있었다. 화가였던 힐과 캘러타이프 사진을 찍고 있었던 애덤슨은 1843년에 스코틀랜드 국교회와 관계를 단절한 400명의 사제들을 대상으로 한 습작을 위해 공동으로 작업하기 시작했다. 항상 병약했던 애덤슨은 1848년 타계했으나,

그들은 3,000장이 넘는 종이 원판을 남겼다. 이들이 세상을 떠난 후 1890년에 이들의 작품을 스코틀랜드 출신의 사진작가 제임스 크레이그 애넌이 발굴해 출판하면서 엄청난 명성을 얻었다.

⊙ Annan, Cosindas, Eisenstaedt, Nègre, Sander

David Octavius Hill. b Perth (UK), 1802. **d** Edinburgh (UK), 1870. **Robert Adamson. b** Berunside (UK), 1821. **d** St Andrews (UK), 1848. **Alexander Rutherford, William Ramsay and John Liston.** c1846. Salted-paper print.

존 힐리어드 Hilliard, John 엑스 X

연결된 이 사진은 어떤 제한된 상황, 혹은 상황을 이야기하기 위해 배열된 형태를 지니고 있다. 첫 번째 사진에서 한 남성과 여성은 어두운 방에서 마주보며, 각각 회중 전등을 손에 들고 있다. 방문을 열고 들어서는 남자의 모습은 여성의 옆에 있는 거울에 반사되고 있다. 두 번째 사진은 이 둘의 모습을 더 긴 노광 시간을 통해 흐릿하게 담아, 다음 상황에 대한 해석의 여지를 남긴다. 사진 속 여성은 전등을 들고 있던 팔을 내리지만 그녀의 얼굴은 여전히 남자의 얼굴을 바라보고 있으며 남성은 불빛을 내려 그녀의 드러난 몸을 비추고 있다. 이 동작은 자연스러운 것이었을까, 연출된 것일까? 이 사진들은 첫 쌍을 이루고 있는 두 사진에서 보이는 빛의 모습을 본따 X라고 명명되었다. 이 빛이 만들어내는 모양은 점과 선, 선과 점, 선(−), 선, 점으로 모스 부호의 x를 뜻하고 있다. 결국 이 사진은 일종의 빛으로 쓴 글자이며 하나의 스펠–X─를 의미한다. 힐리어드의 사진은 1980년대 이후 구성사진의 특징을 잘 나타낸다.
○ Durieu, Goldin, Mili

202

John Hilliard. b Lancaster (UK), 1945. **X**. 1982. Gelatin silver print. **h**183 × **w**427 cm. **h**72 × **w**168 in.

루이스 W. 하인 Hine, Lewis W. 증기파이프 수리공 Steamfitter

스패너를 들고 파이프의 이음새를 조이고 있는 증기 파이프 수리공의 모습을 통해 노동자의 모습을 완벽하게 표현했다. 1920년대에 하인은 산업 사회의 풍요를 상징하는 기계보다 인간의 모습을 표현하고자 했다. 이런 생각은 노동을 상징하는 1920~1930년대 소비에트 연방의 회화를 한 걸음 앞선 것이었으며, 사진집 『일하는 남성들(Men at Working)』(1932)에 실려 있는 엠파이어스테이트 빌딩 건설현장의 노동자 사진을 통해서도 잘 드러난다. 1907~1918년에 『국가 아동 노동자 위원회』에 소속되어 미성년 노동자의 학대를 폭로한 하인은 광산이나 공장, 제조공장 등지를 배경으로 노동자의 모습을 카메라에 담았으며 그의 작품은 단순한 인물 묘사 이상의 의미를 지닌 초상사진으로 높은 평가를 받았다. 종종 불구가 되거나, 착취당하고 억압받는 노동자에 대한 존경 어린 시선은 그를 미국적 가치관을 구현한 사진작가로 각인시켰다. 그러나 1920년 무렵에 그는 긍정적이고 구상적인 사진을 찍기 시작했다.

○ Gursky, Kubota, Man, Salgado

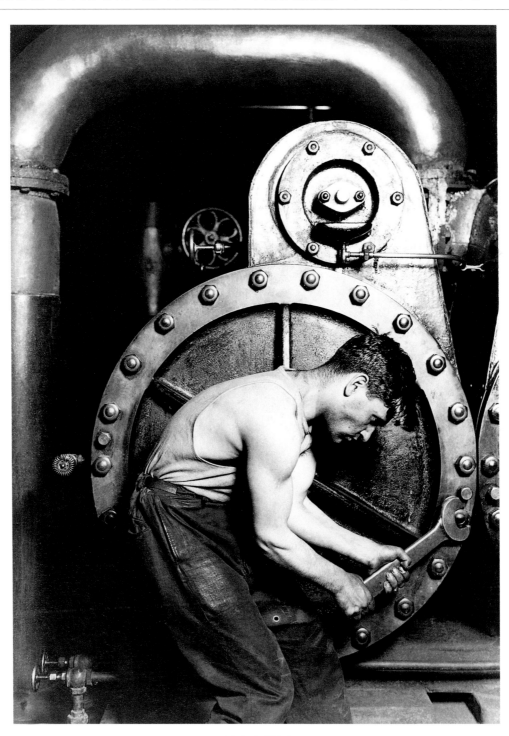

Lewis W. Hine. **b** Oshkosh, WI (USA), 1874. **d** New York (USA), 1940. **Steamfitter**. 1920. Gelatin silver print.

데이비드 호크니 Hockney, David　　　나의 어머니, 볼튼 대수도원, 요크셔 My Mother, Bolton Abbey, Yorkshire

여인은 물론 그녀의 주변은 죽음에 대한 암시로 가득 차 있다. 동시에 옷과 자세로 보아 그녀는 어둠침침한 추운 날씨로 인해 움츠러들어 있음을 알 수 있다. 이 사진의 배경과 같은 유서 깊은 묘지는 1940년대의 빌 브란트나 에드윈 스미스 등, 신낭만주의 사진가들이 선호하던 장소였다. 1970년대의 영국의 신세대 사진가였던 마틴 파나 데이비드 호크니는 이 사진의 배경이 되는 대수도원과 같은 장소들을 재해석했다. 이 사진 속의 어긋난 형상들은 부분을 찍은 사진들을 조합한 사진이기 때문에 스냅사진으로는 얻을 수 없는 풍경을 나타낸다. 사진을 바라보고 있으면, 호크니에게 사진을 다 찍었느냐, 이제 움직여도 되느냐고 물었을 그녀의 모습이 떠오른다. 이 작품은 전문적인 사진가의 뛰어난 느낌과 어려운 기술의 결과물이라는 사실과는 어울리지 않게 손으로 만든 작품 같은 느낌을 준다.

◐ Brandt, Cumming, Parr, Riis, Rodchenko, W. E. Smi-th, Weegee

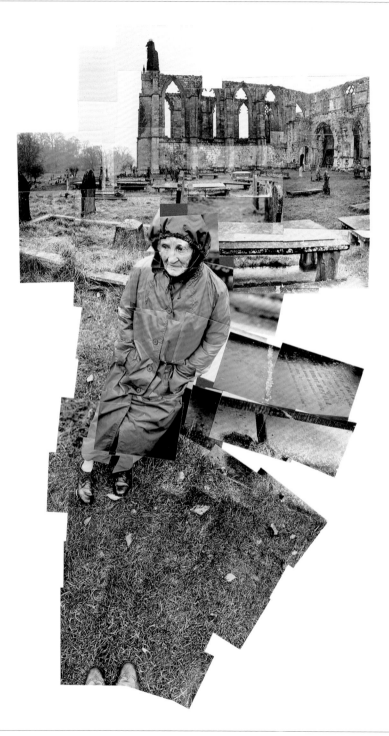

204

David Hockney. b Bradford (UK), 1937. **My Mother, Bolton Abbey, Yorkshire**. 1982. Photographic collage. **h**74.9 × **w**27.5 cm. **h**29½ × **w**10¾ in.

턴 혹 Hocks, Teun　　　　요동 To and Fro

파자마에 레인코트를 입은 사람이 사진을 구성하고 있는 모든 것과 고군분투하고 있다. 방금 강풍에 모자를 잃어버렸으며 스카프는 위쪽으로 휘날리고 있다. 이런 강풍에도 불구하고 손에 든 촛불의 연약한 불꽃만은 제자리에서 움직이지 않는다. 그는 배경에 보이는 한 집에서 다른 집으로 멀리 돌아가는 길을 가고 있는걸까?

혹은 미래가 어떻게 될지를 걱정하는 갈림길에 서 있는 헤라클레스일까? 턴 혹은 1980년대에 땅에 파묻힌 것 같은 나무들, 줄과 맞닿아 있는 달 등이 등장하는 설명적이고 난해한 사진들을 선보였다. 현실성을 잃고 마치 꿈의 한 장면 같은 그의 사진들은 1930년대의 초현실주의 회화, 특히 르네 마그리트의 작품을 연상시키

지만 맨발로 폭풍이 부는 거리를 걷는 방랑자의 모습은 인도주의적인 시선이 잘 나타나 있다. 턴 혹은 1986년에 흐로닝언에서 열린 기념비적인 전시 '포토그라피아 부파(Fotografia Buffa)'에 참여하면서, 유럽의 연출사진을 대변하는 선두적인 작가로 알려졌다.

○ Misrach, Moon, Rothstein, Towell, Tress

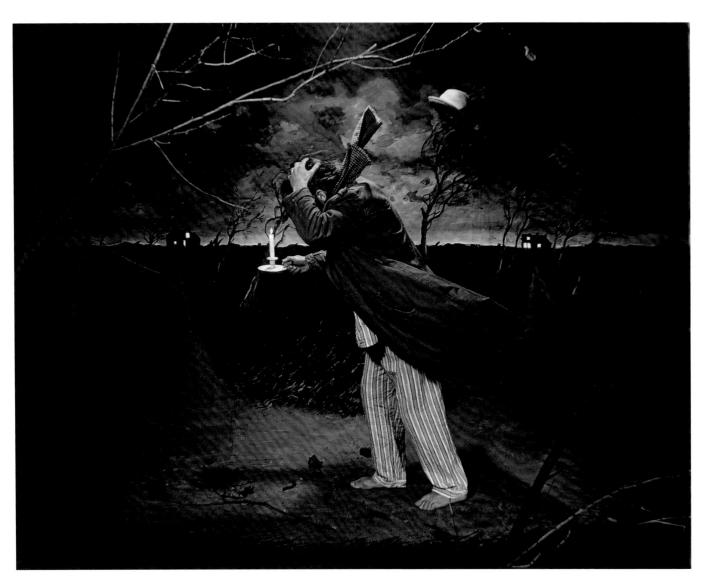

Teun Hocks. b Leiden (NL), 1947. **To and Fro**. 1986. Painted gelatin silver print. **h**122 × **w**158 cm. **h**48 × **w**62¼ in.

토마스 휩커 Hoepker, Thomas

해군 신병 Marine Recruits

흑인 신병의 아래 입술이 앞에 있는 백인의 등에 살짝 닿아 있다. 이 사진을 비롯한 조지아의 패리스 섬에 위치한 미국 해군부대를 담은 휩커의 충격적인 보도사진은 군대의 사디스트들의 통제를 받았다. 오랫동안 사진가로서의 경력이 쌓여 있던 휩커가 당시에 주목하던 주제는 바로 사람들의 인상이었다. 그의 사진에 담긴 인물들 중 다수는 패리스 섬에서 포착한 이 두 인물처럼, 때로는 오랫동안 지속된 보이지 않는 위협을 견딘 사람들이었다. 휩커는 항상 보이는 것과 사건의 이면에 무엇이 있는지를 주의 깊게 관찰했다. 1960년대에, 휩커의 초상사진은 단순히 볼만한 표면에 초점을 맞춘 당시의 초상사진의 경향과 정면으로 맞섰다는데 의미가 있다. 휩커의 작품들은 패리스 섬의 신병들의 모습처럼 당시의 상황을 이해한 후에야 그 인물들의 모습이 의미하는 바를 알 수 있는 인물사진으로 사진사에 남아 있다.

© Hubmann, Krause, Ohara, Weber

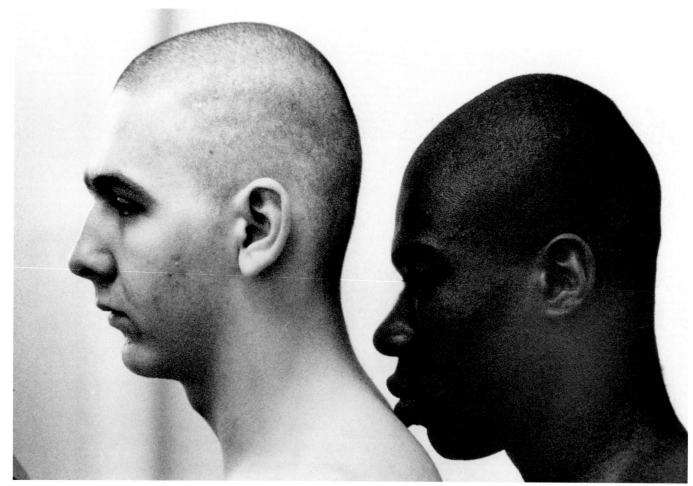

Thomas Hoepker. b Munich (GER), 1936. **Marine Recruits**. 1970. Gelatin silver print.

칸디다 회퍼 Höfer, Candida

칼스루에 동물원 | Karlsruhe Zoo I

칼스루에 동물원의 방목장 잔디 위를 걷고 있는 기린은 지극히 평범해 보인다. 뒤에 철창 너머로 보이는 타일이 깔린 벽 너머가 기린의 숙소인 것 같다. 벽의 타일은 앞에 있는 그물형태의 철창과 기묘하게 맞물려 서로 어느 곳에 있는지 분간하기 쉽지 않다. 이렇게 공간을 복잡하게 만든 것은 기린의 모습을 혼란스럽게 만들어

관객을 기린의 감정 상태에 이입시키기 위해서인 것으로 보인다. 이 사진은 『동물원(Zoologische Gärten)』(1993)의 표지 사진으로, 회퍼는 북극곰이나 악어, 코끼리, 호랑이와 같은 동물의 시선으로 관객을 끌어들이고 있다. 한편, 『Spaces』(1992)에서 그녀는 비어 있는 갤러리, 레스토랑, 회의장을 배경으로 텅 빈 공간을 사

진에 담았으며 그 장소에 있는 의자, (교회의) 성서대, 컵에 담겨 있는 물과 같은 요소를 통해 그곳에서 일상적인 일에 대한 상상의 여지를 남겼다. 베른트 베허가 교편을 잡고 있던 뒤셀도르프의 쿤스트아카데미에서 공부한 칸디다 회퍼는 그의 출중한 제자였다.
○ Becher, de Montizon, Stern, B. Webb

207

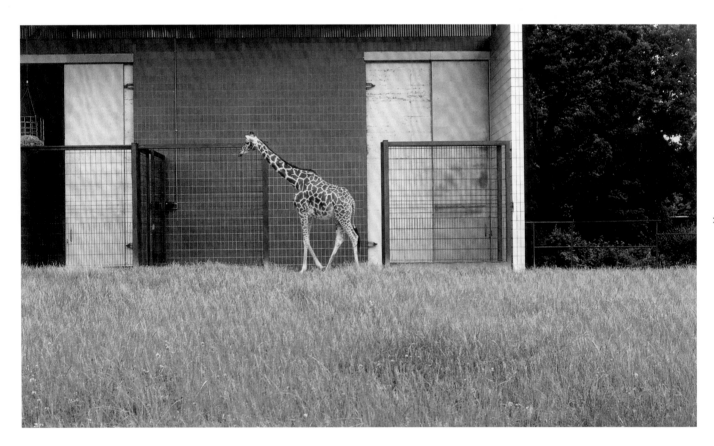

Candida Höfer. b Eberswalde (GER), 1944. **Karlsruhe Zoo I**. 1992. C-type print. **h**26 × **w**45 cm. **h**10¼ × **w**17¾ in.

찰스 호프 Hoff, Charles

이자드 찰스와 로키 마르시아노 Ezzard Charles and Rocky Marciano

권투 경기는 아직 결정이 나지 않은 순간들의 연속으로, 홀딩과 클린치가 난무한다. 사진가의 임무는 이 수없이 이어지는 동작들 중 바로 이 사진처럼 대담한 빛의 효과를 이용해, 경기를 요약해 나타낼 수 있는 결정적인 동작을 포착하는 것이다. 미국출신의 마르시아노는 1952년부터 1956년까지 헤비급 챔피언 자리를 지킨 인물이다. 당시 영상이 아닌 움직이지 않는 장면으로 권투경기를 담는 사진가들은 경기 장면들을 모아 여러 페이지의 사진을 만들었는데, 선수의 모습 특징을 완벽하게 드러낸 사진들이 주조를 이루었다. 특히 1930년에서 1950년대에 이르는 복싱의 전성기에 이런 경기를 담은 사진들은 큰 동작과 잔뜩 찌푸린 얼굴, 흐르는 피와 헐떡이는 모습들로 가득 차있다. 그러나 호프가 이 사진을 찍은 무렵은 동작들에서 오는 긴장감과 상황을 텔레비전이 전달하는 시대가 시작되고 있었기에 당시 신세대 사진가들은 좀 더 가까운 곳에서 인물의 얼굴을 잡는 데에 집중하기 시작했다.

○ Eakins, Levinthal, Riefenstahl, Rio Branco, Rodger

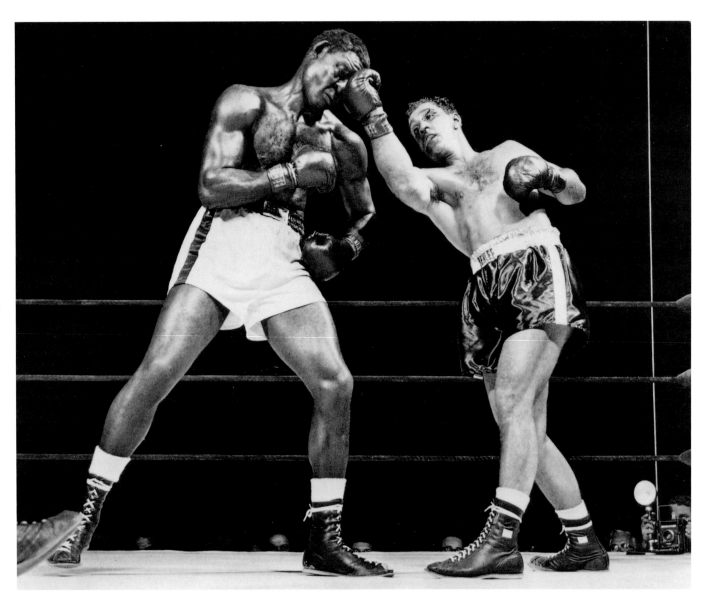

Charles Hoff. b Coney Island, NY (USA), 1920. d Hollandale, FL (USA), 1975. **Ezzard Charles and Rocky Marciano**. 1954. Gelatin silver print.

테오드로 & 오스카 호프마이스터 Hofmeister, Theodor & Oscar 건초 만드는 사람 The Haymaker

하루가 저물 무렵, 일이 끝난 한 소녀가 밭을 돌아서는 모습은 1860년대의 화가 밀레의 작품을 연상시킨다. 그러나 이 사진에는 이전의 회화가 생각하지 못했던, 사진 속에 등장하는 인물의 사색과 같은 그 무언가가 담겨 있다. 머리에는 보호용 모자를 쓰고 블라우스 위에는 팔 토시를 찬 그녀는 노동자의 모습을 표현하고 있지만 진정한 주제는 내면에 있는 그녀의 마음이다. 꿈을 꾸는 것인지 사색에 잠겨 있는 것인지는 확실하지 않지만, 사진은 이를 인물 뒤에 펼쳐진 자연 풍경을 통해 함축적으로 표현하고 있다. 이로써 그녀의 의식은 신체를 떠나 영원으로 확대된다. 야외에서 촬영한 사진에는 전경에서 시작하는 꽃을 비롯한 사물과 배경의 지평선이나 수평선 등의 열려있는 배경 사이에 간극이 존재한다. 그러나 호프마이스터는 검프린팅 기법을 사용함으로써 이런 간극을 감소시키고, 자연의 세부적인 부분을 부드럽게 만들어 분위기와 주인공의 감정을 잘 드러내고 있다.

○ Davison, Demachy, Erfurth

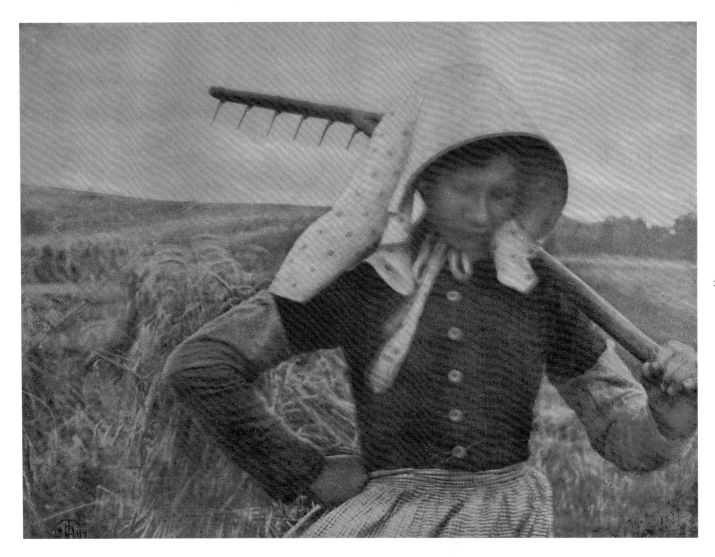

Theodor Hofmeister. **b** Hamburg (GER), 1863. **d** Icenhausen (GER), 1943. **Oscar Hofmeister**. **b** Hamburg (GER), 1871. **d** Hamburg (GER), 1937. **The Haymaker**. 1899. Gum bichromate print.

프레드 홀랜드 데이 Holland Day, Fred 무제 Untitled

동굴의 입구에 희미하게 보이는 인물은 그리스 신화에 나오는 산을 사랑했던 신, 판을 연상시킨다. 한편, 동굴이나 적막한 산은 잠과 꿈을 암시한다. 사진 속의 인물이 누구이건 홀랜드 데이는 그를 실재하는 인간의 모습이 아닌 심리상태를 표현하려는 시각으로 접근하고 있는데, 대상의 심리적 요소는 언덕에 있는 그의 수심에 찬 모습으로 표현되어 있다. 사진사에서 범주를 분류하기 매우 어려운 홀랜드 데이의 작품세계는 오래된 이야기를 호소력 있게 전달한다. 그는 자신의 주제에 대해 명확히 밝히지는 않았지만 그의 사진은 시간이 멈춘 듯, 혹은 신화가 발생한 과거의 먼 시간을 끄집어낸 것만 같다. 홀랜드 데이는 영국의 시인 존 키츠의 시에 매료되었으며, 그의 사진에는 종종 키츠의 시에 등장할법한 꿈과 아찔할 정도의 향기에 대한 감각, 그리고 자연의 풍미가 묻어 있다. 1904년에 홀랜드 데이의 작업실에 일어난 화재로 그의 스튜디오와 많은 작품이 소실되었다.

❍ Appelt, Brigman, Du Camp

210

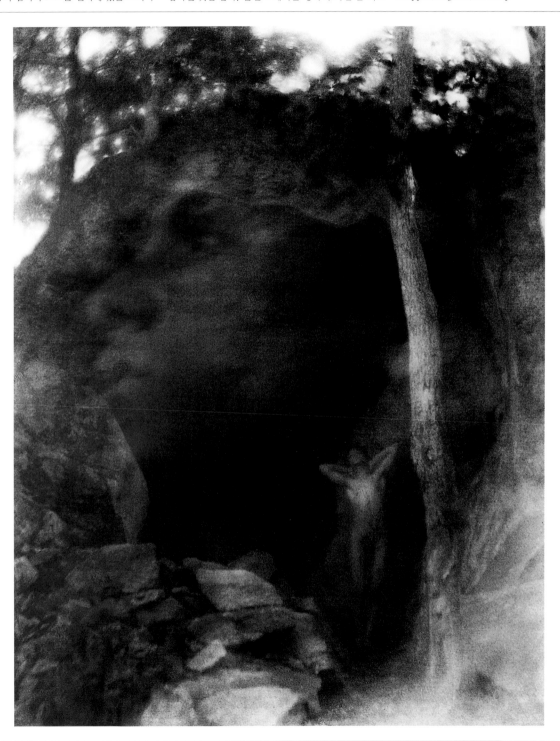

Fred Holland Day. b Norwood, MA (USA), 1864. **d** Norwood, MA (USA), 1933. **Untitled**. 1907. Platinum print.

폴 덴 홀랜더 Den Hollander, Paul　　무제 Untitled

뱀은 돌을 휘감으려는 듯. 나아가 돌의 생김새를 그리려는 것처럼 움직이고 있다. 뱀이라는 주제 자체로도 이 사진은 충분히 매력적이지만, 덴 홀랜더가 나타내고자 한 것은 시간에 대한 인지이다. 이런 의도가 부분적으로 드러난 곳은 뱀을 사진에 담은 방식으로, 뱀의 머리와 몸을 매우 구별하기 힘든 형태로 나타냄으로써 사진을 보는 눈은 뱀의 궤적, 물결치는 듯한 바위의 형태. 그리고 이와 맞닿은 바닥의 무늬 등을 따라 움직이게 된다. 끝으로 갈수록 점점 가늘어지며 바위틈 속으로 사라져 버릴 듯한 뱀의 형태는 사진 속의 모든 요소들을 주의 깊게 살펴보아야 한다는 것을 나타내고 있다. 이와 대조적으로 전경을 가로지르는 빨간 줄은 공간을 이해하는 더욱 추상적인 방법을 제시한다. 덴 홀랜더는 자신의 첫 주요 사진집인 『시간의 순간들(Moments of Time)』(1982)에서, 벨기에의 해변을 배경으로 무언가를 기대하거나 사색에 잠긴 듯한 사람을 담은 연작으로 사회적 시간에 대한 화두를 던졌다.

○ Bourdin, Connor, Misrach, Watkins

211

Paul den Hollander. b Breda (NL), 1950. **Untitled**. 1984. Cibachrome. **h**48 × **w**48 cm. **h**18¾ × **w**18¾ in.

서스턴 홉킨스 Hopkins, Thurston

남쪽 해안 해변에서 On the South Bay Beach

수천 명의 인파가 요크셔의 해변에 위치한 인기있는 휴양지 스카보로에서 여가를 즐기고 있으며 고급호텔로 유명한 그랜드 호텔도 보인다. 수많은 사람들은 가족, 혹은 운동을 하거나 대화를 나누는 무리로 나뉘어 있다. 일상적인 사건을 담은 이 사진은 영국 사진사에서 중요한 의미를 지니는 순간으로, 가치를 높이 평가받고 있다. 1940년대의 사람들은 홀로, 혹은 두 명만이 사진에 등장해 당대의 사건, 즉 전쟁을 견뎌낸 영웅적인 모습으로 나타나 있었다. 그러나 1952년 무렵 홉킨스의 사진속 인물들은 더 이상 시련을 견뎌낸 이들이 아니며, 이들이 속한 세상 또한 형식에 구애 받지 않고 자유롭게 표현되기 시작했다. 대화를 나누거나 가족과 함께 있는 개인으로 이루어진 군중의 모습은 1970년대 영국 기록 사진의 새로운 방향을 제시했으며, 이언 베리나 데이빗 헌 등에게 영향을 주었다. 2차 세계대전 후 주목받는 다큐멘터리 작가였던 홉킨스는 1950년대 초에 『픽처 포스트』의 사진작가로 일했다.

❍ Hurn, Kühn, P. Martin, R. Moore, Steele-Perkins

Thurston Hopkins. b London (UK), 1913. **On the South Bay Beach**. 1952. Gelatin silver print.

에밀 오토 호페 Hoppé, Emil Otto A. P. 앨리슨의 초상 Portrait of A. P. Allinson

화가 A. P 앨리슨이 살짝 초점이 비켜간 자신의 그림 앞에서 무표정한 얼굴로 카메라를 응시하고 있다. 흐릿한 자신의 그림을 뒤로하고 서 있는 그의 목에 걸려 있는 외알 안경은 이 사진이 보는 행위 자체를 주제로 한다는 것을 시사한다. 놀라울 정도로 절제된 표정은 1920년대 새로운 독일의 초상 사진의 양식을 예견한

다. 빈에서 수학한 호페는 은행업에 종사할 계획이었으나 중국으로의 첫 여행을 계획한 1900년에 런던을 방문하게 된 후, 그곳에서 여행 기간 내내 머물렀다. 1907년에 전업 사진가로 전향한 그는 1913년 무렵 런던을 선도하는 초상사진가 중 한 명으로 주목받게 되었다. 1920년대에 들어서 그는 기록사진과 여행사진

을 찍기 시작했으며, 1924년에는 루마니아에서, 1931년에는 오스트레일리아에서 사진집을 출판했다. 호페는 가장 의욕적으로 많은 사진을 남긴 작가 중 한 명으로 『100,000장의 사진들(100,000 Exposures)』이라는 제하의 자서전을 쓰기도 했다.

Ⓞ Leibovitz, Nadar, Newman, Sander, Snowdon, Tmej

213

Emil Otto Hoppé. b Munich (GER), 1878. **d** London (UK), 1972. **Portrait of A. P. Allinson.** c1909. Chlorobromide print.

호르스트 P. 호르스트 Horst, Horst P.　메인보처의 분홍빛 새틴 코르셋 Mainbocher's Pink Satin Corset

이 사진은 초현실주의에 영향을 받은 패션 사진이다. 분홍빛의 새틴 소재 코르셋을 입은 모델은 주물(呪物)적인 연출로 인해 개성적인 인물이라기 보다는 사물과 다르지 않은 대상으로 표현되어 있다. 그녀의 동작은 사진가가 여인의 감정표출의 여지를 빼앗아, 관객의 시선을 끈으로 잡아맨 코르셋과 의자에 펼쳐진 끈

으로 돌리려는 의도로 연출된 것 같다. 2차 세계대전 중의 사진가들은 본인을 기술자, 심지어는 기계공으로 여겨 기본적으로 촉각에 의존한 작품들을 선보였다. 호르스트는 꼭 맞게 조여 딿은 코르셋 끈의 팽팽함과 의자에 놓인 끈의 느슨함을 나타내 대조를 암시했다. 호르스트는 현재 건축사의 거장으로 알려진 르 코르뷔제

와 함께 건축을 공부하기 위해 파리로 향했으나, 이보다 당시의 디자인에 대해 몰입했다. 1934년에 그는 조지 회닝겐-휀의 뒤를 이어 『보그(Vogue)』의 패션 사진가로 활동했다.

○ Bellocq, Cunningham, Hoyningen-Huene, Weston

Horst P. Horst. b Weissenfels (GER), 1906. **d** Palm Beach, FL (USA), 1999. **Mainbocher's Pink Satin Corset**. 1939. Gelatin silver print.

에릭 호스킹 Hosking, Eric　가면올빼미 Barn Owl

호스킹은 이 사진이 어둠 속에서 어린 쥐를 먹이감으로 문 올빼미를 플래쉬 라이트를 사용해 찍은 첫 사진이라고 믿었다. 1936년에는 밤에 플래쉬를 사용해 새를 찍은 것은 일종의 특권이자 모험이었으며, 호스킹은 '미지의 영역을 향한 출발점에 서 있는' 느낌을 즐겼다. 『밤의 새들(Birds of the Night)』(1945)은 그의 이런 발

견에 대한 즐거움과 어둠 속에서 대상을 찾는 것에 대한 어려움이 고스란히 드러나 있다. 흰올빼미, 밤색올빼미, 칡부엉이, 쇠부엉이, 사진 속의 가면올빼미 등이 담겨 있는 『밤의 새들』은 조류학사에 있어서도 가치를 지니며, 문화적으로도 책에 나타난 상냥한 그림들에 길들여진 야생의 세계를 가감 없이 보여주었다는 점에서

도 그 파급효과가 크다. 호스킹의 올빼미는 순해 보이지만 대부분의 올빼미들은 임시로 만든 둥지 앞에서 죽은 설치류들과 함께 사진에 등장한다. 화가 프란시스 베이컨 역시 영국의 새들을 담은 호스킹의 책을 소장하고 있었으며, 그의 작품에 이를 활용하기도 했다.

○ Fontcuberta, Lanting, Mylayne, Vilariño

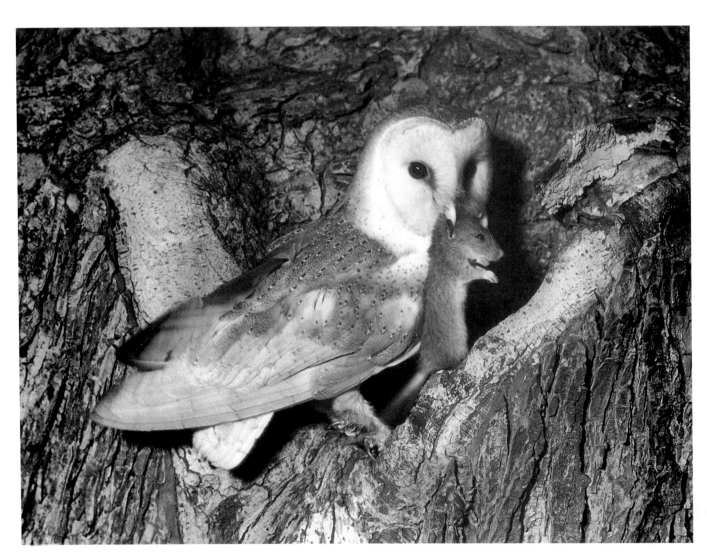

215

Eric Hosking. **b** London (UK), 1909. **d** London (UK), 1991. **Barn Owl**. 1936. Gelatin silver print.

에이코 호소에 Hosoe, Eikoh

카마이타치#34 Kamaitachi #34

사진에 등장하는 인물은 무용수 타츠미 히지카타로. 그녀는 풀과 거미줄 사이에서 움직이는 것 같다. 이 연작 제목 『카마이타치』는 '족제비의 낫'이라는 뜻으로, 작지만 강한 바람에 베인 피부 상처를 의미한다. 이는 사진이 과거의 기억에 대한 아픔을 다루고 있음을 뜻한다. 그는 만일 그녀와 함께 어린 시절의 기억이 있는 혼슈로 돌아간다면, 과거와 조우하여 무의식 속에 있는 기억들을 불러올 수 있지 않을까라는 발상에서 이 작업을 시작했다. 그는 사진을 일종의 흔적, 혹은 문자로 여겼으며, 이를 통해 사진 속 장면이 의도하는 바를 읽을 수 있다고 생각했다. 사진 속 모델의 손을 통해서도 과거로 돌아가자는 분명한 동작을 읽을 수 있다. 또한 작가는 모델의 실루엣만을 보여줌으로써, 모델이 치켜든 손과 머리와의 관계성에 대해 궁금증을 불러일으킬만한 여지를 남겨 사진에 집중할 수 있게 한다. 이전의 연작에서 일직선으로 정렬시킨, 조작된 몸의 부분을 보여줌으로써 재현된 몸에 대한 질문을 던졌다.

○ Alvarez Bravo, Fink, W. Klein, Renger-Patzsch

216

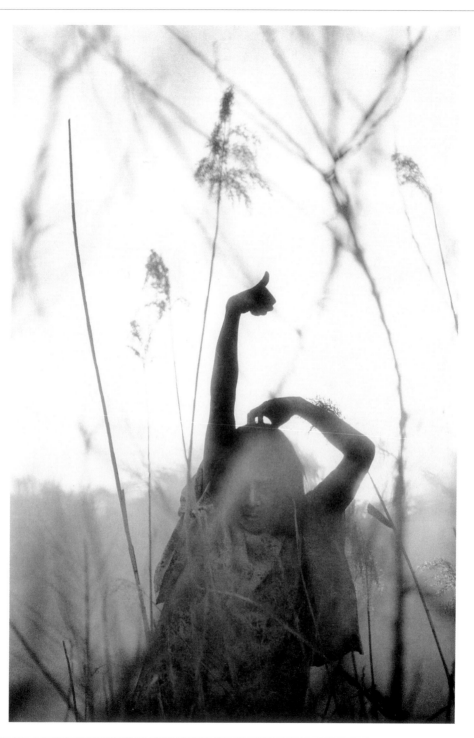

Eikoh Hosoe. b Yamagata (JAP), 1933. **Kamaitachi #34**. 1968. Gelatin silver print.

로버트 하울릿 Howlett, Robert 두더쥐 계곡 The Valley of the Mole

사진을 인화하기 위해서는 매우 복잡한 단계를 거쳐야 했던 당시, 왜 그는 하필 강가에 있는 빈 수레의 모습을 사진에 담았던 것일까? 아마도 당시의 이 장면의 몇몇 요소가 하울렛의 눈을 사로잡았을지 모른다. 혹은 그가 빈 수레 자체나 불법 투기된 기계에 관심을 가졌을지도 모른다. 아니면 그는 바퀴의 형태에 호기심을 가졌거

나, 그 형태에서 운명의 수레바퀴를 연상했을지도 모른다. 혹은 강에 있는 빈 수레를 보고 나무바퀴가 강물에 빠질세라 조심스럽게 건초수레를 이끌어 얕은 강물을 건너는 모습을 화폭에 담은 콘스타블의 1821년 작품 「건초마차(Hay Wain)」를 떠올렸을지도 모른다. 강가에 있는 빈 수레를 보이는 그대로 사진에 담은 하울렛

의 의도는 도저히 알 수 없다. 그러나 1980년대 이 사진이 널리 전시되자, 관람자들은 이 모호하고 설명되지 않은 사진에 친숙함을 느끼고 매료되었다.

◎ Annan, Emerson, Killip, Manos, Morath

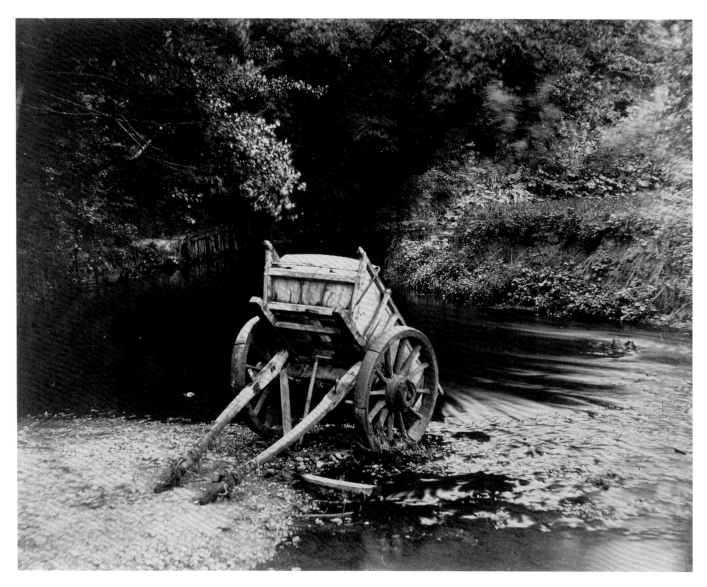

Robert Howlett. b London (UK), 1831. **d** London (UK), 1858. **The Valley of the Mole**. 1855. Albumen print.

조지 회닝겐-휀 Hoyningen-Huene, George

아이조드의 수영복 Bathing Suits by Izod

사진 속 한 쌍의 남녀는 바다를 영원히 바라보고 있을 것만 같다. 어떤 동작에서도 자신에게 몰입된 모습으로 인해 1930년대의 다이빙 선수들은 완벽의 전형으로 여겨졌다. 회닝겐-휀의 모델들은 단지 수영복을 광고하고 있지만, 이들은 당시 세계적인 선수들이었다. 1920년대 후반 패션 사진 분야에서 독보적인 위치를 차지

하고 있던 작가인 회닝겐-휀은 패션 사진들과 여행사진들, 모두에서 인간을 밝고 조각적이며 영웅적인 모습으로 표현했다. 그의 사진은 '자연적인 형태와 움직임'을 포착하고 '인위적인 구성'을 배척했다는 점에서 높이 평가받는다. 앞의 인용문은 모두 그의 여행 사진집 『아프리카의 환상(African Mirage)』(1938)에서 발췌

했다. 1926년 『보그』에서 사진을 찍기 시작하여, 이후 1936년 『하퍼스 바자』로 옮겼으며, 1943년에는 이집트와 그리스를 여행하며 촬영한 사진들로 인상적인 책을 출판했다. 1946년에 할리우드로 이주한 그는 영화 스타들의 초상사진을 촬영하기 시작했다.

○ Dupain, Escher, Horst, Keetman, Yavno

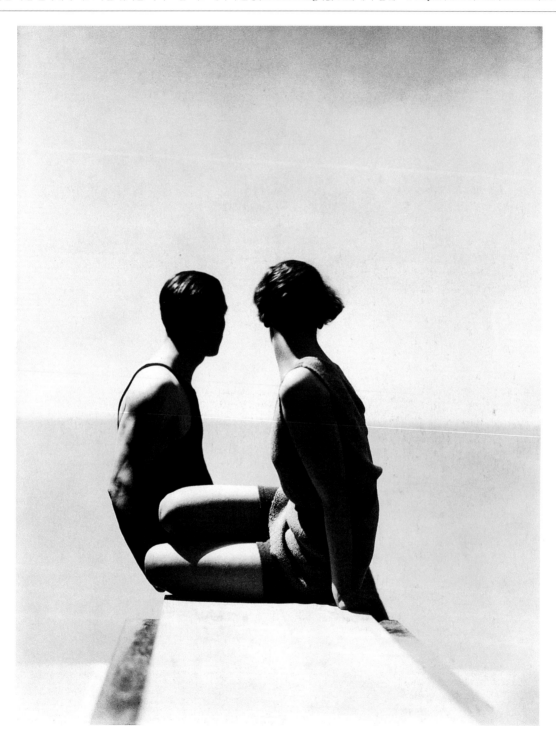

218

George Hoyningen-Huene. b St Petersburg (RUS), 1900. **d** Los Angeles, CA (USA), 1968. **Bathing Suits by Izod**. 1930. Gelatin silver print.

프란츠 후프만 Hubmann, Franz　　알베르토 자코메티 Alberto Giacometti

조각가 자코메티는 전후 시대에 가장 많이 사진에 담긴 인물 중 한 명이다. 피카소가 독창성과 창의성을 대변하듯, 소설가 사무엘 베케트와 함께 그는 경험을 상징하는 인물이었다. 유럽에서 수많은 작가들이 주목 받았지만 이들만큼 존경 받은 사람은 없었다. 그들은 1930년대의 정치인이 물러간 자리를 대신했으며, 개인의 가

치가 존중 받는 새로운 사회를 약속하는 인물이었다. 1940년대 바싹 마른 인물이 관람자들과 어느 정도의 거리를 둔 그의 조각 작품을 떠올려 볼 때, 이를 만들어낸 조각가의 얼굴을 이렇게 가까운 거리에서 근접 촬영한 모습은 어딘가 역설적이다. 자코메티는 그가 만들어낸 대상들의 사생활을 침해하고 싶지 않았던 것 같다.

반면, 후프만이 찍은 자코메티의 초상은 그의 작품 세계와 위배되는 면이 없지 않다. 후프만은 얼굴의 모든 선과 주름을 노골적으로 드러냈다. 그러나 자코메티와 베케트 모두 무표정의 달인들로, 단순히 얼굴 정면이 담겼음에도 불구하고 불가사의한 힘이 느껴진다.

● Freund, Lendvai-Dircksen, Nadar, Ohara, Özkök

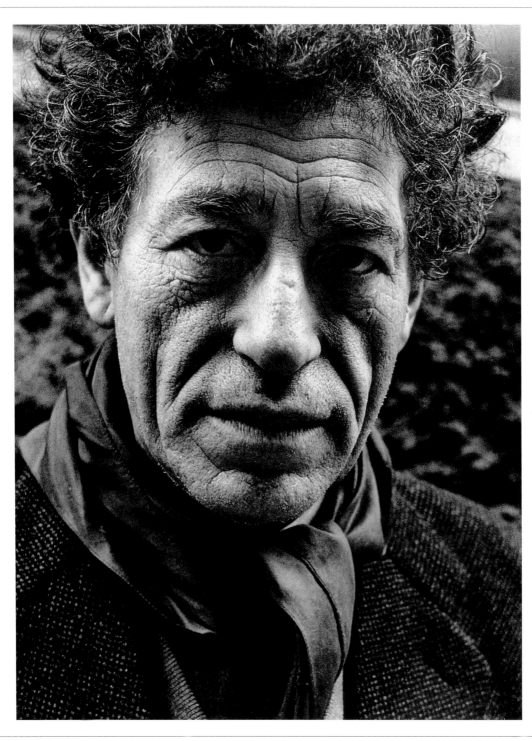

Franz Hubmann. **b** Ebreichsdorf (AUS), 1914. **Alberto Giacometti**. c1951. Gelatin silver print.

프랭크 헐리 Hurley, Frank　　밤 동안의 인내 The Endurance by Night

이 사진은 1914~17년 영국의 극지탐험가였던 어니스트 셰클턴이 남극 탐험 중 촬영한 것으로, 그가 이끄는 「인내(The Endurance)호」가 남극의 대서양 쪽 만입부인 웨들해에서 얼음 덩어리를 만나 갇혀 있는 모습이다. 마그네슘을 이용한 플래쉬를 사용해 촬영한 이 사진에서 떠다니는 얼음덩어리 위에 떠 있는 배는 어둠 속의 유령처럼 보인다. 인화전의 필름을 보는듯한 느낌을 줄 정도로 어두운 이 사진은 탐험의 시대에 남극에서 환상처럼 가물거리며, 1920년대의 초현실주의의 관심사를 내포하고 있다. 헐리는 얼음의 생성과 움직임을 기록사진으로 담으려는 생각으로 이 탐험에 동참했으나 그의 사진 중 가장 주목을 끈 것은 유령처럼 묘사된 배가 담긴 이 사진이었다. 그는 다섯 차례 남극 탐험에 동참했으나 그는 「남쪽의 아르고선(Argonauts of the South)」(1925)으로 기억에 남아 있다. 시사에 흥미를 가졌던 상업 사진가 헐리는 남극 탐험에서 돌아오자마자 전쟁을 기록하기 위해 유럽의 전장으로 떠났다.
🅞 Arbuthnot, Hamaya, Mortimer, Oorthuys, Sutcliffe

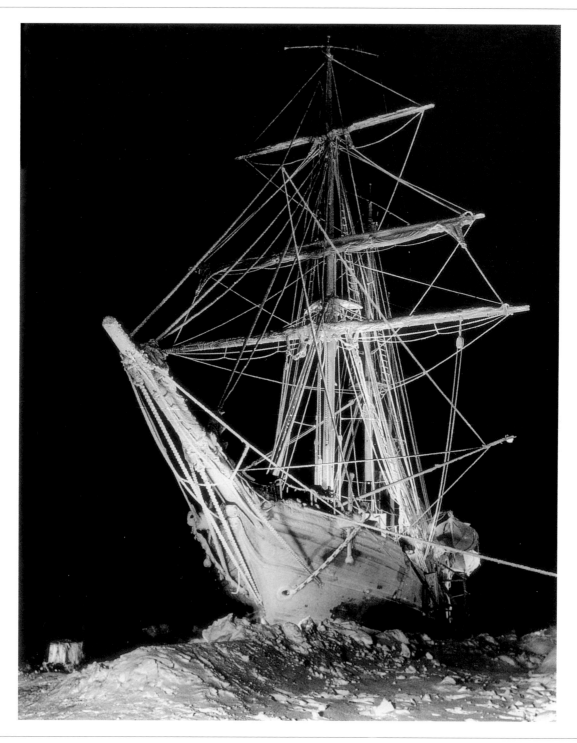

Frank Hurley. b Sydney (ASL), 1885. **d** Auckland (NZ), 1962. **The Endurance by Night**. c1915. Gelatin silver print.

데이비드 헌 Hurn, David

햇빛 아래 상냥한 휴일의 단편들, 텐비, 웨일스 Elements of a gentle holiday in the sun, Tenby, Wales

중년의 남성과 그 앞의 개는 편안히, 혹은 태평스럽게 휴식을 즐기고 있는 반면 다른 이들은 각자 자신들의 일에 열중해 있다. 이들은 다양한 관점에서 상상할 여지를 만들고 있다. 전체적인 구도 속에서 세심하게 분류되어 서로 짝을 이루고 있는 이들이 시사하는 바는 바로 사람과 세대다. 이는 사람들이 사진가에게 기대

하는 것과 다르지 않은데, 이 사진은 데이비드 헌의 초기작 가운데 하나로 1956년에 슈타이켄이 주최한 사진사에 있어 중요한 의미를 지니는 「인간 가족(Family of Man)」전(展)을 통해 세상에 알려졌다. 당시의 전통적인 가족관에 따르면 세대는 하나의 대가족으로 구성되지만, 헌은 기존의 가족관과는 상반된 기행으로 기록될

만한 형태로 가족을 다루었다. 웨일스의 연안에서 담은 이 사진은 제멋대로인 아이와 아름다운 소녀들, 그리고 태평스레 잠이 든 중년의 모습을 통해 우연히, 혹은 계획적으로 붕괴될 수 있는 가족을 암시하고 있다.

○ Beato, Berry, Jokela, Kalvar, Luskačová, de Montizon

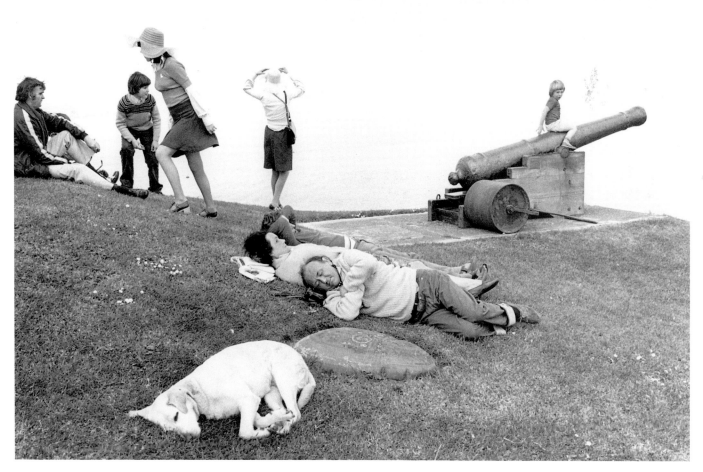

David Hurn. b Redhill (UK), 1934. **Elements of a gentle holiday in the sun, Tenby, Wales**. 1974. Gelatin silver print.

조지 허렐 Hurrell, George　　마를렌 디트리히 Marlene Dietrich

마를렌 디트리히는 뭉툭한 손을 지녔지만, 이 사진에서는 길고 고운 손으로 보정되어 있다. 1930년대 허렐은 한 방향에서 비추는 강렬한 빛의 효과를 이용해 카메라 앞에 있는 할리우드의 명사들을 극적인 모습으로 담았다. 허렐의 사진은 표현주의와 1920년대 독일의 근대 사진양식을 연상시킨다. 반면 이에 대한 대안으로 떠오른 싱클레어 불의 경우, 빛 보다는 공기의 느낌을 살렸으며 몽환적이었다. 시카고에서 사진을 공부한 허렐은 1930년대 후반에 MGM에서 일했으며, 1932년 선셋 스트립에 스튜디오를 개업했다. 1930년대 중반에는 '20세기 폭스'와, 1935~38년에는 '워너브라더스'와 계약을 맺었다. 2차 대전 중에 미국 국방부 소속 사진가로 복무했던 허렐은 종전 후 할리우드로 돌아와 '콜롬비아 픽처스'와 일했으며 1960년대 텔레비전으로 전향해 「건스모크」, 「스타트랙」「M.A.S.H」를 촬영하기도 했다. 초상사진 작가로서 그는 당시 주요 스튜디오에 소속된 모든 이를 촬영하는 행운을 누렸다.
○ Bull, Dührkoop, Harcourt, Kirkland, Pécsi

222

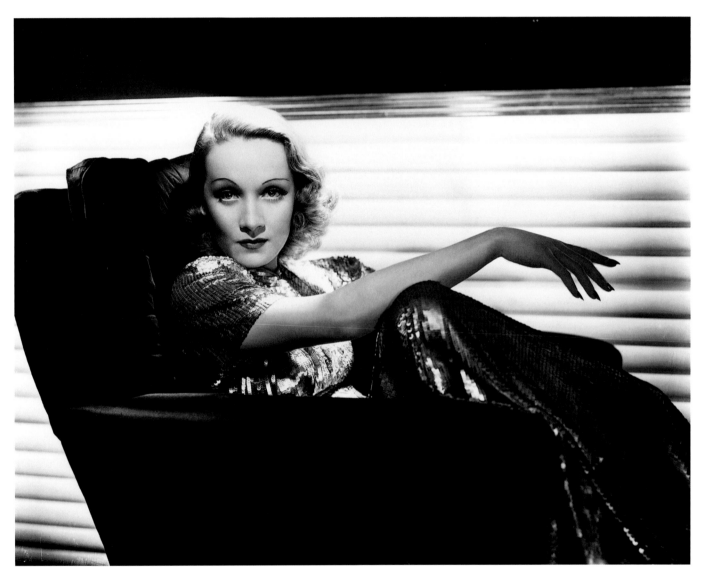

George Hurrell. b Cincinatti, OH (USA), 1904. d Los Angeles, CA (USA), 1992. **Marlene Dietrich**. 1938. Gelatin silver print.

악셀 휘테 Hütte, Axel 푸라 Fuhra

이미 녹색으로 뒤덮인 협곡에 보이는 잔설은 이 사진이 늦은 봄에 촬영되었다는 것을 말해준다. 사진 속의 협곡은 햇빛이 닿지 않아 눈이 늦은 봄까지 남아 있을 정도로 깊은 곳일지 모르나, 사진으로만 보아서는 이를 짐작하기 어렵다. 또한 왜 우리가 이 풍경을 세심하게 관찰해야 하는지에 대한 명확한 이유도 찾기 힘들다. 휘테는 자연을 주제로 풍경과 정체성에 대한 질문을 던졌다. 이 사진 역시 그는 어떻게 산이 산과 골짜기, 산악도로 같은 부분으로 나뉘고, 각각의 장소가 어떻게 정체성을 가질 수 있는지에 대한 질문을 던지고 있다. 골짜기에 난 길은 어떻게든 그곳을 통과하는 일종의 통과지대에 지나지 않는 걸까? 휘테의 풍경사진들에 나오는 지명은 대부분 명확하지 않다. 이들은 단지 하나의 장소로 취급되거나 연속된 장소의 일부분일 뿐이며, 전경의 세부적인 부분 너머로 보이는 것처럼 구성되어서 항상 보이는 실물 이상으로 상상의 여지를 남긴다.

○ Fenton, Godwin, Sella, Shore, M. White

223

Axel Hütte. b Essen (GER), 1951. **Fuhra.** 1996. C-type print.

그라시엘라 이투르비데 Iturbide, Graciela

머리에 이구아나를 인 성모 마리아는 그녀의 명저 『후시탄, 여성의 마을(Juchitán de las mujeres)』(1989)의 표지 사진이다. 후시탄은 멕시코 남부 지방으로, 메소아메리카의 가장 오래된 문명인 올메가 문화의 영향 아래 생성된 사포텍의 영향을 받았다. 도마뱀은 옛신과 연관되어 여전히 숭배 대상이며, 이들 교회의 성스러운 비품은 '도마뱀의 도구'로 불리기도 한다. 작가 엘레나 포니아토프스카와 함께 이 지역을 '남자는 자신의 뿌리를 찾고 여성은 자신의 깊은 정수를 찾는 신화적인 공간으로서 강인한 의지와 풍만한 몸, 모계사회의 지배적인 존재'로 표현하였다. 그녀의 의도는 후시탄의 종교적이고 성적인 관습을 통해 설명되고 있다. '자기희생적이고 눈물많은 멕시코의 어머니상(포니아토프스카의 글 인용)'이란 종래의 편견에 대한 도전적 시각으로 여인을 나타냈다. 이것을 발표하기 전에 출판된 책으로는 스틸 사진을 담은 『깨어지기 쉬운 꿈(Paper Dreams)』(1974)이 있다.

○ Furuya, Lele, Muray, Strömholm, Yevonde

Graciela Iturbide. b Mexico City (MEX), 1942. **Our Lady of the Iguanas**. 1979. Gelatin silver print.

미츠아키 이와고 Iwago, Mitsuaki 뿔에 받혀 난 산사태 Horned Avalanche

탄자니아의 세렝게티 국립 공원을 배경으로 아프리카 영양의 무리가 강 건너로 이주하고 있다. 이 사진을 촬영할 무렵인 1980년대 중반에는 150만 마리가 넘는 아프리카 영양류가 이 공원에 서식하고 있었으며, 이주할 때면 수 백 마리가 물에 빠져 죽곤 했다. 세렝게티를 담은 이와고의 사진은 18개월에 걸쳐 완성되어, 1986년 5월 『내셔널 지오그래픽』에 게재되었다. 이 사진은 그 중 가장 성공적인 작품이다. 먼지 속에서 길을 잃어가며 물을 건너는 것은 전경의 도약하는 영양의 옆모습이 위 아래쪽의 동물 무리를 구도적으로 연결시켜주지 않았다면 이 사진은 그저 혼란스러운 무리에 지나지 않았을 것이다. 이와고는 결정적인 순간을 포착하는 거장으로, 여러 계절에 걸친 동물의 삶과 그들이 이주하는 순간을 담았으며 『세렝게티; 아프리카 광야에서의 자연질서(Serengeti: Natural Order on the African Plain)』(1987)를 출판했다. 또한 북극에서부터 남극까지 세계를 여행하며 야생의 생명을 사진에 담았다.

○ Caponigro, Cartier-Bresson, Le Querrec, Muybridge

Mitsuaki Iwago. b Tokyo (JAP), 1950. **Horned Avalanche.** 1986. C-type print.

이지스 Izis

내리쬐는 빛에 고요한 여인의 얼굴이 환하게 빛나면서 육감적으로 묘사된 여성의 그림과 멋진 대조를 이루고 있다. 이지스는 좁은 간격으로 못질된 나무 판을 경계로 두 캐리커처 간의 관계에 주목하고 있다. 1930년대의 사진작가들은 인위적인 것과 실재를 대비시킨 사진을 발표했다. 이들 중 실재는 주로 폄하되었는데, 이는 파리의 거리사진에서 극명하게 드러나 있다. 이지스는 이런 공식을 뒤집어 인위적인 것과 대비되는 순수한 인간성에 주목했으며 윌리 로니스와 로베르 두아노와 함께 서정적인 장면을 담는 전후 시대의 사진작가로 주목받았다. 그를 기리는 사진집『파리의 수면(Paris des rêves)』과『봄의 대무도회(Le grand bal du printemps)』가 각 1949년과 1951년에 출판되었다. 이지스의 사진은 전쟁의 그림자가 드리우던 당시 사람들의 다가올 위험에 대한 체감을 드러냈다는 점에서 다른 사진과 구별된다. 예를 들어 사진 왼쪽 로마의 갑옷재질로 만든 화재경보기는 무솔리니의 연설을 연상시킨다.

○ Doisneau, P. Martin, Peress, Ronis, Walker, Zachmann

Izis (Izis Bidermanas). b Mariampole (LIT), 1911. d Paris (FR), 1980. **The Trône Fair**. 1950. Gelatin silver print.

로버트 잭슨 Jackson, Robert
리 하비 오스왈드를 죽인 사람 The Murder of Lee Harvey Oswald

존 F. 케네디의 장례식 전날, 달라스의 나이트클럽 주인이었던 잭 루비가 대통령 암살 용의자로 고발되어 달라스시 감옥에서 카운티 감옥으로 이송 중이던 오스왈드를 총을 쏘아 살해했다. 1950년대와 1960년대의 대중 행사는 지역적 필요에 의해 개최되었고 이를 담은 사진들 또한 초상사진을 나열하는 식이었으며 이 사진에도 이런 특색이 잘 나타나 있다. '나는 오스왈드의 사진을 생각하고 있었는데, 그가 언제 총을 맞았습니까? 린든 존슨(당시의 부통령이던 케네디의 후임 대통령)과 친척 같이 생겼어요. 모자를 쓴 몸집 커다란 텍사스 사람 말입니다'라고 미국의 천재 희극배우 레니 부르스의 농담이 떠오른다. 또한 유대인식 농담에 정통했던 부르스는 루비를 '그렇군요, 쏜 사람 역시 유대인이었습니다 그가 총을 들고 있는 모습 말입니다. 멍청한 유대인이 흔히 쓰는 방법입니다'라고 이 사진에 나타난 루비를 조롱했다. 그는 달라스 「타임스해럴드」에 근무했으며 이 사진으로 퓰리처상(1964)을 받았다.

◉ E. Adams, R. Capa, Clark, Gaumy, Nachtwey

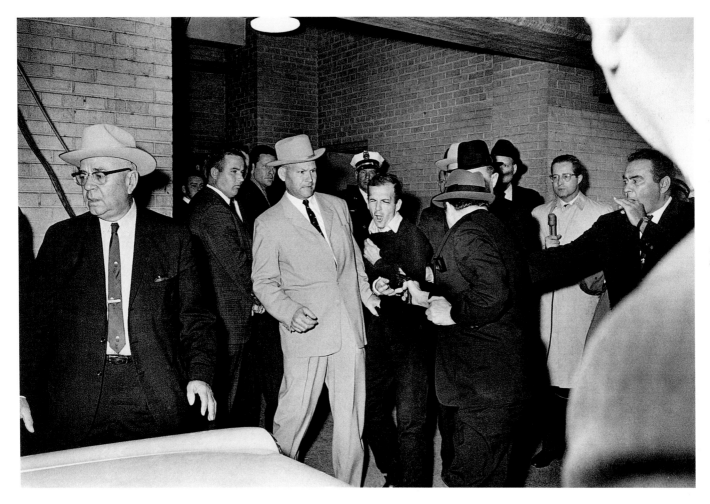

Robert Jackson. b Dallas, TX (USA), 1934. **The Murder of Lee Harvey Oswald.** 1963. Gelatin silver print.

크리스 존스 Johns, Chris

존과 조시 애덤스 John and Josie Adams

브리티시 콜롬비아의 던스터에 사는 존 애덤스가 자신의 어머니인 조시를 돌보고 있다. 애덤스는 언덕 위가 TV 수신이 잘되는 장소라는 것을 알아차리고 그곳에 자신들만의 극장을 꾸몄다. 이곳은 아마도 늑대나 말코손바닥사슴, 혹은 곰들에게도 매력적인 장소일 것이다. 애덤스 가족이 즉석으로 만든 극장은 다큐멘터리 사진작가들에게 어떤 해답을 제시한다. 예전의 북아메리카 사회의 특성은 차로 상징되는 이동성이었다. 첨단산업 시대에도 사람들은 환경, 대지, 날씨와 접해 생활한다. 프레이저 강가의 모습을 담은 이 사진에서 나이든 여인은 과거를 암시하고 있다. 그녀가 몸을 실은 차 역시 이동성이 주목받던 과거를 상기시킨다. 한편, 텔레비전은 이러한 변화가 더 이상 필요치 않은 미래를 상징하고 있다. 북아메리카의 풍광을 담은 존스의 이 사진은 『내셔널 지오그래픽(National Geographic)』에 실렸으며, 1980년대에 대두되던 생태학적인 논점들이 존스의 시각을 통해 섬세하게 표현되어 있다.

○ Abell, Gutmann, de Keyzer, Link, VanDerZee

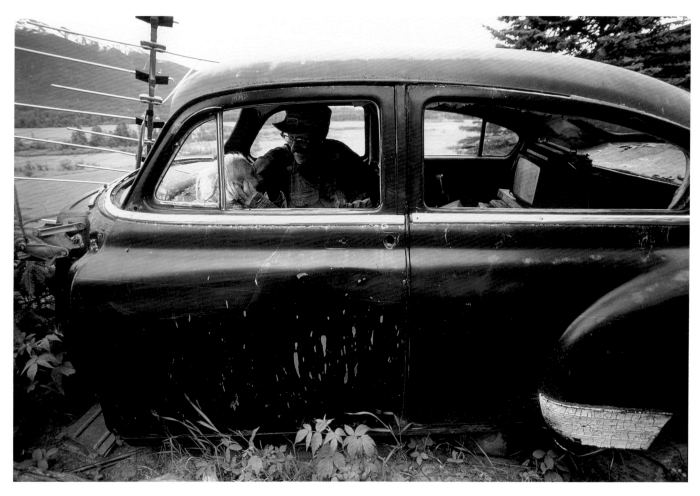

Chris Johns. b Medford, OR (USA), 1951. **John and Josie Adams**. 1986. C-type print.

프란시스 벤야민 존스턴 Johnston, Frances Benjamin

산수, 계량, 보측 Arithmetic, Measuring and Pacing

로마네스크 양식의 교회처럼 보이는 버지니아에 있는 햄프턴 인스티튜트를 배경으로 네 명의 여성이 다른 학생들이 지켜보는 가운데 테이프와 자를 이용해 잔디밭을 측량하고 있다. 이 사진은 1900년 파리 전람회 출품을 위한 '현대 미국 흑인들의 삶(Contemporary Negro Life in Ameirca)'을 주제로 한 기록사진 가운데 하나

다. 연작의 다른 사진 역시 이 고전적인 건물을 배경으로 교육을 수행하는 비슷한 학생의 모습을 담고 있다. 1895년 존스턴은 인터뷰를 통해 그녀의 포부를 밝히면서 "세부적인 면에 주의를 기울여 관찰하고, 배열과 빛에 대해 공부해 '그림(Picture)' 같은 사진을 만들어내고 싶다…"고 했다. 존스턴은 1970년대부터 그녀가 햄

프턴에서 촬영한 작품들이 통제와 숙달을 함축한다고 평가받기 시작하면서 유명해졌다. 워싱턴에서 초상사진 작가로 큰 성공을 거두기 이전, 그녀는 1880년대 파리의 쥘리앵 아카데미에서 회화를 공부한 후 잡지에 실는 사진을 주로 찍곤 했다.

○ Bisson, F. H. Evans, Laughlin, Marubi, O'Sullivan

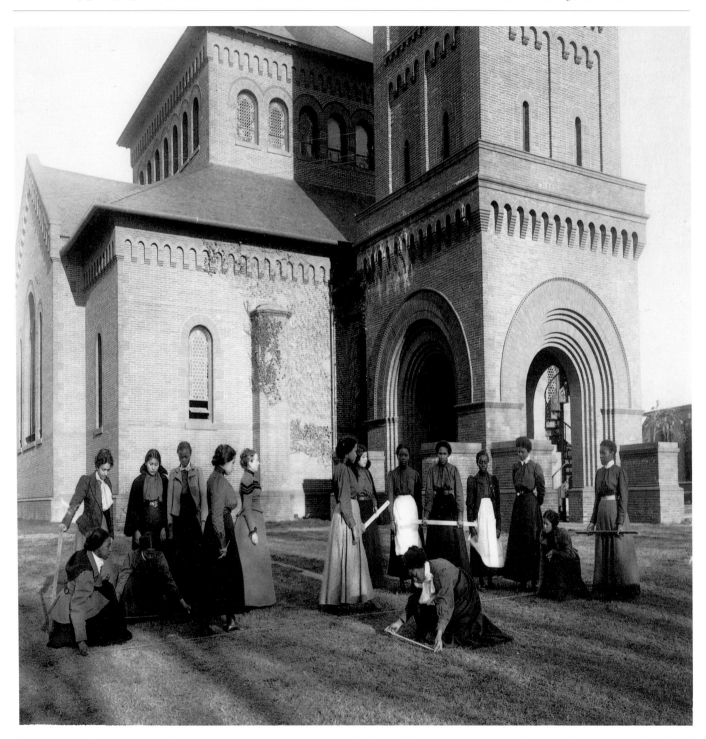

Frances Benjamin Johnston. **b** Grafton, WV (USA), 1864. **d** New Orleans, LA (USA), 1952. **Arithmetic, Measuring and Pacing.** c1900. Gelatin silver print.

마르쿠스 조켈라 Jokela, Markus

인터레일 여행자들, 유고슬라비아 InterRail Travellers, Yugoslavia

젊은 여행자들은 스칸디나비아인이며, 기차 창밖으로 보이는 풍경은 유고슬라바아인 것 같다. 1990년에 유럽 전역에서는 정해진 기간동안 일정 지역에서 자유롭게 머물며 여행할 수 있는 기간제 승차권인 인터레일의 이용객을 보는 것이 어렵지 않았다. 핀란드 정기발행물 『헬싱인 사노맷』 소속 다큐멘터리 사진가 조켈라는 해변, 피자 문화, 크리스마스, 쇼핑, 쓰레기 등 다양한 주제를 통해 레저와 소비문화를 사진에 담았다. 그의 재능은 인터레일과 같은 새로운 문화현상을 현실 그대로 드러낸다는 점에서 빛을 발한다. 이 사진에서 보여주는 열기와 지루함, 피로, 불편이 바로 그것이다. 그의 새로운 보도사진은 신발, 패스트푸드 포장과 같은 진부한 일상을 높이 평가하고 있다. 이는 중요한 것은 항상 사소하고 지엽적인 것에 내포되어 있으며, 더위에 지치고 굶주린 유물론자를 통해 이를 나타낼 수 있음을 시사했다. 1990년 연작 『전쟁 베테랑들(War Veterans)』을 통해 이들을 무능력하고 잔인한 모습으로 담았다.

○ Hurn, Kaila, Kalvar, Luskačová

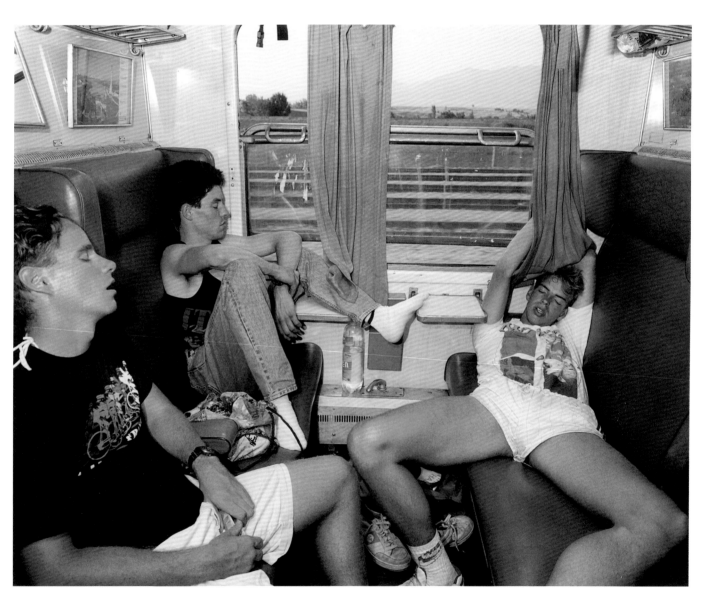

230

Markus Jokela. b Helsinki (FIN), 1952. **InterRail Travellers, Yugoslavia**. 1990. Chromogenic colour print.

베니 조셉 Joseph, Benny 펠튼 터너 Felton Turner

무표정한 얼굴의 펠튼 터너는 매우 초연한 모습이다. 이 사진이 그의 초상화라기보다는 그의 몸을 기록하는 데에 초점을 맞추었기 때문에 그런 표현이 가능했을지도 모른다. 실직한 천막설치작업 노동자였던 터너는 1960년 3월 휴스턴에 있는 남텍사스 대학에서 학생들이 주최한 인종차별 철폐 항의데모에 참가했다. 이후,

네 명의 마스크를 쓴 백인 젊은이들이 집에 침입해 총구를 들이대며 그를 유괴했다. 그들은 터너를 나무에 묶어놓고 구타했으며, 두개의 KKK이니셜을 복부에 새겼다. 휴스턴을 무대로 활동하고 있었으며 흑인들의 인권향상을 위해 일하던 '휴스턴 인포머' 소속이었던 조셉은 사건 이후 터너의 집에서 이 사진을 촬영했다. 그

의 뺨에 붙어 있는 붕대가 사건이 얼마 되지 않았음을 말해준다. 1960년대 미국의 보도사진은 대중에게 익숙한 것이었다. 그러나 주제를 직접적으로 드러낸 그의 사진은 수많은 인권 사진과 선명한 대조를 이루며 논쟁할 여지없이 인간의 실제를 드러내고 있다.

○ Goldberg, Mapplethorpe, Mather, Sims

231

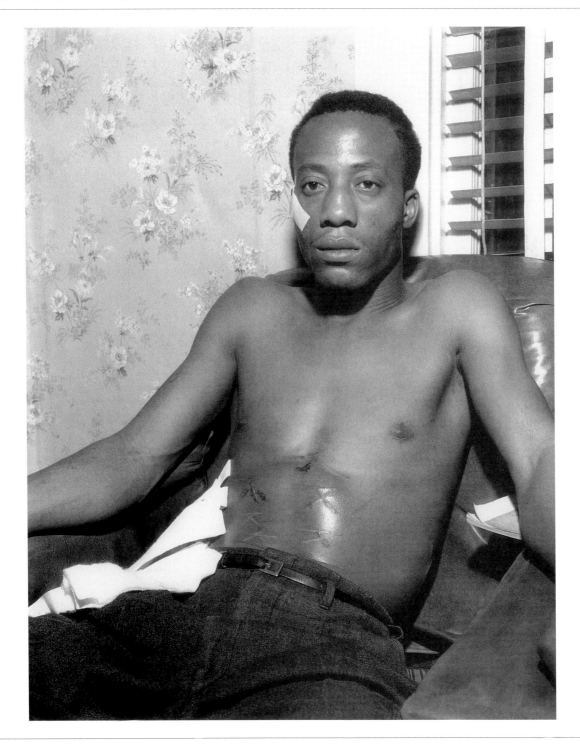

Benny Joseph. b Lake Charles, LA (USA), 1924. **Felton Turner**. 1960. Gelatin silver print.

얀 카일라 Kaila, Jan 무제 Untitled

사진 속 모델 시니스토는 데이지 꽃 무더기를 덮고 편안히 누워 있다. 시니스토는 카일라의 연작들 속에서 얼어붙은 호수 위의 천사가 되거나 까치를 상대로 체스놀이를 하거나, 백합 연못에 서있거나, 가사상태의 자연에서 밝게 채색된 지구본과 마주치는 등 다양한 역할을 연기했다. 이 중년의 스타는 그의 사진집 『엘리스 시니스토(Elis Sinistö)』(1992)의 모델로, 때로는 이 사진처럼 우의적인 모습 또는 '탐욕스러운' '긍지를 가진' 모습 등을 표현하며 인상적인 연기를 선보였다. 곡예사, 무용수, 마술사로 활동했던 시니스토는 핀란드와 스칸디나비아 반도의 북부지방 라플란드 출신으로, 헬싱키 서부 마을로 돌아가기 전까지 파리에 거주했다. 그는 헬싱키에 미니어처 마을과 놀이터를 짓기도 했다. 카일라는 어린시절부터 시니스토를 기억했으며, 1980년대부터 그와 즉흥적인 형태의 공동작업을 진행했다. 시니스토는 15세기의 권선징악극 「보통사람(Everyman)」에서 이상적인 인물을 연기하기도 했다.

⊙ Cumming, Hurn, Jokela, Kalvar, Luskačová

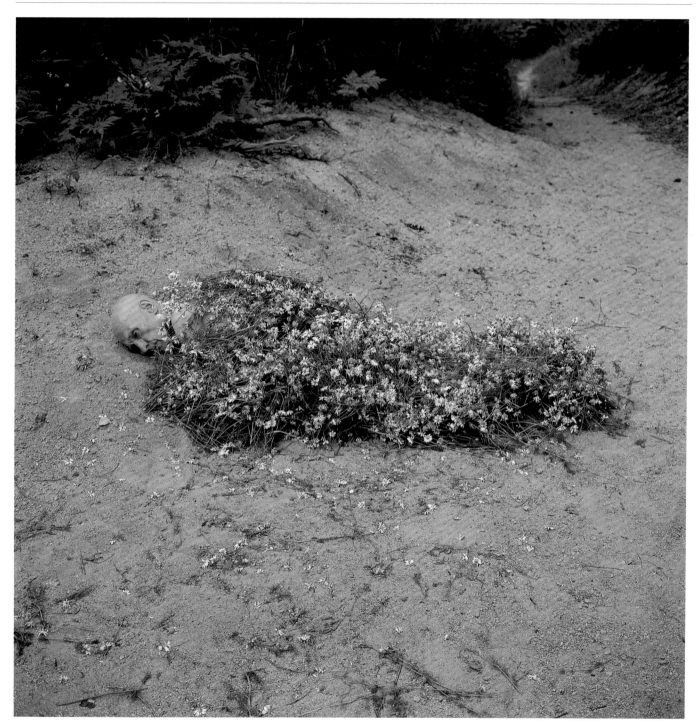

232

Jan Kaila. b Åland Islands (FIN), 1957. **Untitled**. 1991. Cibachrome. **h**120 × **w**115 cm. **h**47¼ × **w**45¼ in.

아서 F. 케일즈 Kales, Arthur F. 서른아홉 계단 The Thirty-Nine Steps

1915년 출판된 존 버칸의 책에서 유래한 제목과는 달리 사진 속에 보이는 계단은 39개가 안되지만 제목 때문에 계단 수를 세게 되어 관람자는 사진 앞에서 오랜 시간을 보내게 될 뿐 아니라 자연스럽게 표면의 질감이나 타워의 둥근 기둥에 시선을 옮길 수 있는 여지가 생긴다. 케일즈의 전형적인 이 사진에서 여성은 손을 뻗어 눈으로 보이는 것을 만져 확인하려는 것처럼 보인다. 그의 작품은 주로 프로이트의 학설에 기초한 무의식의 세계를 연상시키는 여성의 모습을 담고 있다. 이들의 눈은 카메라를 정면으로 바라보지 않은 채 관람자가 인물 밖의 다른 요소에 눈길을 돌리게 한다. 케일즈는 명암과 질감을 충분히 살리며, 프린트에서 이를 조절할 수 있는 피그민트 인화법의 일종인 '브롬오일 인화법'의 전문가였다. 1928년에 그는 워싱턴 D.C.의 스미소니언 박물관에 50여 점의 사진들을 전시하지만, 당시 '순수' 사진의 경향은 브롬오일 프린트로 제작된 그의 사진을 구식 인화법으로 규정하기 시작했다.

○ F. H. Evans, Larrain, Paneth

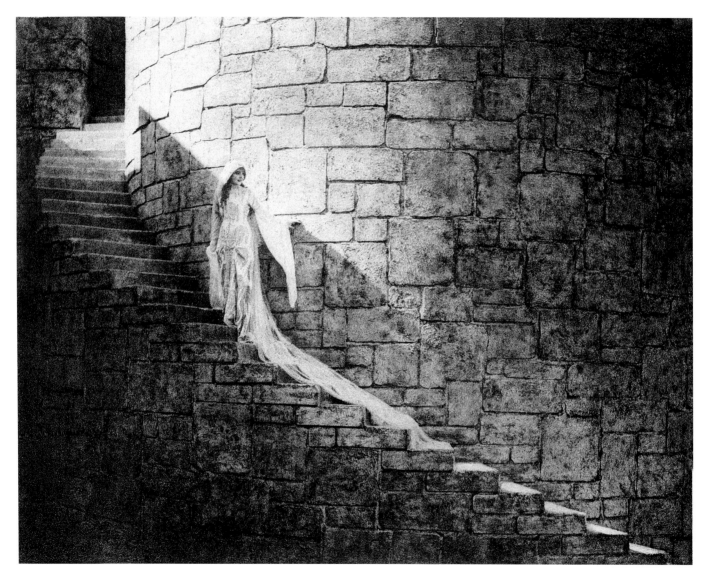

Arthur F. Kales. b Phoenix, AZ (USA), 1882. **d** Los Angeles, FL (USA), 1936. **The Thirty-Nine Steps**. 1922. Fresson print.

리차드 칼버 Kalvar, Richard 24시간 오토바이 레이스, 르망, 프랑스 Twenty-Four-Hour Automobile Race, Le Mans, France

이 풍경은 파리의 북서쪽에 위치한 르망에서는 매우 흔한 장면이다. 고객과 직원은 그들의 일에 열중하고 있으며, 이들과 별반 달라 보이지 않는 한 명이 사진의 전경 속에서 곯아떨어져 있다. 그는 술에 취한 것일까 아니면 휴식을 취하고 있는 것일까. 팔짱을 낀 그의 자세는 낮잠을 자고 있는 것 같다. 이 사진에서도 그렇듯 간결하게 표현된 칼버의 주제는 항상 한 가지에 전념하고 있다. 정돈된 사회를 떠나 자신만의 일에 빠진 인물들의 모습이다. 만약 그 이전의 고객이 남자가 바에 접근하는 것을 막은 것이 아니라면, 그는 왜 이곳에 곯아떨어져 있는 것일까? 칼버의 연민 어린 시선은 무리를 떠난 소외된 사람들을 향하고, 그의 관점은 사회와 주변의 환경이 우리에게 아무런 연습이나 책략도 허용하지 않는 것을 말하고 있다. 그의 시선은 외로운 사람이나 다수의 무리 가운데 소외된 유별난 인물을 향해 있지만, 한편으로는 무리 속에서 방심하고 있는 사람들을 앵글 안에 끌어들인 현시적인 순간들을 담고 있다.

○ Bayard, Hurn, Jokela, Kaila, Luskačová, Robinson

234

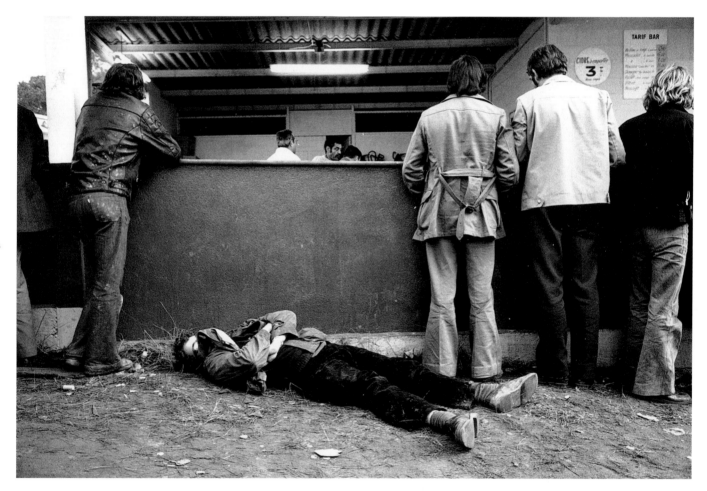

Richard Kalvar. b *New York (USA)*, 1944. **Twenty-Four-Hour Automobile Race, Le Mans, France**. 1972. Gelatin silver print.

유서프 카쉬 Karsh, Yousuf 원스턴 처칠 Winston Churchill

한 일화에 따르면 카쉬는 처칠의 시가를 피우는 모습에 정색을 하고 처칠 수상에게서 시가를 뺐었다고 전해진다. 이 사진은 1941년 12월 캐나다의 국회 연설에서 처칠 수상이 영국의 참전 의사를 밝힌 연설을 한 직후 촬영되었다. 세실 비튼이 촬영한 또다른 초상사진에는 처칠이 이 사진처럼 물방울 무늬의 나비넥타이를 매고,

훨씬 편안한 자세로 손에 시가를 들고 있다. 작가는 이 사진이 군사적인 소품을 사용해 폭력을 지지하는 인상의 히틀러나 무솔리니 초상 사진과 대조되기를 바랐다. 한편 처칠은 자신이 시민이나 단체가 얼굴을 맞대고 이야기 할 수 있는 인물이자 이들을 이끄는 단호한 모습의 지도자의 모습으로 사진에 담기고자 했다. 카쉬는 1940

년대에서 1950년대에 당대의 정치, 문화계의 유명인을 사진에 담은 가장 유명한 초상사진작가다. 그는 국무총리와 내무장관을 지낸 자와할랄 네루나 문학인 조지 버나드쇼의 초상사진들을 작업하며 대상이 지닌 '내면의 강인함'을 잘 표현해낸 작가로 주목 받았다.

🔾 Aigner, Beaton, Bosshard, Bourke-White, Lessing, Salomon

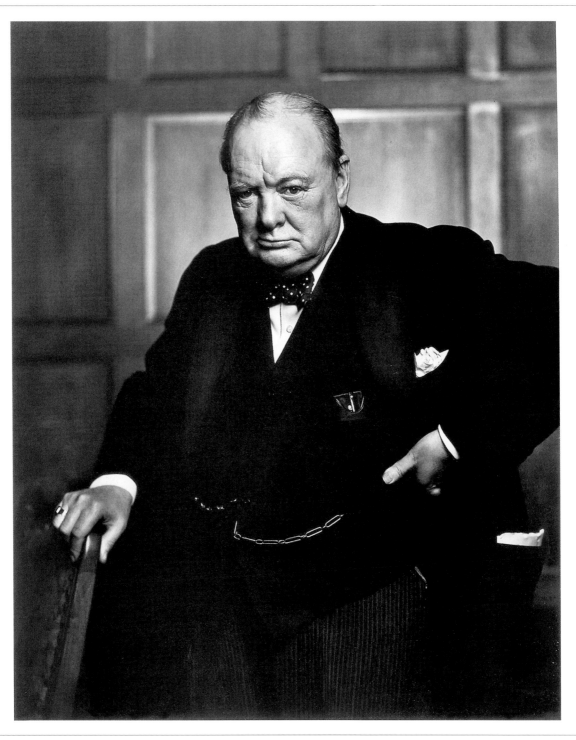

235

Yousuf Karsh. **b** Mardin (ARM), 1908. **d** Boston, MA (USA), 2002. **Winston Churchill**. 1941. Gelatin silver print.

게르트루드 캐세비어 Käsebier, Gertrude

여성 가운데 은총 입은 당신 Blessed Art Thou among Women

검은 옷을 입은 소녀는 한 여성의 지도를 받아 막 문지방을 넘으려 하고 있다. 사진의 제목은 그녀가 장래 예수의 어머니가 될 마리아임을 암시하는데, 이는 배경에 보이는 '복되신 동정 마리아의 방문 축일'을 그린 그림에서도 드러나 있다. 기독교 미술의 친숙한 주제인 성모의 방문은 성모마리아가 세례 요한의 어머니인 엘리자베스를 방문해 자신의 잉태 소식을 전하는 장면이다. 당대의 작가들이 도시적인 주제에 눈을 돌리고 있을 무렵, 왜 캐세비어는 친숙한 기독교적 상징을 작품에 끌어들인 것일까? 그녀는 아이가 여성으로서 성장하는 과정에 구준한 관심을 가지고 있었다. 이를 반영하듯 그녀는 이 사진 속에서 문지방을 넘는 아이처럼, 성장할 준비를 하는 중요한 시기에 있는 아이들이 읽기와 쓰기, 그리고 댄스를 배우는 모습을 즐겨 담았다. 그녀는 희생과 역경을 강조하는 기독교적 전통을 자신의 주제를 통해 적절히 암시하고 있다.

● Doisneau, Lange, Larrain, Mydans, Ueda

Gertrude Käsebier. **b** Des Moines, IA (USA), 1852. **d** New York (USA), 1934. **Blessed Art Thou among Women**. 1899. Platinum print.

키쿠지 카와다 Kawada, Kikuji　　일본 국기 The Japanese National Flag

구겨지고 물에 흠뻑 젖은 일장기는 마치 배경이 되는 길바닥으로 녹아들 것 같다. 일반적으로 깃발은 국가나 회사, 혹은 지역의 자랑스러운 상징으로 바람에 휘날리는 모습으로 묘사된다. 반면 이 깃발은 더 이상 일본의 국기가 본래 상징하는 떠오르는 태양을 나타내고 있지 않다. 단지 자연에 의해 매몰될, 물에 젖고 구겨진 천 조각일 뿐이다. 이 일장기는 1965년 출판된 카와다의 주목할 만한 사진집 『지도(The Map)』에 실린 사진으로, 땅에 매몰되거나 침식된 신문조각, 면도기, 폐병들을 찍은 사진과 함께 실려 있다. 『지도』를 통해 카와다는 지질적인 시간 속에서 모든 것은 동일하다는 명제를 나타내고자 했으며, 이는 1945년 일본의 몇몇 도시들을 초토화시킨 원자탄으로 명백히 증명된 바 있다. 『지도』에서 카와다는 긴 안목을 가지고 색 다른 시각에서 일본의 문화유산들을 조망했다. 카와다는 1959년 프리랜서 사진가로 일하기 시작하며 「태양 (The Sun)」이라는 제하의 첫 개인전을 열었다.

○ Chaldej, Frank, Rosenthal, Tsuchida

237

Kikuji Kawada. b Ibaragi (JAP). 1933. **The Japanese National Flag**. c1963. Gelatin silver print.

피터 키트만 Keetman, Peter 하이보드(다이빙대) Highboard

열아홉 명 중 수영에 열중하고 있는 사람은 없다. 1930년대 다이빙은 의미 있는 활동의 대명사였다. 그러나 전후의 미학은 개인이 자신만의 시간을 가질 수 있는 여가를 선호했다. 1950년대에 물방울을 촬영한 키트만의 실험적인 사진들 속에는, 언뜻 보았을 때에는 서로 비슷해 보이지만 자세히 바라보면 대상은 각자의 개성

을 지닌 채 한 화면에 공존하는 요소들도 표현되어 있다. 전쟁중 중상을 입었던 키트만은 1949년 「포토폼(Fotoform)」의 창단 멤버이기도 하다. 『프랑크푸르트 알게마이네 차이퉁(Frankfurter Allgemeine Zeitung)』의 로버트 도게는 '포토폼'에 대해 '원자폭탄이 독일 사진의 번성에 밑거름이 되었다'고 비유했다. 새로운 시

대의 주관적인 사진가들 중 한 명이었던 키트만은 서정적이고 개인적인 요소를 통해 자신의 사진을 보통 다큐멘터리 사진의 범주를 벗어나 새로운 형식으로 만들고자 했다. 그의 이런 실험적인 사진은 큰 성공을 거두었으며 그에게 국제적인 명성을 안겨주었다.
○ Escher, Hoyningen-Huene, LaChapelle, Le Secq

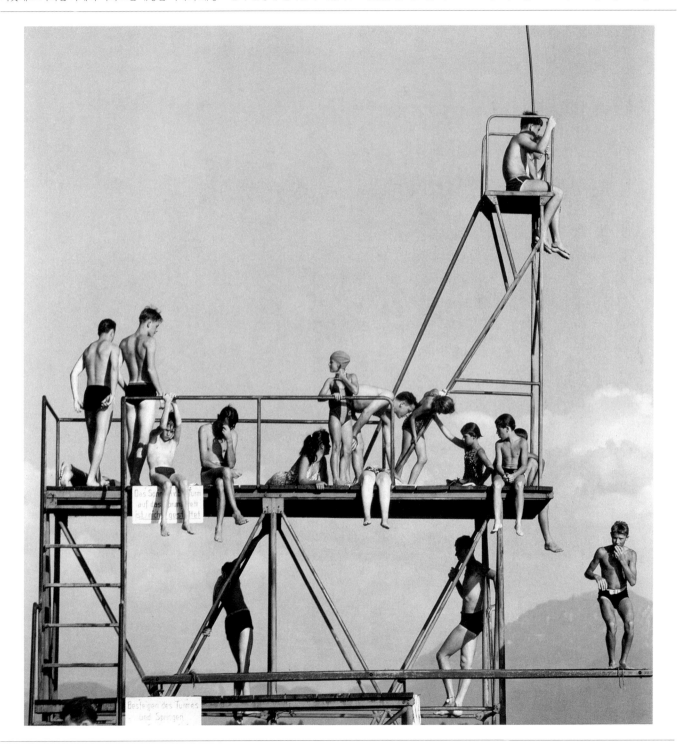

Peter Keetman. b Wuppertal-Elberfeld (GER), 1916. **d** Marquartstein (GER), 2005. **Highboard**. 1957. Gelatin silver print.

세이두 케이타 Keita, Seydou 무제 Untitled

말리 서부의 바마코에 사는 두 여인이 근교인 세네갈의 도시명 다카르에서 유래한 'dyakaase'라는 의상을 입고 있다. 이들이 목에 건 금으로 세공된 꽃 장식이 달린 목걸이는 'sanu koloni'이며 큰 팬던트는 'doola'라고 한다. 또한 이들은 붉은 석영의 일종인 홍옥수에 박아 넣은 진주목걸이를 하고 있는데 이는 'tyaaka'라고 불린다. 그의 모든 초상사진은 보이는 것 자체로서도 충분히 매력적이다. 그러나 외면적인 모습 이외에도 여러 요소들이 세심한 의미로 읽히며, 의미하고자 하는 것을 명확히 전달하는 도구로 사용된 점 등에서 높이 평가 받고 있다. 케이타가 촬영한 정교한 무늬의 의상과 문화적 특색이 강하게 드러나는 여러 종류의 장신구가 어우러진 인물사진의 매력은 1955년 그의 사진집이 처음 출판되었을 때 그의 사진을 소개했던 유스프 타타 시세를 매혹시켰다. 케이타는 1945년 인물사진을 찍기 시작해 1940년대에 이름을 알려지기 시작했고 1950년대에 전성기를 누렸다.

○ Atwood, Disfarmer, Meisel, Molenhuis, Weber

239

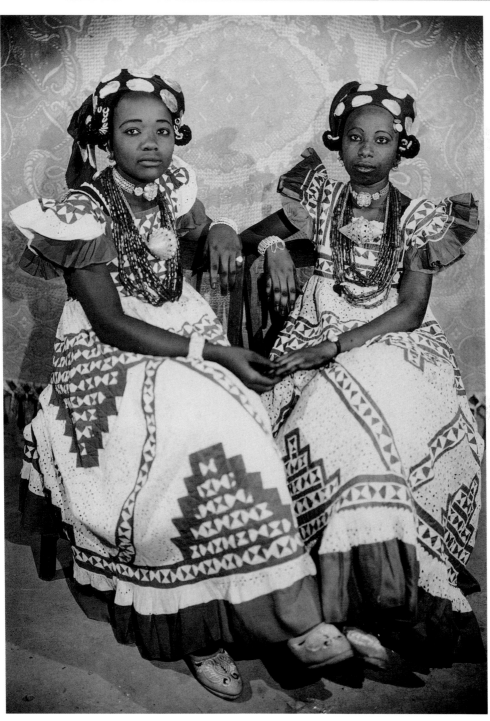

Seydou Keita. b Bamako (MA), 1923. **d** Paris (FR), 2001. **Untitled**. 1949. Gelatin silver print.

앙드레 케르테스 Kertész, André　　빈정대는 무용수 The Satiric Dancer

팔꿈치를 뾰족하게 구부려 세운 무용수 마그다는 소파에 몸을 누인 채 오달리스크의 한 장면을 연기하고 있다. 사진의 연출로 보아 장소는 카펫이 깔리지 않은 스튜디오의 한 구석이며, 그녀는 왼쪽에 보이는 아르데코 조각(1920~30년대에 대두되었던 장식 디자인)을 마음에 두고 있는 듯하다. 1920년대는 날씬한 형태의 유선형과 건강함, 얕은 굴곡의 미학이 주류를 이루고 있었으며, 이를 사진에 적용하면 얕은 심도로 규정될 수 있다. 때문에 사진 속 마그다의 팔다리 역시 같은 수평면에 위치하고 있다. 이 사진을 촬영한 1926년은 1차 세계대전 동안 오스트리아-헝가리아 연합군으로 참전했던 케르테스가 예술가들이 모여들던 파리에 도착한 지 얼마 되지 않았을 무렵이며 1925~35년에 독창적이고 경쾌한 사진가로 평가받았다. 『앙드레 케르테스의 눈에 비친 파리(Paris vu par André Kertész)』(1934)는 그의 첫 출판물이다. 1936년 뉴욕 『보그』와 『하퍼스 바자』에서 일했다.

○ Fuss, Pécsi, Pierre et Gilles, Steichen, Tingaud

240

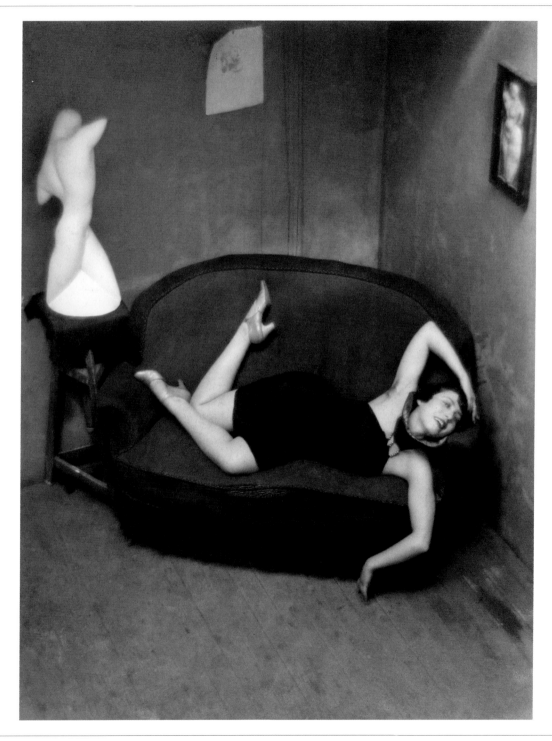

André Kertész. **b** Budapest (HUN), 1894. **d** New York (USA), 1985. **The Satiric Dancer**. 1926. Gelatin silver print.

요한 반 데르 쿠아켄 Van der Keuken, Johan · 골짜기의 백합 팔기 Selling Lilies-of-the-Valley

1950년대 후반의 오월제 기간에, 파리의 거리에서 골짜기의 백합(lilies-of-the-valley)을 파는 한 쌍의 남녀는 행색을 보아 잡상인은 아닌 것 같다. 이들은 아마도 영화에 출연하거나 리비에라 해변에서의 더 나은 삶을 꿈꾸는듯 하다. 사진 속에서 보이는 남자의 목걸이와 여인이 주렁주렁 걸친 장신구들이 이를 암시한다. 남자는 길 쪽으로 눈을 돌리고 있으며, 여인은 남자보다 더 카메라를 의식하고 있다. 이들은 역사와 비밀, 야망이 뒤섞인 모습이다. 당시의 영화에서 절박하고 치명적인 사랑을 나누는 연인들의 모습을 이들에게 대입해 상상해 보는 것은 그리 어렵지 않다. 이와 같은 사진들을 통해 반 데르 쿠이켄은 인물의 내면 깊숙이 존재하는 특성을 끌어내어 묘사함으로써, 평범한 삶에 극적인 요소를 불어넣었다. 이 사진은 반 데르 쿠이켄이 담은 파리의 빈민들의 삶을 다룬 『필멸의 파리(Paris mortel)』(1963)에 실려 있다.

◎ Disfarmer, van der Elsken, Saudek, Vishniac

241

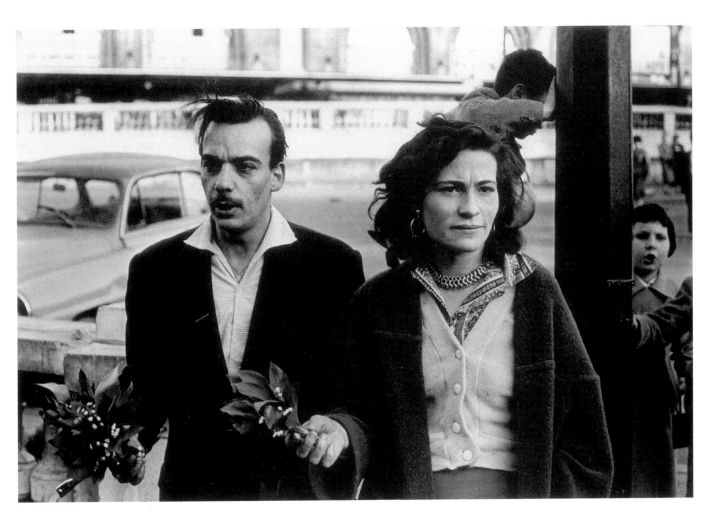

Johan van der Keuken. b Amsterdam (NL), 1938. **d** Amsterdam (NL), 2001. **Selling Lilies-of-the-Valley**. 1958. Gelatin silver print.

칼 드 케이저 De Keyzer, Carl 봄베이 Bombay

차에 타고 있는 모든 사람은 활짝 웃는 얼굴로 카메라를 향해 열정적으로 손을 흔들고 있다. 이들이 탄 차는 물을 헤치며 가고 있다. 이들은 앞에 놓인 문제에 대해 알고 있는 것일까, 혹은 그저 낙천적인 것일까? 이 사진은 사진집 『India』(1987) 표지로 장면 자체가 빛을 발하는 순간을 인지하는 케이저의 시각이 잘 나타나 있

다. 그는 작은 순간으로 이루어진 역사의 영속성을 거부하는 것 같다. 물론 그곳에도 역사는 존재하지만, 인도를 담은 그의 사진에는 영화 포스터나 유명한 건물이 종종 등장하지만 현재를 살아가는 사람들의 모습과는 확연히 거리를 두고 있다. 그가 주목하는 삶의 모습은 생태학적 부적당함이나 군사 교전, 혹은 경제적 파

산에도 불구하고 이어지는 것이다. 인도에서 그가 발견한 것은 도약과 단합으로 인해 계속되는 삶과 알수 없는 결말이었다. 구소련을 탐구한 『호모 소비에티쿠스(Homo Sovieticus)』(1989), 동유럽 사람을 담은 『에덴의 동쪽(East of Eden)』(1996)을 출판 했다.
○ van Elk, Gutmann, Johns, Link, VanDerZee

242

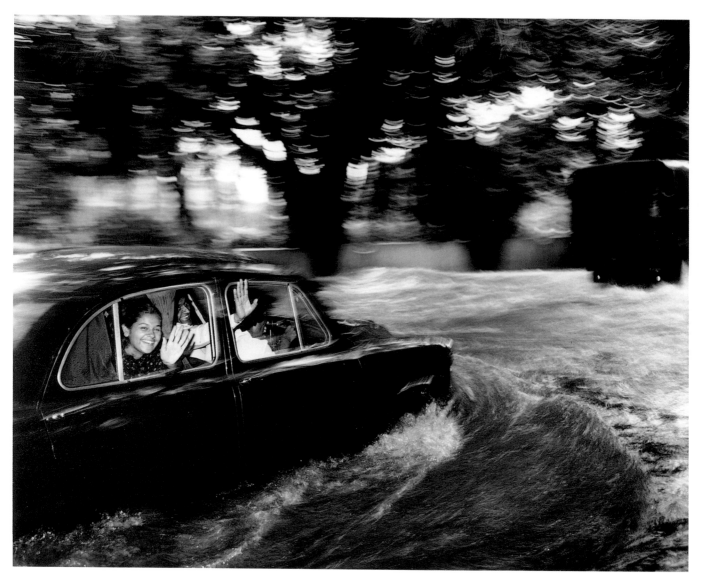

Carl de Keyzer. b Kortrijk (BEL). 1958. **Bombay**. 1985. Gelatin silver print.

크리스 킬립 Killip, Chris 집으로 돌아가는 로커와 로지 Rocker and Rosie Going Home

두 사람이 역청탄을 모아 마차에 싣고 집으로 돌아가고 있다. 여인의 모습은 성숙하고 사려 깊은 반면, 소년은 길과 주변에 정신을 빼앗긴 모습이다. 연료를 모으는 사람의 모습은 최소한 20세기 초반부터 보도사진에 자주 등장하던 소재였다. 이 소재는 1920년대 독일 보도사진과 그 이후는 영국의 1930년대 빌 브란트의 작품에서 빈번하게 등장한다. 그러나 이 사진은 이전의 보도사진에 비해 사려 깊고 의도성을 띤다는 점에서 다르다. 당시의 상황과 현실, 생생한 삶의 모습은 석탄이 검게 묻은 소년의 손과 대비되는 새하얀 손톱 같은 작은 부분에 드러난다. 이들은 흔들리며 돌길을 지나는 덜그럭거리는 마차 위에서 추위를 견디고 있으며, 사진은 이를 잘 나타내고 있다. 동시대의 다큐멘터리 사진가들처럼 킬립은 런던 주변의 여러 주에서 나타나는 상류층의 오만함과 동떨어진 영국 북동부를 사진으로 남겼다. 이 사진을 포함한 영국 북동부지방 사진은 『즐거운 추억(In Flagrante)』(1988)으로 묶여 출판되었다.

⊙ Brandt, Economopoulos, Emerson, Howlett

243

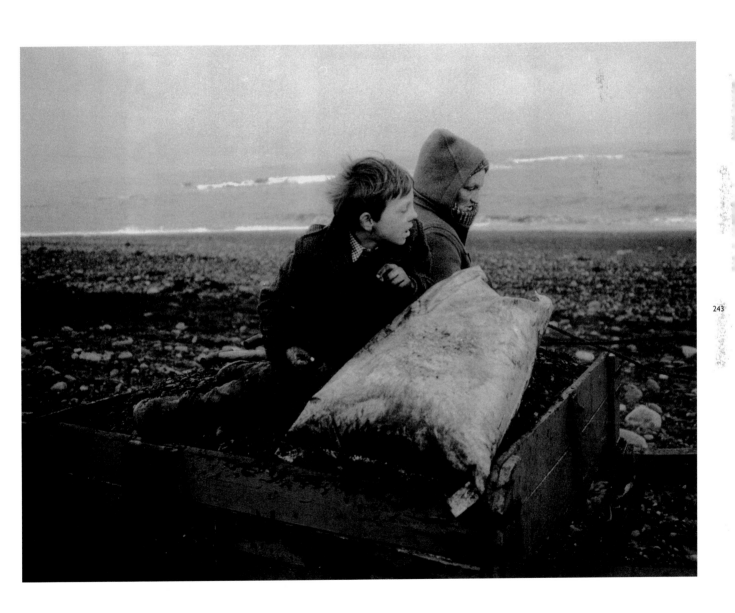

Chris Killip. b Douglas (UK), 1946. **Rocker and Rosie Going Home**. 1982. Gelatin silver print.

다리우스 킨제이 Kinsey, Darius

12피트짜리 삼나무 안에 누운 남자 Man Lying in a Twelve-Foot Cedar

12피트에 이르는 이 삼나무는 나무꾼들이 자연으로부터 얻은 전리품이 될 것이다. 킨제이의 사진은 어떻게 큰 나무줄기를 플랫폼에 넣어 이들의 작업이 완성되는 지의 과정을 담았다. 1890년대 워싱턴주를 순회하며 사진작가로 활동했던 킨제이는 1897년에 워싱턴의 세드로-울리에 자신의 스튜디오를 열고, 암실을 관리하던 자신의 아내 타비다와 공동작업을 시작했다. 1906년에 이들은 시애틀로 이주하고 킨제이는 재목 벌채 산업현장과 북서부의 풍광만을 촬영하기 시작했다. 재목 벌채 현장을 찍은 사진은 인화를 마친 뒤 캠프로 보내져 벌목꾼들에게 장당 50센트에서 1.50달러에 팔렸다. 킨제이는 나무 그루터기에서 떨어지는 사고로 사진을 찍을 수 없게 된 1940년까지 이 일에 몰두했다. 1971년에 킨제이의 작품들은 캘리포니아의 사진가인 데이브 본과 로돌포 페첵의 손에 들어가게 되고, 이들은 이를 1975년 『킨제이: 사진가(Kinsey: Photographer)』로 출판했다.

◑ Brigman, Steinert, Uelsmann, C. White

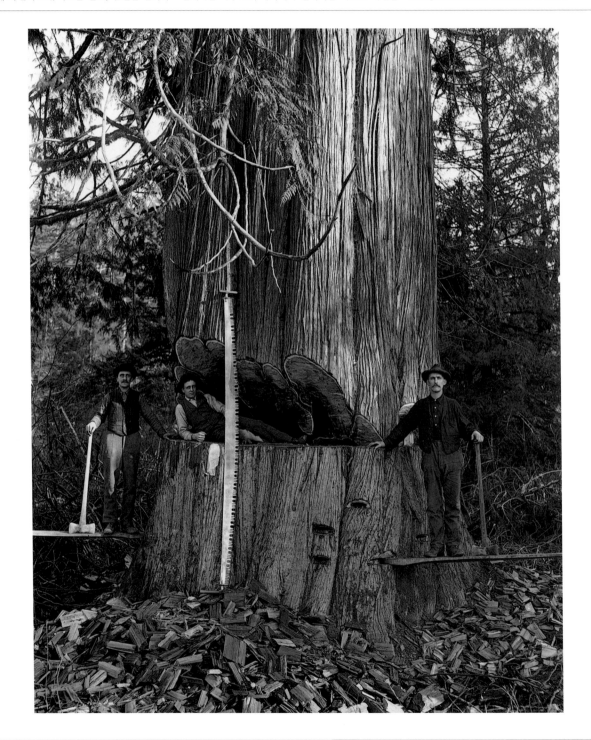

Darius Kinsey. b Maryville, MO (USA), 1869. **d** Seattle, WA (USA), 1945. **Man Lying in a Twelve-Foot Cedar**. 1906. Gelatin silver print.

더글라스 커클랜드 Kirkland, Douglas　　브리짓 닐슨, 할리우드 Brigitte Nielsen, Hollywood

'그녀는 유쾌하면서도 사무적이었다. 주차장에서 만난 우리는 그녀의 리무진을 타고 할리우드 힐즈로 향했다. 코다크롬의 새파란 하늘 아래 그녀는 자신이 화려한 매력을 발산한다는 생각으로 포즈를 취했다.' 가르보의 전성시대에는 여성의 성적 매력은 선천적인 것이었지만, 1980년대에는 천부적인 것이 아닌 계획적으로 만들고 보일 수 있는 것으로 여겼다. 1960년대부터 그의 사진에 담긴 톱스타의 모습은 이전 거장들의 스타일을 그대로 이어가고 있지만 커클랜드만이 가진 혁신성은 스튜디오 밖에서 보도사진과 같은 분위기로 촬영했다는 데에 있다. 그의 사진 속의 스타들은 즉흥성을 띠게 되면서 대중과의 동일성을 확보하고 있다. 1960년대의 마릴린 먼로, 엘리자베스 테일러가 그의 사진의 주인공이었다. 1970년대는 제시카 랭, 셰어, 소피아 로렌, 1980년대에는 제시카 그레이와 데브라 윙어가 뒤를 이었다. 커클랜드의 작품세계와 어록, 그리고 메모는 『Light Years』(1989)에 실려 있다.

○ Hurrell, Knight, Pécsi, Southworth & Hawes

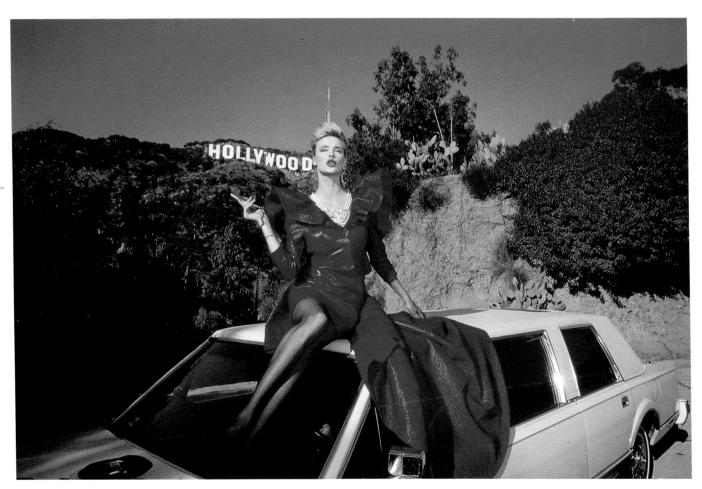

Douglas Kirkland. b Toronto (CAN), 1934. **Brigitte Nielsen, Hollywood.** 1986. C-type print.

아스트리드 클라인 Klein, Astrid 밤에 일어난 사건 1 Night Matter I

사진 속의 형상은 마치 양각으로 파낸, 혹은 인쇄된 것 같은 공허한 공간을 부유하고 있다. 1980년대의 독일 작가들은 베를린 장벽에서 영감을 받아 폐소공포증을 유발할 것 같은 공간에 매료되었는데 이는 당시 유럽의 새로운 건축물들을 암시하고 있었다. 네거티브 이미지를 인화할 수 있는 인쇄기법의 일종인 포토그램을 통해 '평범한' 공간은 사라지고, 공기가 존재하지 않는 듯한 피상적인 공간을 마주하게 되었다. 가로 4미터에 달하는 거대한 사진 앞에서 관람자는 더 이상 수동적인 방관자가 아니라, 손으로 더듬듯 풍경을 관찰하게 된다. 이 작품 이후의 연작에 있는 실내 풍경들은 종종 손을 이용해 탐험하기를 바라는 듯 키보드를 연상시키는 형태로 표현되기도 하고, 설명이 삽입되거나 많은 작품들이 반쯤은 그림자 속에 묻혀 있는 모습을 그리고 있다. 이런 사진들을 모아 사진집『유혹-굴종(Verführung-Sklaverei)』을 발표했는데, 연작의 제목들은 함정에 빠지는 첫 단계를 암시하고 있다.

◉ **Cartier-Bresson, Drtikol, Lartigue, Seidenstücker**

246

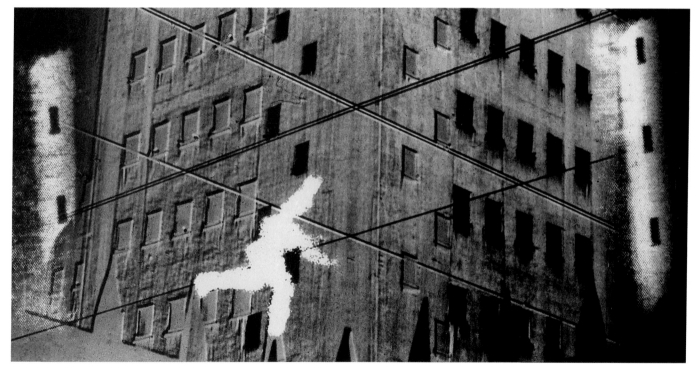

Astrid Klein. **b** Cologne (GER), 1951. **Night Matter I**. 1985. Gelatin silver print. **h**245 × **w**428 cm. **h**96½ × **w**168½ in.

윌리엄 클라인 Klein, William　　브루클린에서의 춤 Dance in Brooklyn

춤추고 있던 아이들이 자신의 모습을 장난스럽게 보여주고 있다. 움직임으로 인해 흐릿하게 나타난 여자아이는 수태고지의 천사를 연상시키기도 한다. 3개월간 비밀스럽게 촬영해서 모은 사진집 『인생은 만족스럽다. 그리고 뉴욕에 있는 당신은 만족스럽다: 무아지경의 목격자는 한껏 즐긴다(Life is Good and Good for You in New York: Trance Witness Revels)』는 1950년대 가장 유명한 사진집으로 자리매김했다. 1981년, 클라인은 '각종 추문과 특종이 실린 『데일리 버글』(가상의 기사를 다루는 뉴욕 신문)이 새벽 세시에 길거리에 흩날리는 괴물 같은 큰 도시'라고 당시를 회상하기도 했으며, '작업실을 떠나 거리로 나가…, 기념비가 되는 것이다'라고 학생들을 가르친 화가 페르낭 레제에게 사사받은 후, 1954년 파리에서 뉴욕으로 왔다. 그의 사진은 실제로 기념비적인 길거리 예술이며, 1950년대 다큐멘터리가 보여주지 못했던 면을 보여준다. 영화 『빛속의 브로드웨이(Broadway by Light)』(1958)를 제작하기도 한다.

○ Bevilacqua, Fink, Giacomelli, Hosoe, Siskind

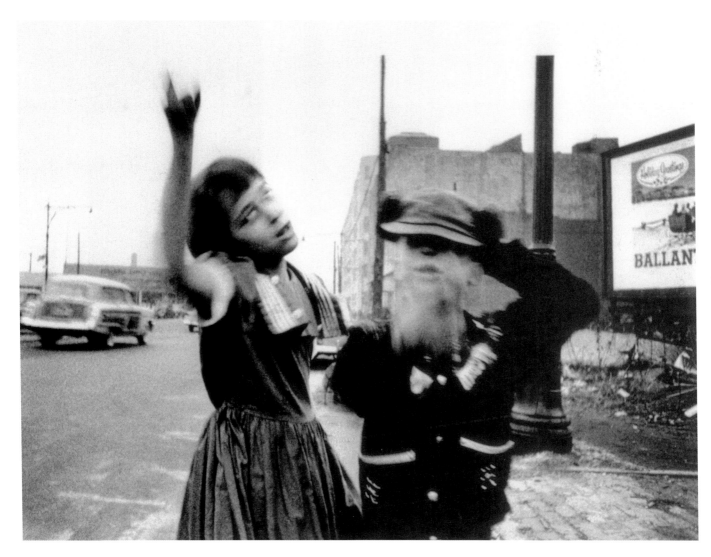

247

William Klein. b New York (USA), 1928. **Dance in Brooklyn**. 1954. Gelatin silver print.

닉 나이트 Knight, Nick 담배를 피우는 수지 Susie Smoking

피어 올라가는 담배연기로 볼 때 그녀는 사진에서 보이는 것처럼 최소한 1~2초 간 부자연스럽고 불편한 포즈를 유지한 것 같다. 이 연극 같은 장면은 나이트의 사진 중 가장 잘 알려진 작품으로, 1986년 패션 디자이너였던 요지 야마모토를 위해 모델 수지 비크를 촬영한 것이다. 나이트는 1995년에 잡지 『페이스(Face)』로부터 '세계에서 가장 영향력 있는 패션사진작가'에 선정되었다. 일반적으로 그의 사진 기법은 극적이며 강렬한 그림자와 이 사진에서도 볼 수 있듯 화려하고 멋진 배경을 선보이고 있다. 학생시절에 출판한 『스킨헤드(Skinheads)』(1982)에서 매우 토속적인 의상을 사진에 담았다. 1990년대 초반, 『i-D』 매거진의 사진 편집자를 맡았으며, 12년 동안의 작업을 모은 『닉나이트(NICKNIGHT)』(1994)를 '쉬르머 모젤'에서 출판했다. 미국 『보그』와 계약을 맺었으며 『배니티 페어』『더 페이스』『아레나』『인터뷰』와 같은 수많은 국제적인 잡지에 사진을 실었다.

○ Kirkland, Southworth & Hawes, Wilding, Zecchin

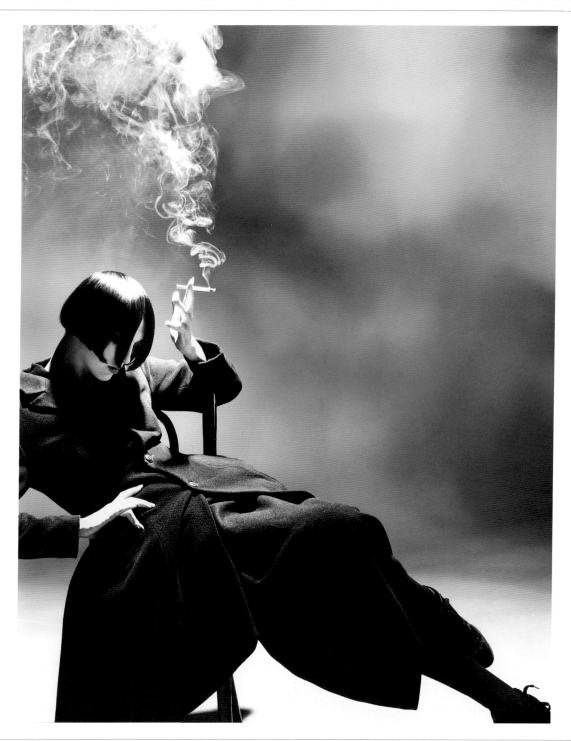

Nick Knight. b London (UK), 1958. **Susie Smoking.** 1988. C-type print.

프랑수아 콜라르 Kollar, François

몬테카를로 발레단의 무용수 A Dancer of the Monte Carlo Ballet

몬테카를로 발레단의 무용수는 무대 뒤에서 자신의 동작을 연습하고 있다. 이 사진을 통해 발레를 근무나 노동의 시각으로 바라보게 되는데, 이것은 무대 뒤편의 대충 잘라 세운 목재 기둥을 통해 더욱 강조되고 있다. 콜라르가 연출한 사진 속에서 그녀는 공연예술가라기보다는 노동자로서 관찰되고 묘사되었다. 1931년에 콜라르는 1930년대의 가장 위대한 다큐멘터리 사진의 성취로 평가받은 프로젝트 「근무 중의 프랑스(La France travaille)」에 자신의 사진들을 게재하는 데 동의했다. 프랑스 전역을 누비며 삶의 모습을 담아 1934년에 완성한 작품들로 프랑스 사진계의 중요 인물이 된 콜라르는 1930년대의 많은 전업사진가들과 마찬가지로 활발한 출판 활동을 하며 패션사진들을 찍었다. 1933~1949년에 『하퍼스 바자(Haper's Bazaar)』에서 일했다. 그는 체코슬로바키아에서 성장해 1924년에 파리로 이주하기 전까지 체코슬로바키아의 르노 자동차 공장에서 금속노동자로 일했다.

○ C. Capa, Charbonnier, Koppitz, Morgan, Morimura

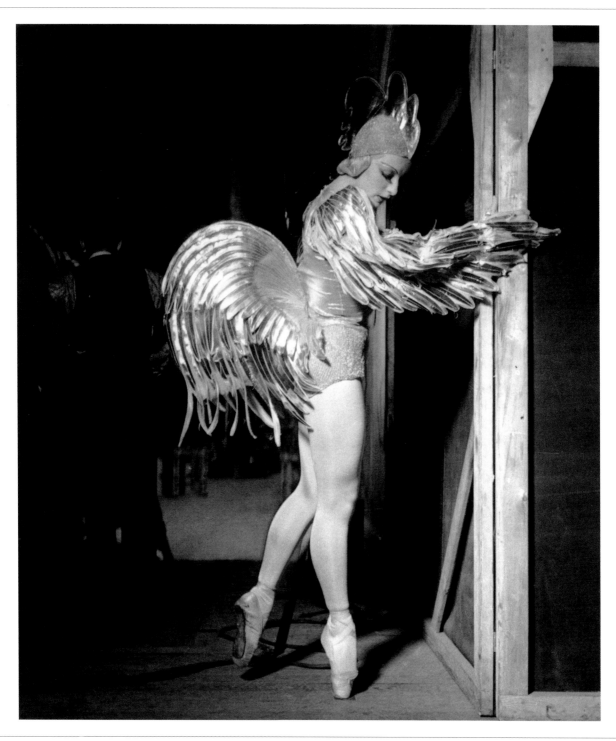

François Kollar. b Senec (CZ), 1904. **d** Creteil (FR), 1979. **A Dancer of the Monte Carlo Ballet**. c1937. Gelatin silver print.

시르카-리사 콘티넨 Konttinen, Sirrka-Liisa '공중부양' 중인 소녀 Girl on a 'Spacehopper'

이 사진은 영국 뉴캐슬의 북동쪽 변두리에 있던 철거 예정인 노동자 계층 거주지였던 바이커에서 촬영된 것이다. 바이커의 거리를 배경으로 반짝이는 드레스와 헝클어진 머리를 한 소녀가 공중부양을 하듯 공중에 붕 뜬 채 멈춰 있다. 소녀는 1940년대에서 1950년대의 활기에 넘치는 사진 양식을 연상시킨다. 당시 사진에 담긴 활발한 아이들의 모습은 미래의 유럽을 상징하고 있었다. 그러나 1970년대에 찍은 이 사진은 곧 철거되고 이주로 인해 해체될 바이커 거리를 배경으로 공중에 멈추어 있는 소녀로 인해 잃어버린 낙원을 상징하는 것 같다. 1983년에 출판된 사진집 『바이커(Byker)』에서 콘티넨은 이 불행한 지역과 그 속에서 살아가는 사람들의 모습을 관찰해 사진에 담았다. 사진 속의 많은 사람들은 그의 인터뷰에 응해 사진과 함께 이들의 이야기를 들려주었다. 1970년부터 시작해 11년간 계속된 바이커 거리를 담은 이 작업은 특정 공동체를 다룬 사진을 정의하는 좋은 예가 되었다.

○ Bevilacqua, Brandt, Levitt, Mayne

250

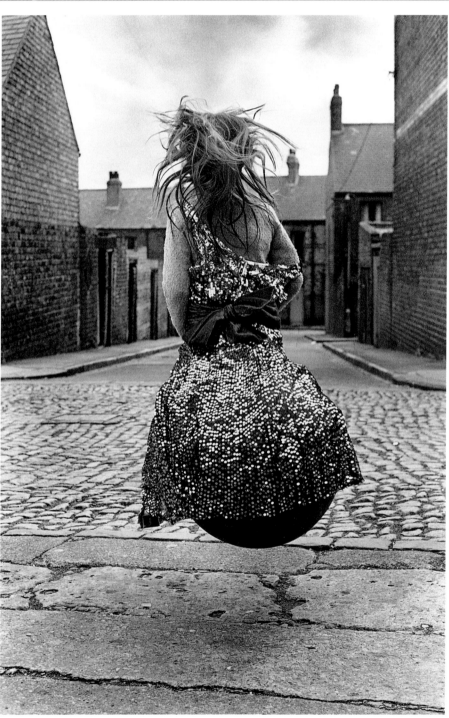

Sirrka-Liisa Konttinen. b Myllykoski (FIN), 1948. **Girl on a 'Spacehopper'**. 1971. Gelatin silver print.

루돌프 코피츠 Koppitz, Rudolf　　동작 연구 Movement Study

무용수 클라우디아 이사첸코는 매우 유명한 이 사진에서 중심적인 역할을 담당했다. 그러나 코피츠는 이에 대해 어떤 설명도 덧붙이지 않았기 때문에 사진 속 그녀의 역할이 무엇을 의미하는지는 모호하다. 나체의 댄서는 죽음이나 절박한 순간을 표현한 것일 수도 있다. 그녀는 나이가 들면서 죽음과 맞닥뜨린 것 같은 인상

을 준다. 아니면 그녀가 의식을 되찾는 순간일 수도 있다. 그녀와 함께 서 있는 세 여인 역시 소생하거나 의식을 잃은 것 같은 연기를 하고 있다. 이 사진과 같이 나신으로 등장하거나 옷을 우아하게 걸친 댄서들은 코피츠가 1920년대에 즐겨 찍었던 주제였는데, 이들은 육체와 관련된 활발한 정신을 표현한 것이다. 죽거나 소

생하는 인물들의 육체는 그 속에 담겨 있는 정신의 산물을 암시하는 것으로 이해할 수 있다. 1930년대에 코피츠는 전원생활과 오스트리아의 풍경을 카메라에 담는 작업에 점차 관심을 돌렸다.

◑ Bradshaw, Charbonnier, Kollar, Newton, Rheims

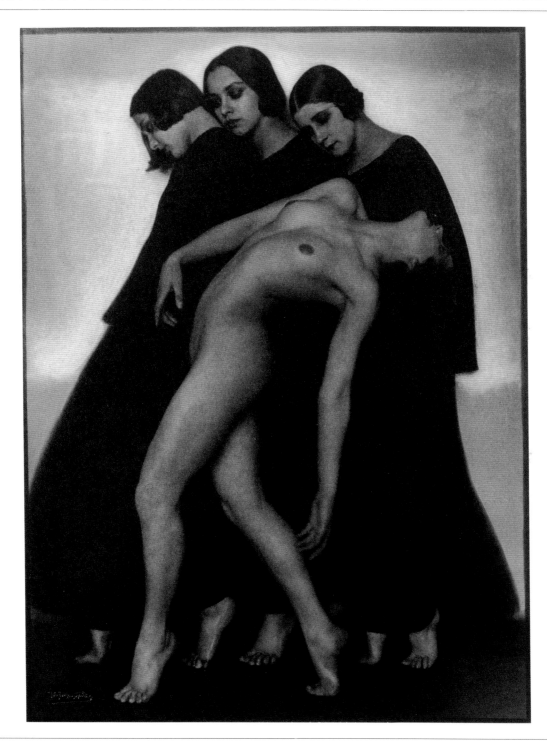

Rudolf Koppitz. **b** Schreiberseifen (POL), 1884. **d** Vienna (AUS), 1936. **Movement Study**. 1926. Carbon print.

요제프 쿠델카 Koudelka, Josef　　야라비나 Jarabina

수갑이 채워진 집시를 찍은 이 유명한 사진은 살인사건을 재구성한 것이다. 배경에 보이는 경찰은 이 사건을 사진으로 남기기 위해 카메라를 준비하는 중이며, 이를 구경하는 사람들은 경찰에게서 일정한 거리를 두고 있다. 그의 사진에 등장하는 집시들은 1962~1968년에 슬로바키아 동부 출신 사람들이다. 쿠델카는 진흙과 암흑으로 엉망이 되어버린 풍경과 사회의 밑바닥 생활을 주제로 삼았다. 극심한 빈곤은 사회적인 분별력을 저하시킨다. 그가 슬로바키아와 스페인에서 카메라에 담은 등장인물들은 이제는 완전히 사라진 정통문화를 어설프게 기억하고 있거나 엉성하게 배운 것을 드러내는 모습을 보인다. 그는 유럽에서 문화가 붕괴하는 양상을 주제로 삼은 1세대 사진가 중의 한 사람이며, 그의 사진집 『집시들(Gypsies)』(1975)은 1980년대의 표현적 다큐멘터리 사진의 확립에 기여했다.

○ Bar-Am, Freed, Unknown, Weiner

252

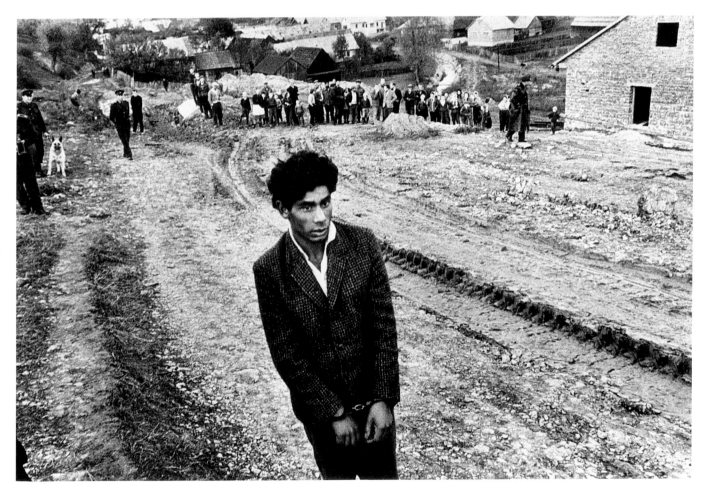

Josef Koudelka. b Boskovice (CZ), 1938. **Jarabina**. 1963. Gelatin silver print.

조지 크라우스 Krause, George

수원(水源) Fountainhead

분수에 서 있는 조각상 같은 남자아이의 머리 위로 흐르는 물줄기가 머리에 두른 면사포처럼 보인다. 사진 속의 아이는 마치 사진으로부터 빠져나와 숨쉬며 살아 나올 것 같다. 이 사진은 200주년 기념제 포스터로 사용하기 위해 주문받은 것이었는데, 데스마스크(死面)처럼 보인다는 이유로 거절당했다. 크라우스는 사진에 등장하는 이미지 뒤에 내재된 심오한 의미를 끄집어내 표현하는 상징주의자다. 그는 '사람들이 완벽하게 잊을 수 없는 어떤 잔상으로부터 떠나도록 하기 위해' 이 작품을 제작했다고 밝혔다. 그는 1950년 '필라델피아 뮤지엄 스쿨(Philadelphia Museum School)'을 졸업했으며, 1960년대에 미국, 멕시코, 남미, 그리스, 스페인을 여행하며 작품세계를 발전시켜 나갔다. 유한한 삶과 죽음은 언제나 그의 주제였으며, 수많은 작품들 속에는 순교자들의 조각상과 슬퍼하는 사람들의 모습이 담겨 있다.

○ Bayard, Hoepker, Lendvai-Dircksen, L. Miller, Nauman

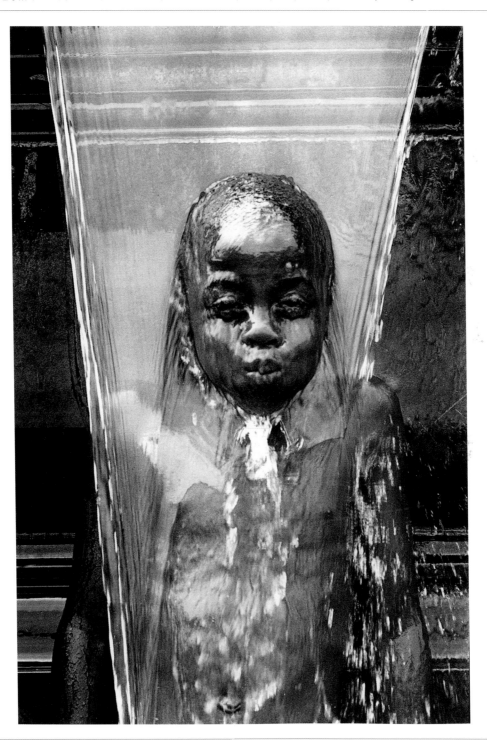

George Krause. b Philadelphia, PA (USA), 1937. **Fountainhead**. 1970. Gelatin silver print.

레스 크림스 Krims, Les 과장 Stilted

이 사진은 미국의 흥청망청 즐기는 장면을 중심으로 여러 가지 다른 이미지를 모아 놓은 것이다. 그의 연작 『좌파의 몰락(The Decline of the Left)』에 실린 이 사진에는 푸른 하늘 속으로 점차 사라져 가는 쇠망치와 낫이, 인도에서 즐거운 시간을 보내고 있는 소녀들의 모습과 함께 한 화면에 펼쳐지고 있다. 과거의 되풀이

는 여전히 존재하지만, 오래된 이미지들은 사진의 구석으로 밀려나 있다. 오른쪽 맨위에 받쳐져 있는 여인은 사진가의 어머니이자 1970~1980년대에 그의 연작에 여러 번 등장한 유명인사이기도 하다. 크림스는 끊임없이 새로운 것에 도전한 한 열정적인 사진가였다. 예를 들어, 1971년에 그는 난쟁이를 찍은 24장의 사진으로

『미국의 작은 사람들(The Little People of America)』을 출판했는데, 사진집에 표현된 그들의 행복한 모습은 그 당시에 미국 다큐멘터리 작가들이 즐겨 찍는 우울한 장면들과 선명한 대조를 이룬다.

○ Abell, Johnston, Levitt

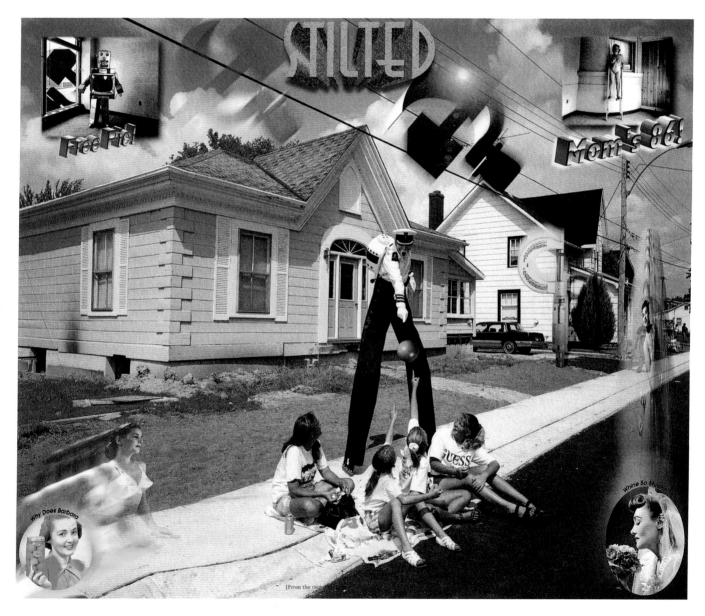

Les Krims. b New York (USA), 1943. **Stilted**. 1996. Ins print.

254

저메인 크룰 Krull, Germaine 퐁텐블로, 마르세유 Pont Transbordeur, Marseille

1920년대 후반, 마르세유에 위치한 운반교(橋)는 항구에서 일하는 광경을 공중에서 찍을 수 있기 때문에 사진작가들이 즐겨 찾는 장소였다. 내려다보며 찍은 항구의 풍경은 마치 보드게임 장면 같다. 저메인 크룰의 책 『마르세유(Marseille)』는 1935년에 출판되었지만, 그녀는 1920년대 초반부터 암스테르담에서 일하던 시절을 떠오르게하는 공업 현장에 꾸준히 관심을 갖고 있었다. 1924년에 파리로 옮겨가 다재다능한 사진가로 입지를 굳혔다. 그녀의 첫 사진집 『철(Metall)』은 철의 산업적 사용을 주제한 것이다. 크룰은 1927년에 창간된 파리의 주간지 『VU』에서 사진기자로 일했으며, 파리 변두리의 빈곤지역을 찍은 사진으로 곧 유명해졌다. 1930년대 초반에 영국의 실업으로 인한 우범지역을 다룬 사진을 『Weekly Illustrated』에 게재했다. 1930년대 초반 이후 그녀가 작업한 통념에서 벗어난 르포사진들의 대부분이 출판이 금지되면서, 그녀는 제대로 된 평가를 받지 못했다.

◯ Abbott, Gerster, Munkacsi, Ruscha

255

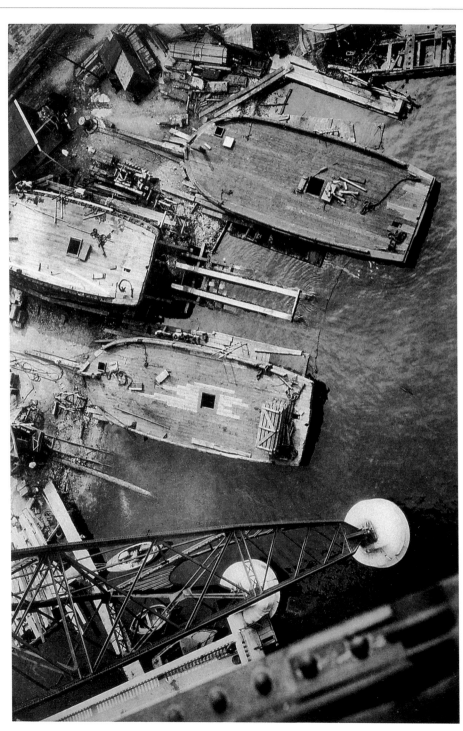

Germaine Krull. b Wilda-Posen (POL), 1897. **d** Wetzlar (GER), 1983. **Pont Transbordeur, Marseille**. 1926. Gelatin silver print.

히로지 쿠보타 Kubota, Hiroji

투르판, 중국 Turpan, China

중국 북동부의 투르판은 물이 매우 귀한 지역이었기 때문에 사진에 보이는 긴 줄과 멀리서 작게 나타난 당나귀와 그 옆으로 보이는 사람이 시사하듯, 매우 깊은 곳에서 물을 퍼올려야 했다. 쿠보타의 사진들은 사막에서의 생활을 이해하는 데 도움이 될 뿐 아니라, 그곳 사람들의 노동과 느낌을 자세하게 전달함으로써 그들의 삶을 생생하게 재현한 것으로 평가받고 있다. 이 사진에 보이는 L자형 손잡이로 감아 올려 물을 퍼 올리는 기계는 그 구조가 뚜렷이 나타나 보는 이들의 이해를 돕는다. 왜 도르래의 바퀴를 관통하고 있는 축은 서로 두께가 다른 것일까? 먼지 속에서 도르래를 탄 남자가 손을 뻗어 잡으려고 하는 것은 무엇일까? 쿠보타는 상황과 장소에 대한 묘사를 최우선으로 하고, 그 다음 자신이 생각하는 바를 우리의 일상 속에서 흔히 볼 수 있는 도구들을 통해 표현했다. 그가 40여 차례에 걸쳐 중국을 방문한 끝에 완성된 『중국(China)』은 1985년 출판됐다.

○ Gursky, Hine, McCurry, Salgado

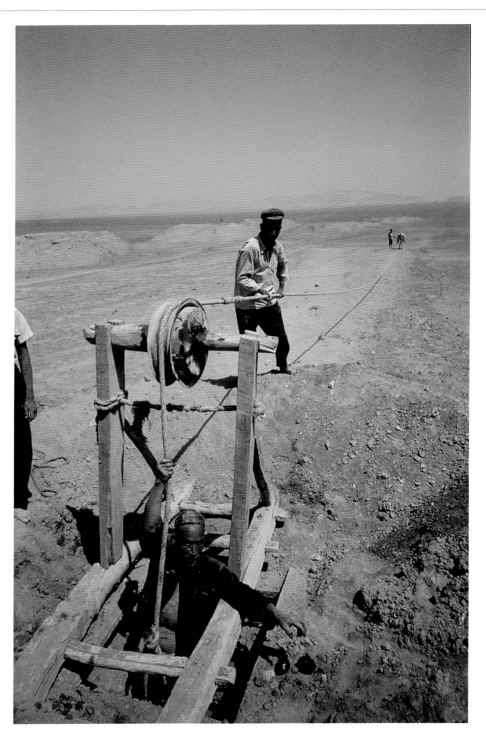

Hiroji Kubota. b Tokyo (JAP), 1939. **Turpan, China**. 1985. C-type print.

하인리히 퀸 Kühn, Heinrich 예술가의 우산 The Artist's Umbrella

큰 우산 그늘 아래 한 예술가가 작업에 몰두해 있다. 아마도 사진 왼쪽 위편에 나타나 있는 두 소년의 모습을 그리고 있는 듯하다. 우산에 몸이 반쯤 가려진 다른 소년은 그림이 진행되는 모습을 지켜보고 있다. 빈 카메라클럽의 회원이었던 퀸은 검프린트 기법의 권위자이기도 했으며 1890년대에는 나무나 물을 대상으로 짙게

그림자를 드리운 풍경을 주로 찍는 사진가로 알려졌다. 1894년부터 '클레블라트(Kleevlatt)'라는 단체에 소속되어 활동했으나, 이 단체는 1903년에 와해되었다. 1905년 아내가 세상을 떠나자 그의 대표작들이 될 개인적이고 지역적 특색이 담긴 작품들에 몰두했다. 네 명의 자녀는 그가 가장 좋아하던 모델이었으며, 아마도

이들 중 두 명이 이 사진 속에도 있는 것으로 보인다. 그는 1907년에 컬러 오토크롬 인화법이 개발되자 이를 자신의 작품에 활용하기 시작한다. 영향력 있는 미국의 사진작가 스티글리츠는 자신이 발간한 『카메라 워크』에 퀸의 사진들을 수록하기도 했다.

◎ Hopkins, Lartigue, R. Moore, Steele-Perkins, Stieglitz

257

Heinrich Kühn. **b** Dresden (GER), 1866. **d** Birgitz (GER), 1944. **The Artist's Umbrella**. 1908. Photogravure.

데이비드 라샤펠 LaChapelle, David 바디빌딩, 케이프 커네버럴, 플로리다 Body Building, Cape Canaveral, Florida

완벽한 근육을 가진 보디빌더가 우주 왕복선을 배경으로 나무랄 데 없는 포즈로 몸을 드러내고 있다. 주변의 어린이들도 근육을 보여주려는 듯 다양한 포즈로 그를 둘러싸고 있다. 라샤펠의 다큐멘터리 사진은 연출된 구성의 특징을 보여준다. 오른쪽의 하품하는 소년에서 볼 수 있듯, 연출 안에서 우연히 일어나게 되는 사건을 그대로 담곤 했다. 성공한 패션 광고사진작가로서 일상에도 관심을 가졌는데, 이는 인류학적 이유라기보다는 일상은 벗어날 수 없는 것이며, 소설가 트루먼 카포트의 말처럼 '좋은 기호는 예술의 죽음'이기 때문이었다. 뉴욕의 스튜디오 54에서 보조로 일하기 시작하여, 이후 앤디 워홀의 『인터뷰』에서 일했다. 자신의 사진이 '아름다움을 깨뜨리는 작은 휴식'이기를 원했던 그는 잡지 『디테일』을 통해 사진작가로 첫걸음을 디뎠으며, 이것은 창조하고 몽상할 수 있는 일종의 자격증과 같은 것이었다. 『디테일』은 그에게 '완전히 미친듯이 열정적으로' 자신만의 작품세계를 펼칠 수 있도록 했다.

○ Keetman, Lengyel, Warhol, Yavno

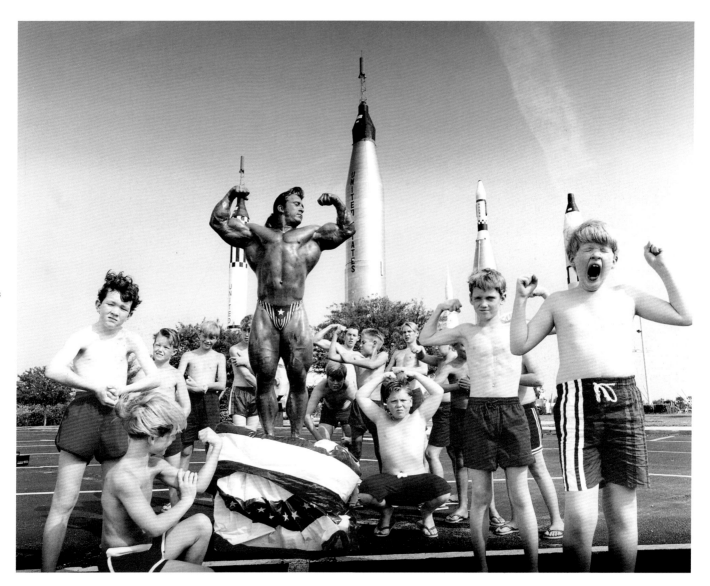

David LaChapelle. b Hartford, CT (USA), 1963. **Body Building, Cape Canaveral, Florida**. 1993. C-type print.

도로시아 랭 Lange, Dorothea
이주민 어머니, 니포모, 캘리포니아 Migrant Mother, Nipomo, California

랭은 남캘리포니아와 뉴멕시코, 아리조나 지역을 답사하는 여정의 끝자락에서 캘리포니아 니포메 밸리의 얼어붙은 완두콩을 따는 사람들이 거주하는 야영지를 발견하고 이들이 사는 모습에 주목했다. 랭이 이름을 받아 적지 않은 사진 속 서른 두 살의 여성은 아이들과 함께 완두콩을 따는 야영지의 텐트에 의지해 살고 있었

다. 사진을 촬영할 당시의 그녀는 음식을 구하기 위해 자신의 차에서 타이어를 빼서 판 직후였다. 그녀와 가족들은 농지의 얼어붙은 채소와 아이들이 잡아온 새로 끼니를 연명하고 있었다. 랭의 사진 중 세계적으로 가장 알려진 이 작품은 1936년에 발표되자 곧바로 유명세를 탔다. '미국 농업안전국'에서 다큐멘터리 작업을

기획했던 로이 스트라이커는 이 사진을 조직이 지향하는 궁극적인 이미지라고 생각했다. 자신을 현실주의자라고 한 랭은 이 사진에서도 확인할 수 있듯, 분석을 통해서가 아닌 직접적인 접촉과 교류를 통해서만 다른 이들을 이해하고 연민할 수 있다고 믿었다.

○ S. L. Adams, Curtis, Lyon, Mydans, Owens, Seymour

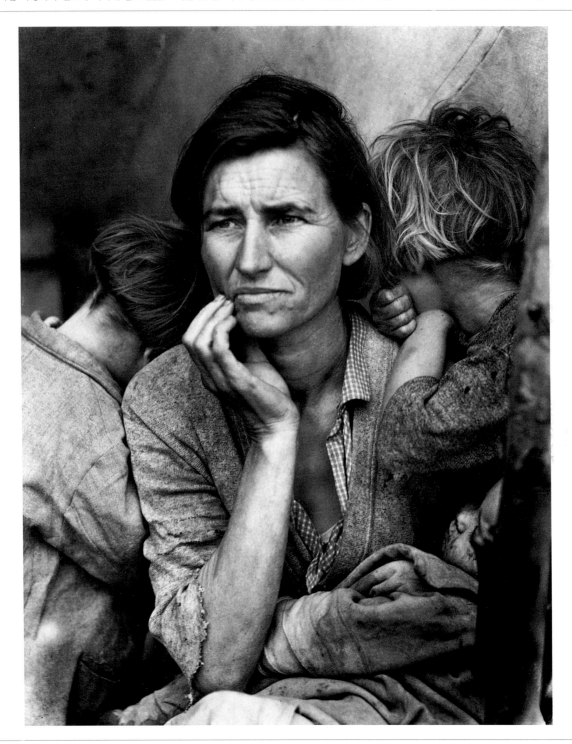

Dorothea Lange. b Hoboken, NJ (USA), 1895. **d** San Francisco, CA (USA), 1965. **Migrant Mother, Nipomo, California**. 1936. Gelatin silver print.

프란스 랜팅 Lanting, Frans　　마코앵무새, 마누, 페루 Macaws, Manu, Peru

페루의 열대 우림 강기슭에서 눈에 띄는 화려한 무늬의 마코앵무새 무리가 진흙을 먹고 있다. 마코앵무새들은 늦여름 무렵 진흙을 먹는데, 이는 그 무렵 먹이가 부족해진 마코 앵무새들이 쓰고 독성이 있는 씨를 먹게 되기 때문이다. 진흙은 아마도 이들에게 씨에 들어 있는 독성을 제거해 주는 것 같다. 마코앵무새는 대부분 기

민한 천성으로 인해 자연에서는 화려한 외모에도 불구하고 긴 수명을 유지하지만, 인간의 잘못된 흥미로 생존을 위협받고 있다. 충분한 실습을 통해 완벽을 추구하는 랜팅의 사진은 자연 속 대상을 인간의 소유욕으로 조명하는 시각이 아닌, 인간과 대등한 존재로 이해하고 묘사했다. 이렇게 방심하지 않고 주변을 경계하며

강가의 기슭에서 마른 진흙을 갉아 먹는 새들의 모습은 이들의 독특한 습관과 생활방식과 떼어서는 표현할 수 없는 것이다. 『내셔널 지오그래픽』을 통해 나타난 랜팅의 철학은 '야생의 생명들을 생태계를 대표하는 존재'로 생각하고 이를 사진에 담은 것이었다.

○ Fontcuberta, Hosking, Mylayne, Roversi, Vilariño

260

Frans Lanting. b Rotterdam (NL), 1951. **Macaws, Manu, Peru**. 1992. C-type print.

세르히오 라레인 Larrain, Sergio

발파라이소, 칠레 Valparaiso, Chile

한 명은 햇살아래, 다른 하나는 그림자 속에 있는 두 소녀의 모습은 마치 몇 초의 간격을 두고 같은 인물을 촬영한 듯 매우 유사하다. 추측해 보건데 뚜렷한 형상이 아닌 실루엣으로 묘사된 그림자 아래 있는 전경의 인물은 사진 속의 공간으로 걸어오는 중인 듯하다. 계단을 내려가고 있는 소녀는 마치 이 사진이 의도적으로 계산된 구도인 것처럼 사선으로 길게 드리워진 그림자와 맞닿아 있다. 이 사진은 1957년 발파라이소의 정오 무렵으로, 라레인은 순간 자체의 모습보다는 독특하면서도 되돌릴 수 있을 것만 같은 순간을 사진에 담았다. 그는 아마도 칠레의 도시와 계단, 길을 배경으로 연출되지 않았으나 모호성을 지닌 사진을 찍으려 했던 것 같다.

사실 라레인의 작품세계는 모호하고 초현실적이다. 이 사진 같은 1950년대의 초현실적인 작품들을 통해 서정적인 사진작가로 명성을 쌓은 그는 1960년대에 이란과 미국을 배경으로 활발한 작품 활동을 펼쳤다.

○ Kales, Käsebier, Ueda

Sergio Larrain. b Santiago (CH), 1931. **Valparaiso, Chile**. 1957. Gelatin silver print.

자크-앙리 라르티그 Lartigue, Jacques-Henri　　제라르 비예메츠와 다니 Gerard Willemetz and Dani

모래성의 왕은 즐거움에, 혹은 뒤의 아이를 의식하며 팔짝 뛰어오르고 있다. 어린시절부터 사진을 찍기 시작해 이를 앨범으로 모으곤 했던 라르티그의 습관은 평생 계속되었다. 당시의 많은 사진작가들과 마찬가지로 파리의 줄리앙 아카데미에서 회화를 공부했지만 결국 사진으로 성공을 거두었다. 이는 그가 대중을 대상으로 작품 활동을 펼쳤을 뿐 아니라 빗속 걷기, 차에 타는 장면, 안녕을 말하는 순간 등 작은 사건을 작품으로 끌어들이는 정확한 안목을 가지고 있었기 때문이었다. 특히 공중에서 멈춘 이 아이처럼 사진 속 사진을 통해 정지된 동작과 그 순간을 잡아내는 것에 관심을 가졌다. 라르티그가 시도한 문화와 삶을 사진을 통해 연대기적으로 남기는 작업은 1914~1918년에 상실된 것으로 여겨지는 벨 에포크(아름다운 시절이라는 뜻으로 19세기 말부터 1차 세계대전 전까지를 이르는 말)를 상기시킨다. 1963년 '뉴욕 현대 미술관(MoMA)'에서 그의 작품 세계를 집대성한 대규모의 개인전이 열렸다.

○ Cartier-Bresson, Halsman, A. Klein, Kühn, Seiden-stücker

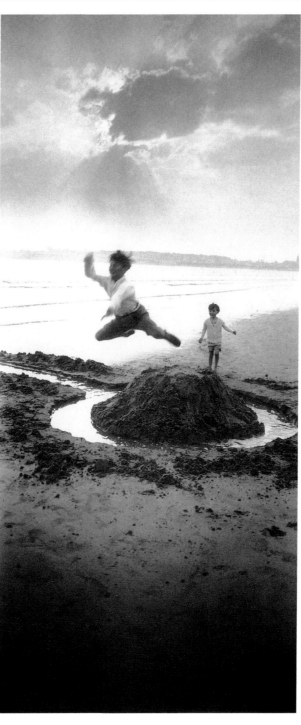

Jacques-Henri Lartigue. b Courbevoie (FR), 1894. **d** Nice (FR), 1986. **Gerard Willemetz and Dani**. 1926. Gelatin silver print.

클래런스 존 러플린 Laughlin, Clarence John (남북전쟁 이전의)옛 남부를 위한 만가, 6번 Elegy for the Old South, Number Six

루이지애나 라포체 카운티에 있는 우드라운 농장의 이 화려한 집은 루이지애나에 있던 단 하나의 인공림이 우거진 집으로, 석조 이오니아식 기둥을 지닌 건축물이다. 1946년에 헐려서 그 잔해만이 남았다. 다중노출을 통해 두 장면을 한 화면에 모았으며 기둥 목 부분에 장식된 인동무늬는 아테나의 에렉테움 신전을 연상시킨다. 러플린은 이 오래된 집을 '슬픔과 회상'의 시각으로 관찰했으며, 『미시시피의 유령(Ghosts Along The Mississippi)』(1948)에 실려있는 이 사진을 통해 기억이 되살아나기를 원했다. 1930년대에는 기술자 모임에서 활동하면서 자신만의 독특한 사진세계를 발전시키고자 했다. 1939년 『우리 시대의 불타는 도시(The Burning Cities of Out Time)』라는 연출사진 연작을 시작했다. 1940년대 자신의 작품에 대해 '사진의 제3세계: 시적이고 초현실적이며 초월론적인'으로 정의했으며 『뉴올리언스: 사라져 버린 마법(New Orleans: A Vanishing Magic)』(1983)을 출판했다.
◐ Hajek-Halke, Johnston, Tripe

Clarence John Laughlin. b Lake Charles, LA (USA), 1905. d New Orleans, LA (USA), 1985. **Elegy for the Old South, Number Six**. 1946. Photoprint.

러셀 리 Lee. Russell

밭에서 집으로 돌아가는 이주민 어린이, 프라하, 오클라호마
Migrant Child Returning Home from Fields, Prague, Oklahoma

비스듬히 옆쪽을 응시하는 어린 노동자와 깨진 차창의 모습이 아니라면 그저 미국의 전형적인 목가적인 풍경 사진이었을 이 작품은, 이들의 모습으로 인해 보는 이를 불편하게 만들고 있다. 이 사진은 1930년대 촬영된 '미국 농업안전국American Farm Security Administration(AFA)'의 사진들 중 가장 시적인 작품으로 꼽

한다. 1936~1942년 AFA 소속 사진작가였던 리는 매우 작은 요소들의 의도적인 배치만으로도 회화 작품을 연상시킬 정도의 극적인 장면들을 남겼다. AFA 기획의 목표는 당시 사회가 지니고 있었던 결점을 드러내는 것이었기에, 사진작가들은 당시 혹사당하고 있던 미성년 노동자들의 모습에 주목했다. 리는 급격히 붕괴된 일

상의 모습을 보여줌으로써 일상을 압도하는 무언가를 사진에 표현하고자 했다. 이 사진의 경우, 집으로 돌아가는 아이와 그녀의 뒤로 펼쳐진 풍경은 폭력적인 세상의 모습으로 전달되고 있다. 그 외에도 그는 홍수로 인해 침수되었던 교회의 모습을 담기도 했다.

○ diCorcia, Lange, Mark, Parks, Singh, Sommer

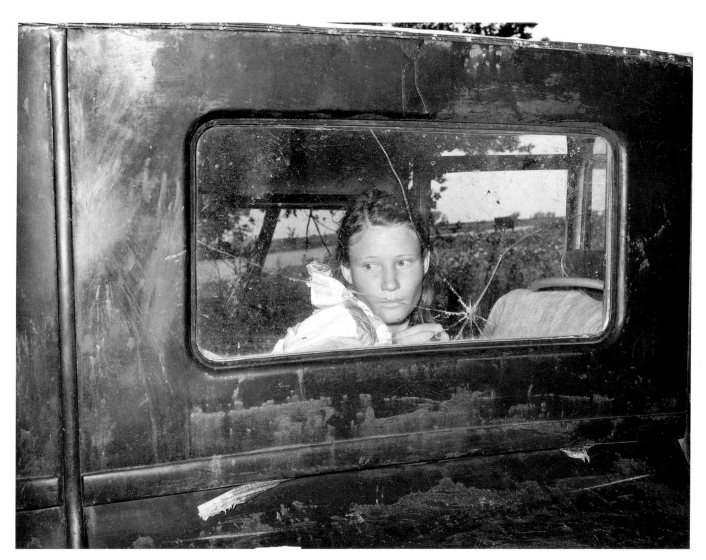

264

Russell Lee. b Ottawa, IL (USA), 1903. **d** Austin, TX (USA), 1986. **Migrant Child Returning Home from Fields, Prague, Oklahoma.** 1939. Gelatin silver print.

귀스타브 르 그레 Le Gray, Gustave　바다와 하늘 Sea and Sky

넓게 펼쳐진 거대한 바다는 구름 사이를 뚫고 내리쬐는 태양빛으로 강조되고 있다. 르 그레는 극적인 하늘의 모습에 노광을 맞춘 원판과 하늘을 제외한 곳에 노광 시간을 맞춘 두 개의 원판을 한 장으로 인화함으로써 밝기의 차이로 인해 하나의 원판으로는 표현하기 어려운 하늘의 세밀한 모습을 성공적으로 나타냈다. 이를

통해 그는 서로 분리된 요소가 아닌 상호관계를 가진 땅과 하늘의 모습을 표현했다. 사진을 찍기 이전에 화가였던 르 그레는 1848년에 파리에 사진 작업실을 열었다. 사진은 매체로서가 아닌 그 자체로 고유의 가치를 지닌 예술이어야 한다고 설파했던 르 그레는 샤를 르 네그르, 르 세크, 막심 뒤 캉 등의 작가들을 길러낸

훌륭한 스승이기도 했다. 그의 실험 정신과 높은 기술적 기준으로 인해 사업은 어려움을 겪기도 했다. 르 그레는 1859년에 파리를 떠나 시칠리아의 말타로 향했으며, 그 후 카이로에 정착해 드로잉을 가르쳤다.

○ Du Camp, Le Secq, Mortimer, Nègre, Silvy

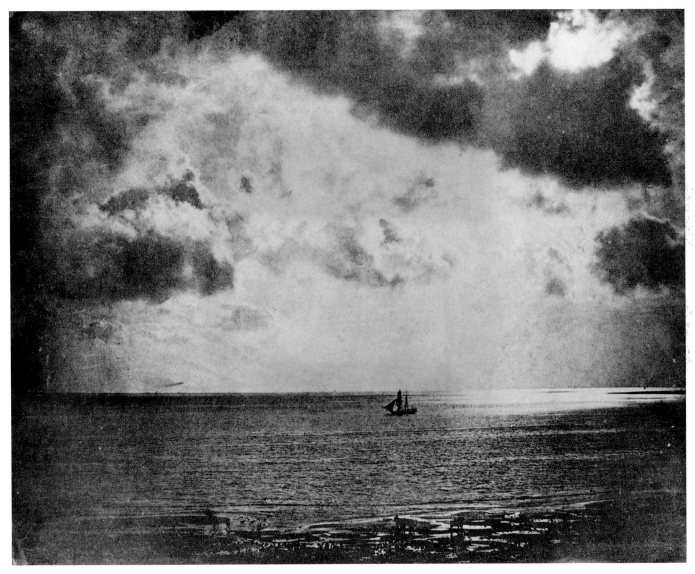

Gustave Le Gray. b Paris (FR), 1820. **d** Cairo (EG), 1882. **Sea and Sky.** 1856. Albumen print.

애니 레보비츠 Leibovitz, Annie 키스 하링, 뉴욕 시티 Keith Haring, New York City

화가 키스 하링이 직접 그린 방안에서 자신도 그림으로 위장한, 혹은 그림에 동화된 듯한 포즈를 취하고 있다. 1950년대 피카소나 자코메티를 비롯한 동시대 작가들은 자신의 창작물과는 무관하게 독자적으로 자신의 모습을 드러내고자 했던 반면, 그들 이후의 작가들은 본인의 모습을 자기 작품과 함께, 혹은 작품의 일부로 표현하곤 했다. 이것은 자신의 사적 자유가 한계를 벗어났거나 비싼 광고문화 속에서 더 이상 자아와 작품을 분리시켜 사적 자유를 지킬 수 없게 된 환경을 받아들였기 때문이었다. 유명인은 그녀가 항상 선호하던 주제였다. 『롤링스톤』에서 팝스타의 모습을 담기 시작했을 무렵, 1970년 샌프란시스코의 초상사진은 여전히 대상을 인간성 자체로 묘사하고 있었다. 1980년대부터 개인성과 유명인의 모습은 점점 서로 멀어져 갔지만 이 속에서 이들을 완벽하게 표현한 그녀의 작품들은 독보적이었다. 주요 작품은 1983년과 1991년에 출판되었으며, 현재는 『베니티 페어』에 작품을 싣고 있다.

○ Halsman, Hoppé, Mili

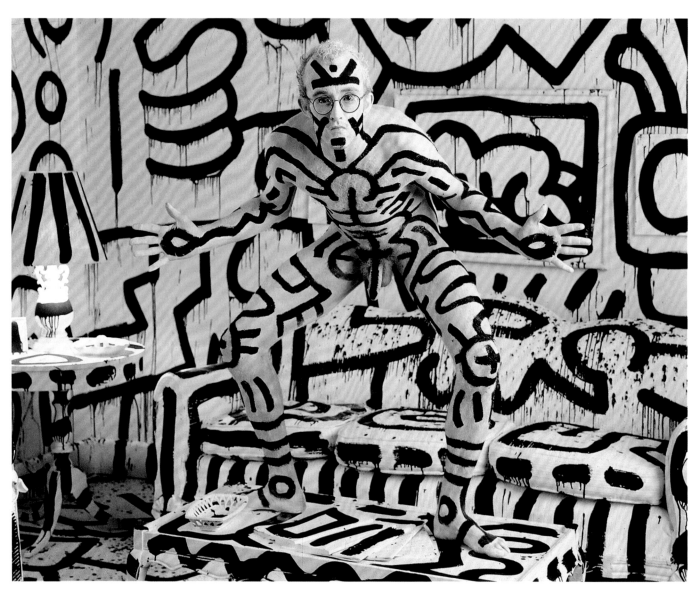

266

Annie Leibovitz. b Waterbury, CT (USA), 1949. **Keith Haring, New York City**. 1986. C-type print.

오우카 렐레 Lele, Ouka 레몬 Lemons

레몬으로 뒤덮인 이 사진은 미각을 암시한다. 렐레는 흑백사진을 인화한 뒤, 그 위에 색을 입혀 선명하고 부자연스러울 정도의 풍부한 색감을 나타내고 있다. 때문에 완성된 사진은 마치 스스로 생명력을 발하는 듯한 이미지와 탄산음료나 레몬 같은 전형적인 상업 소재를 사용한 광고사진을 연상시킨다. 이 초상사진은 렐레의 연작인 『미용실(Peluqueria)』 중 하나로, 그녀는 이 연작을 통해 1980년 마드리드의 '갈레리아 레도르(Galeria Redor)'에서 명성을 쌓았다. 『미용실(Peluqueria)』은 머리에 기묘한 것들을 두른 사람들을 담은 연작으로, 사진 속 사람들은 머리에 비행기나 책, 철과 같은 것들을 두르고 18세기의 정교한 초상화를 연상시키는 모습으로 담겨 있다. 1980년대 렐레는 점점 큰 스케일의 손으로 채색한 초상사진들을 선보였으며, 그녀의 연출 또한 뒷마당과 같은 사회적 공간을 담기 시작했다. 그녀의 후기 작품 가운데 다수는 디자이너나 작가들의 주문으로 이들의 모습을 담고 있다.

○ Beaton, Iturbide, Lerski, Muray, Ruff

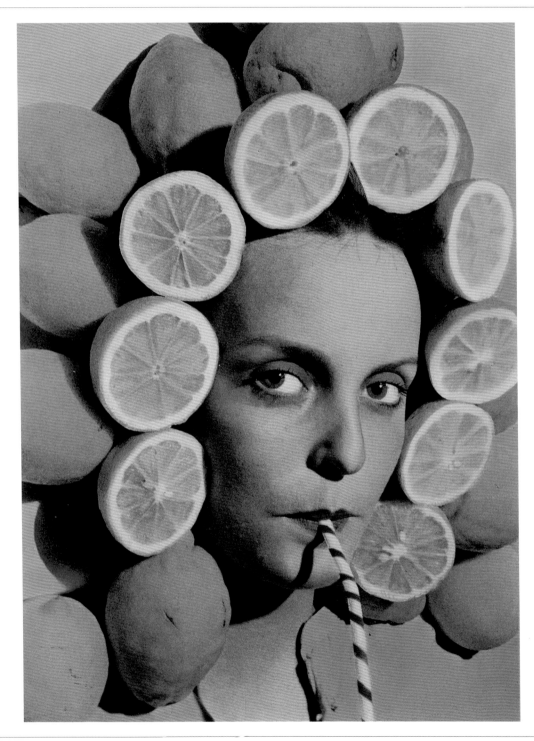

Ouka Lele (Barbara Allende). b Madrid (SP), 1957. **Lemons.** 1979. Painted gelatin silver print.

에르나 렌드바이-디륵센 Lendvai-Dircksen, Erna 아이의 머리 Head of a Child

사진 속의 남자아이는 게르만족의 전형적인 특징을 고스란히 보여준다. 이렇게 얼굴을 근접 촬영한 초상사진들이 대상 자체의 특징 보다는 그 사람의 감정을 담는 것에 집중한 반면, 이 작품은 특정한 표상으로서의 독일 아이의 모습을 표현하고 있다. 1920년대의 독일 사진작가들은 초상사진을 대하는 데 있어서 얼굴을 영

혼의 표상 같은 것이 아닌, 단지 신체를 이루는 조합의 일부일 뿐이라는 시각을 지니고 있었다. 1930년대에 렌드바이-드릭슨은 이런 생각을 뒤집어 영혼, 혹은 이 아이의 시선이 표현하고 있는 바에 초점을 맞추고 있다. 렌드바이-드릭슨은 1930년대 독일의 가장 성공한 사진작가 중 한 명인 그녀의 작품들은 영혼을 상징하

거나 혹은 국가적인 성향을 드러내어 당시의 국가 사회당이 이끄는 정부의 이데올로기와도 잘 맞아 떨어졌다. 1932년에는 독일 사람들의 모습을 담은 『독일인의 얼굴(Das Deutsche Volksgesicht)』이 일곱 권의 책으로 출판되었다.

○ Arbus, Hubmann, Krause, Ohara, Ruff

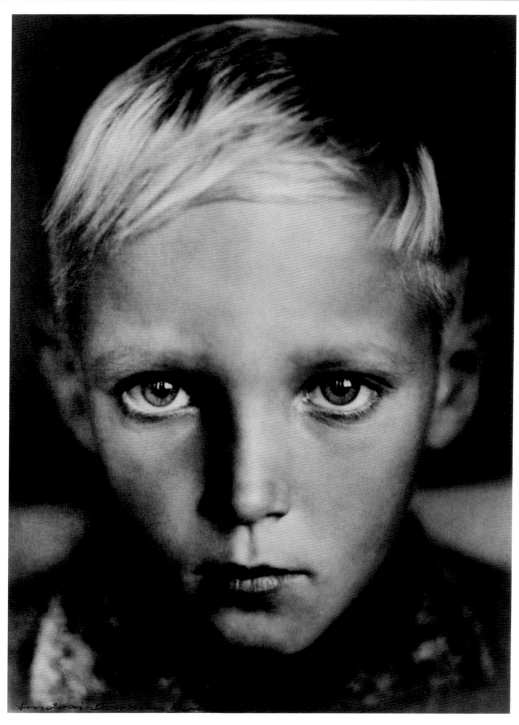

Erna Lendvai-Dircksen. b Wetterburg (GER), 1883. **d** Coburg (GER), 1962. **Head of a Child**. 1938. Bromide print.

라조스 렌젤 Lengyel, Lajos　　조약돌 던지는 아이들 Pebble Throwers

어깨에 걸치는 끈으로 바지를 고정시켜 입은 어린 아이가 더 알뜰한 가정에서 자라는 것 같다. 한편, 운동선수 같은 포즈의 아이는 돌을 던진 자세 그대로 멈춰 자신이 던진 조약돌이 어떻게 가고 있는지 주의 깊게 살피고 있다. 언뜻 보기에 이 사진은 얕은 강가에서 조약돌을 던지며 노는 두 소년의 모습을 담은 평범한 사진에 지나지 않는다. 그러나 1934년 유럽 사진에서 벌어지는 모든 작은 사건은 이데올로기를 통해 해석될 가능성을 내포하고 있었다. 예를 들어 석탄을 옮기고 있는 남성의 모습은 도시의 프롤레타리아를 상징하며, 전통 의상을 입은 소작농 모습은 국가의 정신을 나타냈다. 이 사진의 경우 이렇게 서 있는 아이들의 모습은 크게 는 현재를 짓누르고 있는 모든 관습과 문화적 속박에서 자유로운 유토피아적인 미래를 상징한다. 헝가리인은 렌젤을 사회적 사진작가로 부른다. 헝가리 남부에서 자란 그는 자물쇠 제조공으로 일했으며, 1930년대에 사진에 입문하기 전까지는 인쇄공이었다.

🔾 Arbus, Kühn, LaChapelle, Levitt, Schuh

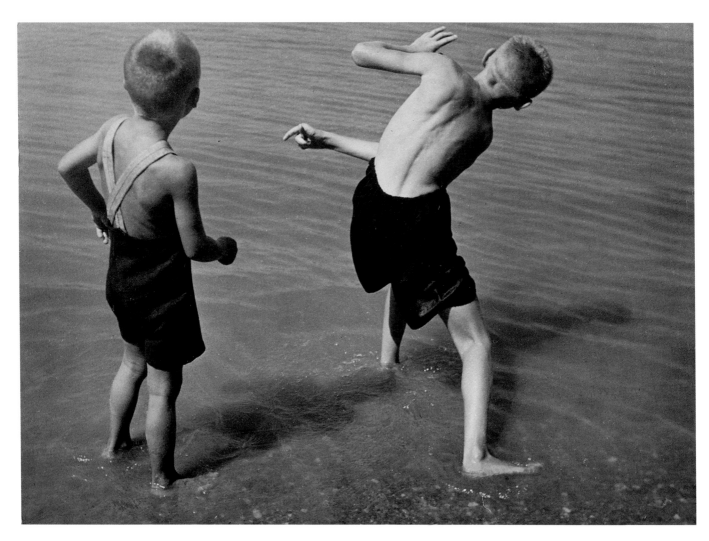

269

Lajos Lengyel. **b** Makó (HUN), 1904. **d** Budapest (HUN), 1978. **Pebble Throwers**. 1934. Gelatin silver print.

기 르 크레 Le Querrec, Guy

큰 발 추모 말 타기 Big Foot Memorial Ride

이 사진은 북미 인디언족의 일족인 '수(Sioux)'족이 자신들의 인디언 조상을 추모하며 운디드니 전투가 벌어졌던 장소로 이동하는 제의(祭儀)적인 여정의 열 하루째 되는 날 촬영되었다. 말을 탄 사람들은 '빅 풋 패스(Big Foot Pass)'를 지나 사우스 다코타의 베드랜즈로 이동하고 있다. 말을 탄 사람들이 지평선을 지나 무리를 지어 언덕을 내려오는 이 장면은 한편의 서부 서사시를 연상시킨다. 이 사진에서는 '수(Sioux)'족이나 풍경이 의미하는 바를 알 수 있는 단서는 거의 나타나 있지 않지만, 무리를 지어 말을 탄 사람들의 대열과 군데군데 솟아오른 땅의 모습에서 변화의 표현을 볼수 있다. 어두침침한 카페에 울려 퍼지는 트럼펫 소리가 울음소리처럼 묘사되듯, 음악적 선율을 지닌 장면은 르크레 사진의 전형적인 특징이다. 그는 1962년 이후에 촬영한 재즈 뮤지션들을 담은 사진들로 잘 알려져 있으며, 1968년부터 전업 사진작가로 활동했다.

○ Alpert, Caponigro, Liebling, Muybridge, Prince

270

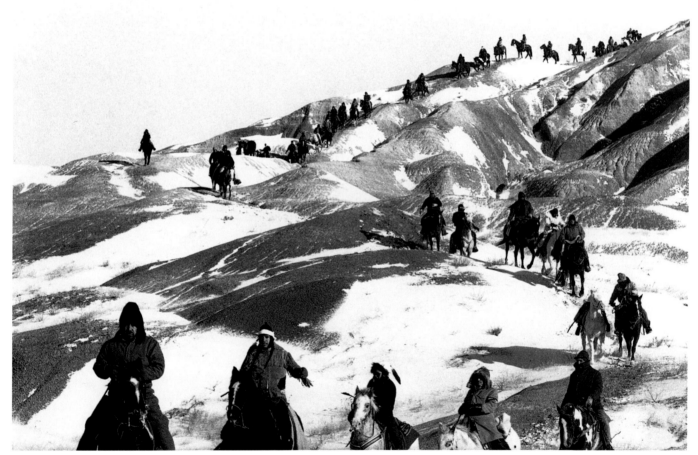

Guy Le Querrec. b Pans (FR), 1941. **Big Foot Memorial Ride**. 1990. Gelatin silver print.

헬마 러스키 Lerski, Helmar 쿠튀리에르 The Couturière

의상 제작자의 옆모습을 근접 촬영한 이 초상사진에서, 러스키는 조명을 대상의 머리 뒤쪽에 배치하고 거울을 사용해 강조함으로써 극적인 효과를 얻고 있다. 『일상의 얼굴들(Köpfe des Alltages)』(1931)에서 그는 구걸하는 사람들이나 거리의 청소부, 행상인, 세탁부, 독일의 경제 침체기간 동안 직업소개소를 전전하는 가정부들의 모습을 담았다. 초상사진작가들 중 독보적인 러스키 작품의 힘은 일상적인 모습을 특별한 것으로 전환시키는 재능에서 비롯된다. 그는 대상이 지닌 특징을 잡아내려는 의도를 가지고 있었을 뿐이었지만, 이는 1920년대 중반 독일의 영화제작 기법으로 거슬러 올라가던 동시대 작가들의 주목을 받았다. 러스키의 미학은 그가 미국 극장에서 배우로 활약하던 초창기 시절에서 비롯된다. 1911년에 그는 무대 사진을 찍었으며, 이후 14년간 베를린에서 영화 카메라맨으로 근무하기도 했다.

○ Harcourt, Henri, Lele, McDean, Rodchenko, Umbo

Helmar Lerski. b Strasbourg (FR), 1871. **d** Zurich (SW), 1956. **The Couturière**. 1929. Gelatin silver print.

앙리 르 세크 Le Secq, Henri 공중목욕탕, 파리 The Public Baths, Paris

커다란 욕조에 있는 남성은 계단 맨 아래 서서 의도적으로 같은 자세를 유지하고 있는 듯하다. 1850년대에는 긴 노광 시간을 필요로 했기 때문에 다른 세 명은 흐릿하게 나타났으나 그만이 또렷한 모습이다. 다른 세 명의 인물들은 아마도 이후의 목욕 과정을 재현하도록 요청 받았거나, 혹은 빛이 어떻게 타월에는 희게, 그림

자가 진 피부에는 어둡게 드리우는지를 나타낼 수 있도록 서 있는 것 같다. 초기의 사진은 많은 기술적 한계를 지니고 있어서 작가들은 공간을 탐구하고 잴 수 있는 계단이나 사다리 같은 주제를 활용하게 되었다. 실제로 르 세크는 계단 등을 구도적으로 활용했으며, 실재를 기반으로 한 미학적 접근이 그가 진정한 사진의 거장으

로 평가 받는 이유다. 1840년대 초반 파리의 폴 들라로슈의 작업실에서 로저 펜튼과 함께 회화를 공부하던 르 세크는 역시 들라로슈의 학생이었던 귀스타브 르 그레를 만나게 되며 이를 계기로 사진에 입문했다.

○ Escher, Fenton, Keetman, Le Gray

Henri Le Secq. b Paris (FR), 1818. d Paris (FR), 1882. **The Public Baths, Paris**. 1853. Salted-paper print.

에리히 레싱 Lessing, Erich 드와이트 아이젠하워 Dwight Eisenhower

미국의 대통령 아이젠하워가 1955년 제네바에 도착하고 있다. 사진에 드러나지 않은 군중에게 답례하기 위해 치켜 올린 모자 아래로 드러난 대통령의 얼굴에는 빛이 드리워 있다. 반면 아이젠하워의 바로 뒤에 있던 스위스 대통령 막스 프티피에르는 어둡게 묘사되어 있어 상대적으로 주목 받지 못하고 있다. 같은 선상에 위치한 밝게 빛나는 얼굴과 어둡게 그림자에 가려진 듯한 얼굴 그 사이에 있는 들어 올린 모자, 그리고 웃음 띤 얼굴과 미간을 찌푸린 얼굴 등 레싱이 포착하려고 했던 것은 이렇게 여러 요소가 대비되는 순간이었다. 레싱은 1930년대 빈에서 자라 전쟁기간 중 다른 소수 작가들과 이스라엘에 체류했다. 이 사진에 나타난 것과 같이 대외적인 표정을 연출하고 있는 대통령과 그 뒤에서 심각한 표정을 짓는 스위스 대통령과의 관계처럼, 정치적인 사건을 소재로 이미지와 실제 사이의 모순을 표현했다. 1950년대 보도사진작가로서의 성공에도 불구하고, 1960년경 문화 역사 주제로 전향했다.

○ **Aigner, Bosshard, Karsh, Reed, Salomon**

Erich Lessing. b Vienna (AUS), 1923. **Dwight Eisenhower**. 1955. Gelatin silver print.

데이빗 레빈탈 Levinthal, David 무제 Untitled

카우보이와 인디언 간의 격렬한 싸움을 다룬 이 작품은 1986년부터 시작된 레빈탈의 『미국 서부(The Wild West)』 연작 중 하나다. 다른 극적인 장면 중에는 할리우드의 서부 서사극을 연상케 하는 총격전이나 카우보이, 개척자의 간수, 인디언 전사들의 모습이 담겨 있다. 이 사진은 1977~78년에 다섯 대만 생산되었던 20×24 인치 폴라로이드 랜드 카메라로 촬영되었다. 그의 미학적 의도는 자신의 이미지를 영웅적인 행동, 발버둥, 활동, 재앙과 같은 관념에 비추어 생각하도록 하는 것이었다. 자신의 책 『미국 서부』(1993)의 서문에서 장난감들과 모델, 최소한의 조명과 배경만으로 도상적인 이미지를 만들어내는 일에 대한 어려움을 토로하기도 했다. 만화가 트루도와 공동 작업으로 출판한 『히틀러, 동으로 가다: 시각적 연대기, 1941~3(Hitler Moves East: A Graphic Chronicle, 1941~3)』(1977)를 통해 첫 성공을 거두었다. 비교적 최근 사진집으로는 1950년대를 다룬 『American Beauties』(1990) 『Desire』(1991)가 있다.
❍ Eakins, Hoff, Simmons, Skoglund

274

David Levinthal. b San Francisco, CA (USA), 1949. **Untitled**. 1988. Polaroid.

헬렌 레빗 Levitt, Helen 뉴욕 New York

거울이 깨져 있고, 이것을 깨뜨린 두 명이 유리조각을 줍고 있다. 다른 아이들은 마치 이들 둘에게 모든 책임이 있다는 듯 유리조각을 줍는 모습을 지켜보고 있다. 그 사이에 사진 중앙으로 걸어 들어서는 기묘한 흰 옷차림의 인물을 포함한 다른 이들은 각자 자신들의 삶을 살고 있을 뿐이다. 이 사진은 1981년 출판된『바라보는 방법(A Way of Seeing)』에 수록된 68점의 작품들 중 열네번째로 등장한다. 이 책은 연속되는 사건들을 묶은 사진집 가운데 가장 인상적이라는 평가를 받고 있다. 그의 주제는 사회 속에서 아기가 미성년으로 자라나는 과정이었다. 레빗의 따뜻한 시선은 뉴욕 이스트 할렘을 배경으로 처음으로 세상을 경험하는 아이들의 풍부한 창의성을 관조했다. 1930년대 후반 카르티에−브레송과 워커 에반스 작품을 접한 후 사진에 흥미를 가지기 시작했으며, 1943년 뉴욕 'MoMA'에서 첫 개인전을 가졌다. 1940년대에 다큐멘터리 영화 제작에 몰두했으며 1959~60년에는 컬러 사진을 촬영하기도 했다.
○ Cartier-Bresson, Doisneau, W. Evans, Winogrand

275

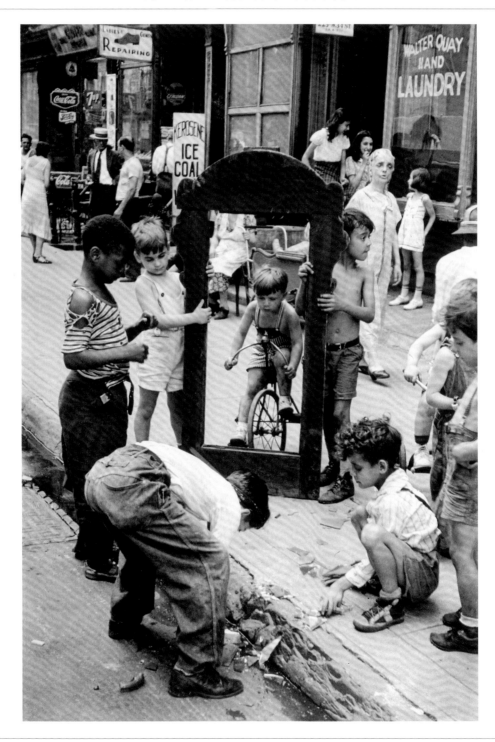

Helen Levitt. b New York (USA), 1913. **New York.** c1945. Gelatin silver print.

레비 & 선스 Lévy & Sons 몽파르나스 역에서 일어난 사고 The Accident at the Gare Montparnasse

간판과 그 위로 보이는 기차역의 시계 바로 아래에서 벌어진 이 극적인 장면은 재정비에 실패한 철로를 그린 조르조 데 키리코의 회화 작품을 연상시킨다. 당시 화제가 된 사건의 장면으로, 초현실주의가 풍미하던 시대에 실제의 삶 또한 얼마나 끔찍하게 잘못될 수 있는지를 생생하게 보여준 사건으로 남았다. 초기의 보도사진

작가들은 주로 비행기나 열기구가 이륙하는 장면처럼 호기심을 끌 만하며 충분히 예측 가능한 사건을 담는 데 의존했기 때문에 영화 속 한 장면으로나 잡아낼 수 있을법한 이런 장면은 큰 인기를 끌었다. 프랑스 사진 작가들과 수집가들은 사진을 통해 찾을 수 있는 진기함이나 파괴적인 것에 대한 묘사, 혹은 기존의 방식과는

전혀 다른 시각으로 나타낸 역사 등을 높이 평가했으며, 열정적인 아마추어 운동선수들이 하는 어설픈 동작을 포착한 장면 또한 높이 평가했다. 유명한 이 사진은 레비&선스의 컬렉션 가운데 하나로, 이들의 작업실은 1970년대 '로제 비올레 에이전시'에 편입되었다.
⊙ Dyviniak, Link, Vink

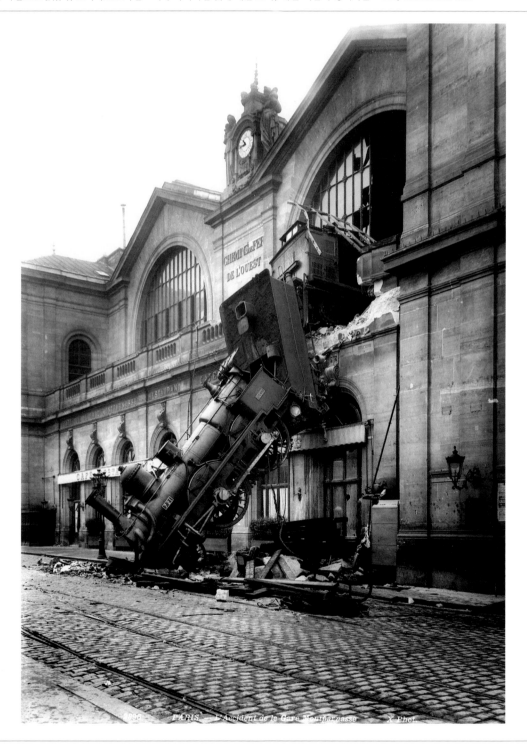

Lévy & Sons. Active 1890s (FR). **The Accident at the Gare Montparnasse**. 1897. Albumen print.

패트릭 리치필드 Lichfield, Patrick 왕족의 결혼식 The Royal Wedding

왕자와 공주가 만나 사랑에 빠져 결혼했다. 막 결혼한 커플이 그러하듯이 결혼기념 사진을 찍기 위해 포즈를 취했다. 애정의 순간을 강조하기 위해 신부의 펼쳐진 드레스 자락이 다가선 왕자의 옆모습으로 향하게 했다. 무심코 지나칠 수도 있겠지만, 한 가지 어색한 점은 동화의 전형 같은 풍성한 드레스가 이들이 가까이 다가서는 데 방해물이 되고 있다는 사실이다. 조금이라도 더 다가가기 위해 왕자의 한쪽 발뒤꿈치는 땅에서 약간 떨어져 있다. 이렇게 어딘지 어색한 모습은 순수함이나 정지된 자세를 유지하기 어렵다는 사실을 암시한다. 1930년대~1940년대 왕실의 공식 초상 사진은 한결같이 전통적이며 도상적인 양식을 띠고 있었다. 그러나 1981년 경 서구 문화는 어떤 일 자체나 그 과정을 담는 것을 등한시하게 되면서, 사건의 본질보다 겉으로 보이는 형식에 치중했다. 리치필드 백작은 왕족의 공식 사진작가였다. 그의 사진집 『가장 아름다운 여인(The Most Beautiful Woman)』은 1981년에 출판되었다.

○ Brassaï, Eisenstaedt, Goldin, Saudek, Staub

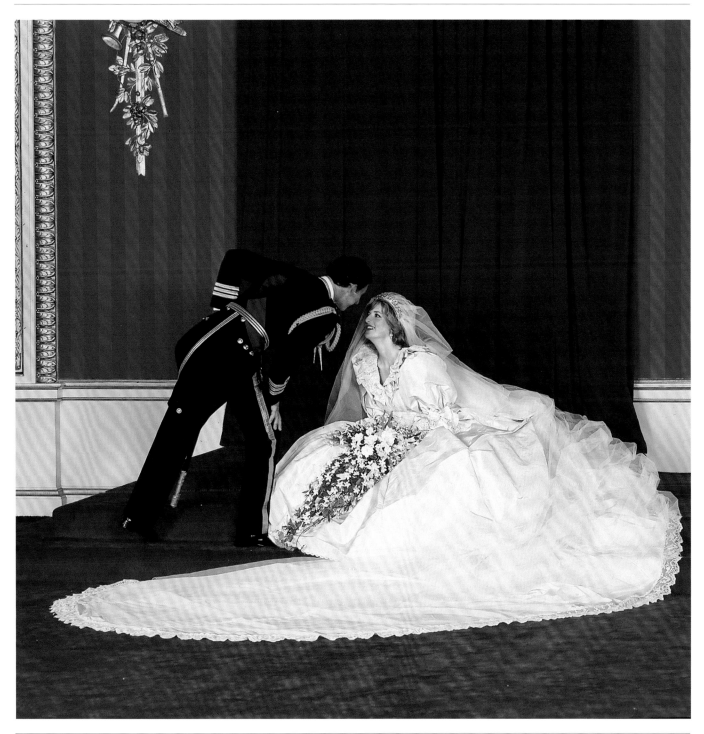

Patrick Lichfield. **b** London (UK), 1939. **d** Oxford (UK), 2005. **The Royal Wedding**. 1981. C-type print.

제롬 리블링 Liebling, Jerome　브라우닝(자동권총), 몬타나 Browning, Montana

기존의 작품들 속에서 미국 서부의 모습은 이렇게 철저히 현실적인 시각과는 거리가 멀었다. 그러나 이 사진 속에서는 개들조차 말 그림자 아래에서 태양을 피하고 있다. 반면에 회색빛 도는 말은 그늘 하나 없이, 말의 입을 덮고 있는 술 장식이 달린 가리개를 통해 알 수 있듯이 악명 높은 서부의 햇빛 아래 그대로 노출되어 고

통 받고 있다. 리블링은 1940년대 후반에 사진에 입문했다. 그는 항상 이 사진과 같이 현실적인 것에 주목했으며 미사여구나 과장을 통해 표현된 이미지와 실재 사이의 간극을 사진에 담았다. 이 사진 속의 몬타나에서 실제 소를 치는 사람의 모습과 할리우드 영화를 통해 각인된 몬타나의 모습 사이에는 이렇게 확연한 간극이

존재한다. 1947년에 리블링은 사회적인 다큐멘터리를 혁신하려는 단체인 '포토리그'를 이끌었다. 그는 뉴욕의 '뉴 스쿨 오브 소셜 리서치'에서영화를 공부했으며, 이후 후학 양성에 많은 시간을 쏟았다. 또한 그는 사진 교육회의 창립멤버 중 한 명이기도 하다.

○ Allard, Le Querrec, Muybridge, Prince, E. Smith

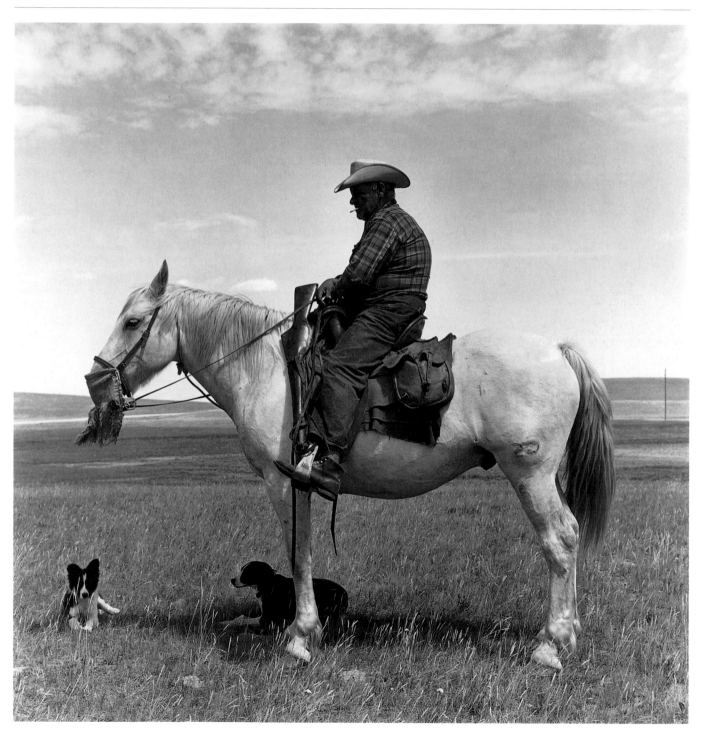

Jerome Liebling. b New York (USA), 1924. Browning, Montana. 1962. Gelatin silver print.

윈스턴 O. 링크 Link, O. Winston

동부로 가는 급행열차, 예거, 웨스트 버지니아 Hot Shot Eastbound, Iaeger, West Virginia

뉴포크를 출발한 증기 기관차가 드라브 인 영화관 옆을 지나고 있다. 영화관 가득 주차된 차 안에서 관객들은 미국 공군의 세이버 전투기를 관람하고 있다. 전경에 보이는 한 연인은 상대에게 열중해 있어, 전투기가 제방 위를 날며 적들을 소탕하는 장면에는 전혀 주의를 기울이지 않고 있다. 인간과 증기기관차의 친숙한 관계

는 링크의 작품에 등장하는 전형적인 주제로, 그는 당시 사라져가던 증기 기관차의 마지막 모습들과 그 주변 사람들의 삶을 사진에 담았다. 링크는 증기기관차 시대의 모습을 주제로 1955년에 작업을 시작해 1957년 2,200여 장에 달하는 기록사진을 완성했다. 이들은 대부분 정교하게 연출된 것으로, 그는 때로 사진 한 장

에 열다섯 개에 달하는 플래쉬 라이트를 사용하기도 했다. 토목기사로 일하던 링크는 1946년부터 뉴욕을 배경으로 상업 광고사진작가로 활동했다.

○ Abell, Baldus, Johns, Lévy & Sons, Sugimoto, VanDerZee

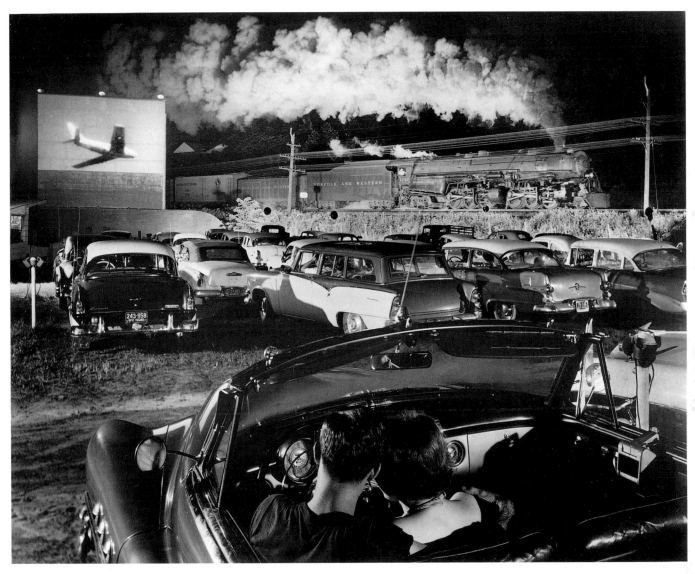

O. Winston Link. b Brooklyn, NY (USA), 1914. **d** New York (USA), 2001. **Hot Shot Eastbound, Iaeger, West Virginia**. 1956. Gelatin silver print.

엘 리시츠키 Lissitzky, El　　　건설자 The Constructor

디자이너이자 건축가였던 작가는 그림자 아래에서 신중한 모습으로 카메라를 응시하고 있다. 컴퍼스를 든 채 원을 그리고 있는 창조적인 손은 머리에서 마치 헤일로와 같이 겹쳐져, 당시 소비에트 연방에서 활동하던 디자이너의 엄청난 잠재력을 상징하고 있다. 엘 리시츠키는 1918년경 베를린의 다다이스트들로부터 포

토몽타주 기법을 배웠던 것으로 추정된다. 리시츠키는 1921~22년에 서구세계에서 러시아 문화를 대표하는 인물이었다. 새로운 사회에 맞추어, 눈에 띠는 가구를 발명하는 그와 같은 디자이너에게 포토몽타주는 매우 유용한 기법이었다. 1920년대에 러시아 해외전시를 기획했다. 그의 가장 중요한 프로젝트는 조각으로 잘

라낸 신문과 쾰른에 있는 소비에트 파빌리온의 사진을 조합한 1928년의 작품이다. 소비에트 연방을 서방세계에 알리는 데 앞장섰던 그는 1932년 정치선전의 성격이 짙은 월간지 『소비에트 사회주의 공화국 연방 건설 (USSR in Construction)』의 미술 편집자를 역임했다.

⊙ Nauman, Rainer, Warhol, Witkiewicz

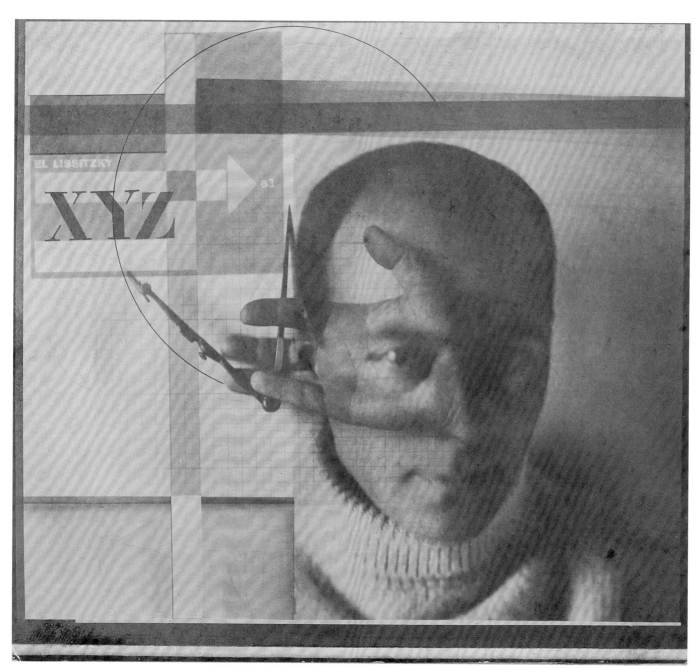

El Lissitzky (Lazar Markovich Lisitsky). b Polschlinok (RUS), 1890. d Moscow (RUS), 1941. **The Constructor**. 1924. Gelatin silver print.

허버트 리스트 List, Herbert 유리병 속의 금붕어 Goldfish Glass

유리병 속에는 금붕어 한 마리가 헤엄치고 태양은 바다를 가로지르며 비치는 이 사건은 그리스의 산토리니 섬을 무대로 촬영한 것이다. 작가는 유리병 속의 물고기는 물질적인 세계에 갇힌 인간의 영혼을 상징하는 것이라 했다. 그 무엇이 유리병 너머에 펼쳐 있건, 물고기는 자신이 있는 틀 안에서 벗어날 수 없다. 이 사실은 배경에 펼쳐진 햇빛에 물든 바다를 통해 나타나 있다. 사진은 1930년대 중반의 유럽 미술에 있어서 새로운 낭만주의의 정신을 구현한 작품으로 매우 유명해졌다. 그의 작품에는 우울한 정서, 인간의 상처받기 쉬운 본성과 고독에 대한 통찰이 담겨 있다. 함부르크에서 가업인 커피관련 사업을 도와 커피를 수입하고 맛을 감별하는 일을 했으며 '태양의 아이들(Children of the Sun)'이라는 보헤미안 단체에 소속되어 있었으며 연극에 관심이 많았다. 유대인이었기에 1936년에 독일을 떠나 런던으로 이주해야 했으며, 다시 파리로 옮겨 『보그』와 『하퍼스 바자』에서 패션사진작가로 생활을 이어갔다.
◑ Doubilet, van Elk, Mahr, Tomatsu

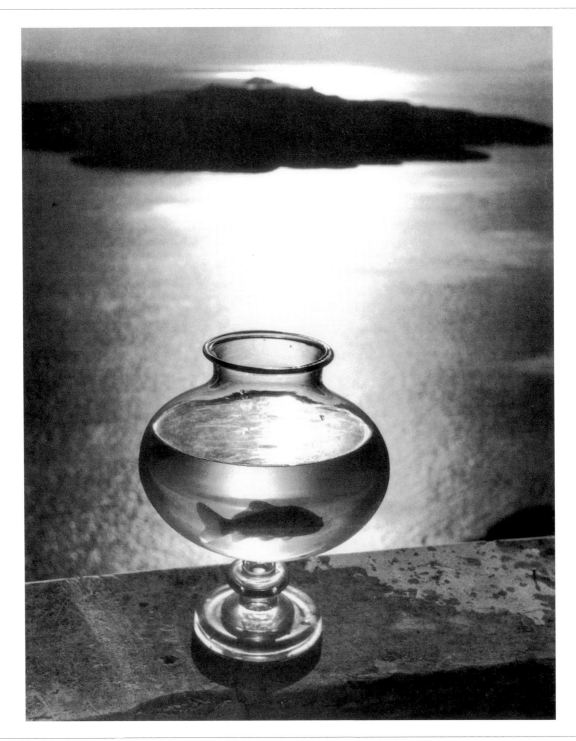

Herbert List. b Hamburg (GER), 1903. **d** Munich (GER), 1975. **Goldfish Glass**. 1937. Gelatin silver print.

로버트 롱고 Longo, Robert 무제 Untitled

사진속 인물이 뉴욕 작업실 옥상을 배경으로 연기하고 있다. 대형사이즈로 프린트되어 1981~7년에 작업한 연작 『도시의 남자(Men in the Cities)』에 포함된다. 사진은 남자가 총에 맞았거나, 매달렸거나, 혹은 슬픔에 잠겨 있는 것을 연출하려 했던 것일까? 혹은 초자연적인, 전자기장이 흐르는 지대에 들어온 것 같은 장면을 보여

주는 것일까? 이유가 불분명한 채 롱고의 사진에 있는 남자는 어떤 방해물이나 통증으로 인해 고통 받고 있는 것처럼 보인다. 특히 등장인물을 현실로부터 차단시켜 그들의 감각을 일상의 공간과 분리시킨다. 보도사진작가들은 항상 이렇게 생생한 인상을 주는 동작에 매료되었으나, 주로 알아보기 쉬운 사회적 환경에 있는 모

습을 담고자 했다. 반면, 롱고는 어떤 부연설명도 하지 않은 채 고통 받는 사진 속의 인물이 암시하는 메시지를 관객이 스스로 찾도록 유도하고 있다. 그는 1980년대 당시의 영화나 음악을 통해 등장인물의 포즈와 표현의 암시에 대한 영감을 얻는다고 밝혔다.

© Halsman, Meyerowitz, Parkinson

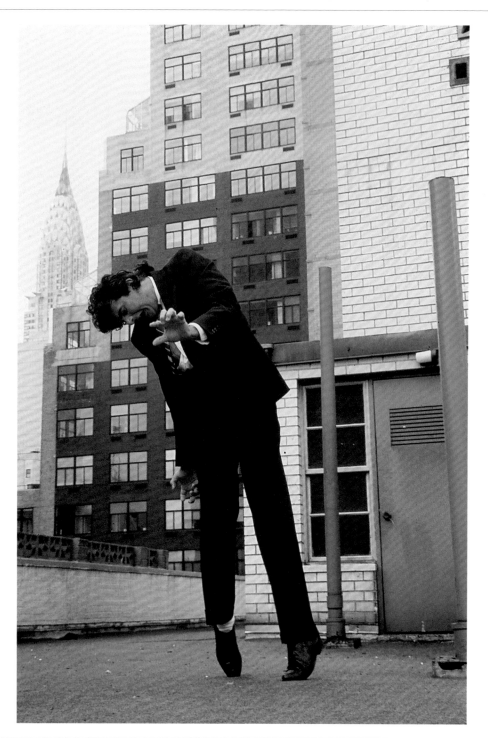

282

Robert Longo. b New York (USA), 1953. **Untitled**. c1984. C-type print.

마르케타 루스카코바 Luskačová, Markéta · 잠이 든 순례자 Sleeping Pilgrim

곤히 잠든 순례자가 누워 있는 곳은 레보카로, 슬로바키아 순례여행의 중심지다. 여름 내내 있는 작은 행사들과 이어서 열리는 7월 4일의 본 축제들 중 많은 장면이 수차례 이곳을 방문했던 루스카코바의 1967~1974년에 찍은 사진들에 오롯이 담겨 있다. 이 사진은 당시의 순간을 있는 그대로 기록하고자 했던 것 같다. 그의

이런 의도는 사진의 작은 요소들을 통해서도 나타나 있다. 순례자의 단추 달린 겉옷과 그의 어깨에 걸쳐 있는 끈, 그리고 쓰다듬는 것 같은 모습으로 다리에 놓여 있는 그의 손은 우리의 촉감을 자극한다. 이 사진을 포함해 『순례자들(Pilgrims)』(1983)에는 영적으로 사고하는 세상이 오기를 바라는 루스카코바의 철학이 담겨 있다.

프라하에서 출생하고 공부한 루스카코바는 1960년대 후반 슬로베니아의 종교적인 주제에 몰두했으며, 이후 아일랜드를 여행한 후 1975년 런던에 정착했다. 1978년에는 영국 북동부의 해변을 담은 사진들을 모아 영국에서의 첫 전시회를 열었다.

○ Bayard, Hurn, Jokela, Kaila, Kalvar, Robinson

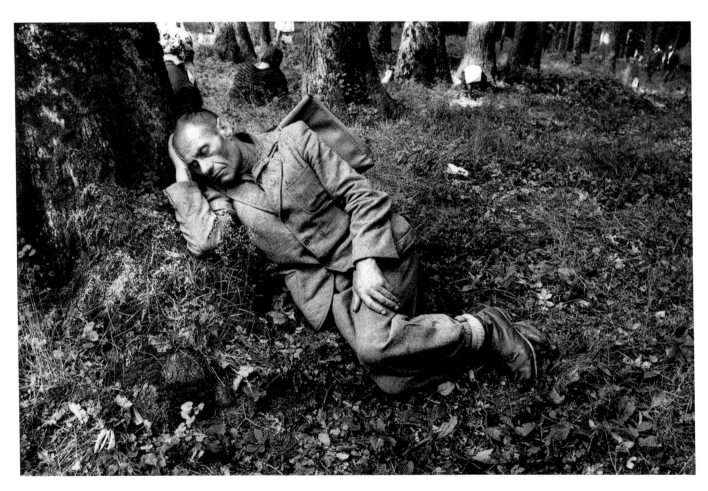

Markéta Luskačová. b Prague (CZ), 1944. **Sleeping Pilgrim.** 1968. Bromide print.

대니 라이언 Lyon, Danny

아이들과 함께 있는 어머니 Mother with her Child, San Cristóbal de las Casas, Chiapas, Mexico

두 아이 중 동생은 마치 작가의 시선에 응답이라도 하는 듯 카메라를 정면으로 응시하고 있다. 그의 형과 어머니는 주의를 다른 데로 돌리고 있다. 아이들과 함께 있는 어머니의 모습은 고단하면서도 일하려는 전통적인 어머니상을 나타내고 있다. 라이언은 1994년 이래 치아파스 내전으로 황폐화된 잔해 속에서도 일상의 삶

은 계속된다는 사실을 표현하고자 했다. 1980년대 그의 사진에는 주로 가족이 등장하며, 다른 사진에 비해 형식에 구애 받지 않는 것이 특징이다. 1960년대 미국을 풍미하던 영웅적인 화법보다는 진솔한 현실의 모습을 담고자 했다. 뉴멕시코에서 담은 가족에 관한 이야기와 사진은 『The Paper Negative』(1980)로 발표되었

다. 1964년 남부의 시민 인권운동의 모습을 담은 다큐멘터리 사진으로 『운동(The Movement)』에 처음 게재했다. 그 외 『오토바이 타는 사람들(The Bikeriders)』(1967)과 텍사스주 감옥의 수감자를 담은 『망자들과의 대화(Conversations with the Dead)』(1971)가 있다.
○ Curtis, Davidson, Lange, Mydans, Seymour, Stoddart

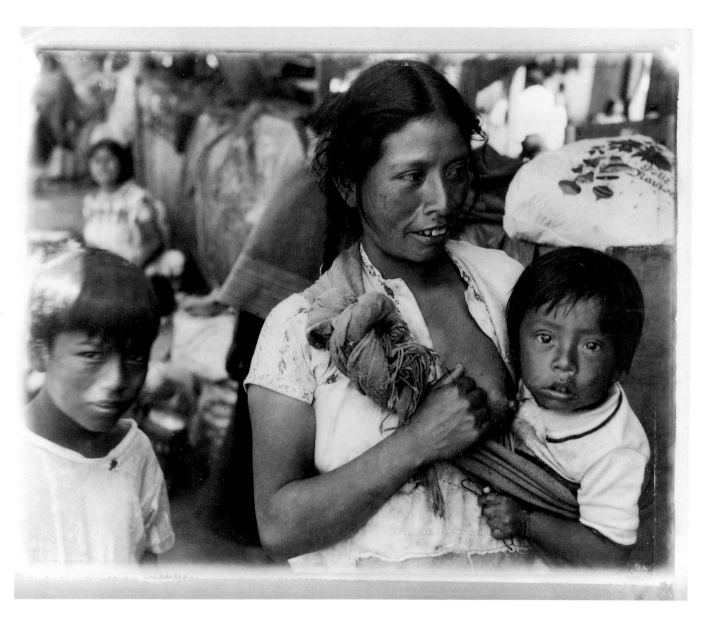

Danny Lyon. b Brooklyn, NY (USA), 1942. **Mother with her Child, San Cristóbal de las Casas, Chiapas, Mexico.** 1995. Gelatin silver print.

도라 마르 Maar, Dora　　무제 Untitled

제목이 없어서일까. 마치 보는 이에게 해석해 달라고 아우성치고 있는 듯하다. 배경에 나타난 형상은 전쟁에 임하는 지혜의 여신 아테나이다. 아테나는 창과 방패를 갖추어 완전 무장한 상태로 제우스의 머리에서 탄생했다. 그녀는 제우스와 레다의 쌍둥이 아들 카스토르와 폴룩스를 의미하는 디오스쿠로이의 이복누이이기도 하다. 카스토르가 살해당하자 제우스는 이들에게 영생을 주었으나, 영원히 번갈아 가며 하루씩 살 수 있었다. 이것은 의식과 무의식을 상징하는 것인지도 모른다. 사진에서 다른 소녀를 떠받치고 있는 소녀의 눈빛이 기민하다. 그의 어깨 위에 있는 소녀는 남근을 암시하는 것으로 해석되거나 전쟁의 징후와 그 결과를 나타내려 한 것인지 모른다. 1937년 마르와 함께 살던 피카소는 〈게르니카〉를 완성했다. 자신을 초현실주의자로 정의했으며, 1934년부터 브르통이나 만 레이와 같은 작가들과 친밀한 관계를 유지했다. 이 사진은 초현실주의자의 관심영역인 신화를 마르의 시각에서 해석한 것일 수도 있다. ● Man Ray, Rheims, Rodger

285

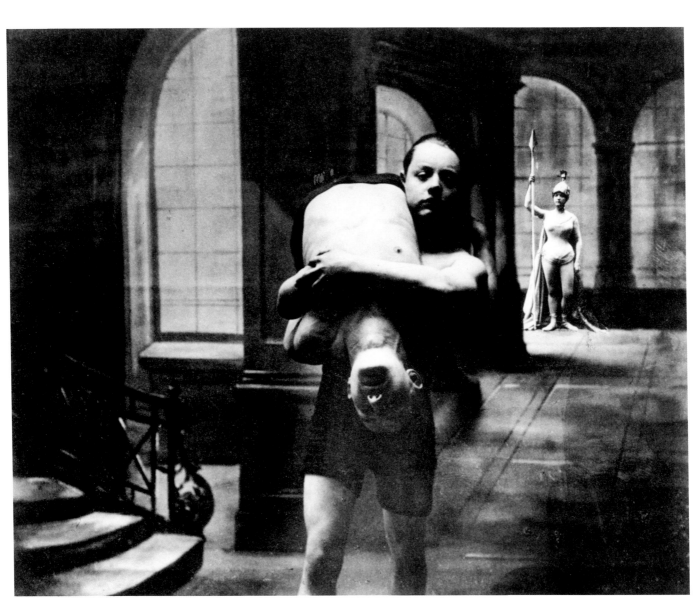

Dora Maar. b Paris (FR), 1907. d Paris (FR), 1997. **Untitled**. 1937. Gelatin silver print.

앵거스 맥빈 McBean, Angus　비틀즈 The Beatles

아래를 내려다보고 있는 비틀즈 멤버의 모습은 세상이 온통 무대였던 1920년대의 바우하우스 사진에서 찾아볼 수 있는 모더니스트적인 시각을 보여준다. 그러나 사진의 배경은 1960년대이며, 이들은 대양을 횡단하는 커다란 배를 타거나, 리버풀 항구에서 작별을 하는 것 같은 모습이다. 1930년대부터 맥빈은 공연 사진작가,

스타일 매니저로 활동했다. 애초에 가면과 극장 무대를 만드는 일을 하면서 휴 세실이라는 이름으로 불리던 당시 유명한 사교계의 초상사진가를 도와 사진을 찍기도 했다. 1937년, 런던 극장의 환상적이고 초현실적인 연출을 가미한 궁정 초상사진작가로 유명해졌다. 그러나 1940년에 식탁의자 아래로 다이아나 처칠의 머리만 담

은 사진을 세상에 내놓으며 도를 넘어섰다는 비평을 받았다. 초현실주의와 성적 매력을 보여주고자 했던 그의 사진은 문제를 일으키며 그를 적대시하던 운동가들이 그를 공격하는 근거가 되었다. 결국 2년 반 동안 수형생활을 한 후, 극장사진을 찍는 일에 복귀했다.
◐ van Manen, Sander, A. Webb, Weber

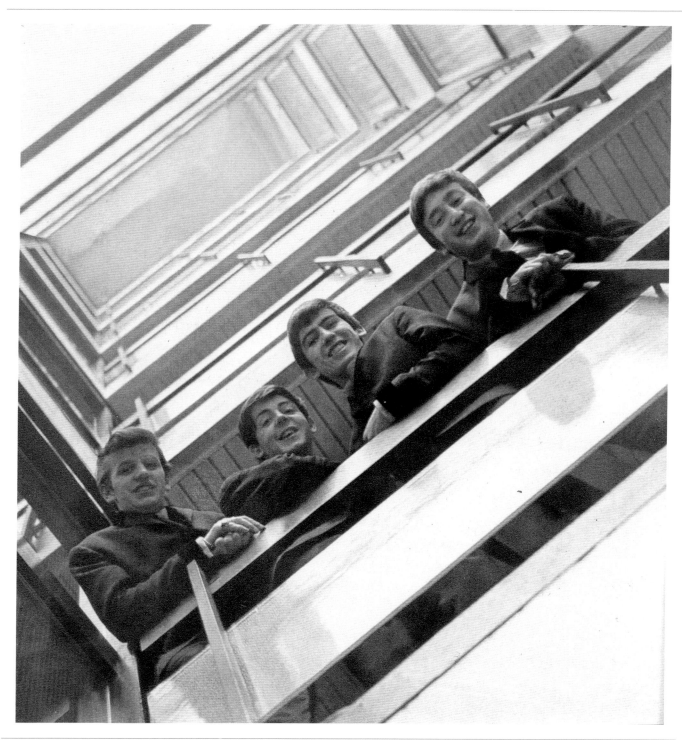

Angus McBean. **b** Newbridge (UK), 1904. **d** Ipswich (UK), 1990. **The Beatles**. 1963. C-type print.

돈 맥컬린 McCullin, Don　　　베트남의 양상 Hue, Vietnam

북부 베트남 군인이 숨을 거둔 채 쓰러져 있다. 그의 주머니와 가방에 있던 탄약과 사진을 비롯한 고향 생활의 흔적이 담긴 물건들이 그 앞에 어지럽게 흩어져 있다. 물론 이 사진은 전쟁의 두려움과 참상을 담은 사진으로 죽은 군인의 얼굴과 아직 살아 있는 사진 속 소녀의 얼굴을 대비시킨다. 이는 곧 사진으로 보여지는 모습을 통해 삶과 죽음의 연관성과 그 경계를 나타내는 것이다. 죽은 이의 곁에 놓인 물건들은 각각의 의미를 지닌다. 가장 앞에 놓여 눈에 띄는 소녀의 사진은 비록 흐릿하고 어둡게 나타나고 있으나 그녀는 여전히 살아 있으며, 이 군인은 이들이 살아갈 세상을 위해 싸웠음을 암시한다. 돈 맥컬린은 가장 훌륭한 전쟁 사진작가로 알려져 있다. 그러나 전쟁 전반에 대한 이해와 함께 간간이 발표한 스냅사진을 통해 나타낸 적군에 대한 포용력으로 그는 전쟁보도 사진작가 이상으로 평가 받는다.

○ Battaglia, Eppridge, Gardner, Meiselas, L. Miller, Silk

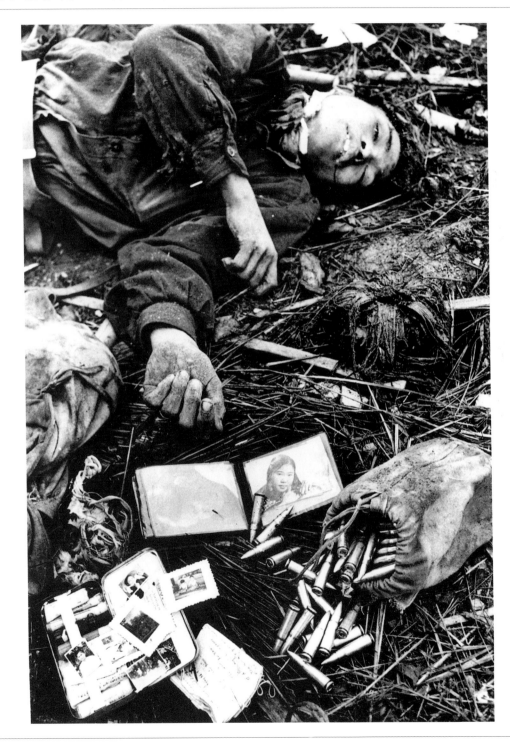

Don McCullin. b London (UK), 1935. **Hue, Vietnam.** 1968. Gelatin silver print.

스티브 맥커리 McCurry, Steve 아프가니스탄 Afghanistan

칸다하르 인근의 사막을 배경으로 유목민의 무리가 서쪽의 메카를 향해 하루에 다섯 번 해야 하는 무슬림의 기도 중 네 번째 기도를 올리고 있다. 이 사진은 1993년 10월 '아프가니스탄의 불안한 평화'라는 제하의 기사로 작가인 리처드 매켄지의 글과 함께 『내셔널 지오그래픽』에 게재되었다. 맥커리는 열일곱 차례에 걸친 방문 끝에 아프카니스탄의 지리와 역사, 그리고 당시의 상황을 담은 사진들을 기사로 실었다. 그는 1986년 출판된 『몬순(Monsoon)』으로 잘 알려져 있는데, 이 책에는 남동아시아의 날씨와 사회, 그리고 농업문화가 담겨 있다. 1980년대 초반부터 『내셔널 지오그래픽』의 사진작가로 일하며 주로 필리핀이나 스리랑카처럼 사회적 불안으로 인해 고통 받는 지역을 다루었다. 보도 다큐멘터리 사진작가로서의 탐구는 지형, 문화, 전통, 그리고 당시의 뉴스들을 아우르고 있다. 이 사진에서 역시 그는 사막을 배경으로 펼쳐진 순간을 통해 아프가니스탄의 종교적 배경과 격동의 현대사를 담고 있다.

⊙ Gaumy, Plossu, Ueda, Xiao-Ming

Steve McCurry. **b** Philadelphia, PA (USA), 1950. **Afghanistan**. 1993. R-type print.

크레이그 맥딘 McDean, Craig 기네비어 Guinevere

맥딘이 담은 기네비어의 모습은 남녀 양성의 특징을 모두 간직한 채 어딘가에 몰두한 듯 모호한 표정이다. 그녀는 사진 속에서 낭만의 상징이자 여성이 도달하기 어려웠던 줄리아 마가렛 카메론이나 클레멘티나 하워든의 사진을 연상시키며, 과거의 이야기를 되살리고 있다. 기네비어는 1990년대의 수퍼모델이며, 이 사진은 질 샌더의 1996년 패션광고를 위해 촬영된 것이다. 맥딘은 국제적 명성을 지닌 영국 출신의 패션사진작가로, 1987~1989년에 미드 체셔대학에서 사진을 공부하기 시작했다. 블랙풀 대학에서 공부를 마친 뒤 당시 사진계에서 잘 알려진 인물이었던 닉 나이트의 어시스턴트로 2년 동안 일한 후 독립했다. 그가 촬영한 다수의 사진들은 『하퍼스 바자(Haper's Bazaar)』, 『롤링 스톤(Rolling Stone)』, 『아레나(Arena)』와 같은 국제적인 잡지에 실렸다. 이외에도 그는 캘빈 클라인이나 랑콤 등의 광고 에이전시에게서 주문을 받아 일하기도 했다.
○ Bull, Cameron, Harcourt, Hawarden, Henri, Knight, Lerski

Craig McDean. b Nantwich (UK), 1964. **Guinevere**. 1996. C-type print.

피터 매그베인 Magubane, Peter 은데벨레족(남아프리카의 부족)의 집 Ndebele Home

이 사진은 산업화로 인해 위협받는 전통적인 삶의 방식을 상징하고 있다. 이들 문화에 다가오는 위협은 암탉과 병아리를 향해 다가서는 개의 모습으로 형상화되었다. 은데벨레는 남아프리카의 북동부 요하네스버그 근교에 거주하는 부족이다. 이들은 자신들의 집을 화려하게 채색해 장식하는 부족으로 알려져 있다. Danisile Ndimande가 색칠해 꾸민 이 집은 1985년에 이 지역을 방문한 매그베인의 눈길을 끌었다. 당시 『내셔널 지오그래픽(National Geographic)』과의 계약으로, 흑인 거주지역의 장례문화를 취재하던 중 경찰이 모여든 군중을 해산시키기 위해 발포한 탄알에 맞아 다리와 발을 다쳤다. 1969~1970년에는 586일을 독방에 감금되어 지내야 했다. 이후 그는 남부 아프리카에 향후 5년간 입국하지 않는다는 조건으로 풀려났으나, 1976년에 다시 구류되었다.

○ Abell, Christenberry, Post Wolcott, Sternfeld

290

Peter Magubane. b Vrededorp (SA), 1932. **Ndebele Home**. 1985. C-type print.

마리 마하 Mahr, Mari **남태평양에서의 시간/1** A Time in the South Pacific/1

지도에 그려진 땅과 산은 태평양에 있는 섬을 나타내고 있으며, 지도를 둘러싸서 이곳을 배경과 분리된 고요한 공간으로 만들고 있는 여섯 마리의 물고기들은 촉각과 미각을 환기시킨다. 마하의 전형적인 작품들과 전시를 위해 확대한 연작 사진들은 배경으로 삼을 사진 위에 여러 가지 사물을 배치한 다음, 이를 재촬영해 한 장면

으로 만든 것이다. 이런 과정을 통해 만들어진 이미지들은 천연 기념물, 혹은 오래된 유물을 암시한다. 그녀가 1985년 이래로 발표한 그녀의 연작들 『제네바에서의 며칠(A Few Days in Geneva)』과 『옛날, 한 군인이 있었다(Once Upon a Time There Was a Soldier)』 역시 남태평양의 섬 라로통가 섬과 연관되어 있다. 마하

는 1960년대에 부다페스트에서 수학한 후, 1970년대에 런던에서 거주했다. 그녀의 작품들은 유럽에서 추방된 사람의 처지에 대한 사색이 담겨 있다.

 ◑ Cooper, Doubilet, van Elk, List, Tomatsu

Mari Mahr. b Santiago (CH), 1941. **A Time in the South Pacific/1**. 1988. Gelatin silver print. h61 × w91 cm. h24 × w36 in.

펠릭스 H. 만 Man, Felix H. 제강공장 Steelworks

안전을 위한 긴 보호 코트를 입은 두 사람이 제강공장의 점검용 다리를 건너고 있다. 이 사진은 1920년대의 전형적인 산업 보도사진이지만, 설명적이기보다는 표현적이다. 사진 속의 두 명은 마치 지옥과 같은 대도시의 암흑가에서 열변으로 대중을 선도하는 민중 지도자의 모습처럼 보인다. 만은 이렇게 작업장의 일상적인 모습을 유럽의 정치적 극단주의를 연상시키는 모습으로 표현했다. 그는 당대의 가장 훌륭한 보도사진작가로 평가받았다. 1926년에 베를린의 잡지사에서 일러스트레이터로 일을 시작했지만 곧 사진으로 전향했다. 1929~1931년에 자신의 사진이 포함된 여든 건의 인터뷰를 묶어 베를린과 뮌헨의 주간지에 게재했다. 1934년 영국으로 이민을 가게 되고 이곳에서 『위클리 일러스트레이티드(Weekly Illustrated)』 소속 기자로 활동했다. 1938~1945년에 '픽처 포스트(Picture Post)'에서 활동하면서 150에서 200여 건에 이르는 사진기사를 게재했다.

○ Gursky, Hine, Shere

Felix H. Man (Hans Felix Siegismund Bauman). **b** Freiburg im Breisgau (GER), 1893. **d** London (UK), 1985. **Steelworks**. 1930. Gelatin silver print.

베르티엔 밴 매넌 Van Manen, Bertien 티빌리시, 조지아 Tbilisi, Georgia

세 명의 남성이 탁자 주변에 격의없이 둘러 서 있다. 이들은 그저 함께 어울린 것일까, 아니면 어떤 비밀스러운 모임을 갖고 있는 것일까? 작가가 의식하지 못하는 사이 왼쪽의 두 사람은 이미 촬영을 마쳤다는 듯 시선을 위로 돌리고, 오른쪽의 콧수염 남성은 커피 잔을 들어 올리고 있다. 배경에 걸린 타원형의 거울과 베개로 덮인 여성의 대리석 조각상에서 추측할 수 있는 일부를 제외하고는 이 세 명이나 주변 환경에 대해 전혀 알 수 없다. 『100년 동안의 여름과 100년 동안의 겨울(A hundred summers, a hundred winters)』(1994)에 수록된 것으로, 이 사진집을 통해 시베리아, 조지아, 몰도바, 우크라이나 등지를 담은 73점의 작품을 선보였다. 초상사진은 그가 우연히 마주쳤던 인물들로 이들은 집, 혹은 자신들의 생활공간에서 사진에 담겨 쉽게 해석할 수 없다. 혹은 후기 공산주의를 대표하기 위해 설정된 이미지인 듯도 하다. 그는 사진작가는 어떤 사람보다도 세계를 염려하는 사람이어야 한다고 생각했다.
○ Pinkhassov, Sander, W. E. Smith, A. Webb, Zecchin

293

Bertien van Manen. b The Hague (NL), 1942. **Tbilisi, Georgia**. 1993. C-type print.

샐리 맨 Mann, Sally

에밋, 제시, 그리고 버지니아 Emmet, Jessie and Virginia

마치 어른마냥 포즈를 취한 아이들은 마치 두 명의 요부와 팔찌를 한 권투선수를 보는 것 같다. 사진 속의 아이들은 이것이 문화에 의해 습득되는 것이 아니라 천성이라는 듯, 성인 같은 포즈로 카메라를 응시한다. 그녀는 가족의 일상을 담은 사진을 통해 어린 나이에 성숙한 듯한 아이들의 모습을 종종 등장시켰다. 유년의 순수성과 인간성은 환경에서 오는 압력과 어른 등에 의해 파괴된다는 견해를 부정했으며 순진무구하게 태어나 인생에 발을 디디는 순간부터, 인간은 여러 가지 압력을 이길 준비가 되었다는 것을 표현하고자 했다. 만일 우리가 태어남과 동시에 타락해가는 것이라면 이 아이들의 모습이 인간의 본성에 가까운 모습이며, 인간에게 구원은 필요 없는 것일런지도 모른다. 받아들이기 힘든 그녀만의 시각으로 본 인간의 본성을 아이들의 성장에 빗대어 표현한 사진은 논란을 불러일으켰다. 자신의 가족을 촬영하여 『가까이 있는 가족(Immediate Faimly)』(1992)이라는 사진집으로 출판되었다.

◐ Mark, Ross, Seeberger, Sommer

Sally Mann. b Lexington, VA (USA), 1951. **Emmet, Jessie and Virginia**. 1989. Gelatin silver print.

콘스탄틴 마노스 Manos, Constantine

듀퍼스크 섬, 남캘리포니아 Dufusque Island, South Carolina

사진에 드리운 그림자로 보아 하루 일이 끝났을 무렵인 것 같다. 진행되던 일들은 모두 화면 속에 정지되어 있다. 노새는 축 늘어져 있으며 세 남자는 각자 자신들의 일에 열중한 모습이다. 물가에 놓인 드럼통과 중간이 불룩한 나무통, 정박해 있는 몇 대의 배가 보이고 마차의 바퀴는 보는 이를 향해 살짝 방향을 틀고 있

다. 1950년대 동시대의 몇몇 사진작가들과 마찬가지로 마노스는 사람과 사물들을 연속되는 공간 안에 뚜렷이 나누어 배치해 여가나 자신들의 일, 인물들을 있는 그대로 나타내고자 했다. 이렇게 전통을 중시하는 종류의 작품들에는 사람이나 어떤 동물의 움직임도 표현되어 있지 않으며 사진 속의 인물을 그저 그 순간을

파악할 수 있는 좁은 의미로 한정하고 있다. 그러므로 그가 1960년대의 남 캘리포니아와 그리스에서 담은 대부분의 사람들은 낙원의 구석진 모퉁이에 있는 이 세 사람과 다르지 않은, 그리 중요하지 않은 존재로 작게 나타나 있다.

○ Annan, Emerson, Howlett, Morath, Muybridge

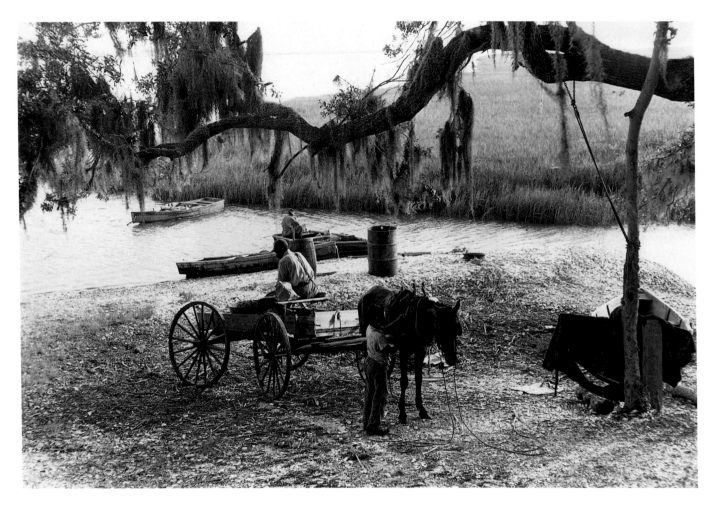

Constantine Manos. b Columbia, SC (USA), 1934. **Dufusque Island, South Carolina**. 1952. Gelatin silver print.

만 레이 Man Ray　　　　눈물 Tears

진정한 눈물은 슬픔을 나타내는 표상이지만, 유리로 만들어진 이 눈물은 위선을 표현한 것으로 해석 될 수 있다. 1920년대 당시 파리에서 그와 교류하던 전위적인 예술가들과 마찬가지로 만 레이는 입술과 눈, 옆모습과 같은 암시를 나타내는 편린에 주목했다. 만 레이는 뉴욕에서 회화와 조각을 공부했으며 1915년에 사진으로 전향해 1917년 뉴욕 다다 그룹의 창설에 기여했다. 1921년에 파리로 간 그는 초현실주의자들과 교류했다. 1920년대 초반에 포토그램을 이용한 실험적인 작업들을 시작했으며, 이를 '레이오그래프(Rayographs)' 라고 명명했다. 그러나 무엇보다도 그는 카사티 백작부인, 키키 드 몽파르나스와 같은 파리의 유명인들을 찍은 인상적인 초상사진으로 잘 알려져 있다. 만 레이는 1930년대의 패션 사진을 선도하는 작가였으며, 자신의 생각을 전파하는 데 일조한 사진집 『만 레이(Man Ray)』(1924)를 통해 국제적인 영향을 미친 작가이기도 하다.

○ Callahan, Ferrato, Sherman, Stoddart

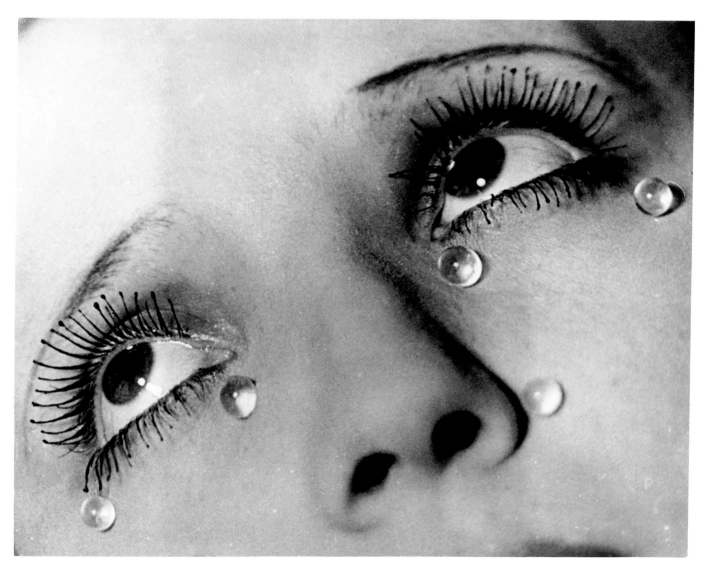

Man Ray (Emmanuel Rudnitsky). b Philadelphia, PA (USA), 1890. **d** Paris (FR), 1976. **Tears.** c1930. Gelatin silver print.

로버트 메이플소프 Mapplethorpe, Robert

데릭 크로스 Derrick Cross

언뜻보면 이 사진은 그저 근육을 선명하게 드러낸 흑인 남성의 토르소에 지나지 않는다. 그러나 메이플소프가 사진의 구조와 해석에 많은 생각을 쏟았던 도상학적 사진작가로 잘 알려져 있다는 점을 상기하면, 이 사진이 다른 의미와 암시를 내포하고 있음을 알 수 있다. 유두와 배꼽을 중심으로 보면 이 토르소가 얼굴과 같은 모습이라는 사실을 알 수 있다. 양 쪽에서 비춘 조명으로 인해 몸 중앙의 골반 근육으로부터 올라온 어두운 형체는 가슴에서 머무르고, 살짝 기울인 머리와 치켜든 오른팔과 조화를 이루며 1960년대에 부상하던 흑인의 힘을 상징하고 있다. 다른 시각에서 보면 배를 가로지르는 그림자와 같은 형상은 마치 발기한 남근을 연상시키기도 하고, 혹은 깊은 생각에 빠진 얼굴을 마주하는 것 같기도 하다. 메이플소프는 마음과 감각을 자극할 수 있는 예술로서의 사진을 만들고자 했다. 그는 고전적인 주제를 선호했지만, 동성애를 연상시키는 사진들로 이름을 날렸다.

○ Joseph, Mather, Outerbridge

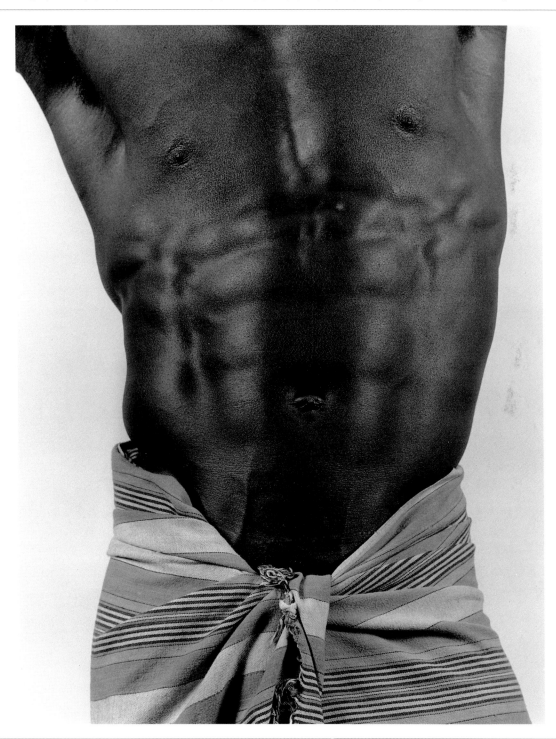

297

Robert Mapplethorpe. b New York (USA), 1946. **d** New York (USA), 1989. **Derrick Cross**. 1983. Gelatin silver print.

메리 엘렌 마크 Mark, Mary Ellen 거리의 아이, 트라브존, 터키 Street Child, Trabzon, Turkey

마크는 터키의 한 거리에서 어린 소녀를 촬영한 이 초상 사진을 "나에게 있어 이 사진은 소녀가 여인이 되어가는 과정에 대해 우리가 생각하고 느끼게 되는 모든 것을 말하고 있다"며 자신의 첫 성공작이라고 자평했다. 다른 말로 설명할 필요 없이 사진 속의 소녀는 '그저 그곳에 서있을 뿐이다.' 이 사진은 마크가 풀프라이트 장학

생으로 터키에 머무는 기간 중 촬영한 것이다. 그녀는 '유명하지 않은' 사람들을 촬영하는 데에 생애를 바쳤으며, 이들이 그 무엇보다도 가치 있고 '사진에 담겨야 할 존재'라고 믿었다. 항상 미국적이며 사려 깊은 사진의 전통을 지켰으며, 봄베이의 포클랜드 로드를 배경으로 정신 장애가 있는 사람이나 매춘부를 대상으로 한 연

작을 작업하기도 했다. 인도에 관심을 갖고 『캘커타에서 자비를 실천하는 마더 테레사 수녀(Photographs of Teresa's Missions of Charity in Calcutta)』(1985)를 발표하고, 1990년 인도 서커스 단원의 삶을 다룬 책을 출판했으며 1981년 '알카이브 픽쳐스'를 공동 설립했다.
○ Erfurth, Hofmeister, Lee, Mann, Seeberger, Sommer

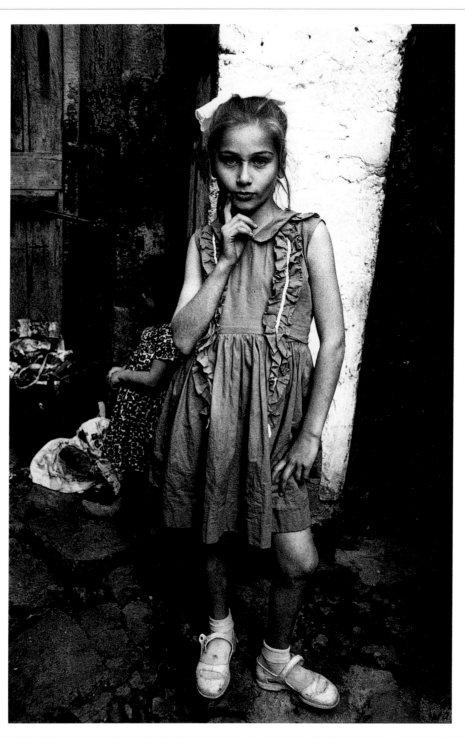

Mary Ellen Mark. b *Philadelphia, PA (USA)*, 1940. **Street Child, Trabzon, Turkey**. 1965. Gelatin silver print.

피터 말로 Marlow, Peter 던진네스 Dungeness

아무런 특색 없는 하늘 아래 펼쳐진 넓은 평면적인 공간은 이 사진과 같이 유리창을 통해 바라보는 식으로 계산된 공간 안에서만이 분명하게 표현될 수 있다. 공간을 세로로 분할하는 창틀과 풍경 곳곳에 솟아 있는 산만한 요소들이 가까운 전경과 먼 지평선 간의 간극을 보완하고 있다. 1970년대부터 당시의 젊은 사진작가들은 자신의 뜻대로 공간을 구성할 수 있다는 이유로 계산된 공간에 매력을 느꼈다. 만약 자연 그대로의 풍경이라면 그 곳에 있는 돌과 바위, 나무 등은 정확한 구도가 힘들지만. 인위적인 공간을 구성할 경우 이 사진처럼 요소들을 자의적으로 배열할 수 있기 때문이다. 급변하는 지역의 문화와 윤리적 가치체계는 1980년대 후반에 집중하던 주제였다. 당시 급격하게 변화하는 도시로 이름 높았던 리버풀에서 자신의 주요작품을 진행했다. 던진네스를 다룬 사진들은 1996년 4월 『인디펜던트』에 '세상의 끝(World's End)'이라는 머리기사와 함께 실렸다.

◉ diCorcia, Riboud, Singh, Sinsabaugh, Sudek

Peter Marlow. b Kenilworth (UK), 1952. **Dungeness**. 1996. Gelatin silver print.

더글라스 마틴 Martin, Douglas

막 인종차별 정책을 철폐한 학교에 들어서는 도로시 코츠
Dorothy Courts Enters a Newly Desegregated School

아이들은 당시 막 인종차별 정책을 철폐한 아칸소 주의 리틀 록에 있는 고등학교에 등교하고 있는 흑인 학생 도로시 코트를 조롱하고 있다. 미국의 인종 차별에 대항해 일어난 반란은 앨라배마 주의 수도인 몽고메리에서 버스에 탄 흑인 여성이 백인 남성에게 자리를 양보해 주지 않았다는 이유로 체포당하자, 이에 대항해

1955년에 버스를 보이콧하며 촉발되었다. 마틴 루터 킹 주니어는 1960년대에 새로운 시대의 운동가들에게 논란을 일으키기 전까지 비폭력적 시민운동을 주도했다. 이 사진은 비폭력적인 저항을 기념하는 사진으로 남았다. 구세대의 차별주의자들을 옹호하는 사람들을 스스로 자만에 빠진 완고한 편견을 가진자들로 묘사한

이 같은 사진이 널리 퍼지면서 변화는 시작되었다. 괴롭히고 조롱하는 무리들로부터 도로시를 보호하고 있는 이들 중 한 명은 그녀를 조롱하는 무리들과 거의 같은 나이로 보이며, 두 시민의 표정은 불쾌한 임무를 마지못해 수행하는 것처럼 보인다.
○ Hardy, C. Moore, Unknown

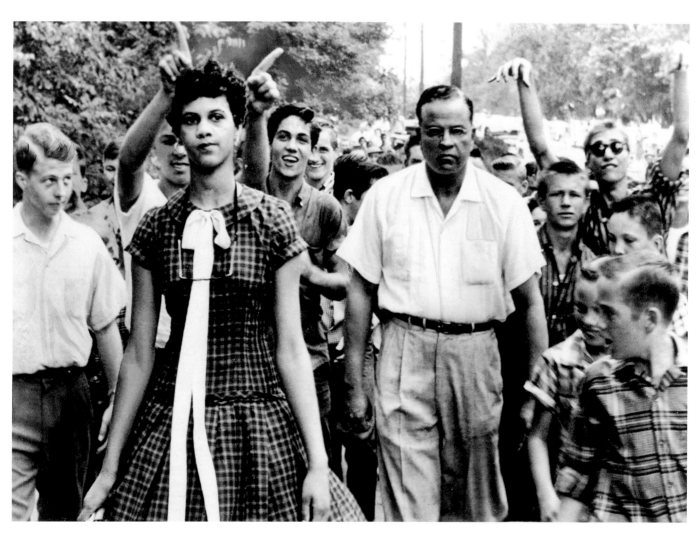

Douglas Martin. *Active 1950s (USA)*. **Dorothy Courts Enters a Newly Desegregated School**. 1957. Gelatin silver print.

폴 마틴 Martin, Paul

이 더러운 녀석아! You Dirty Boy!

'이 더러운 녀석아!'라고 적혀 있는 널빤지는 1890년대 주민들이 즐겨 찾는 해변에 사진사가 설치해 놓았던 것 가운데 하나였다. 해변의 사진사는 글자에 적힌 내용 그대로 연출한 사진을 찍으려고 했을 것이다. 반면 마틴은 단지 그곳을 방문한 사람이었으며 그는 새로 나온 '패실' 카메라를 가지고 있었기 때문에, 장면 뒤로 보이는 포즈를 취하지 않은 사람들까지도 앵글에 잡을 수 있었다. 그는 1세대 사진기자 가운데 한사람으로 기록되어 있다. 사실 1880년대 말 일을 시작할 무렵, 그는 보도사진을 그저 유희로 여겼다. 목각사를 직업으로 하던 그는 '일러스트레이티드 런던 뉴스'에 취직했다. 사진 찍는 것이 취미였기에 거리에서 효과적으로 촬영하기 쉬운 카메라를 능숙하게 다룰 줄 알았다. 1890년대 초 코닥 롤필름을 사용한 실험 끝에 장례식, 퍼레이드, 공식행사의 사진작가가 되었다. 그는 형식에 얽매이지 않은 작품 세계를 펼친 작가이자 1930년대 영국의 포토저널리즘 시대를 연 사람으로 사진사에 남았다.

○ Izis, Peress, Walker, Yavno, Zachmann

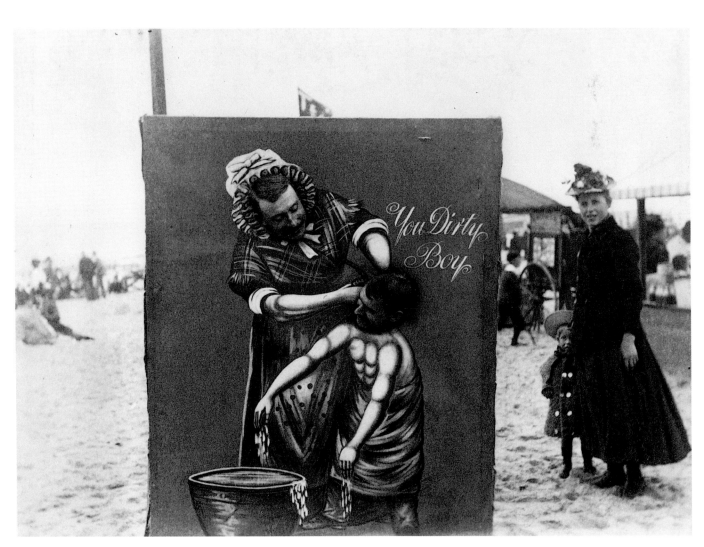

Paul Martin. b Herbeuville (FR), 1864. **d** London (UK), 1944. **You Dirty Boy!** 1892. Platinum print.

켈 마루비 Marubi, Kel

살라 족장과 함께 있는 지휘관 마크 라카 Captain Mark Raka with the Head of the Shala Clan

다양한 복장을 한 사람들이 모인 이 회합은 전통 아라비아 복장을 한 샬라 족장인 노인에게 초점이 맞추어져 있다. 그는 한 손에는 군복을 입고 앉아 있는 병사가 받쳐든 거꾸로 뒤집힌 총을, 다른 한 손으로는 도시적인 검은 양복을 입은 남자가 내보이는 서류를 받아 읽으려 하는 것 같다. 전통 복장을 하고 앉아 있는 다른 인물은 늙은 족장을 바라보고 있다. 그림자 속에 있는 병사는 무언가를 노트에 적고 있고, 터키 모자를 쓰고 곁에 서 있는 사람이 이를 들여다보고 있다. 여러 사람이 서로 어깨에 손을 얹어 놓은 것으로 보아 친밀한 분위기인 것 같다. 거꾸로 받쳐든 총과 같이 잊혀진 문화 코드를 연상시키는 오래되고 회화적인 소품들을 활용한 마루비의 사진은 장면에 등장한 모든 요소들을 종합해 어떤 일로 사진 속의 모임이 진행되는 것인지 분명히 알 수 없다. 켈 코넬리에서 태어난 켈 마루비는 알바니아에 처음으로 사진관을 연 페테르 마루비란 이름을 가진 이탈리아 사진작가의 상속자였다.

○ Beato, Chambi, O'Sullivan, Rejlander, Tsuchida

302

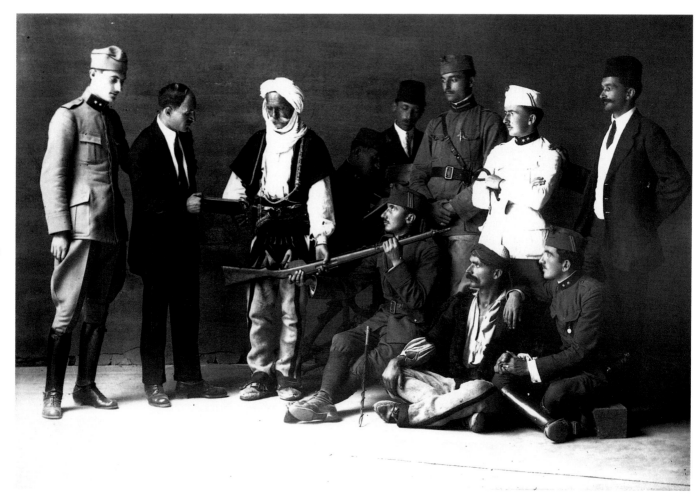

Kel Marubi (Kel Kodheli). b Shkodër (ALB), 1870. **d** Tirana (ALB), 1949. **Captain Mark Raka with the Head of the Shala Clan**. 1922. Gelatin silver print.

샤를 마르빌 Marville, Charles 드 랑귀비성(城) Château de l'Ambigu

사진사에서 널리 알려진 이 사진에는 여섯 칸으로 나누어진 남자용 변기 혹은 베스파지엔(vespasienne, 거리의 남자용 공동 변소)과 공중전화부스가 왼쪽 뒤편으로 보이고, 사진의 가운데에서 약간 벗어난 곳에는 모리스 담배 광고대가 보인다. 이 사진은 파리의 건축물을 전문적으로 촬영한 샤를 마르빌이 1870년대 중반에 촬영한 것으로, 1860년대에 바론 오스망의 도시계획에 의해 파괴되기 전의 파리 중심가에 있는 옛 거리를 카메라에 담았다. 1870년대 가스등, 정자, 공중화장실 등 거리의 설치물과 편의시설들을 기록사진으로 남기는 일을 맡았던 것으로 추정된다. 마르빌의 여러 작품이 앨범들에 수록되고 도시계획부가 이 사진들을 이곳저곳에 전시할 당시, 사진에 등장하는 소품들은 더 이상 쓸모없는 것들이 되어 있었다. 그러나 백년이 지난 지금, 마르빌이 기록한 사진들은 예술작품으로 남아 있다.

○ Atget, Blumenfeld, Doisneau, Gimpel, Ronis

303

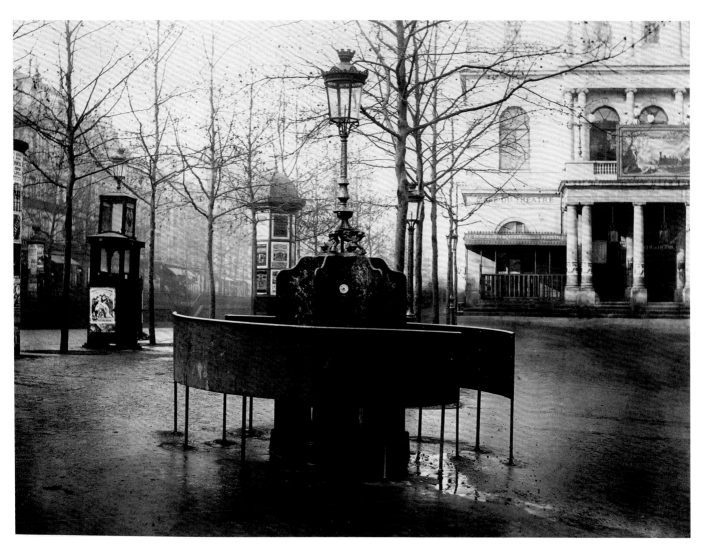

Charles Marville. b Paris (FR), 1816. **d** Paris (FR), 1879. **Château de l'Ambigu.** c1875. Albumen print.

오리올 매스폰즈 Maspons, Oriol 두 마리의 개 Two Dogs

전후 유럽에서 찍은 사진에서 사나운 개는 야만과 1930년대 낙천주의자들이 무시했던 모든 형태의 폭력적인 힘을 상징했다. 다큐멘터리 사진은 단순히 객관적인 기록이며 간섭을 통해 표현이 자제되는 데 반해, 사진작가들은 이처럼 은유적인 표현을 함으로써 당시의 상황을 풍자할 수 있었다. 1950년대에 유럽의 사진계는 객관적인 다큐멘터리 사진작가들과 매스폰즈 같은 주관적인 계열의 사진작가들로 나누어져 있었다. 이 작품은 메시지를 선택하는 것에 있어서, 두 마리의 개가 율동적인 모습을 나타내고 있는 점에서 주관적 관점을 드러낸 성공작이다. 매스폰즈는 1950년에 설립된 AFAL(Photographic Association of Almeria)의 회원이었다. AFAL은 그의 작품들과 같은 주관적인 관점의 사진을 선호했으며, 당국에 의해 국가 기관을 위협하는 급진적이고 파괴적인 단체로 분류되어 있었다.

○ Economopoulos, Erwitt, Hurn, Wegman

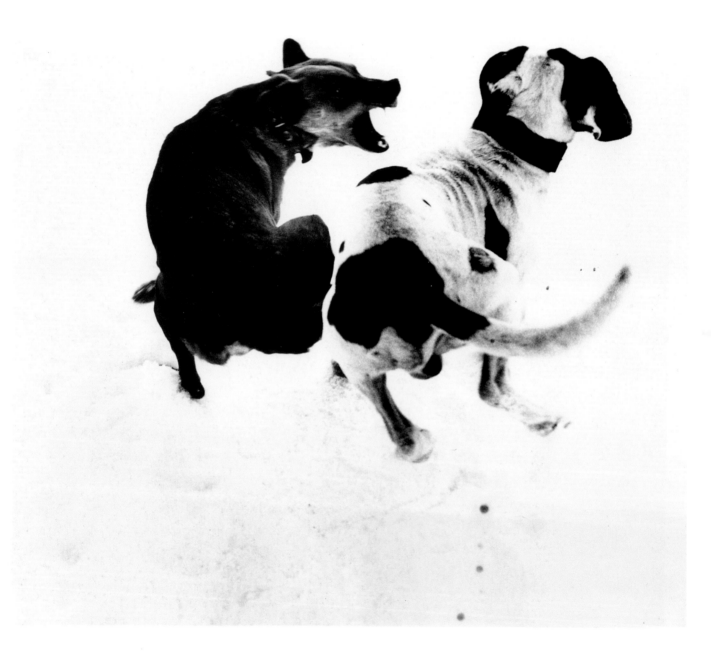

Oriol Maspons. b Barcelona (SP), 1928. **Two Dogs**. 1958. Gelatin silver print.

마그래트 매더 Mather, Margrethe

몸을 반쯤 드러낸 남자 Semi-Nude Male

윌리엄 주스트마는 화가이자 디자이너이며 매더와 자주 공동작업을 했던 사람으로, 자서전을 통해 자신이 가장 좋아하는 옷이라고 언급했던 흑백 기모노를 입고 있다. 매더는 꼭 그렇게 하라고 강요하지는 않았겠지만, 기모노를 적절히 여미도록 하고 드러난 몸의 형태를 연출하기 위해 그에게 손의 위치를 잡아주었을 것이

다. 매더는 유타에서 고아로 태어나 샌프란시스코로 와 십대 매춘부가 되었다. 보우라는 이름으로 알려진 레즈비언이 그녀를 예술과 문학의 세계에 입문해 성장할 수 있도록 지원했다. 그녀는 20대 초반에 사진에 입문해 당시 초상사진작가였던 에드워드 웨스턴을 만났다. 웨스턴은 그녀에게 사랑을 느꼈지만, 그녀는 아무에게도

예술적으로 영향을 받거나 정착하려 하지 않았다. 그들의 '세미-플라토닉'한 관계는 웨스턴이 티나 모도티와 함께 멕시코로 떠난 1923년경까지 지속되었다. 캘리포니아의 트로피코(글렌데일)에 웨스턴의 스튜디오가 문을 열자, 매더는 그곳에서 초상사진작가로 일했다.

○ Mapplethorpe, Modotti, Outerbridge, Weston

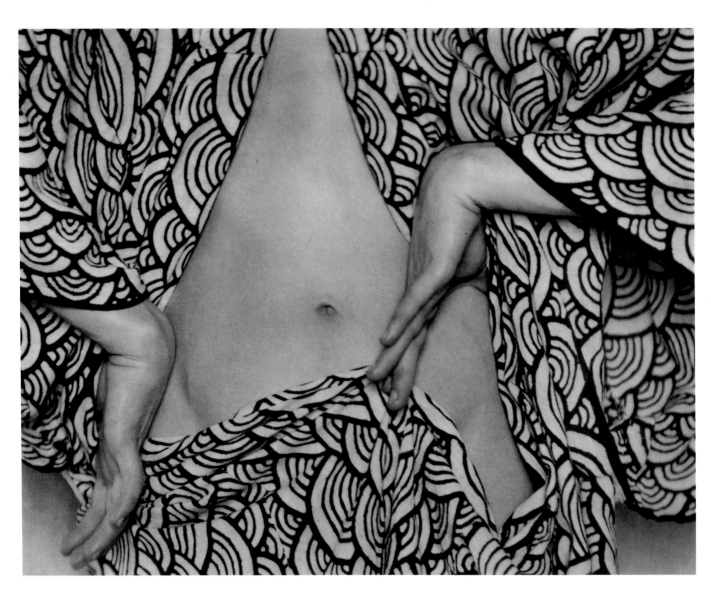

305

Margrethe Mather. b Salt Lake City, UT (USA), c1885. **d** Glendale, CA (USA), 1952. **Semi-Nude Male**. c1925. Gelatin silver print.

로저 메인 Mayne, Roger

물구나무서기를 하려는 아이 Child About to Do a Handstand, Kensal Road

1940년대와 1950년대에 카메라를 든 작가 앞에서 노는 모습을 보여주었던 많은 아이들처럼, 소녀가 보도에서 물구나무서기를 하려고 두 손을 번쩍 치켜들고 있다. 거리가 그녀의 운동장인 것이다. 메인은 포장용 돌과 배관망으로 공간을 주관적으로 분할해 사진에 담고 있다. 강조된 소녀의 두 손은 곧 모래투성이의 길바닥

에 닿게 될 것이다. 소녀가 만든 강렬한 동작이나 희미한 배경에 새겨진 모습은 인체가 그 자체로 의미 있는 것을 표현할 수 있음을 암시하는 것 같다. 메인은 런던의 거리에서 놀이에 열중한 어린이들을 찍은 사진으로 유명하다. 그는 인간은 타고난 재능과 힘을 넘어서서 자신을 개조할 수 있는 능력을 가진 존재라고 믿었던

세대를 대표하는 작가다. 화학을 전공한 후 사진을 독학한 메인은 1956년 '런던 근대 미술관'에서 자신의 거리 사진들을 처음으로 전시했다. 그 후 1994년에 빅토리아 & 앨버트 미술관에서 전시회를 가졌다.

⚪ Brandt, Doisneau, Konttinen, Levitt, Schuh

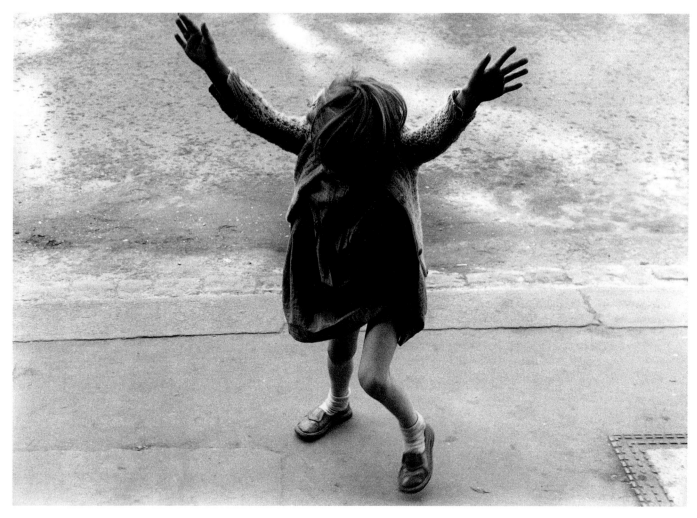

306

Roger Mayne. **b** Cambridge (UK), 1929. **Child About to Do a Handstand, Kensal Road**. 1957. Gelatin silver print.

랄프 유진 미트야드 Meatyard, Ralph Eugene 무제 Untitled

실내의 어두움 속에서 소년 혹은 소녀가 빛을 보고 눈부셔하는 것 같다. 후드를 올려 쓴 아이는 갈라진 바닥을 가로질러 보이는 것이 무엇이건 간에 안중에 없는 듯 그저 바라보고 있다. 아이들과 주위 환경은 작가의 계획대로 된 것 같다. 그의 모든 시각예술은 언뜻 보아서는 사실이 드러나지 않는다는 것을 지적하려는 듯 평범하고, 심지어는 황폐하기까지 한 장소를 작품의 배경으로 택하고 있다. 창문에서 그저 바라보고 있는 아이는 무관심이나 냉담함을 암시하는 것 같다. 작가가 의도한 것이 무엇이었던 간에 보는 이는 장면에 나타난 인물이나 상황을 천천히 비교하게 되고 하나 혹은 정반대로 대립된 다른 인물들을 상상하게 된다. 결코 평범하다고 볼 수 없는 그는 일리노이주의 노말(Normal)이라는 도시에서 태어났다. 켄터키주의 렉싱턴에서 평생 광학기계를 다루는 일에 종사하며, 자신이 사는 곳을 18,000장 정도의 사진으로 남겼다.

○ Duncan, Echagüe, Frank, René-Jacques

Ralph Eugene Meatyard. b Normal, IL (USA), 1925. **d** Lexington, KY (USA), 1972. **Untitled**. 1962. Gelatin silver print.

스티븐 마이젤 Meisel, Steven 무제 Untitled

모자를 쓴 우아한 두 여인은 장면을 연출하기 위해 세심하게 배치한 식탁 앞에 앉아 있다. 마이젤이 사진에서 구현한 것은 모더니즘이다. 그의 사진에 나타난 표현의 변화, 연하고 부드러운 색채, 선명하지 않은 처리 등은 20세기 초의 초기 컬러 사진용 감광재료의 처리과정과 자크 앙리 라르티그의 컬러 사진을 연상시킨다. 소박한 가구 역시 건축적 배경만큼이나 모던하다. 이 사진은 이탈리아 『보그』에 싣기 위해 촬영한 것으로 1996년 10월에 모던한 스타일에 대한 주의를 환기시키려는 의도하에 「새로운 패션」이란 기사와 함께 출판되었다. 패션은 고의든 그렇지 않든 새롭게 유행하는 스타일을 인식시키는 것이다. 마이젤은 사람들이 자기 자신을 조예가 깊고 세련되었다고 생각하게 만들고자 했다. 그는 '우먼스 웨어 데일리'에서 일러스트레이터로 일한 후 패션사진을 찍기 시작했다. 그의 사진은 미국과 이탈리아 『보그』에 정기적으로 실렸으며, 베르사체와 발렌티노를 비롯해 다양한 광고용 사진을 찍었다.

○ Atwood, Keita, Lartigue

308

Steven Meisel. b New York (USA), 1954. **Untitled**. 1996. C-type print.

수잔 마이셀라스 Meiselas, Susan 케스타 델 플로모 Cuesta del Plomo

인간의 유해는 전쟁사진의 주요 테마다. 그러나 이 사진 속의 유해는 평화와 현실 세계를 상징하는 아름답게 펼쳐진 풍경 속에 남겨져 있다. 이 사진은 1981년에 발표된 마이셀라스의 탁월한 전쟁 보고서이자 엄청난 역사적·지리적 정보가 담긴 『니카라과(Nicaragua)』에 실려 있다. 이 사진은 1978년 여름, 소모사 독재정권과 산디니스타 반군 사이에 전쟁이 한창이던 니카라과에서 촬영된 것이다. 마이셀라스는 자신의 사진을 통해 사람들이 그 나라에 대해 이해하고, 나아가 실종된 사람들을 찾기 위해 매일 케스타 델 플로모로 가는 평범한 사람의 편에 서주기를 바란 것 같다. 그리고 그곳은 방위군에 의해 많은 사람이 희생된 곳임을 깨우치려고 한 듯하다. 인간의 육체적 취약성이 항상 그녀의 주제였으며, 첫 번째 서서 『카니발 스트리퍼(Carnival Strippers)』(1975)의 주제이기도 했다. 1980년대 말에는 미국 국경에서 체포된 멕시코 이주자들이 독단적인 폭력에 노출된 모습을 사진에 담았다.

○ Battaglia, Eppridge, McCullin, L. Miller, Wall

309

Susan Meiselas. b Baltimore, MD (USA), 1948. **Cuesta del Plomo**. 1978. C-type print.

바론 아돌프 드 메이어 De Meyer, Baron Adolph

수국 Hydrangea

유리컵 측면과 테두리에 닿아 있는 잘린 꽃가지들은 매우 사실적으로 표현되어 있다. 그 밖에 사진 속에 있는 모든 것은 빛으로 뒤덮여 있다. 드 메이어는 지각할 수는 있지만 만질 수 없는 세계를 시각적 인상과 깊은 관련을 두어 표현했다. 그는 패션사진의 선구자로 평가받고 있다. 1899년, 에드워드 7세의 사생아로 예기(藝技)

였던 올가 카라키올로와 결혼한 그는 아내를 통해 최상류층에 소개되어 그들의 초상사진을 촬영할 수 있었다. 그의 작품은 1908년에 알프레드 스티글리츠의 『카메라 워크(Camera Work)』를 통해 발표되었으며 1911년에는 런던에서 공연 중이던 무용가 니진스키를 사진에 담기도 했다. 1914년에 콩데나스트와 뉴욕에서 『보그

(Vogue)』의 주요 사진작가로 활동했다. 1923년에 『보그(Vogue)』를 떠나 『하퍼스 바자(Harper's Bazaar)』로 자리를 옮겨 1935년 무렵까지 이곳에서 일하며, 당시에는 구식이라고 여겨지기 시작하던 상징주의적인 사진에 전념했다.

○ Blossfeldt, Modotti, Parker, Sougez, Stieglitz

Baron Adolph de Meyer. b Paris (FR), 1868. **d** Hollywood, CA (USA), 1946. **Hydrangea.** c1908. Photogravure.

조엘 메이어로위츠 Meyerowitz, Joel 12번 에버뉴와 34가에서 35가 사이 12th Avenue between 34th and 35th Streets

메이어로위츠는 "나는 여전히 사진의 뒤쪽에 보이는 엠파이어스테이트 빌딩에 놀라움을 느끼며 이 사진을 촬영했고, 이 사진은 '건축 양식의 병치' 현상을 나타내려 했다"고 말했다. 그가 언급한 바와 같이 사진 속에는 터미널과 창고, 그리고 간이식당과 갈색 사암건물이 함께 뒤섞여 있다. 빛을 받으며 서로 인접해 있는 건물들

의 모습에는 메이어로위츠가 1970년대 주목하던 바가 잘 나타나 있다. 1978년 당시에는 거리의 단조로움을 사진으로 담는 것은 일종의 도전이었기 때문에 그는 빛의 차이를 이용해 단조로움과 대비시킨 작품을 선보이려고 했다. 이 사진은 그의 이런 작품 세계를 함축하고 있다. 아침 햇빛으로 선명한 푸른 하늘을 등지고 서있

는 푸른색 페인트로 색칠된 간이식당의 벽이 대조적이다. 메이어로위츠의 사진집 『세인트 루이스와 아치(St. Louis and the Arch)』(1980)에 실린 핀란드 출신의 세계적인 건축가인 에로 사리넨이 만든 아치의 모습을 통해 그의 탁월함을 엿볼 수 있다.
ⓞ Christenberry, Longo, Morris, Parkinson

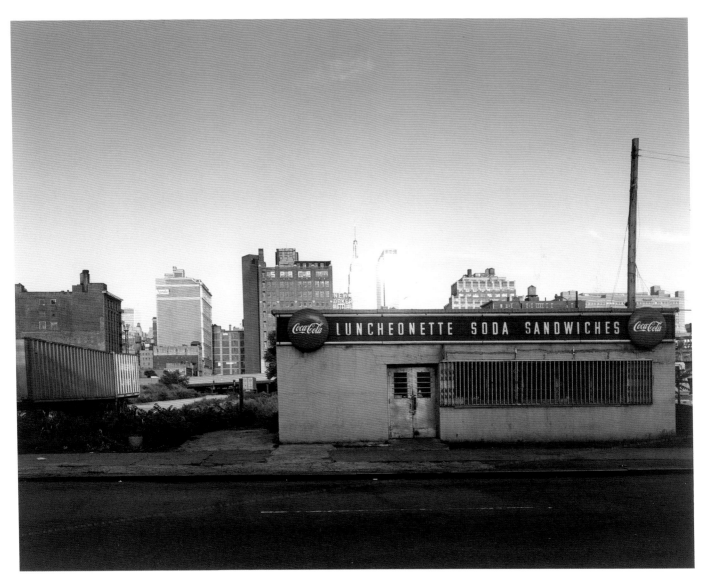

Joel Meyerowitz. b New York (USA), 1938. **12th Avenue between 34th and 35th Streets**. 1978. C-type print.

듀안 마이클 Michals, Duane 나는 피라미드를 짓는다 I Build a Pyramid

그는 자신만의 피라미드를 짓는 것에 대한 두 가지 어려움을 토로했다. 첫째, 아침 일찍 그곳에 가서 자리를 잡아야 하며 둘째는 피라미드를 짓기에 알맞은 좋은 돌들을 구해야 한다는 것이다. 계획을 세운 후 실천에 나선 그는 실제로 사진 속의 피라미드를 짓는 과정을 여섯 장의 사진에 담았는데, 여섯 장 째인 마지막 사진에

는 그가 완성한 피라미드가 뒤쪽의 웅장한 피라미드들과 함께 보인다. 마이클은 이 사진을 통해 고대의 피라미드가 시사하는 영속성 앞에 자신의 자취를 새겼다. 그의 사진은 이렇게 여러 장의 사진이 한 벌로 구성되었는데, 그 안에서 사람들은 아무런 흔적도 남기지 않고 사라져가는 존재로 표현되어 있다. 그는 주로 인간

의 연약함을 다룬 작가다. 마이클은 1958년 여행자의 신분으로 러시아를 방문한 것이 계기가 되어 사진에 입문했으며, 1960년대 중반에 사회적 풍경을 담는 신세대 사진작가로 유명해졌다. 그는 1960년대 말 이 사진처럼 연속적인 스토리를 지닌 사진들을 선보였다.

❍ Baldessari, Becher, Du Camp, van Elk, Paneth

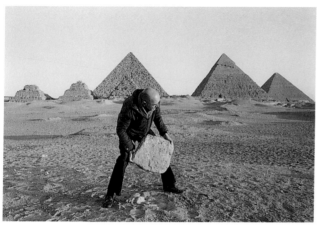
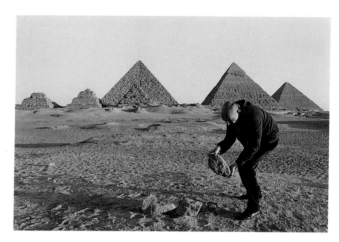
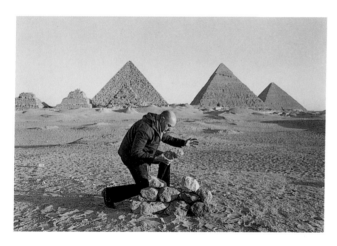

Duane Michals. b McKeesport, PA (USA), 1932. **I Build a Pyramid.** 1978. Six gelatin silver prints.

보리스 미하일로프 Mihailov, Boris　　　무제 Untitled

받침대 위로 솟은 민중의 아버지 동상은 겨울 하늘과 뒤섞여 흐릿하다. 사진 배경은 구소비에트 연방정부하의 하르코프로, 포스터와 동상은 1980년대 소련의 전형적인 모습이다. 구소련을 그린 사진에 등장하는 전형적인 노동자의 모습이 아닌, 빵이나 과자를 파는 상인을 한 여인이 뒤쪽의 포스터에 있는 다리를 벌리고 선 운동선수의 모습과 대비되어 구도적인 리듬감을 부여하고 있다. 그는 흑백필름으로 일상적인 거리의 모습을 촬영한 후, 이를 부분적으로 채색한 작품을 선보였다. 이것은 1970년대 이후에 시도한 것으로, 이 사진 연작을 『루리키』라고 불렀다. 손으로 착색한 초상사진이나 판화는 한때 러시아에서 유행했었는데, 그는 이를 다시 예술 속으로 끌어들였다. 자신의 이런 초상사진을 '사회사진'이라고 불렀으며 사진을 통한 다양한 양식을 선보이며 사진계에 많은 영향을 주었다. 이어서 하르코프 거리의 일상을 담은 파노라마 형태의 순수 다큐멘터리 사진 연작 『땅 위에서(U Zemli)』를 시작했다.

◉ Cartier-Bresson, Sternfeld, Thomson, Warburg

313

Boris Mihailov. b Kharkov (UKR), 1938. **Untitled**. c1980. Painted gelatin silver print. **h**50 × **w**60 cm. **h**19½ × **w**23½ in.

욘 밀리 Mili, Gjon

피카소 Picasso

스페인 출신의 화가이자 조각가였던 파블로 피카소는 1950년대 지중해 연안 특유의 개성적이면서도 고전적인 화풍으로 주목 받았다. 그는 쾌활한 화풍으로 그리스와 크레타 양식의 예술을 재해석한 작품들을 선보였다. 사진에 등장한 그는 남부 프랑스 발로리스에 있는 자신의 도자기 공방에서 플래시 라이트를 사용

해 어두운 허공에 켄타우로스를 그리고 있다. 그의 창의성을 높이 평가했던 지지자들 역시 당시의 기술적인 마술이라고 여겼던 새로운 유행을 즐기고 있었다. 밀리는 사진의 새로운 기술에 조예가 깊은 사람이었다. '메사추세츠 공과 대학(Massachusetts Institute of Technology)'을 졸업한 그는 웨스팅하우스에서 조명

기술자로 근무했으며, 1937년 해롤드 에저튼 교수의 강의에서 1,100,000분의 1초간 플래쉬 라이트를 발광할 수 있는 스트로보스코프 전구(섬광전구)에 대해 듣게 된다. 밀리는 이 지식을 활용해 스포츠, 연극, 무용을 촬영하는 사진 기법에 적용했다.

● Connor, Edgerton, Hilliard, Leibovitz

314

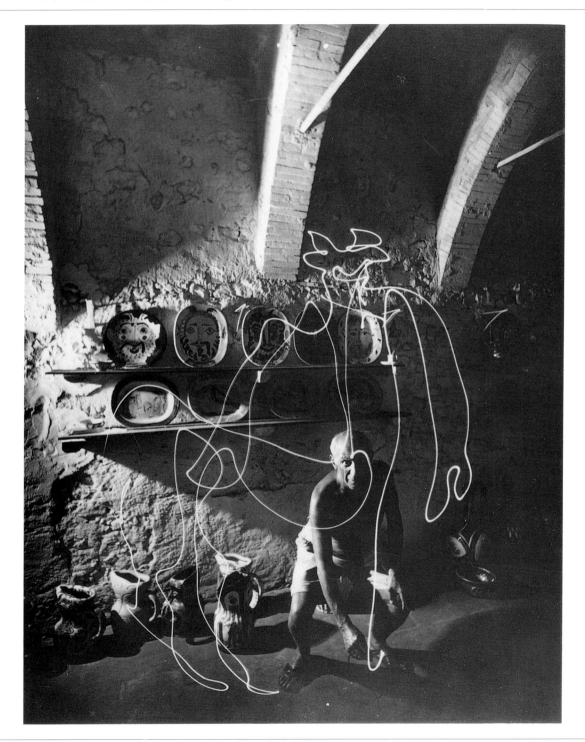

Gjon Mili. b Kerce (ALB), 1904. d Stamford, CT (USA), 1984. **Picasso**. 1949. Gelatin silver print.

리 밀러 Miller, Lee

수로에 떠 있는 독일 위병의 주검, 다카우 Dead German Guard in Canal, Dachau

평화롭게 잠든 것처럼 보이는 군인의 모습이 담긴 이 사진은 가장 참혹한 전쟁사진 중 하나로 꼽힌다. 1944 ~45년 밀러는 특파원으로 전쟁의 참상을 취재했다. 이 가운데는 다카우에서 죽은 사람들의 모습을 담은 사진들과 스스로 목숨을 끊은 '매우 아름다운 치아'를 가진 독일 라이프치히 시장 딸의 가슴 아픈 모습도 포함

되어 있다. 1920년대 뉴욕에서 모델로 활동하던 밀러는 스타이켄, 호스트 P. 호스트, 조지 회닝겐-휀 등의 모델로 활동하기도 했다. 1929년에 그녀는 파리로 이주해 만 레이의 연인이자 기술적 협력자가 된다. 이런 인연 때문인지 그녀의 전쟁사진에는 초현실주의적인 면이 스며 있으며 이는 1933년 작품인 허공에 떠 있는

여성의 머리를 담은 사진에도 잘 나타나 있다. 1935년에 카이로로 이주하지만 안정된 도시 생활에 염증을 느낀 그녀는 1930년대 후반에 여행과 모험을 하며 작품 활동을 했다. 1947년에 그녀는 영국의 초현실주의 예술가인 롤랜드 펜로즈와 결혼해 서섹스에 정착했다.

○ Horst, Hoyningen-Huene, Krause, Man Ray, Steichen

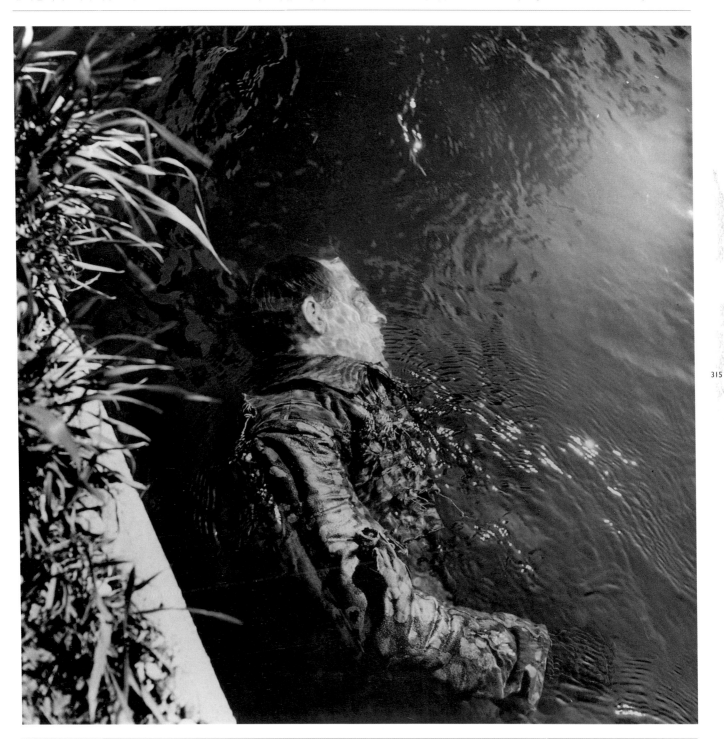

315

Lee Miller. **b** Poughkeepsie, NY (USA), 1907. **d** Chiddingly (UK), 1977. **Dead German Guard in Canal, Dachau**. 1945. Gelatin silver print.

웨인 밀러 Miller, Wayne 목화를 따는 사람들 The Cotton Picker

밀러는 이 사진에 '목화를 따는 노동자는 하루 종일 일하지만 안경을 살만큼의 돈도 벌지 못한다. 그가 일을 하기 위해 자리를 비운 사이, 아내는 다른 남성과 즐기고 그에게 싫증을 내고 있다'라는 설명을 덧붙였다. 그들의 이런 사정이 사진에 그대로 드러나 있다. 노동자는 초췌하고 좌절한 표정인데 반해, 아내는 그저 손톱을 만지는 데 몰두해 있다. 1955년 「Family of Man」전에 전시된 사진으로, 전시 감독을 보좌해 부감독을 맡았다. 밀러는 1942~46년에 미해군의 스타이켄이 속해 있던 해군 항공부대에 배치 받아 함께 복무하기도 했다. 1946년에 시카고에서 프리랜서 사진작가로 활동하면서, 미국 북부주(州)의 흑인을 촬영한 사진으로 1946~48년 구겐하임 펠로우쉽을 두번 연달아 수상했다. 1949년에 캘리포니아의 오린다로 이주하여 1953년까지 『라이프』의 사진작가로 일했으며 1958년 이후 「매그넘 포토」의 회원으로서 활동했으나 1975년에 은퇴를 선언한 후, 농사를 지으며 산림 보존에 힘썼다.
○ Beresford, Disfarmer, Steichen, Vishniac

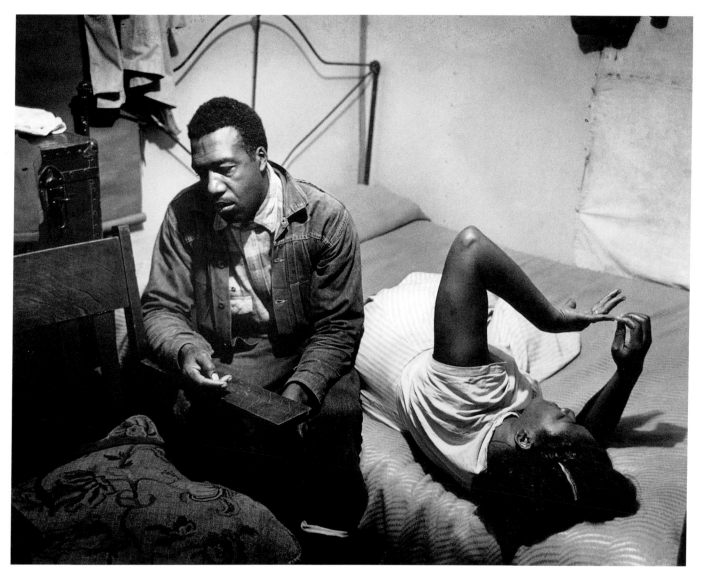

316

아르노 라파엘 민키넨 Minkkinen, Arno Rafael **자화상, 헬싱키** Self-Portrait, Helsinki

민키넨은 카메라 앞에 몸을 굽힌 채 잔뜩 웅크리고 있다. 이 사진은 그의 팔과 뒤쪽 벽과의 거리에 대해 궁금하게 만들며, 하체가 사진에 나타나지 않아 이 간격을 추측하기는 쉽지 않다. 이런 공간적 모호성은 배경에서도 찾을 수 있는데, 못질된 문에 보이는 못 머리와 그 위편의 못의 위치로 인해 문이 열려있는 것 같은 착각

을 하게 한다. '로드아일랜드 스쿨 오브 디자인(Rhode Island School of Design)' 재학 시절, 해리 캘러핸과 아론 시스킨트에게 지도를 받으며 공간을 묘사하는 것에 관심을 두게 되었다. 1940년대와 1950년대 캘러핸과 시스킨트는 피부나 나무껍질 같은 창백한 표면으로 가득한 피상적인 공간을 표현한 작품을 계획하곤 했

다. 민키넨은 공간이라는 같은 주제를 가졌지만 이들과는 달리 파노라마식으로 펼쳐진, 보는이의 궁금증을 불러일으키는 공간을 담고 있다. 자화상을 많이 제작했으며 이들 중 많은 작품이 사진집『해안선(Waterline)』(1993)에 수록되어 있다.

⊙ Callahan, Dater, Morimura, Nauman, Nixon, Siskind, Wulz

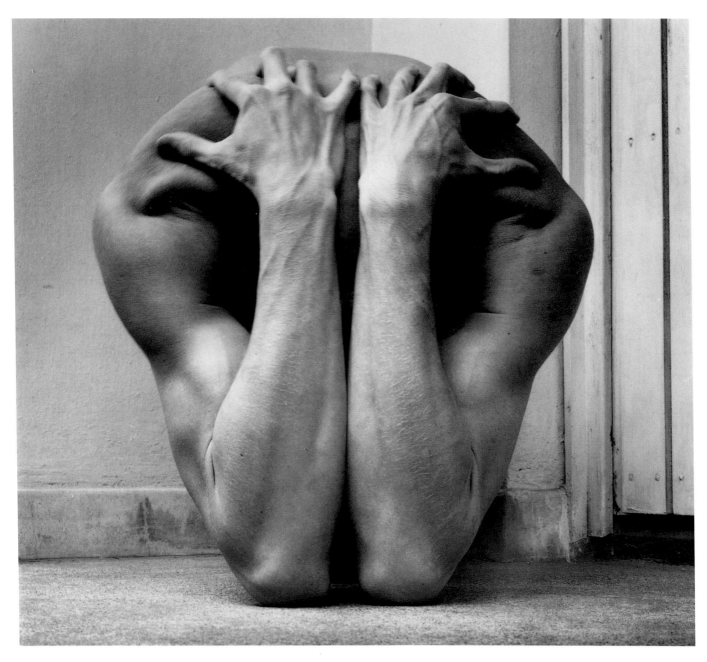

Arno Rafael Minkkinen. b Helsinki (FIN), 1945. **Self-Portrait, Helsinki**. 1976. Gelatin silver print.

리처드 미즈락 Misrach, Richard　디오라마(방울뱀), 팜 스프링스 사막 박물관 Diorama (Rattlesnake), Palm Springs Desert Museum

거대한 나방이 날개를 나부끼며 나무에 내려앉고, 방울뱀은 팜 스프링스 사막 박물관에 있는 풍경화 속의 바위 앞을 지나고 있다. 미즈락은 인위적으로 꾸민 자연, 특히 플래시 등의 인공 조명 아래 인위적인 자연이 어떻게 보이는지에 주목했다. 이 사진은 『칸토스 사막 (Desert Cantos)』(1987)에 건축역사학자 레이너 밴험

이 발문을 쓴 카탈로그의 뒷면을 장식한 작품이다. 이 책에는 1983~85년에 어떻게 사막이 황폐화되고 점차 버려지는지를 담고 있다. 『칸토스 사막』을 비롯, 미즈락이 촬영한 서부의 풍경사진은 1970년대 후반 『타임-라이프』의 연재물로 제이 메이즐, 에른스트 하스 등의 작가들이 촬영한 〈자연이 그대로 살아 있는 세상〉에 실

린 멕시코의 바하 캘리포니아, 그랜드 캐년의 아름답고 순수한 태고의 모습을 파괴되지 않고 간직한 자연의 현실적인 교정본처럼 보인다. 인간에 의해 망가진 장소라도, 그 장소 또한 인간이 예술의 영역으로 끌어들여 환상과 상상을 펼칠 수 있는 곳임을 시사한다.

○ Alinari, Hocks, den Hollander, Moon, Parr, Tress

318

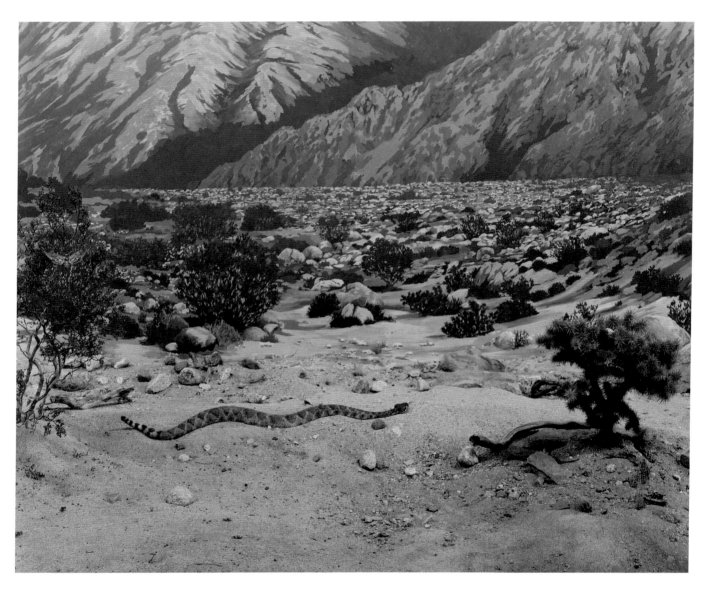

Richard Misrach. **b** Los Angeles, CA (USA), 1949. **Diorama (Rattlesnake), Palm Springs Desert Museum**. 1983. Dye coupler print. **h**102 × **w**127 cm. **h**40¼ × **w**50 in.

리제트 모델 Model, Lisette 코니아일랜드의 수영하는 사람, 뉴욕 Coney Island Bather, New York

덩치 큰 여인이 뉴욕 코니아일랜드의 해변을 배경으로 활발하고 열정적인 포즈를 취하고 있다. 모델은 사람을 이상화시키지 않고 보이는 그대로를 사진에 담은 첫 다큐멘터리 사진작가 가운데 한 사람이다. 모델은 1965년, 자신은 사회풍자 같은 것보다 매혹적인 것에 관심이 많다고 언급하며 '미국의 자화상은 수없이 투영되고 조명되었으며 우리의 이미지로부터 다시 이미지를 만들어가곤 했다'고 밝혔다. 사람들은 자신 앞에 있는 것들을 너무나 당연하게 생각하기 때문에, 자신의 임무는 코니아일랜드 해변이라는 대중적인 장소에 있는 여성의 모습처럼 당연하게 받아들여지고 무시되었던 것들을 기념하는 것이라고 생각했다. 이 작업을 하며 모델은 이전의 다큐멘터리 사진작가가 생각하는 매력에 대한 기존 관념을 부정했다. 모델은 1950년대 뉴욕 사진계의 영향력 있는 스승이었으며, 다이안 아버스는 그녀의 가장 뛰어난 학생이었다. 음악을 전공했던 모델은 빈의 아놀드 쇤버그와 함께 공부하기도 했다.

○ Arbus, Dijkstra, Dupain, Gibson, Goldblatt, Ross

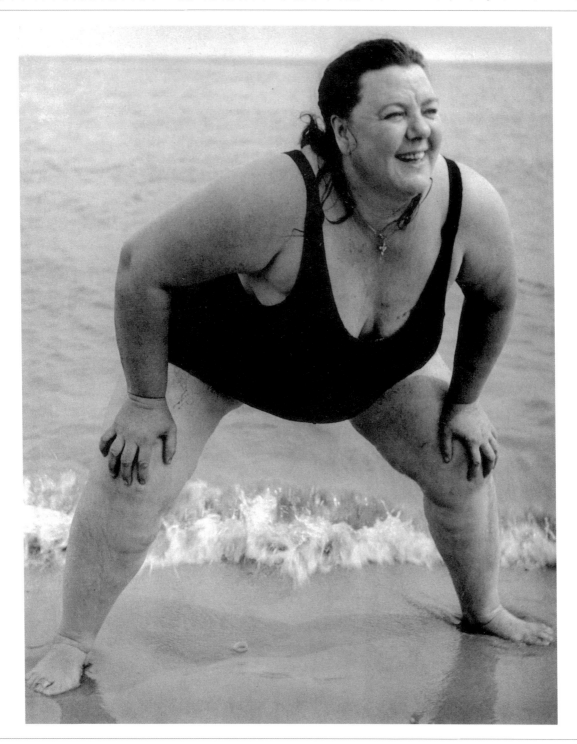

Lisette Model. b Vienna (AUS), 1906. d New York (USA), 1983. **Coney Island Bather, New York**. c1940. Gelatin silver print.

티나 모도티 Modotti, Tina 장미꽃들, 멕시코 Roses, Mexico

네 송이의 장미꽃으로 인해 사진은 피상적인 공간의 형태를 띠고 있다. 1920년대의 전형적인 순수사진은 보는 이로 하여금 섬세한 톤을 주의 깊게 살필 것을 당부하고 있다. 모도티는 연인이었던 캘리포니아 출신 사진작가 웨스턴의 영향을 받아 멕시코에서 일하던중 이 사진을 찍었다. 모도티의 가족은 1913년에 프리울리에서 샌프란시스코로 이주했다. 1920년경 할리우드에서 영화 관련 사업에 종사하며 웨스턴과 함께 멕시코로 향해 좌파의 여론 선동에 합류했다. 웨스턴은 이후 미국으로 돌아오지만, 모도티는 1930년에 멕시코로부터 추방당할 때까지 그곳에서 활동했다. 이탈리아 출신으로 쿠바의 혁명가였던 다른 연인, 비토리오 비달리와 함께 모스크바에 잠시 머물렀지만 곧 스페인 내전에서 공화당 편에 서서 3년간 투쟁했다. 스페인에서 프랑코가 승리를 거두자 모스크바 동조자의 도움으로 가명으로 미국에 입국했지만 1942년 1월 6일, 좌파의 상징이었던 아름다운 모도티는 멕시코 시티에서 살해당했다.

○ Blossfeldt, Groover, Heinecken, de Meyer, Tosani, Weston

320

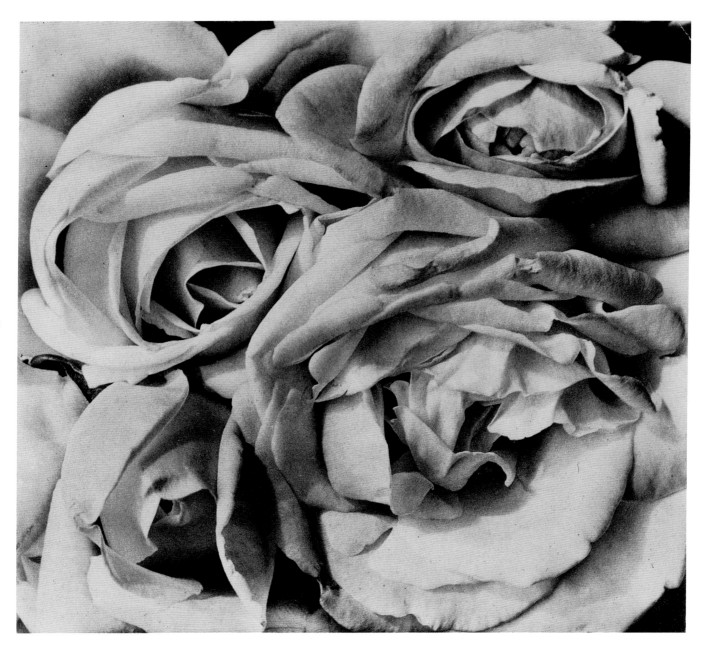

Tina Modotti. b Udine (IT), 1896. **d** Mexico City (MEX), 1942. **Roses, Mexico**. 1924. Platinum print.

루키아 모홀리 Moholy, Lucia 프란츠 로 Franz Roh

비치는 햇빛에 눈이 부셔서일까. 프란츠 로는 눈을 감고 깊은 생각을 하고 있는 것 같기도 하고, 한편으로는 자신의 초상화에 무관심한 것 같기도 하다. 로는 평론가, 미술사학자, 실험적인 사진작가로 활동했으며 미술학자인 하인리히 뵐플린의 조교이기도 했다. 프란츠 로와 모홀리는 1920년대 초반부터 포토그램을 시도했

는데, 로의 방법은 햇빛에 노출되어 있는 대상을 사진용 인화지에 인화할 때보다 개선된 방법이었다. 루키아는 1921년에 라즐로 모홀리-낸시와 결혼했으며, 1923년에 라즐로가 바우하우스에서 일하게 되자 바이마르로 이사했다. 1922년에 루키아와 라즐로는 함께 포토그램을 만들기 시작했고 1929년에 두 사람이 별거하

기 전까지 공동 연구를 계속했다. 프란츠 로는 1929년에 유명한 전시회 「영화와 사진(film und foto)」을 기획하기 시작했으며, 모홀리는 1939년에 『백년의 사진(A Hundred Years of Photography)』을 출판했다.

❍ Freund, Hubmann, Moholy-Nagy, Özkök, Rodchenko

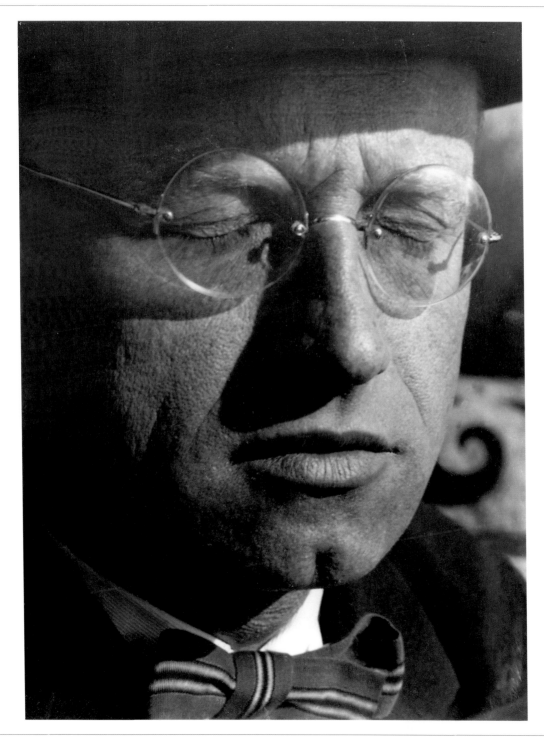

Lucia Moholy. b Karolinenthal (CZ), 1894. **d** Zollikon (SW), 1989. **Franz Roh**. 1926. Gelatin silver print.

라즐로 모홀리 나기 Moholy-Nagy, László　　**포토그램** Photogram

인화용지 위에 이미지들을 인화해본 경험이 많지 않은 사람일지라도, 이 사진을 보면 인화지 위에 직접 물체를 배치하고 빛을 차단하는 등 포토그램을 제작하는 다양한 과정들에 대해 짐작할 수 있을 것이다. 그 과정을 되풀이하는 것은 혼란스러울 수 있지만, 관람자는 더 자인한 것이 형태를 갖추어 가는 것을 바라보는 작가의 입장에서 그것이 완성되는 것을 볼 수 있다. 1920년대 당시의 첨단을 걷던 작가들은 이 과정에 매료되었다. 사진의 재현성과 복제성은 찰나의 가치를 절하시키는 반면, 인화지에 물체를 배치해 인화함으로써 한 장의 사진만을 얻을 수 있는 포토그램의 독특함은 시작부터 주의를 끌었다. 모홀리 나기는 법학을 공부한 후, 베를린으로 이사해 그곳에서 루키아 모홀리를 만나 결혼했다. 그는 1923년에 바이마르 바이하우스의 교장으로 임명되었으며, 1925년에 그림과 사진의 관계를 분명히 하고자 시도한 유명한 책 『그림, 사진, 영화(Painting, Photography, Motion Pictures)』가 발표되었다.

○ Funke, Groover, Moholy

322

László Moholy-Nagy. b Bácsborsod (HUN), 1895. **d** Chicago, IL (USA), 1946. **Photogram**. 1926. Photogram.

야콥 몰렌후이스 Molenhuis, Jacob　　　마을사람들 Villagers

몰렌후이스의 사진에 등장하는 마을 사람들은 마음속에 있는 것을 겉으로 드러내거나 친절한 표정을 짓는 데 익숙하지 않은 것 같다. 이런 초상화를 본 현대의 사진작가들은 자신을 할리우드나 광고 산업의 틀에 박힌 사람이라고 생각할 수밖에 없을 것이다. 이 사진처럼 뛰어난 초상사진은 꾸준히 그 명맥을 이어왔다. 이 같

은 사진은 처음 나왔을 당시 사진 속의 인물들과 사진가 외에는 대중의 관심을 끌지 못했다. 그러나 시간이 지나면서 당시의 문화와 이들의 존재감이 오롯이 드러나고 있는 이러한 형태의 사진은 점점 더 상상할 수 없는 모습을 묘사했기 때문에 특별하게 여겨지기 시작하였다. 몰렌후이스는 네덜란드의 북 흐로닝헌의 지방 도

시 크루이스벡에서 자전거 가게와 작은 사진 스튜디오를 운영했다. 몰렌후이스는 이 지역의 유일한 직업 사진작가였으며 6,000장에 달하는 다양한 사이즈의 원판을 남겼다.

○ Disfarmer, Keita, Weber

323

Jacob Molenhuis. b Kloosterburen (NL), 1894. d Kloosterburen (NL), 1987. **Villagers**. Date unknown. Gelatin silver print.

데 몬티손 백작 De Montizon, Count 동물원의 하마, 리전트 파크 The Hippopotamus at the Zoological Gardens, Regent's Park

안전한 창살 너머에 사람들이 서 있는 동안, 이 동물은 느긋이 쉬고 있다. 몬티손 백작은 리전트 파크의 런던 동물원에 들어온 지 얼마 안돼 당시 사람들을 엄청나게 흥분시켰던 이국적인 동물을 카메라에 담고자 한 것 같다. 이 동물은 1849년에 이집트의 한 귀족이 화이트 나일강 유역에서 포획해 빅토리아 여왕에게 선물하기

위해 이집트의 군사령관에게 보내진 것이었다. 스페인의 페르난도 7세의 조카였던 몬티손 백작은 이 사진을 '왕립사진협회소속사진교류클럽(Royal Photographic Society's Photo Exchange Club)'에서 발간하는 「올해의 사진첩1855(The Photographic Album for the Year1855)」에 기고했다. 이로 인해 그는 보도매체 역

사에서 자신만이 차지할 수 있는 부동의 위치를 확보하게 되었다. 후안 드 부르봉 왕자로도 잘 알려진 그는 1833년에 스페인 왕위 계승 전쟁에서 패한 아버지를 따라 영국으로 이주한 인물이기도 했다.

○ Bar-Am, Höfer, Hurn

Count de Montizon (Juan Carlos Maria Isidro de Borbón). b Madrid (SP), 1822. **d** London (UK), 1887. **The Hippopotamus at the Zoological Gardens, Regent's Park.** 1852. Salted-paper print.

사라 문 Moon, Sarah 모르간 Morgan

모르간 르 페이는 마법사다. 아서왕의 전설에 따르면, 치열했던 카멜롯의 전투가 끝나자 그의 용기를 북돋아 준 아서왕의 누이라고 전해진다. 사라 문의 책 『붉은 두건(Red Riding Hood)』에 실린 이 사진 속의 그녀 는 초라한 길에 대충 세운 배경막을 등지고 꿈꾸는 모 습으로 서 있다. 영어로는 『다름(Unlikeness)』이란 제

목으로 출판된 『브라이스 셈블랑(Vrais Semblant)』의 1991년 판 서문에서, 사라 문은 아무것도 아닌 것을 가 지고, 실제로는 일어나기 힘들고 설명할 수도 없는 상 황을 상상하면서 작품으로 연출하는 것이 얼마나 어려 운지를 토로했다. 그녀는 잠시만이라도 세상을 매혹시 킬 수 있을 거라고 생각했다. 그녀는 '특권, 환상, 다름,

아름다움'을 담은 사진을 만드는 어려움에 빗대어, '나 는 희망없는 중세의 탐구하는 기사처럼, 감격을 추구 하고 있다'고 적었다. 『사실 같지 않은 추억의 유품들 (Souvenirs Improbables)』을 통해 그녀가 1981년까지 작업한 패션사진을 훑어볼 수 있다.

○ Alinari, Hocks, Misrach, Parr, Tress

Sarah Moon. b Paris (FR), 1941. **Morgan**. 1985. Gelatin silver print.

찰스 무어 Moore, Charles 버밍엄 Birmingham

물대포에서 분출하는 물줄기, 그리고 흰색의 두 직사각형과 대비되는 흑인들의 모습이 담긴 이 사진은 당시 흑인과 백인이 서로 여론선동이 한창이던 1960년대의 민권투쟁을 함축적으로 보여준다. 찰스 무어는 1958~65년에 거세게 불었던 미국의 민권운동에 주목했다. 1962년 9월호『라이프』에 실린 그의 주요 작품

은 미시시피 대학에 입학이 허용된 첫 흑인 학생 제임스 메레디스를 미연방 군사령관의 명령으로 폭력적인 주변 환경으로부터 보호하는 문제에 대한 것이었다. 그가 사진에 담은 민권운동 관련 사진들은『건강한 나날들(Powerful Days)』(1991)에 수록되었다. 주로『라이프』에서 활동한 무어는 도미니카 공화국에서 일

어난 내전과 베네수엘라, 아이티에서 자행된 정치 폭력을 적나라하게 보여주었다. 그는 베트남 전쟁의 참상을 『라이프』,『세터데이』,『이브닝 포스트』,『포춘』 등에 게재했다. 베트남 전쟁이 끝나자 미얀마, 발리 등의 남아시아를 여행하며 수많은 다큐멘터리 사진을 남겼다.
○ Halsman, D. Martin, Nauman, Richards

326

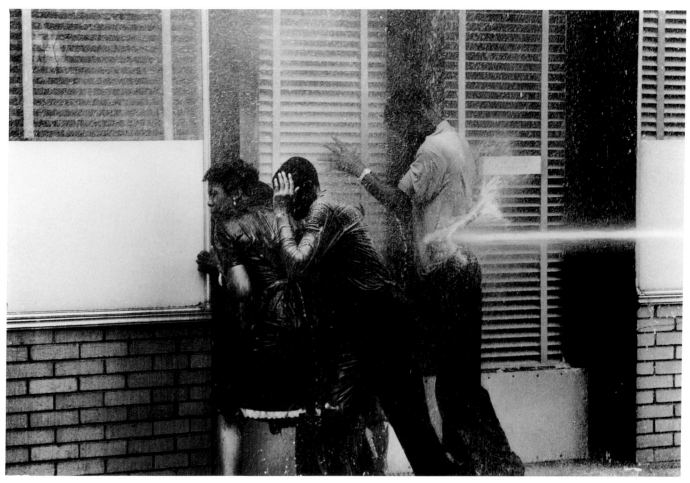

Charles Moore. b Tuscumbia, AL (USA), 1931. **Birmingham**. 1963. Gelatin silver print.

레이몬드 무어 Moore, Raymond 펨브르크셔 Pembrokeshire

펨브루크셔 해안을 이리저리 뛰어다닌 것일까? 사진에 보이는 놀이판이 어떤 놀이를 하는 것인지는 몰라도, 놀이판의 오른편을 왼편보다 덜 쓰도록 되어 있다. 사실 1번은 거의 지워져버렸다. 무심히 철썩이는 배경의 파도를 보면, 그저 걸어가야 하는지 혹은 한 패널에서 다른 패널로 뛰어 건너야 옳을지를 생각하게 만든

다. 1960~1970년대에 무어가 발표한 모든 풍경사진들은 중요한 순간에 우리가 그저 지나치면서 보기 쉬운 것들에 대해 다시 곰곰이 생각하게끔 유도하고 있다. 그는 이 사진에 나타난 것처럼 상상을 재현한 듯한 세계를 선보였다. 그는 작은 마을의 변두리나 해안가의 풍경들과 눈이 오거나 안개낀 날씨를 선호했다. 서

정적인 그의 사진은 언제나 풍부한 해석의 여지를 남긴다. 무어는 1950년대에 회화를 공부했고 1970년대에는 사진을 가르치는 데 힘을 쏟아 수많은 훌륭한 제자를 배출했다.

○ Hopkins, Kühn, Lartigue, Steele-Perkins, Vachon

Raymond Moore. b Wallasey (UK), 1920. d Canonbie (UK), 1987. **Pembrokeshire**. 1967. Gelatin silver print.

잉게 모라스 Morath, Inge
수컷 소에게 편자 끼우기 Ox Shoeing

거대한 수컷 소를 그럭저럭 우리에 넣은 후 도르레로 들어 올릴 준비를 마쳤다. 소가 맘껏 울부짖으며 머리를 문지를 수 있게 나무에 붙들어 맨 것으로 보아 자리를 잘 잡은 것 같다. 전경에 보이는 철바퀴로 된 손수레는 대장장이의 것인 듯하다. 1950년대에 수소에게 어떻게 편자를 박는지 알고 싶거나, 수소가 착용한 편자가 궁금하다면 이 사진에 자세히 나타나 있어 좋은 참고가 될 것이다. 소의 무던한 참을성이 왼쪽에 있는 무심한 협력자의 모습을 통해 잘 나타나 있다. 모라스가 1950년대에 택한 주제는 지극히 개인적인 영역의 일들로서 작은 즐거움, 우연한 만남 등에 관한 것이어서 비교적 편하고 신속하게 완성할 수 있었을 것이다. 그녀는 1930년대의 격렬한 정치적 이데올로기의 메시지를 전달하기보다는 일상생활을 고풍스러운 문화로 표현하는 일에 매진했다.

○ Annan, Emerson, Howlett, Manos, Rai, Ray-Jones

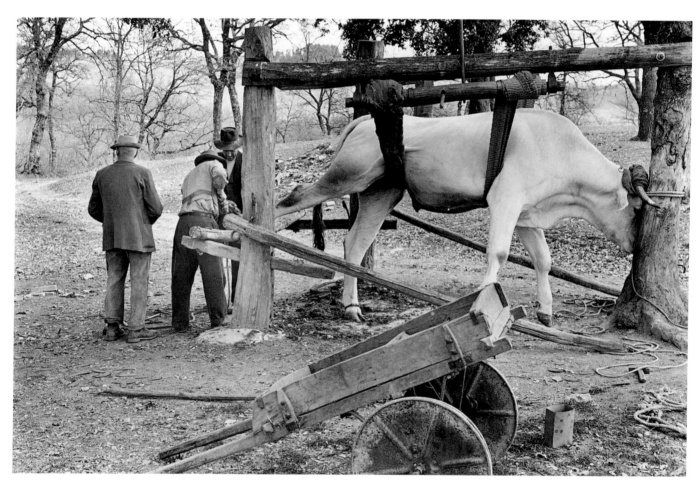

Inge Morath. **b** Graz (AUS), 1923. **d** New York (USA), 2002. **Ox Shoeing**. 1953. Gelatin silver print.

328

바바라 모르간 Morgan, Barbara

마사 그레이엄: '세상에 보내는 편지' Martha Graham: 'Letter to the World'(Kick)

'세상에 보내는 편지(Letter to the World)'는 1940년에 무용가이자 안무가인 마사 그레이엄이 창작해 그녀가 교편을 잡고 있던 버몬트의 베닝톤 칼리지에서 초연되었다. 그레이엄의 춤에 대한 기본적인 생각은 고전 발레가 가진 한계를 넘어서 기본으로 돌아가자는 것이었다. 이 사진에서 보는 것처럼 동작은 수축과 뻗는 동작

의 연속이며, 그것은 몸의 중심쯤에서 시작되어야 한다. 그레이엄은 춤을 새롭게 해석해 편하고 기분 좋게 추는 동작을 연구했다. 그녀의 첫 번째 걸작은 「태고의 불가사의(Primitive Mysteries)」(1931)였으며, 이어 미국적 주제인 「변경(Frontier)」(1935), 「애팔래치아의 봄 (Appalachian Spring)」(1944) 등을 안무했다. 회화를

전공한 바바라 모르간은 1930년대 후반부터 그레이엄을 사진으로 담기 시작했다. 그레이엄의 독창적인 무용세계는 모르간의 시각과 연출을 통한 작품으로 세상에 널리 알려져 있다.

● C. Capa, Giacomelli, Kollar, Schuh, Siskind

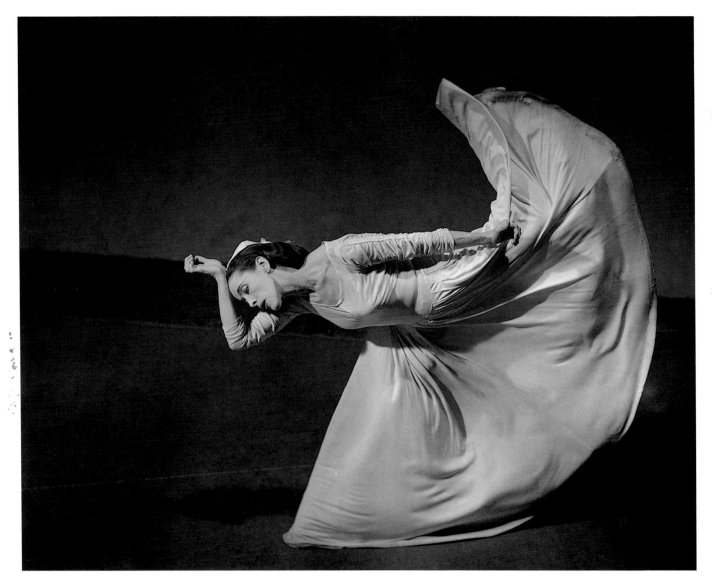

329

Barbara Morgan. b Buffalo, KS (USA), 1900. **d** Tarrytown, NY (USA), 1992. **Martha Graham: 'Letter to the World'(Kick)**. 1940. Gelatin silver print.

야스마사 모리무라 Morimura, Yasumasa 무용수 1 'Doublannage'(Dancer I)

이것은 야스마사 모리무라의 자화상으로, 세기 초에 레옹 박스트가 디자인한 의상을 입은 니진스키를 연상시킨다. 시대착오적임을 명백하게 드러내는 금 도금 신발을 통해 이 사진이 단순한 변장놀이가 아니라는 것을 암시한다. 모리무라의 주제는 문화의 통합으로, 사람들이 점점 타문화에 익숙해져서 서로 간 생활방식을 모방하게 되는 현상을 가리킨다. 마네의 「올랭피아」나 마르셀 뒤샹이 여성으로 분장하고 촬영한 「로즈 세라비」를 모방한 자신의 작품을 통해 전통문화와 서구문화가 혼재된 문화 식민지로서 일본의 현대 사회를 꼬집었다. 그는 자신의 모방을 통해 '고유한' 문화에 내포된 모방의 요소를 끄집어내 문화의 통합을 표현했다. 3차원 예술작품으로서 문화에 대한 모리무라의 관심은 1980년대 유럽의 조안 풍크베르타와 네덜란드의 포토그라피아 부파 예술가들과 맥을 같이 한다. 모리무라는 1983년부터 일본에서 전시회를 갖기 시작했다.

○ Dater, Fontcuberta, Kollar, Nauman, Rainer, Warhol

Yasumasa Morimura. b Osaka (JAP), 1951. **'Doublannage'(Dancer I)**. 1989. Mixed media. **h**240 × **w**120 cm. **h**94½ × **w**47¼ in.

다이도 모리야마 Moriyama, Daido

여인, 요코스카 Woman, Yokosuka

그녀는 곤경에 빠져 어쩔 도리가 없다는 듯 매춘부가 되겠다고 했다. 그런 그녀가 맨발로 뒷골목의 톱니같은 파편 속에 버려진 모습으로 사진작가의 플래시 세례를 받으며 카메라에 담겼다. 1970년대 일본 사진, 특히 모리야마가 중요시했던 것은 타락한 도시에 내던져진 사람들의 더 나은 미래를 점치는 것이었다. 모리야

마가 설 땅은 어디에도 없고, 그가 꿈꾸는 일이 어디에서도 일어나지 않더라도 그의 작품은 도덕적인 예술이다. 때문에 사진에 등장하는 사람들은 우연히 마주친 것처럼 연출되었다. 사진 속에 담긴 사건이 지극히 개인적인 일이라도 모리야마의 사진을 통해 이런 현실에 대해 곰곰이 생각해보게 된다. 서구의 사진작가들은

1970년대에 모리야마와 같은 주제를 탐색하다 현실성이 없다는 이유로 상황이 더 나빠지는 대변혁을 그리는 것으로 방향을 전환했다. 이 사진은 1972년에 출판된 모리야마의 사진집 『사냥꾼(A Hunter)』을 통해 처음 선보였다.

○ Bellocq, Dupain, Horst, Yavno

Daido Moriyama. b Osaka (JAP), 1938. **Woman, Yokosuka**. 1970. Gelatin silver print. **h**34.5 × **w**26 cm. **h**13½ × **w**10¼ in.

루이스 몰리 Morley, Lewis 크리스틴 킬러 Christine Keeler

크리스틴 킬러가 아르네 야콥슨이 디자인한 네발 달린 앤트 체어(Ant Chair)에 걸터 앉아 있는 이 사진은 1963년 이후 매우 유명해졌다. 전직 모델이자 쇼걸인 킬러는 같은 해 보수당 정부를 거의 전복시켰던 프로퓨머 사건에 연루되었기 때문이다. 루이스 몰리는 크리스틴 킬러와 조 오튼의 사진으로 유명해져 60년대의 주요 사진작가 가운데 한 사람으로 자리 잡았다. 영국인과 중국인 부모 아래 홍콩에서 태어난 몰리는 1941~1945년에 일본이 홍콩을 지배하자 그곳에 억류되었다. 종전 후 그의 가족은 영국으로 이사를 했고, 몰리는 '트윅 아트 스쿨'에서 예술교육을 받았다. 몰리는 『포토그라피 매거진(Photography Magazine)』 1957년 판에 처음으로 사진을 실었으며 1958년에는 『태틀러(Tatler)』에서 사진기자로 활동했다. 그는 1960년대까지 런던의 『상류사회(beau monde)』를 통해서 사진을 발표했다. 1989년에 '내셔널 포트레이트 갤러리'에서 전시회를 열었으며 현재 호주에서 살고 있다.

○ Abbe, Arnold, Willoughby

332

라이트 모리스 Morris, Wright

발전소와 야자수 나무, 로즈부르그, 뉴멕시코 Powerhouse and Palm Tree, near Lordsburg, New Mexico

이 작품은 자연을 상징하는 잘 다듬어진 야자수와 어둡게 처리된 발전소의 굴뚝을 선명하게 대비되도록 신중하게 연출한 사진이다. 나무는 자연을 대표하는 상징이자 나무에 드리워진 그림자를 통해 시간을 나타내는 기능도 하고 있다. 슬레이트 조각과 합판으로 만들어진 건물 역시, 그림자를 통해 시간을 알려주는 일종의 해시계 같은 역할을 하고 있다. 모리스는 이런 사진에 대해 '대표 구조물이 무수한 변화를 표현하는' 사진이라고 언급하기도 했다. 1939~1940년에 모리스는 1만마일에 달하는 긴 여정을 통해 미국 전역을 여행하며 이와 같은 종류의 건물과 풍경을 카메라에 담았다. 1942년에 여행을 다시 시작한 그는 『거주자들(The Inhabitants)』(1946년)이란 제목으로 출판된 사진집에 자신의 글들과 함께 여행 중에 촬영한 작품들을 실었다. 그 작품들은 이 사진에서 볼 수 있는 것처럼 선명한 대비를 이루고 있다.

⊙ Christenberry, Meyerowitz, Ristelhueber, Scianna

Wright Morris. b Central City, NE (USA), 1910. **d** Mill Valley, CA (USA), 1998. **Powerhouse and Palm Tree, near Lordsburg, New Mexico**. 1940. Gelatin silver print.

프란시스 제임스 모티머 Mortimer, Francis James

이 사진은 곡물을 싣고 글래스고에서 호주로 항해하던 아덴 크레이그호가 난파된 장면을 촬영한 것이다. 모티머가 가장 관심을 가졌던 것은 등대의 형상이나 전함, 혹은 사진에 보이는 생존자 중 왼쪽에 있는 조심스러운 선원의 침착함처럼, 상징적으로 계산된 냉담하고 불안정한 요소들이었다. 모티머는 여러 해 바다를 주로 촬영해 축적된 흑백의 사진들로 이런 합성 사진을 만들어 발표했다. 그는 『영국 사진저널(British Journal of Photography)』(1904부터), 『아마추어 사진가(Amateur Photographer)』(1908년부터)와 『올해의 포토그램(Photograms of the Year)』(1912년부터) 등 대부분의 세월을 편집하는 일을 하면서 지냈다. 타고 있던 런던 버스에 날아든 독일 V-1 폭탄에 치명상을 입고 사망했으며 1944년에 왕립사진협회에서는 그에게 '프로그레스 메달(Progress Medal)'을 추서했다.

● Arbuthnot, Hurley, Le Gray, Oorthuys, Ulmann

334

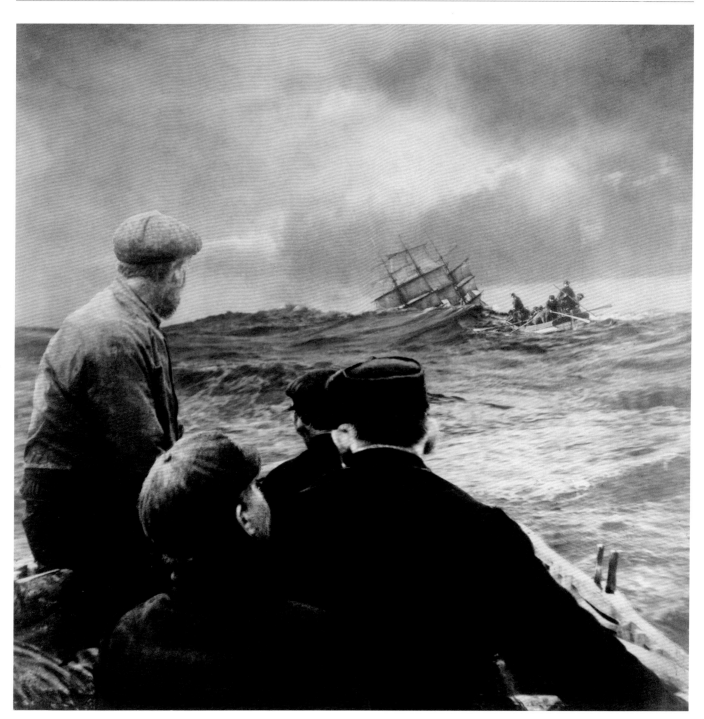

Francis James Mortimer. b Portsea (UK), 1874. d London (UK), 1944. **The Wreck (of the Arden Craig), St Agnes, Scilly**. 1911. Chlorobromide print.

마틴 문카시 Munkacsi, Martin 키싱겐의 아이들, 독일 Children at Kissingen, Germany

키싱겐에 있는 유치원에 다니는 것으로 보이는 이 아이들은 자신들을 사진에 담고 있는 작가의 존재를 알고 있는 것 같다. 아이들은 철조망 너머로 얼핏 보이는 몇몇 선생님들과 햇빛을 즐기고 있다. 1937년에 문카시는 왜 이 사진을 자신의 작품 가운데 가장 뛰어난 작품으로 여기는지 말한 적이 있다. 그는 이 사진을 통해 인류의 절망적인 운명을 표현하고자 했다. 한 통 속에 밀어 넣은 청어의 운명과 일정한 규범 아래 충분치 못한 공기와 책 외에는 존재하지 않는 영역에 사는 사람들 사이에는 유사성이 있다고 생각했다. 돌이켜보면 문카시는 『베를리너 일레스트리에르테 차이퉁(Berliner Illestrierte Zeitung)』에 실린 이 사진을 통해 유럽에 전체주의의 도래를 암시한 것으로 여겨진다. 1927년에 문카시는 부다페스트를 떠나 베를린으로 이사해 예리한 시각으로 작업하는 활동가로 자신의 위치를 확고히 했다. 미국으로 이주한 후 1939~1940년에 뉴욕의 『하퍼스 바자(Harper's Bazaar)』에서 활약했다.

○ Arbus, Gerster, Glinn, Krull, Ruscha, Salgado

Martin Munkacsi. b Cluj (ROM), 1896. **d** New York (USA), 1963. **Children at Kissingen, Germany**. 1929. Gelatin silver print.

니콜라스 머리 Muray, Nickolas 하늘의 병사들 Soldiers of the Sky

소녀의 입술에 칠해진 강렬한 색깔의 립스틱은 그녀의 여성성을 나타내는 데 필수적인 요소이다. 햇빛으로부터 눈을 가리며 홀로 서 있는 비행사의 모습은 때로는 모호한 인상을 준다. 그 당시의 또 다른 문제는 사람들에게 러시아, 독일, 이탈리아 등의 전체주의를 통해 영웅적 이미지가 주입되었다는 점이다. 그러나 화장품은 아름다워지려는 여인들에 의해, 혹은 할리우드의 전쟁 관련 서비스의 영향으로 계속 수입되었다. 이 무렵에 이 사진을 찍었다. 머리는 미국에서 제일 유명한 초상 사진작가였다. 1913년에 미국으로 이주하기 전에 헝가리에서는 조각을 공부했다. 1921년에 그는 『하퍼스 바자』에서 초상사진을 찍기 시작해 1925년 무렵에 유명해졌으며 이 사진에도 사용되고 있는 '컬러 카브로 인화법'의 대가였다. 재능이 뛰어나고 매력적이었던 그는 1927년에 전미 펜싱 대회에서 우승했고, 국가대표로 올림픽에 출전하기도 했다. 또한 민간항공초계부대의 공군 중위로 참전하기도 했다.

○ Eggleston, Iturbide, Lele, Patellani, Yevonde

Nickolas Muray. b Szeged (HUN), 1892. d New York (USA), 1965. **Soldiers of the Sky**. 1940. Colour carbro print.

에드워드 J. 마이브리지 Muybridge, Eadweard J.

말이 앞으로 전진할 때, 53cm(21인치) 떨어진 곳에 위치한 12대의 카메라 셔터가 작동했다. 초속 131.25m의 속력으로 달리는 말의 모습이 0.5초보다 짧은 순간에 포착한 별개의 영상으로 나누어져, 숫자가 매겨진 화면에 각각 담겼다. 마이브리지는 달리는 말의 움직임을 카메라에 담으려고 했다. 그는 팔로 알토에서 철

로를 주제로 작업하던 리랜드 스탠포드와 함께 1870년대 말 이 목표를 이루었다. 1878~1880년에 마이브리지는 팔로 알토에서 활동하면서 동물의 움직임, 그 다음에는 사람의 움직임을 카메라에 담았다. 뒤이어 그는 이와 같은 사진들을 이용해 움직이는 영상을 만들었다. 그는 1880년에 〈주프락시스코프(Zoopraxiscope)〉라

는 계획을 세워 실험하던 결과들을 축음기의 발명자 토마스 에디슨에게 넘겨주었다. 1884년에 마이브리지는 펜실베이니아 대학교의 후원으로 일하기 시작하였다.

◑ Bragaglia, Caponigro, Le Querrec, Manos, E. Smith

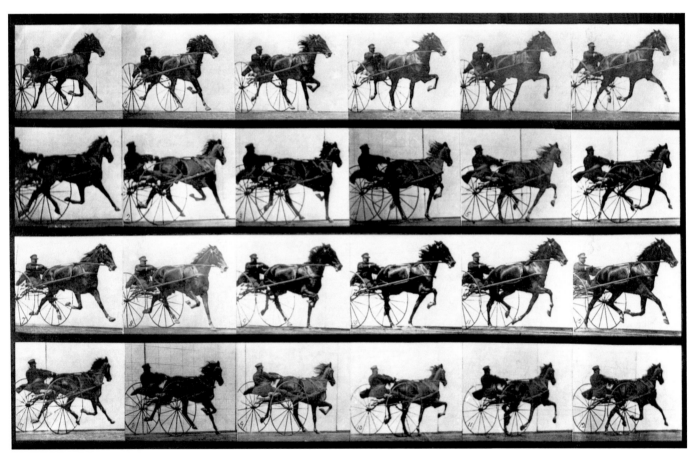

Eadweard J. Muybridge (Edward James Muggeridge). b Kingston-on-Thames (UK), 1830. d Kingston-on-Thames (UK), 1904. **Attitudes of Animals in Motion, Horses, Trotting, Edginton, No. 34**. 1879. Photoprint.

칼 마이던스 Mydans, Carl 엄마와 아이들 Mother and Children

큰 아들의 오른편에 앉은 맨발의 엄마는 카메라를 향해 금방이라도 어떤 반응을 보일 것 같은 어린 아이를 데리고 있다. 그들은 테네시의 미국 70번 고속도로변, 포드 차대가 버려진 방 한 칸짜리 오두막에서 살고 있다. 1935년 미국 농림부의 '재정착청'에서 실행한 다큐멘터리영화 프로젝트에서 활동하던 중에 촬영했다.

1936년 이 일을 그만두고 『라이프』에서 활동했다. 그의 시각은 다큐멘터리스트이라기 보다는 보도사진작가에 가까웠다. 그는 이 사진에 나타나 있듯이 아주 작은 사건일지라도 한 시대를 대표할 수 있다는 관점을 가지고 이런 일들에 관심을 쏟았다. 이 사진이 탁월한 이미지를 지닌 이유는 고단해 보이는 엄마의 얼굴과 침착

한 아들의 표정이 이루는 조화 때문이다. 자연스러운 상태를 나타내는 엄마의 표정과 함께 관심을 환기시키려는 듯 표현된 아이들의 모습은 모든 종류의 열망을 대변하고 있다.

○ Lange, Lyon, Owens, Seymour, Stoddart

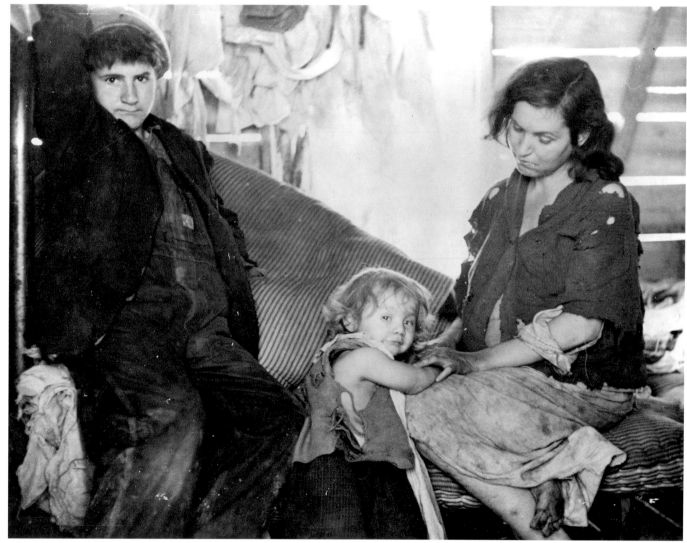

Carl Mydans. b Boston, MA (USA), 1907. **d** Larchmont, NY (USA), 2004. **Mother and Children**. 1936. Gelatin silver print.

338

장 뤽 미리엥 Mylayne, Jean-Luc

아주 잠시 올가미에 걸릴 뻔한 참새가 둥지를 떠나고 있다. 미리엥은 멀리 보이는 농장에 초점을 맞추었으며, 햇살을 받아 두드러지는 묘한 줄무늬로 강조되어 흐릿한 새의 모습은 비상을 상징하고 있다. 미리엥은 인간의 관점에서 자연에 거주하는 생물들이 왜 그곳에 사는지에 대한 것이 아니라, 그들의 사는 모습 자체에 관심을 두었다. 예를 들어, 참새의 날개는 신속함을 나타낸다. 그러나 인간의 관점에서 그것을 보면 박제사의 견본같이 부자연스러운 것으로 볼 수 있을 것이다. 이 사진 속의 새는 결과는 예측할 수 없지만 그저 깜짝 놀라 날아오르는 모습이다. 미리엥의 사진은 일반적으로 연중의 일정기간에 주목해 그 기간별로 연작을 만들었다. 이 사진을 촬영한 8월~9월의 경우, 그는 더운 여름의 정적과 나무 그늘진 농장의 고요함 등을 통해 계절의 특징을 나타냈다. 비상하는 새는 이런 분위기에 활력을 불어넣으며 구성의 완성도를 높이고 있다.

○ Fontcuberta, Hosking, Lanting, Vilariño

Jean-Luc Mylayne. **b** Amiens (FR), 1946. **august–september**. 1992. C-type print. **h**100 × **w**100 cm. **h**39½ × **w**39½ in.

제임스 나트웨이 Nachtwey, James

어떤 크로아티아 병사가 모스타르에 있는 황폐한 아파트 창문에서 무슬림 진지를 향해 총을 겨누고 있다. 전쟁이 치열한 상황을 감안해 나트웨이는 황폐한 욕실을 배경으로 삼았다. 정확한 초점, 천정에 있는 조명등의 윤곽, 목표를 향한 총을 든 병사의 시선, 중대한 결정의 순간 등 이 모든 것이 어우러져 훌륭한 작품이 되

었다. 자신의 작품을 묶은 사진집 『전쟁의 결과(Deeds of War)』(1989)로 큰 반향을 불러일으켰던 그는 전쟁을 기록한 가장 탁월한 사진작가이며, 아마도 전쟁 자체 또는 이 사진에서 나타난 것과 같이 아무것도 의식하지 못한 채 총을 겨눈 긴박한 순간에 관심을 가진 소수의 사람들 가운데 하나일 것이다. 나트웨이는 가

장 위험한 사태가 일어나고 있던 아프가니스탄, 레바논, 니카라과, 북 아일랜드, 엘살바도르, 스리랑카, 케냐 등을 취재함으로써 로버트 카파 골드 메달을 네 번이나 받았다.

◉ E. Adams, Clark, Gaumy, Jackson

James Nachtwey. b New York (USA), 1948. **A Croat Soldier Fires from an Abandoned and Destroyed Apartment**. 1993. Gelatin silver print.

나다르 Nadar

장 프랑수아 밀레 Jean-François Millet

프랑스 학파 중 가장 성실한 인재였던 밀레를 존경했던 나다르는 프록코트를 입은 채 주피터를 연상시키는 모습으로 포즈를 취한 밀레를 표현했다. 1850년대 중반~1870년대의 걸출한 초상사진 시리즈를 통해 국가가 계속 보전하려는 프랑스의 문화 거장들을 기록한 것으로 인해 나다르의 중요성은 이루말할 수 없을 정

도다. 그는 자연의 빛을 조절하기 위해 거울이나 스크린 등의 소도구를 사용하지 않았다. 나다르는 주인공이 자신을 가장 잘 표현할 수 있는 자세를 취하도록 유도해 이 사진에 나타난 바와 같이 낭만적이고 엄숙한 모습을 연출했다. 파리의 라틴구(區) 경찰 기록에 나타난 대단히 파격적인 교리를 퍼뜨린 위험인물처럼 묘사

되기도 했던 나다르는 1840년대에 저널리스트로 활동하면서 자유분방한 보들레르, 도미에와 쥘 베른 등과 교분을 맺었다. 1860년대와 1870년대에 기구조종사였으며 '공기보다 비중이 큰' 비행기의 옹호자로서 큰 더욱 명성을 떨쳤다.

⊙ Brady, Burke, Carjat, Hoppé, Hubmann, Strand

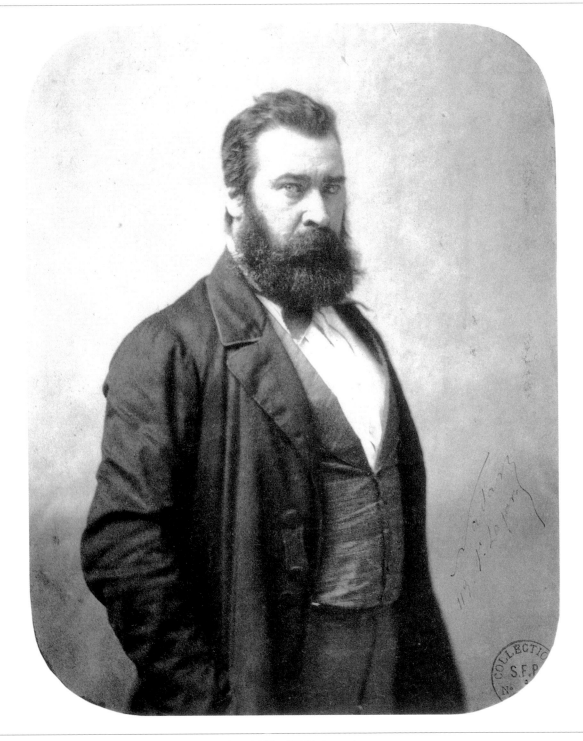

341

Nadar (Gaspard Félix Tournachon). b Paris (FR), 1820. d Paris (FR), 1910. **Jean-François Millet.** c1860. Salted-paper print.

브루스 나우만 Nauman, Bruce 샘으로 표현한 자화상 Self-Portrait as a Fountain

자신을 샘으로 상상한 나우만이 카메라를 향해 가느다란 물줄기를 뿜고 있다. 나우만은 사진에 입문할 무렵부터 자신의 신체를 오브제로 취급했으며 사진 속에서 자신의 퍼포먼스를 통해 나타나는 개인적인 심상을 기록하고자 했다. 「샘으로 표현한 자화상」은 1966~1967년경에 시작한 11장의 컬러 사진 연작 가운데 하나다.

그 외에도 찰흙을 흠뻑 칠한 발을 표현한 「찰흙 발(Feet of Clay)」과 접시에 먹을 수 있는 글자를 담아놓은 「먹을 수 있는 나의 말(Eating My Words)」 등은 작품 설명과 함께 동음이의어의 익살과 상투적인 문구를 곁들이고 있다. 나우만은 예술적으로 표현할 수 있는 솔직한 생각과 물체에 매력을 느꼈다. 나우만 자신은 이

를 부인했으나 아래 사진과 더불어 사진과 조각을 연관지어 접근한 1960년대 그의 작품들은 1917년 남자용 소변기를 전시한 마르셀 뒤샹의 「샘」과 연관성을 지니고 있다.

⚪ Morimura, Rainer, Richards, Warhol, Witkiewicz, Wulz

342

Bruce **Nauman**. **b** Fort Worth, IN (USA), 1941. **Self-Portrait as a Fountain**. c1966. C-type print.

샤를 네그르 Nègre, Charles

굴뚝 청소부들의 걸음새 Chimney-Sweeps Walking

단순한 소리침만으로 자신들의 일을 광고하는 굴뚝 청소부들은 단조로운 도시에서 가을에만 볼 수 있는 독특한 풍경이다. 세 사람의 걸음걸이를 서로 비교해 보게 되는 이 장면은 1851년에 파리의 케브로봉에서 연출하여 촬영한 사진으로 보인다. 그곳은 오노레 도미에의 작업실 근교로, 한 블럭 떨어진 곳에는 네그르의 작업

실이 있었다. 이 장면이 그림을 그리기 위해 의도된 것일지라도 사진의 역사에서 매우 중요한 작품이다. 이 사진에는 사진에 대해 오래동안 지속되어 온 선입관 중 하나인, 사진은 움직임을 즉시 포착하는 것이라는 관점이 잘 나타나 있기 때문이다. 그와 비슷한 초창기의 사진작가들처럼 네그르는 폴 들라로슈로부터 회화를 배

웠다. 1840년에는 그가 촬영한 프랑스 남부 지방의 습작 사진들이 출판된다. 1861년에 니스로 내려간 그는 초상사진과 휴가 중인 사람들을 카메라로 담았다.

○ Coburn, Franklin, Ronis, Sander

343

Charles Nègre. b Grasse (FR), 1820. **d** Grasse (FR), 1880. **Chimney-Sweeps Walking**. 1851. Albumen print.

아놀드 뉴먼 Newman, Arnold 조지아 오키프, 고스트랜치, 뉴 멕시코 Georgia O'Keeffe, Ghost Ranch, New Mexico

위쪽에 보이는 큰 뿔양의 두개골과 뿔은 조지아 오키프가 가장 좋아하는 모티프인 하늘, 하늘에 떠 있는 구름과 함께 그녀의 그림에 자주 등장하는 푸른 공간을 떠오르게 한다. 빈 화폭을 등지고 옆모습을 보이고 있는 오키프의 모습은 자신의 작품에 등장한 인물처럼 보인다. 뉴먼과 같이 1940년대에 예술을 시작한 미국 예술가들은 조지아 오키프의 권위 있고 전설적인 경력을 잘 알고 있었다. 그녀가 유명한 상징주의자였던 것은 물론, 예술사진의 위대한 선구자인 알프레드 스티글리츠의 연인이었던 것조차 익히 알려져 있었다. 필라델피아에서 공부한 뉴먼은 예술가가 성취한 업적이나 이들의 양식, 도상 등을 이용해 그들의 명성을 잘 표현한 초상사진들을 발표했다. 1946년에 뉴욕으로 이주해 그곳에서 예술가의 초상사진 작업을 계속했으며, 『라이프(Life)』와 『하퍼스 바자(Harper's Bazaar)』 등을 포함한 유명한 잡지에 수많은 작품을 실었다.

○ Blume, Cameron, Furuya, Hoppé, Stieglitz

Arnold Newman. b New York (USA), 1918. d New York (USA), 2006. **Georgia O'Keeffe, Ghost Ranch, New Mexico**. 1968. Gelatin silver print.

헬무트 뉴튼 Newton, Helmut 그들이 온다 They are Coming

사진의 제목, 『그들이 온다(Sie Kommen)』는 마치 이 소녀들이 침입군의 선봉이기라도 한 듯, 독일의 불길한 상황의 전조처럼 들린다. 하이힐만을 신은 채 나신으로 등장하는 사진 속 인물들도 자신들의 피부가 마치 의복이라도 되는 양 무심해 보인다. 무관심한 표정의 그녀들은 해부학적인 견본사진처럼 보일 정도다.

1970~1980년대에는 공연자들과 유명한 대중 예술가들은 이전과는 다른 형식을 대중에게 표현하고자 했다. 그 때문인지 뉴튼의 사진 속 인물들은 1976년에 그의 사진에 등장한 앤디 워홀이 포즈를 취했던 것처럼 무관심한 표정으로 연기하고 있다. 뉴튼은 마스킹과 연출을 통해 1920년대 베를린의 사진을 연상시키고

자 했다. 베를린에서 자란 뉴튼은 1940년에 호주로 이주하기 전까지 초상사진 작업실에서 일했다. 1956년에 영국 『보그(Vogue)』에서 일하기 시작해서, 1960년대 이후 세계 패션사진을 이끄는 사진작가 중 한명이 되었다.

○ Abbe, Koppitz, Rheims, Warhol

Helmut Newton. b Berlin (GER), 1920. **d** Los Angeles, CA (USA), 2004. **They are Coming**. 1981. Gelatin silver print.

마이클 니콜스 '닉' Nichols, Michael 'Nick'

미스터 지그스 Mr Jiggs

소방관의 무도회에서, 손목시계를 차고 바지 멜빵을 한 Mr. 지그스가 일어서서 약간 걱정스러워 하는 듯이 보이는 사람을 위해 연기하고 있다. Mr.지그스(사실은 암컷)는 자신의 주인인 27살의 로니 윈터와 함께 이 사진에 등장할 당시 '세상에서 가장 영리한 침팬지'로 알려져 있었다. 주인은 Mr.지그스를 우리에 가두지 않고 전용 방과 냉장고를 마련해 자신의 집에서 함께 살았다. Mr.지그스는 야생동물을 전문으로 촬영하는 니콜스가 만난 어른스러운 연기를 하는 유일한 침팬지였다. 그의 작품은 자연질서의 파괴와 소중한 것을 상실한 세태를 반영했다. 1988년에 비룽가 국립공원에 남아 있는 르완다와 자이르국경에 살던 거의 멸종된 야생 고릴라에 관한 『고릴라: 생존을 위한 투쟁』을 펴냈다. 인간과 유인원 사이의 관계에 대해 기록한 『위대한 꼬리없는 원숭이: 두 세계 사이』(1993)를 발표했다. 이어 미국 동물원의 대변혁에 관한 『왕국의 보호자』(1996)를 발표했고, 이후 『내셔널 지오그래픽』에서 일했다.
○ Ray-Jones, Skoglund, Stern, Wegman

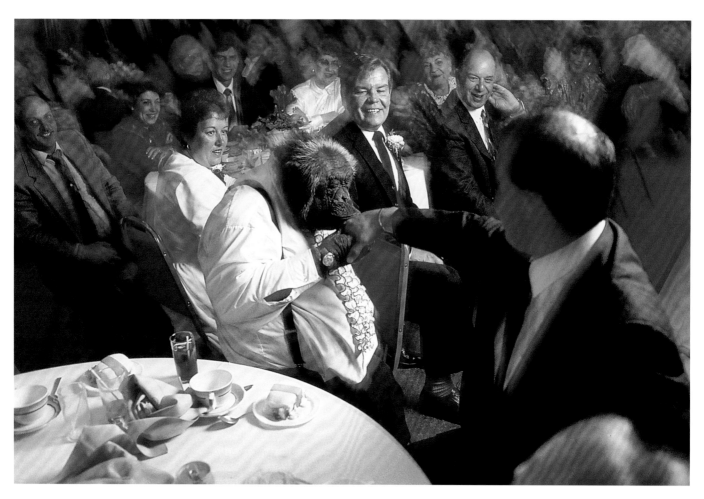

Michael 'Nick' Nichols. **b** Florence, AL (USA), 1952. **Mr Jiggs**. 1991. C-type print.

레나트 닐슨 Nilsson, Lennart **3개월 된 태아** A Human Foetus at Three Months

초기 단계의 태아는 은하계의 탄생처럼 보이는 배경을 뒤로하고 태반에 자리 잡고 있다. 닐슨은 1955년 전시회 '인간가족(Family of Men)'전에서 출산과 유년시절을 담은 작품들을 선보였다. 당시 그의 작품들은 그저 어른이 되기 위한 예비 단계를 그린 것으로 해석 되었다. 그러나 이후 1960년대 초반부터 닐슨은 자궁의 모

습을 촬영하기 시작했고, 그의 사진들은 더 웅대한 규모, 별들 사이의 새로운 운명체로서의 인류의 존재를 나타냈다. 1940년대와 50년대에 닐슨은 스웨덴의 잡지자 『Se』와 『블랙 스타 에이전시(Black Star agency)』에서 기자로 활동했다. 그 당시에도 그는 생물학적 존재에 관심을 가지고 있었으며 1960년쯤 그는 사람 태아의

발육 과정을 기록하기로 결심했다. 『라이프(Life)』의 지원을 받아 4년 만에 완성된 결과물들이 1965년 여름에 『라이프(Life)』와 스웨덴의 『Idun』에 게재되어 전 세계인을 경악하게 했다.

○ Arnatt, Wojnarowicz

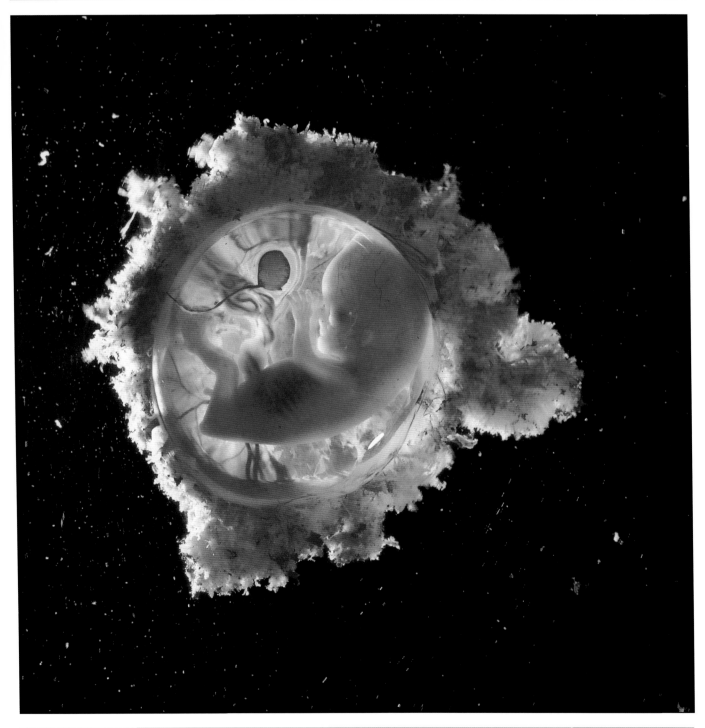

Lennart Nilsson. **b** Strängnäs (SWE), 1922. **A Human Foetus at Three Months**. 1973. C-type print.

니콜라스 닉슨 Nixon, Nicholas 베베와 함께 있는 샘 Sam with Bebe

이 사진은 사랑이 넘치는 다정한 모습을 담고 있다. 1983년 11월에 태어난 사뮤엘 헌터 닉슨의 얼굴을 베베 닉슨의 두 팔이 감싸고 있다. 그녀의 피부결이라든지 치아교정기 같은 것들이 자세히 보인다. 카메라의 초점은 기뻐하는 아들의 얼굴에 맞추어져 있다. 사진은 대상에 대해 분석할 여지를 남기고자 일정한 거리를 유지하는 것이 일반적이다. 근접 촬영한 사진들은 보는 이로 하여금 다른 사람을 단순히 이해하기보다는 다른 사람의 입장이 되어 보기를 요구한다. 이것은 닉슨이 1980년대 초부터 나이든 사람들과 가족들을 근접 촬영한 작품들 가운데 하나다. 1980년대와 1990년대 그의 작품에는 점차 세상과 동떨어져 자기만족을 추구했던 당시 다큐멘터리 사진의 경향이 잘 나타나 있다. 그는 1975년에 뉴욕 로체스터에 있는 조지 이스트만 하우스에서 열린 「뉴 토포그라픽스(New Topographics)」전에서 중심적인 역할을 했다.

○ Davidson, Goldin, Minkkinen

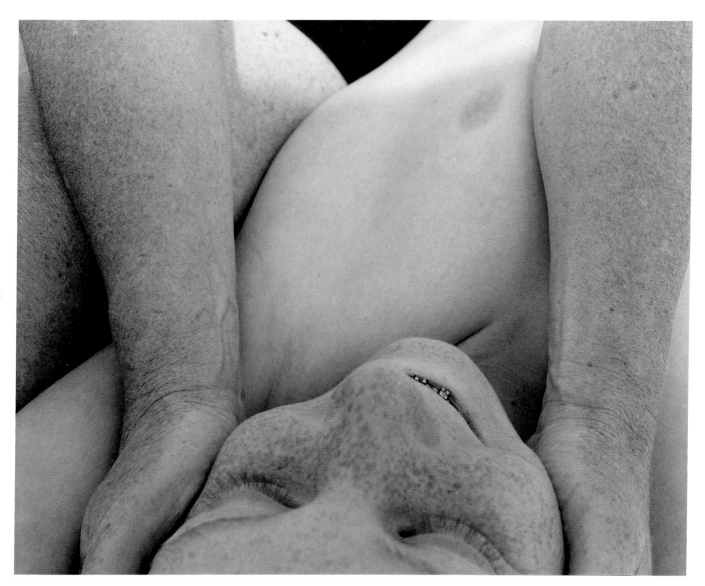

348

Nicholas Nixon. b Detroit, MI (USA), 1947. **Sam with Bebe**. 1996. Gelatin silver print.

윌리엄 노트만 Notman, William 모닥불이 있는 풍경 Campfire Scene

몬트리올의 한 사진 작업실에서 촬영한 이 사진은 캐나다인의 야외활동을 담은 연작 가운데 하나로 노트만을 유명하게 만들었다. 마그네슘광으로 효과를 낸 모닥불 빛이 타오르고, 전경에 있는 눈은 소금인 것 같다. 노트만은 자신의 연작에 등장하는 쌓아놓은 목재, 오두막 짓기, 보트가 세워져 있는 모래사장, 천막 세우기, 나무가 심어진 눈 덮인 평야, 얼어붙은 호수 등을 자신의 작업실 낡은 카펫 위에 어떻게 설치했는지 설명한 적이 있다. 노트만은 꽤 많은 명사들의 초상사진과 야심적인 건축사진을 남겼지만, 이 사진처럼 여러 시험을 통해 현실화시킬 수 있는 환상을 사진을 통해 구체적으로 표현하려는 시도로 더욱 유명해졌다. 노트만의 작품세계는 1860년대 집중했던 실내를 배경으로 작품 소재를 설치했던 연출사진에서 1870년대와 1880년대의 정교한 합성사진으로 변모해 갔다. 1861년에 빅토리아 여왕은 그를 '올해의 사진작가'로 지명했다.

○ Abbas, O'Sullivan, Tsuchida

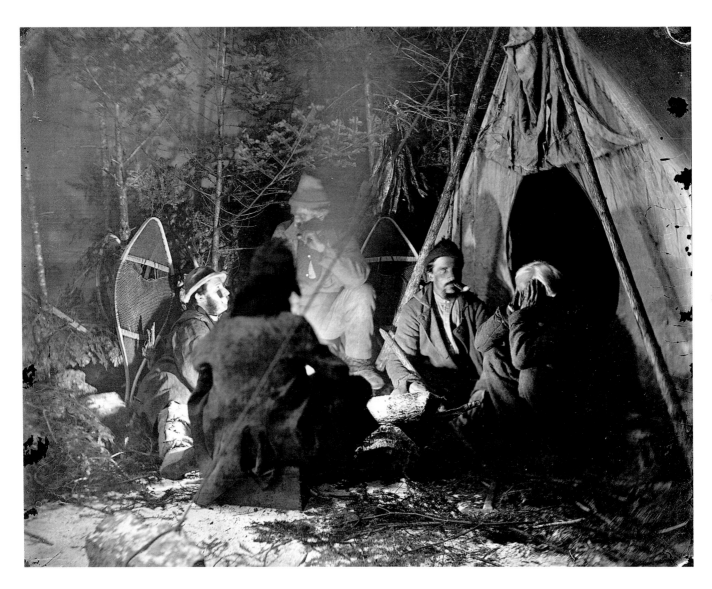

William Notman. b Paisley (UK), 1826. d Montreal (CAN), 1891. **Campfire Scene**. 1866. Albumen print.

게오르그 오드너 Oddner, Georg 식사시간 Meal Time

어떤 소년이 눈 먼 거지를 데리고 페루의 어느 시골, 자 갈로 포장된 길을 걸어오고 있다. 그 걸인이 모자를 앞 쪽으로 내밀어 구걸할 태세인 걸 보면, 아마도 사진 속 의 소년은 그 걸인을 사진가에게 데리고 오는 중일지 도 모르겠다. 이 장면은 1950년대에 사회문제에 관심 있는 작가 중 성경의 내용을 함축적으로 표현해 가장

다양한 주제를 다루었던 오드너가 카메라에 담은 것이 다. 배경에 보이는 식사는 최후의 만찬이나 갈릴리 가 나의 혼인 잔치에서 예수가 물을 포도주로 만든 기적 을 암시하는 것일 수도 있다. 걸인은 작은 기적을 바라 며 그에게로 다가오고, 벽에 기대어 세워놓은 사다리 는 예수의 십자가형을 암시할지도 모른다. 2차 세계대

전 이후 유럽의 사진기자들은 골고다(수난의 땅)로 가 는 길을 떠올렸다. 그리고 오드너는 저개발지역인 남 아메리카에서 이와 같은 것을 떠올리면서 사진에 담게 된다. 1946~1949년에 재즈 뮤지션으로 일하던 오드 너는 1951년에 프리랜서 사진가가 되었다.
○ Atwood, Barbey, Scianna, Shahn

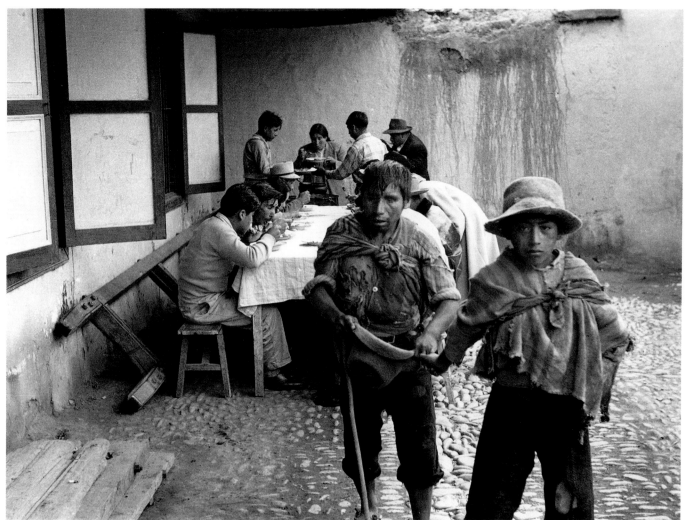

350

Georg Oddner. **b** Stockholm (SWE), 1923. **d** Malmö (SWE), 2007. **Meal Time**. 1955. Gelatin silver print.

켄 오하라 Ohara, Ken 하나 One

이와 같은 인물사진은 어떻게 해석해야 할까? 이 사진은 단지 눈, 눈썹, 코, 입술만이 담겨 있다. 인물을 촬영한 경우 머리스타일이나 셔츠 색깔 등으로 그 사람의 개인 생활을 표현하고자 하는 것이 일반적이다. 인물의 이목구비는 개개인의 모습만을 나타낼 뿐, 그것만 가지고는 사진 속 인물의 교육정도나 직업 등을 알 수 없다.

이 사진은 오하라가 근접 촬영한 인물사진을 묶은 유명한 책 『하나(one)』(1970)에 처음 실렸으며, 책에 실린 수백 장의 사진들은 모두 이 사진과 같은 근접 촬영한 인물의 모습을 담은 사진들이 한 페이지를 꽉 채우고 있다. 서문에서 오하라는 "나는 사람들이 이 사진집을 보면서 지루했으면 좋겠다. 사람들이 지겨워할 때

비로소 그 본질에 다다를 수 있을 것이다. 그 본질은 이 무표정한 사진들에 대해 사람들이 놀라워하는 것도 포함될 것이다"라고 적었다. 오하라는 1940년대와 1950년대의 신세대 사진작가들이 모색했던 연민의 정에 기반한 인도주의적 사진의 모범을 제시했다.

○ Callahan, Florschuetz, Lendvai-Dircksen, Sherman

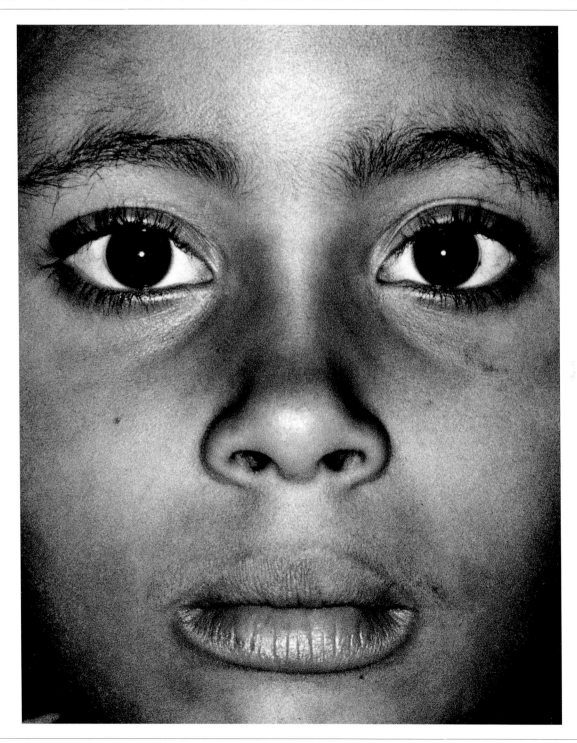

351

Ken Ohara. **b** Tokyo (JAP), 1942. **One**. 1970. Gelatin silver print.

카스 오르투이스 Oorthuys, Cas 로테르담 항구 Rotterdam Harbour

배에서 내뿜는 연기와 수증기가 뒤섞이고 흩날리며 분주한 로테르담 항구의 지평선을 가로지르고 있다. 큰 배는 부두에 정박해 있고, 사진의 중앙에는 예인선 유로파와 동료 예인선들이 화물선을 천천히 정박시키고 있다. 사진 앞쪽에는 배경을 가로질러 보이는 함선에 실리는 대형보트인 론치가 파도와 포말을 만들고 있다.

1940년대와 1950년대에 네덜란드 출신 사진기자 중 가장 유명한 오르투이스는 오래된 증기예인선이 마지막 임무를 수행하는 장면을 찍었을 뿐이지만, 그 과정에서 다채롭고 역동적인 산업현장을 효과적으로 표현하는 데 성공했다. 이 사진은 이제까지와는 다른 종류의 에너지를 사용하면서 생긴 변화를 잘 나타내고 있

다. 오르투이스가 오랜 세월 관심을 가진 주제는 길거리와 작업현장에서 표출되는 에너지였다. 1930년대에 네덜란드 노동 사진가 협회인 'Arforts'에서 활동한 것으로 추정된다.

● Berry, Le Gray, Mortimer, Sutcliffe

352

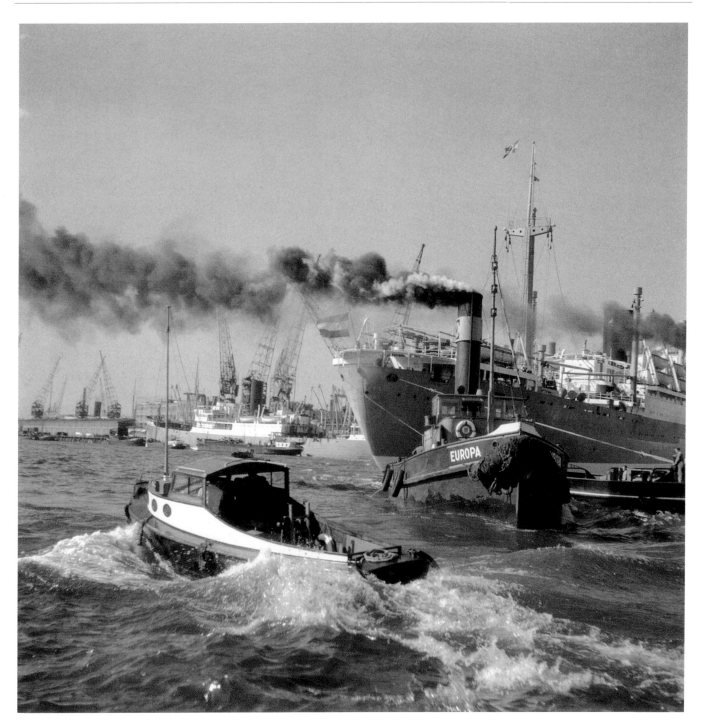

Cas Oorthuys. b Leiden (NL), 1908. **d** Amsterdam (NL), 1975. **Rotterdam Harbour**. 1952. Gelatin silver print.

티모시 H. 오설리반 O'Sullivan, Timothy H. 쇼쇼니 Shoshoni

물물교환한 옷을 입은 것 같이 보이는 쇼쇼니 인디언들이 있는 이곳이 어딘지, 또 이렇게 모여 사진을 찍을 정도의 중요한 이유가 있는 것인지, 그리고 이유가 무엇인지는 사진 속에서 찾아볼 수 없다. 어쩌면 이 장면은 주요 국가행사를 축하하기 위해 만들어진 영화촬영용 세트에서 연출된 것일 수도 있다. 사람들로부터 그

리 멀지 않은 곳에 있는 풍경은 초점이 맞지 않아 유난히 흐릿하게 나타나 있다. 게다가 사진 속 오른손을 들어 올린 사진작가의 그림자는 이 장면이 연출된 것이라는 느낌을 강화시키고 있다. 바람에 흔들리면서 초점이 맞지 않은 깃발 등으로 인해 배경은 그려낸 무대장치 같아 보인다. 매튜 브래디의 스튜디오에서 5년간

일한 후, 미국 남북전쟁동안 최전선 근방에서 사진을 찍은 오설리반은 남북전쟁 이후의 미국 서부 지질조사를 하는 중 이 장면을 촬영했다.

⊙ Brady, Chambi, Curtis, Marubi, Notman, Rejlander

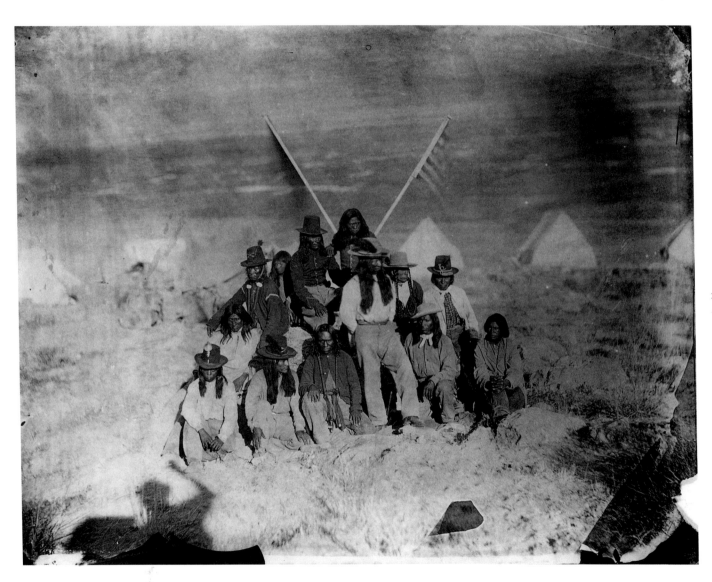

Timothy H. O'Sullivan. b New York (USA), 1840. **d** Staten Island, NY (USA), 1882. **Shoshoni**. c1870. Albumen print.

폴 아우터브리지 Outerbridge, Paul

고기포장용 장갑을 낀 나부(裸婦) Nude Woman Wearing Meat Packer's Gloves

여자의 노출된 살에 대못들이 잔인하게 닿아 있는 것이 외설스러운 느낌을 준다. 이 사진은 표면상 아우터브리지의 초현실주의적 주제를 표현하는 방법으로 인해, 겉으로 보면 정도를 벗어난 사진이 되었다. 장갑을 낀 양 손을 모두 쫙 펴고 있는 것은 모델의 피부를 파고들지 않고 그저 얹어 놓았다는 것을 의미하지만, 가슴의 중심에 있는 대못 두 가닥은 가슴의 일부를 찌그러뜨릴 정도로 강하게 누르고 있음을 보여 주고 있다. 같은 방법으로 다른 장갑의 대못 끝은 가슴 아래 오른쪽에 치우치게 해 가슴의 왜곡을 감소시키면서 허리의 곡선은 강조하고 있다. 이 사진은 이제까지의 사진들과 다른 표현방식을 놓고 고심한 흔적이 잘 나타나 있

다. 1925년 이후 아우터브리지는 파리에서 작업하며 마르셀 뒤샹, 만 레이와 함께 아방가르드 운동에 참여해 초현실주의에 대해 충분히 이해하고 있었다. 그는 다양한 시도를 하면서 오랫동안 성공적인 사진작가로 활동했다.

○ Man Ray, Mapplethorpe, Mather

354

Paul Outerbridge. b New York (USA), 1896. **d** Laguna Beach, CA (USA), 1958. **Nude Woman Wearing Meat Packer's Gloves**. 1937. Three-colour carbro print. **h**39 × **w**25 cm. **h**15¼ × **w**9¾ in.

빌 오웬스 Owens, Bill 우린 정말 행복해요... We're really happy.

이 사람들의 이야기를 믿지 않거나, 사진작가가 겉으로만 드러난 모습을 그저 담았다고만 생각할 수는 없다. 이 가족은 캘리포니아의 알메다 카운티에서 주로 촬영한 중요한 출판물이자 첫 4부 기획의 연작인 『주민(Suburbia)』(1972)에 등장한다. 그 외에 『Our Kind of People』(1975), 『Working[I Do it for the Money]』(1977), 그리고 출판되지 않은 『Leisure』가 있다. 다큐멘터리 작가들은 다른 사람들의 삶에 접근하는데 한계가 있으며, 이에 따른 어려운 점들을 그대로 받아들여 대상의 언저리 만을 묘사하곤 했다. 하지만 오웬스는 중산층의 삶에 깊숙이 파고들어 중산층을 기록하고 그들의 방식으로 해석함으로써 이들을 격려하기로 결심했다. 이런 그의 사진들은 형편없는 논평과 함께 그다지 주목받지 못했다. 『로스앤젤레스 타임스』는 사진들의 소재가 조악하고 경멸스럽고 우스꽝스러운 자의식이라고 논평했다. 그러나 1970년대에 이르러 여기에 실린 초상화법을 비롯한 오웬스의 영향은 막강했다.

○ Depardon, Lange, Mydans, Seymour

Bill Owens. b San Jose, CA (USA), 1938. **We're really happy. Our kids are healthy, we eat good food and we have a nice home**. 1972. Gelatin silver print.

루트피 외즈코 Özkök, Lütfi 　**사무엘 베케트의 초상** Portrait of Samuel Beckett

이 사진에는 그의 철학적 경험이 잘 녹아 있다. 한 개피의 담배는 무언의 균형감을 암시할 수도 있다. 그것처럼 그가 쓴 안경은 그의 판단력과 분석력을 암시하고 있다. 외즈코는 우연히 사진을 찍기 시작했다. 스톡홀름에서 문학 번역가로 일하면서 번역과 함께 책과 관련된 사진을 책에 실을 것을 요청받았는데, 스스로 사진을 찍는 방법 밖에는 없었다. 결국 차르를 비롯해, 뒤라스, 미워시, 네루다를 포함한 베케트와 동시대에 활동했던 많은 작가의 사진을 찍게 되었다. 시인이기도 했던 그는 베게트를 잘 알게 되었다. 인터뷰에서 외즈코는 암실에서의 작업을 '고독과 침묵 속에서'라고 언급했다. 컬러사진을 찍지 않은 이유에 대해 '컬러 사진은 카라멜(La photo en couleur c'est du cramel)같아서'라고 했다. 스웨덴 여성과 결혼해 1950년 스톡홀름으로 이주해 줄곧 그곳에서 살았다. 그의 아내는 베케트가 연기하거나 계산할 줄 모르는 사람이었기 때문에 작가들이 그를 좋아했다고 말했다.

© Feininger, Freund, Hubmann, Moholy, Rodchenko

356

Lütfi Özkök. b Istanbul (TUR), 1923. **Portrait of Samuel Beckett**. 1966. Gelatin silver print.

프리드리히 아돌프 파네스 Paneth, Friedrich Adolf

피라미드 입구 Pyramid Entrance

파네스의 아내로 보이는 엘사 하르트만은 이집트를 여행 중인 유럽인이어서인지 어딘가 공간과 동떨어져 보인다. 반면에 이집트인 가이드는 사진 속에서 보여지는 공간 속에서 매우 잘 어울리는데다가, 그 자신이 마치 인류학적 표본이기라도 한듯 카메라를 바라보고 있다. 두 사람 모두 피라미드의 거대한 규모를 측정할 수 있는 벽돌과 대비된 인간의 크기를 나타내고 있다. 아마추어 사진가인 파네스는 1950년대에 마인츠에 있는 막스-플랑크화학연구소장으로 더 잘 알려져 있다. 방사 화학자인 파네스는 이 사진을 촬영한 무렵인 제1차 세계대전이 발발하기 직전까지 비엔나와 글래스고에서 활동했다. 또한 초고층 대기의 지구화학, 우주 화학, 핵물리학 연구에 전념했다. 1920년대에 이르러 그는 운석의 나이에 대한 논문을 발표했으며, 1933년에 독일을 떠나 영국에 정착했다.

○ Du Camp, van der Elsken, Kales, Michals, Saudek

Friedrich Adolf Paneth. b Vienna (AUS), 1887. **d** Mainz (GER), 1958. **Pyramid Entrance.** c1914. Autochrome.

올리비아 파커 Parker Olivia 일련의 완두콩 꼬투리 Pods of Chance

"일련의 완두콩 꼬투리들은 건축물과 비슷해 보이지만, 생생하게 살아 있는 다양한 모양이 나를 매혹시킨다. 그러나 한 줄로 늘어선 플라스틱 꽃들의 생김새는 똑같다. 개에게 물어뜯기거나 해서 모양이 다양해지고 생생한 에너지로 바뀌지 않는 한 그 똑같은 생김새 때문에 생기를 잃어 흥미를 끌지 못한다"라고 올리

비아 파커는 자신의 책 『생명의 기호들(Signs of Life)』(1978) 서문에 이 사진에 대한 감상을 적고 있다. 그녀를 유명하게 만든 정물사진은 뷰카메라(렌즈 교환 등의 기능을 가진 대형 카메라)로 찍어 셀레늄으로 물들인 염화은 인화지에 프린트한 까닭에 세월의 흔적이 묻어 있는 오래된 사진 같다. 이 철학적 예술가에게 사진이

란 훌륭한 균형을 가진 세상에서 실체의 변화를 표현해야 하는 것이었다. 그리고 날카로운 날, 깨지기 쉬운 구조 내에서 일어나는 작은 변화, 섬세한 점막, 부족한 체온, 강제된 관용 같은 것을 표현해야 하는 것이었다. 메사추세츠 '웨슬리대학'에서 미술사를 전공했다.
○ Blossfeldt, Groover, Penn, Sougez, Tosani

358

Olivia Parker. b Boston, MA (USA), 1941. **Pods of Chance.** 1977. Selenium-toned silver contact print. **h** 18 × **w** 13 cm. **h** 7 × **w** 5 in.

노먼 파킨슨 Parkinson, Norman 뉴욕, 뉴욕 New York, New York

1955년에 카메라에 담긴 열정적인 이 커플은 당시 사진의 메카가 되고 있던 도시 뉴욕의 생명과 에너지를 나타낸다. 유명한 패션사진작가 중 한 사람인 파킨슨은 영국 왕실 사진작가들이었던 Speaight & Sons의 보조로 사진에 발을 디뎌 1934년에 런던에 자신의 스튜디오를 연 다음 해에는 『하퍼스 바자』에서 일했다. 그

는 1930년대에 패션 사진작가 중 처음으로 야외촬영을 시도한 사람으로 사진작가로 활동하는 동안 항상 사실주의적인 시점을 유지했다. '내 사진 속 여인들은 다르게 행동합니다. 나의 여인들은 쇼핑을 하고 운전하고 아이를 낳고 개를 걸어 차기도 합니다'라고 말하기도 했다. 1945년 이후에 주로 『보그』를 위해 일했던 파

킨슨은 야외에서 찍는 패션 사진을 발전시켰다. 그는 전후에 막 유행하기 시작했던 여행사진이나 모험사진에도 일가견이 있었다. 1940년대 컬러 패션사진의 영역을 개척했다.

○ Bevilacqua, Longo, Meyerowitz, Towell, Veder

Norman Parkinson. **b** London (UK), 1913. **d** Tobago (WIN), 1990. **New York, New York**. 1955. Gelatin silver print.

고든 파크스 Parks, Gordon · The Harlem Gang Story에 출연한 레드 잭슨 Red Jackson in The Harlem Gang Story

레드 잭슨의 오른쪽에 있는 깨진 유리창은 그의 마음을 나타낸다. 영화 『The Harlem Gang Story』에 출연한 인기 배우 잭슨은 이 사진에는 사려 깊고 억압받은 것 같이 보이지만 할렘의 깡패 두목이었고 폭력적인 암흑세계의 일원이었다. 파크스는 백인이 주로 갖는 직업을 가졌을 때의 곤란함과 차별대우 등 흑인들이 사회적인 불합리함을 겪는 인종차별에 대한 문제의식을 작품의 주제로 삼았다. 1937년에 사진에 입문하기 전 나이트클럽의 피아니스트, 세미프로 농구선수, 철도 승무원 등으로 일을 했고 1942년에 농업안전국에서 다큐멘터리 사진작가로 활동했다. 그 후, 1944년 일류 사진작가로 스탠다드 오일회사의 사진작가로 일하며 다큐멘터리를 제작했으며, 1948년에는 『라이프』에서 일했다. 그는 영화감독으로도 활동해 성공을 거두었는데, 그의 가장 유명한 작품은 1971년에 출품된 『샤프트(Shaft)』였다.

⊙ diCorcia, Lee, W. E. Smith, A. Webb

Gordon Parks. b Fort Scott, KS (USA), 1912. d New York (USA), 2006. **Red Jackson in The Harlem Gang Story.** 1948. Gelatin silver print.

마틴 파 Parr, Martin

베들레헴, 이스라엘 Bethlehem, Israel

왕 또는 현인으로 보이는 세 사람이 살풍경한 곳을 지나는 그림이 벽에 걸려 있는 곳은 1990년 경 손님을 기다리는 베들레헴의 한 음식점이다. 이 사진은 이집트의 피라미드 같은 세계적 관광지를 주제로 한 『작은 세계; 세계적인 사진프로젝트(Small World; A Global Photographic Project), 1987~1994』(1995)에 처음 선

보였다. 파는 1980년대와 1990년대에 티셔츠에 새겨진 야자수와 청량음료 디자인에 주로 나오는 이미지, 항공사 로고 등 소비와 관련된 국제적 언어를 파악하는 주제에 몰두했다. 베들레헴을 그린 화가는 낙타와 사막에서 자라는 식물 모습에 친숙한 반면, 파는 관광을 상징하는 내용을 표현하기 위해 대부분 매일 어디

서나 반복해서 사용되고 일반화된 것들을 이용해 작업실에서 연출한 것들이다. 그는 이렇게 진부한(Cliches) 코드가 전파되며 어떠한 충동을 일으키는 것에 대해 관심을 가지고 이를 사진으로 담았다.

○ Misrach, Moon, Tress

Martin Parr. b Epsom (UK), 1952. **Bethlehem, Israel**. c1990. R-type print.

페데리코 파텔라니 Patellani, Federico 라치오 평야 The Lazio Plain

전쟁은 끝났다. 우아하게 차려입은 젊은 여인은 용감히 싸웠던 시절과 전사한 군인들을 상징하는 비행기의 잔해를 보며 생각에 잠겨 있는 것처럼 보인다. 1, 2차 세계대전 중의 이탈리아는 현대성과 역동성을 표현하기에 좋은 상황이었다. 파텔라니는 이전에 있었던 회화적 질서의 전복을 상징하기 위해 사진의 주제로 비행기 잔해와 여인이 비스듬히 누워 있는 그루터기만 남은 밀밭을 선택했다. 이 사진을 촬영할 당시, '코리에레 롬바르도(Corriere Lombardo)'에서 일하고 있었다. 1946년에는 몬다도리 가(家)가 1939년에 설립한 삽화사진이 많은 잡지 『템포(Tempo)』에서 일했다. 파텔라니는 『템포』에 고전적인 스타일로 새롭게 조명한 이탈리아인들의 일상을 실었다. 시골에서 재발견한 농부와 성직자를 주제로 삼았다가, 시간이 흐르면서 운동선수와 비행사, 1930년대에는 정치가와 군인들, 그 후에는 생산자, 관리자, 신세대 작가에게로 관심을 돌렸다.

○ Appelt, Demachy, Eggleston, Muray

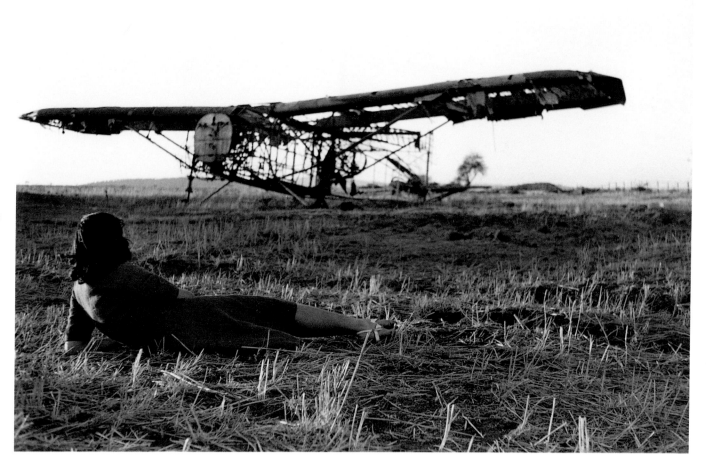

362

Federico Patellani. b Monza (IT), 1911. **d** Milan (IT), 1977. **The Lazio Plain**. 1945. Gelatin silver print.

요제프 펙시 Pécsi, József 전위 예술가들 Avant-Garde

1920년대 말 새로운 사조의 사진에서 종종 눈에 띄는 이 인상적인 두 모습은 어두운 공간을 사이에 두고 서로 마주보고 있다. 펙시는 한 사람이 거울을 응시하는 것일 수도 있다는 것을 암시하지만, 이 둘의 형상을 비교해보면 곧 그 생각이 틀렸다는 것을 알 수 있다. 사진 속 주인공격인 여인은 자신의 뒤에 있는 전위적인 드라마를 위한 자리를 마련하기 위해 몸을 구부리는 등 과장된 연기를 보여주고 있다. 이와 같은 새로운 사조는 1932년 경에는 이미 흔히 볼 수 있는 것이 되어 놀이처럼 번져나갔다. 펙시는 전통적인 양식에서 벗어나 어두운 면을 강조한 인물묘사의 스타일에 익숙해 있었다. 이 사진에서 보여지는 것과 같이, 신세대 작가들이 추구한 구상적인 기법이 안고 있는 문제는 내적인 면과 영적인 가치를 등한시하는 것이었다. 펙시는 제 1, 2차 세계대전 사이에 떠오른 모든 새로운 양식을 대변하는 주요 작가다.

⊙ Dührkoop, Fuss, Kertész, Pierre et Gilles, Tingaud

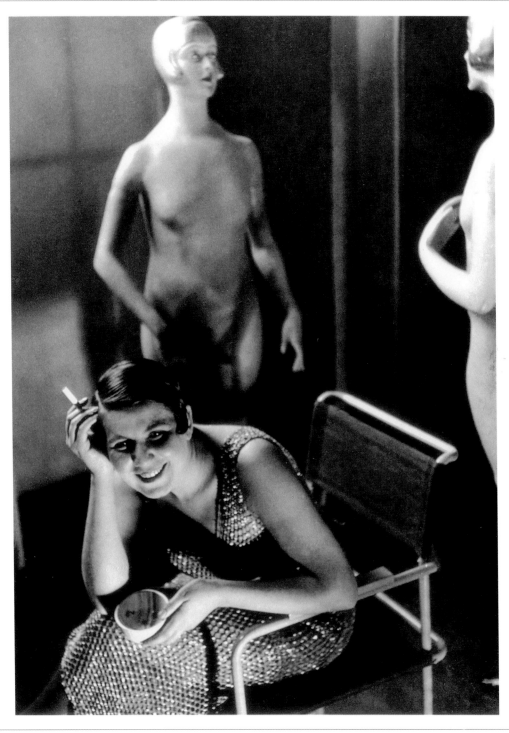

József Pécsi. **b** Budapest (HUN), 1889. **d** Budapest (HUN), 1956. **Avant-Garde**. 1932. Gelatin silver print.

어빙 펜 Penn, Irving

시가렛 No. 17 Cigarette No. 17

반쯤 타다 버려진 담배는 냄새가 지독하다. 이 사진 속의 담배 두 개도 그와 다르지 않은 악취를 풍길것만 같다. 펜은 1943년에 『보그(Vogue)』에서 일하기 시작하면서 패션 사진작가로 잘 알려졌다. 그는 무미건조한 것이 매혹적으로 보이기 시작하거나 혹은 그 반대의 경우가 되는 변곡점에 매력을 느꼈다. 예를 들어 스튜디오 속으로 끌어들인 것 같이 보이는 도시빈민들의 생활만큼이나 도시의 빈민들에게는 최첨단 패션은 낯설다. 일례로 1951년에 『보그(Vogue)』는 단조로운 스튜디오를 배경으로 하지 않고, 도시의 냄새 고약한 지역에서 햇빛 속에 고립된 부두 노동자와 그 외의 사람들을 담은 『뉴욕의 영세 상인들(New York Small Trades)』을 출판했다. 1960년대의 팝 아티스트들이 그랬듯이 펜도 동업자들 간의 은어와 문맥에 관한 것에 관심을 두었다. 담배를 촬영한 이 연작 또한 낯선 이미지를 극단적인 방식으로 보여주는 그의 기법을 잘 나타내고 있다.

◑ Blossfeldt, Groover, Parker, Tosani

Irving Penn. b Plainfield, NJ (USA), 1917. **Cigarette No. 17**. 1972. Platinum print.

질 페레스 Peress, Gilles 타브리즈, 이란 Tabriz, Iran

플래카드에 보이는 인물, 아야톨라를 위한 시위가 벌어지고 있는데 데모하는 사람들의 시선을 모으는 중심이 없다. 그들은 서로 대화를 나누거나 그저 기다리면서 제각각 시선을 던지고 있다. 페레스의 책 『페르시아 통신(Telex Persan)』(1984)은 이란을 세상에 알린 사진집으로, 페레스가 직접 목격하고 경험한 것들이다. 역사는 발전하고 있지만, 페레스가 마주친 사람들은 거대한 사건이나 다수를 구성하는 작은 일부일 뿐이다. 그는 기념사진과 플래카드나 간판 등에 주목했다. 거기에는 그들이 처한 현실은 물론 신화적인 일들에 사로잡힌 이란사람들의 의식에 관해 알 수 있는 내용들이 담겨 있기 때문이다. 벨파스트는 그가 관심을 가진 또 다른 주제다. 보스니아에서 일어난 인종청소에 관한 보도사진들은 1994년에 『보스니아여 잘 있거라(Farewell to Bosnia)』로, 1990년대 초에 발발한 르완다의 대량학살에 관한 기록은 1995년에 『침묵(The Silence)』으로 각각 출판되었다.

○ Izis, P. Martin, Walker

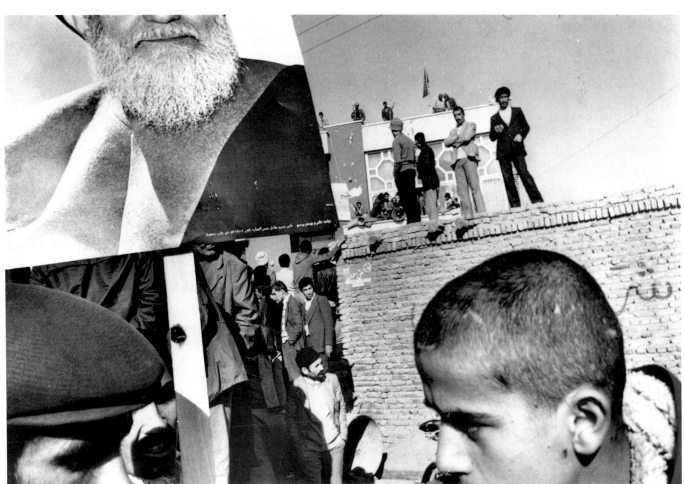

Gilles Peress. b Neuilly-sur-Seine (FR), 1946. **Tabriz, Iran**. 1980. Gelatin silver print.

피에르와 질 Pierre et Gilles　악마(마크 아몬드) The Devil (Marc Almond)

악마로 분장한 영국 팝 싱어 마크 아몬드는 푸토의 충고를 겸손하게 듣고 있는 듯한 표정을 짓고 있다. 피에르는 사진 촬영을 담당했고, 촬영 이후 화가이자 콜라주 작가였던 질의 작업을 통해 독특한 분위기의 작품들이 완성되었다. 마크 아몬드는 소도구와 함께 연극적인 경험, 무대장치, 의상, 화장, 연기, 자세 등을 통해 피에르와 질의 모델이 되었다. 세상을 뚜렷한 목적없이 인지하는 것은 우둔한 짓이다. 피에르와 질은 악마를 쉽사리 겸연쩍어 하고, 심지어 떳떳한 마음으로 극복할 수 있는 존재로 표현함으로써, 아름답게 변형시킨 일종의 대안적인 세계를 창조하는 일에 관심을 쏟았다. 그리고 세례명이 갖는 아이덴티티가 약해지면서 사람들이 자신을 마술사로 여기도록 부추기는 현상을 꼬집었다. 그의 예술세계 바탕에는 종교적인 이미지와 인도의 토착 미술이 자리하고 있다. 이들은 1980년대에 보이 조지의 앨범 재킷을 만들기도 했다.

○ Fuss, Kertész, Pécsi, Steichen

366

Pierre et Gilles. Met in 1976. **The Devil(Marc Almond)**. 1989. Painted photograph.

게오르기 핀카소프 Pinkhassov, Gueorgui 도쿄, 일본 Tokyo, Japan

그림자가 어른거리는 일본 어딘가의 방에는 몇명의 남자들이 보인다. 그들이 하고 있는 것이 무엇인지 알 수 없으며, 그림자와 실체를 구분하는 것조차 어렵다. 핀카소프는 1990년대에 분명하게 드러난 것을 여러 가지로 해석할 수 있도록 만드는 보도사진의 선두에 섰다. 정기간행물에 싣기 위해 그가 찍은 인물 사진들은 그림자로 대부분 흐릿하게 처리되었다. 사진 속 장소는 더 이상 공간이나 주제의 의미를 갖지 않았다. 그의 사진에 등장하는 사람들은 사회적 환경 속에서 알 수 없는 이유로 그저 오고 갈 뿐이다. 1990년대 초에 첫 주제로 선택한 것은 구소련의 붕괴와 뒤이어 빌니우스에 진주한 탱크와 러시아의 투표에 관한 것이었다. 이후에도 러시아의 공산주의 붕괴 이후의 모습을 지속적으로 보도했다. 그 후 변환기에 있는 문화와 새로운 문화를 동시에 지니고 있는 특이한 도시의 모습에 관심을 가지고 1990년대 초에 모스크바, 그다음에 프라하, 1996년에 상하이를 담은 많은 사진들을 남겼다.
○ van Manen, A. Webb

Gueorgui Pinkhassov. b Moscow (RUS), 1952. **Tokyo, Japan**. 1997. C-type print.

베르나르 플로쉬 Plossu, Bernard 이집트 Egypt

지나가는 차 유리창에 비친 두 여인은 안개가 자욱한 아침에 시장으로 걸어가는 중이다. 길에서 촬영된 플로쉬의 많은 사진들이 그렇듯이, 이 작품은 길을 지나다 어떤 것을 발견하거나 깨닫고 호기심을 불러일으켰던 사건들에 대한 기억을 환기시킨다. 기억도 곧 망각 속으로 사라질 것이다. 그것이 결정적인 순간 같은 것을 만들지 못했을지라도 플로쉬는 교차로, 버스 정류장, 마을에서, 또는 그저 평범한 어떤 장소에서 만난 사람들에 대한 자신의 감상을 카메라에 담았다. 그는 자신의 사진이 단지 여행 중에 담긴 이미지에 지나지 않는 것이라는 듯, '나는 그날을 잊지 못할 것이다. 사진으로 남지 않을지라도'라는 맬콤 로리의 글을 인용한 명화집을 1986년에 발표했다. 플로쉬는 『멕시코 여정(Le Voyage Mexicain), 1965~1966』을 1974년에, 『아프리카 여정(Voiles d'Afrique)』을 1984년에 펴냈다.

○ Hamaya, McCurry, Sella, Vachon

Bernard Plossu. b Dalat (VIET), 1946. **Egypt**. 1977. Gelatin silver print.

매리언 포스트 월콧 Post Wolcott, Marion

미세스 로이드와 미스 네티 로이드 Mrs Lloyd and Miss Nettie Lloyd

두 여인 중 더 젊은 여인 미스 네티 로이드는 펠라그라를 앓고 있다. 그녀는 69년 전에 결혼한 후 계속 그 집에 살아온 자신의 91세 된 어머니와 함께 집 앞에 앉아 있다. 펠라그라는 비타민 결핍으로 생기며, 그 결과 정신장애를 야기할 수 있는 질병이다. 미국 농업 안전국(American Farm Security Administration)에서 일했던 다큐멘터리 사진작가 가운데 가장 철저하고 섬세한 사람 중 하나였던 포스트 월콧은 자신의 많은 사진에서처럼 삶을 표현하기 보다는 작은 것에 세심하게 귀를 기울이는 청중의 시선으로 이 장면을 카메라에 담았다. 사진 속의 모든 것이 우리 앞에 있는 두 여인의 삶을 짐작게 한다. 흩어져 있는 나뭇잎과 칠면조 깃털은 공기 같은 가벼움을 연상시킬지도 모르지만, 문 앞에 있는 돌들과 가을 진흙위에 걸쳐진 널빤지와 그녀들이 신고 있는 진흙 묻은 구두는 육체적 불편함을 나타내고 있다. 1942년 육아에 전념하기 위해 사진을 그만두었다.

○ Lange, Lee, Magubane, Rothstein, Vachon, Weegee

Marion Post Wolcott. b Montclair, NJ (USA), 1910. **d** Santa Barbara, CA (USA), 1990. **Mrs Lloyd and Miss Nettie Lloyd**. 1939. Gelatin silver print.

리처드 프린스 Prince, Richard　　무제(카우보이) Untitled(Cowboy)

미국 서부를 배경으로 카우보이가 말을 타고 지나가고 있다. 아마도 이 사진은 담배회사 광고의 한 장면인 것 같다. 이런 모습은 프린스가 미국의 아이콘을 주제로 한 사진집 『미국의 정신(Spiritual America)』(1989)에도 등장한다. 프린스는 사진에 등장하는 모델들을 포스터, 잡지 삽화, 텔레비전 장면에서 발췌했다. 종종 신

문기사나 자막이 들어 있는 만화들도 발췌해서 그대로 자신의 사진에 사용했다. 그는 이들을 재구성해서 이상화시킨 미국인의 의식을 광고 이미지에 대입시키고 있다. 그는 이를 통해 이제는 완전히 소멸된 것 같은 '사실성'을 암시하고 있다. 프린스가 작업한 대부분의 사진은 정합되지 않아 흐릿해 보인다. 그것은 방송매체

에 실려 있는 것들을 마치 현실의 풍경인 것처럼 그대로 사용했기 때문이다. 그는 『여자친구들(Girlfriends)』(1993)의 주제인 오토바이를 타는 여성들을 통해 표현했듯이, 미국의 극단적인 면을 좋아한다지만 그것을 강조하는 것은 조심스러워 했다.
○ Allard, Cranham, Le Querrec, Liebling, E. Smith

370

Richard Prince. b Panama Canal Zone (USA), 1949. **Untitled(Cowboy)**. c1982. Ektacolor print. **h**69 × **w**102 cm. **h**27¼ × **w**40¼ in.

라구 라이 Rai, Raghu

구자라트 주의 초타 우다이푸르 Chhota Udaipur in Gujarat State

왼쪽에 흰옷을 입고 서 있는 남자는 란초드 파텔로, 일곱 명의 가족을 위해 농사를 짓고 있으며, 그는 40에이커 농장의 공동소유권을 상속받을 10명의 아들 가운데 한 명이다. 『내셔널 지오그래픽(National Geographic)』에 실린 이 사진에 대한 글에는 경작되고 있는 4에이커도 넘는 땅에 농사를 짓는 인도의 농업에 대한 문제를 제기한다. 그러나 라이는 농사를 짓는 일 못지않게 인간의 중요성을 기록하는 데에도 관심을 두었다. 사진 양쪽에 흰옷을 입고 일하지 않고 서 있는 두 사람이 없었다면, 밭일하는 사람들은 규율이 없이 그저 자기 멋대로 일을 했을 것이다. 사진을 통해 인도를 묘사하는 문제에 관해 라이는 이 두 남자들처럼 대상과 일정한 거리를 두고 있다. 이러한 그의 시각으로 인해 중요하지 않은 인물들인 돌을 줍는 사람들 조차 각자 자신의 위치에서 맡은 일을 해내고 있는 모습을 보여준다.

○ Franklin, Morath, Salgado, Ueda

371

Raghu Rai. b Jhang (PAK), 1942. **Chhota Udaipur in Gujarat State**. 1988. C-type print.

머리를 뒤로 제친 라이너는 카메라를 향해 얼굴을 찡그리고 있다. 라이너는 주로 극도의 상황에 처하거나, 코믹하거나, 혹은 비극 배우처럼 보이는 자화상을 촬영했다. 그가 발표한 최초의 자화상은 1968~1969년경에 비엔나 기차역에 있는 여권 사진 부스에서 촬영한 것이었다. 그는 자신이 연기를 통해 수면상태나 정신

병, 에너지를 응축시킨 모습을 연상시킬 수 있다고 생각했다. 1970년대에 극단적으로 과장되게 묘사한 사진을 찍기 시작하면서 새롭고 예기치 못한 내면을 표현하기 시작했다. 1970년대에 촬영한 자화상들을 「얼굴 광대극(Face Farces)」라는 제목으로 발표했다. 이들 사진에서 그는 일부러 얼굴을 찌푸려서 다른 사람의 주의

를 끄는 동시에 일정한 거리를 유지하고자 했다. 사진 속의 얼굴이 영혼의 창이라기보다 가면이라는 느낌이 드는 라이너의 사진은 표현주의적인 형식을 띠는 한편, 1920년대 유럽 예술을 연상시킨다.

⊙ Morimura, Nauman, Warhol, Witkiewicz, Wulz

Arnulf Rainer. b Baden bei Wien (AUS), 1929. **Angst(Portrait of the Artist)**. c1971. Oil paint on photograph. **h**120 × **w**88 cm. **h**47¼ × **w**34½ in.

토니 레이 존스 Ray-Jones, Tony　글라인드본 Glyndebourne

사진의 구도는 수로 때문에 보이지 않는 울타리, 혹은 잔디 도랑으로 인해 목장과 소풍객이 있는 공간으로 나뉘어 있다. 서섹스 지방에 세워진 영국 오페라 하우스 글라인드본에서 촬영된 이 사진은 가축이 사는 세상을 인상적으로 표현하려고 정리하기 좋아한다거나 편협함, 내향성, 자제하는 생활을 중시하는 등의 영국인

이 지닌 성향과 대비시켰다. 1940년대의 『픽처 포스트(Picture Post)』지의 신문기자들과 마찬가지로 1960년대에 레이 존스가 관심을 가졌던 주제는 영국인의 일상이었다. 그는 미국에서 수학하며 알렉세이 브로도비치의 영향을 많이 받아서, 움직이는 모습 보다 정지된 인상적인 장면을 중심으로 영국인의 생활을 연작으로

남겼다. 이전에 비해 1960년대의 젊은 영국 사진작가들은 국가에 대해 긍정적으로 보도할 것을 강요받지 않았으므로 이 사진과 같이 사회에 대한 성찰이 담긴 사진들이 많이 발표되었다.

○ Morath, Nichols, Skoglund

373

Tony Ray-Jones. b Wells (UK), 1941. **d** London (UK), 1972. **Glyndebourne.** 1967. Gelatin silver print.

일라이 리드 Reed, Eli

딕 그레고리와 함께 있는 매리언 배리 Marion Barry with Dick Gregory

당시 워싱턴 D.C. 시의원이었던 매리언 배리와 코미디언이자 정치적 행동주의자인 딕 그레고리가 대화를 나누고 있는 모습의 이 사진은 아마 미국에서 정치인을 찍은 사진 가운데 가장 유명한 사진일 것이다. 이 자리에 함께 한 사람들이 어렴풋이 비친다. 촬영될 당시에 배리는 정치 복귀를 준비하고 있었다. 이전에 그는 워싱턴

D.C.의 시장이었지만, 1990년 1월 값싼 농축 코카인을 흡입하는 것이 카메라에 잡혀 1년형을 언도받았다. 아마도 촬영할 당시 이 멜로드라마 같은 사건을 마음에 두고 있었던 것 같다. 예전의 선원을 연상시키는 모습을 한 그레고리는 주의를 기울여야할 긴급한 상황인 것처럼 보이며, 장막 뒤에 그림자 같은 희미한 형태로

나타난 제3의 인물 때문에 더욱 그렇게 생각된다. 기자였던 리드는 1983~87년에 베이루트에 살았던 시기를 배경으로 한 책『베이루트: 비탄의 도시(Beirut: City of Regrets)』(1988)와 『미국의 흑인(Black in America)』(1997)으로 유명하다.

○ Aigner, Bosshard, Karsh, Lessing, Salomon

Eli Reed. b Linden, NJ (USA), 1946. **Marion Barry with Dick Gregory**, 1993. Gelatin silver print.

앙리-빅터 레노 Régnault, Henri-Victor 뫼동 근교의 센 강둑 The Banks of the Seine Near Meudon

이 고요한 풍경은 매우 영국적이다. 실제로 그렇지 않다 하더라도, 사진은 적어도 영국의 풍경화가 터너의 화풍을 연상시킨다. 이것은 레노가 당시 영국 사진작가들의 첨단 기법에 대해 관심을 가지고 있었다는 것을 보여주는 것 같다. 긴 노광 시간으로 인해 강이 정지된 듯해서 전체적으로 개념미술 작품처럼 보인다. 왼쪽의 넓은 길과 평행을 이루고 있는 물의 표면이 빛과 물살로 인해 마치 얼룩진 것과 같이 표현됐기 때문인 것 같다. 인간의 흔적을 상기시키는 낮익은 집들의 정면 모습과 전경에 보이는 정박된 배들은 노동을 암시하며 꿈의 세계와 실재를 양분하고 있다. 레노는 물리학자이자 화학자로 프랑스 대학의 교수로 재직했다. 그는 1852~1871년에 센 강변의 세브르 도자기 공장의 관리를 맡기도 했다. 그는 사진 발명 초창기부터 사진에 대해 관심을 가져, 1851년에 런던예술협회에서 첫 전시회를 가졌다.

○ Oorthuys, Silvy, Sutcliffe

Henri-Victor Régnault. b Aix-La-Chapelle (FR), 1810. **d** Paris (FR), 1878. **The Banks of the Seine Near Meudon**. 1850. Calotype.

오스카 귀스타브 레일랜더 Rejlander, Oscar Gustav

인생의 두 갈래 길 The Two Ways of Life

중앙의 노인은 덕행의 길과 악행의 길이 있는 인생의 두 갈래 길에 직면한 젊은 사람의 중재인, 혹은 지도자로서의 역할을 하고 있다. 젊은이는 다가오는 역천사(천사의 제5계급)에게는 눈을 감고, 사이렌이 부르는 노래에 귀를 기울이고 있다. 이 사진은 1857년에 38 습식 콜로디온 네거티브를 사용했으며, 구성은 라파엘로가 과학과 철학을 대비시켜 그린 「아테네 학당」을 인용했다. 로마에서 1840년대에 초상화가로 활동하며 15~16세기 유럽 거장을 모사했다. 영국에서 활동하면서 무언가 유사한 것을 사진을 통해서 성취할 수 있다고 생각했다. 이 사진을 촬영하기 위해 분장을 통해 실제 인물이 정지된 모습으로 명화나 역사의 장면들을 연출하곤 했던 '포즈 플라스티크 트루프(pose plastique troup)' 단체를 통해 모델을 기용했다. 빅토리아 여왕은 극소수의 카피 가운데 하나를 구입했다. 그러나 그 사진은 레일랜더가 아상블라주 기법과 누드를 등장시켰다는 이유로 격렬한 논쟁을 불러일으켰다.

○ Chambi, Marubi, O'Sullivan, Tsuchida

376

Oscar Gustav Rejlander. b (SWE), 1813. **d** London (UK), 1875. **The Two Ways of Life**. 1857. Brown carbon print. h40.9 x w76.8 cm. h16 x w30¼ in.

르네-자크 René-Jacques 마담 레이다 Madame Rayda

마담 레이다는 사진을 통해 해몽이나 해석을 할 수 있다는 간판을 내걸고 있는데, 이것이 자크의 흥미를 끌었던 것 같다. 이 장면을 발견한 곳은 파리 북동부에 위치한, 옛 모습이 그대로 남아 있는 지역인 벨빌-메닐몽탕의 빌랭 가(街)로, 윌리 호니스가 1940년대 후반에 발표한 작품들의 배경이기도 하다. 따뜻한 시각을 보여주는 호니스의 사진들에 반해, 르네-자크는 이 사진 속의 마담 레이다처럼 경계를 풀지 않고 주위를 살피는 인물들이 사는 어둡고 때로는 텅 빈 거리로 파리를 표현했다. 작가인 프랑시스 카르코의 주문으로 『파리의 마력(Envoutement de Paris)』(1938)에 카르코의 글과 함께 수록될 사진 작업을 진행하며, 1930년대를 통해 꿈이나 환상이 깨진 괴로운 상태를 표현하게 되었다. 이를 계기로 깊고 인간미 없는 공간에 대한 취향이 점차 심화되었다. 르네-자크의 고독과 고립, 그리움들을 암시하는 낭만적인 사진들은 전후 프랑스 사회 다큐멘터리의 전형적인 사진들과 뚜렷하게 대조된다.

○ Frank, Meatyard, Ronis

René-Jacques (René Giton). b Phnom Penh (CAM), 1908. **d** Paris (FR), 2003. **Madame Rayda.** c1945. Gelatin silver print.

알버트 렝거-파츠 Renger-Patzsch, Albert　　게를 잡는 여인 Crab Fisherwoman

고기잡이 여인이 손에 들고 있는 그물망이 그녀를 감싸고 있다. 그 모습이 렝거-파츠의 관심을 유발하는 피사체가 되었다. 그는 몸이나 바람 등 다양한 압력으로 인해 왜곡된 모습을 한 그물과 그물코를 의도적으로 마치 과학자가 기록을 검토하듯 신중히 관찰해 사진에 담고 있다. 이렇게 그의 작품은 특이한 형상을 마주하는 관람자에게 과학적인 관찰을 할 것을 요구하는듯 하다. 렝거-파츠는 특히 서로 연관된 어떤 요소나 혹은 일정 비율이 정해진 채 서로 맞물린 표면에 매료되었다. 그는 자연과 문화의 창조 과정은 공통점이 있다는 것을 표현하기 위해 천연물과 공예품간의 유사성을 담은 작품을 다수 남겼다. 그는 『세상은 아름다워(Die Welt ist Schön)』(1928)로 명성을 날렸다. 공예가에 대한 그의 낙관론이 담긴 그 책은 독일 사진작가들에게 많은 영향을 끼쳤다. 렝거-파츠는 1920년대와 1930년대 초의 '신객관성(Neue Sachlichkeit)' 운동을 이끌었다.

○ Bar-Am, Collins, Hosoe

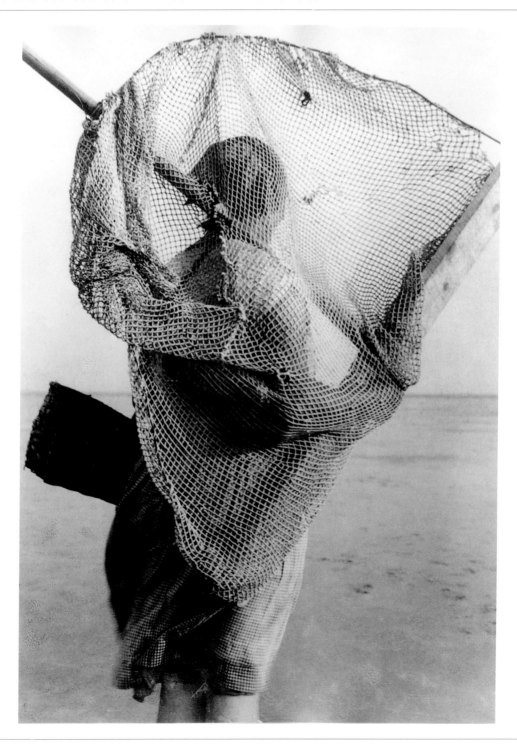

Albert Renger-Patzsch. **b** *Würzburg (GER), 1897.* **d** *Wamel bei Soest (GER), 1966.* **Crab Fisherwoman**. *1924. Gelatin silver print.*

베티나 렝스 Rheims, Bettina 곡예사 II Acrobats II

다른 한 명을 자신의 팔로 떠받치고 있는 곡예사는 자신의 포즈가 사진작가가 원하던 것인지를 묻는 듯 주의 깊게 카메라를 응시하고 있다. 때문에 이 사진은 사건에 대한 기록뿐 아니라 소통에 관한 사진으로도 기억되며 렝스를 초상사진작가로서 인정받게한 연작 중 하나다. 여배우 카트린 드뇌브 역시 그가 사진에 담았던 인물이며,

『여성 문제(Female Trouble)』(1991)의 서문에서 '놀라운 자신감을 뿜어내는' 인물로 그녀를 묘사하면서 그녀의 눈이 '자신만의 표현과 자유, 삶'을 담고 있다고 적었다. 누드사진은 대상의 인격이 드러난 나신으로 인해 비속화 될 수 있다는 난제를 안고 있다. 반면, 렝스의 작품에 등장하는 누드와 그 외의 인물은 렝스 자신

의 뜻대로 마음껏 연출하는 상황에 몰입한 모습을 보여준다. 만약 우리가 사진 속 그들의 세계에 동참하기를 바란다면 초대를 받거나, 우리가 참여하는 것을 그들이 묵인하거나, 그들의 세상은 그들만의 것이라는 사실을 이해할 때에만 가능할 것이다.

○ Charbonnier, Koppitz, Maar, Newton, Rodger

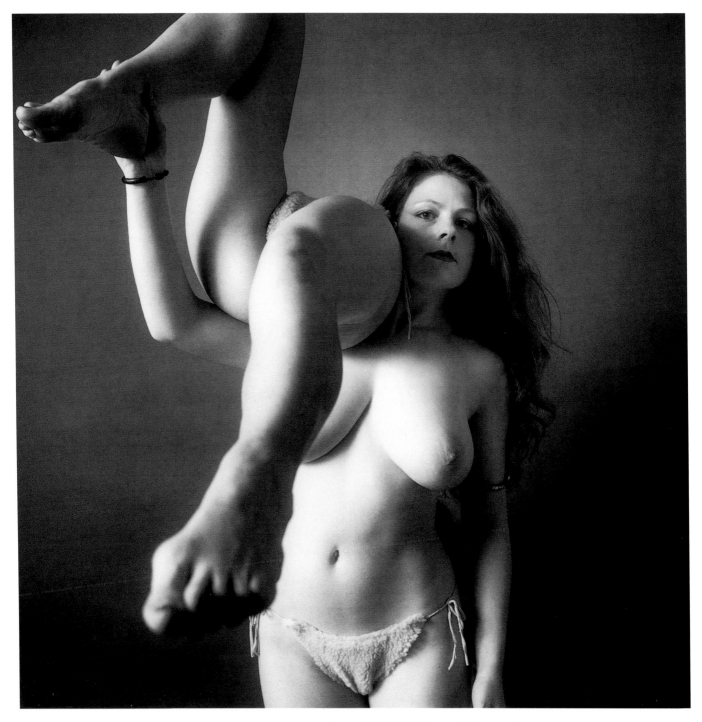

Bettina Rheims. b Paris (FR), 1952. **Acrobats II**. 1981. Gelatin silver print.

마크 리부 Riboud, Marc 베이징 구시가 A Street in Old Beijing

리우 리 창이라 불리는 골동품 가게가 있는 거리의 왼쪽에 금박을 입힌 명패에는 '번영'이라고 적혀 있다. 그것은 보석, 태피스트리, 도자기 등의 판매를 촉진하는 국가의 예술사업 간판이다. 리부는 붐비는 거리에서 주의를 끌지 않고 사진을 찍는 것이 어렵다는 사실을 일깨운다. 이것은 그가 몸을 숨기고 이 장면을 찍은 것으로도 알 수 있다. 몸을 숨겼는데도 불구하고 옆을 지나는 행인은 그를 알아본 것 같다. 적어도 집안일에 열중하고 있지 않는 사람들은 그를 알아본 듯하다. 이 각양각색의 인식 과정과 창틀에 의해 6개로 분할된 장면은 리우 리 창의 비정형 인물사진 연작에 등장한다. 리부는 이데올로기의 잔재가 남아 있는 중국에서 개인적 특성을 이 사진에서처럼 스치고 지나가며 본 것 같은 장면으로 표현했다. 그는 몇 번이나 중국으로 돌아가 사진을 찍어 『천국의 수도(Capital of Heaven)』(1990), 『40년간 촬영한 중국(Forty Years of Photography in China)』(1997)을 출판했다.

○ diCorcia, Genthe, Haas, Marlow, Zachmann

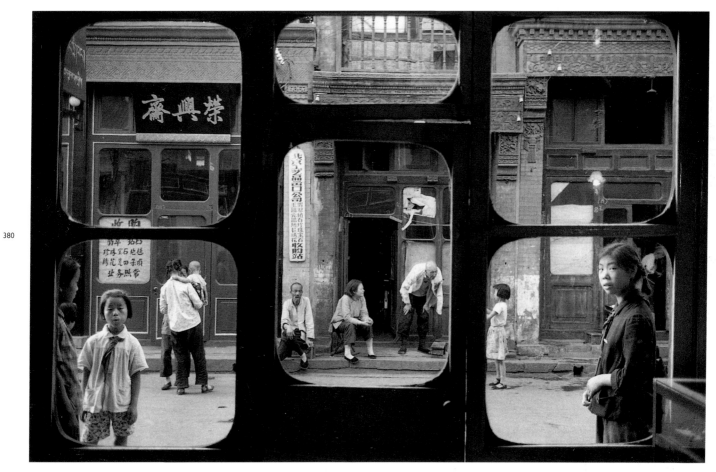

Marc Riboud. b Lyons (FR), 1923. **A Street in Old Beijing**. 1965. Gelatin silver print.

유진 리처드 Richards, Eugene 할머니, 브루클린 Grandmother, Brooklyn

브루클린을 배경으로 맨해튼 브릿지 아래에서 물놀이를 하고 있는 라틴 아메리카계 할머니의 모습이 보인다. 매우 더운 여름날, 가족은 열기에서 벗어날 방법을 찾고 있다. 리처드는 처음에는 자신이 방해꾼이 된 듯해서 이곳을 그냥 지나쳤지만 이내 다시 돌아왔다. 소녀가 그에게 물을 퍼붓는 순간, 그는 마치 집에 돌아온 듯한 기분을 느꼈다. 이 장면을 회고하며 지나칠 정도로 자주 사진에 등장하는 슬픔을 포착한 순간이 아니라 즐거움을 담은 순간이었다고 했다. 다큐멘터리 사진작가로서 항상 어떤 사건이나 사회에서 희생된 사람들의 모습과 인터뷰를 기록했다. 이런 그의 시각은 『선 아래에서: 미국에서 가난하게 살아간다는 것(Below the Line: Living Poor in America)』(1987)과 『Cocaine True Cocaine Blue』(1994)에도 드러나 있다. 첫 사진집은 『A Few Comforts or Surprises: The Arkansas Delta』(1973)이며 『The Knife and Gun Club: Scenes from an Emergency Room』(1989) 사진집도 있다.

○ Halsman, C. Moore, Nauman

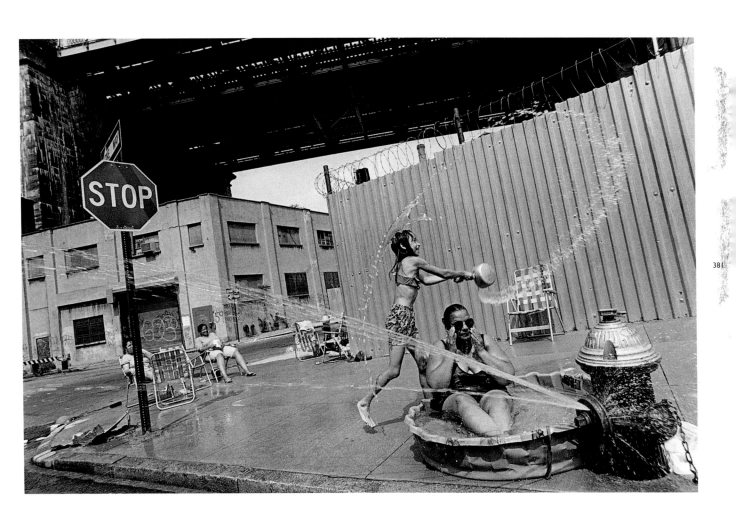

Eugene Richards. b Boston, MA (USA), 1944. **Grandmother, Brooklyn**. 1986. Gelatin silver print.

레니 리펜슈탈 Riefenstahl, Leni　　두 명의 레슬러 Two Wrestlers

두 명의 누바족(族) 레슬러는 그들의 언어로는 weega 라고 부르는 재를 몸에 끼얹고 있다. 작은 가지를 태운 하얀 재는 그 재를 쓴 사람에게 힘과 건강을 가져다준다고 전해지며, 벌레와 해충으로부터 피부를 보호하는 데도 도움이 된다. 이 두 남자는 비싼 판본으로 초판된 그녀의 책 『누바족의 최후(The Last of the Nuba)』

(1976)에도 등장한다. 조지 로저가 누바족 레슬러들을 촬영한 유명한 사진을 보고 영감을 받은 그녀는 1962~69년에 수단 중부에 사는 누바 부족을 여러 차례 방문했다. 누바 족의 소수계열 사람에 대한 연구는 그들의 농사, 음식물과 종교 등 문화의 여러 분야에 걸쳐 이루어졌으며 오랫동안 형성된 전통에 따라 자연과 조화

를 이루며 살아가는 생활을 있는 그대로, 혹은 연출된 장면으로 촬영하는 데 성공했다. 사진으로 명성을 얻은 후 1920년대 말과 1930년대 초 몇몇 중요한 독일 영화에서 이름을 날렸으며, 1934년에 국가주의 대표작 『결심의 성공(The Triumph of the Will)』을 감독했다.
○ Eakins, Hoff, Rio Branco, Rodger

382

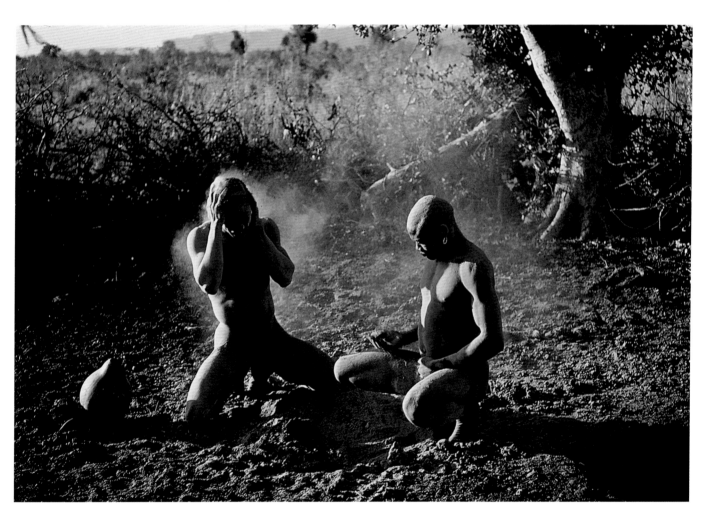

Leni Riefenstahl. b Berlin (GER), 1902. **d** Pöcking, Bavaria (GER), 2003. **Two Wrestlers**. 1962. C-type print.

자콥 리스 Riis, Jacob

뉴욕의 빈민가 판자집 앞에 눈을 감고 서 있는 여인은 창피함에 눈을 감은 듯 보이지만, 당시 리스가 뉴욕시의 빈민가나 지하실에 사는 사람들의 모습을 담을 때 사용하던 플래쉬 조명으로부터 눈을 보호하기 위해 감은 것 같다. 이 사진은 인격체로서의 사람이라기보다 단지 울타리와 부서진 벽과 함께 있는 존재로서 인물을 표현한 것 같다. 가족이라는 가치관에서 볼 때, 너무나 몰락해서 움집이라는 열악한 환경에서 비참한 존재로 살아가고 있다는 것은 여성에게 특히 수치스러운 일이었다. 리스는 1870년 뉴욕으로 이주하고 1877년『뉴욕 트리뷴』의 경찰관련 기자로 일하면서 이민자가 직면한 끔찍한 상황을 깨닫고 그것을 개선하는 데 전념하기로 결심했다. 1887년 사진에 플래시를 사용하는 법이 개발되어, 빈민가의 어두운 구석과 밤의 풍경을 담을 수 있었다. 그의 책『다른 절반은 어떻게 살아가는가(How the Other Half Lives)』(1890)는 플래시를 사용해 빈민가의 생활을 기록한 첫 번째 책이었다.

○ Cumming, Hockney, Rodchenko, Weegee

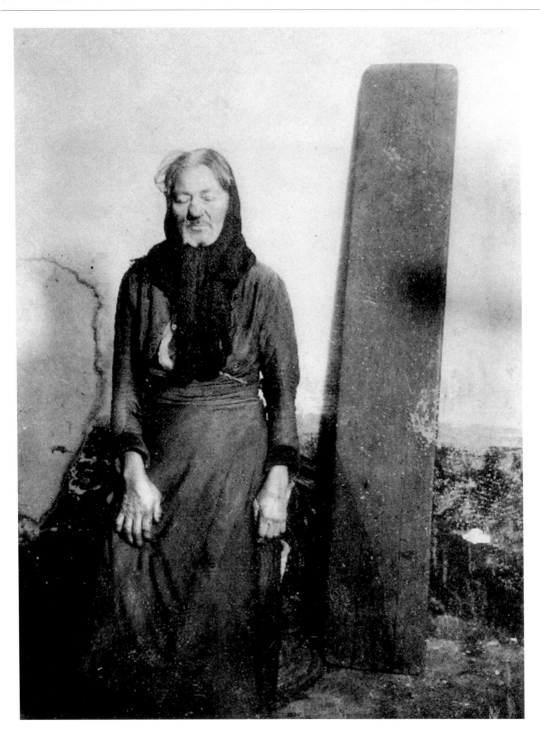

Jacob Riis. b Ribe (DK), 1849. d Barre, MA (USA), 1914. **An Ancient Lodger in Eldridge Street with the Plank on which she Slept**. c1890. Gelatin silver print.

미구엘 히우 브랑쿠 Rio Branco, Miguel 아카데미아 산타 로사 복싱 클럽 Academia Santa Rosa Boxing Club

스카이 블루 색 벽을 등지고 서 있는 복서의 실루엣은 마치 권투가 상징하는 바를 그려내고 있는 것 같아 보인다. 그의 오른손은 주먹을 움켜쥐었다기 보다는 사진작가가 마련해 놓은 요소들을 가지고 놀기라도 하려는 듯 배경의 푸른색 벽에 걸린 거울의 하얀 빛과 조화를 이룬다. 명확한 상징물은 같은 색조를 띄는 거울의

프레임과 복서의 손모양과 조화를 이루고 있는 못쓰게 된 트럭 타이어로, 다른 우아한 주변 환경 속에 방치되어 있다. 이 사진에서 볼 수 있듯이 히우 브랑쿠는 컬러 사진을 통해 세상을 매력적인 색채와 질감으로 표현하며 아무리 하찮은 것일지라도 예술작품의 소재가 될 수 있음을 설파하고 있다. 영화 제작자이자 화가, 스틸

사진작가로 활동했던 히우 브랑쿠는 1985년에 자신의 사진 80장이 실린 책 『두이께 수도르 아마르고(Duice Sudor Amargo)』를 출판하면서 영향력 있는 컬러 사진작가가 되었다.

○ Eakins, Gichigi, Hoff, Riefenstahl, Rodger

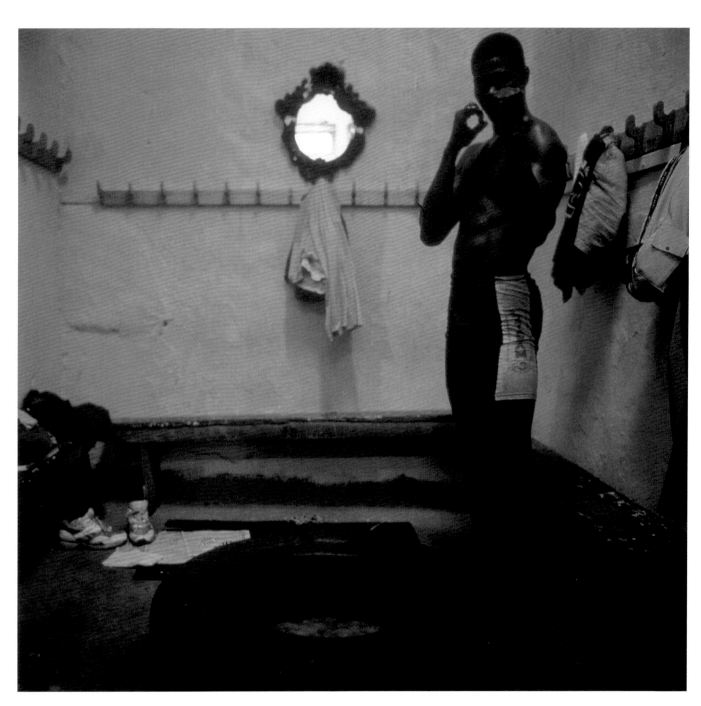

Miguel Rio Branco. b Las Palmas (SP), 1946. **Academia Santa Rosa Boxing Club.** 1993. C-type print.

소피 리스텔휴버 Ristelhueber, Sophie 적도 The Equator

이 사진은 관념을 표현하려 한 것이다. 적도는 단지 교실의 지구본에 등장하는 하나의 개념일 뿐이지만, 이것은 인지를 유도한다. 마치 적도에 대한 관념이 이 장소를 통해 확고해진다는 것을 나타내려는 듯한 사진 속의 풍경은 걸프해 부근의 국가인 기니의 상투메섬에 위치한 버려진 카페의 테라스를 찍은 모습이다. 적도를

그은 선은 보이지 않고 녹슬어가고 있는 가구들이 대신하고 있다는 듯. 다이빙을 위한 점프대와 조명은 찾기 어려운 적도를 가늠하기 위해 존재하고 있는 것처럼 보인다. 리스텔휴버는 1970년대 후반 이후의 풍경사진들을 통해 논쟁의 여지가 있는 주제들을 다루었다. 당시, 한편에서는 사진이 객관적이고 비인격적인 기록을

가능케 해서 황폐한 심상을 드러낼 수 있다고 생각했다. 그러나 다른 한편에서는 리스텔휴버가 표현한 적도에 대한 관념과 같이, 사진은 그저 이미 상상하던 것들을 되돌아 볼 수 있는 또 다른 기회를 제공하는 것 뿐이라고 생각했다.
◐ Morris, Scianna

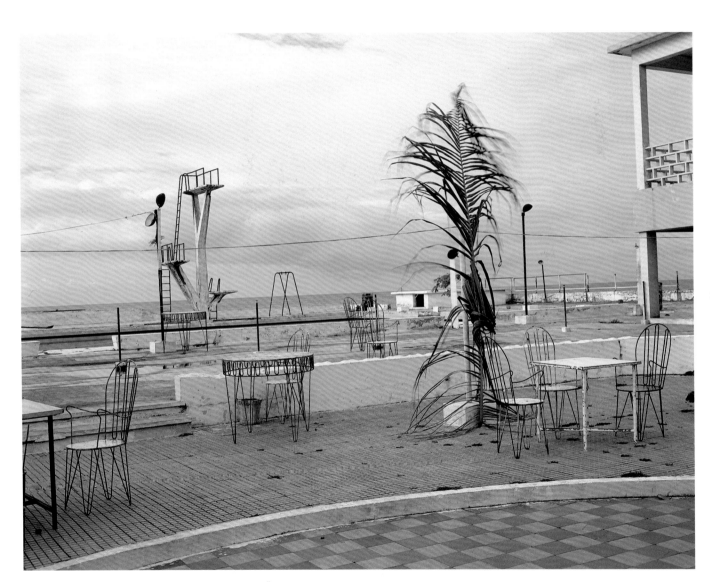

Sophie Ristelhueber. b Paris (FR), 1949. **The Equator.** c1992. C-type print. **h**100 × **w**130 cm. **h**39¼ × **w**51¼ in.

허브 리츠 Ritts, Herb 마돈나 Madonna

남자 친구가 제임스 딘이기라도 한 듯, 또한 그의 옷을 빌려 입기라도 한 것처럼 차려입은 마돈나는 생전의 마릴린 먼로를 연상시킨다. 울타리 등 단조로운 배경에 기댄 포즈는 1950년대와 1960년대에 어빙 펜과 리처드 아베돈에 의해 자리 잡았다. 이는 때로 아무 데도 갈 곳이 없으며 모든 정신적 재능을 연기하는 데 쏟아야 하는 일종의 희생자를 상징하는 수단이기도 했다. 마돈나의 연기는 바로 그런 존재와 순간을 잘 나타내고 있다. 워홀은 1970년대를 무감각하고 냉정한 시대로 보았다. 그러나 새로운 미의식의 표상이었던 마돈나는 1970년대의 그 상황을 전혀 다른 시각에서 받아들이고 이를 변화시켜 표현했다. 1980년대와 1990년대의 가장 유명한 사람들을 찍은 초상사진작가 중 한 사람인 허브 리츠는 특히 『롤링 스톤(Rolling Stone)』에서 일했으며, 이 사진 역시 『롤링스톤』에 실렸던 것이다. 그의 사진집 『아프리카(Africa)』는 1994년에 출판되어 절찬을 받았다.

○ Avedon, Cameron, Penn, Silverstone, Warhol, Yevonde

Herb Ritts. b Los Angeles, CA (USA), 1952. **d** Los Angeles, CA (USA), 2002. **Madonna**. 1987. Gelatin silver print.

헨리 피치 로빈슨 Robinson, Henry Peach 샬롯의 아가씨 The Lady of Shalott

죽어가고 있거나 혹은 이미 숨을 거둔 샬롯의 아가씨는 아서왕의 성이 있는 전설의 마을 카멜롯을 향해 강 하류로 흘러가고 있다. 이 사진은 알프레드 로드 테니슨이 쓴 동명의 시를 모티브로 한 것으로, 시에 등장하는 그녀는 탑에 갇혀 격리된 생활을 하며 거울을 통해서만 세상을 볼 수 있는 저주에 걸려 있었다. 그녀가 거울을 통해 말을 타고 가는 랜슬롯 경의 멋진 모습을 보는 순간, 그녀는 주변을 둘러보며 자신의 현실을 깨닫게 되고 결국 죽음을 맞이하고 만다. 거울에 비친 영상을 통해서만 세상과 만나야 하는 이 주제는 에버릿 밀레이를 비롯한 많은 라파엘 전파화가들을 매료시킨 주제이기도 했다. 1861년의 긴 노광 시간을 필요로 했던 사진기술은 이렇게 비교적 복잡한 구도의 사진을 한 장의 원판에 담을 수 없었기에, 두 개의 원판을 합성해 만들었다. 로빈슨은 1858년부터 오스카 레일렌더로부터 배운 원판들을 합성해 인화하는 기법을 선보이기 시작하면서 영국을 선도하는 예술사진작가로 우뚝 섰다.

○ Bayard, Kalvar, Luskačová, Rejlander

Henry Peach Robinson. b Ludlow (UK), 1830. **d** Tunbridge Wells (UK), 1901. **The Lady of Shalott.** 1861. Albumen print.

알렉산더 로드첸코 Rodchenko, Alexander　어머니의 초상 Portrait of Mother

그녀는 자신의 안경 줄을 어떻게 하고 있는 것일까? 이렇게 보이도록 기묘하게 비틀었을 것임에 틀림없다. 만약 그저 안경을 쓰고 있었더라면, 사진은 안경을 쓰고 있는 노파의 사진에 지나지 않았을 것이다. 그러나 이렇게 연출했기 때문에 안경을 낀 여인의 사진이자 '시각'에 대한 사유를 담은 사진이 되었다. 이 작품이 인상

적인 사진이 된 것은 시력검사를 위한 화면처럼 보이는 그녀의 머리 스카프 속 물방울무늬에 의해 더욱 강화된 까닭이다. 로드첸코는 가장 영민한 사진작가 중 한 명이었다. 아래로 향한 시선, 분명하지 않은 무늬의 표면을 가로지르는 선, 발자국, 포장용 돌 등을 통한 공간 연출의 달인이었다. 화가이자 디자이너였으며 지가 베

르토프의 주간 뉴스영화 'Ciné' Eye'에서 일한 후 1924년에 사진에 입문하여 1923~28년에 『레프』 잡지에서 활동했다. 그는 극적인 스타일이었음에도 1920년대 말에 인기를 잃었으며, 1933년 이후 유명한 '소비에트 연방건설'을 위한 르포르타주 프로젝트에서 활동했다.

○ Beaton, Hockney, Lerski, Moholy, Riis

388

Alexander Rodchenko. b St Petersburg (RUS), 1891. **d** Moscow (RUS), 1956. **Portrait of Mother**. 1924. Gelatin silver print.

조지 로저 Rodger, George

코롱고 누바족(族) 레슬러, 코르도판, 남부 수단 Korongo Nuba Wrestlers of Kordofan, South Sudan

의식에 사용되는 나무 재로 몸을 뒤덮은 승자는 건장한 몸집을 한 동료의 등에 타고 위엄 있는 자세로 승리를 만끽하고 있다. 이 사진은 로저의 글과 함께 코르도판을 여행하면서 찍은 사진집 『누바의 마을(Le Village des Noubas)』(1955)에 수록되었다. 아프리카인의 삶을 당당한 모습으로 그린 독특한 사진은 이전의 다른 서구 사진작가에게서는 찾아볼 수 없었다. 세계대전의 트라우마에 사로잡혀 있던 유럽 다큐멘터리 사진작가들은 누바족(族)의 마을과 문화 파라다이스에 살고 있는 이들의 모습에 매료되었으며 로저 역시 원시 농업 모습이나 여성에 대한 보도로 일관하던 편견을 깨고자 했다. 1947년 출범한 『매그넘 포토』의 공동 창립자이며 『라이프』의 공식 전쟁보도 사진기자이기도 했다. 사진집 『사막 여행(Desert Journey)』과 『붉은 달이 뜬다(Red Moon Rising)』에서 전쟁의 모습을 적나라하게 보여주었으며, 북아프리카와 버마 전쟁 사진집 『인간과 무자비(Humanity and Inhumanity)』(1995)를 출판했다.

○ Eakins, Hoff, Rheims, Riefenstahl

George Rodger. b Hale (UK), 1908. **d** Smarden (UK), 1995. **Korongo Nuba Wrestlers of Kordofan, South Sudan**. 1949. Gelatin silver print.

윌리 로니스 Ronis, Willy　　로랑스 사바르 거리 Rue Laurence Savart

유리 끼우는 직공이 투명한 유리를 등에 지고 로랑스 사바르 거리를 따라 조심스럽게 옮기고 있다. 투명한 유리는 그림자와 엇비슷한 비중을 차지해 위태로워 보인다. 작가는 이런 상황을 바꿈으로써 굳이 연출 솜씨를 자랑하려 하지 않았다. 그렇게 하면 거리의 고요, 유리 끼우는 직공이 일에 집중했다는 진실성을 훼손할 수 있기 때문이다. 1947~51년 사이에 촬영된 이 사진은 사진사에서 가장 뛰어난 탐구가 담긴 사진집 『벨빌 메닐몽탕(Belleville- Ménilmontant)』(1954)에 수록되었다. 그의 주제는 파리의 북동쪽 노동자층이 거주하는 낡은 지역이었고, 촬영 대상은 도시 공간, 안마당, 골목길 같은 인정 넘치는 곳의 사람이었다. 1940년대 파리 다큐멘터리 작가들의 선구자였던 으젠느 앗제는 평범한 일상생활 이외의 것을 찍는 일이 드물었다. 1939 ~45년에 유럽을 휩쓴 전쟁의 소용돌이 이후에는 그런 평범한 것들이 감상하기에 좋은 것으로 여겨졌기 때문이다. 1948년 'Parisian Group des XV'에 합류했다.

○ Atget, Franklin, Nègre, René-Jacques

390

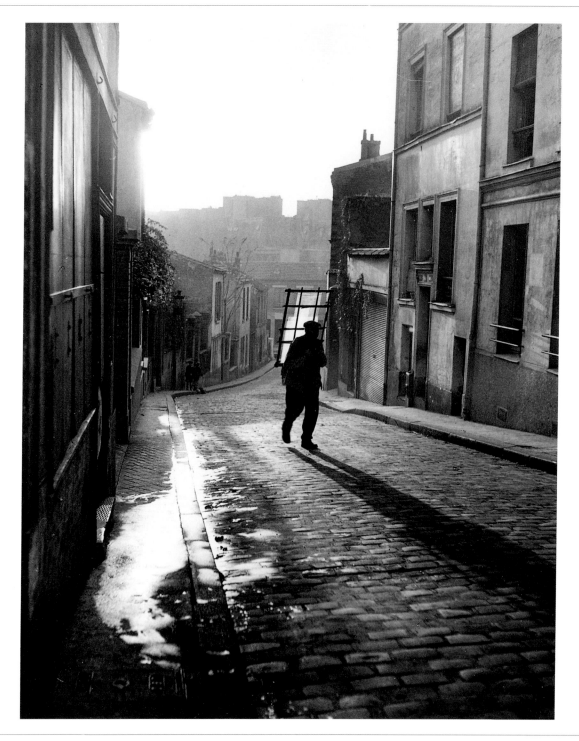

Willy Ronis. b Paris (FR), 1910. **Rue Laurence Savart.** c1949. Gelatin silver print.

조 로젠탈 Rosenthal, Joe 이오지마 Iwo Jima

2차 세계대전이 끝으로 치닫고 있을 무렵, 한 무리의 미국 해병이 일본 섬 이오지마의 수리바치산 정상에 가느다란 깃대에 비해 다소 큰 성조기를 세우려 하고 있다. 이들의 얼굴은 사진의 반대편으로 돌려져 있어, 무명의 군인들로 표현되고 있다. 이 사진은 워싱턴 D.C.의 알링턴 국립묘지에 서 있는 유명한 동상에 영감을 불어넣은 작품이다. 사실 이 깃발을 다시 세우는 장면을 촬영한 것으로 부분적으로 연출된 것이라는 논란을 불러일으키기도 했다. 사실 깃발은 사진을 촬영하기 90분전에 세워졌으나, 이를 본 사람들이 깃발이 너무 작다고 해 깃발을 다시 세울 것을 요청했다. 로젠탈은 운좋게 이 두 번째로 국기를 세우는 현장에 도착해 사진을 촬영할 수 있었고, 이로 인해 퓰리처상(Pulitzer Prize)을 받았다. 결국 이 사진은 우표에 사용되기도 했으며 수많은 포스터들을 장식했다.

○ Allard, Chaldej, Clark, Frank, Kawada

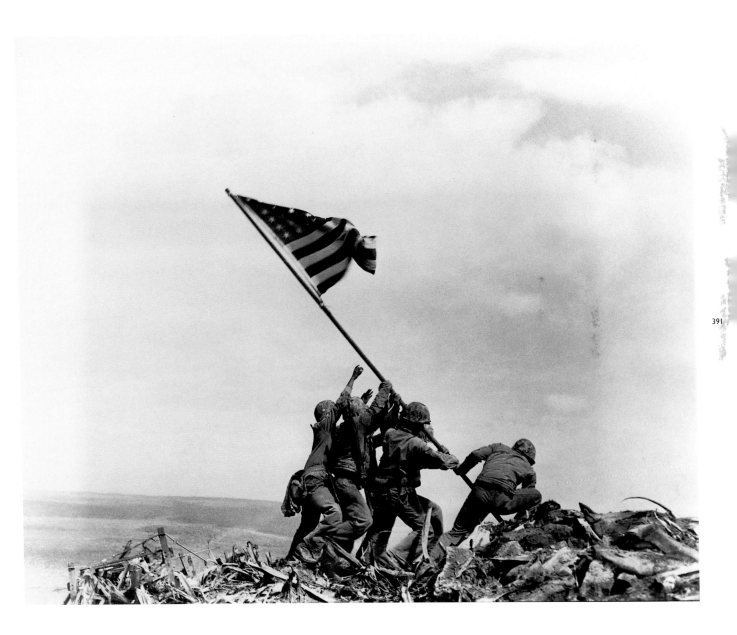

Joe Rosenthal. b Washington, DC (USA), 1911. **d** San Francisco, CA (USA), 2006. **Iwo Jima**. 1945. Gelatin silver print.

주디스 조이 로스 Ross, Judith Joy 무제 Untitled

이 인물 사진은 세 소녀를 비교하게 만든다. 또한 왼쪽에 있는 두 소녀가 왜 수줍어하며 두 손을 모으고 반듯하게 서 있는 자세를 중요하게 생각하는지에 대한 의문을 갖게 한다. 순수하고 단순한 초상사진은 용모를 객관적으로 나타낼 수도 있다. 그러나 로스는 그 같은 방법으로 등장인물의 용모를 객관적으로 표현하기보다는, 표현할 대상의 생각을 드러낼 수 있는 어떤 사건을 만들어내려고 했다. 이 경우에 소녀의 태도를 결정한 사건은 배경에 흐릿하게 보이는 호기심을 보이는 인물로 설명된다. 이와 같은 인물묘사가 갖는 장점은 외관에만 관심이 집중되는 것을 피해 태도를 결정하는 마음에 초점을 맞추게 한다. 예를 들어 50년 또는 그 이전부터 아우구스트 잔더와 같은 그녀의 선배들도 이와 같은 시도를 한 바 있다. 로스는 누군가에게 보이기 위한 주인공의 행동을 유발하는 배경의 사건을 표현하는 데 적당한 8×10인치 뷰카메라를 사용했다.

🄯 Dijkstra, Gibson, Goldblatt, Mann, Sander, Seeberger

Judith Joy Ross. **b** Hazleton, PA (USA), 1946. **Untitled**. 1988. Gelatin silver print.

아서 로스타인 Rothstein, Arthur **모래폭풍을 피해 달아나다** Fleeing a Dust Storm

한 농부와 그의 큰아들은 기운찬 동작으로 급박하게 바람을 피하기 위해 바람 속을 달리고, 작은 아이는 모래를 피하기 위해 손으로 눈을 덮은 채 허겁지겁 이들의 뒤를 쫓아가려 안간힘을 쓰고 있다. 작은 아이의 동작은 이 장면을 설명하는 열쇠로, 모래에 뒤덮인 전경과 모래바람이 휘몰아치는 먼지로 가득 찬 하늘의 풍경을 완성하고 있다. 필사적으로 눈을 가리는 아이가 없었다면 이 사진은 그저 외딴 시골풍경의 단편에 그쳤을 것이다. 로스타인은 그저 풍경 뒤에서 대상을 분석하는 것이 아닌, 이렇게 냉혹한 풍경 속에서 살아가는 이들의 현실과 감정을 상상하도록 한다. 자신 역시 모래바람으로 악명 높은 오클라호마의 먼지로 눈에 손상을 입어 고통 받은 경험이 있다. 이 사진은 로스타인이 당시 경제 대공황의 여파에 대처하기 위해 미국 정부가 설립한 '미국 농업 안전국'의 전신 '재정착국(Resettlement Administration)'에서 활동할 당시 촬영한 것으로, 1930년대의 미국을 대변하는 사진이 되었다.

○ Hocks, Lange, Lee, Post Wolcott, Towell, Vachon

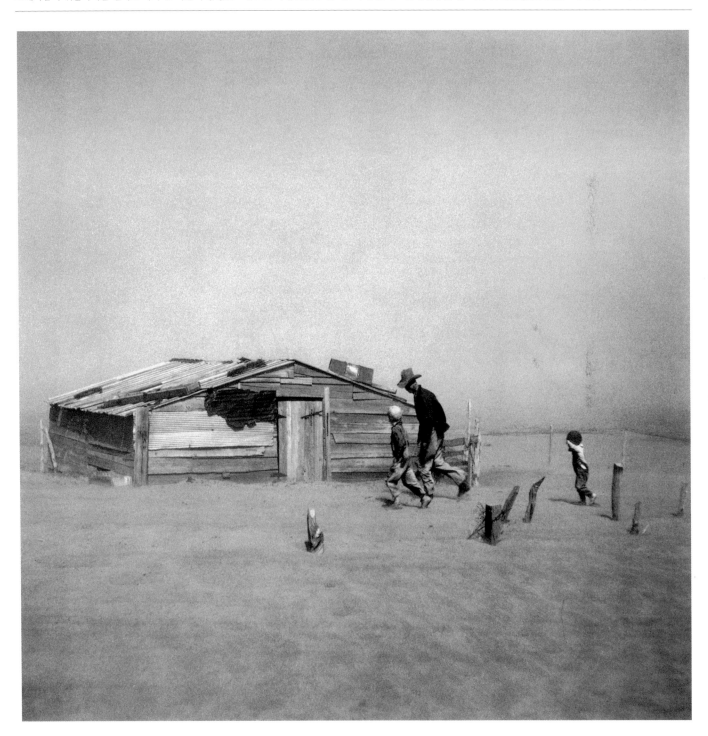

Arthur Rothstein. b New York (USA), 1914. **d** New Rochelle, NY (USA), 1985. **Fleeing a Dust Storm**. 1936. Gelatin silver print.

파올로 로베르시 Roversi, Paolo 천국의 새 Bird of Paradise

선명한 색깔의 날개로 뒤덮인 새의 모습이 환상적이다. 1930년대에 패션 사진은 발랄해졌고, 전후와 1950년대에는 세상물정에 밝아졌다. 로베르시는 이 사진을 현실이 아닌 환상 속의 새처럼 연출했다. 그는 1967년에 사진기자로 활동하기 시작했으며 주로 인물사진에 관심을 두었다. 1973년부터 파리에 거주하면서 활동하다 점차 패션에 관심을 두었다. 그의 사진은 『하퍼스 바자(Haper's Bazaar)』, 『이탈리아, 영국 보그(Vogue)』, 『우모 보그(Uomo Vogue)』, 『아레나(Arena)』, 『I-D』, 『인터뷰(Interview)』, 『W』, 『마리 끌레르(Marie Claire)』 등 모든 중요한 패션잡지에 실렸다. 그가 작업한 패션 광고사진은 지방시, 세루티1881, 크리지아, 요지 야마모토, 콩데 가르송, 발렌티노, 크리스티앙 디오르, 입생로랑, 로메오 질리, 카샤렐 등이다. 그의 모노그래프 가운데 『파올로 로베르시(Paolo Roversi)』는 1994년에 툴루즈, 샤토도 시립 미술관(galerie municipale du chateau d'eau, toulous)에서 출판되었다.

○ Bellocq, Horst, Hoyningen-Huene, Lanting

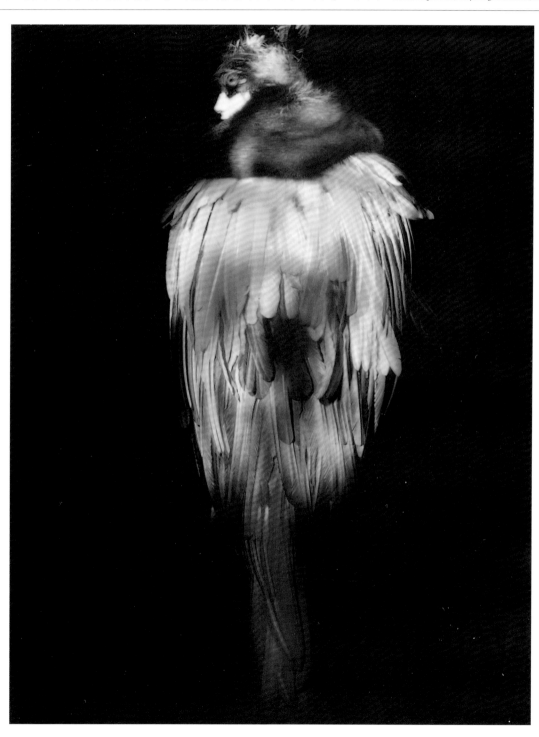

Paolo Roversi. b Ravenna (IT), 1947. **Bird of Paradise.** 1997. Polaroid.

토마스 러프 Ruff, Thomas　초상 1987 Portrait 1987

이 사진은 단순히 공적인 목적으로 사용하는 증명사진처럼 보이지만, 그의 의도는 이 사진을 실제 인물보다 크게 인화해 갤러리에 전시하는 것이었다. 러프의 다른 인물사진들과 마찬가지로, 등장인물은 유명한 사람이 아닐 뿐만 아니라 이름 또한 명시되어 있지 않다. 그녀가 러프의 사진에 등장하는 이유와 공공장소에 전시되어야 하는 이유가 무엇일까? 예전에는 일반적으로 초상사진은 유명인이나 어떤 전형을 나타내는 경우에만 전시되는 것이었다. 1980년대의 독일 사진작가들, 특히 영향력 있는 스승이었던 베른트 베허에게 사사한 작가들은 이와 같은 기존의 편견에 의문을 드러내며 관람자들을 예술과 기록에 대한 담론으로 끌어들이고자 했다. 이 사진의 경우, 그녀의 들쭉날쭉 잘린 앞머리가 사진의 흥미로운 요소일지 모르나 이것만으로는 이것이 예술적인 사진이라고 정의하기 어렵다. 이 사진에서 눈길을 끄는 점은 구도의 좌우 대칭성이나 사진에서 느껴지는 고요함이다.

○ Beaton, Callahan, Harcourt, Lele, Lendvai-Dircksen

Thomas Ruff. b Zell am Hammersbach (GER), 1958. **Portrait 1987**. 1987. C-type print. **h**220 × **w**185 cm. **h**86½ × **w**72¼ in.

에드 루샤 Ruscha, Ed

조세형평국, 14601 셔먼 웨이, 밴 누이스 State Board of Equalization, 14601 Sherman Way, Van Nuys

이것은 도시 지역에서 사용하는 토지조사의 일부분으로 촬영한 것 같이 보인다. 『LA의 34개 주차장(Thirty-four Parking Lots in Angeles)』 연작의 다른 사진들처럼 이 사진은 다른 사람들에게 필요 없을지 몰라도, 도시 계획자들에게는 흥미 있을 법한 요소들이 풍부하게 담겨 있다. 이같은 사진은 예술의 본질이 무엇인가에

대한 의문이 들게 한다. 어디에 매력이 있을까? 1966년에 『선셋 스트립의 모든 건물들(Euery Building on the Sunset Strip)』이란 제목의 연작을 통해, 루샤는 사진 측량의 한계를 발견한 것 같은 작품들을 발표했다. 일반적으로 그의 작품은 이런 작품을 어떤 의도를 가지고 만들었는지에 대한 의문을 불러일으킨다. 루샤는

1963년에 LA에서 전시하기 시작하면서, 캠벨 수프 캔을 그린 32점의 그림으로 1962년에 LA에서 첫 개인전을 연 앤디 워홀의 뒤를 이은 인물로 떠오르게 된다. 유럽인으로 루샤의 뒤를 이은 사람들은 중공업 시대의 유물을 다룬 베허 부부(베른트와 힐리)가 있다.
⊙ Baltz, Becher, Gerster, Krull, Munkacsi, Struth, Warhol

Ed Ruscha. b Omaha, NE (USA), 1937. **State Board of Equalization, 14601 Sherman Way, Van Nuys**. 1967. Gelatin silver print.

세바스티아노 살가도 Salgado, Sebastião

세라 펠라다 금광, 파라, 브라질 Serra Pelada Goldmine, Pará, Brazil

헐벗은 채 금광에서 연장도 없이 일하는 수많은 노동자들의 모습은 산업사회 이전의 옛 모습을 떠올린다. 전경에 서 있는 인물은 마치 다큐멘터리의 한 장면에 등장하는 사람처럼 보인다. 사다리와 건축 자재들을 배경으로 나무 기둥에 비스듬히 기댄 모습은 회화, 십자가에 못 박힘, 특히 베네치아의 산 로코에 있는 틴토레토의 명작 『십자가에 매달려 올려지는 예수(Raising of the Cross)』를 연상시킨다. 대부분 남아메리카를 배경으로 촬영된 살가도의 다큐멘터리 사진들은 발전하는 세상에서 살아가는 현대의 노동자들을 예수의 삶에 비유한 듯, 기독교 종교화에 나타난 도상들을 연상시킨다. 사진작가 이전에 경제학자였던 살가도는 1970년대에 사진에 입문하여 줄곧 가난하고 소외된 사람들을 소재로 삼아 작업했다. 1993년 출판된 『노동자들: 산업 시대의 유물(Workers: an archaeology of the industrial age)』을 통해 국제적인 명성을 얻었다.

○ Alpert, Hine, Munkacsi, Rai

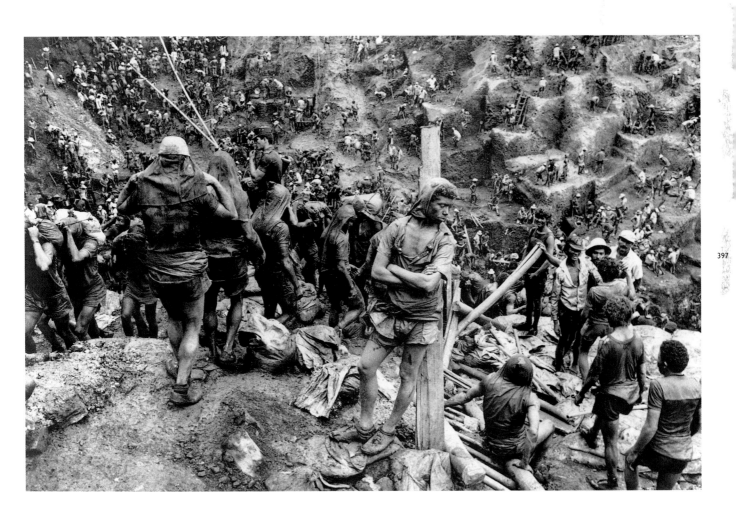

Sebastião Salgado. b Aimorés (BR), 1944. **Serra Pelada Goldmine, Pará, Brazil.** 1986. Gelatin silver print.

에리히 잘로몬 Salomon, Erich　　**외교관들** Diplomats

왼쪽에 보이는 머리가 벗겨지기 시작한 남자는 독일 수상 하인리히 브뤼닝이다. 그는 검은 머리칼의 피에르 라발 프랑스 수상과 더 나이든 외무상 아리스티드 브리앙의 맞은편에 앉아 있다. 눈이 날카로운 Dr. Curtius와 이야기 하며 모자를 쓰고 소파에 앉아 있는 남자는 벨기에 외무장관 헤이만스다. 파리에서 런던으로 가는 중인 이 남자들은 프랑스 정부의 특별 열차에서 풀먼식 객차를 타고 있다. 잘로몬은 1933년 히틀러가 선전포고할 때까지 계속되었을 관계자들의 주요 회담을 비롯한 정치적인 보도사진을 찍었다. 그는 1928년에 사진기자로 활동하기 시작하면서 살인범죄에 관한 보도사진들을 발표했다. 그의 몇몇 사진에서 알 수 있듯이, 그는 근대 정치 보도사진의 선구자다. 비밀스러운 개인적인 사진을 찍는 데 천부적인 재능이 있었다. 런던의 『위클리 그래픽(Weekly graphic)』의 편집자는 잘로몬의 사진에 대해 논평 하면서 '캔디드 카메라(candid camera)'란 신조어를 만들었다.

○ Aigner, Bosshard, Karsh, Lessing, Reed

398

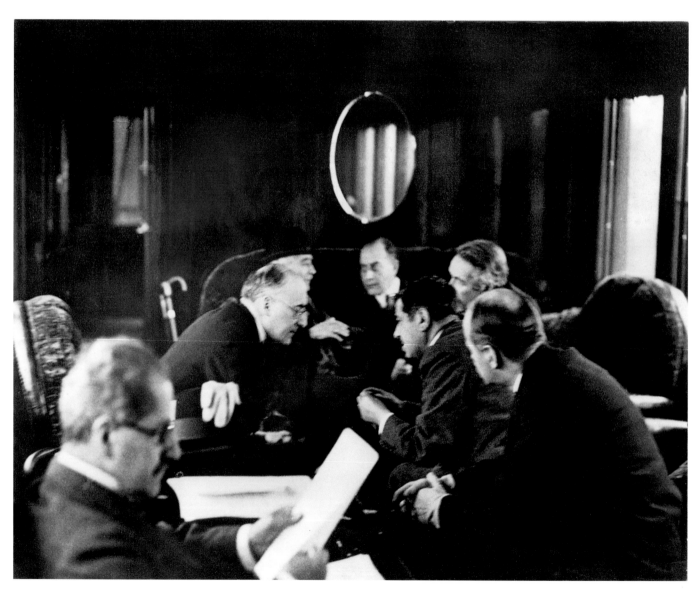

Erich Salomon. b Berlin (GER), 1886. **d** Auschwitz (POL), 1944. **Diplomats**. 1931. Gelatin silver print.

루카스 사마라스 Samaras, Lucas 착석 Sittings

의자에 앉아 있는 인물의 얼굴을 살펴보면 이 사진을 위해 분장을 하고 준비한 모습이다. 반면 뒤편에 드리운 체리 무늬로 장식된 천과 그가 앉아 있는 의자는 그저 부엌에서 가져온 것 같다. 왼쪽에 보이는 얼굴은 사마라스의 모습이다. 이 장면에 참여하려고 하거나 모델과 경쟁이라도 하려는 듯, 사진의 가장자리에 있다.

사마라스는 이 사진이 포함된 연작 『착석(Sittings)』에서 자신의 모습을 등장시켰다. 사진 속의 그는 매혹적으로 보이려 하거나, 인내심 또는 형식에 대한 이해도 없이 그저 일방적으로 구성을 좌지우지하려는 모습으로 사진에 등장한다. 이는 설욕의 기회를 향한 갈망일까? 사마라스는 문화는 꼭 이래야 한다는 기존의 양식

에서 탈피해 더 나은 것을 추구하려는 것일까? 분명한 것은 그가 조명을 사용해 지나치게 번쩍거리는 기법이나 눈살을 찌푸리게 하는 연출을 맘껏 구사함으로써, 이 사진처럼 받아들이기 어려운 나르시즘이 결합된 작품을 발표한다는 것이다.

○ Cosindas, Durieu, García Rodero, von Gloeden

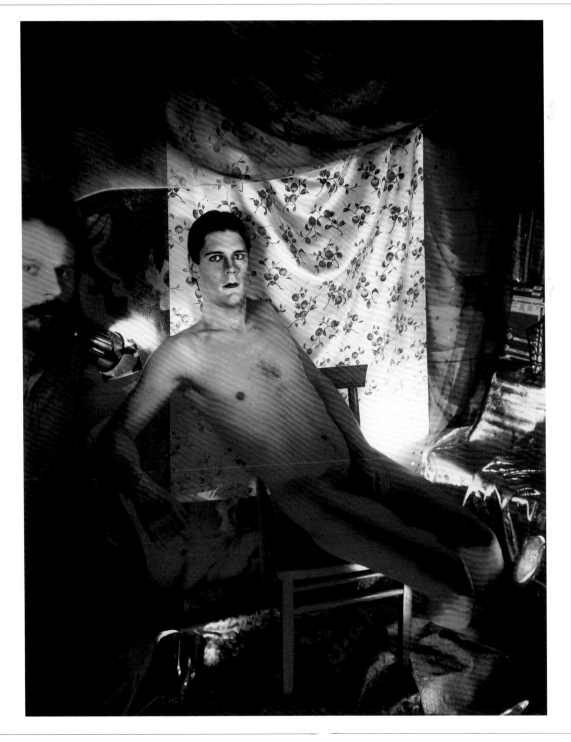

Lucas Samaras. **b** Kastoria (GR), 1936. **Sittings**. c1979. Polaroid.

펜티 삼말라티 Sammallahti, Pentti Sandö, Dragsfjärd

태초 혹은 말세가 이 사진 속 장면과 같지 않을까? 태고의 괴물처럼, 움직이는 개구리는 해가 지고 자연이 좀 더 야만스러운 상태가 되기를 기다리고 있다. 삼말라티를 비롯해 자연과 전통사회를 주제로 한 사진작가의 작품에 등장하는 주인공은 카메라와 카메라가 표현하는 문명사회에 관심이 없지는 않다는 것을 보여준다.

1970년대 말에 시작한 연작 주제는 다른 평범한 사회와는 다른 집단의 모습이다. 집시 생활은 세상과 동떨어져 자신의 일에 부지런한 신비로운 세계로 인해 그의 관심을 끌었다. 헝가리 집시 모습을 담아 『Honnos, 나의 바이올리니스트(Honnos, My Fiddler)』(1987)로 발표했고, 이보다 앞서 연작으로 출판된 두 사진집에

는 『북유럽의 밤(The Nordic Night)』(1982, 1983)이 있다. 그는 목동과 어부들과 생활하며 이들의 모습을 사진에 담기도 했다. 현재 헬싱키의 산업예술대학교 (University of INdustrial Arts in Helsinki)에서 교수로 재직하고 있다.
❍ Dalton, E. Smith, Titov, Wegman, Wojnarowicz

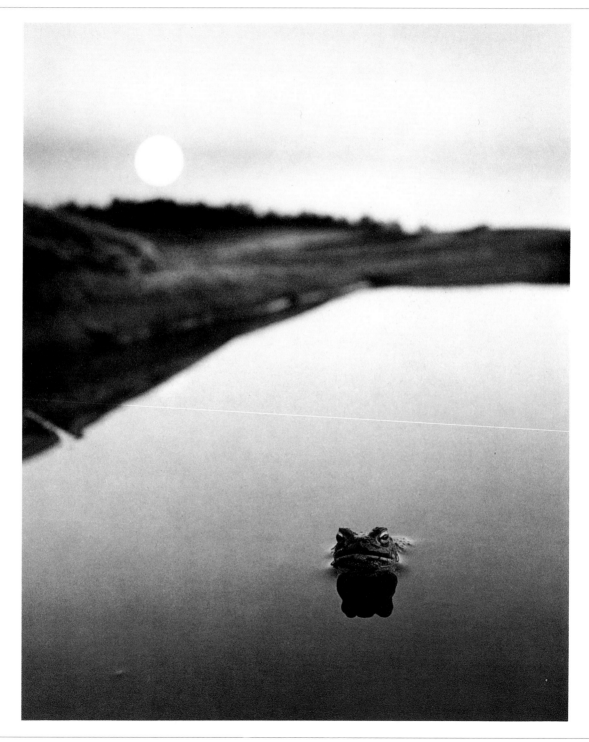

Pentti Sammallahti. b Helsinki (FIN), 1950. **Sandö, Dragsfjärd**. 1975. Gelatin silver print.

아우구스트 잔더 Sander, August　나들이옷을 입은 젊은 농부들 Young Farmers in their Sunday Best

세 명의 젊은 시골 농부가 무도회에 가기 전 잔더의 카메라 앞에서 포즈를 취한 이 사진은 사진사에 있어서 가장 유명한 초상사진 중 하나이다. 가장 앞쪽 인물은 마치 성실함의 전형을 보여주는 듯 하다. 옆에 선 인물은 그의 남자 형제인 듯 하며, 맨 뒤 세 번째 인물은 이들에 비해 자유분방한 모습이다. 잔더는 그의 사진

프로젝트 『20세기의 사람들(People of the Twentieth Century)』의 첫 권인 『우리 시대의 얼굴(Antlitz der Zeit)』(1929)로 잘 알려졌으며, 수록된 60장의 초상사진은 다양한 작은 마을을 배경으로 임시직 노동자나 실업자가 되기 전에는 예술가, 작가, 혹은 음악가를 꿈꿨던 모습을 보여 줌으로써 단순한 소작농민에서 벗어나

이들의 흔적을 되짚고 있다. 이 책은 1934년 나치 정권 하에 금서로 지정되었는데, 아마도 기존 사회 질서와 대치되는 사회적 시각을 보였기 때문인 것 같다. 자신의 책이 금서로 지정된 이후, 풍경사진작가로 전향, 주로 독일 라인 강변의 모습을 사진에 담았다.

⊙ Bubley, Hoppé, van Manen, Nègre, Ross, Weber

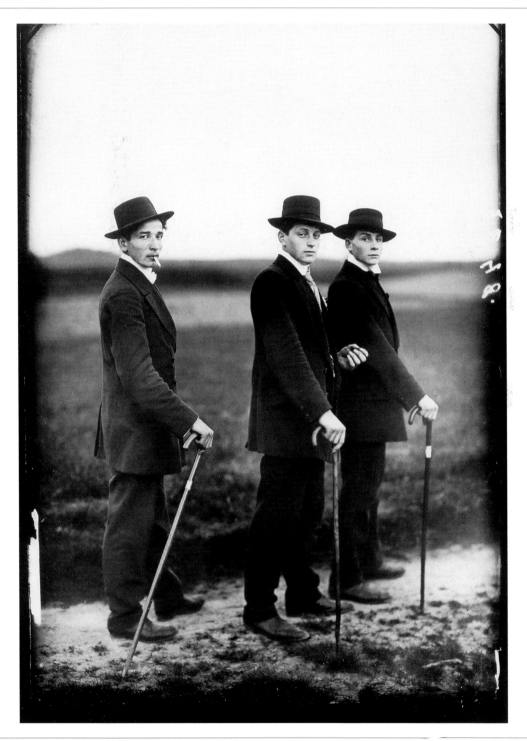

August Sander. b Herdorf (GER), 1876. **d** Cologne (GER), 1964. **Young Farmers in their Sunday Best.** 1914. Gelatin silver print.

얀 사우덱 Saudek, Jan

두번째 결혼으로 태어난 나의 셋째 딸과 함께 With My Third Daughter from the Second Marriage

남녀가 역할을 바꾸고 있다. 진과 장갑을 착용한 왼쪽에 있는 남자는 현대인처럼 보인다. 반면에 오른쪽 남자는 19세기의 예술가를 위해 포즈를 취한 남자 모델 같다. 반대로, 왼쪽의 여자는 플로라 또는 비너스처럼 보이려고 했을지도 모른다. 그러나 사실 그녀의 또다른 역할은 오페라에 나오는 시골농부의 아내이다. 사진의 분위기는 벨 에포크 시대 혹은 1900년대 프라하의 그림엽서를 생각나게 한다. 종종 장면을 연결해 하나의 작품으로 만드는 사우덱은 여인을 요부 느낌이 나도록 표현하곤 했다. 그의 연작 중 대부분은 흑백사진은 이국적인 취향의 인물들로, 컬러사진은 완전한 누드로 표현되어 있다. 사우덱이 배경으로 선호하던 장소는 프라하에 위치한 그의 지하 작업실이다. 1950~1952년에 산업사진학교(School of Industrial Photography)에서 공부한 후, 공장에서 몇 년 동안 일하며 보내야 했던 그는 마침내 1984년에 체코 당국으로부터 예술가로 활동할 수 있는 권리를 얻었다.

○ Disfarmer, Durieu, Goldin, Lichfield, Tillmans

402

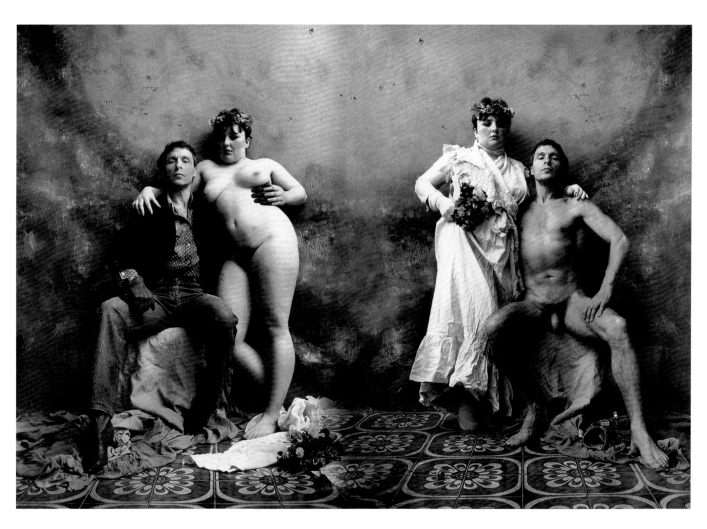

Jan Saudek. b Prague (CZ), 1935. **With My Third Daughter from the Second Marriage**. 1987. C-type print.

미하일 슈미트 Schmidt, Michael 베를린 장벽 The Berlin Wall

슈미트가 주제로 삼은 베를린 장벽은 분단된 역사를 상징하고 있다. 독일 예술에 있어서 베를린 장벽의 중요성은 독일의 시련과 관련이 깊기 때문이었다. 이는 사회적, 국가적 상황으로 인한 결과였으며, 베를린 장벽은 건조된 이후 국경의 역할을 했으나 그 후로는 벽이 차지하고 있는 공간으로서의 의미만 지니게 되었다.

새로운 시대가 도래하자 베를린 장벽은 시체처럼 시간을 가로막는 장벽으로 정지된 채 그곳에 서 있다. 1980년대 독일의 많은 예술가들은 이런 당시의 풍경을 작품으로 발표했다. 이들은 건축이나 풍경에 심취해 있었으며, 일상적인 주제는 말살되다시피 했다. 슈미트는 이런 경향과 달리 사소한 부분에만 집중했다. 그

는 1985~1987년에 베를린을 고찰한 사진집『사격중지(Waffenruhe)』에서 평범하고 관조적인 시각으로 도시의 일상적인 날들을 담았다.

○ Hajek-Halke, Izis

Michael Schmidt. b Berlin (GER), 1945. **The Berlin Wall**. c1986. Gelatin silver print.

고타드 슈 Schuh, Gotthard 자바 Java

소년은 구슬치기를 하는 중인듯 하다. 또는 적어도 무언가를 겨냥하고 있는 것 같다. 어쩌면 그는 줄이 그어진 바닥 위에서 춤을 추고 있는지도 모른다. 혹은 단지 어딘가를 직시하고 있는 그를 슈가 카메라에 담은 것일지도 모른다. 슈는 1940년 발리를 탐구한 사진집 『신들의 섬(Island of the Gods)』으로 명성을 얻었다. 책에 수록된 사진은 이 사진과 같이 정교하게 구성된 작품으로, 대부분 춤추는 사람을 담고 있다. 언제라도 절묘하게 포착된 찰나의 순간은 역사 속에서 중요하지 않을 수도 있다. 그러나 1939~45년 전후로 이러한 분위기의 작품이 중요해지면서 인류는 동경하는 이상을 표현하기 시작했다. 평범한 환경을 배경으로 인간의 기품을 표현했다는 이 사진은 1955년 위대한 휴머니스트 전시회 「Family of Man」에 참여해 성공적인 작품으로 평가받았다. 1930년대 포토저널리스트로 명성을 얻은 그는 1941년 취리히 '노이에 취리허 자이퉁'의 사진 편집장을 맡았다.

○ Lengyel, Mayne, Morgan

404

Gotthard Schuh. b Berlin-Schöneberg (GER), 1897. **d** Küssnacht (SW), 1969. **Java**. 1940. Gelatin silver print.

페르디난도 스키아나 Scianna, Ferdinando

호르헤 루이스 보르헤스, 팔레르모 Jorge Luis Borges, Palermo

소설가 호르헤 루이스 보르헤스가 팔레르모의 한 카페 유리창 너머에 앉아 있다. 양손으로 지팡이를 쥔 그의 얼굴에 햇빛이 내리쬐고 있다. 보르헤스가 눈이 보이지 않는다는 사실은 이 사진의 매우 중요한 요소다. 이 사실은 지팡이와 함께 눈먼 사람이 창가에 앉아 햇살과 따스함을 어떻게 느끼며 받아들일지에 대한 의문이 들게 만든다. 스키아나는 가능한 최소한의 요소만을 사용하되, 손쉽게 설명될 수 있는 요소가 아닌 당시 상황의 부수적인 요소를 통해 화면을 구성하고 있다. 나무에 대한 관념만을 담은 듯 실루엣으로 처리된 산책로 너머에 보이는 야자수는 작가의 상상을 상징하고 있다. 또한 유리에 비친 어두운 부분과 멀리 보이는 언덕은 풍경, 혹은 작가의 마음속에서 만들어지고 있는 이야기를 암시한다. 장면이 간결해질수록 이를 시적으로 해석할 여지가 많아진다는 것이 그의 신념이었다. 이런 생각은 볼리비아의 초기 광산 지역을 관찰해 완성한 사진집 『카미(Kami)』(1988)에서도 찾아볼 수 있다.

○ Atwood, Morris, Oddner, Ristelhueber, Shahn

405

Ferdinando Scianna. b Bagheria (IT), 1943. **Jorge Luis Borges, Palermo.** 1984. Gelatin silver print.

쥘 세르베제 Seeberger, Jules　장터, 파리 Fairground, Paris

장터의 세 마리 작은 돼지는 서로 뚜렷이 구별되는 세 명의 소녀들이 조종하고 있는 것처럼 보인다. 사진을 보고 있자니 짚, 나무막대, 벽돌로 자신들의 집 세 채를 지은 세 마리의 돼지 이야기가 떠오른다. 1900년에 사진계에서 성공가도를 달리기 시작한 세르베제는 사실과 상상의 요소를 버무린 이런 종류의 사진으로 자신의 시대를 이끌었다. 1890년대까지 파리에서 자신의 입지를 굳히지 못하고 도안을 공부하던 세르베제는 1890년대 말에 사진을 선택하자마자 명성을 얻기 시작했다. 그의 형제 루이와 함께 1904년에 그림엽서를 위한 사진을 촬영하기 시작했다. 그리고 1906년에 셋째 형제 앙리가 번성하기 시작한 사업에 합류했다. 1909년에 그들은 패션사진으로도 큰 성공을 거두었다. 이 사업은 1차 세계대전에도 살아남아 1920년대에 그들은 할리우드의 국제 키네마 리서치(Internation Kinema Research)를 위해 파리의 명소를 사진에 담기도 했다.

© Mann, Mark, Ross, Sommer

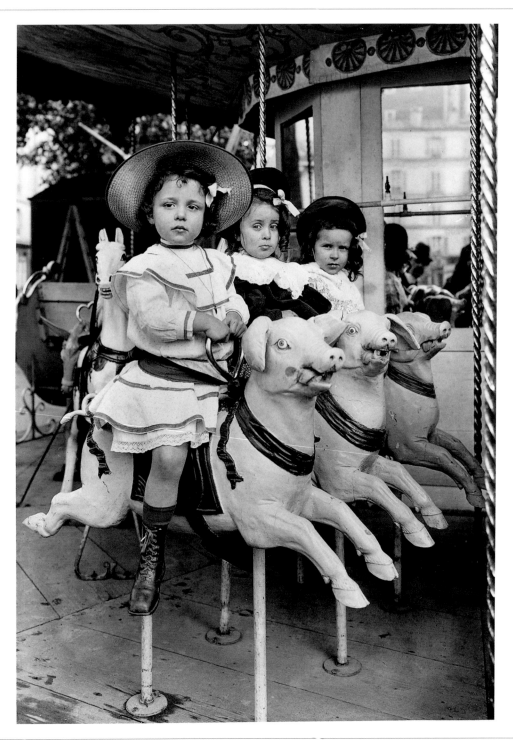

Jules Seeberger. b Vienna (AUS), 1872. **d** Paris (FR), 1932. **Fairground, Paris**. 1900. Gelatin silver print.

프리드리히 자이덴슈튀커 Seidenstücker, Friedrich

그녀는 웅덩이를 건너뛸 수 있을까? 만약 그녀가 인도의 미끄러운 부분을 밟는다면 다음 순간 어떻게 될까? 1920년대와 1930년대 베를린을 배경으로 항상 이같은 사소한 일상의 사건에 주목했다. 그는 도시의 정신이라거나 특정 유형화된 사람들의 모습이 아닌 도시의 사소하고 순간적인 사건에 눈을 돌리고 이에 몰두했던 첫 사진작가였다. 또한 다른 사진작가들에 의해 종종 난해하게 표현되었던 공공장소에서 벌어지는 사건에 관심을 두었다. 예를 들어 절대적인 '결정적 순간'을 담는 작가 카르티에-브레송이 발표한 물웅덩이를 뛰어넘는 사람의 경우, 브레송은 도약하는 발레리나의 모습을 담은 포스터를 배경으로 도상적인 사진을 만든다는 점에서 사건 자체에 집중한 그와 다르다. 1930년대까지 조각가로 활동했으나, 독일의 가장 꾸밈없고 튼튼한 이미지라는 조롱을 받자 의기소침해져 작품 활동도 위축되었다. 이 사진과 같이 그의 이미지들은 10여 년 후 국가 사회당의 선전으로 구질서의 상징물로 사용되었다.

○ Cartier-Bresson, Halsman, A. Klein, Lartigue

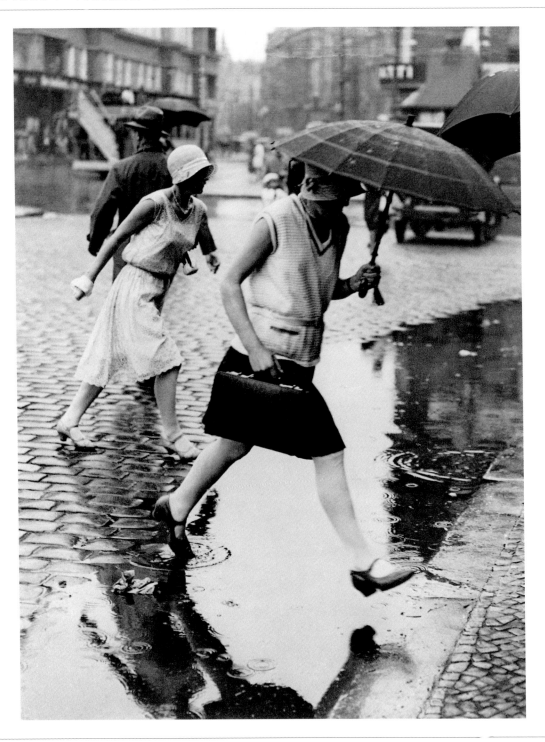

407

Friedrich Seidenstücker. b Unna (GER), 1882. d Berlin (GER), 1966. **Leaping the Puddle**. 1925. Gelatin silver print.

비토리오 셀라 Sella, Vittorio 하얀 빙하 위에서 On the Glacier Blanc

등반가들이 프랑스 도피네 지역에 있는 알프스 산맥의 어느 크레바스에 다가서고 있다. 눈 속에 깊게 파인 계곡이 이전에는 이어진 표면이었던 곳에 어떻게 균열이 생기는가를 말해준다. 등반대장이 얼마나 가장자리 가까이까지 갈까? 셀라는 산을 전문으로 촬영한 첫 사진작가였다. 그는 1880년대 초에 이탈리아 알프스에서

사진을 찍는 것으로 시작해서, 러시아, 알래스카, 중앙아프리카, 히말라야 등 전 세계를 여행했다. 셀라는 자연을 웅장한 장관 자체로서 뿐만 아니라 대상이 내포하고 있는 숭고하고 인상적인 면에 관심을 가졌다. 그의 사진 연작은 캘리포니아 시에라 클럽 같은 지리학회가 사들였다. 그곳에서 그것들은 젊은 시절의 안셀 애덤

스에게 영감을 준 것으로 알려진다. 셀라는 자신의 작품들을 인쇄하고 해판하고, 고향 비엘라에 있는 자신의 집을 화랑으로 만드는 데 시간을 보내기 위해 1909년에 여행을 그만두었다.

○ A. Adams, Hamaya, Hütte, Plossu, M. White

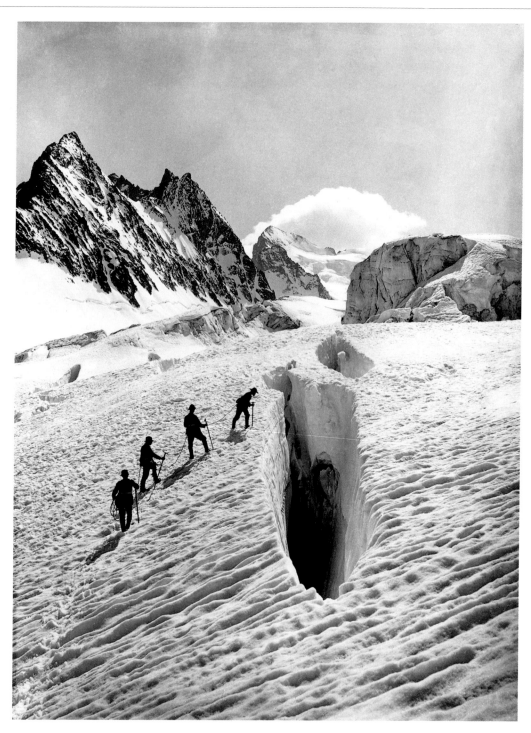

Vittorio Sella. b Biella (IT), 1859. **d** Biella (IT), 1943. **On the Glacier Blanc**. c1880s. Gelatin silver print.

데이비드 시모어 '침' Seymour, David 'Chim' 토지개혁 회의, 에스트레마두라 Land Reform Meeting, Estremadura

아이를 돌보고는 한 어머니가 부재지주에게 소속되어 있던 땅을 소작농들에게 돌려주겠다는 약속이 흘러 나오는 스피커를 올려다보고 있다. 이 사진은 1936년 5월, 에스트레마두라의 토지개혁을 담은 사진들 중 하나로 스페인 내전(1936년 7월)이 발발하기 몇 달 전 『Regards』지에 실렸다. 이는 굶주림에 지쳐 있던 소작농민들에게 매우 중대한 사건이었다. 당시 시모어는 스페인을 취재하고 있었으며, 전쟁 발발 후에는 주로 후방에서 일했다. 1934~1938년에는 '침(CHIM)'이라는 이름으로 프랑스의 인민전선과 스페인의 공화당 전선에서 사진기자로 활동했다. 1947년에 앙리 카르티에-브레송, 로버트 카파, 그리고 조지 로저와 함께 '매그넘 포토'를 창설하고, 이들과 함께 다큐멘터리 사진과 형식에 구애 받지 않은(35mm) 전쟁 보도사진의 발전에 힘썼다. 침은 인도주의적인 가치관을 바탕으로 한 민중의 주장을 지지했다. 그는 1956년 휴전 협정이 맺어진 직후 수에즈에서 살해되었다.

ⓞ S. L. Adams, R. Capa, Cartier-Bresson, Lange, Lyon

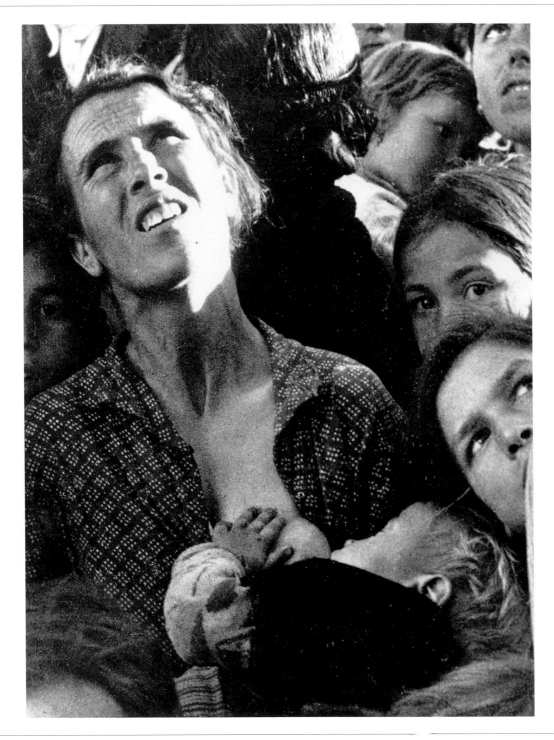

David 'Chim' Seymour. b Warsaw (POL), 1911. **d** Suez (FG), 1956. **Land Reform Meeting, Estremadura**. 1936. Gelatin silver print.

벤 샨 Shahn, Ben

눈먼 떠돌이 악사 Blind Street Musician

1935년 가을에 미국 남부에서 촬영된 사진 속의 눈먼 떠돌이 악사는 미시시피 지역의 사회문제와 관련 깊은 노래 'River Stay Away From My Door'를 연주하고 있다. 산의 작품 가운데 다수는 이 사진과 같이 거리에서 촬영된 것이어서 카메라의 존재를 거의 알아차리지 못하는 사람들의 모습을 담고 있다. 그는 포즈를 취하지

않은 자연스러운 장면을 포착하기 위해 직각파인더를 사용했으며, 다른 사진작가들보다 피사체에 가까이 다가가 촬영했다. 또한 자동차 창문을 통해 작은 포켓용 라이카 카메라로, 문제해결에 골몰한 모습이나 주의를 기울이려는 순간의 모습을 포착하곤 했다. 대생에 뛰어난 화가로 더 잘 알려진 그는, 비록 불황기의 미국에

서 거리의 가장 초라한 사람일지라도 사람은 예술에 의해, 예술을 위해 사는 존재라고 생각했다. 워커 에반스의 소개로 사진계에 입문했으며, 농업안전국의 다큐멘터리 사진작가 가운데 가장 영향력 있는 사람이자 가장 유명한 사진작가가 되었다.

○ Berengo Gardin, Bischof, W. Evans, Oddner, Scianna

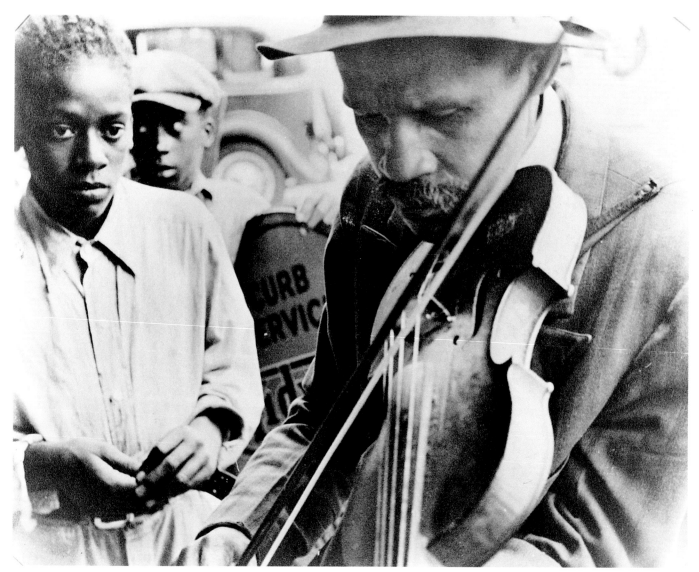

410

Ben Shahn. b Kovno (LIT), 1898. **d** New York (USA), 1969. **Blind Street Musician**. 1935. Gelatin silver print.

챨스 쉴러 Sheeler, Charles　　상갑판 Upper Deck

1890년에 건조된 증기선인 'SS 마제스틱(SS Majestic) 호(號)'의 전기 모터와 환기장치의 방출구를 촬영한 이 사진은 1929년 쉴러가 그림을 그리는 데 참고 사진으로 쓰였으며, 그는 이 사진에 「상갑판(Upper Duck)」이라는 제목을 달았다. 그는 배의 실제 모습과 중요한 세부적인 요소들에 주목했으며, 전체는 부분을 통해 상상할 수 있다고 믿었다. 그러나 이 사진은 큰 의미에서 통풍과 송수를 의미하는 도상적 의미를 지니고 있다. 쉴러는 1920년대에 동시대 작가들과 마찬가지로 산업 사회가 가져온 감각적이고 급격한 변화로 특징지어지는 새로운 체제를 예견했다. 미래는 이 사진에서 나타나듯, 전기와 같은 보이지 않는 힘에 조종되어서 조정하거나 계산할 수 있지만 산업혁명이 주조해낸 이 힘은 냄새를 맡을 수도, 만질 수도 없는 것이다. 이런 새로운 환경에 사는 사람들은 물질적인 것과 대면하는 것에서 자유로워져서 이 사진에 있는 '마제스틱호(號)'의 갑판에서 수정 같은 햇살을 즐길 수도 있는 것이다.
❍ Baltz, van Dyke, Stieglitz

Charles Sheeler. **b** Philadelphia, PA (USA), 1883. **d** New York (USA), 1965. **Upper Deck**. 1928. Gelatin silver print.

샘 쉬어 Shere, Sam

힌덴부르크 대참사 The Hindenburg Disaster

힌덴부르크 비행선이 1937년 5월 뉴저지의 레이크허스트에 착륙하려는 순간 화염에 휩싸이기 시작하고 있다. 1920년대에 비행선은 미래에 시공간을 손쉽게 지배할 강력한 상징물이었기 때문에, 이 사건은 한 사람의 비극이자 국위를 손상시킨 대참사였다. 비행선은 1930년대에 독일 국가 이미지에 매우 중요한 일종의 상징 같은 것이었다. 제1차 세계대전에 바론 폰 리히토펜과 프란츠 임멜만이 성공을 거둔 이후, 독일은 하늘이 자신들의 것이라고 생각하기 시작했다. 대영제국이 과거에 바다를 지배했듯이 자신들이 미래의 하늘을 지배할 것이라고 생각했다. 힌덴부르크는 그들의 기선이었다. 이 사건은 귀항을 찍기 위해 모여 있던 스틸 사진 작가들에 의해 22뉴스영화로 생생하게 기록되었다. 비행선은 종종 사진 기자들을 이곳저곳의 색다른 지역으로 이동시켜주곤 하는 수단이었기 때문에, 이 대참사가 구경거리가 될 만한 사진을 찍을 수 있는 기회가 되었다는 사실은 매우 아이러니하다.

○ Aeby, Man, Sternfeld

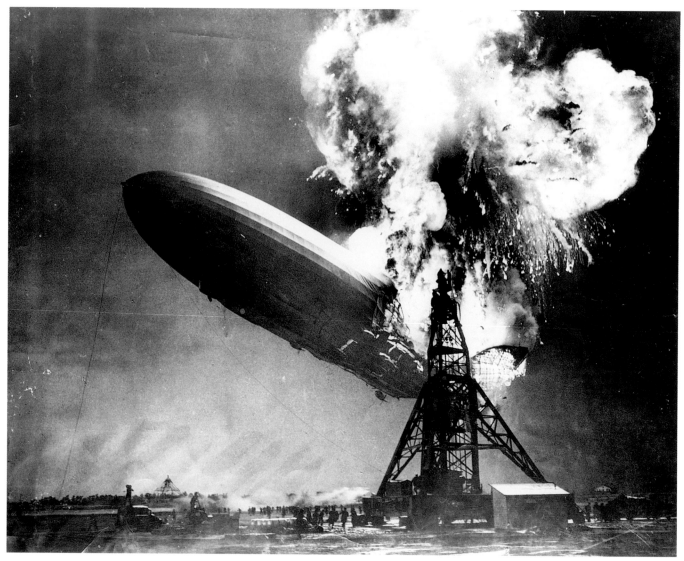

Sam Shere. b Minsk (RUS), 1904. **d** FL (USA), 1985. **The Hindenburg Disaster**. 1937. Gelatin silver print.

412

신디 셔먼 Sherman, Cindy 무제 #180 Untitled #180

이 사진은 막 사망한 시체를 촬영한 것 같지만 사실은 색칠한 가면일 뿐이다. 눈을 자세히 보면 가면이라는 사실이 더욱 명확해 진다. 입 가장자리에는 액체가 새어 나오고, 모래가 섞여 건조한 코의 오른쪽 콧방울에는 점액질의 물질이 맺혀 있다. 가면이 어떻게 이와 같은 거북함을 주는 것일까? 거의 모든 사진을 통해 관람자들이 자신의 제스처에 동참하고 자신과 함께 작품을 관조하기를 원했다. 관람자가 작가의 의도를 알고 있어야 하며, 구토와 불쾌감을 자극하고자 한 이 사진처럼 그녀가 뜻하는 바에 주목해야 한다는 것을 의미한다. 이 사진을 언뜻 보아도 그 의도가 효과적으로 전달된다. 자신이 이런 연출사진이나 구성사진을 하는 개념 예술가였기 때문에 사진 속 상황과 증거를 제시한 작가의 뜻을 이해했을 때 진정으로 작품을 즐길 수 있다고 믿었다. 이는 그녀가 '혐오'나 '혼돈'과 같은 개념을 주제로 조롱하는 초상사진이나 멜로드라마풍의 사건을 정교한 연출을 통해 사진에 담았던 사상적 배경이다.

○ Callahan, Florschuetz, Man Ray, Ohara, Strömholm, Umbo

413

Cindy Sherma n. b Glen Ridge, NJ (USA), 1954. **Untitled #180**, 1987. C-type print.

스테판 쇼어 Shore, Stephen 유베일드, 텍사스 Uvalde, Texas

세월이 흐르며 산허리를 가로질러 있던 벽이 무너지고, 벽에서 떨어져 나온 돌이 이리저리 흩어져 있고, 배경에는 발자국이 남아 있다. 앞부분에 보이는 나무 뿌리는 진흙, 혹은 콘크리트의 거친 표면에서 빠져나와 흩어져 있는 자갈을 뚫고 나와 있다. 유베일 카운티에서 촬영한 이 사진은 무심히 지나칠 수도 있는 이 장면이 작가의 관심을 끌었을 뿐이다. 1970년대와 1980년대 뉴 토포그래피는 미학적으로, 또는 이를 사진에 담은 작가의 견해에 따라 매우 다른 표현방식을 보여주었다. 쇼어는 오랜 기간에 걸쳐 변화된 지질과 자연사, 또는 수 천 년에 걸쳐 일어난 변화 같은 것들에 열중했다. 그는 주관적인 풍경 사진의 전문가였던 마이너 화이트에게 사사한 다음, 뉴욕으로 가 앤디 워홀의 팩토리에서 일했다. 그는 냉정한 시선으로 담은 지질 풍경 사진으로 전 세계적으로 유명해졌다.

○ Godwin, Hannappel, Hütte, Warhol, M. White

Stephen Shore. b New York (USA), 1947. **Uvalde, Texas**. 1987. Dye coupler print.

장루 씨에 Sieff, Jeanloup

이스트 햄튼의 이나 Ina at East Hampton

독일 출신의 모델이자 1960년대 씨에의 연인이었던 이나는 먼 곳을 응시하며 뜻모를 회상에 잠겨 있다. 배경의 집은 뉴욕의 이스트 햄튼으로 이 집은 할리우드의 영화감독 히치콕의 '사이코(Psycho)'에 등장하는 집을 연상시키는 곳으로, 1962년에 씨에의 작품에 등장한 적이 있던 집이다. 집의 처마 아래로 드리워진 그림자와 구름 덮인 하늘, 그리고 칼처럼 솟아 있는 갈대 잎들은 서로 이나와 그녀의 기억을 위협하려는 것처럼 보인다. 씨에는 '새로운 물결'을 주도하던 영화 제작자들의 낭만적이고 개인적인 미학이 파리를 지배하던 1950년대에 사진을 찍기 시작했으며, 주요 잡지들을 통해 성공적으로 경력을 쌓아갔다. 그는 낭만적이고 개인적인 공간을 어두운 시각으로 담는 작가로 기억된다. 1961년에 파리에서 세계 사진의 중심인 뉴욕으로 이주했던 그는 1960년대 중반 '오직 진정한 가치: 따뜻한 물과 변치 않는 하늘'이 있는 유럽이라며 그곳으로 돌아갔다.

○ Boubat, Furuya, Silverstone, Stock

Jeanloup Sieff. b Paris (FR), 1933. **d** Paris (FR), 2000. **Ina at East Hampton.** 1964. Gelatin silver print.

조지 실크 Silk, George
총의 법칙 The Law of the Gun

암흑가의 유명한 보스이자 다섯 형제 가운데 한 명이었던 앨버트 아나스타샤가 뉴욕의 파크 쉐라톤 호텔의 이발소에서 총에 맞아 살해되었다. 그러나 이 사진의 숨은 주제는 죽음의 비극이라기보다는 당국의 법적 절차에서 드러난 문제점인 것 같다. 형사들이 자세한 상황을 조사하고 있다. 아나스타샤는 1952년 3월에 에스테스 케파우버가 의장으로 있는 상원 범죄조사 위원회에 의해 증인으로 채택되어, 텔레비전으로 중계되는 가운데 뉴욕시에서 열린 증인 청문회에 출석해 카메라 세례를 받았다. 이후 청문회가 본궤도에 오르며 그는 암흑가의 모든 피고인들과 함께 전례 없는 대중의 주목을 받았다. 약 2천만 명의 시민이 청문회를 지켜보면서 주의깊게 귀를 기울였다. 그러나 아나스타샤는 1957년에 결국 암살되었다. 또한 이 사건은 스틸 사진과 텔레비전의 관계가 시작된 것을 알리는 신호탄이 되었다.

○ Battaglia, Delahaye, Dyviniak, Eppridge, Gardner, McCullin

416

George Silk. **b** Levin (NZ), 1916. **d** Westport, CT (USA), 2004. **The Law of the Gun**. 1957. Gelatin silver print.

마릴린 실버스톤 Silverstone, Marilyn 재클린 케네디 Jacqueline Kennedy

인도 북부의 라자스탄 지방을 돌아보던 재클린 케네디는 관람자 뒤에 있을 군중을 향해 매우 즐거운 표정으로 위를 보고 있다. 호수에 있는 그녀는 17세기의 궁전을 방문 중이었으며, 땅에 내리고자 했으나 그의 경호원들은 군중 혼잡을 우려해 만류했다. 작가는 재클린을 구속하고 있는 흰 장갑과 뒤의 경호원들로부터 해방되

어야 할 필요성과 그 가능성에 주목하고 있다. 이후 앤디 워홀은 재클린 케네디를 문화적 상징으로 해석한 평면적인 실크스크린 작품을 선보였으나 이 사진에서 그녀는 워홀의 작품과는 반대로 아름다운 호수와 그녀를 반기는 사람들과 어우러져 매우 현실적이고 인간적인 모습으로 그려졌다. 이 젊은 영부인을 바라보는 따뜻한

시선은 작가가 제시하는 미학이었으며 그녀의 사진은 종종 헝가리, 인도 등지의 농장에서 보호받는 주부의 모습으로 상징화되는 가정과 조화에 대한 꿈을 전제로 하고 있다. 주요작품은 인도를 주제로 한 사진집에 실려 있으며, 1977년 여승이 되어 불교에 귀의했다.

○ Cameron, Ritts, Sieff, Southworth & Hawes, Warhol

417

Marilyn Silverstone. b London (UK), 1929. **d** Kathmandu (NEP), 1999. **Jacqueline Kennedy.** 1962. Gelatin silver print.

카미유 실비 Silvy, Camille 　인 강 유역 Valley of the Huisne, France

나뉘어진 네거티브를 이용해 인화한, 비라도 내릴 듯한 하늘이 고요한 강 뒤편으로 펼쳐져 있다. 사진초창기부터 유명한 이 풍경사진 속에 막 떠나려고 준비하는 어부와 강안에서 그를 지켜보는 목욕하는 사람들 외에는 거의 움직임이 없다. 이 장면은 하늘과 여러 종류의 나무로 이루어진 숲, 하늘을 배경으로 강물에 어렴풋하게 비치고 있는 숲의 윤곽이 조화를 이루고 있다. 하늘과 강물의 선명한 대비로 인해 이 사진은 위험과 보장을 동시에 내포한 도덕적 경구를 연상시킨다. 실비는 귀족이자 외교관이었다. 그의 사진에 관한 관심은 아마추어로 시작되었다. 1858년경 프로 사진작가로 전향한 실비는 파리에서 일을 하기 시작해 1859년에 런던을 무대로 활동했다. 그는 이와 같이 작은 사진이 대유행이던 1860년대 말까지, CDV 초상화법의 대표자로 대단한 성공을 거두었다. 포체스터 테라스에 있던 그의 스튜디오는 런던 사교계의 중심지였다.

○ Clifford, Régnault, Sutcliffe, Ulmann

Camille Silvy. Active 1859-69. **Valley of the Huisne, France**. 1858. Albumen print.

로리 시몬스 Simmons, Laurie 분홍빛 스톤헨지 Pink Stonehenge

시몬스가 직접 만든 특이한 모델들은 그 자세와 동작을 통해 배경으로 영사된 경치를 등지고 선. 붉게 물든 영원한 고대유물의 상징인 스톤헨지로 가고 있다는 것을 알 수 있다. 이 사진은 『Tourism』(1984) 연작 가운데 하나다. 1920년대부터 시몬스는 이 모델과 작은 입상을 작품에 자주 등장시켰는데, 그것은 주제를 만들거나 관리하기에 편했기 때문이다. 이 네 개가 한 조를 이루고 있는 작은 입상은 첫눈에 보아도 선사학 개론에 등장하는 존재에서 자코메티에 의해 살아 있는 것처럼 보이는 존재로 소생한 코러스라인 같다. 혹은 회전시키다 중지시키면서 저속촬영한 장면 중 하나의 형상을 표현한 것 같기도 하다. 그들은 일종의 진화를 나타내고 있는지도 모른다. 왜냐하면 오른쪽에 있는 고대조각상처럼 보이는 모델은 왼쪽에 있는 그녀의 동반자와 현저히 다르기 때문이다. 일반적으로 스톤헨지와 같은 아이콘을 이용한 작품에는 일회용품으로 고안한 신비로운 묘사에 있어서 그녀만의 독특한 분위기와 전달 의미가 잘 나타나 있다. ◐ Faucon, Levinthal, Skoglund

419

Laurie Simmons. b Long Island, NY (USA), 1949. **Pink Stonehenge**. 1984. Unique colour photograph. **h**101.6 × **w**152.4 cm. **h**40 × **w**60 in.

데이비드 심스 Sims, David 폴란드 왕자 Polish Prince

공산주의 시대에서 벗어난 영웅의 포즈가 떠오른다. 사진에 등장한 그는 폴란드 왕자라고 불렸으며, 무대는 런던 어딘가에 있는 평범한 스튜디오 지붕이다. 1990년대 중반에 부상하던 새로운 양식의 사진은 1980년대의 고급패션과는 매우 다른 점을 강조했다. 만약 패션이 사회의 비주류 사람들에 의해 외출복으로 정해진다면, 정수리 부분만 남긴 헤어스타일이라든지 문신을 하는 것이 당연할 것이다. 그리고 슬레이트 지붕은 길거리의 빈민 생활을 암시하고 있다. 심스는 1985년에 사진에 입문해, 작업실의 조수로 일을 배웠다. 1986년에 필 비커가 그를 『더 페이스』의 아트 디렉터로 위임해 일을 했으며, 그 후 닉 나이트가 그를 『I.D.』에서 사진 감독으로 일하도록 했다. 1992년에 파비엔 바론에 의해 『하퍼스 바자』에서 예술 감독으로 1년 계약을 맺었으며, 캘빈 클라인 청바지 광고사진을 촬영 계약을 맺기도 했다. 1994년에는 파리에서 '페스티발 드 라 모드'의 해에 『젊은 패션사진작가』로 선정되었다.

○ Goldberg, Joseph, Knight

David Sims. b Sheffield (UK), 1966. **Polish Prince**. 1996. Gelatin silver print.

라구비르 싱 Singh, Raghubir 아메다바드의 일요 시장, 인도 Sunday Market, Ahmedabad, India

시장에 세워둔 자동차 문과 창에 비친 쓰레기통, 자전거, 야구 방망이, 여러 종류의 금속그릇이 보인다. 싱은 서구문명의 우월감을 바탕으로 인도를 바라보는 대신 그곳에 사는 한 사람의 시선으로 인도를 표현했다. 사진의 앞부분에 인도에 대한 단절된 관점이 가장 잘 드러나는 요소로 여겨지는 자동차 문, 창문 등 흔히 어

떤 장소를 떠올리는 배경 환경 같은 것이 보인다. 인도의 풍경이나 생활을 가장 많이 다룬 취재기자였던 싱의 일화는 『라자스탄』(1981) 서문에 언급되어 있다. 인도 북서부에 있는 고향을 답사하면서 1980년대~1990년대에 일종의 악한을 주제로 그가 촬영한 많은 영상에는 오랫동안 교류해온 『인도의 현대를 구성하고 있는 요소

(1994, 봄베이)』의 저자 V.S. Naipaul의 영향이 배어 있다. 'The Grand Trunk Road'(1995)는 갠지스 강과 주무나 강을 따라 캘커타에서 암리차르에 이르는 길을 오가며, 인도의 바탕이 되는 토착적인 면을 형식에 구애받지 않고 다양한 모습으로 담은 뛰어난 사진집이다.

○ Alinari, diCorcia, Friedlander, Lee, Marlow, Staub

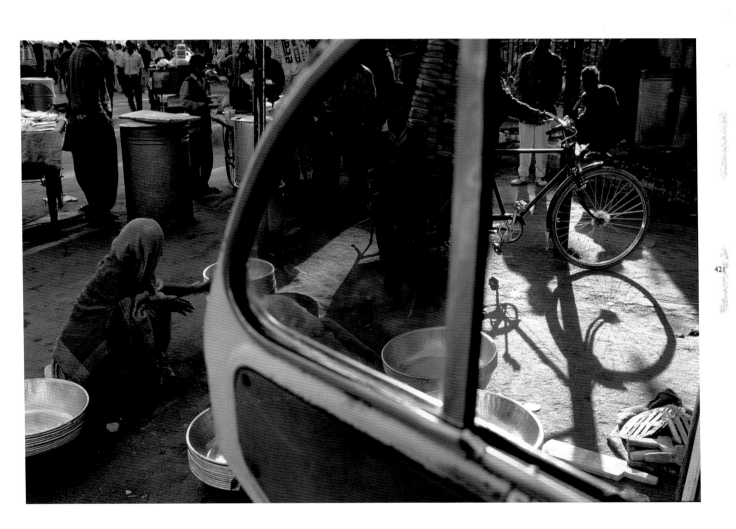

Raghubir Singh. **b** Jaipur (IN), 1942. **d** New York (USA), 1999. **Sunday Market, Ahmedabad, India**. 1997. C-type print.

아트 신사보 Sinsabaugh, Art 시카고 풍경 #117 Chicago Landscape #117

시카고의 도로망은 복잡하면서도 우아한 형태를 이루고 있다. 도로들은 끊임없이 빙글빙글 도는 것처럼 보인다. 이 사진은 신사보가 1964년에 착수해 3년 동안 시카고를 탐구한 작품들 가운데 하나다. 그가 표현한 풍경은 시작과 끝, 중심을 구분하지 않고 흥미로운 각각의 요소를 가진 단조로운 구조를 지니고 있다. 그는

자동화된 미래의 공포보다 장대, 서 있는 지주, 토착 건물의 아이템들로 강조된 연속체로 이루어진 풍경이 더 무시무시하다는 것을 나타냈다. 신사보는 1970년대의 신지형학적 사진(New Topography)을 주창한 사진작가 가운데 한 사람이다. 신지형학적 사진작가들은 풍경을 과거의 모습, 또는 아무렇게나 확장된 것으로 가

득 찬 풍경을 있는 그대로 표현하고자 했다. 주로 미국 중서부를 찍은 그의 사진들은 수평에 맞추어 정돈되고 강조되었다. 신사보는 해리 캘러헌에게 지도를 받았던 자신의 모교인 시카고 디자인 인스티튜트(Institute of Design in Chicago)로 돌아가 후배를 양성했다.
○ Callahan, Marlow, Ruscha, Struth, Sudek

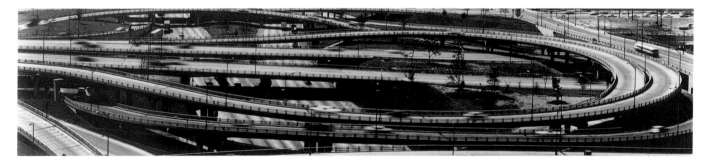

Art Sinsabaugh. b Irvington, NJ (USA), 1924. **d** Chicago, IL (USA), 1983. **Chicago Landscape #117**. 1966. Gelatin silver print.

아론 시스킨드 Siskind, Aaron　　　**사보이 무도장, 뉴욕** Savoy Ballroom, New York

이 사진은 뉴욕 할렘에 있는 사보이 무도장의 어슴푸레한 조명 아래 춤추는 한 쌍의 모습을 담고 있다. 이 장면은 그들의 행복에 찬 모습을 시스킨드가 사회적으로 상승하려는 욕구로 마음의 여유를 갖지 못한 사람들과 대조적으로 표현하기 위해 연출한 것 같다. 시스킨드는 "다큐멘터리 사진은 나에게 어딘지 모르게 미흡했다"

고 언급하기도 했다. 그래서인지 실제로 1940년대에 찍은 그의 사진은 매우 주관적이고 추상적이다. 그의 초기작품 가운데 많은 사진들이 1930년대의 할렘을 배경으로 했다. 사진을 마음대로 연출하고, 사진에서 심리상태를 표현하려는 충동은 이 시기의 작품들에도 분명하게 드러나 있었다. 예를 들어 이 춤판은 기뻐서 날

뛰는 모습과 이런 행동을 초래한 그들의 내면을 표현하고 있다. 시스킨드는 '포토 리그'의 사회사진가로서 출발했으나, 1941년에 포토 리그를 떠났다. 1940년대 그의 사진 중 표면을 긁고 찢어서 만든 다수의 작품들은 당시 막 생겨난 추상표현주의 양식으로 볼 수 있다.
ⓞ C. Capa, Giacomelli, W. Klein, Morgan

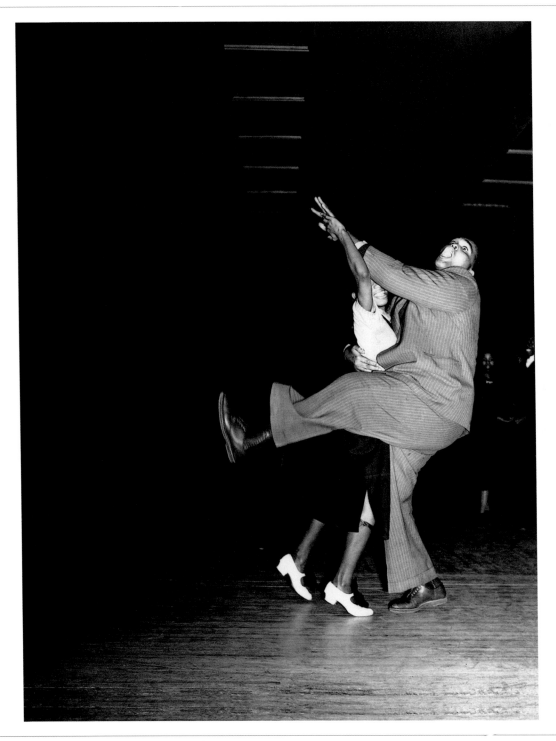

423

Aaron Siskind. b New York (USA), 1903. **d** Rhode Island, NJ (USA), 1992. **Savoy Ballroom, New York**. c1936. Gelatin silver print.

샌디 스코글런드 Skoglund, Sandy 여우 놀이 Fox Games

회색 옷을 입은 두 명의 웨이터가 포도주를 따르는 사이 22마리의 빨간 여우가 식탁과 식탁의자에서 장난하고, 긁어대고, 뛰어오르고, 음식을 먹고 있다. 회색여우 한 마리는 죽은 생물을 입에 물고 조심스럽게 발끝으로 마루를 가로질러 가고 있다. 연출된 이 사진은 그 과정에서 어떤 받침이나 전선조차 보이지 않고 완벽하게 정돈된 것 같아 보인다. 이 사진은 많은 의문이 들게 한다. 첫째로, 이 장면은 사진을 찍기 위해 특별히 설치한 것인가, 아니면 설치예술의 일부인가? 또한 여우는 업자로부터 언제든 살 수 있는 규격품을 산 것인지 또는 사진가에 의해 모형으로 만들어진 것인지? 작품과 작품 속에 등장하는 것들에 대한 의문은 물론, 전개되는 상황도 이상하다는 생각을 떨칠 수 없다. 무대장치 디자이너, 조각가, 사진작가를 넘나들었던 스코글런드는 자신의 회화적인 표현에 대해 '사진틀 속에 있는 영화'라는 용어를 썼다. 일 년에 한 두 작품 외에는 발표하지 않고, 하나하나 매우 천천히 작업하는 작가로도 알려져 있다. ☉ Faucon, Ray-Jones, Simmons, B. Webb

424

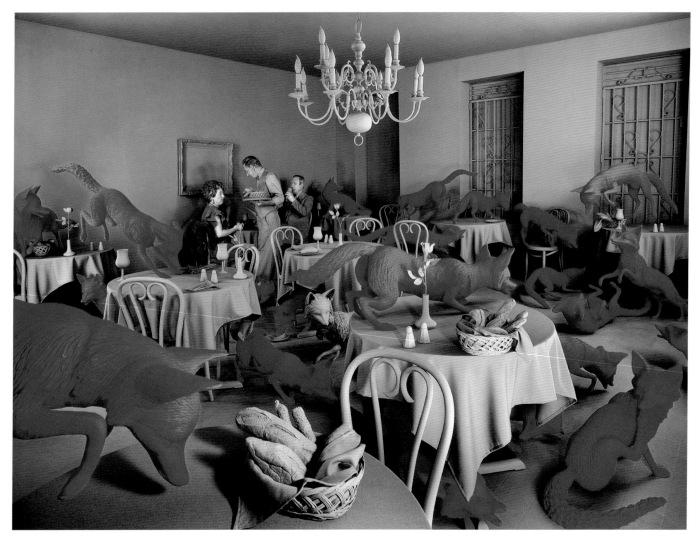

Sandy Skoglund. b Quincy, MA (USA), 1946. **Fox Games**. 1989. Cibachrome. **h**140 × **w**180 cm. **h**55 × **w**71 in.

에드윈 스미스 Smith, Edwin

골즈버러 목장, 이스트 요크셔 Goldsborough Pasture, East Yorkshire

목장의 짐마차를 끄는 말은 카메라를 향해 서 있다. 하늘 높이 뜬 초승달은 밤하늘에 가느다란 선을 그리고 있다. 들판은 이전에는 나란히 골이 진 이랑이었으나 현재는 양 방목장으로 사용되는 듯, 오래된 경작지의 흔적이 보인다. 이 사진은 단순한 농촌 풍경처럼 보일지도 모른다. 그러나 이 사진에는 말, 달, 들판과 같은

문명의 상징적 요소들과 전통문화의 요소들이 혼재되어 있다. 스미스는 1930년대 중반에 사진을 찍기 시작했는데, 처음에는 도시와 사회 문제들에 몰두했다. 종전 후 그는 풍경, 정원, 농가의 실내, 교회, 시골의 작은 주택 등을 촬영한 건축적인 사진과 영국적 주제를 주로 다루며 영국을 대표하는 거장으로 자리 잡았다.

1950년대에 그는 영국의 풍경과 건축에 관한 시리즈에 도판을 넣는 일을 맡았다. 그의 책 가운데 가장 유명한 책은 『영국 교구 교회(English Parish Churches)』 (1952)다.

⊙ Liebling, Muybridge, Prince, Sammallahti

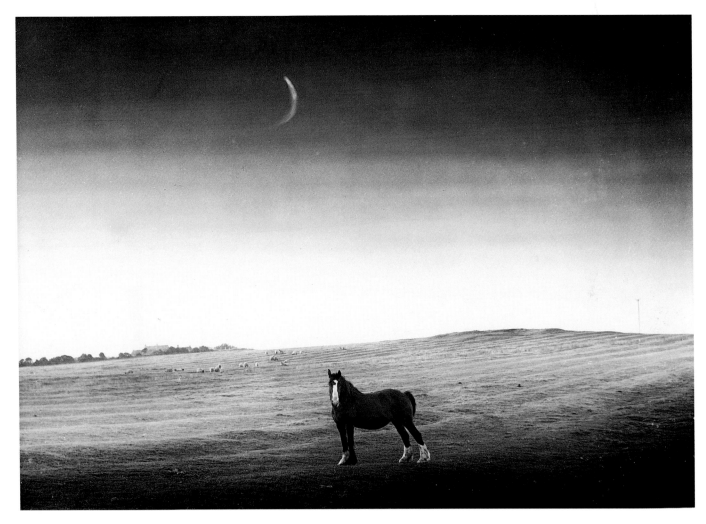

Edwin Smith. b London (UK), 1912. d Saffron Walden (UK), 1971. **Goldsborough Pasture, East Yorkshire**. 1956. Gelatin silver print.

그레이엄 스미스 Smith, Graham

'셰틀랜드', 미들즈브러 'The Zetland', Middlesbrough

이 사진은 스미스가 1980년대 미들스보로의 변두리 주민들이 자주 가던 여러 술집에서 주로 작업할 무렵 주제를 표현하는 전형적인 방식이 나타나 있다. 술집에 있을 때 그들은 미래를 희망적으로 생각해서 기분 좋게 술마시는 시간을 즐겼다. 당시 동북부는 영국 출신이 주도하고 있었다. 상대적으로 영국 이외의 국가에서 교육받은 학벌이 좋은 사람들은 겉돌고 있었는데, 적어도 사진 분야에서는 슬로바키아 출신의 요세프 쿠델카(joseph koudelka)와 뉴욕 출신의 브루스 데이비드슨 등이 영국출신들과 경쟁할 수 있었다. 그렇지만 문제는 편견이 뿌리깊게 박혀 있는 주제를 다루는 방식이었다. 다큐멘터리 작가들은 사회적으로 유익한 일을 한다는 이유로 자기의 행위를 정당화했다. 1970년대에는 누구나 1930년대에 미국에서 농업안전국에서 시행한 일의 중요성에 대해 알고 있었다. 그러나 미들스보로 출신의 스미스는 사회적 주제 대신 재미있는 일과 풍습에 대해 기록하기로 결심했다.

○ Brassaï, Davidson, Koudelka, Wellington

426

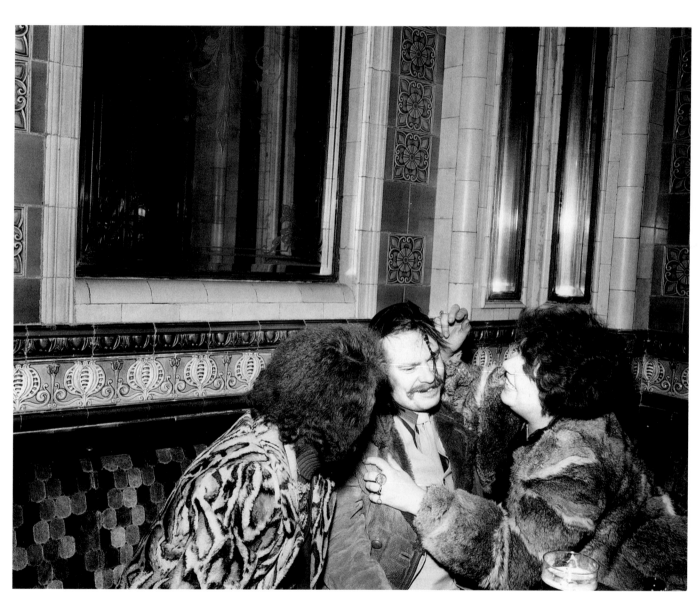

Graham Smith. **b** Middlesbrough (UK), 1947. **'The Zetland', Middlesbrough**. 1982. Gelatin silver print.

W. 유진 스미스 Smith, W. Eugene　시골 의사 The Country Doctor

의사인 어니스트는 수술을 집도한 후 잠시 휴식을 취하고 있다. 1948년 『라이프(Life)』지의 기자로서 콜로라도의 크렘링으로 파견되어 활동하던 중, 일하고 있는 시골의사를 사진에 담았다. 이것은 스미스가 다루었던 여러 주제 가운데 첫 주제였다. 그는 태평양 전장에서 미군 종군 사진작가로 활약하던 도중 1945년에 심각한 부상을 당했다. 1946년 『라이프』지의 사진작가로 돌아왔지만, 그때부터 1954년까지 58개 정도의 작품만을 남기고 편집장과의 의견차이로 사임했다. 스미스는 사진이 유익하게 사용된다면 상황의 개선과 이해를 이루는 위대한 힘을 가지게 된다고 생각했다. 사진에 담긴 내용은 연속되는 상황에서 발췌된 이미지의 일부를 통해 전달된다고 생각했던 것이다. 이 사진 속의 타고 있는 담배와 거의 손대지 않은 커피 잔을 들고 있는 의사처럼, 스미스는 바로 다음 동작을 취하려는 인물들을 즐겨 찍었다.

● van Manen, Parks, Southworth & Hawes, A. Webb

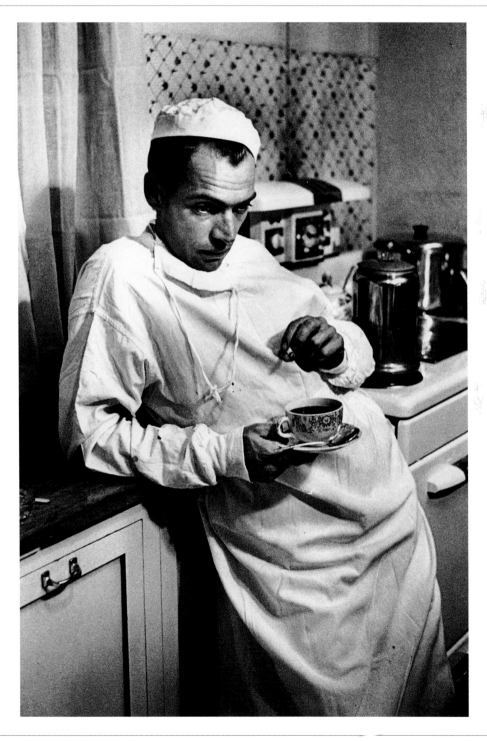

W. Eugene Smith. **b** Wichita, KS (USA), 1918. **d** Tucson, AZ (USA), 1978. **The Country Doctor**. 1948. Gelatin silver print.

발레리노인 루돌프 누레예프의 머리 뒤에 걸린 그림에는 큐피드와 수호여신이 힘없이 늘어진 사람을 잠들어 있는 사랑하는 사람에게 인도하고 있다. 벌거벗은 소년이 사랑의 화살을 퍼붓지만 아무 소용이 없는 것 같다. 중국 비단으로 만든 사치스런 옷을 입은 누레예프는 이 아이러니한 상황을 즐기고 있는 것처럼 보인다. 그림의 동쪽은 도발적이고, 서쪽은 무기력하고 우유부단한데, 이 모든 것은 알 수 없는 둥근 모양의 물체에 의해 조화를 이루고 있다. 스노든과 루돌프 누레예프는 이런 종류의 아이러니에 주목하는 세대였다. 스노든이 처음으로 발행한 책 『런던(London)』(1958)에는 특권 계급의 사람들(왕족)과 노점상들, 롤스로이스와 뒷골목 차고 등 대조를 주제로 한 많은 사진들이 실려 있다. 주로 지나치면서 찍은 『런던』은 격식을 생략한 사진들로, 이런 사진은 로버트 프랭크와 르네 뷔리 같은 유럽신세대 사진작가에 의해 시도되었다. 스노든은 극장을 사진으로 찍고 무대 장치를 설계하는 등 극장예술 전반에도 관심이 많았다. ○ Burri, Frank, Glinn, Hoppé, Tmej

428

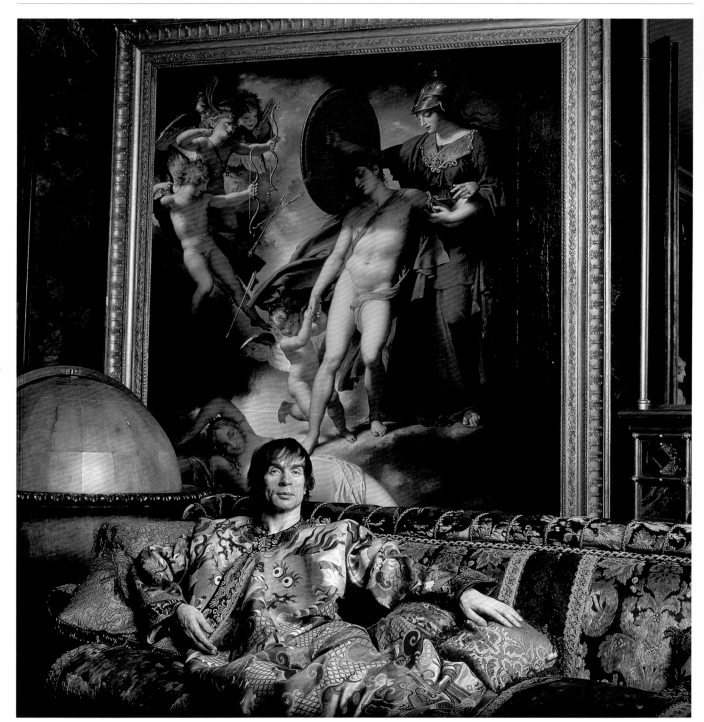

Snowdon (Anthony Armstrong Jones). b London (UK), 1930. **Portrait**. 1986. C-type print.

프레데리크 좀머 Sommer, Frederick 리비아 Livia

인물사진은 그 사람의 아이덴티티가 잘 나타나야 한다고 생각하는 것이 보통이다. 풍화된 것처럼 보이는 배경을 뒤로 하고 반듯하게 정면을 향해 있는 리비아는 그런 아이덴티티가 잘 나타난 것 같다. 그럼에도 불구하고 이 사진이 정직한 인물 사진이기를 의도했다면, 그녀는 왜 그처럼 조각조각 벗겨지는 널빤지로 된 얽히고설켜, 어떻게 보면 귀와 눈을 가진 사람 모습을 닮은 칸막이에 기대어 있었던 것일까? 어떻게 보면 배경으로 쓰인 칸막이의 무늬는 리비아의 목, 머리칼, 양팔의 여러 군데와 꼭 닮았다. 시에서 좀머는 인물사진을 찍을 때 자신이 암시했을지도 모르는 '형이상학적인 현상이 일어날 때' 나타나는 형이하학적인 상태에 대해 썼다. 좀머는 리비아의 아이덴티티를 그녀의 내적인 면과 마찬가지로, 그녀를 둘러싼 물리적 환경에 나타나는 변화의 과정으로 표현했다. 1940년대에 좀머는 메마른 애리조나 사막에서 점차 배경에 녹아드는 죽은 생물들을 주제로 많은 사진을 남겼다.

○ Carroll, Erfurth, Glinn, Lee, Mann, Seeberger, Strand

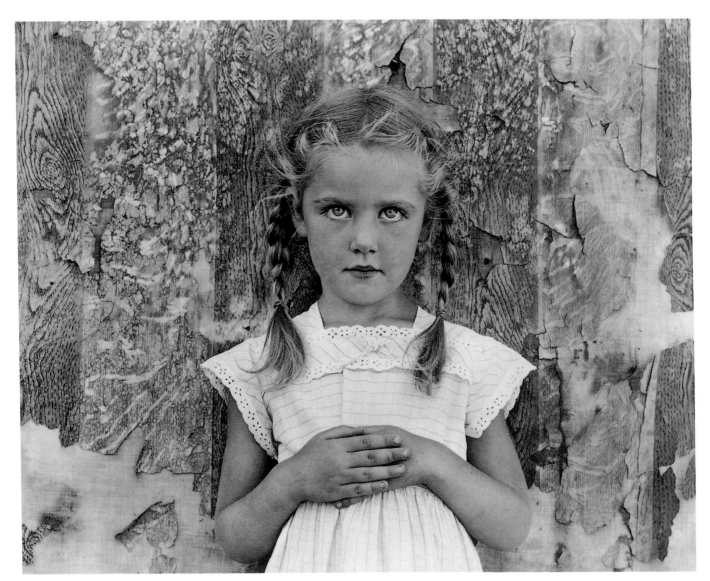

Frederick Sommer. **b** Angri (IT), 1905. **d** Prescott, AR (USA), 1999. **Livia**. 1948. Gelatin silver print.

I. 러셀 소지 Sorgi, I. Russell 자살 Suicide

버팔로에 있는 제너시 호텔 8층 창에서 막 뛰어내리고 있는 여인은 35세의 이혼녀였다. 버팔로의 『쿠리어 익스프레스』에 기자로 입사한 소지는 다른 관계자 네 명이 바디랭귀지로 판단을 한 것이긴 했지만, 호텔에서 사고가 날것이라는 정보를 입수했을 것이다. 아무도 이 정도로 멜로드라마같은 사건이라고는 생각하지 못했다. 1942년에 찍은 이 작품은 명작의 대열에 들어갈 수밖에 없었다. 그 이유 가운데 하나는 마치 사진 찍기에 아주 좋은 장소로 통제한 것 같이 보이는 메인 스트리트에서 촬영되었기 때문이다. 이 사진이 발표되기 전에는 사진작가들은 인간다움을 커피숍의 어두운 실내로 표현되는 공간처럼 편안하게 생각했다. 그래서 자살하는 사람의 배경에 보이는 애국적인 포스터나 현실 세계를 소름끼치도록 강렬하게 떠오르게 하는 이발소의 간판, 또는 1930년대 미국을 기록한 사진에 나오는 건물 등과는 아무런 관련도 없는 낙관적인 이미지여서, 이 사진은 그런 생각에 과감히 맞서는 것이었다.

❍ Dalton, Funke, A. Klein

430

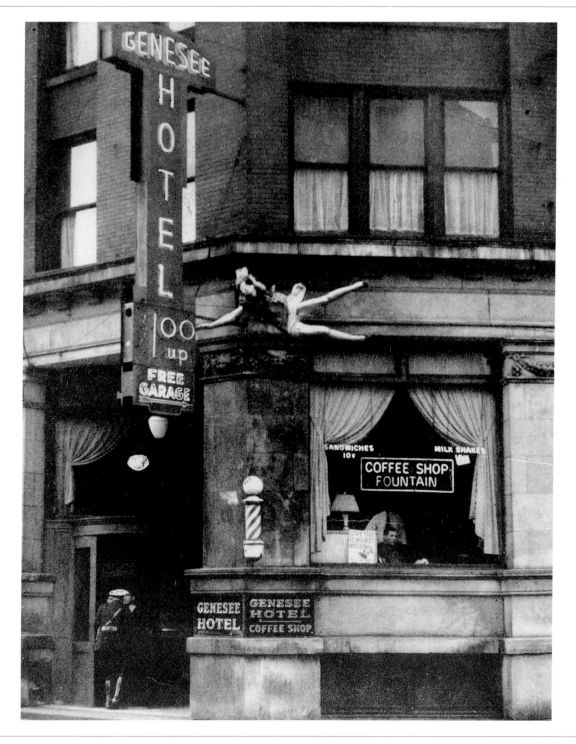

I. Russell Sorgi. **b** Buffalo, NY (USA), 1912. **d** Buffalo, NY (USA), 1995. **Suicide**. 1942. Gelatin silver print.

엠마누엘 수제 Sougez, Emmanuel　　　포도 Grapes

식탁 위에 놓인 포도는 매우 평범한 것에 지나지 않는다. 그러나 유리컵에 담긴 포도는 접시 위에 거미줄처럼 놓인 가지들과 대비되어 인식되는 동시에, 보는 이는 접시의 불투명함과 유리컵의 투명함을 대비하여 인식하게 된다. 이 사진은 당시의 정치적·상업적 슬로건에 넘쳐나던 시각적 자각을 완화시켜주는 것이었다.

이 사진은 이로 인해 1930년대에 높이 평가받던 종류의 사진이 되었다. 이 사진을 촬영할 무렵 엠마누엘 수제는 유럽 사진계에서 가장 강력한 영향력을 가진 사람 중 하나가 되어 있었다. 왜냐하면 1926년에 자신이 전쟁 발발하기 이전까지 다니던 『일러스트라시옹(L'Illustration)』에 사진부를 개설하고 관리했기 때문이

다. 1930년대 중반에 그는 「루 렉탕글(Le Rectangle, 사각형)」전을 기획하고 1945년에 그룹 'des XV'의 설립에 참여했다.

◑ de Meyer, Parker, Tomatsu, Wols

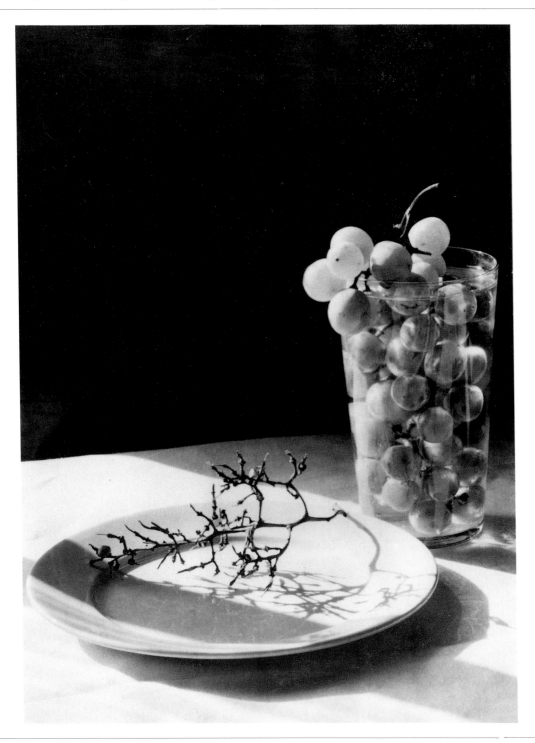

431

Emmanuel Sougez. b Bordeaux (FR), 1889. **d** Paris (FR), 1972. **Grapes**. 1934. Bromide print.

사우스워스 & 호스 Southworth & Hawes 로라 몬테즈 Lola Montez

이 사진을 촬영한 1851년 당시 로라 몬테즈는 세계에서 빅토리아 여왕 다음으로 유명한 여인이었다. 1843년 남부 아일랜드 엘리자 길버트에서 돈나 마리아 돌로레스 데 포리스 이 몬테즈란 이름으로 태어난 그녀는 스페인 댄서로 무대에 처음 섰다. 일련의 물의를 일으킨 결혼, 그리고 1846년에 시작된 바바리아의 루드

비히와 널리 알려진 정사로 인해 1848년에 루드비히가 폐위되는 빌미가 되었다. 그녀는 1851년에 미국으로 건너가 '바바리아의 로라 몬테즈'로 무대에 섰다. 이 사진에서 워킹 글로브와 손으로 말아서 만든 담배는 독립적인 정신의 징표이며, 관람자 너머로 던지는 만감이 교차하는 시선은 그녀의 강한 개성을 나타내는 것

같다. 1840년에 은판사진 스튜디오를 연 사우스워스와 독학으로 초상화를 공부한 호스는 1843~1862년에 함께 일했으며, 이들의 예술적 재능과 사회적 재능이 어우러져 큰 성공을 이루었다.

○ Boubat, Kirkland, Knight, Silverstone, W. E. Smith

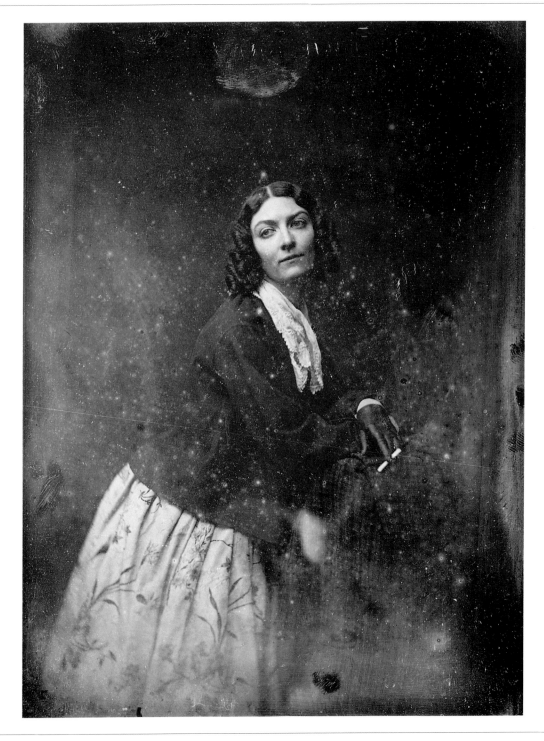

Albert Sands Southworth. **b** West Fairlee, VT (USA), 1811. **d** Charlesworth, MA (USA), 1894. **Josiah Johnson Hawes**. **b** East Sudbury, MA (USA), 1808. **d** Crawford's Notch, NH (USA), 1901. **Lola Montez**. 1851. Daguerreotype.

한스 스타우브 Staub, Hans

유치원 앞에서, 취리히 In Front of the Kindergarten, Zurich

유치원 문 앞에 도착한 아버지와 아들이 헤어지려는 순간이다. 막 이별을 고하고 있는 두 인물의 모습을 담은 이 사진은 1930년대의 전형적인 특징을 드러내고 있다. 나아가 1940년대와 그 후에 있는 큰 흐름 중 하나인 인간애적인 경향을 예감케 한다. 당시 『취리히 일루스트리어테(Zürcher Illustrierte)』의 사진기자로 활동하고 있던 스타우브는 패션이나 학교 체육회 등의 일도 카메라에 담을 수 있어서, 이별한 후 헤어지는 순간에 같은 지역사회에서 일어나는 일들을 때맞추어 촬영할 수 있었다. 그 결과 그는 경제적 어려움이나 정치적 혼란의 영향으로 진행되고 있던 군중 사회에 대한 자기표출의 순간들을 포착할 수 있었다. 취리히 인근에서 여러 분야의 일을 취재한 스타우브는 지역 사진기자의 우상이었다. 그는 모노그라피의 모범이 되는 책인 『Schreizer Alltag：Eine Photochronik 1930～1945』을 1984년에 펴냈다.

○ Alinari, Eisenstaedt, Lichfield, Singh

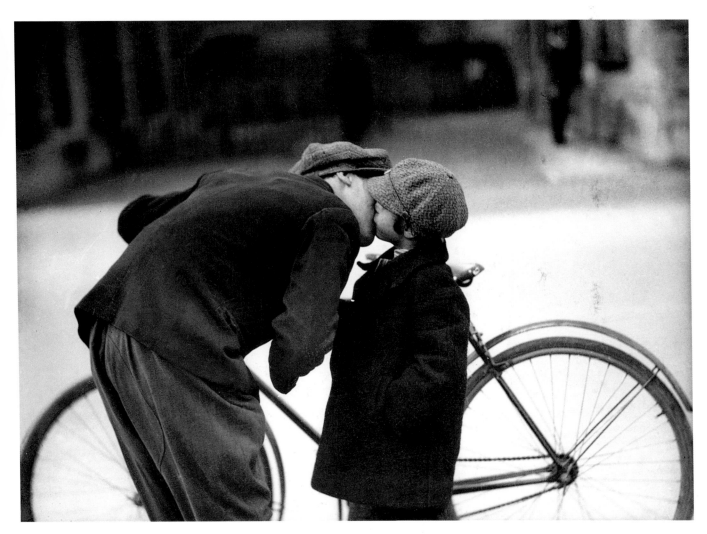

433

Hans Staub. b Wetzikon (SW), 1894. **d** Zunch (SW), 1990. **In Front of the Kindergarten, Zurich**. 1931. Gelatin silver print.

크리스 스틸레-퍼킨스 Steele-Perkins, Chris　여름의 블랙풀 비치 Blackpool Beach in Summer

개가 저지르고 있는 짓은 곧 사람들에게 들킬 것이고, 종이 달린 당나귀는 곧 움직일 것이다. 신문을 읽고 있는 남자는 크로스워드 퍼즐을 마치고 호일에 싸인 샌드위치를 먹을 것이다. 잉글랜드 북부에 있는 블랙풀 비치에서 찍은 이 사진은 몹시 차가운 물에 들어가는 사람들이라든지, 어떤 동작을 막 하려는 개인 혹은 무

리를 보여준다. 언뜻 보면 이 사진은 전쟁의 속박을 기억하는 기자들에게 자율적인 생각이 중요했던 1950년대로 되돌아간 것 같은 사진처럼 보인다. 그러나 1950년대의 사진과 다른 점은 당시 일어나고 있었던 일들은 그때보다 훨씬 더 미래를 고려하고 있었다는 것이다. 그것은 상대적으로 자유롭고 기다릴만한 가치가

있는 미래이며, 그 미래는 1980년대와 1990년대의 새로운 풍토에서 과거의 광기와 죽음처럼 속박된 상태의 많은 것들과 선명한 대조를 이루는 다양한 자유다. 그가 1980년대에 영국을 주제로 작업한 『즐거움의 법칙(The Pleasure Principle)』은 1989년에 출판되었다.
⊙ Franck, Hopkins, Hurn, Kühn, R. Moore

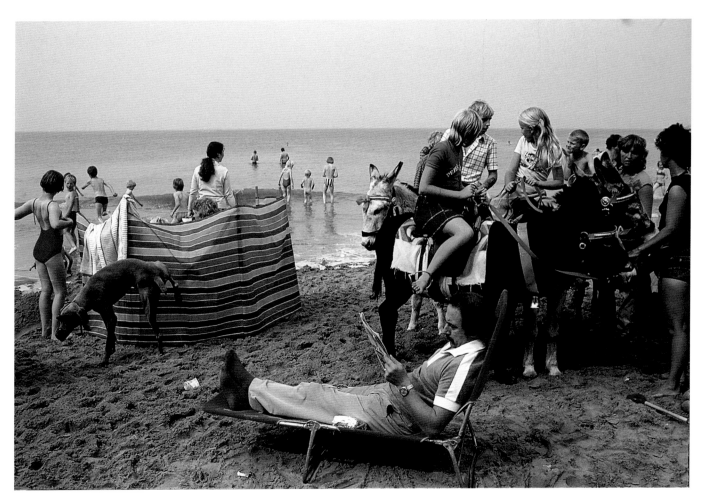

434

Chris Steele-Perkins. b Rangoon (BUR), 1947. **Blackpool Beach in Summer**. 1989. C-type print.

에드워드 스타이켄 Steichen, Edward

로댕 ─ 생각하는 사람 Rodin - Le Penseur

조각가 로댕이 자신의 작품 「지옥의 문」과 그 뒤로 보이는 빅토르 위고 상 앞에 앉아 어두운 형태로 처리된 「생각하는 사람」을 마주한 채 자신 역시 생각에 잠겨 있다. 이 세 형상은 모두 손과 머리, 빛과 어둠, 그리고 물질세계에서 일상생활의 문제를 초월하기 위해 몸부림치는 천재를 암시한다. 스타이켄은 자신을 사건 속

의 로댕과 다르지 않은, 예술과 대중 사이에서 어떤 것이 우선일지를 고민하며 딜레마에 빠진 천재라고 여겼다. 화가로 정규 교육을 받은 그는 사진작가란 내적인 통찰력을 갖춘 창작자의 역할을 하는 존재라고 생각했다. 그는 뉴욕에서 알프레드 스티글리츠로부터 많은 영향을 받았으며, 1900년 이후 파리 예술계에서 활동하

면서 1901년에 '연결고리(Linked Ring)'에, 이어 1902년에는 포토 세션에 참여했다. 1923년 이후에는 「보그」와 「배니티 페어」에서 일했다. 1943년에 뉴욕 MoMA의 사진부장이 된 그는 1955년에 「인간 가족(Family of Man)」전을 기획했다.

○ Fuss, Kertész, Pierre et Gilles, Stieglitz, Tingaud

435

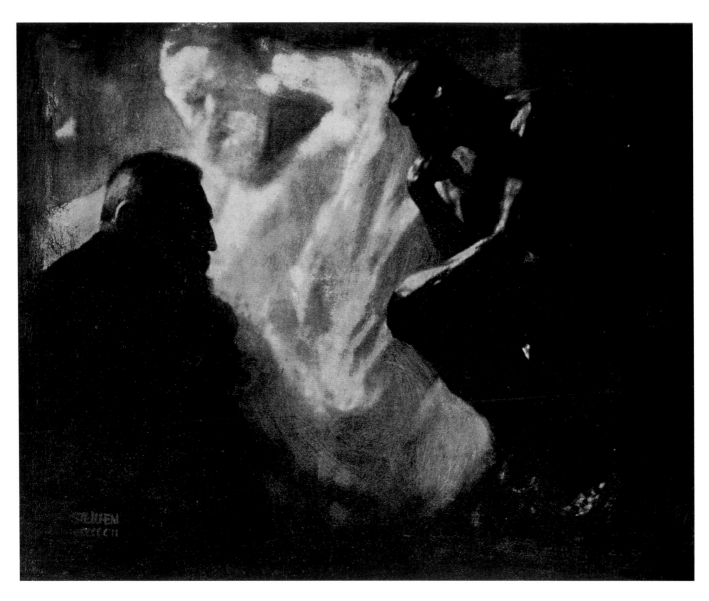

Edward Steichen. b Luxembourg (LUX), 1879. d West Redding, CT (USA), 1973. **Rodin – Le Penseur**. 1902. Photogravure.

오토 슈타인에르트 Steinert, Otto **보행자의 발** Pedestrian's Foot

사진에는 오직 발 한 짝과 나무줄기, 확장시킨 포장도로가 보일 뿐이지만 이 작품은 슈타인에르트의 가장 유명한 사진으로 꼽히고 있다. 이렇게 정연한 구성은 계획적이었을 수도 있고, 그저 수수께끼 같은 사진을 찍으려고 한 것일 수도 있다. 수수께끼 같을지라도, 그것은 사진에 대한 열망을 충족시키는 상상력을 유발했을 것이다. 1951년, 그는 자르브뤼켄 예술 공예 학교에서 전시회를 기획했다. 이와 관련해 '서브젝티브 포토그래피(Subjektive fotografie)'라는 발상을 시도했다. 슈타인에르트는 다큐멘터리 사진을 일컬어 '응용사진'이라 명명하면서 이를 혐오하였다. 그리고 단지 주제를 표현하는 데 급급한 사진들을 싫어했다. 대신에 예술가의 창조적인 의도가 주제보다 우선해야 한다고 생각했다. 사진에 부여해야 할 사회적 의미가 무엇이건 간에 사진은 작가의 감정을 충분히 표현해야 한다고 생각했다. 이런 생각을 작품으로 구현한 슈타인에르트는 오랫동안 지대한 영향을 미쳤다.

○ Bragaglia, Kinsey, Tillmans, Uelsmann

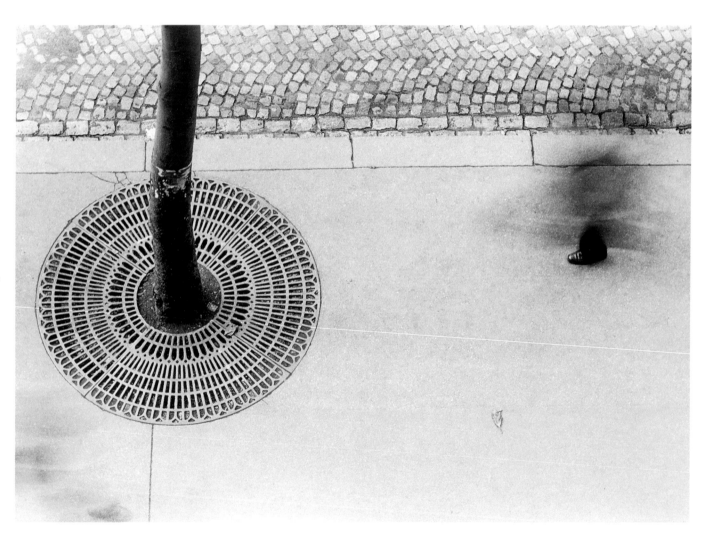

436

Otto Steinert. **b** Saarbrücken (GER), 1915. **d** Essen (GER), 1978. **Pedestrian's Foot**. 1950. Gelatin silver print.

그레테 스테른 Stern, Grete · 꿈 No. 3 Dream No. 3

1949년의 시점에서 보면 「Dream No.3」은 우스꽝스러운 상황의 꿈으로, 그녀가 신중하게 시도한 포토몽타주 기법의 전형이다. 스테른은 기린의 다리와 자동차 앞 유리 사이의 관계를 염두에 두었다. 또한 날씬한 몸매의 기린은 직각으로 보면 매우 빨리 달리는 동물로 보인다. 스테른은 이 포토몽타주를 150장 정도 완성해서 「Idilio」지에 '정신분석은 당신을 구할 것이다'란 제목의 연작으로 게재했다. 1929년에 그녀는 친구 엘렌 아우어바흐와 함께 베를린에 '모더니스틱 링 & 핏(modernistic ringl & pit)' 스튜디오를 열었다. 이후 1933년 영국으로 거처를 옮겼다가, 1936년에 부에노스아이레스에 정착했다. 1949~1952년에 그녀가 발표한 「Dream」 연작은 창조적이고 구성주의적인 1900년대 대부분의 사진을 앞서는 것이었다. 1995년에 그녀는 발렌시아의 「IVAM 센트레 홀리오 곤살레스(IVAM Centre Julio Gonzalez)」 기획전에서 수상했다.

○ Höfer, Nichols, B. Webb

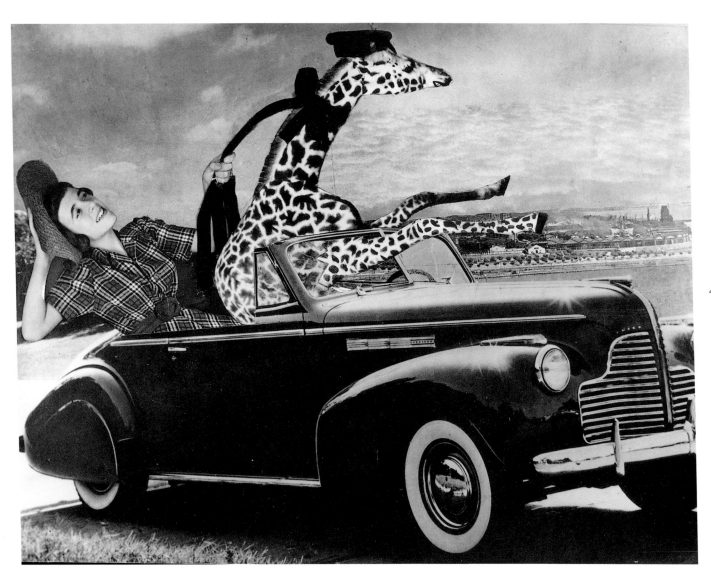

437

Grete Stern. **b** Wuppertal-Elberfeld (GER), 1904. **d** Buenos Aires (ARG), 1999. **Dream No. 3**. 1949. Gelatin silver print.

조엘 스턴펠드 Sternfeld, Joel 맥클린, 버지니아 McLean, Virginia

화재가 난 것 같은 이 현장은 진압되고 있는 것처럼 보이기도 하고, 불길을 잡기에는 너무나 어려워 더 엉뚱한 일을 하게 만드는 것 같기도 하다. 그런 와중에 소방대원이 직면한 큰 문제는 매물로 내놓은 수많은 호박 중에서 좋은 호박을 골라내는 것이다. 스턴펠드는 진부한 것, 또는 일상에서 일어나는 우발적인 사건으로 이루어진 것이 역사라는 생각을 하면서 주제를 택했다. 그가 촬영한 사진의 배경에서는 당면한 문제에 사로잡혀 그동안 우리가 잊고 살아가는 야망, 국가, 아름다움, 계절 같은 것들을 상징하는 것을 발견할 수 있다. 이런 그의 생각이 전혀 공감을 얻지 못하더라도 그가 가치 있다고 생각하여 선택한 것들은 수많은 어려운 상황에도 불구하고 면면이 이어져 내려온 것들이다. 스턴펠드는 평범한 캠핑용 밴을 타고 8년간 미국 전역을 다니며 작업한 결과를 『미국의 전망(American Prospects)』(1987)이란 제목으로 출판했다.

○ Christenberry, Gimpel, Mihailov, Shere, Warburg

438

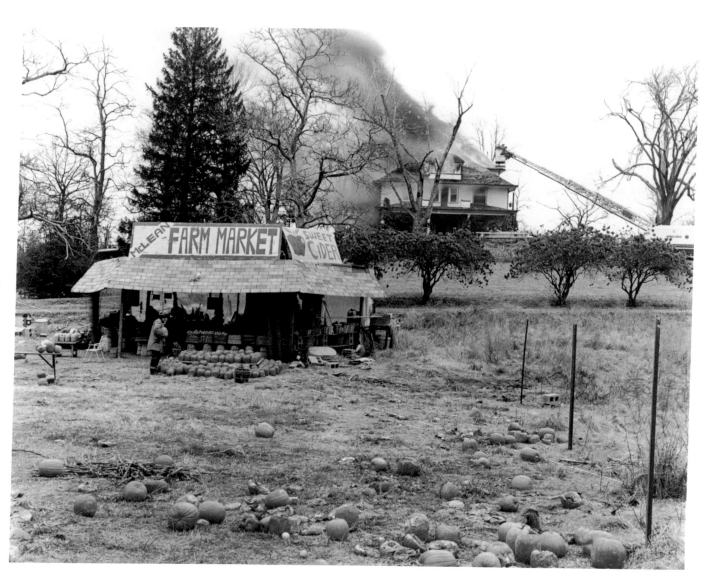

Joel Sternfeld. b New York (USA), 1944. **McLean, Virginia.** 1978. Dye transfer print.

알프레드 스티글리츠 Stieglitz, Alfred 3등 선실 The Steerage

미국으로 향하는 이민자들을 촬영한 것처럼 보이는 이 풍경은 사실 유럽으로 항해하는 카이저 빌헬름 II호의 모습을 촬영한 것이다. 1942년에 스티글리츠는 사진이 어떻게 전환되는지를 생각해냈다. 그와 함께 여행하고 있는 일등선실 승객들의 자만심이 역겨워, 그는 낮은 등급의 선실을 볼 수 있는 곳으로부터 갑판의 끝으로 자리를 옮겼다. 그는 낮은 등급의 승객들이 아마도 좀 더 진솔한 세상을 대표할 것이라고 여겨 그들과 함께 어울리길 원했다. 그는 그 생각을 어떻게든 무대 같은 형태로 표현하고자 했으므로 자신을 밀짚모자를 쓰고 있는 젊은 남자의 형상으로 상징화했다. 보도매체의 역사에서 가장 존경받는 사람 가운데 한 사람인 스티글리츠는 이 사진이 자신의 작업에서 이정표가 된 작품이라고 생각했다. 그가 1903~1917년에 발행한 『카메라 워크(Camera Work)』는 사진의 예술적 발상에 기여했다.

○ Sheeler, Staub

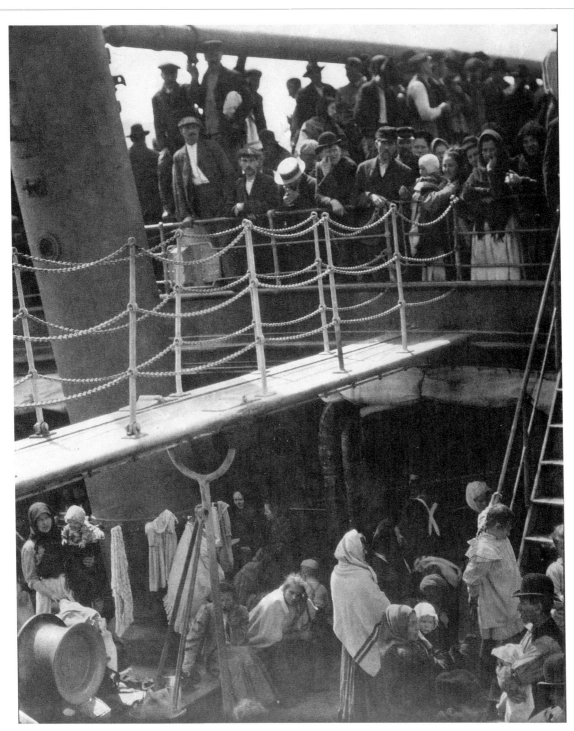

Alfred Stieglitz. b Hoboken, NJ (USA), 1864. **d** New York (USA), 1946. **The Steerage**. 1907. Heliogravure.

데니스 스탁 Stock, Dennis　빌리 할러데이 Billie Holiday

빛을 등지고 선 노래하는 사진 속 여인은 당시 가장 유명한 재즈 싱어 중 한 명인 빌리 할러데이로, 스탁은 사진 속 그녀의 모습을 어둠 속에서 가까스로 떠오르는 것처럼 표현하기 위해 위와 같은 구도를 택했다. 세세한 부분이 거의 보이지 않는 이 사진은 그녀만의 독특한 음악 스타일을 강조한다. 빌리 할러데이처럼 유명한 예술가들의 경우에는 사진의 주인공이 누구인지 알아보기 위해 세심하게 들여다 볼 필요는 없다. 왼쪽으로 비치는 빛에 드러난 그녀의 어깨선과 그녀의 왼 팔뚝의 가장 밝은 부분은 그녀가 노래하는 선율을 나타내는 것일지도 모른다. 사진 속 그녀의 위치 또한 정확성과 함축적 의미를 내포한다. 그녀의 귀걸이는 그녀의 예술을 좋아하는 사람들을 의미하는 것으로 해석할 수 있다. 스탁은 1955년에 비에 젖은 뉴욕의 거리를 걷는 제임스 딘의 사진으로 가장 잘 알려졌겠지만, 빌리 할러데이를 촬영한 이 사진 역시 그녀와 그녀의 음악을 가장 잘 표현한 수작이다.

○ Boubat, Bull, Furuya, Ritts, Sieff

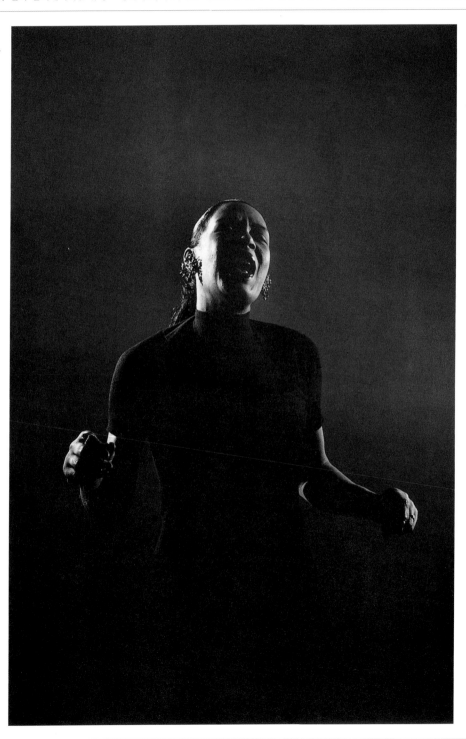

Dennis Stock. b New York (USA), 1928. **Billie Holiday**. 1959. Gelatin silver print.

톰 스토더트 Stoddart, Tom

사라예보로부터의 탈출을 기다리는 젊은 엄마와 아이
Young Mother and Child Awaiting Evacuation from Sarajevo

작은 소년의 눈에는 순수와 걱정이 담겨 있다. 그를 안고 있는 어머니의 눈에서는 포위공격을 당하는 도시의 지속적인 위험으로부터 자신의 아이를 벗어나게 할 수 없을지도 몰라 두려워하는 부모의 절망감이 읽힌다. 이 사진은 톰 스토더트와 앨리스터 데인이 포위공격당한 사라예보를 담은 「광기의 끝(Edge of Madness)」전(展)에 선보였다. 영국 사진기자 스토더트는 4년 동안 포위공격당한 사라예보 시민의 일상을 기록했으며, 그 기간 동안 저격병의 사격을 피해 뛰어다니느라 어깨와 발목은 여섯 군데나 부러졌다. 그렇지만 하던 일을 완성하기위해 몇 년 후 보스니아로 돌아갔다. 마틴 벨은 그의 전시 서문에 '이들에 대한 관심과 배려를 구하기 위해 담은 영상'이라고 적었다. '사진 속 사람들의 단 한가지 임무는 생존이었으며 전쟁은 그들을 좌절시킬 수 없었다.' 라고 언급한 그의 작업은 인간의 존엄성에 대한 기념비적인 작업이었다. 스토더트는 최근 국무총리인 토니 블레어를 촬영하기도 했다.

○ Curtis, Ferrato, Lange, Lyon, Mydans, Seymour

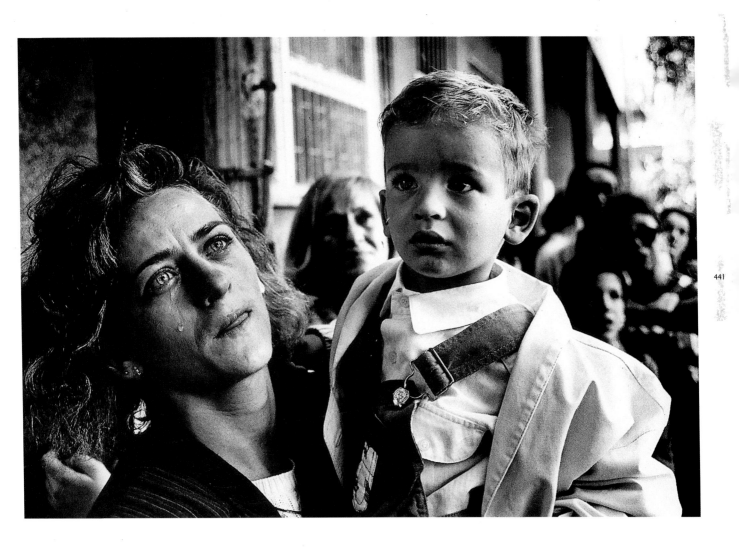

Tom Stoddart. b Morpeth (UK), 1953. **Young Mother and Child Awaiting Evacuation from Sarajevo.** 1992. Gelatin silver print.

폴 스트랜드 Strand, Paul

프랑스 샤랑트 공드빌의 어린 소년 Young Boy, Gondeville, Charente, France

이 소년은 젊음을 나타내고 있다. 소년의 콧등과 위로 빗어 넘긴 구불거리는 머리칼 아래 이마로 떨어지는 빛 때문에 만들어진 그의 모습을 자세히 들여다본다면 그가 문명의 선구자로 여겨질 수도 있을 것이다. 그의 오른쪽 어깨로 비롯된 빗장의 기묘한 실루엣은 옷을 잘 차려입은 사람 모습을 하고 있는 것처럼 보인다. 이처

럼 스트랜드의 사진은 주의를 기울여 감상해야 한다. 우선 소년의 강렬한 응시가 인상적이다. 이 초상사진은 1950년에 시작해 1952년에 완성한 그의 책 『라 프랑스 드 프로필(La France de profil)』에 실려 있다. 그 외의 중요한 프로젝트에는 이탈리아인의 생활에 관한 것과 헤브리디스 제도 사람들에 관한 것들이 있다.

스트랜드는 다큐멘터리 사진의 선구자 루이스 하인으로부터 사진을 사사한다. 1930년대부터 사회주의자가 되어, 1930년대의 10년 동안 멕시코 교육부를 위해 영화 제작자로 일했다. 1950년에 프랑스로 돌아간 그는 1976년에 타계한다.

○ Brady, Carjat, Hine, Nadar, Sommer

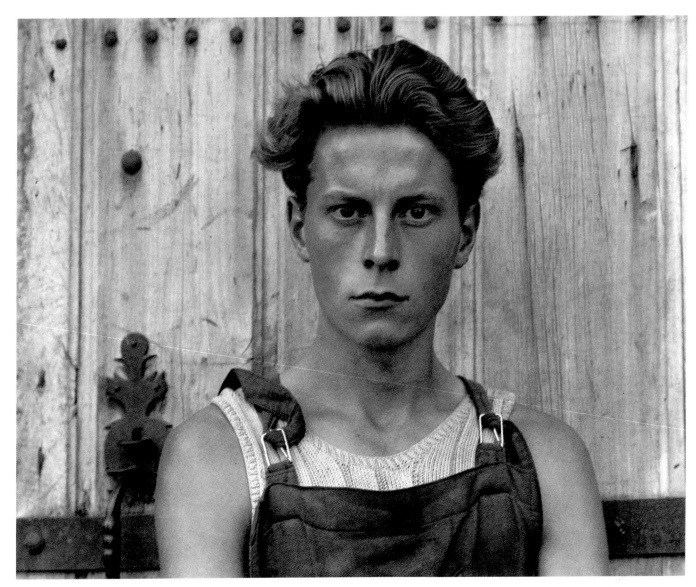

Paul Strand. b New York (USA), 1890. **d** Orgeval (FR), 1976. **Young Boy, Gondeville, Charente, France.** 1951. Gelatin silver print.

크리스터 스트룀홀름 Strömholm, Christer 바르셀로나(초상화) Barcelona(Portrait)

왼쪽으로 가르마를 탄 남자는 여성 같은 눈길을 던지고 있지만, 여전히 남자의 용모를 지니고 있다. 그 남자는 여자로서의 아름다움과 이상함을 오랫동안 체험한 여성처럼 자세를 취하고 있다. 그녀는 어디선가 만난 적이 있거나 당신과 많이 닮아 보인다. 그녀는 알 수 없는 표정과 냉정하고도 슬픈 응시를 받아들이기에, 충분히 당신의 반응에 주의를 기울이고 있다. 당신은 다만 마주친 순간에 시선을 교환하면 될 뿐, 아무 일도 일어나지 않을 것이고 그 시선을 피해야할 어떤 이유도 없다. 스트룀홀름은 1959~1962년에 파리의 피갈 지역에서 화류계 사람들(demi-monde)과 함께 살며 작업했다. 그로부터 12년 후 스웨덴에서 그때 찍은 작품들을 모아 『블랑쉬의 친구들(Friends of the Place Blanche)』을 출판했다. 원래 화가였으며 그래픽 아티스트였던 스트룀홀름은 1950년대 초반에 사진으로 전환해 1962년에 스톡홀름 대학(University of Stockholm)에 사진학을 개설했다.

○ Beaton, Iturbide, Ruff, Sherman

443

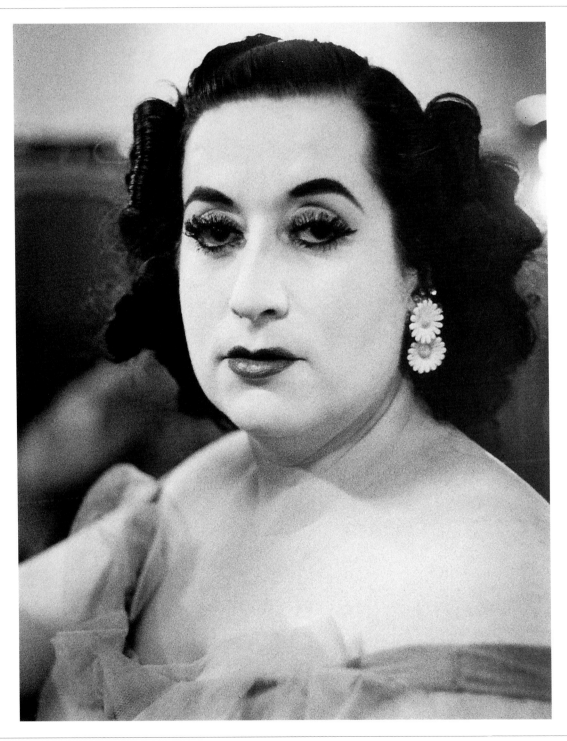

Christer Strömholm. b Stockholm (SWE), 1918. **d** Stockholm (SWE), 2002. **Barcelona(Portrait)**. 1959. Gelatin silver print.

토마스 스투루스 Struth, Thomas　　알지 못하는 장소 Unconscious Places

사진 속에 보이는 도쿄 신주쿠 어디쯤엔가 건물이 복잡하게 서 있는 공간이 모호한 징표로 여겨진다면 주의를 기울여 감상해야 한다. 특히 이 사진처럼 그 건물들이 전선들과 얽혀 보일 때, 그것들이 서로 어떻게 관련되어 있는지 표현하기란 불가능하다. 그러나 스투루스의 사진은 이 건물들이 서로 연관성을 가지고 서 있는 곳

이 어딘지 명쾌하게 알고 싶어 하는 충동을 일깨운다. 그들은 보는 이에게 이 사진을 감상하는 이유가 무엇인지 질문을 던지면서, 이것을 깨닫기 위해 조금도 준비되어 있지 않다는 것을 말하고 있다. 스투루스의 주제는 언제나 도시경치가 담긴 사진을 통해 자신이 경험했던 '바라보는 행위에 대한 인식'이었다. 그의 초기

사진들은 이른 새벽에 있는 그대로 노출된 독일의 도시 거리 풍경이었다. 1980년대에 스투루스는 이 사진과 같이 콜라주를 연상시키는 도시 풍경들을 찍기 시작했다. 그는 뒤셀도르프 미술학교(Kunstakademie in Düsseldorf)에서 베른트 베허에게 사사한다.
○ Baltz, Becher, Ruscha, Sinsabaugh, Sudek

444

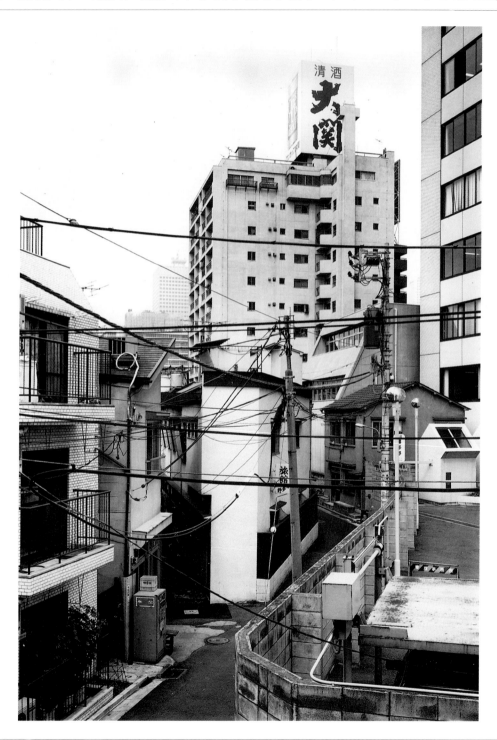

Thomas Struth. b Geldem (GER), 1954. **Unconscious Places**. 1986. Gelatin silver print.

요제프 슈덱 Sudek, Josef

프라하 교외에 있는 판크라크 Pankrác, on the Outskirts of Prague

프라하 남부, 블타바 강의 동쪽에 위치한 판크라크는 관광지라기보다 평범한 주거지라고 볼 수 있다. 슈덱이 보여주고자 한 것은 계단이나 공원의 벤치, 전차 정류장처럼 사람이 사는 흔적이 있는 장소였다. 1920년대 초부터 사진작가로 활동한 슈덱은 신세대 사진작가 가운데 한 사람으로, 1924년 체코 사진협회를 설립한 인

물이기도 했다. 그러나 그는 거의 죽을 때까지도 유명해지지 않았으며 전위예술가와는 거리가 먼 사람이었다. 1950년경 그는 프라하와 그 일대를 코닥 파노라마 카메라를 사용해 광각으로 사진을 촬영하기 시작했다. 1959년에 슈덱의 책인『파노라마로 담은 프라하(praha panoramatická)』를 세상에 내놓는다. 그 책으로 인해

그는 아직도 관심을 받고 있다. 그는 특히 프라하의 광장과 공원과 같이 시민들이 일상에서 즐겨 찾는 장소를 매력적으로 표현했다.

⊙ Marlow, Ruscha, Sinsabaugh, Struth

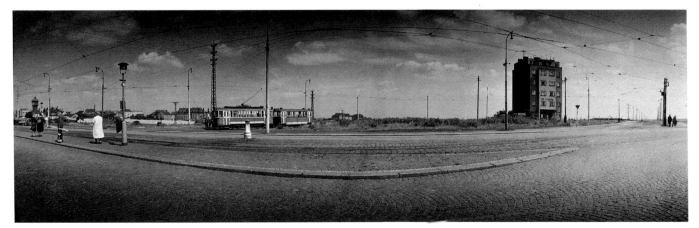

445

Josef Sudek. b Kolín (CZ), 1896. d Prague (CZ), 1976. **Pankrác, on the Outskirts of Prague**. 1959. Gelatin silver print.

히로시 스기모토 Sugimoto, Hiroshi 캐봇 스트리트 영화관, 매사추세츠 Cabot Street Cinema, Massachusetts

이 사진은 만원인 영화관에서 영화가 상영되는 도중에 촬영한 것이다. 영화가 상영되는 내내 셔터를 열어놓은 이 사진의 노출기간은 90분. 이 작품은 8×10인치 카메라를 사용해 촬영한 것이다. 영화나 관중은 사라지고 오직 상영에 사용된 기본적인 빛만이 보인다. 그가 표현하고자 한 것은 이상화된 사건의 추상적 표현, 그리고 그것이 만들어지는데 따라 이루어지는 부수적인 모든 것을 부정하는 것이었다. 스기모토는 우리가 시간을 어떻게 생각해야 하는지 묻고 있다. 대부분의 사진은 분석하기 위해 순간을 포착한다. 정지된 시간을 표현한 스기모토의 사진은 영화, 빛, 쇼의 본질적 요소만을 기록한 이미지 속에서 영원히 계속될 것 같은 모습이다. 이보다 전에 발표한 연작에서, 스기모토는 후손들이 나중에 자연을 볼 수 있도록 박물관의 유리케이스에 자연사진을 넣어 진열한 모습으로 표현했다. 그는 매우 긴 노출 시간을 주어 바다를 끊임없이 움직이면서 환상적인 궤적을 나타내는 모습으로 나타낸 연작을 발표하기도 했다. ◐ Abell, Johns, Link

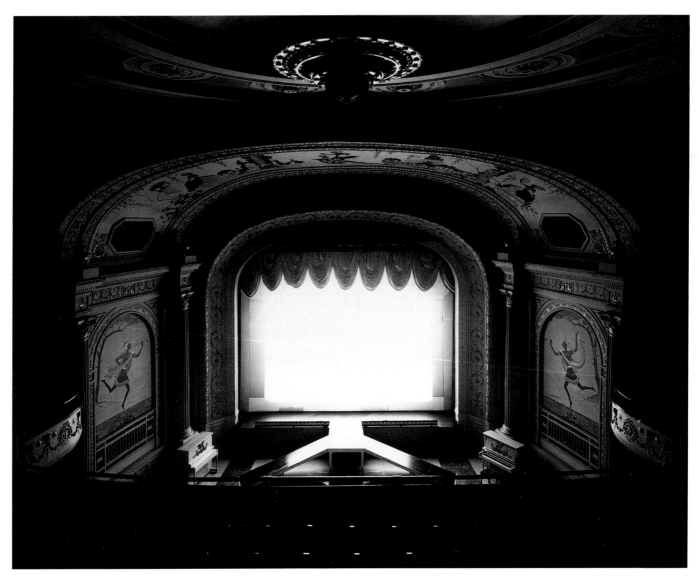

Hiroshi Sugimoto. b Tokyo (JAP), 1948. **Cabot Street Cinema, Massachusetts**. 1978. Gelatin silver print.

프랭크 메도우 서트클리프 Sutcliffe, Frank Meadow

외륜으로 움직이는 기선, '플라잉 스프래이'호가 북 요크셔 지방의 글래스고 위트비에 있는 커피하우스 코너 부두 벽 곁, 얕은 조수에 정박해 있다. 파일럿인 톰 캐스가 소유한, 바닥이 평평한 작은 배들 가운데 하나인 코우블과 왼쪽으로부터 두 번째에는 W3으로 등록된 배가 보인다. 노의 외피인 얇고 긴 널빤지들은 마린 호텔로 이어지는 계단과 잘 어울린다. 배들은 고요한 물 위에 드리운 자신들의 그림자 위에 떠있다. 서트클리프는 1880년대와 1890년대에 위트비에서 어촌 마을, 황폐해진 수도원, 다리가 있는 항구를 찍은 사진으로 유명해졌다. 그는 항구를 통행하는 사람이나 선박과 같은 표면적인 모습을 통해 안전이란 주제를 표현했다. 서트클리프가 이상적으로 여기는 항구는 소박하고 안락해서 생활하기에 매우 안전한 곳이었다. 그런 조건에 맞는 이 항구에서는 하루의 일이 끝나면 마린호텔의 문들이 열리고 흥겨운 저녁을 맞을 것이다.

○ Basilico, Berry, Oorthuys, Régnault, Silvy

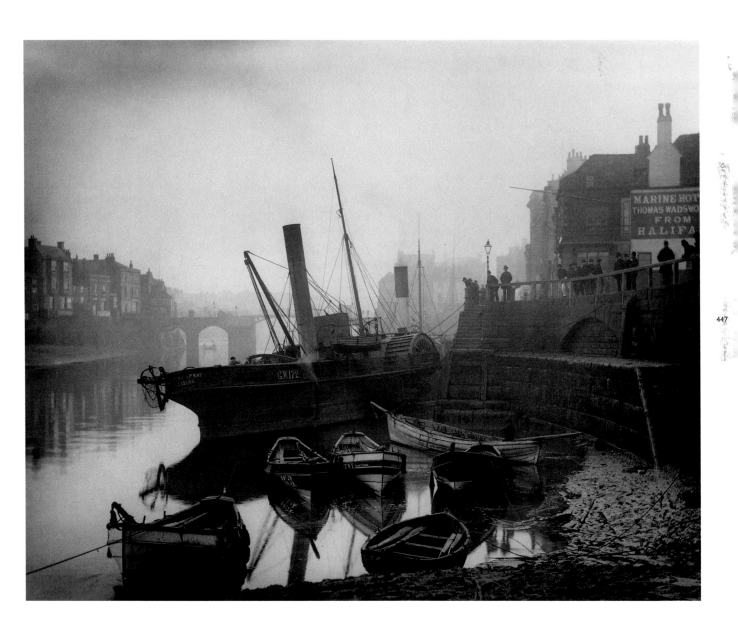

Frank Meadow Sutcliffe. b Headingley (UK), 1853. **d** Sleights (UK), 1941. **The Flying Spray of Glasgow.** c1895. Bromide print.

유르겐 텔러 Teller, Juergen 케이트 모스, 파리 Kate Moss, Paris

모델 케이트 모스가 눈썹을 치켜 올리고 시선을 오른쪽으로 던지며 왼쪽을 향해 반쯤 돌아서 있다. 왜 그녀가 입을 그렇게 하고 있는지에 대한 의문이 든다. 1990년대 중반부터 텔러는 우리에게 그 장소에서 사진 속의 모델이 왜 그렇게 행동했을 것인지를 상상하게 사진들을 발표했다. 이 사진 속 그녀는 어깨를 얼마나 돌렸는

지 또는 저 눈썹은 얼마나 치켜 올린 것인지를 생각해 보게 한다. 1990년대에 대두된 새로운 패션사진의 기본 발상은 우리가 멸종위기에 직면한 육체적 존재로 그럭저럭 견디는 덧없는 존재라는 것이었다. 텔러의 모델들은 얇게 옷을 입거나 나신으로 등장하며, 날씬해서 피부, 골격, 근육 등을 드러내 보는 이의 시선을 집중시

키기에 적합한 신체였다. 텔러는 1984~86년에 뮌헨에서 사진 공부를 마치자 마자 런던으로 향했다. 그는 런던에서 사진가 닉 나이트의 소개로 음반회사와 잡지사에서 일했다. 그는 특히 『i–D』, 『더 페이스』, 『아레나』 등의 패션화보 회사를 위해 새로운 세대의 모델들과 함께 일했다. ○ Bailey, Blumenfeld, Dahl-Wolfe, Knight

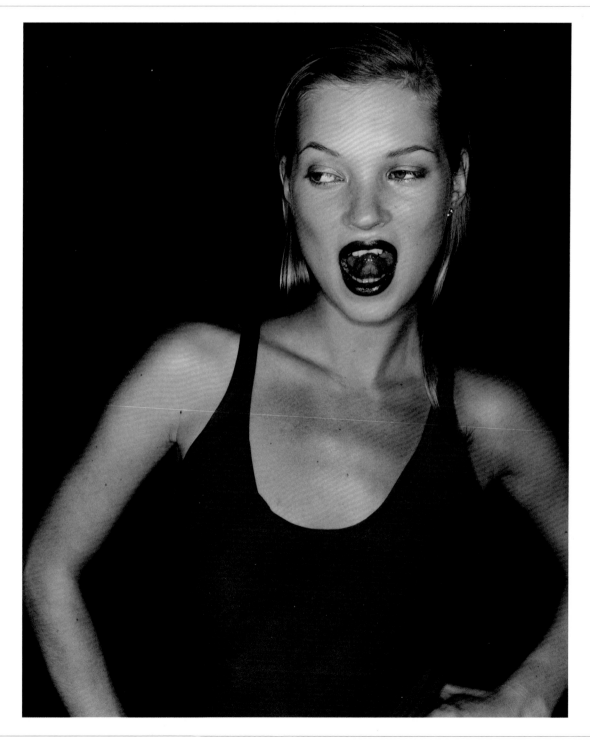

Juergen Teller. b Erlangen (GER), 1964. **Kate Moss, Paris**. 1994. C-type print.

448

마리오 테스티노 Testino, Mario 무제 Untitled

LA 도처에서 남녀의 역할전환이 이루어질 것 같지 않은가? 이 사진은 1996년 9월 LA에서 마리오 테스티노가 구찌 향수 광고를 위해 조지아나 그랜빌과 제이슨 피델리를 주연으로 촬영한 사진 가운데 하나다. 1990년대 중반의 최신 경향이었던 브루탈리즘(brutalism, 잔인성) 아래서, 테스티노는 자신의 우아한 취향을 패션사진을 통해 구현했다. 이 극사실주의(Hyperrealism)와 추한 면을 지향하는 경향이 자극적이긴 하지만, 금기된 것을 한 것이라고는 생각하지 않는다고 했다. 1970년대에 테스티노는 리마대학(University of Lima)에서 경제학과 법률을 전공한 후 샌디에이고에서 국제 문제를 공부했다. 1970년대 말에 런던에서 사진을 공부하고 1980년에 영국 『보그(Vogue)』의 사진작가로 활동하기 시작했다. 전형적인 수퍼 모델상(像)에서 먼 모델을 등장시키거나, 세상 사람들이 금기시하는 것들을 시도해 유명해졌다.

○ Araki, Burri, Durieu, Goldin, Weston

449

Mario Testino. b Lima (PER), 1954. **Untitled**. 1996. Gelatin silver print.

존 톰슨 Thomson, John 떠돌이 의사 Street Doctor

굽 높은 구두를 신고 있는 의사가 쇼핑하는 부인들을 설득하느라 애쓰고 있는 것 같다. 1870년대에 자혜병원이 생기면서, 떠돌이 의사들은 런던의 거리에서 시대에 뒤처진 사람이 될 수밖에 없었다. 1876년 존 톰슨은 당시 불법으로 여겨지던 거리의 의술을 카메라에 담았다. 이 사진은 『런던 거리의 삶(street life in London)

』(1877~78)이라는 그의 유명한 사진집에 실린 작품이다. 사진집에 실린 모든 이미지에는 톰슨이나 아돌프 스미스가 인터뷰에 응한 사감과의 대화 내용에 기초해 설명을 달았다. 때문에 사진에 등장한 사람들의 이름, 별명, 행상인의 외침소리, 지방의 민간전승, 거래의 은어, 또는 어떤 특수사회의 은어가 그대로 실려 있

다. 이 연작은 보도매체 역사에서 도시의 모습에 대한 최초의 탐구이며, 적어도 1950년대까지 런던의 이미지를 특징짓는 작업이었다. 톰슨은 1868~1872년에 중국인의 생활과 풍경을 처음으로 사진에 담아 유명해졌으며, 1870년대에는 그동안 촬영한 사진들을 연작으로 묶어 발표했다. ◑ Mihailov, Warburg

450

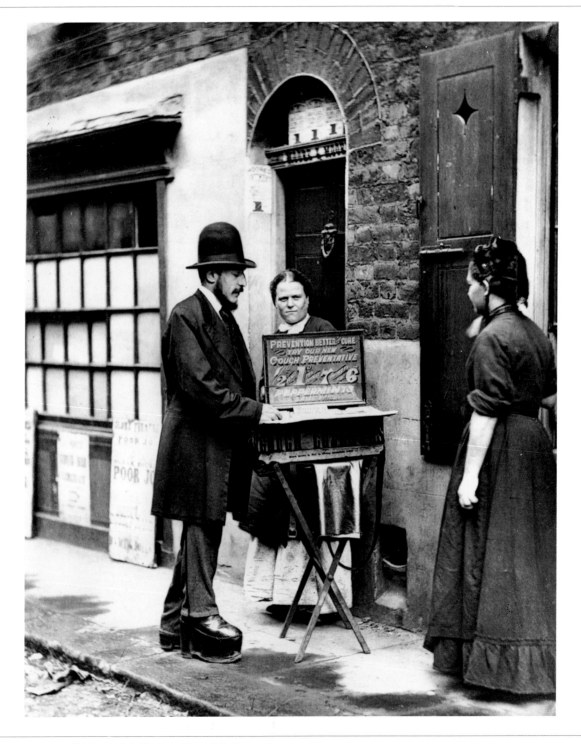

John Thomson. b Edinburgh (UK), 1837. **d** London (UK), 1921. **Street Doctor**. 1876. Albumen print.

볼프강 틸만스 Tillmans, Wolfgang　　나무에 앉아 있는 루츠와 알렉스 Lutz and Alex Sitting in the Trees

숲을 배경으로 벌거벗다시피 한 남자와 여자의 모습을 담은 이 사진은 에덴동산을 암시하고 있는 것일지도 모른다. 혹은 단지 숲속에서 옷을 차려입는 행위를 표현하려고 했을지도 모른다. 이 목가적인 이미지는 대개 도시빈민들이 모여 사는 모습을 찍은 사진과 함께 커다란 사이즈로 인화되어 틸만스의 사진 전시회에 여러 차례 선보였다. 틸만스의 작품들은 싱크대에 담겨 있는 접시들, 식탁 위에 있는 과일, 꽃, 삭은 가을 나뭇잎, 공항, 고가횡단도로, 호텔방에서 보이는 도시 등 그의 눈을 통해 본 것은 무엇이든 중심이 된 고백적 형식을 띠고 있다. 1980년대와 1990년대의 다른 유럽 사진작가들과 마찬가지로 예술이 특별한 장소나 특권층만이 주제가 되는 것은 아니라고 생각했다. 설사 동시에 발생한 행위, 감정표현, 동기 등이 뒤섞여 촬영된 것일지라도 현재와 현장에 늘 관심을 두고 작품의 소재로 삼았다. 여행중에 만난 사람들과 풍경, 전시회 등을 주제로 「for when I'm weak I'm strong」(1996)을 발표했다.

○ Araki, Bailey, Brigman, Durieu, Saudek, Steinert

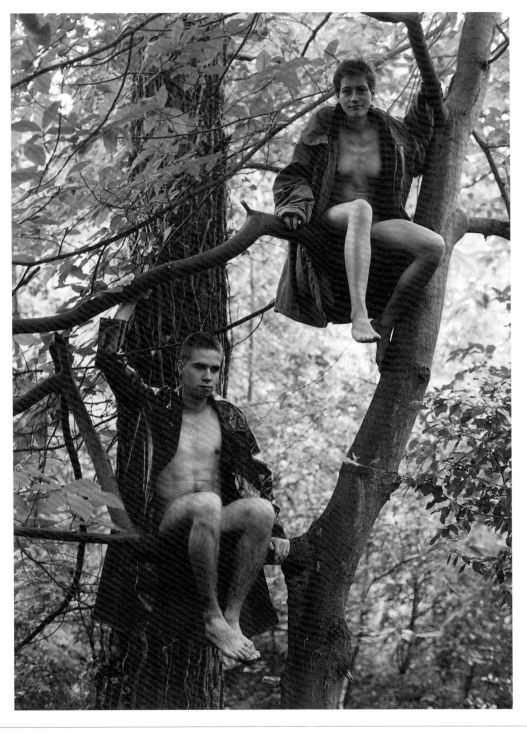

Wolfgang Tillmans. b Remscheid (GER), 1968. **Lutz and Alex Sitting in the Trees**. 1992. C-type print. **h**40 × **w**30 cm. **h**15¾ × **w**12 in. **h**60 × **w**50 cm. **h**23½ × **w**19½ in. **h**160 × **w**118 cm. **h**63 × **w**46½ in.

장 마르크 탱고 Tingaud, Jean-Marc　　자그레브 실내 Zagreb Interior

아래편에 걸린 액자 속 사진에는 카메라를 위해 연출된, 일렬로 앉아 예행연습을 하는 남녀 첼리스트들이 보인다. 위쪽 사진에는 정규단원으로 자세를 취한 오케스트라 단원들이 담겨 있다. 사진 아래 있는 조각상은 조명과 음악을 감상하는 듯 화려하게 기지개를 켜며, 이상화된 현대 세계를 의미하는 것처럼 보인다. 이

들 세 요소는 벽, 벽지, 벽판 등 가정을 배경으로 연출한 탱고의 작품집 『앵떼리외르(Intérieurs)』(1991)에도 등장한다. 탱고의 서정적인 예술세계는 그가 '세상만물의 인내심'이라 부른 것에 기초한다. 그것은 최적의 장소와 조명을 연출해 의미를 연상시키도록 하는 그만의 능력을 의미한다. 『앵떼리외르(Intérieurs)』에서 주

제를 표현한 방법에서도 드러나는 그의 불안은 혼돈으로, 기억의 단절과 더 이상 어떤 것도 중요하지 않게 된 상황임을 의미한다. 그의 사진들은 다른 사람의 주의를 집중시켜 의미를 새기게 해 소중한 아이템을 나열하는 수집가의 작업을 연상시킨다.

○ Fuss, Kertész, Pécsi, Steichen

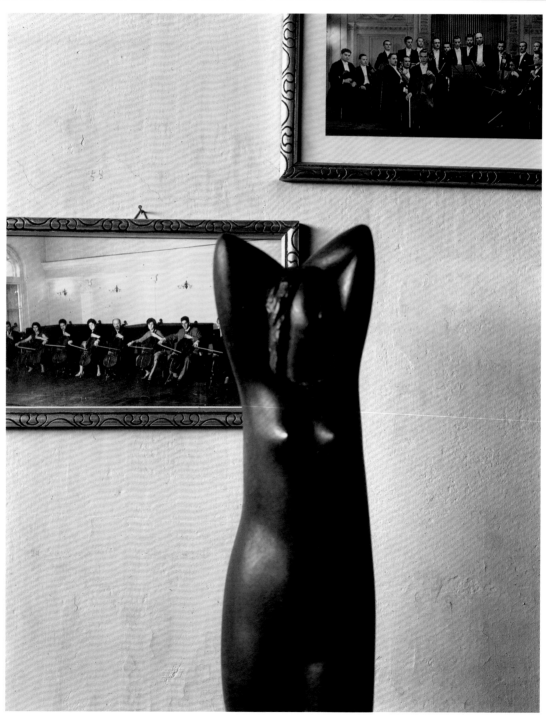

452

Jean-Marc Tingaud. b Saulieu (FR), 1947. Zagreb Interior. 1989. Dye transfer print.

게르만 티토프 Titov, Gherman 보스토크 2호 Vostok-2

사진 윗부분에 손 글씨로 적힌 글을 보면 '1961년 8월 6~7일에 우주선 보스토크 2호의 비행 도중 우주에서 처음으로 촬영한 지구'라고 적혀 있다. 이 사진은 1961년 8월 7일에 포켓용 콘바스 카메라로 촬영되었다. 이 것은 두 번째 유인우주선이 25시간 동안 우주를 비행하는 동안 우주비행사 게르만 티토프가 촬영한 것이

다. 궤도를 비행하는 동안 티토프는 우주 멀미를 하면서도, 자세한 부분을 펜으로 덧칠해 19세기 중반 탐험가들이 찍은 사진을 연상시키는 이 사진을 포함한 사진을 여러 장 남겼다. 티토프의 필적은 이 이미지가 진짜인 것을 증명하는 동시에 우주탐험이 노력과 위험으로 가득 찬 모험임을 재차 확인시킨다. 우주여행은 항

상 날씨를 무시한 미래의 한 부분으로 여겨져 왔으며, 삽화가들은 이를 1950년대에도 그림으로만 자주 상상하곤 했다.

○ A. Adams, Armstrong, Sammallahti

Gherman Titov. b Altaiski Krai (RUS), 1935. **d** Moscow (RUS), 2000. **Vostok-2**. 1961. Gelatin silver print.

트메이 즈데비크 Tmej, Zdeněk

독일, 브레슬라우에서 일을 위해 전화오기를 기다리는 체코 남자
Czech Man Called up for Work in Germany, Breslau

국가의 권력을 주도한 히틀러의 초상화가 브레슬라우의 호스텔에서 쉬고 있는 체코 징집병을 감시하고 있다. 한눈에 알아볼 수 있는 사진 속의 병사가 느끼는 피로는 그의 모자 배지에 새겨진 비상하는 독수리의 당당함에 의해 조롱당하고 있다. 이미 프라하에서 사진작가로 활동하고 있던 트메이는 1942년 브레슬라우에서 독

일 군대를 위해 강제노동에 징집되었다. 그는 1944년까지 그곳에 남아 노동으로 징집된 사람들의 삶을 보여주는 사진을 몰래 촬영하고, 이후 1945년 말, 「영적공허의 입문(Alphabet of Spiritual Emptiness)」으로 묶어 발표했다. 그의 사진은 카드놀이를 하거나 잠을 자고 있는 모습 또는 쉬고 있는 장면, '외국인만을 위한'

매음굴을 드나드는 강제노동자의 모습을 담았다. 그들은 모두 이용 가능한 빛을 사용해 실내에서 촬영된 까닭에, 색조의 연속성이 강조되면서 강제노동자들이 경험한 시간의 느린 흐름이 잘 나타나 있다. 전쟁이 끝난 후, 프라하 국립극장에서 발레와 민속춤을 찍는 사진작가로 일했다. ○ Glinn, Halsman, Hoppé, Snowdon

454

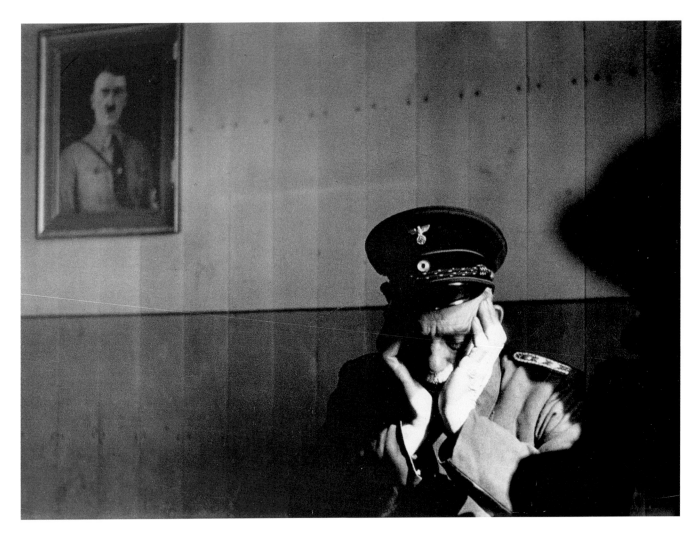

Zdeněk Tmej. b Prague (CZ), 1920. **Czech Man Called up for Work in Germany, Breslau**. 1943. Gelatin silver print.

토마츠 토마셰브스키 Tomaszewski, Tomasz

폴란드의 마지막 유태인 The Last Jews in Poland

남자의 의족이 식탁에 기대어 세워져 있고, 그 옆으로는 솥과 반쯤 비운 과일을 담은 병이 보인다. 사진 속의 남성은 제2차 세계대전 중 부상당해 소련 진영에 포로로 잡혔다. 보드카 한 병을 마신 후, 그는 감방동료로 하여금 부상당한 다리를 칼로 절단하게 했다. 종전 후 그는 폴란드 레그니차 거리에서 유모차에 책을 싣고 다니며 책을 팔아 생계를 유지했다. 집에 있을 때 그는 침대에 누워 있거나 체스 문제들을 풀면서 시간을 보냈다. 그의 모습을 담은 사진은 폴란드의 마지막 유태인의 형편에 관해 기록한 토마츠의 아내가 5년도 넘게 조심스럽게 준비하여 기사와 함께 『내셔널 지오그래픽 (National Geographic)』지의 1986년 9월호에 처음 선보였다. 토마셰브스키의 의도는 자신의 작품을 통해 폴란드계 유태인들의 정신세계와 사회생활을 돌이켜 보게끔 유도하는 것이었다.

© Calle, Gursky, Vishniac

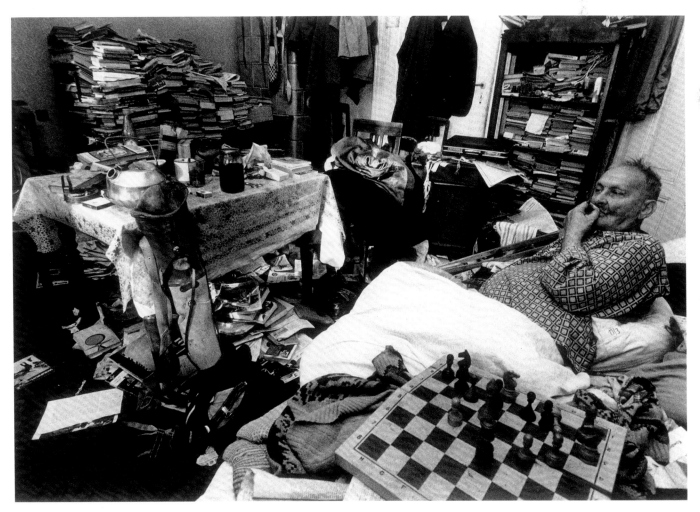

Tomasz Tomaszewski. b Warsaw (POL), 1953. **The Last Jews in Poland**. 1993. C-type print.

쇼메이 토마츠 Tomatsu, Shomei 황폐한 정원 Ruinous Gardens

사진에 나타나 있는 것들은 무엇일까? 새우는 물속에서 촬영한 것 같고, 씨앗과 마른 잎은 가을과 미풍을 떠오르게 한다. 토마츠는 이 사진을 통해 자연과 계절을 암시하고 있다. 하지만 그는 무엇보다 만물에 대한 느낌과 감사해야할지도 모르는 자연의 법칙을 가장 소중하게 여겼다. 토마츠는 일본의 유명한 사진작가

로 국가를 주제로 한 『일본(Nippon)』(1967), 『오키나와 (Okinawa)』(1969), 『오 신주쿠(Oh Shinjuku)』(1969) 같은 책들로 유명하다. 또한 1960년대 초반 이후 히로시마와 나가사키에서 원자폭탄의 방사능으로 비롯된 영향에 관한 보도에 참여했다. 그는 자신이 작업한 주제가 의미심장함에도 불구하고 항상 직설적으로 표현

했으며, 마음 내키는 대로 논평하려고 했다. 토마츠는 종종 경시되는 사물의 구조와 느린 시간의 흐름 같은 것들에 관심을 둔 작품들을 발표했다.

◐ Doubilet, Godwin, Mahr, Sougez

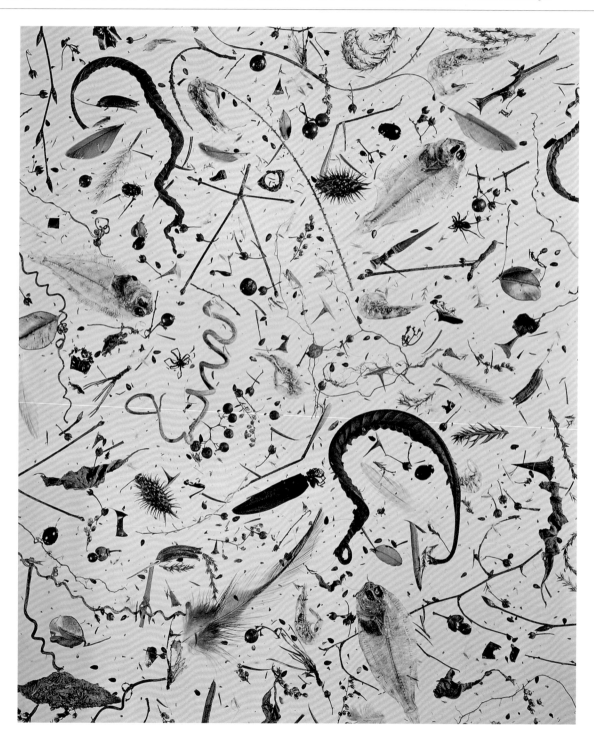

456

Shomei Tomatsu. b Nagoya-shi (JAP), 1930. **Ruinous Gardens**. 1964. C-type print. **h**56 × **w**46 cm. **h**22 × **w**18 in.

파트릭 토자니 Tosani, Patrick D

크게 확대한 숟가락의 우묵한 부분은 무엇을 의미하는 것일까? 겉모양만 보면 토자니가 촬영한 다른 작품들에 등장하는 수표나 얼음덩어리와 마찬가지로 숟가락은 사용된 후에는 버려지는 물건으로 실용적인 것이다. 그러나 토자니는 이 사진을 통해 만약 물건에 대한 판단기준이나 전후관계를 바꾼다면, 그것은 예전에 용도에 대한 지식을 가지고 있었다 하더라도 이제까지와는 달리 물건이 흥미있는 것으로 전환되기 시작한다고 설파하고 있다. 물론 박물관은 과거에는 다양한 용도로 사용되었으나 현재는 사용되지 않는 품목들로 가득차 있다. 그래서 토자니는 역사적 관점으로부터 벗어나 사물을 바라볼 것을 제안한다. 예를 들어 숟가락이나 수표나 얼음 덩어리들이 현재에 사용되지 않을 때에도 문지르고, 다듬고, 광내고, 세심하게 전시된 조각들처럼 그것의 가장 전형적인 쓰임새를 염두에 두어야 한다고 말한다.

○ Blossfeldt, Groover, Modotti, Parker, Penn

Patrick Tosani. b Boissy l'Aillerie (FR), 1954. **D**. 1988. Cibachrome. **h**182 × **w**120 cm. **h**71½ × **w**47¼ in.

래리 토웰 Towell, Larry 흙먼지 폭풍, 두랑고 식민지, 멕시코 Dust Storm, Ourango Colony, Mexico

멕시코의 두랑고를 배경으로 소녀들이 흙먼지 구름을 만나 뛰어가고 있다. 사진 속의 소녀들이 전통적인 메노파 신도 옷을 입고 있는 것으로 보아, 이 사진은 20세기 초에 촬영된 것으로 보인다. 메노파는 1874년 러시아에서 캐나다로 이민 온 게르만 계통의 종파로, 이후 가장 엄격하고 독립적인 일원들이 멕시코로 이주시

켰다. 농부이자 여행 사진작가인 토웰은 메노파 농경민들에게 연민의 시선을 던지고 있다. 그는 취재차 가자와 엘살바도르 같은 분쟁지역도 방문했다. 토웰은 최저 수준의 삶과 전통을 숭배하는 사회를 구성하는 구성원들과 그들의 친밀감에 관심을 두었다. 그는 이런 주제에 대해 자신의 생각을 스스럼없이 발표했다.

1994년에 그는 군부탄압이 계속되던 과테말라에서 실종된 사람들의 친지들과의 인터뷰 기록과 사진을 묶어 책으로 발간했다.

○ Hocks, Parkinson, Rothstein

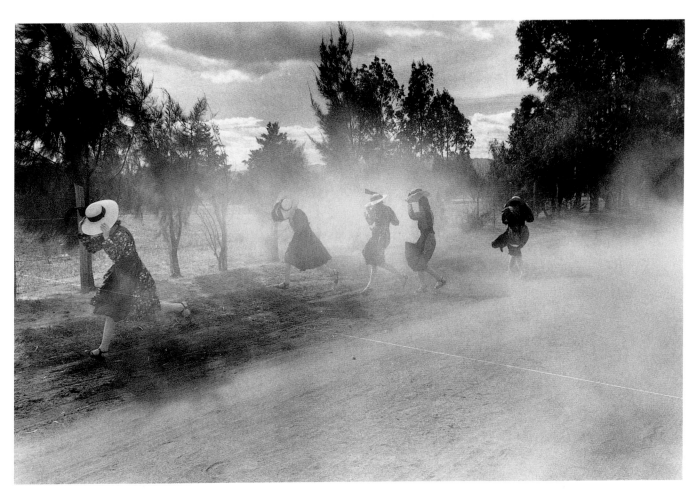

458

Larry Towell. b Chatham, ONT (CAN), 1953. **Dust Storm, Ourango Colony, Mexico**. 1994. Gelatin silver print.

아서 트레스 Tress, Arthur

뉴저지 뉴어크의 황폐한 건물에 있는 소년 Boy in Ruined Building, Newark, NJ

이 사진은 위쪽에 부서져나간 네 개의 조각과 마치 벽에 다른 풍경의 그림을 붙여놓은 듯 뚫려 있는 창문으로 인해 꼴라쥬를 연상시킨다. 소년은 벽에 그려진 소파에 기대어 있는 것 같다. 트레스는 뉴저지 뉴어크의 흑인 거주지에 있는 불타버린 상점을 주제로 삼았다. 그 지역은 2년 전 폭동으로 인해 황폐하게 되어 지역

아이들의 놀이터가 되어 있었다. 1960년대 미국의 다큐멘터리 사진작가들은 재개발이 시작되기 이전, 으스스하게 된 지역의 사회적 풍경에 관심을 기울였다. 트레스도 1969년 캘리포니아에서 추수하는 노동자를 비롯해 그 같은 주제를 다루었다. 그러나 그는 점차 '사회적 초현실주의'에 관심을 돌려, 진짜 존재하는 것들

을 교묘하게 조작해서 합성해 이미지에 대한 진실성을 불러일으키는 작품들을 발표했다. 트레스는 1970년대와 그 이후에 연출사진이 지향해야할 길을 탐색한 선구자였다.

○ Alinari, Hocks, Misrach, Moon, Parr

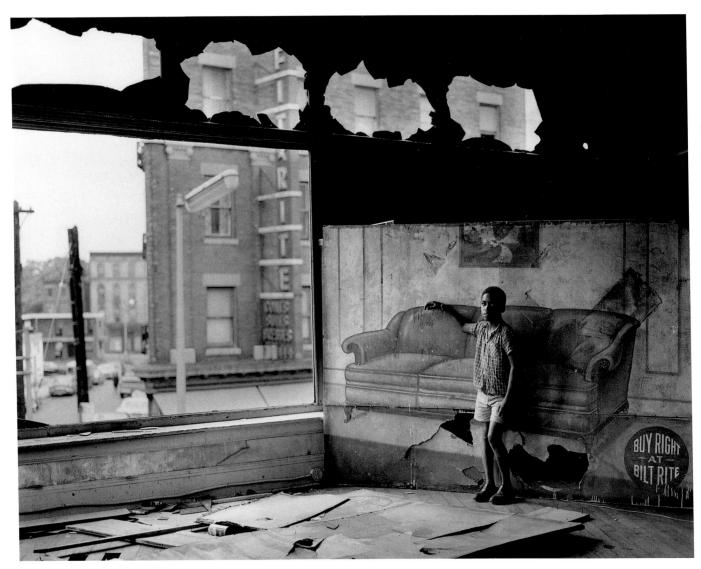

459

Arthur Tress. b Brooklyn, NY (USA), 1940. **Boy in Ruined Building, Newark, NJ**. 1967. Gelatin silver print.

린네 트리프 Tripe, Linnaeus　측랑 Aisle on the South Side of the Puthu Mundapum, Madura

1623년에 건조된 사찰을 촬영한 이 사진은 원래 트리프의 『사진으로 보는 만두라(Photographic Views in Madura)』에 실린 것이다. 그는 고대 건축물을 기록사진으로 남기려고 인도 남부에 있는 그곳을 찾았다. 사진을 찍는 데 문제가 된 것은 사원을 드나드는 사람들이 밤에 안전하도록 아케이드의 내부를 흰색으로 칠했기 때문에 화면의 명암대비가 극심한 것이었다. 그래서 처음 볼 때 아케이드를 가로지르는 두 줄기의 빛이 있는 것처럼 보인다. 기둥을 백색으로 칠했기 때문에 알아보기 힘들게 만든 것과 마찬가지로 위쪽 어둠 속에서 반쯤만 보이는 생각과 실재 사이에서 고심한 흔적이 남아 있는 장식도 알아보기 힘들다. 그의 작품 대부분은 신성시되는 건물과 그 내용물, 혹은 육체적인 것과 정신적 명상이 서로 연관되어 나타나고 있다. 때문에 유형의 것이 점차 변해서 추상 혹은 모호함이 되는 특징을 카메라에 담으면서 깨달음을 얻었다는 것은 설득력 있게 들린다.

○ Delano, Laughlin

Linnaeus Tripe. **b** Devonport (UK), 1822. **d** Devonport (UK), 1902. **Aisle on the South Side of the Puthu Mundapum, Madura**. c1858. Albumenized salt print.

히로미 쯔치다 Tsuchida, Hiromi

앞 챙이 있는 모자를 쓴 사람들이 줄지어 서서 감독하는 가운데 작은 체크무늬의 모자와 큰 체크무늬의 모자를 쓴 사람이 뒤섞여 있다. 이 사진은 군중이라는 주제에 초점을 맞추어 1976~89년에 찍은 연작을 묶은 『모래알을 세다(Counting Grains of Sand)』(1990)에 실려 있다. 쯔치다는 이 사진 속의 모자와 현수막처

럼, 군중이란 이용 가능한 증거를 통해 분석해야 할 또 하나의 자연적 현상이라고 생각했다. 만약 군중의 존재가 불가피하다면 그것은 주목받아야 하는 것이라고 말하기도 했다. 이 사진과 이전의 연작 『일본의 농노(Japanese Bondage)』(1972) 등에서 논란의 여지가 많은 문제를 있는 그대로 표현했다. 당면한 문제에 대

한 이 같은 담담한 시각은 1970년대 이후 일본 사진에서 유행했다. 1960년대에 광고 분야에서 경험을 쌓은 후 1971년에 프리랜서 사진작가로 전향했다. 1974년 뉴욕 MoMA에서 「새로운 일본의 사진(New Japanese Photography)」이라는 특별전을 열어 유명해졌다.
○ Chambi, Marubi, Notman, O'Sullivan, Rejlander

461

Hiromi Tsuchida. b Fukui (JAP), 1939. **Workers Waiting in a Park for the Start of a May Day Demonstration**. 1976. Gelatin silver print.

벤자민 브렉넬 터너 Turner, Benjamin Brecknell

서리주의 콤프톤에서 At Compton, Surrey

이 사진은 1850년대 영국 농촌 풍습을 기록한 사진으로 관심을 끌만하다. 사진은 필요한 자재를 자연 그대로 가공하지 않은 채 사용하던 당시의 모습을 보여주고 있다. 예를 들어 왼쪽에 있는 큰 건초더미는 눅눅해지는 것을 막기 위해 퇴적을 쌓아놓는 돌 위에 세워져 있고, 인접한 헛간과 비둘기장의 지붕처럼 초가지붕은 나무못과 갈색 윗가지를 엮어서 말끔히 새로 단장되어 있다. 사진 앞부분의 쓰러진 나무와 헛간 뒤에 보이는 잎사귀 없는 가지들이 겨울임을 말해준다. 1840년대 말 이후 선구적 사진작가로서 활발히 활동했던 터너는 지붕을 말끔히 단장한 집이나 계절별로 농사짓는 한 해를 표현한 것에서 볼 수 있듯이, 풍요로운 풍경 같은 것에 흥미를 느꼈던 것 같다. 다른 유사한 사진에서도 그는 겨울 양식으로 쓰일 낟가리와 느릅나무에서 새로운 계절을 준비하는 당까마귀들을 등장시키고 있다. 터너는 런던의 헤이마켓에서 가업인 잡화업을 운영하며 초상 사진을 비롯한 자신의 사진들을 촬영했다.

○ Aarsman, Fox Talbot

462

Benjamin Brecknell Turner. **b** London (UK), 1815. **d** London (UK), 1894. **At Compton, Surrey**. c1853. Albumenized print.

쇼지 우에다 Ueda, Shoji 여학생들 Schoolgirls

왼쪽에 있는 두 소녀는 사진 모퉁이에 선 채 카메라를 지켜보는. 자신들보다 어린 소녀를 향해 있다. 중앙에 있는 소녀는 머리장식을 머리에 맞춰보며 마치 거울을 바라보듯 카메라를 뚫어져라 응시하고 있다. 우에다가 촬영한 다수의 사진들과 마찬가지로 이 사진은 자신의 고향인 돗토리 현에 있는 모래언덕에서 촬영되었다. 하

얀 모래 언덕이 평평한 지면과 그림자를 대조시키고 있다. 이 사진에서 우에다는 보는 이로 하여금 사진 속 어린이들이 서로 얼마나 멀리 떨어져 서있는지, 그들을 둘러싼 공간은 얼마나 넓은지에 대해 생각하게 만든다. 우에다는 일본이 1920년대 독일의 새로운 사진에 대해 깨닫기 시작할 즈음인 1931년 사진에 입문했다. 독특

한 공간 구성을 한 그의 스타일은 일본 회화의 전통에 기초한다. 전후에 그는 자신의 여행을 기록하기 위해 사진을 촬영했으며, 자전적인 요소를 소재로 일본사진의 특성을 표현하는 다수의 작업을 남겼다.

○ Käsebier, Larrain, McCurry, Mark, Rai

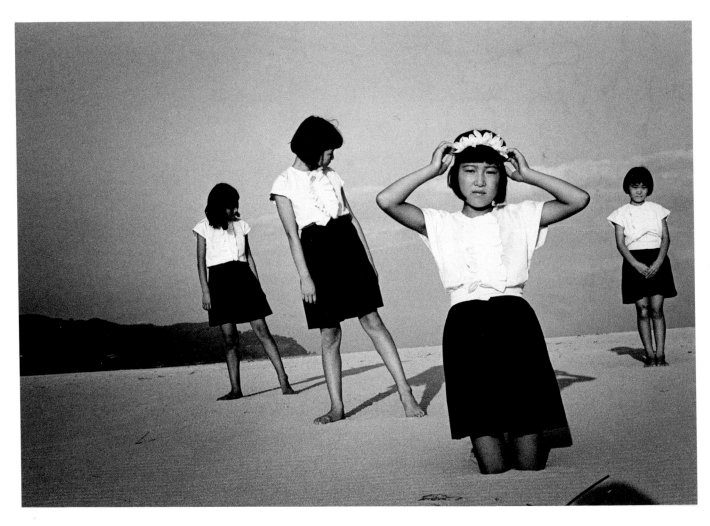

Shoji Ueda. **b** Tottori Prefecture (JAP), 1913. **d** Tottori Prefecture (JAP), 2000. **Schoolgirls**. 1945. Gelatin silver print.

제리 N. 율스만 Uelsmann, Jerry N.

물에 떠 있는 나무 Floating Tree

호수에 떠 있는 섬은 나무들의 서식처다. 나무는 어느 덧 하늘에 잠겨 오른쪽에 있는 나무와 같이 산을 향해 떠내려 갈 것처럼 보인다. 이 나무들이 성장할 것이라는 생각은 호수 표면에 그늘을 드리우고 있는 땅의 꼬투리로 인해 설득력을 얻는다. 이것은 산맥을 향해 평원을 가로지르는 특이한 경관 중 하나처럼 보인다. 사

실 율스만은 씨앗의 중앙을 쪼개 나누어 심는 것 같은 방법으로, 한 장면의 경치에 있는 나무의 한쪽 면을 가지고 반대편에 있는 거울의 이미지를 사용했다. 실험주의자인 그의 작업은 1920년대의 초현실주의 사진으로 되돌아간 것 같아 보인다. 1950년대에 미국인들이 사회적 풍경에 매료되어 있었을 때 율스만은 어둠 속

에 보이는 장난감과 마네킹의 모습을 통해 감정과 욕망이 억제된 인간성을 주제로 삼았다. 1960년대에 접어들어 그는 계절을 지나면서 성장하고 변화하는 자연을 주제로 작업했다.

○ Brigman, Steinert, Tillmans, C. White

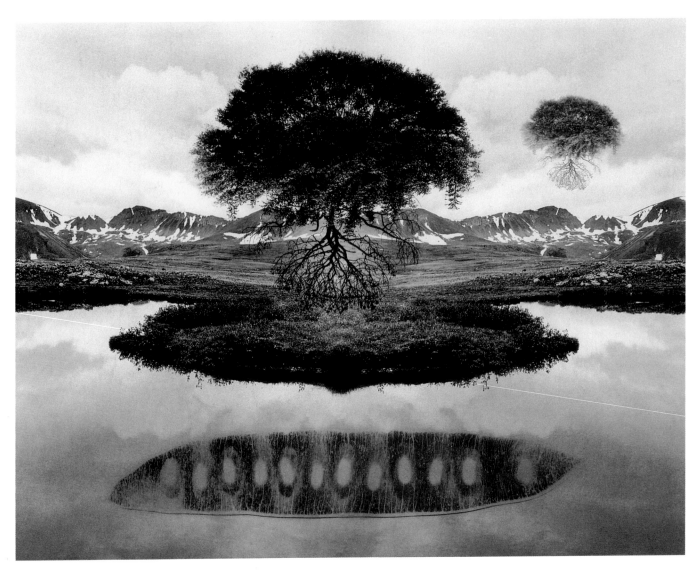

Jerry N. Uelsmann. b Detroit, MI (USA), 1934. **Floating Tree**. 1969. Gelatin silver print.

도리스 울만 Ulmann, Doris 보트를 옮기고 있는 남자와 소년 Man and Boy with Boat

남자와 소년이 노 젓는 배를 옮기려는 듯한 포즈를 취하고 있다. 도리스 울만은 노동의 서정성에 관심을 가지고 이와 같은 장면들을 사회적 논평을 곁들인 화보로 만들었다. 뉴욕 출신의 그녀는 에디칼 컬쳐 윤리협회운동 학교와 클레런스 화이트 스쿨에서 사진을 공부했다. 1920년대 말에 그녀는 남부 미국인들을 카메라에 담기

시작했다. 비용은 자신이 부담했으며, 때로는 포크 송 수집가 존 제이콥 나일스의 회사에서 부담해 주었다. 이 사진은 사우스 캐롤라이나를 비롯해 루이지애나, 남애팔래치아 산맥과 메노파 신도와 셰이커교도들이 모여 사는 곳 등에서 촬영되었다. 그녀는 셔터가 없는 구식 대형 카메라를 사용했는데, 렌즈 뚜껑을 올렸다 내

렸다하면서 노출을 조정하는 것이었다. 때문에 장시간 노출로 사진을 찍을 때면, 이 사진의 남자와 소년처럼 모델은 카메라를 위해 하던 동작을 오랫동안 그대로 유지해야 했다. 이같은 과정을 거쳐 탄생한 울만의 작품은 어떤 기록사진보다도 장엄하고 우아했다.

○ Mortimer, Silvy, Sutcliffe, C. White

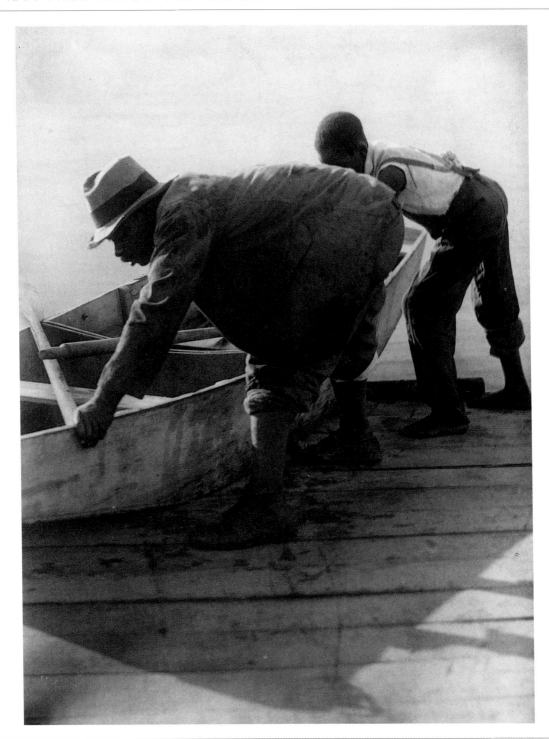

Doris Ulmann. b New York (USA), 1884. **d** New York (USA), 1934. **Man and Boy with Boat**. c1929. Gelatin silver print.

움보 Umbo

루트 란츠호프 Rut Landshoff

사진 밖을 향해 고개를 돌린 그의 첫 모델 여배우 루트 란츠호프의 얼굴은 마스크처럼 보인다. 1927년 베를린의 한 신문이 '디 그뤼네 포스트(Die Grüne Post)'라고 명명한, 근접 촬영한 마스크 같은 인물사진을 발표했다. 근접 촬영한 인물사진은 인화되어 발표된 첫 근접 촬영 작품이었으며, 인물사진과 보도사진에 큰 영향을 미쳤다. 그는 사진을 인상적인 포스터 같은 이미지를 만들기 위해 표백하고 교묘하게 조작해야 하는 시각 예술로 생각했다. 1923년에 바우하우스를 그만두고 디자이너, 어릿광대, 초상화가 등 여러 일을 했으며 특히 베를린의 환락가에 관심을 두었다. 또한 다큐멘터리영화 「베를린, 디 신포니 아이너 그로스슈타트(Berlin, die Sinfonie einer Grossstadt: 베를린, 대도시의 교향곡)」를 감독한 발터 루트만과 함께 일하기도 했다. 허무주의적 예술가 파울 시트로엔과 교우했으며, 다다이즘을 활발하게 전개한 사진작가 가운데 한 사람이었다. 베를린의 작업실은 전쟁 중 폭격으로 소실되었다.

○ Bull, Harcourt, Lele, Lerski, McDean, Sherman

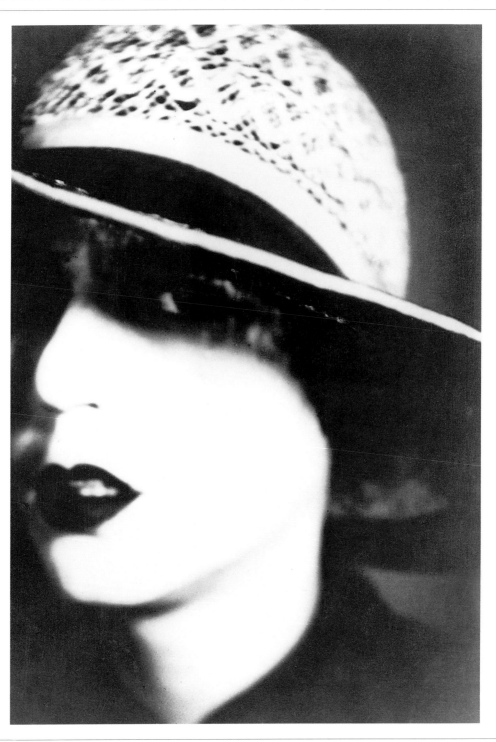

466

Umbo (Otto Umbehr). b Düsseldorf (GER), 1902. d Hanover (GER), 1980. **Rut Landshoff**. 1927. Gelatin silver print.

작가 미상 Unknown

바르샤바 유태인들에 대한 학대, 바르샤바 게토 Persecution of Warsaw Jews, Warsaw Ghetto

무리 가운데 몇 명의 사람들이 전장에서 잡힌 포로들처럼 손을 위로 치켜들고 있고, 앞줄에 서로 바싹 붙어선 가족들은 각자의 생각에 빠져 있다. 이 장면은 1944년에 바르샤바 게토를 파괴하던 도중에 촬영되었다. 이 사진은 이름이 알려지지 않은 독일 사진가가 1946년에 뉘른베르크 전범 재판에 제시했으며, 그 후 1955년 「인간 가족(Family of Man)」전에 포함되어 전 세계에 전시되었다. 오른쪽에 보이는 군인에게 이 사건은 일상적인 일일 뿐이며, 사진은 공식 기록의 일부분에 지나지 않는다. 그러나 이 장면은 후손들의 장래가 달린 교훈이었으며, 감시하에 있는 사람들은 사진 속의 순간부터 현재까지 세상의 일부로 남아 있다. 앞줄에 있는 사람들은 자신들에게 상처를 낸 맹목적인 암흑세계로 인해, 알 수 없게 된 미래를 생각하고 있다. 전후 기록 사진의 일반적인 경향은 곧 일어날 공포와 신랄함을 표현하는 것이었다.

○ Alpert, Hamaya, Koudelka, D. Martin, Ut

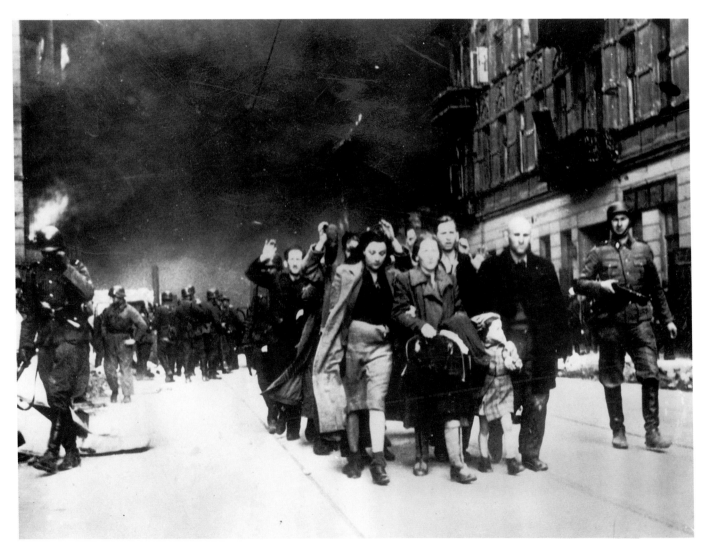

Unknown German photographer. Active 1940s. **Persecution of Warsaw Jews, Warsaw Ghetto**. 1944. Gelatin silver print.

닉 유트 Ut, Nick

미국 네이팜탄에 도망치는 아이들 Children Fleeing an American Napalm Strike

놀라 도망치는 아이들을 담은 이 한 장의 사진은 베트남 전쟁의 참화를 생생하게 드러냄으로써 미국의 반전운동을 촉발하는 데 일조했다. 사진은 전쟁을 끝내기 1년 전에 촬영되었다. 큰 아이들이 매우 지쳐 보이긴 하지만 잔학행위라고 볼 만한 것은 눈에 언뜻 들어오지 않는다. 군인들 역시 이들에게 무관심한 것 같아 보인다. 그러나 사진을 한 번 더 자세히 들여다보면, 뒤에서 검은 연기를 뿜고 있는 네이팜탄에 의해 등에 심하게 화상을 입은 벌거벗은 소녀를 볼 수 있을 것이다. 당시 몇몇 사진가들과 영화 카메라맨들이 현장에 있었으며, 그들 가운데는 '브리티시 인디펜던트 TV 뉴스'의 앨런 다운스도 있었다. 그는 소녀가 등에 얼마나 심하게 화상을 입었으면 옷을 거의 입지 않고 도망치는자를 텔레비전 뉴스로 취재하고 있었다. 때문에 이 사진은 자세한 내용과 색채를 실어 텔레비전에 보도된 영상이 스틸사진에 비해 더 구체적인 내용을 전달할 수 있음을 의미한다.

○ E. Adams, Burrows, Faas, Griffiths, Hardy, Unknown

468

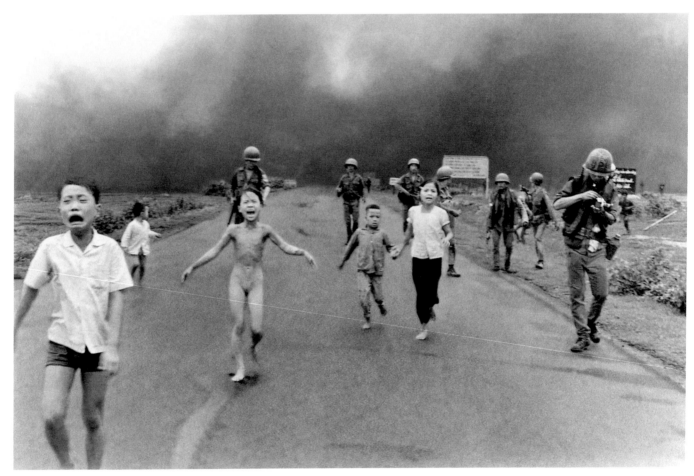

Nick (Huynh Cong) Ut. b Saigon (VIET), 1951. **Children Fleeing an American Napalm Strike.** 1972. Gelatin silver print.

존 베이천 Vachon, John

모튼 카운티, 노스 다코다 Morton County, North Dakota

미국 농업 안전국(Farm Security Administration)의 다큐멘터리 사진작가 중 가장 서정적인 작품을 발표했던 베이천이 찍은 이 사진에서, 성별을 구분하기 힘든 아이들이 따로 떨어져 세워진 두 채의 오두막 앞에서 성별을 분리하는 것을 주제로 한 놀이를 하고 있다. 어린이들은 그들의 놀이나 낙서를 통해 자기 표현

적이고 예술적인 인간의 본성을 드러내기 때문에, 자유로움과 이상을 추구하는 사진작가들의 주제가 되었다. 베이천은 다른 많은 사진작가들처럼 우연히 사진에 입문했다. 그는 워싱턴에서 미국 농업안전국의 서류를 정리하는 일을 하면서, 도로시아 랭, 벤 샨, 워커 에번스 등을 만나 그들로부터 영감을 받아 사진에 입

문했다. 1930년대의 다큐멘터리 사진은 현실의 병폐를 고치는 데 예술이 기여할 수 있도록 명료함과 분석을 강조하는 것이었는 데 반해, 그는 무대 분위기와 조명을 배경으로 무대에 있는 인물을 주제로 자신만의 스타일을 개발했다.

○ W. Evans, Hamaya, Lange, R. Moore, Plossu, Sella, Shahn

469

John Vachon. b St Paul, MN (USA), 1914. **d** New York (USA), 1975. **Morton County, North Dakota**. 1942. Gelatin silver print.

샐 비더 Veder, Sal 러버트 스텀 중령이 집으로 귀환하다 Lieutenant Colonel Robert Stirm Returns Home

북베트남에서 6년 간의 포로생활을 마치고 풀려난 미국 공군 중령이 활주로에서 가족들의 환영을 받고 있다. 앞에 뛰어나오는 두 명의 손위 자녀는 뒤따라오는 어린 두 동생들보다 아버지에 대한 기억이 뚜렷한 것 같다. 포로의 귀환과 헛되이 기다린 비탄에 잠긴 친척들의 모습은 1945~1947년에 유럽인의 주요 보도 주제가 되었지만 정작 미국에서는 거의 다루어지지 않았다. 베트남은 다른 어떤 전쟁보다 노골적으로 보도되었다. 이런 무자비한 환경에서, 이 사진은 『새터데이 이브닝 포스트(Saturday Evening Post)』의 표지로부터 벗어나, 정상 상태와 가족 행복이 가장 우선시되는 상태로의 회귀를 알리는 신호탄이 되었다. 비더의 작품은 1970년대와 1980년대에 가족을 주제로 하는 것이 유행하던 미국의 다큐멘터리 사진에 새로운 방향을 제시했다. 그러나 그의 후배들은 귀가하는 순간보다 세월이 가져온 변화들에 관심을 기울였다.

⦿ E. Adams, Burrows, Faas, Parkinson, Ut

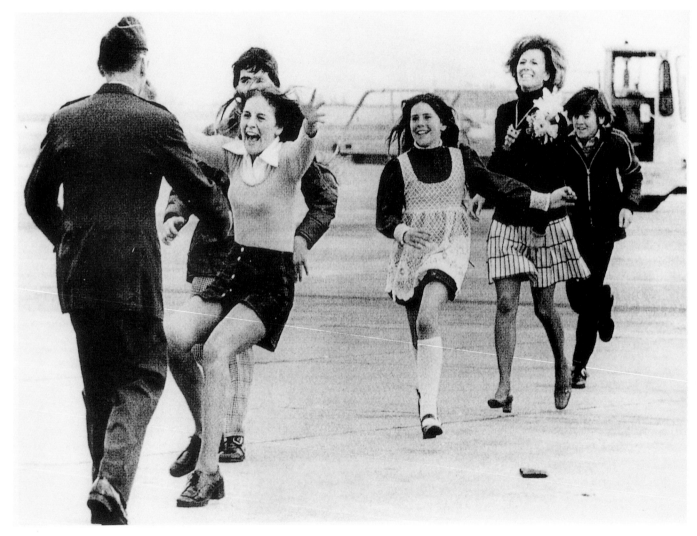

Sal Veder. b Berkeley, CA (USA), 1926. **Lieutenant Colonel Robert Stirm Returns Home.** 1973. Gelatin silver print.

마누엘 빌라리뇨 Vilariño, Manuel 술라 바사나 Sula Bassana

망치의 뾰죽한 끝부분은 같은 방향을 향하고 있는 새 부리의 모양과 꼭 닮아 있다. 둘은 모두 말뚝을 박거나 꿰뚫는데 사용되지만, 망치의 평평한 끝은 새의 죽 뻗은 목을 위협하는 것처럼 보인다. 물론 새는 오래전에 죽어 박제된 것이다. 하지만 사진 속에서 보이는 망치의 손잡이는 새를 죽이는 행위, 즉 망치로 내리칠 수

있는 가능성과 휘두르는 그 순간을 연상시킨다. 이 사진은 빌라리뇨의 『Bestias involuntarias』(1985)에 수록되어 있다. 그 책에는 내리치고 자르는 것을 떠오르게 하는 연장과 장비들이 많이 담겨 있어서, 실제와 죽음을 함께 연상할수 있게 한다. 그리고 이들이 하나가 되어 느끼는 과정을 통해 구체적인 생각에 도달

하도록 한다. 그는 화면에 하나 또는 두 개의 아이템을 세심하게 고려한 장소에 배치해 이들을 뚜렷하게 차별화시킴으로써, 서정적인 예술로 승화시킨 작품들을 많이 남겼다.

○ Fontcuberta, Hosking, Lanting, Mylayne

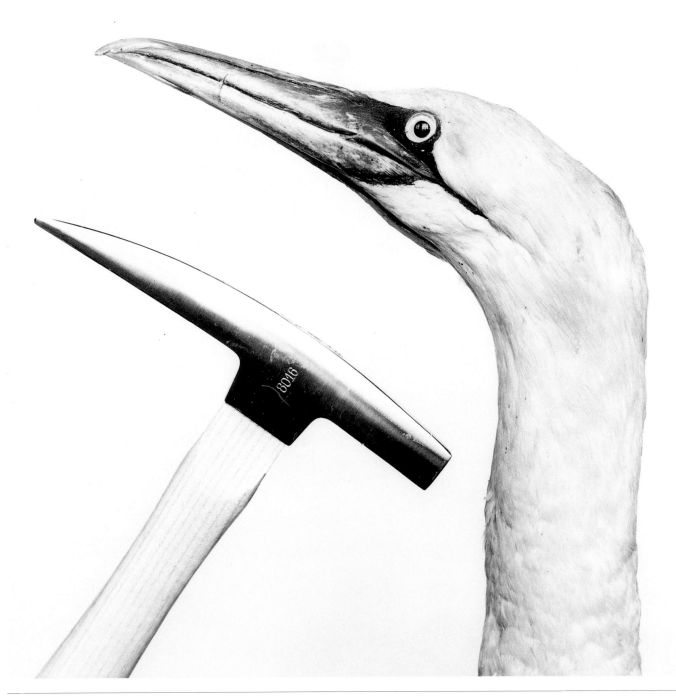

Manuel Vilariño. **b** La Coruña (SP), 1952. **Sula Bassana**. 1985. Gelatin silver print.

존 빙크 Vink, John

부랑자 Hobo

사진의 주인공은 서른여섯 살의 부랑자 집시로, 빙크는 1986년 그의 여정을 다큐멘터리 사진으로 남겼다. 이 사진은 그가 덴버(콜로라도 주)에서 스포캔(워싱턴 주)로 가는 중으로, 보통 3일에서 5일 정도 소요되는 여정이다. 빙크는 단지 자신의 동반자에게 열린 문 옆에 서서 스쳐지나가는 풍경을 응시할 것을 지시한 듯하다.

이는 카메라를 든 여행자라면 쉽게 볼수 있는 모습이다. 빙크는 자신이 기록으로 남기고자 하는 사건을 각색하지 않고 있는 그대로 카메라에 담았다. 느린 기차를 통해 스포캔에서의 생활은 일상의 필요를 충족시키기 위해 계속된다는 것을 암시한다. 1950년대와 1960년대에 다른 사진작가들도 이 사진처럼 하층민들의 여

정을 촬영하곤 했지만, 당시 그들은 스스로 위험에 빠졌다고 상상하곤 했다. 빙크는 이 같은 신파조의 자기각색을 거부하고 사회문제로서가 아니라 경험이 쌓인 여행자의 모습으로 집시를 표현하고 있다.

○ Lévy & Sons, Link

472

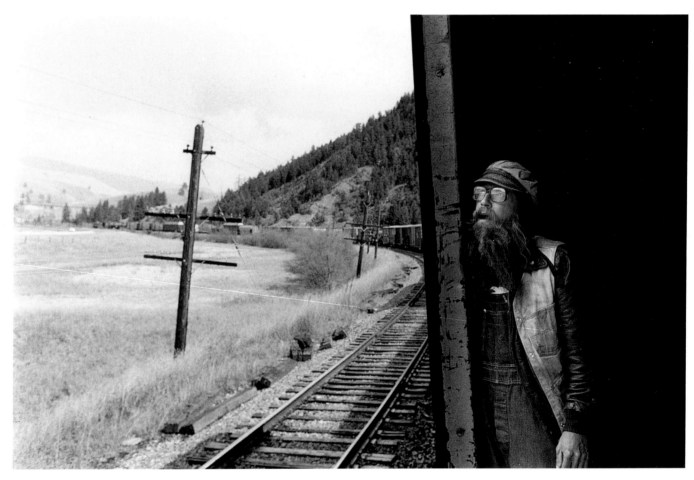

John Vink. b Ixelles (BEL), 1948. **Hobo.** 1986. Gelatin silver print.

로만 비쉬니엑 Vishniac, Roman

할아버지와 손녀, 바르샤바 Grandfather and Granddaughter, Warsaw

할아버지는 아마도 놀랄만한, 혹은 끔찍한 소식을 전하고 있는 것 같다. 소식을 들은 손녀는 당황하거나 슬퍼하는 기색이 역력하다. 이 사진이 촬영될 당시는 불가피한 상황, 세 부분으로 나누어진 배경에 상징적으로 연출된 장면의 기록에 지나지 않았을지도 모른다. 그러나 두 사람은 바르샤바에 거주하는 폴란드계 유태인이며, 그들은 비쉬니아크의 다른 주인공들과 마찬가지로 몇 년 안에 살해될 운명에 처해 있었다. 비쉬니아크는 1938년에 동유럽의 유태인에 대해 기록하기로 결심 했다. 그는 발트 해 연안국에서부터 카르파티아 산맥에 이르는 8,000킬로미터를 여행하면서 16,000장의 사진을 촬영했으며 그 가운데 2,000장이 남아 있다. 그가 남긴 무역상, 학자 그리고 거리에서 만난 사람들의 초상사진은 여러 환경에서 자신도 모르는 사이에 가혹한 운명이 인생을 완전히 다른 방향으로 흘러가게 할 수 있음을 일깨우고 있다.

○ Disfarmer, van der Keuken, W. Miller, Tomaszewski

473

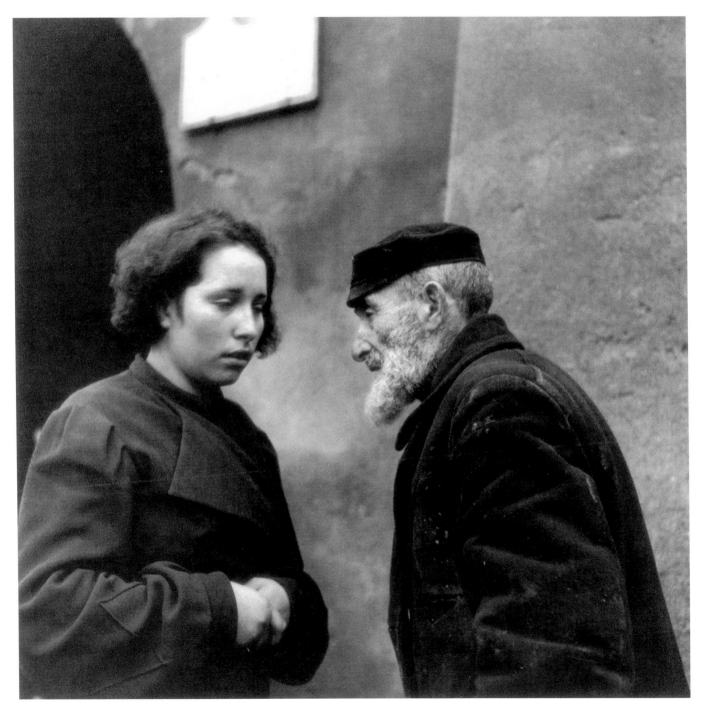

Roman Vishniac. b Pavlovsk (RUS), 1897. **d** New York (USA), 1990. **Grandfather and Granddaughter, Warsaw**. 1938. Gelatin silver print.

로버트 워커 Walker, Robert 세인트 캐서린 가(街)의 동부, 몬트리올 Rue Ste-Catherine Est, Montreal

세븐업 포스터의 디자이너는 페인트 롤러의 흔적마저 도 광고에 사용하고 있다. 그림으로 표현된 풍경은 설 명하기 어려운 유쾌함으로 재미있는 상업적 아상블라 주를 만들어내고 있다. 그러나 이야기를 풀어가는 실 마리는 전경 속 사건과 어떤 관련이 있어 보이는 현장 책임자, 혹은 밴의 소유주인 파스칼로 추정되는 사진

원편에 어둡게 나타난 인물이 있는 듯하다. 1920년대 파리와 베를린에서 전개되어 뉴욕에서 한층 더 발전된 스트리트 사진의 전통 속에서, 워커는 도시 생활이 야 기하는 공포를 해소하고 약화시킬 가능성이 있는 장소 로서 간판이 내걸린 도시의 가치를 높이 샀다. 그의 첫 번째이자 중요한 성공작은 윌리엄 버로우스가 소개한 『

뉴욕의 모든 것(New York Inside Out)』(1984)이었다. 자신의 작업 스타일에 대해 "나는 항상 뉴욕시의 난잡 하게 엉클어진 혼돈 속에서 일한다. 나의 사진이 신선 하고, 완벽한 색채, 무대무용과 디즈니 만화의 유머를 가졌으면 좋겠다는 생각으로 작업한다"고 언급했다.
🔾 Izis, P. Martin, Peress

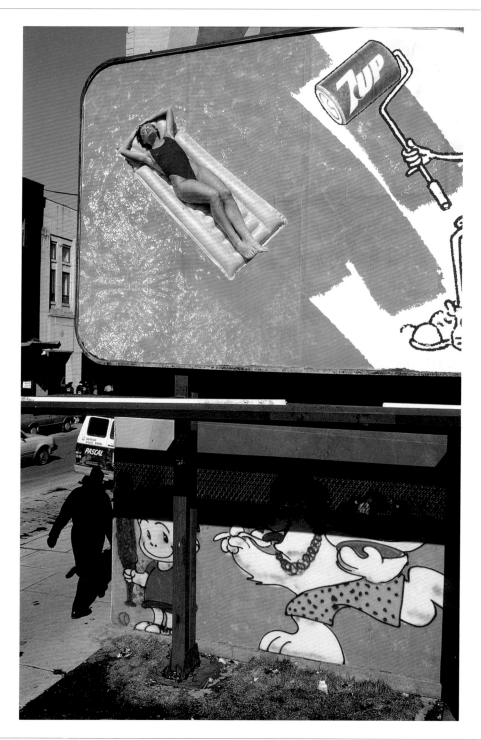

Robert Walker. b Montreal (CAN), 1945. **Rue Ste-Catherine Est, Montreal**. 1990. C-type print.

제프 월 Wall, Jeff

죽은 군인들은 말한다 Dead Troops Talk

사진의 배경은 1986년 겨울 아프가니스탄에서 발발한 소련과의 전장이다. 13명의 붉은 군대 척후병들이 마을 부근에 있는 산골짜기에서 복병을 만나 살해되었다. 그러나 어찌된 일인지 갑자기 닥친 대참사의 현장에서 촬영이 끝나자 이들은 다시 살아났다. 두 이슬람 전사가 길 위쪽에서 압수한 무기들을 지키고 서 있고,

한 10대 소년병이 군인의 배낭을 뒤지고 있다. 제프 월의 사진은 사실을 기록한 것이 아닌 여러 장의 사진들을 사용해 스튜디오에서 그것들을 한데 모아 연출한 것이다. 가벼운 상자에 전시된 〈죽은 군인들은 말한다〉는 비록 그것이 전쟁의 영광과 같은 느낌은 결여되어 있으며 분명하지 않은 목적을 위해 싸우는 남자들의 죽

음을 표현한 것이기는 하지만 과거의 전쟁을 그린 서사적인 그림을 연상시킨다. 제프 월은 1970년대에 연출된, 혹은 '연기를 가미한' 사진 작업을 시작해, 환각적인 것에서부터 사실적인 것까지 다양한 스타일의 작품을 선보이고 있다.

◑ Baltermants, Burrows, Faucon, Gardner

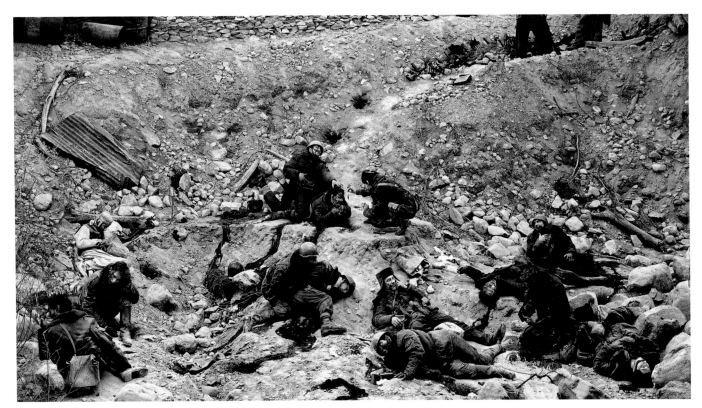

Jeff Wall. b Vancouver (CAN), 1946. **Dead Troops Talk: A Vision after an Ambush of a Red Army Patrol near Moquor, Afghanistan, Winter 1986.** 1992. Transparency in lightbox. **h**229 x **w**417 cm. **h**90¼ x **w**164 in.

존 사이먼 워버그 Warburg, John Cimon

오렌지 노점상 The Orange Stall

사진 오른쪽에 뒤집혀 있는 상자에 찍혀 있는 '28959 NICE'로 볼 때, 이 오토크롬(outochrome) 사진은 프랑스 남부에서 촬영된 것으로 보인다. 이 사진으로 인해 섬세한 흑백 풍경으로 잘 알려진 그가 컬러사진으로 방향을 전환하려는 것을 알 수 있다. 남자가 과일 상자를 들고 서 있는 동안 노점상 여인은 오렌지 진열 대 위에 손을 얹어놓고 있는 것으로 보아, 노점상 여인은 사진 촬영에 응해줄 것을 요구받았거나 적어도 개성 있는 포즈를 취할 것을 부탁받았음에 틀림없다. 워버그는 자신이 연출한 사진 속 장면의 세부 묘사를, 그가 1900년에 흑백사진에서 추구했을지도 모르는 내적인 의미보다 우리들의 실용성과 연관시켰다. 초기의 컬러 사진용 감광재료의 컬러 프로세스는 1907년까지 상용화되지 않았다. 워버그는 1880년에 자신의 경비로 촬영한 사진들과 함께, 종종 '왕립 사진협회(London Royal Photographic Society)'의 후원을 받아 촬영한 사진들을 1920년대까지 정기적으로 전시했다.

⊙ Gimpel, Mihailov, Sternfeld, Thomson

John Cimon Warburg. b London (UK), 1867. **d** London (UK), 1931. **The Orange Stall**. c1910. Autochrome.

앤디 워홀 Warhol, Andy
자화상 II Self-Portrait II

한 장의 초상화는 등장인물의 특성을 나타내지만, 이 여섯 장의 사진을 연결시키면 이들은 일종의 패턴을 만들어내며 작가의 의도에 대해 궁금증을 느끼게 한다. 워홀은 항상 단순한 겉모습에 대한 생각, 즉 보고 있는 것이 충분한 것인지 혹은 알 수 있는 모든 것인지의 문제에 관심을 두었다. 또한 겉모습 이면에 숨겨진 의미에 대해서도 많은 생각을 했다. 사진은 낭만적이고 침울한 분위기를 연출해 비극적인 이미지를 나타내고 있다. 사진 전체 구성에서 특별한 정신적 특징은 나타나 있지 않지만 인생의 고통, 즉 개인과 대중에게 닥친 모든 종류의 대참사에 대한 감정은 의례적으로 처리되는 것이 가장 좋을 수 있으며, 불쾌한 의식은 지워버리거나 나중에 생각할 것으로 제쳐놓는 것이 가장 좋다는 것을 표현하고자 했다. '공장'이라고 칭하던 작업실에서 그림, 스크린 인쇄, 조각을 끊임없이 생산했다. 뉴욕을 담은 사진집 『앤디 워홀의 사건(Andy Warhol's Exposures)』(1980)은 큰 관심을 불러 일으켰다.

○ Becher, Morimura, Nauman, Rainer, Witkiewicz, Wulz

Andy Warhol. b Pittsburgh, PA (USA), 1928. **d** New York (USA), 1987. **Self-Portrait II**. 1986. Six gelatin silver prints stitched with thread. **h**54.6 × **w**69.9 cm. **h**21½ × **w**27½ in.

칼튼 E. 왓킨스 Watkins, Carleton E.

슈가 로프 아일랜즈, 페럴론 Sugar Loaf Islands, Farallons

건조한 땅이 위로 보이고, 수면 위로 원시적 생명체(실제로는 바다표범)가 떠오르는 이 사진은 천지창조를 연상시킨다. 페럴론은 샌프란시스코에서 서쪽으로 30마일 떨어져 있는 바위섬이다. 이 사진이 촬영된 1808년에서 1809년경, 왓킨스는 미국 자연보호구역을 주제로 한 사진으로 알려져 있었다. 그는 특히 조작하기에 까다롭고 손이 많이 가긴 하지만, 장엄한 서해안 지대를 촬영하기에는 적합한 18×22인치 카메라를 즐겨 사용했다. 그는 1861년에 서른 장의 큰 감광판을 사용한 사진과 요세미티 계곡에서 촬영한 100장의 입체 사진으로 유명해졌다. 요세미티 촬영 사진들은 1862년에 뉴욕에서 전시되어 1864년 요세미티가 보호구역으로 제정되는 데 기여했다. 그는 사진기술의 대가였으며, 이 사진에서처럼 풍경을 단순화시키고 사진의 화질을 높여 무언가를 상징하는 것으로 읽히도록 기여한 예술가였다. 작업실에 있던 작품과 즐겨 사용하던 도구들은 1906년 샌프란시스코 지진으로 파손되었다.

○ Bourdin, Connor, Cooper, Hannappel, den Hollander

478

Carleton E. Watkins. b Oneonta, NY (USA), 1829. d San Francisco, CA (USA), 1916. **Sugar Loaf Islands, Farallons**. c1869. Albumen print.

알렉스 웹 Webb, Alex 그레나다 Grenada

분명치는 않지만 사진은 기다림의 세 가지 방법을 제시하고 있다. 가장 먼 곳에 있는 남자는 사진 촬영에 무관심하다. 가장 가까이에 있는 사람은 무아지경에 빠져 있는 것 같다. 창문에 비치는 빛은 강한 햇빛과 실내외의 열기를 느끼게 한다. 이 세 인물은 카를로스 후엔테스가 쓴 '무감각해진 절망'에서 따온 〈Hot Light/ Half-Made Worlds〉(1986)이란 제목의 작품으로, 웹이 열대지방에서 촬영한 연작에 등장한다. 이 연작은 중간물적인 상태, 미완성 건물 사이의 숨막힐듯한 열기 속에서 보낸 시간을 담은 것들로 웹의 초현대적인 시각이 담겨 있다. 아이티에 대한 보고서인 사진집 『Under a Grudging Sun』(1989)에서도 에로티시즘과 폭력의 해악에 대해 충분히 생각하지 않는 사람들에 대한 경고 메시지를 담고 있다. 웹의 사진은 아름다우며 화려하다. 그러나 많은 사진은 터무니없이 크다. 아이티에 관한 책은 '산 너머 산'이라는 격언에서 시작된다. 웹은 관념적인 효과를 위해 색채를 이용한 거의 유일한 작가이다. ○ van Manen, Parks, Pinkhassov, W. E. Smith, Zecchin

479

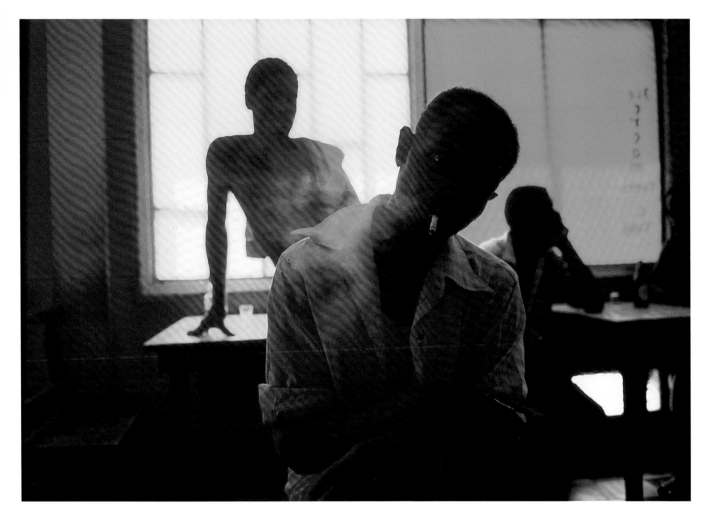

Alex Webb. b San Francisco, CA (USA), 1952. **Grenada**. 1979. C-type print.

보이드 웹 Webb, Boyd 덫 Corral

지구본을 둘러싸듯 옆으로 누운 기린들이 나뭇잎으로 빙 둘러쳐진 원형 모양 속으로 옮겨지고 있는 것이 보인다. 그 원형은 기린들의 서식지, 또는 승리의 화관을 의미하는 것인지도 모른다. 기린들은 물론 플라스틱으로 만든 인형들이지만, 그들이 가짜임에도 불구하고 사진 속 공간에 보이저호가 우주 공간에서 보내온 사진들처럼 광활한 느낌을 준다. 보이드 웹의 사진에 등장하는 동식물은 기린들이 우주 너머의 공간에서 마주쳤을지도 모를 믿기 어려운 이야기를 토대로 한 것 같다. 1970년대에 사진에 입문한 이후, 그는 행성 가운데 혹은 태평양 깊숙한 곳인 것처럼 보이는 공간에 평범한 일상의 것을 등장시켜 매우 독특한 장면을 연출했다. 그의 작품은 작품의 규모와 공상과학을 좋아하는 그의 취향으로 인해 다른 사진작가들과 뚜렷이 구분된다. 뉴질랜드에서 태어난 웹은 1972~1975년에 런던의 '로열 칼리지 오브 아트(Royal College of Art)'에서 공부했다.

○ Höfer, Skoglund, Stern

480

Boyd Webb. b Christchurch (NZ), 1947. **Corral.** 1989. Cibachrome. **h**158 × **w**123 cm. **h**62¼ × **w**48½ cm.

브루스 웨버 Weber, Bruce 펩 보이즈 티셔츠를 입고 있는 쌍둥이 Twins in Pep Boys Tee-Shirts, Santa Barbara, CA

사진 속의 두 소년은 쌍둥이다. 매력이 넘치는 남자는 여성에 의해, 혹은 여성을 위한 상투적인 문구 따위로는 자세히 설명되지 않는다. 왜냐하면 그들은 다른 사람들에 관계없이, 또는 구도 밖의 사건에 관계없이 단순히 외모나 존재로 그 역할이 주어져왔기 때문이며 이들은 모든 역할을 잘 소화해냈다. 이 두 사람은 자신들이 입은 티셔츠에 써 있는 문구를 그대로 전하고 있다. 이 문구는 그들의 경험이나 이해력을 초월하는 사회생활의 일부분이다. 이들은 LA의 '트웰브트리스 프레스'에서 1983년 웨버의 평생 작업을 정리해 출판한 『형제들(Brothers)』 연작에 등장했다. 이 책에 등장한 다른 모델로는 배우 맷 딜런과 수영장 구조원과 여러 명의 다이버들로, 그들 모두는 잘생긴 남성의 상징이었다. 가장 잘 알려진 패션 사진작가 중 하나인 웨버는 『No Valet Parking』(1994)의 저자이기도 하다. 그의 신조는 그 책의 서문에도 밝힌 바와 같이 자신만의 가치와 개성을 갖고 어떤 장소와 시간에 몰입하는 것이었다.

○ Brady, Carjat, Keita, Molenhuis, Nadar, Sander, Strand

Bruce Weber. b Greensburg, PA (USA), 1946. **Twins in Pep Boys Tee-Shirts, Santa Barbara, CA**. 1983. Gelatin silver print.

비평가들(오페라의 개막날 밤) The Critic (Opening Night at the Opera)

보석으로 치장한 두 여인과 혼잡하게 늘어선 구경꾼을 담은 이 사진은 1945년에 명성을 얻은 위지의 책 『네이키드 시티(Naked City)』「The Opera」 부분에 수록된 작품이다. "내가 무엇을 향해 셔터를 누르는지 정확히 볼 수 없었지만, 잘난체하는 것은 느낄수 있었다"며 당시를 회상했다. 누군가 오페라 하우스 로비에서 이렇게

어려운 시기에 그렇게 많은 보석으로 치장한 것이 어울리냐고 물었다. 더 나이든 여인이 작년 보석을 착용한 것에 대해 사과하며 도덕적으로 기여하기 위해 그것을 착용했다고 덧붙였다. 문필가이기도 한 위지는 이성적이고 객관적 시각으로 대상에 접근하며 도덕적 비판을 가하지 않는 하드보일드학파에 속했다. 동시에 미국의

무임도항 이주자에 대해 관대하고 따뜻한 시각을 가지고 있었다. 『Acme』에서 10년간 근무한 후 프리랜서로 『PM』에 특별한 행사나 범죄, 폭력 같은 사건을 싣기도 했다. 촬영에 적합한 사건을 알아보는 탁월한 감각을 가졌다고 해서 위저 보드(ouija board)라는 별명으로 불렸다. **○** Cumming, Hockney, Post Wolcott, Riis

Weegee (Arthur Fellig). **b** Zloczew (POL), 1899. **d** New York (USA), 1968. **The Critic(Opening Night at the Opera)**. 1943. Gelatin silver print.

윌리엄 웨그만 Wegman, William　　개구리 Frog

사진작가의 와이머라너(Weimaraner, 사냥개) 만 레이가 스킨다이버용 물갈퀴를 착용하고 포즈를 취하고 있다. 작업실 바닥은 백합꽃 핀 연못으로 전환되어 있고, 실물 크기의 개구리는 마주하고 있는 상대가 누구인지 몰라 어리둥절해 하며 백합꽃잎 위에 앉아 있다. 만 레이는 1970년에서 1982년 사이 웨그만의 많은 작품에 등장한다. 어떤 작품에서는 번쩍거리는 의상에 화관을 쓴 모습으로, 또는 반짝이는 장식으로 뒤덮인 옷을 입거나, 야회복 차림의 미국 너구리로 변장한 모습 등으로 출연했다. 그는 만 레이를 우선 고려했다. 만 레이 외에도 1986년에 웨그만과 공동 작업을 하던 훼이 레이가 1989년에 배티나와 크루키를 낳자, 이들과 함께 모델이 되기도 했다. 이들은 춘도와 칩이 뒤따라 태어나자 함께 출연했다. 그의 사진, 비디오 테잎, 그림, 드로잉은 전 세계 박물관과 갤러리에 전시되었다. 현재 『Sesame Street』이라는 프로그램을 위해 많은 비디오 단편을 촬영하는 등 영화제작에도 참여하고 있다.

○ Dalton, Erwitt, Maspons, Nichols, Sammallahti

William Wegman. b Holyoke, MA (USA), 1943. **Frog.** 1982. Polaroid. **h**61 x**w**50 cm. **h**24 x **w**19½ in.

단 웨이너 Weiner, Dan 뉴욕 New York City

뉴욕시에서 노동절 행진을 감독하는 경찰들은 행사를 축하하기 위해 낀 하얀 장갑에 과하게 신경쓴 것 같지만 그로 인해 이들은 축제를 더욱 즐겁게 만드는 것으로 보인다. 이 사진은 장갑이 불편하다는 것을 암시하며, 그와 경찰관들은 모두 자신들이 이 축제 속에서 법을 집행하는 일에서 벗어나 있다는 것을 나타내고 있

다. 뉴욕의 삶을 취재하는 일에 헌신한 웨이너는 1950년대의 가장 기민한 기자로 인정받았다. 1939년에서 1940년 사이 뉴욕『포토 리그(Photo League)』의 일원으로서 워커 에번스, 도로시아 랭, 폴 스트랜드의 영향을 받았으며, 평범한 삶을 버리고 자신의 일에 전념하는 인도주의자였다. 1954년에는 남아프리카 공화국의

인종문제에 대해 최초로 심층 취재한 사진집『과도기의 남아프리카(South Africa in Transition)』를 발표했다. 1959년 취재차 여행하던 중 켄터키 주의 베르사유 근처에서 비행기 추락사고로 사망했다.

⊙ Bradshaw, Dyviniak, W. Evans, Koudelka, Lange, Strand

484

Dan Weiner. **b** New York (USA), 1919. **d** Versailles, KY (USA), 1959. **New York City**. 1948. Gelatin silver print.

제임스 B. B. 웰링턴 Wellington, James B. B. 기분 좋은 순간 Refreshing Moments

한 신사가 신문을 들고 담배를 피우는 동안 그와 함께한 여인은 접시를 든 채 우아하게 유리창의 차양막에 한쪽 팔을 걸치고 서 있다. 적어도 개인사에 있어서 1920년대는 사람들이 타인의 공간을 배려하는 상식있는 시대였다. 프랑스에서 자크 앙리 라르티그는 건축을 설계하듯. 이 사진과 같이 우아하고 세심하게 연출 한 평범한 일상들을 카메라에 담았다. 1880년대부터 정기적으로 전시회를 갖고 영국의 분리파 예술가 그룹인 「연결고리(Linked Ring)」에서 활동하고 있었던 웰링턴은 사진을 사업으로 경영하는 데 영향력을 발휘했다. 1891년 이후 그는 영국의 코닥회사가 새로 문을 연 공장에서 지배인으로 근무했으며, 이후 빠른 초미 립자 아이소-웰링튼 사진감광판을 만드는 제조업자가 되었다. 그의 회사 웰링튼 & 와드 주식회사는 훗날 일 포드와 합병된다.

○ Brassaï, Lartigue, G. Smith, A. Webb

485

James B. B. Wellington. b Lansdowne (UK), 1858. **d** Elstree (UK), 1939. **Refreshing Moments**. c1925. Bromide print.

마이클 웰스 Wells, Michael　　손과 손 Hands

선교사의 손과 대비된 우간다 어린이의 손은 바싹 마른 새의 발이나, 고고학 현장에서 발견된 그 무엇처럼 보인다. 비록 아이의 손을 받치고 있는 손이 기꺼이 도움을 주고자 하는 악의 없는 선교사의 손임에도 불구하고 이 사진은 기근과 서구의 풍요로움을 대비시킨 작품이 되었다. 우간다를 비롯한 아프리카 여러 지역의 기근은 서구 신문들에 의해 심도 있게 보도되어 왔다. 이들은 어떻게 사람들이 죽어가고, 얼마나 급속히 쇠약해져 가는지에 대한 의문을 일게 하는, 기근의 현실 문제를 다룬 다수의 사진들을 지속적으로 보도했다. 아프리카의 현안을 다룬 제목은 거의 언제나 간섭의 정당성과 관련된 도덕적 문제를 야기해 왔다. 이 같은 사진은 무엇보다 죄의식과 자책감을 풍요로움과 도움을 주려는 부드러운 손으로 표현해 상징적인 방식으로 주제를 함축하고 있다.

○ Bragaglia

Michael Wells. b Mtarfa (MAL), 1951. **Hands.** 1980. C-type print.

에드워드 웨스턴 Weston, Edward 모래 위의 누드 Nude on Sand

여인의 엎드린 몸을 통해 만들어진 매우 피상적인 공간을 생각해보자. 빛은 위에서 일직선으로 떨어지고 있다. 이로 인해 그림자는 모래 위에 솟은 것처럼 보이는 여인의 윤곽을 만들고 있다. 사진의 역사에서 가장 명확한 주의를 가진 예술가 가운데 한 명인 웨스턴은 대기만성한 작가다. 1906년경부터 고객의 집을 방문해 초상사진을 촬영하던 사진작가였다. 그 후 연초점 사진과 같은 영상중심의 작가로 변모한다. 1920년대 중반에 '순수(straight)' 사진의 선도적인 지지자가 되었으며, 1932년에 캘리포니아를 중심으로 활동한 사진그룹 「f. 64」의 창립회원이 되었다. '순수 사진의 미적 가치관은 인상과 관념을 배제하고 세심하게 정합시킨 사물들을 흥미있는 대상으로 만들기 위한 외형의 모호한 표현으로 충분했다. 멕시코에서의 생활을 마치고 돌아온 후, 1929년에서 1934년 사이에 태평양 해변도시 카멜에 거주했다. 그곳에서 해안선의 침식된 바위와 비바람에 씻긴 풀과 나무들을 찍었다.

○ Bellocq, Cunningham, Horst, Testino

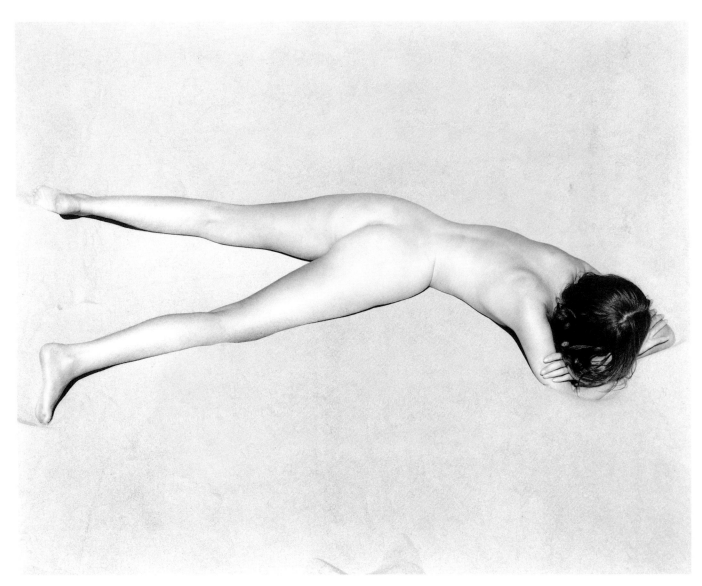

Edward Weston. b Highland Park, IL (USA), 1886. d Carmel, CA (USA), 1958. **Nude on Sand**. 1936. Gelatin silver print.

클래런스 화이트 White, Clarence 과수원 The Orchard

사진 중간에 있는 여인은 위로 손을 뻗치고 있다. 아마도 화이트가 사진의 앞부분에 구부려 앉아 있는 여인의 동작을 보완하기 위해 그녀에게 요구한 듯하다. 나무와 과일은 외견상 가을과 추수를 의미하는 것에 지나지 않지만, 세기말의 사진작가는 단지 사실을 기록하는 것 이상의 의미를 두고 있다. 사진 앞부분의 인물은 예수를 십자가에서 내리는 것을 보고 애통해하는 마리아 막달레나를 암시하려고 한 것 같다. 이는 그녀가 그리스도의 죽음을 상징하는 것 가운데 하나인 상처난 과일을 향해 손을 내밀고 있는 모습에서 드러나고 있다. 화이트는 이 사진처럼 장면을 자연스럽게 보이도록 매우 신중하게 연출하는 작가다. 그리스도의 생애를 암시하는 이같은 사진의 기본이 되는 것은, 역사란 현재의 공간과 환경에서 스스로 반복되는 것이라는 발상이다. 화이트는 예술이 교훈을 줄 수 있다고 믿었다. 그래서 1907년부터 가르치는 일을 점차 늘려 마침내 1914년 학교를 설립했다.
○ Bourke-White, Lange, Stieglitz, Tillmans, Uelsmann

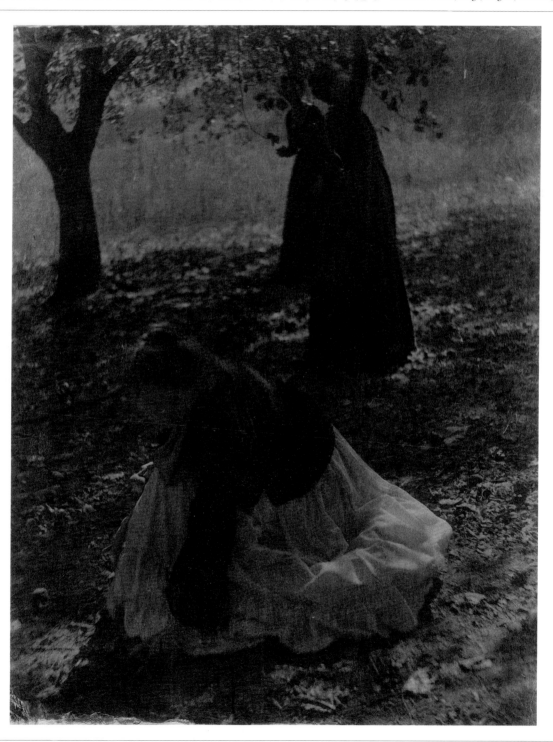

Clarence White. **b** West Carlisle, OH (USA), 1871. **d** Mexico City (MEX), 1925. **The Orchard**. 1902. Platinum print.

마이너 화이트 White, Minor　　음양(陰陽) Yin and Yang

음양은 언덕의 그늘진 부분과 밝은 부분을 의미하는 동시에 명암대비, 그리고 서로 다름을 의미하기도 한다. 마이너 화이트는 여기서 원래의 뜻으로 돌아가, 밝은 부분과 구분되는 어두움 속에서 언덕의 존재를 드러냈다는 의미에서 〈음양〉이라는 제목을 단 것 같다. 화이트는 세상과 사물은 오직 다른 것과의 연관성을 통해 드러나는 것이라고 믿었으며, 세상을 객관적으로 묘사해야 한다는 사진의 명제에 대해 신중한 입장을 고수했다. 또한 사진은 작가의 평범한 겉모습 뒤에 숨겨진 의미를 찾는 정신세계를 드러내기에 아주 적합하다는 생각을 가지고 있었다. 1952년에 화이트는 계간 사진 잡지인 『아퍼쳐(Aperture)』의 창립 멤버 중 한사람이자 그 잡지의 첫 번째 편집자가 되었다. 화이트의 필생의 역작인 모노그래프 『거울들, 메세지, 현시들(mirrors messages manifestations)』(1969)에는 그가 제작했던 몇 편의 사진이 실려 있다.

○ Hütte, Sella, Shore

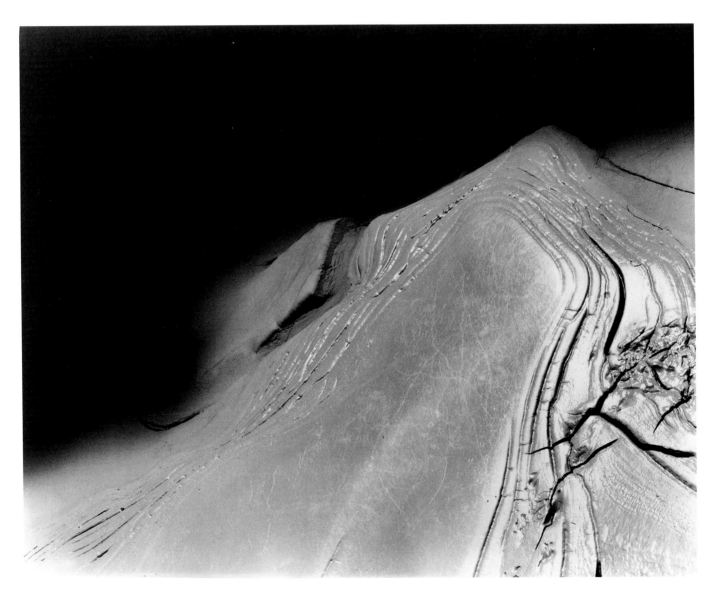

489

Minor White. b Minneapolis, MN (USA), 1908. d Boston, MA (USA), 1976. **Yin and Yang**. 1963. Gelatin silver print.

도로시 와일딩 Wilding, Dorothy

미세스 헬렌 윌스 무디 Mrs Helen Wills Moody

미세스 헬렌 윌스 무디는 미국인이었으며, 당시의 가장 유명한 여자 테니스 선수였다. 그녀는 자신의 왼쪽 팔꿈치 뒤의 오른쪽 각도를 연출하기 위해 급조된 듯이 보이는 의자에 앉아 있다. 와일딩은 의자를 중심으로 교묘한 각도와 기하학적 배치를 하고자 했다. 그녀의 늘씬한 팔다리를 좁고 깊은 바탕화면에 자리 잡게 한 것은 제한하고 조정하는 것을 좋아하던 당시 사진의 전형적인 특징 가운데 하나다. 와일딩은 1914년, 런던에 자신의 첫 번째 작업실을 열었으며, 1928년 포토매턴(Photomaton)과 같은 자동사진기법이나 1933년 폴리포토(Polyfoto) 시스템 같은 것들이 개발되면서 일반적으로 초상사진 사업이 쇠퇴하던 당대의 상황에도 불구하고 1920년대와 1930년대를 통해 점점 더 유명해졌다. 와일딩은 뉴욕에 자신의 두 번째 작업실을 열었던 1937년에 영국왕 대관식의 공식 사진사로 지명되기도 했다.

○ Arnold, Billingham, Dührkoop, Knight, Meisel, Pécsi

490

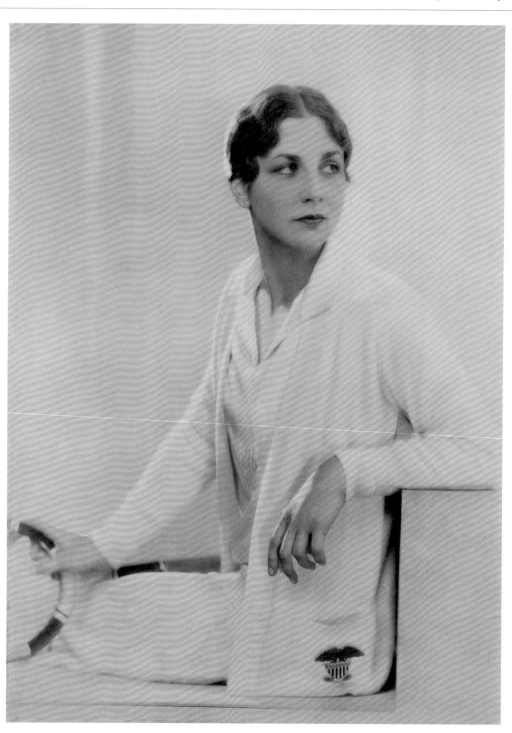

Dorothy Wilding. b London (UK), 1895. **d** London (UK), 1976. **Mrs Helen Wills Moody**. 1930. Chlorobromide print.

밥 윌로우비 Willoughby, Bob 마릴린 먼로 Marilyn Monroe

오른쪽에 있는 의자는 감독의 의자인 것 같으며, 사진의 배경은 어딘가의 무대 뒤쪽에 있는 방인 것 같다. 뒤쪽에 쌓여 있는 의자들과 함께 마릴린 먼로는 무언가를 기다리고 있는 것처럼 보인다. 어쩌면 기다리는 역할을 하는 것 같기도 하고, 연기를 시작할 것 같아 보이기도 한다. 그녀는 거의 카메라를 의식하지 않고 있는 것 같지만, 실은 완벽하게 의도된 것으로 보인다. 그것은 윌로우비 특유의 애매모호한 표현들과 연관된 몇 가지 이유 때문이다. 먼로는 1950년대와 1960년대 어떤 미국인보다도 화가와 사진작가의 관심을 끌었다. 그 예로 아홉 번이나『라이프』표지를 장식했으며, 월렘 데 쿠닝의『마릴린 먼로』에서 그 유명한 입술로 1954년에 전위예술계에 모습을 드러내기도 했다. 1953년 그녀는 그 해의 가장 인기 있는 여배우로 선정되기도 했지만, 항상 그 이상의 의미를 지닌 아이콘이었다. 사진작가의 이목을 끈 것은 연출이라지만 연출된 것으로 보이지 않는 그녀의 자연스러운 포즈 때문일 것이다.

○ Arnold, Dührkoop, Pécsi, Post Wolcott, Wilding

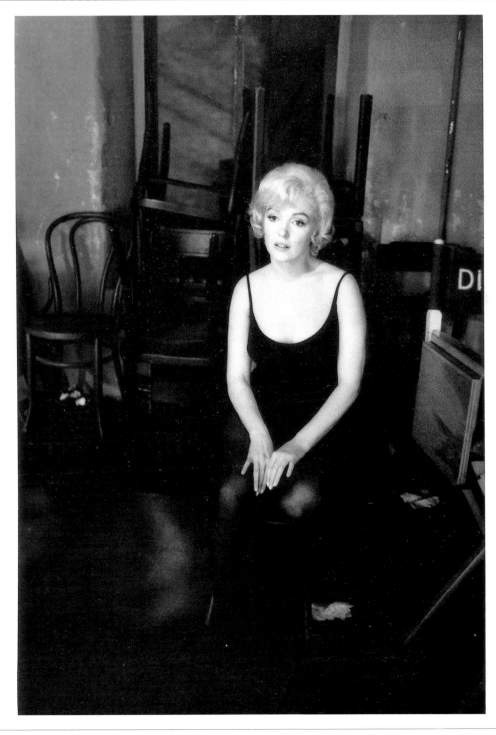

491

Bob Willoughby. b Los Angeles, CA (USA), 1927. **Marilyn Monroe**. 1960. Gelatin silver print.

게리 위노그랜드 Winograd, Garry 뉴멕시코 New Mexico

no. 1208의 차고로 통하는 비탈길을 달려오는 주변의 모습은 미국의 전형적인 풍경을 보여주고 있다. 그러나 위노그랜드는 기묘한 시간대를 생각해낸 것 같다. 왜냐하면 어울리지도 않게 자연보호구역에 사람이 있을 뿐만 아니라 사진속의 시간―적어도 비탈길에 나타난―이 곧 닥쳐올 큰 재앙으로부터 뒷걸음질쳐 달아날 것처럼

보인다. 차고의 어두움 속에서 나타난 어린아이는 광고에서처럼 밝은 세상으로 나올지도 모른다. 그러나 넘어진 자전거와 다가오는 구름이 위험을 암시하고 있다. 위노그랜드가 주목하고 사진에 담은 주제는 불가사의하거나 어쩔 수 없는 환경에서 간과해버린 자신의 존재를 잊고 살아가는 미국인의 일상이었다. 그는 제대한

후 1940년대 말에 사진에 입문해 한동안 결정적 순간을 중시하는 앙리 까르띠에 브레송의 영향을 받았는가 하면, 자유로움을 추구하는 데 있어 직관의 중요성을 강조한 알렉세이 브로도비치의 영향을 받기도 했다.

○ Cartier-Bresson, Glinn, Levitt

492

Garry Winogrand. b New York (USA), 1928. **d** Tijuana (MEX), 1984. **New Mexico**. 1957. Gelatin silver print.

스타니슬라브 이그나치 비트키에비치 Witkiewicz, Stanislaw Ignacy

램프와 함께 있는 자화상 Self-Portrait, with Lamp

그의 얼굴이 어둠 속에서 환영처럼 매우 도드라져 보인다. 사진에 있어 유일한 인상주의자라고 일컬는 비트키에비치의 주제는 늘 자신이었다. 그리고 자신의 사진 속 그는 이 자화상처럼 매우 긴장한 모습이다. 그의 작품은 독일 화가 에른스트 루드비히 키르크너와 에밀 놀데의 거친 목판화를 사진으로 표현한 것 같은 양식을 보여준다. 화가이자 작가로 더 잘 알려진 비트키에비치는 사진사에서 선구자의 한사람으로 평가받을 만하다. 그는 베를린과 파리에서 그려진 1920년대의 가면처럼 보이는 세밀한 묘사를 한 초상화에서 영감을 받아 자신만의 독특한 스타일을 개발했기 때문이다. 훗날 그는 역시 화가이자 작가였던 유명한 아버지와 자신을 구별하기 위해 'Witkacy'라는 이름을 사용했다. 1921년에 회화를 그만둔 Witkacy는 1924년에 'S. I. Witkiewicz Portrait Firm'을 열어 고객들과 자신의 환상적인 초상 사진을 촬영했다. 생명의 중대한 고비를 감지한 그는 2차 세계대전이 발발하기 전날 자살했다.

○ Feininger, Lissitzky, Nauman, Rainer, Warhol, Wulz

Stanislaw Ignacy Witkiewicz. b Warsaw (POL), 1885. **d** Jeziory (POL), 1939. **Self-Portrait, with Lamp.** 1913. Gelatin silver print.

조엘-피터 위트킨 Witkin, Joel-Peter 맨던 Mandan

로프로 묶여 매달려 있는 인물은 당시 샌프란시스코에 살고 있었다. 어렸을 때 그는 흉근에 구멍을 뚫기 시작해 이 구멍에 고리를 넣을 수 있게 되자 이것으로 자신을 매달기도 했다. 이것은 미국 인디언 출신의 화가 조지 캐틀린에 의해 1832년 상세히 기록된 원주민의 맨던(인디언 성인식: 옮긴이) 의식에서 영감을 받은 것이다. 위트킨은 차고에서 사진을 찍었다. 그는 맨던을 '생명의 기원에 더 가까이 다가가기 위해' 행했던 일종의 제의로 여겼다. 위트킨의 작품 가운데 상당수는 루벤스와 고야 같은 화가들의 작품에 기초하고 있다. 이런 이유로 위트킨은 육체적 체험에 대한 이해를 추구하는 사진을 남겼다. 조각을 공부한 후에는 미군에서 사진사로 복무했다. 1975년부터 뉴멕시코대학(University of New Mexico)에서 사진을 공부하면서, 1980년대 자신을 유명하게 한 합성사진을 발전시키기 시작했다.

© Coplans, von Gloeden, Samaras

494

Joel-Peter Witkin. b Brooklyn, NY (USA), 1939. **Mandan**. 1981. Gelatin silver print.

데이비드 보이나로비츠 Wojnarowicz, David 섹스 시리즈 Sex Series(House)

검은 하늘에 걸린 달처럼 보이는 모양 속에는 보이나로비츠의 절친한 친구이자 좋은 조언자였던 peter Hujar의 포르노그라피에서 차용한 성관계를 하는 장면이 담겨 있다. 그가 도요새 사냥꾼(저격병)의 은신처로 여긴 급수탑과 완벽한 주변 환경은 감시 카메라에 잡힌 범죄의 한 장면 같다. 보이나로비츠의『섹스 시리즈(Marion Scemama를 위한)』의 8개 이미지 가운데 하나인 이 몽타주 사진은 컬러 슬라이드를 확대해 흑백 종이에 인화한 것이다. 그의 사진에서 지도와 지폐로 만든 카펫은 심한 차별 같은 천박함을 상징하고, 백악관이나 이 사진에도 보이는 급수탑은 '그가 주변이라고 표현한 생지옥'을 상징했다. 그는 자신의 사진을 구성하는 이런 요소들이 의미와 가치가 있다고 생각한 우화작가였다. 소년과 소녀는 그에게 혼돈과 기쁨의 원천이었다. 1991년에『분열의 기억(Close to the Knives: A Memoir of Disintegration)』를 출판했으며, 1992년에 에이즈로 인해 세상을 떠났다.
○ A. Adams, Goldin, Nilsson, Sammallahti

David Wojnarowicz. b Redbank, NJ (USA), 1954. **d** New York (USA), 1992. **Sex Series(House)**. c1988. Gelatin silver print.

볼스 Wols　　　무제 Untitled

이 사진을 초상화로 볼 때 허공은 눈을, 맛과 냄새는 마늘의 작은 구근을 통해 표현했다. 『A Dark Family of Pictures』라 명명된 연작에서 볼스는 애매한 빈 공간을 치환해 진의를 표현하고자 했다. 식료품과 같은 것을 통해 특정한 의미를 전달하는 식이었다. 일상에서 흔히 볼 수 있는 물건들이나 한 단면에서 의미를 끄집어 낸 사진들은 평범해 보이지만, 그의 주제는 항상 옴니버스 형식을 띤다. 예를 들어 펼쳐놓은 주머니 속의 내용물을 통해 한 사람의 생활을 유추하고, 부엌 식탁위에 놓인 한 단의 채소에서 살림살이를 생각하게 하는 화법을 보여주고 있다. 볼스는 1930년대 파리에서 그림을 그리면서 상업사진을 촬영했다. 전쟁으로 인해 프랑스에 억류된 후, 작품에 더욱 몰두해 1940년대 가장 설득력 있는 실존주의 작가 가운데 한사람이 되었다. 평범한 물건에서 의미를 찾았던 사람들로는 조셉 보이스, 마르셀 브로타에스와 이탈리아의 포베라 아트 작가들이 그의 뒤를 이었다.

○ Ohara, Sherman, Sougez

Wols (Alfred Otto Wolfgang Schulze). b Berlin (GER), 1919. **d** Paris (FR), 1951. **Untitled**. 1951. Gelatin silver print.

완다 울츠 Wulz, Wanda 나 + 고양이 I + cat

자신의 사진과 고양이의 얼굴을 합성한 이 사진은 두 장의 네거티브를 사용해 몽환적인 효과를 연출하고 있다. 사실 1930년대 유럽의 많은 사진작가들이 이 기법을 활용했지만, 당시에는 아무도 이처럼 멋지게 두 사진을 한 화면에 인화하지 못했다. 이 사진은 1960년대 브루스 나우만의 사진과 조소가 결합된 형태의 작업과

「얼굴 광대극(face-farces)」 등 1970년대 아놀프 레이너 이전 사진의 경향을 알 수 있는 작품이다. 「나+고양이」는 나우만의 일인 행위예술 작품만큼이나 명확한 표현들과 맥을 같이 한다. 울츠가 얼굴에 합성한 콧수염은 그녀의 얼굴을 전자 가면처럼 보이게 해서 보는 이에 따라서는 그 사진을 보며 모욕적이거나 불쾌하다는

느낌을 받을 수도 있다. 이 사진은 1989년 알리나리 아카이브 출판사에서 완성된 사진 통감의 라이트모티프로 선정될 정도로 인상적이라는 평가를 받았다.

○ Morimura, Nauman, Rainer, Warhol, Witkiewicz

497

Wanda Wulz. b Trieste (IT), 1903. **d** Trieste (IT), 1984. **I + cat**. 1932. Gelatin silver print.

리 샤오-밍 Xiao-Ming, Li **어린아이의 장례식** Funeral of a Child

이 사진은 1993년 중국 윈난 성에서 촬영한 네 살배기 티베트 여자아기의 장례식을 담고 있다. 어린아이를 위한 무덤은 자그마하다. 병에 걸린 아기는 가장 가까운 병원이 이틀반 정도 떨어진 거리에 위치한 산위에 위치한 마을에 살고 있었기 때문에 응급조치를 받을 기회도 없이 갑작스럽게 세상을 떠났다. 이 사진은 중국 정부가 종교에 대한 탄압을 늦추던 1980년대 초에 중국에서의 로마 가톨릭에 관한 다큐멘터리 사진을 촬영하기 시작한 리 샤오-밍의 작품들 가운데 하나이다. 사진 속에 장례식을 진행하는 신부의 모습이 보이지 않는 것으로 보아 정부로부터 인정받지 못한 교회의 신자들이 바티칸과 직접 연락을 취하고 장례식장으로 모여든 것

으로 보인다. 이 사진에는 사회구조와 그 파편을 나타내기에 충분한 요소들이 드러난다는 점에서 순수한 다큐멘터리 사진으로 볼 수 있다.

© A. Adams/McCurry

498

Li Xiao-Ming. b Beijing (CHN), 1962. **Funeral of a Child**. 1993. Gelatin silver print.

막스 야브노 Yavno, Max　　머슬 비치 Muscle Beach

LA의 머슬비치를 배경으로 앞부분에 카메라를 향해 등을 보이고 서 있는 두 명의 주요 등장인물들로 미루어 보아, 야브노는 사진을 통해 편리한 기성품을 표현하고자 한 것 같다. 즉, 인생이란 이상적으로 그려진 그림과 같이 이미 그대로 이루어지고 있다는 것이다. 다큐멘터리 사진작가들, 특히 야브노가 속해 있던 것과 같이 좌파적 배경을 가졌거나 뉴욕의 혁신적인 사진 그룹에 속한 작가들은 LA의 어두운 면에 더 관심을 기울였다. 그러나 1940년대의 미국은 좌우 어느 쪽에도 치우치지 않고 균형을 이루고 있었다. 이 사진은 당시의 그러한 경향이 잘 나타나 있다. 윤리적인 측면이나, 재주넘기와 곡예와 같은 오락거리를 선택하는데도 노소가 함께 섞여 있는 사회전반에 대해 사유했던 야브노가 찍은 머슬 비치의 모습은 1950년 『LA 사진집(The Los Angeles Book)』에 수록되어 있다.

© Bellocq, Dupain, Hoyningen-Huene, LaChapelle

499

Max Yavno. **b** New York (USA), 1911. **d** San Francisco, CA (USA), 1985. **Muscle Beach**. 1949. Gelatin silver print.

마담 이본드 Yevonde, Madame

펜테질리아 Penthesilea

펜테질리아는 아마존(그리스 전설의 용맹한 여전사)의 여신이다. 헥토르가 죽자 그녀는 트로이 군대를 도와 전쟁에 참여해 몇 번의 승리를 거두었으나, 적장 아힐에게 죽음을 맞이하고, 그녀의 죽음 앞에 아힐은 애도했다. 이 사진은 1935년 봄, 사진 연작『여신들과 그 외의 사람들(Goddesses and Others)』을 위해 레이디 밀뱅크가 연기한 것을 촬영한 것으로, 7월, 마담 이본드의 버클리 스퀘어 스튜디오에 전시되었다. 당시 일반인도 직접 사진을 찍게 되고 자동시스템이 개발됨에 따라 전문사진작가의 설자리가 좁아지고 있는 상황에서 이본드는 초상사진에 예술적인 요소를 강화시키고자 했다. 영국인은 정장을 하고 제스처 게임을 좋아하는 이런 경향과 만 레이의 새로운 파리지엔 인물사진 스타일에 자신의 지식을 결합시켰다. 여성 투표권 캠페인을 펼치는 사람을 2차 세계대전 직전에 촬영했다. 1928~29년 경에 시작해 1939년 비벡스 공장이 닫을 때까지 비벡스사의 컬러인화기법을 사용했다.

○ Cameron, Henri, Iturbide, Man Ray, Muray, Ritts

Madame Yevonde. b London (UK), 1893. **d** London (UK), 1975. **Penthesilea**. 1935. Vivex print.

패트릭 자크만 Zachmann, Patrick 원저우의 미용사와 미용실 A Hairdresser and Beauty Parlour in Wenzhou

미용사 웬디의 미용실 풍경이다. 이 사진은 여행중 중국 남부 저장성에서 촬영했다. 그는 8년간 세계 각지에 있는 중국인 사회를 카메라에 담아 사진집 『W 또는 눈 꼬리가 긴 눈(W.or the Eye of the Long Nose)』 (1995)을 출판했다. 1982년에 자크만은 나폴리 경찰의 반 마피아 전담 강력계와 동행할 수 있는 허가를 받아,

1983년 『마돈나!(Madonna!)』를 발표하는 계기가 되었다. 1985년 이후 매그넘 포토에서 일하면서, 비주류 사회에 대해 관심을 갖게 되었다. 1997년 프랑스에 거주하고 있는 말리(아프리카 서부에 위치한 공화국) 사람들과 말리 본국에 살고 있는 사람들을 비교 연구한 '말리앙 이시 에 라ー바(Maliens ici et là-bas)'를 파리

의 에디시옹 플륌(Editions Plume)을 통해 출판했다. 이어 자신의 정체성에 대한 문제를 탐색하면서, 가족과 프랑스에 살고 있는 유태인 사회를 7년 동안 촬영해 묶은 『앙케트 디당티트(Enquete d'Identite)』가 그의 두 번째 사진집으로 1987에 콩트르주르(Contrejour)에서 발간되었다. ●diCorcia, Hurrell, Izis, Riboud

501

Patrick Zachmann. b Chasy le Roy (FR), 1955. **A Hairdresser and Beauty Parlour in Wenzhou**. 1991. Gelatin silver print.

프랑코 제킨 Zecchin, Franco 팔레르모의 가면무도회 Masked Ball at Palermo

사진의 주인공이 누군지는 알 수 없지만 길게 늘어뜨린 귀걸이와 장식적이라기보다는 실용적인 마스크를 제외하고는 사진 속의 인물은 옷을 차려 입는 데 그다지 많은 노력을 하지 않았다. 그는 시야를 확보하고, 코로 담배연기를 뿜기 위해 고개를 뒤로 젖히고 서 있는 것 같다. 무언가를 감시하기 위해 저녁모임에라도 참석하는 것처럼 차려 입은 시시한 마피아단원일까? 제킨은 주로 마피아를 사진에 담으면서 시칠리아의 축제와 행렬을 극적으로 촬영한 사진과 카페, 작은 가게, 차에서 처리된 살인의 희생자를 찍은 소름끼치는 사진으로 잘 알려져 있다. 1970년대 후반에 그는 시칠리아의 『로라(L'Ora)』지에서 일하면서 사회개혁을 위한 글을 썼다. 시칠리아에 대한 그의 탐구는 가난과 감상적인 문화를 나타내기 위해 마피아를 넘어 시칠리아 사회전반으로 지평을 넓혔다.

○ Knight, van Manen, Parks, W. E. Smith, A. Webb

502

Franco Zecchin. b Milan (IT), 1953. **Masked Ball at Palermo.** 1980. Gelatin silver print.

제임스 반데르지 VanDerZee, James 너구리 모피 옷을 걸친 한 쌍의 남녀 Couple in Racoon Coats

너구리 모피 옷을 걸친 한 쌍의 남녀는 그렇게 차려입음으로써 자신들이 경제적으로나 사회적으로 성공했다는 것을 드러내고 있다. 제임스 반데르지는 그의 친구이자 동반자 에디 엘차와 함께 1916년에 뉴욕의 할렘 135번가에 'Guarantee Photos'라는 스튜디오를 연 이후 뉴욕 할렘의 중요한 사진작가로 활동했다. 1909년부터 간간이 초상화를 촬영했으며 저명한 플레처 헨더슨 오케스트라에서 연주자로도 활동했고 초상사진, 결혼식, 공개 행사 등의 영역을 넘나들며 다양한 작품세계를 펼쳤다. 그는 순수주의자는 아니어서 스튜디오 소도구를 사용하거나 사진을 수정하고 여러 장을 찍어내는 판화를 제작하기도 했다. 그 결과 여러 장르가 혼합된 그의 작품은 1990년대에 대중의 주목을 끌었다. 그의 스튜디오는 1950년대까지 유행을 선도했으나 1968년 문을 닫았다. 1969년에 그의 작품들은 아프리칸 아메리칸 예술가의 작품과 함께 뉴욕 메트로폴리탄 박물관에서 열린 「내 마음 속의 할렘(Harlem on My Mind)」전에 전시되었다. ◐ Gutmann, Johns, de Keyzer, Link

James VanDerZee. **b** Lenox, MA (USA), 1886. **d** New York (USA), 1983. **Couple in Racoon Coats**. 1932. Gelatin silver print.

용어 설명

Albumen print 알부민 프린트

루이 데지레 블랑카르 에브라르는 1850년 5월 27일에 파리 과학 아카데미Académie des Sciences, Paris에서 알부민 프린트용 인화지를 소개했으며, 이는 1895년까지 일반적인 사진 인화 기법으로 사용되었다. 알부민이라는 계란 흰자와 염화암모늄에 초산은을 첨가해 감광액을 만들어 밀착한 후 자외선 광원을 이용해 노광을 준다. 이런 감광화 작업으로 형성된 염화은은 빛에 의해 화상이 형성되는데, 일반적으로 금조색과 정착 과정을 거쳐서 아름다운 세피아계의 화상이 만들어진다(호롱 참조). 알부민 인화법은 광택이 있으며, 풍부한 그라데이션과 세피아계의 색조를 얻을 수 있다는 장점을 가지고 있으나 화상의 안정도가 낮기 때문에 금조색 처리를 해 금으로 불완전한 점을 막아야한다.

Ambrotype 암브로타입

암브로타입(유리판 사진)은 1854년에 미국의 제임스 암브로스 커팅이 그 모태가 되었다. 이 방식으로 인화한 사진은 영국에서는 콜로디온 포지티브로 알려져 있다. 유리판으로 된 콜로디온 네거티브를 검은 배경 위에 놓아 양화의 이미지로 인화하는 방식이다.

Autochrome 오토크롬

상업화되어 시판된 첫 컬러 사진 기법이자 브랜드 이름이다. 프랑스의 발명가이자 제조업자였던 오귀스트 루이 뤼미에르(뤼미에르 형제)에 의해 도입되어 1930년대까지 상용되었다. 오토크롬 인화 방식은 가법(加法)의 기초가 되는 색상인 빨강, 초록, 파랑이 미세하게 수놓아진 유리판에 전색성(全色性)의 감광유제를 도포하고 압력을 이용해 밀착한다. 채색된 층은 필터로 작용해 전정색 필름에 색채를 기록할 수 있다. 노광 후 필름은 흑백의 네거티브로 현상되어 화학적 단계를 거쳐 컬러 사진으로 변환된다. 이런 과정을 거친 이미지는 빛을 비추어 스크린에 투영했을 때 총 천연색을 띠게 된다. 필름의 처리 과정으로 인해 오토크롬 방식으로 인화한 사진들은 마치 점묘파 화가들의 회화 작품처럼 입자가 거친 표면을 지닌다. (짐펠, 워버그 참조)

Autotype see Carbon print 오토타입(단색사진)

카본 프린트 참고

Blueprint see Cyanotype 청사진

사이애너타입Cyanotype 참고

504

Bromide print 브로마이드 프린트

젤라틴, 브롬화은, 요오드화은 성분의 유제를 코팅한 브로마이드 인화지는 그때까지 일반적으로 쓰이던 알부민 인화지의 생산 중단을 가져왔다. 브로마이드 인화지는 음화와 양화를 모두 복제할 수 있는 기술로서 1870년대 처음 소개되었다. 유리 습판보다 저렴한 페이퍼 네거티브를 사용했으며 이를 바탕으로 사진을 인화하는 것 역시 기존보다 시간을 단축시킬 수 있었다. 그러나 이 기법은 개발된 직후에는 그리 유명하지 못했다. 당시 브로마이드 프린트는 검은색과 회색 톤을 인화할 수 있었다. (불, 서트클리프 참조)

Bromoil print 브롬오일 인화법

브롬오일 인화법은 젤라틴을 중크롬산칼륨potassium bichromate (현재는 다이크로뮴산칼륨potassium dichromate로 불린다)과 섞는 것으로 이용제가 빛에 노출되지 않았을 때보다 빛에 노출되었을 때 물을 덜 흡수하는 성질을 이용한 것이다. 노광 후 물이 흡수되지 않은 건조한 부분과 더 잘 결합하는 유성 잉크를 표면에 바르는 과정을 통해 인화물을 얻는다. 이 기법은 G. F. 로어링스가 1904년 완성했으며 1907년 대중에 소개되었다. 젤라틴 유제를 은 브로마이드 인화지에 바른 후 네거티브를 노광하며 롤러와 붓을 이용해 유성 잉크를 도포한다. 인화하는 사진작가는 원하는 결과물을 얻기 위해서 안료(잉크)의 종류와 명도에 대해 익히고 이를 적절하게 사용해야 했는데(뒤르쿠프Duhrkoop 참고), 바로 이런 이유로 인해 1920년대의 '순수'사진가들에게는 인정받지 못했다.

Cabinet photograph 카비네 판 사진

1860년대 중반에서 1900년경까지 일반적으로 쓰이던 표준 사이즈의 사진으로, 대부분 초상 사진이 주조를 이룬다. 카비네 판 사진은 주로 카드와 같은 두꺼운 종이 위에 촬영한 후 고정한 후 작가의 이름을 도드라지게 새기는 등 사진을 촬영한 작업실의 광고 등의 정교한 디자인으로 뒷면을 장식했다.

Calotype 칼로타입

탤벗타입(탤벗의 인화법)으로도 알려져 있다. 1841년 특허를 받은 윌리엄 폭스 탤벗의 인화법의 가장 큰 장점은 여러 장의 인화물을 한 네거티브에 담을 수 있다는 점이었다. 칼로타입을 위한 네거티브는 결이 고운 필기 용지에 질산은silver nitrate과 요오드화칼륨 potassium iodide 용액을 도포하고 마른 후 붓으로 질산은silver nitrate과 몰식자산gallic acid을 칠한다. 네거티브는 몰식자산은 gallo-nitrate of silver(질산은용액과과 몰식자산의 혼합물)를 이용해 현상한 후 씻고, 정착 과정을 거친다. 칼로타입의 모든 과정은 시작한 날 완성해야 했다. 이렇게 제작된 네거티브는 반투명을 유지하고, 인화 시간을 줄이기 위해 방수 처리를 했다(르뇨 참고). 칼로타입의 주된 발전과 성과는 바로 방수 처리된 복제가 용이한 종이 재질의 네거티브를 얻었다는 것에 있다.

Camera obscura 카메라 옵스큐라

휴대용 카메라의 전신(前身)이라 할 수 있는 초기의 광학 도구이다. 작은 조리개를 장착한 볼록렌즈를 통해 빛이 들어오게끔 만들어놓은 어두운 방의 형태였다. 이러한 장치를 통해 조리 반대쪽 면에 뒤집힌 영상을 얻을 수 있었다.

Carbon print 카본 프린트

사진은 항상 인화물의 내구성에 주목했으며 초기 사진에 있어서 이런 문제에 대한 답을 준 것이 바로 카본 프린트이다 (카메론, 레일랜더 참고). 카본 프린트 기법은 1864년 조셉 스완에 의해 도입되었으며 젤라틴 필름에 고운 카본 가루를 입혀 만든 탄산지를 사용했다. 이는 중크롬산염bichromate을 이용해 감광성을 띠며 투명한 포지티브 아래서 노광시킨다. 물을 이용해 현상 과정을 거쳐 이미지를 종이에 옮기는 과정을 거치며 이 과정에서 뒷면에 있던 원본 이미지는 사라지게 된다. 이런 과정을 거쳐 완성되어 전시되는 포지티브 카본 프린트는 기존의 프린트에 비해 보존성이 뛰어나 완성 후 미미한 변화만을 가져왔으며 섬세하고 폭넓은 계조를 표현할 수 있었다. 카본 프린트는 오토타입autotype이라고 불리기도 한다.

Carbro print 카브로 프린트

감색법subtractive colour process을 바탕으로 한 1920년대에서 1930년대 사이 대중적이던(머레이, 아우터브리지 참고) 기법으로 비벡스Vivex기법과 유사하다. 빨강(마젠타), 파랑(사이안), 노랑 세 개의 네거티브를 이용해 노광을 준다. 시계 태엽 장치의 원리로 작동하는 카메라를 이용해 자동으로 반복적으로 노광을 준다. 네거티브는 색이 칠해진 필터 뒤에서 노광시킨다.

Carte de visite 명함판 사진

명함판 사진은 1860년대 더 큰 판형인 카비네 판 사진으로 대체되기 전까지 매우 유명했다. 명함판 사진은 말 그대로 일상적으로 쓰이던 명함과 같은 크기로 유명인들의 초상 사진을 대량으로 생산했는데. 빅토리아 여왕이나 나폴레옹 3세의 사진들이 이 같은 방식으로 대량 생산되어 화제가 되었으며 수집가들은 앨범에 이런 명함판 사진을 수집하기도 했다.

Chlorobromide print 클로로브로마이드 프린트

브로민화은silver bromide과 염화은silver chloride을 포함한 젤라틴 용제로 코팅된 클로로브로마이드 인화지는 빈의 J. M. 에더 박사가 고안했으며 1883년 발표됐다. 같은 시기 발명되었던 클로라이드 인화법보다 빨랐으며 자연광이 아닌 인공 조명을 이용해 밀착 복사를 할 수 있었다. 처음에는 암실의 가스등 아래서 현상하고 인화할 수 있었기 때문에 '가스등gaslight'라고 불렸으며 당시로서는 획기적으로 저렴한 가격에 프린트가 가능했다. 클로로브로마이드 프린트는 따뜻한 검은색과 밤색 톤으로 인화가 가능했으며 감광 속도는 가스라이트보다 빠르며, 주로 사진을 확대할 때에 쓴다. (닥티콜, 와일딩 참고).

Cibachrome 시바크롬

시바크롬은 (분스트라, 카일라 참고) 컬러 슬라이드 필름과 같은 포지티브 필름을 사용해 제작된다. 시바크롬 종이는 각각 은염 유제를 포함한 세 층으로 이루어져 있으며 각 층은 한 가지의 원색과 그 보색을 인화하게 되는 원리이다. 인화 과정에서 이 염료 층들은 화학적인 표백을 통해 파괴되어 이미지에 필요한 색채만이 종이에 남게 된다. 시바크롬은 일포드Ilford사(社)에서 생산하며 1963년부터 현재까지 사용되고 있다.

Collotype 콜로타입

중크롬산칼륨은 노광 시간에 비례해 물에 대한 가용성을 잃게 된다. 프랑스의 발명가인 알퐁스 루이 포아트뱅은 이런 화학적 원리를 사진의 복제에 적용했다. 그가 고안한 콜로타입 인화는 중크롬산염bichromate으로 도포한 돌, 혹은 유리판을 포지티브 필름에 노광시킨 후 물로 씻어내는 과정을 거친다. 이로 인해 빛에 노출되었던 부분은 딱딱하게 굳어져 판의 표면에 정착하게 된다. 씻어내고 건조하는 과정을 거친 노광된 판 위에는 석판화의 표면과 마찬가지로 채색할 수 있다.

Combination print 합성 인화

두 개 이상의 네거티브를 한 종이 위에 인화하는 방법이다. 이 기법은 세부적인 부분을 더하거나 강한 이미지를 만들기 위한 방법으로 1850년대 널리 활용되었다. 합성 인화의 대가로 알려진 오스카 레일랜더는 상상 속의 풍경 같은 장면을 얻기 위해 30여 개의 네거티브를 활용하기도 했다.

C-type print 씨타입 프린트

씨타입 프린트는 컬러 네거티브를 인화하는 기법으로 1950년대에 첫 선을 보였다. 씨타입 인화물은 각각 다른 원색에 감광성을 지닌 용제를 포함한 세 층으로 나뉘어 코팅되어 있으며 이 층은 필터로 보호되어 있다. 이미지는 사이언cyan, 마젠타magenta, 옐로yellow의 염료로 만들어졌다. 씨타입 프린트는 염료 커플러 프린트dye coupler print로도 알려져 있다.

Cyanotype 사이애너타입

사이애너타입 인화는 밝은 청색 바탕의 인화물을 얻을 수 있는 철염 iron salts을 이용한 인화 기법이다. 사이애너타입은 초기의 인화 기법들 중 화학적으로 가장 안정적인 기법으로 알려져 있다. 이는 오랫동안 기술자들이나 건축가들에 의해 상업적으로 이용되었다.

Daguerreotype 다게레오타입

최초로 상품화된 사진 인화 기법으로 1839년 루이스 자크 망데 다게르가 고안한 방법이다. 다게레오타입은 은으로 코팅한 구리판 위에 단 하나의 화상만을 얻을 수 있다(다게르, 사우스워스 & 호스 참고). 은으로 코팅된 판의 표면이 감광성을 띠는 할로겐화물이 되게 하기 위해 요오드화은과 브롬을 사용했다. 카메라를 이용한 수분간의 노광 후 노광된 판을 수은 증기를 이용해 현상해 잠재적인 이미지를 얻었으며 그 후 티오황산나트륨sodium thiosulfate에 담그는 과정을 통해 이미지를 정착시켜 거꾸로 된 결과물을 얻을 수 있었다. 이렇게 완성된 결과물은 복제할 수 없었으며 산화와 침식을 방지하기 위해 유리로 덮어 보호해야 했다. 초기 사진은 화상을 얻기 위해 15분에서 20분 노광 시간을 필요로 했으나 1840에서 1841년 사이에 습식 콜로디온 프로세스가 소개되며 인물 사진을 촬영할 수 있을 정도까지 단축됐다. 그러나 기존의 방식 역시 1860년대까지 미국에서 널리 사용되었다. 다게레오타입은 프랑스에서 다게르(Louis-Jacques-Mandé Daguerre)에 의해 개발된 초창기 사진술로 은판사진법(銀板寫眞法)이라고도 한다. 1839년 노출 시간의 단축으로 상업적으로 사용할 수 있게 되었고 사실적 사진으로 각광을 받았으나 1850년대 더 빠르고 값싼 유리판 사진이 나오면서 점차 사라지게 되었다.

Diorama 디오라마

빛과 색채를 이용해 삼차원의 영상을 축소해 재현한 것이다.

Direct positive print 직접 양화 방식

1840년 이폴리트 바야르는 파리 과학 아카데미Académie des Sciences, Paris에서 자신이 발명한 직접 양화 방식Direct positive print을 발표했다. 그의 기법은 염화은을 이용해 감광성을 띤 종이를 햇빛에 노출시켜 검게 만든 후 요오드화물에 적신 후 이를 카메라 옵스큐라를 통해 빛을 쬐는 것이었다. 빛을 쬐인 후 종이를 '티오황산나트륨hyposulfite of soda'을 이용해 씻어낸 후 건조시켰다. 네거티브에서 반전하는 보통 사진과는 달리 당초부터 화상의 농담이 반전되어 있는 것이다. 바야르는 이 상식을 폭스 탈벗의 네거티브 인화의 대안으로서 고안하였으나 이를 통해 얻은 결과물은 다게레오타입과 마찬가지로 복제가 불가능하고 이미지를 얻기 위해서는 카메라를 통한 20여 분에 달하는 노광 시간이 필요했다.

Duotone 듀오톤

명암의 중간 톤halftone을 두 번에 걸쳐 인쇄하는 기법으로 주로 검은색 잉크를 처음 사용한 후 그 위에 다른 색을 겹쳐 인쇄한다.

Dye coupler print see C-type print 염료 커플러 프린트

씨타입 프린트C-type print참고

Dye transfer print 염료 전사 프린트

초기 컬러 인화의 복잡한 형태로, 각각 다른 필터를 사용해 세 번에 걸쳐 사진을 촬영해 컬러 필름을 만들었다. 이 과정을 거쳐 만든 네거티브는 사이언cyan, 마젠타magenta, 옐로yellow의 감색법에 반응하는 표면을 만들기 위함이었다. 이런 표면에서 발생한 염료는 안정적인 결과물을 얻기 위해 젤라틴을 코팅한 페이퍼로 차례로 옮겨졌다(에저튼, 텡고 참고). 염료 전사 프린트 기법은 1925년 Jos Pé사(社)를 통해 처음 도입되었다.

Ektachrome 엑타크롬

1946년 이스트만 코닥은 발색성chromogenic 커플러를 사용해 뒤집을 수 있는 반전 필름을 생산하기 시작했다. 이는 1936년 생산되기 시작한 아그파컬러와 매우 비슷한 방식이었다.

Ektacolor print 엑타컬러 프린트

엑타컬러 인화지를 사용한 씨타입 프린트C-type print이다(드코르샤, 프린스 참고).

Ermanox 에르마녹스

1925년 라이카와 같은 해 소개되어 소형 카메라의 시대를 열었던 상대적으로 가벼운 카메라. 당시로서는 가장 빠른 셔터 스피드를 가지고 있었던 대구경 렌즈는 초기에는 f.2, 나중에는 f.1.8의 조리개 값을 가진 에르노스타였다. 에르마녹스 카메라는 4.5 x 6cm의 유리판을 사용했으며 실내에서 조명을 사용하지 않고 사진을 촬영할 수 있었던 첫 카메라였다. 사진가들은 에르마녹스를 이용해 실내나 1930년대의 잡지를 장식했던 거대한 도시의 야경을 촬영할 수 있었다.

F.stop 조리개

조리개의 수치는 숫자로 표시되며 이는 조리개의 직경에 따라 나누어지는 렌즈의 초점 거리를 나타낸다(조리개 수치가 클수록 조리개의 직경은 작아진다). 조리개 값은 렌즈의 링 부분에 숫자로 표시되어 있다.

Film negative 네거티브 필름

첫 네거티브 필름은 1886년 초기에 소개되었다. 젤라틴 용제로 인해 감광성을 띠었으며 뒤에 종이를 덧붙였는데, 이 종이는 현상 처리 도중 씻겨나가게 된다. 당시의 뒤에 종이를 덧붙인 젤라틴 필름은 매우 연약해 섬세하게 다루어야 했다. 1890년 니트로 셀룰로스cellulose nitrate가 일반적으로 필름에 사용되기 시작하면서 필름만을 이용한 네거티브가 전쟁 기간 중 도입되며 대세를 이루기 시작했다. 이는 매우 가연성이 높았기 때문에 보관과 보존에 어려움이 있었다. 1937년에 이르러 가연성이 없는 안전한 필름이 도입되었으며

초기에는 아세트산 셀룰로오스를 사용했으나 1947년 트리아세테이트 성분을 기초로 생산되었다.

Fixing 정착

이미지를 물에 씻겨나가지 않게 하기 위해 인화 과정에서 할로겐화은에 영향을 받지 않은 티오황산나트륨sodium thiosulfate을 사용한다. 이를 통해 정착된 이미지는 이후 빛에 노출되어도 감광성을 띠지 않는다.

Flashlight photography 플래시라이트를 이용한 사진

1860년대 마그네슘 리본을 태웠을 때 발생하는 인공적인 빛을 사진 촬영에 이용하기 시작했다. 마그네슘을 이용한 인공적인 빛은 광산이나 동굴, 고대 이집트의 무덤을 촬영하는 데에 이용되었다. 1887년 베를린의 아돌프 미테 박사Dr Adolf Miethe와 요하네스 개디케Johannes Gaedicke는 마그네슘 가루와 산화제를 섞은 첫 '플래시라이트' 가루를 발명했다. 1925년 폴 피어케터 박사는 알루미늄을 이용한 벌브로 특허권을 획득했으며 1929년 해롤드 에저튼, 케니스 제르멘스하우Kenneth Germeshausen, 그리고 허버트 그리어는 전기를 이용한 발광 장치인 빠른 속도의 스트로브를 개발했다. 플래시를 통해 사진의 극적인 묘사가 가능해졌으며 이로 인해 1930년대에서 1960년대 사이 도시의 삶을 표현적이고 환상적으로 묘사한 보도 사진들이 선보이게 된다.

Fresson print 프레송 인화

1899년 테오도르 앙리 프레송은 자신만의 카본 인화법인 프레송 인화법을 발명했으며 이 인화법은 현재까지도 사용되고 있다. 스페인 다큐멘터리 사진의 거장 오르투스 이차구와 같은 작가들 역시 프레송 인화를 선호했다.

Gelatin dry-plate process 젤라틴 건판 인화

1871년 리처드 리치 매독스 박사는 은과 브롬화물로 만든 용제가 가열되었을 때 감광성이 높아지며 이를 유리판에 코팅하는 데 사용할 수 있음을 발표했다. 1889년부터 이 용제는 셀룰로이드 롤필름에도 도입되어 사용되기 시작했다. 1878년 젤라틴 건판은 급격히 상업화되어 대량 생산되기 시작했다. 노광 시간은 습판 인화방식인 콜로디언 인화에 비해 열 배에 가까이 단축되었다. 젤라틴 건판은 빨라진 속도와 노광 후 주의 깊게 포장해 보관하면 언제라도 현상, 인화할 수 있는 장점으로 인해 사진의 일대 혁명을 가져왔다.

Gelatin silver print 젤라틴 실버 프린트

현대의 일반적인 흑백 인화 방식이다. 1882년 첫 선을 보인 인화지는 젤라틴 건판 인화 방식과 같은 은염을 용제로 사용한다. 1895년 젤라틴 실버 프린트는 당시까지 일반적으로 사용되었던 알부민 프린트를 대신했다.

Glass negative 유리 네거티브

유리판 위에 알부민을 얻어 네거티브를 만드는 방식은 1848년 6월 12일 에프스 드 생빅토르가 발명해 파리 과학 아카데미Académie des Sciences, Paris를 통해 발표했다. 유리판 네거티브는 칼로타입보다 더 섬세한 표현이 가능했다. 요오드화칼륨을 포함하고 있는 계란 흰자를 이용해 얇게 코팅한 유리판은 촬영 전 미리 준비해야 했으며 노광 2주 후 현상했다. 코팅이 마른 후 질산은을 용제로 사용해 감광성을 주었다. 촬영된 이미지는 몰식자산gallic acid을 이용해 현상했다. 이는 5분에서 15분의 노광을 요하는 느린 속도로 진행되었기 때문에 초상 사진에는 적합하지 않았으며 주로 풍경이나 건축 사진을 촬영하는 데에 효과적이었다. 이런 기법을 사용해 촬영되어 인화된 결과물은 매우 뛰어난 선예도를 보여주었다. 이는 후에 시간을 단축할 수 있는 콜로디온 습판 인화wet-collodion process로 대체되었다.

Gum bichromate print 검 바이크로메이트 프린트

검프린트는 1850년대 처음 시도되었으나 1890년대가 되어서야 예술 사진작가들에게 널리 쓰이는 기법으로 자리 잡았다(호프마이스터 참고). 검프린트 기법은 고무액gum과 중크롬산염bichromate이 빛

에 노출되었을 때 굳어지는 성질을 이용한 것이다. 인화를 위한 종이는 감광성을 지닌 고무액gum arabic으로 코팅되었으며 이때에도 암모늄, 혹은 중크롬산칼륨potassium bichromate이 감광성 용제로 추가되고, 용제를 도포한 종이를 건조시킨다. 네거티브를 통해 노광을 주었을 때 표면은 빛을 흡수한 정도에 따라 다른 정도로 굳어지게 되고 다른 부분에 비해 단단하지 않고 공기 층이 많은 상태로 굳어진 부분은 작가에 의해 붓 등으로 문질러 제거된다. 이 과정은 다른 색상의 염료를 사용해 수차례 반복할 수 있었다.

Halftone 망판화

사진 제판법에 기초한 인쇄 기술은 사진 이미지가 널리 보급되는 파급효과를 낳는다. 이 과정은 이미지를 촘촘한 망판용 스크린을 통해 촬영하는 것이다. 이 망점으로 구성된 이미지는 화학적 과정을 통해 프린트를 위한 판에 에칭되고, 그 후 잉크를 사용해 이미지를 종이로 옮기는 과정을 거쳤다.

Heliogravure 그라비어 인쇄(사진 요판술)

니세포르 에프스는 1820년에 사진 요판술을 발명한다. 석판화에 조예가 깊은 프랑스의 지주였던 에프스는 카메라 옵스큐라로 만들어진 이미지를 화학적으로 정착시키려는 연구를 했다. 1826년 그는 유태의 역청bitumen of Judaea을 도포해 감광성을 띠게 만든 백랍판pweter판에 '태양이 새긴', 혹은 '햇빛이 그린'흐릿한 이미지를 얻는 데 성공한다. 초기의 사진 요판술은 외부의 직사광선에 여덟 시간 가량 노광해야 이미지를 얻을 수 있었다. 에프스는 이 사진 요판술로 얻은 이미지를 잉크를 사용해 종이에 프린트하고자 했다. 잉크 층의 얇고 두꺼움에 따라 사진, 그림 따위의 밝고 어두움의 정도를 나타낸다. 다색 인쇄에 알맞고 고속 · 대량 인쇄에 적당하며, 셀로판 · 비닐 · 양철 따위의 인쇄에도 이용한다.

Hypo 하이포

전문적으로 사용되는 용어로 티오황산나트륨sodium hyposulfite (현재는 싸이오황산나트륨sodium thiosulfate으로 쓰임)을 지칭하는 약어이다. 하이포는 원래 1840년대 네거티브의 청결과 보존성을 증가시키기 위해 사용되었다.

Iris print 아이리스 프린트

컴퓨터를 이용해 프린트한 컬러 이미지(크림스 참고).

Isochromatic plate see Orthochromatic plate 등색판

정색판Orthochromatic plate참고

Kodachrome 코다크롬

레오폴트 만데스와 레오폴트 고노우스키가 개발해 1950년 이스트만 코닥이 완성한 코다크롬은 최초로 시판되어 완성된 트라이팩tri-pack(감색성이 다른 세 가지의 필름을 겹쳐 만든 컬러 필름)으로 자리 잡았다. 코다크롬은 은염silver-gelatin을 바탕으로 한 용제를 사용한다. 현상 과정에서는 은 성분은 용해되고 젤라틴에 의해 반응한 염료가 프린트를 남기는 원리이다.

Lantern slide 환등 슬라이드

초기의 슬라이드 프로젝터로 유리판 위의 사진 이미지를 사람들에게 보여주는 방식이었다.

Leica 라이카

여행 사진가들 뿐 아니라 극장, 스포츠를 촬영하는 전 분야의 사진가들은 36mm필름을 사용한 최초의 가볍고 휴대 가능한 카메라였던 라이카를 선호했다. 라이카를 발명한 사람은 1911년부터 독일 베츨라의 라이츠사Leitz organization에서 일했던 오스카 바르낙이었다. 라이츠사(社)는 훗날 이를 시판용 카메라로 제작했다. 노출을 잴 수 있는 기능이 내장된 영화용 미니어처 카메라를 만드는 용으로 바르낙이 고안한 것이었다. 라이카의 원형은 36mm의 영화 필름을 사용한 것이었으며 실험용으로 제작한 카메라가 성공을 거두자 라이츠사(社)는 이를 시판용 제품으로 제작해 1925년부터 판매에

들어갔다. 10년 후 라이카는 18만 대에 이르는 판매고를 올리며 당시의 세계 카메라 시장을 지배했다.

Oil print 유성 프린트

유성 프린트는 20세기 초반에 도입되어 1914년경까지 순수예술적인 사진을 지향하던 작가들이 선호했던 프린트 기법 중 하나이다(드마시 참고). 중크롬산염 처리를 한 젤라틴bichromated gelatin을 종이에 도포한 뒤 네거티브와 겹쳐 노광한 후 물로 적신 뒤 건조했다. 이 과정을 통해 인화물의 표면은 비교적 흡수성이 증가했기 때문에 그 덧칠하는 다양한 색채의 오일 염료가 안정적으로 정착할 수 있었다.

Orthochromatic plate 오쏘크로매틱 판

1870년 도입된 노광을 통해 이미지를 얻는 판plate의 초기 형태로 청색과 녹색광에만 감광성을 띠었다. 등색판Isochromatic plate 이라고도 불린다.

Panchromatic plate 전색판(판크로매틱 플레이트)

모든 스펙트럼의 빛에 감광성을 띤 판plate, 혹은 필름을 지칭한다. 1910년대부터 개발되어 사용되기 시작했다.

Photogram 포토그램

카메라를 사용하지 않고 얻는 사진 이미지이다. 포토그램은 감광성을 띤 종이나 필름 위에 직접 물체를 올려놓은 뒤 빛을 비추어 음영을 만드는 사진 기법 혹은 사진을 말한다(모홀리-나기 참고). 1930년대 이 기법을 즐겨 사용했던 크리스티안 섀도와 만 레이의 이름을 따 섀도그래프Schadograph, 혹은 레이오그래프Rayograph로도 알려져 있다.

Photogravure 포토그라비어(사진 요판)

기계적 인화 기법의 일종인 포토그라비어는 1879년 빈 출신의 카렐 클리치가 고안했다. 합성수지 가루를 열을 통해 구리판에 입혔다. 양화 건판diapositive 아래서 프린트 된 카본 인화지의 이미지가 결이 있는 구리판으로 옮겨졌으며 카본 이미지 중 수용성인 부분이 씻겨 나가 이미지를 얻는 방식이었다. 이후 구리판은 사진의 명암에 따라 에칭하는 방식을 통해 어두운 부분일수록 인화 시에 더 많은 잉크가 묻을 수 있도록 했다. 잉크 층의 얇고 두꺼움에 따라 사진, 그림 따위의 밝고 어두운 정도를 나타낸다. 다색 인쇄에 알맞고 고속·대량 인쇄에 적당하며, 셀로판·비닐·양철 따위의 인쇄에도 이용한다. 그라비어 인쇄·사진 요판 기법은 1890년대 널리 활용되었으며 피터 헬리 에머슨이나 알프레드 스티글리츠가 사진을 복제하기 위해 선호한 기법이기도 했다.

Photomontage 포토몽타주

하나 이상의 사진이나 그 일부를 합쳐 현실에서는 찾을 수 없는 이미지를 만들어내는 기법이다(베르만, 하이네켄 참고). 포토몽타주는 일차 세계대전 때인 1915년 독일의 다다이스트 하트필드가 사진의 단편들을 종이에 오려 붙여 만들었다. 이후 많은 작가들이 포토몽타주를 통해 시대를 비판하고 증언했다. 그렇기 때문에 80년대 민중 미술작가들 역시 포토몽타주 기법을 자주 사용했었다.

Pin-hole camera 핀홀 카메라

카메라의 가장 기본적인 형태로 렌즈 대신에 어두운 박스에 작은 구멍을 뚫어 이를 통해 빛이 들어와 상을 맺는 작용을 이용한다. 렌즈를 통해 교정되지 않은 이미지를 필름에 뒤틀린 상을 만들어 낸다(퍼스 참고). 1890년대 영상 중심주의 작가였던 조지 데이비슨이 핀홀 카메라를 사용하기도 했으며 1980년대와 1990년대, 그리고 현재까지도 꾸준히 사용되고 있다.

Platinum print 백금 사진판법

플라티노타입platinotype으로도 알려져 있다. 백금 인화지는 1873년 윌리엄 윌리스가 발명해 특허를 받았으며 런던의 윌리스 플라티노타입사(社)를 통해 1879년 시판되기 시작했다. 인화지는 철염iron salts, 그리고 백금과 칼륨의 화합물platinous potassium

chloride을 이용해 감광성을 띠게 했다. 네거티브를 이용해 빛을 쪼인 인화지는 염분을 감소시켜 순수한 백금 성분을 얻을 수 있는 옥살산 칼륨potassium oxalate을 이용해 현상했다. 백금 사진판법은 은염에 의존한 인화물보다 보존성이 뛰어나며 아름답고도 섬세한 계조를 표현할 수 있었다(에머슨, 모도티 참고). 백금 성분으로 인해 백금 인화지는 매우 비쌌다. 1936년에 이르러서야 인화지 값이 인하되었다.

Polaroid 폴라로이드

에드윈 H. 랜드 박사가 고안한 즉석 사진 기법으로, 합성된 컬러 염료액이 네거티브를 통과해 봉인된 필름에 닿게 되고 1분 만에 포지티브 화상으로 전환되는 원리다. 랜드 박사는 1948년 이 기법을 최초로 소개했지만 최초의 폴라로이드 랜드 카메라인 SX-70은 1972년이 되어서야 시판되었으며 출시와 동시에 큰 인기를 끌었다. 폴라로이드는 현재에도 많은 사진작가들에게 사랑받고 있다(코신다스, 사마라스 참고).

Printing-out paper 프린팅 아웃 페이퍼

1880년대 초반 처음 소개된 프린팅 아웃 페이퍼는 알부민 인화지보다 두 배나 빠른 인화 속도를 자랑했으며 보존성 역시 뛰어났다. 프린팅 아웃 페이퍼는 1890년대 대중적으로 사용되었다. 이 인화지는 노광된 이미지가 인화지에 나타나게 하는 현상 과정이 필요하지 않았다. 프린팅 아웃 페이퍼는 노광 도중 인화지 아래에 보존된 감광성 화합물로 인해 현상 과정 없이 스스로 검게 변해 화상을 만들어냈다. 이는 명암 대비가 큰 네거티브를 인화하는 데 효과적이었으며 섬세한 계조를 표현할 수 있었다. 1920년대 프린팅 아웃 페이퍼는 현재 쓰고 있는 장백한 은빛 계조를 지닌 화학적 현상을 필요로 하는 은염 인화지로 대체되었다.

Rayograph see Photogram 레이오그래프

포토그램photogram참고.

R-type print 알 타입 프린트

슬라이드와 같은 포지티브 필름을 사용한 컬러 인화 기법이다.

Sabattier effect see Solarization 사바티에 효과

솔라리제이션(반전 현상)Solarization 참고.

Salted-paper print 염화 프린트

염화 프린트(Salted-paper print, Salt print라고도 불린다)는 1839년 폭스 탤벗이 발표한 인화 기법이다. 염화 프린트는 용제나 인화지 표면을 코팅하지 않고도 포지티브 화상을 얻을 수 있었다. 대신 감광성을 띤 소금이 종이에 배어들게 하고, 질산은silver nitrate을 이용해 감광성을 띠게 한 후 네거티브를 밀착한 상태에서 자연광에 노출시킨다. 인화지 표면에 세밀하게 나뉘어 있던 은 입자는 공기의 오염 물질, 그리고 습기에 매우 민감해 인화물이 쉽게 바랠 여지가 있었다. 때문에 이를 방지하기 위해 때로는 바니시vanish나 알부민 용액을 이용해 코팅하기도 했다. 인화지와 네거티브를 화상이 충분한 밀도로 생성될 때까지 밀착시켜야 했으며 그 후 인화지를 씻어내고 이미지를 정착시켰다(힐 & 애덤슨, 르 섹크 참고). 프랑스의 발명가인 루이 데지레 블랑카르 에브라르는 현상 과정에서 정착 이전에 티오황산나트륨으로 씻어주는 방법을 이용해 인화 시간을 단축시켰다.

Schadograph see Photogram 섀도그래프

포토그램Photogram참고.

Silver print see Gelatin silver print 은프린트

은염프린트Gelatin silver print참고.

Solarization 솔라리제이션

솔라리제이션(반전 현상)은 1860년 이를 발견한 프랑스 출신의 알망

드 사바티에를 기념해 사바티에 효과라고도 한다. 솔라리제이션은 필름이나 인화지가 현상 도중 빛에 과다하게 노출되었을 때 현상 중이던 흑백이 반전되어 나타나는 현상, 또는 이 현상을 이용하여 특정한 사진 효과를 나타내는 기법이다. 1929년 이런 현상을 관찰한 만 레이와 리 밀러는 이것을 이용한 작품을 만들기도 했다.

Stereoscope 입체경

환영을 이용해 영상을 3차원의 입체와 같이 보이게 하는 장치의 일종이다. 입체경은 찰스 윗스톤 경에 의해 1838년 개발되었으며 사진의 발명과 함께 유명해졌다. 입체경을 통해 볼 수 있는 사진은 두 개의 렌즈가 장착된 카메라로 촬영할 수 있었다.

Talbotype see Calotype 탈봇타입

칼로타입Calotype 참고.

Vivex print 비벡스 프린트

카브로 인화법과 유사한 감색법에 기초한 컬러 인화 방식이다. 비벡스 네거티브는 공장에서 특별한 공정을 거쳐 생산된다. 포지티브가 필요했으며 선명한 색상의 보존성이 뛰어난 인화물을 얻기 위해 세 개의 나뉘어진 포지티브를 더했다. 비벡스는 매우 가격이 높은 인화 기법으로 이를 사용한 작가는 영국의 작가 마담 이본드의 초상사진이 대표적이다.

Waxed-paper negative 왁스지 네거티브

칼로타입 인화법을 부분적으로 변형한 인화 기법의 하나로 1851년 구스타프 르 그레에 의해 도입되었으며 인화지를 왁스 처리 하는 기법이다. 왁스 처리를 통해 선예도를 높일 수 있었으며 사용하기 10일 전 인화지를 준비하고 노광 며칠 후에 인화하는 것 역시 가능했다. 폭스 탈보 는 1843년 이래로 이미지를 강하게 만들거나 네거티브에 잠재되어 있는 세밀한 부분을 현상하기 위해 티오황산나트륨sodium thiosulfate(하이포hypo)를 이용해 네거티브를 다루어 이 기법을 발전시켰다. 이로 인해 노광 시간 역시 단축되었다.

Wet-collodion process 습식 콜로디온 프로세스

1851년 프레드릭 스코트 아처는 습식 콜로디온 프로세스를 발표했고 이는 1860년까지 모든 인화 방식을 대체했다. 이 콜로디온 습판 인화는 기존의 인화법에 비해 처리 속도가 빨라고 영국에 제한된 특허권에서 자유로운 인화 방식이었다. 콜로디온은 니트로셀룰로스 gun cotton를 녹여 만든 것으로 투명한 점액질을 띠고 있었다. 여기에 요오드화칼륨을 첨가했다. 이 혼합물을 유리판에 고르게 펴 바른 후 질산은nitrate of silver에 담그는 과정을 통해 감광성을 띠게 한 뒤 유리판이 건조되기 전에 카메라를 통해 노광시킨다. 유리판이 건조되면서 감광성은 떨어졌다. 이 유리판은 노광 즉시 초성몰식자산(피로갈산)이나 황산철ferrous sulphate를 이용해 현상했으며 티오황산나트륨sodium hyposulfite이나 황산칼륨을 이용해 이미지를 정착시켰다. 이 현상법을 사용하던 여행 사진가들은 현상을 위한 도구와 암실용 텐트를 지니고 이동해야 했으며 10초에서 1분 30초가량의 노광 시간이 필요했다. 1850년대와 1860년대 콜로디온 건판이 소개되어 1880년대까지 일반적으로 사용되었으나 이는 콜로디온 습판에 비해 훨씬 더 긴 노광 시간을 필요로 했다. 당시에는 콜로디온 판을 요오드 처리한 알부민으로 코팅하고, 질산은에 담근 후 건조시켜 사용하는 콜로디온 포지티브 프로세스를 포함한 여러 가지 방식이 공존했다. 시럽 콜로디온 프로세스의 경우 콜로디온 판의 습기와 감광성을 유지하기 위해 꿀과 증류수를 이용해 코팅하기도 했다.

Woodburytype 우드베리타입

지금은 사라진 인화 기법으로 도드라진 형태를 만들기 위해 네거티브를 중크롬산염 처리를 한 젤라틴bichromated gelatin에 노출시키는 과정을 거친다. 인화 과정에서 도드라진 부분들 중 가장 깊은 곳이 가장 어둡게 나오는 원리다(카르자 참고). 이 방식은 1865년 영국인 월터 우드베리가 고안했다.

예술운동과 단체, 장르 설명

Aerial photography 항공 사진

1858년 프랑스의 초상 사진작가 나다르는 열기구 위에서 최초의 항공 사진을 촬영한다. 나다르는 이러한 실험을 계속해 나갔으며 공중에서 프랑스 전역의 모습을 촬영하는 프로젝트를 제안하기도 했다. 항공 사진은 특히 1차 세계대전 중 주로 정찰과 정확한 발포를 목적으로 적극적으로 활용되었다. 1920년대의 높은 시점에서 촬영된 사진들은 당시의 새로운 사진 흐름의 레퍼토리 중 하나로 자리 잡았다. 항공 사진의 두 번째 전기는 1950년대 후반 러시아와 미국이 촬영한 우주에서 바라본 지구의 모습이었다. 인공위성 사진과 원거리 호출을 이용한 풍경 사진은 1970년대 활기를 띠었으며 생태 의식을 자극했다.

☛ 거스터, 크럴, 나다르

Anthropological photography 인류학적 사진

인류학적 사진은 19세기 촬영되었던 슬럼가의 거주민들이나 비유럽인들의 사진으로 런던, 파리, 베를린 등 학문의 중심지의 관중들을 대상으로 '소외자'들을 소개하는 교육적인 목적을 지니고 있었다. 이는 북아메리카 인디언들을 비롯한 부족민들은 곧 사라질 불운한 존재들이며 이들의 모습과 문화가 사라지기 전 후세들을 위해 이를 남겨야 한다는 믿음이 그 바탕이 되었다. 또한 19세기의 사진just진하고 정확한 재연은 머리의 형태와 같은 얼굴과 몸의 윤곽을 계산하고 이를 정확히 담아내는 데에 있다고 믿었다. 1920년대에 접어들며 문화적 상대주의가 새롭게 대두되며 예전의 견본으로서의 사진은 일종의 원시적인 형태와 같이 여겨지게 되었다. 인류학자들은 사회적 양식과 관습이 카메라로 포착할 수 없는 것이며 사진은 이 곳에도 인류학의 관심이 닿았에다는 일종의 증명으로서 존재한다는 관점을 지니기 시작했다. 이러한 사진들은 당시 새롭게 대두되어 르네 뷔리, 베르나드 플로쉬와 같은 작가들에 의해 1950년대에서 1960년대 사이 발전된 다큐멘터리 사진의 전조가 되었다.

☛ 뷔리, 커티스, 플로쉬, 리펜슈탈, 로저, 톰슨

Aperture 아퍼처

순수 예술로서의 사진을 지향하며 1951년 미국의 사진작가 마이너 화이트가 창간한 사진 잡지이다. 화이트는 바바라 모건과 안셀 애덤스가 포함된 위원회의 청탁을 받아 이 출판사를 설립한다. 1952년 첫 호가 발행된다. 1955년 화이트는 샌프란시스코에서 뉴욕의 로체스터로 이주해 이에 관련된 일에 매진한다. 잡지와 갤러리, 그리고 출판사는 아퍼처Aperture라는 동일한 이름을 가지고 있는데, 아퍼처Aperture의 출발은 이는 미국, 그리고 세계 사진의 중요한 힘을 싣는 시초가 된다.

☛ A. 아담스, 모건, M. 화이트

Camera Work 카메라 워크

1903년 알프레드 스티글리츠는 잡지인 카메라 워크Camera Work를 창간한다. 1917년 6월 발행이 중단되기 전까지 카메라 워크Camera Work는 사진 잡지들 중 가장 저명하고 영향력 있는 잡지로 군림했다. 스티글리츠는 당시 주목받던 다양한 작가들을 소개했으며 마지막 호에는 폴 스트랜드의 사진들을 실었다.

☛ 스티글리츠, 스트랜드

DATAR 프랑스의 국도 균형 개발청

1984년 프랑스 문화부는 도시, 교외, 마을, 밭, 나무, 그리고 공장 등 1980년대 프랑스 전반의 모습을 그대로 담을 수 있는 사진 촬영 프로젝트를 계획했다. DATAR(Délégation à l'Aménagement du Territoire et à l'Action Régionale라는 프로젝트 명의 머리글자에서 따온 것이다) 이러한 계획 아래 유럽의 뛰어난 풍경 사진작가들을 고용했으며 이는 당시 전후 시대에 유례를 찾기 힘든 계획이었다. 이 프로젝트에 참여한 작가들 중에는 독일의 베너 한나펠과 프랑스 출신의 소피 리스텔휴버도 포함되어 있었다.

☛ 바질리코, 한나펠, 리스텔휴버

Documentary photography 다큐멘터리 사진

사진가들은 사진이라는 매체가 발명됨과 동시에 다큐멘터리스트들이었다. 1850년대 프랑스의 사적지 위원회Commission des monuments historiques와 같은 정부 소속 기관들은 사진적 기록을 잠재적 가치가 있으며 문서의 기록을 보충해주는 것이라 여겼다. 다큐멘터리는 항상 후세에 남기는 기록적 가치에 대해 사고했으며 이는 당대의 사람들에게 새로운 사건을 전하는 보도 사진과 상반되는 것이었다. 미국의 로이 스트라이커의 농업 안정국Farm Security Administration(FSA)이 1930년대 추진했던 프로젝트는 다큐멘터리 사진사에 가장 기념비적인 사건으로 꼽는다.

☛ 발뒤스, W. 에반스, 펜트, 르 그레, 마르빌, 트라이프

'Family of Man' exhibition '인간가족'전(展)

1955년 뉴욕의 MoMA에서 열린 방대한 사진작가들의 작품을 모아 전시했던 그룹전의 이름이다. 이 전시는 에드워드 스타이켄이 근대 미술관의 사진부 디렉터로 취임한 지 얼마 후 기획한 것으로, 68개국에서 선별한 508점의 보도 사진 위주의 작품들로 구성되어 있다. 이 전시가 공언한 목표는 '세계 인류의 본질적인 동일성'을 나타내는 것이었다. 이 전시와, 그리고 동시에 출판된 책에서 사진가들은 자신의 이미지를 전시하고 프린트하는 것에 대한 결정권을 지니지 못했으며 이 방대한 규모의 전시와 출판 모두 사전에 결정된 디자인에 따라 진행되었다.

☛ 하디, W. 밀러, 슈, 스타이켄, Unknown

Farm Security Administration 농업안정국

흔히 FSA로 더 잘 알려진 농업안정국은 1935년 영세 농민들을 돕고, 토지를 개간하며, 경제공황으로 인해 침체된 공동체를 되살리려는 취지하에 설립되었다. 역사적인 분야를 다루는 책임자로 임명된 로이 에멀슨 스트라이커는 이들을 모으려는 계획을 세웠다. 이렇게 시작한 그의 계획은 사진사에 있어서 가장 기념비적인 업적을 남기게 된다. 이 계획에 참여했던 작가들 중에는 아서 로스타인, 워커 에반스, 칼 마이던스, 벤 샨, 도로시아 랭, 러셀 리, 잭 델라노, 매리언 포스트 월콧, 그리고 존 베이천과 같은 작가들이 포함되어 있었다. 시작 당시부터 FSA작가들은 영향력 있는 인물들이었으나 이들은 1970년대 이러한 역사를 다룬 책들이 다수 출판되며 더욱 주목받게 된다. 이들 중 몇몇 작가들은 로이 스트라이커 함께 자리를 옮겨 1943년 그가 새롭게 시작한 FSA와 유사한 기록 사진 계획인 스탠다드 오일 (뉴저지) 프로젝트에 참여하게 된다.

☛ 버블리, 델라노, W. 에반스, 랭, 리, 마이던스, 팍스, 포스트 월콧, 로스타인, 샨, 베이천

Fotografia Buffa 포토그라피아 부파

1980년대 초반 전성기를 이루었던 네덜란드의 사진 운동이다. 이 예술 운동의 이름은 희극 오페라를 뜻하는 오페라 부파opera buffa에서 유래한 것으로 1970년대의 연출 사진과 헤르 반 엘크, 레스 크림스, 특히 듀안 마이클과 같은 작가를 다루는 책임자로 영감을 얻었다. 이들의 명제를 보여주는 주요 카탈로그인 포토그라피아 부파 Fotografia Buffa는 1986년 그로닝겐의 그로닝겐 미술관에서 개최되었던 같은 제하의 전시 기록으로 출판된 것으로 이 전시의 부제는 '네덜란드의 연출 사진'이었다.

☛ 분스트라, 반 엘크, 혹스, 크림스, 마이클

Group f.64 그룹 f.64

1930년에서 1935년 사이 샌프란시스코 베이 지역을 배경으로 활동했던 그룹 f.64의 명칭은 당시 대형 카메라의 가장 큰 조리개 수치였던 f.64에서 유래한 것이다. F.64에 달하는 작은 조리개 개방을 통해 높은 선예도와 깊은 심도를 지닌 이미지를 얻을 수 있었다. 그룹 f.64가 제시한 미학은 자연은 소중하며 이에 대한 물리적인 대답으로서 1920년대 캘리포니아 출신의 영상 중심주의자들이 보여준 손으로 조작하고, 부드러운 초점을 지닌 사진과 선명한 대조를 이루는 '순수'사진을 촬영하는 것이었다. f.64의 주요 멤버로는 에드워드 웨스턴, 안셀 애덤스, 윌라드 반 다이크, 그리고 이모젠 커닝햄과 같은 작가들이 포함되어 있었다. 그룹 f.64는 1932년 샌

프란시스코의 M. H. 드 영 미술관M. H. de Young Museum에서 단 한 번의 단체전을 가졌다.

☛ A. 아담스, 커닝햄, 반 다이크, 웨스턴

Life 라이프

1936년 헨리 루스는 1920년대 독일의 다수의 사진과 삽화들이 포함되어 있던 주간지의 형식을 빌려 라이프Life지를 창간한다. 라이프Life지의 창단 당시 소속되어 있던 작가들은 마가렛 버크 화이트, 알프레드 아이젠슈테트, 토마스 맥어보이, 피터 스택폴이었다. 베를린의 일루스트리어테 차이퉁Illustrierte Zeitung의 전 편집장을 맡았던 쿠르트 코로프가 사진 편집위원을 맡았다.

☛ 버크 화이트, 아이젠슈테트

Linked Ring Brotherhood see Pictorialism 연결된 고리

영상 중심주의Pictorialism참고

Magnum 매그넘

1947년 앙리 카르티에 브레송, 로버트 카파, 마리아 아이즈너, 데이비드 '침' 시모어, 조지 로저, 그리고 윌리엄과 리타 반디버트는 공동 에이전시를 설립한다. 이들은 특대 매그넘 와인 병에서 착안해 이를 매그넘 포토Magnum Photo Inc.로 명명했다. 매그넘은 뉴욕에 처음 설립되었으며 이어 런던과 파리에 사무실을 열게 된다. 이 에이전시는 상호 협력 관계로 남는다. 이전의 사진가들은 편집자나 출판사들의 지침과 지시에 따라 일해야만 했는데, 매그넘의 설립 개병에는 매그넘의 회원들은 그들 자신이 관심 있는 주제를 보도해야 하며 에이전시는 이들의 사진을 유통시키는 역할을 했다. 매그넘의 사진작가들은 지명자로 활동하는 기간을 거친 후 멤버로 인정받게 된다.

☛ R. 카파, 카르티에-브레송, 로저, 시모어

National Geographic 내셔널 지오그래픽

20세기 다큐멘터리 사진의 가장 훌륭한 표현 무대인 내셔널 지오그래픽National Geographic은 1888년 미국의 내셔널 지오그래픽 소사이어티National Geographic Society에 의해 대중적인 과학 저널로서 출판되었다. 1900년 이래로 내셔널 지오그래픽National Geographic은 사진을 설명의 수단으로 사용하기 시작했으며 1920년대 중반부터 이들을 위한 전업 사진작가들을 고용하기 시작했다. 1910년, 내셔널 지오그래픽National Geographic에 첫 컬러 사진이 게재되었으며 1914년에는 첫 오토크롬 사진이 실렸다. 흑백이 주조를 이루던 당시의 보도 사진들과는 달리 컬러 사진과 특히 깊은 연관을 맺어온 내셔널 지오그래픽National Geographic은 1960년 전면 컬러로 제작되기 시작했다. 1980년대와 1990년대 이 삽지는 사변 과학과 급진적인 사회적 사진으로 방향을 선회하며 종종 생태적인 문제들 역시 다루고 있다.

☛ 아벨, 알러드, 더블릿, 니콜스

New Topography 신 지형학

1970년대 이래로 유럽과 미국의 많은 풍경 사진들은 신 지형학적 주제를 묘사하고 있다. 이 용어는 1975년 윌리엄 제킨스가 주최해 뉴욕 로체스터의 조지 이스트만 하우스에서 열린 사진전의 전시 제목인 '신 지형학: 인간이 변화시킨 자연의 풍경 사진'을 통해 만들어져 정착된 용어이다. 신 지형학적 사진은 매우 객관적인 시선으로 인간이 자연에 끼치는 야만성을 조명하고 있다. 신 지형학적 사진가들은 보는 이에게 마치 사진이 이들이 한 행동에 대한 잘 정돈된 증거인 듯 사진을 바라보고 분별력을 지닐 것을 요구하고 있다.

☛ 알스만, R. 아담스, 발츠, 쇼어

Photojournalism 보도 사진

보도 사진에 있어서 사진의 기술적 발전은 무엇보다 중요한 영향을 미친다. 1840년대 이래로 사진가들은 여러 매체를 통해 나무 판화, 혹은 석판화를 통해 이미지를 재생산해왔다. 1880년

발전한 사진의 기계적인 요판소로 시작해 1890년대 사진 이미지는 이미 모든 인쇄 매체들에 등장했다. 1890년대 카렐 클릭이 개발한 로토 그라뷰어는 인쇄속도를 높일 수 있는 실린더를 이용한 인쇄법을 포함하고 있다. 1910년 독일의 에두아르트 메르텐스는 사진이나 삽화와 활자를 한꺼번에 인쇄할 수 있는 회전식 인쇄용 실린더를 고안했다. 이러한 인쇄술의 발전은 베를린의 프랑크푸르터 일루스트리루테Frankfurter Illustrierte와 벨트슈피겔Weltspiegel, 파리의 릴류스트라시옹L'Illustration, 르 미흐와Le Miroir, 쉬르 레 비프Sur le Vif, 그리고 런던의 더 일러스트레이티드 런던 뉴스The Illustrated London News와 같은 매체들에 급속도로 적용된다. 사진을 사용한 첫 일간지는 뉴욕의 더 데일리 그래픽The Daily Graphic, 런던의 더 데일리 미러The Daily Mirror, 그리고 파리의 엑셀시오르Excelsior를 꼽을 수 있다. 이렇게 사진이나 삽화를 이용한 잡지들은 1920년, 특히 독일을 중심으로 빠른 속도로 증가해 역시 그 수가 늘어나고 있던 보도 사진가들의 고용을 촉진시켰다. 독일의 잡지들은 동유럽 출신 사진작가들의 작품에 매력을 느꼈으며 많은 동유럽 출신 작가들이 1930년대 국가 사회주의 정부가 언론을 탐압하자 파리와 런던, 미국으로 이주했다. 1920년대와 1930년대 사이 소수의 인원으로 이루어진 사진 에이전시 역시 다수 설립되었다. 이러한 에이전시들은 곧 합병, 정리되어 세계적으로 사진을 거래하는 단체로 탈바꿈한다. 1920년대와 1930년대의 보도 사진은 사진가들에게 최소한의 기술적 훈련만을 받고도 성공적인 경력을 쌓을 수 있는 길을 열기도 했다.

☞ 아이그너, 버크 화이트, R. 카파, 아이젠슈테트, 맥컬린, 메구베인, 리부, 살로몬, 실크, 위지

Photo-plastik 포토 플라스틱

1970년대 예술 사진은 급진적인 변화를 겪게 된다. 행위 예술과 설치 미술이 대두되고, 걷는 것을 바탕으로 한 대지 미술과 같은 다양한 장르들이 떠오르면서 이들에 대한 사진적 기록 역시 중요해졌다. 그리고 다음 단계는 사진을 위해 이러한 이벤트를 연출하는 것이었다. 이러한 종류의 연출 사진에 대한 영어로 된 포괄적인 명칭은 알려져 있지 않은데 아마도 이러한 시도들이 너무나 다양한 형태를 띠었기 때문인 듯 하다.

☞ 아펠트, 브루스, 모리무라, 뉴먼

Photo-Secession 사진 분리파

1902년 알프레드 스티글리츠는 그가 부총장으로 재직했던 뉴욕 카메라클럽New York Camera Club과 결별하고 사진 분리파Photo-Secession를 설립한다. 그는 당시 유럽의 순수 미술에 동시다발적으로 발생하고 있던 다양한 분리파 예술 운동secessionist movement에서 영감을 얻어 이름을 지었다. 사진 분리의 회원 중에는 알빈 랭던 코번, 게르트루드 캐세비어, 에드워드 스타이켄 등의 작가들이 포함되어 있었다. 1905년 11월 스타이켄, 스티글리츠와 함께 그는 뉴욕의 291 5번 에버뉴에 사진 분리파 갤러리를 개관하기도 했다.

☞ 코번, 캐세비어, 스타이켄, 스티글리츠

Pictorialism 영상 중심주의

19세기 후반의 몇몇 사진작가들은 단순한 기록을 위해 카메라를 사용하는 것이 아닌 사진을 활용한 순수 예술을 하는 예술가들이라고 스스로를 정의하기 시작했다. 이들은 예술가들이 미학적 효과를 위해 사진을 구성해야 한다는 개념을 주장했다. 영상 중심주의 작가들은 원시적이고 상업적인 사진에서 탈피해 회화와 같은 기존의 순수 미술과 같은 전시의 영역에 진출하고자 했다. 당 시대의 새로운 예술 사진가들은 스스로를 아마추어로 정의했으며 1884년 아마추어 포토그래퍼Amateur Photographer라는 제하의 잡지가 런던에서 창단된다. 이러한 단체는 파리의 포토 클럽Photo-Club in Paris(1883), 런던의 연결된 고리Linked Ring Brotherhood (1892), 카메라 클럽Camera Club(1885), 빈 카메라 클럽Vienna Camera Club(1891) 등로 급격히 증가하게 된다. 1902년 카메라 노트Camera Notes의 편집자였던 알프레드 스티글리츠는 미국에 사진분리파Photo-Secession를 설립하고, 이어 사진사에 있어 가장 영향력 있는 잡지인 1903년 카메라 워크Camera Work를 창간했다. 이러한 사회는 1910년, 연결된 고리가 그러했듯 융성했지만 분리되는 과정을 거쳐 붕괴되었다. 영상중심주의 작가들은 기술적으로는 백금 인화나 검 프린트 기법 등을 비롯한 다양한 기법을 넘나들던

전문가들이었다. 영상중심주의 운동은 1920년대까지 명맥을 유지했으나 당시 부상하던 '순수'사진 작가들은 이들의 작품이 지나치게 주관적이고 아름다움에 치중한 장식성이 강하며 퇴폐했다고 평가했다.

☞ 애넌, 브리그먼, 드마시, Durkoop, F. H 에반스, 쿤, 셔트클리프, C. 화이트

The Royal Photographic Society 왕립 사진 협회

법무관이자 촉망받는 사진작가였던 로저 펜튼은 훗날 왕립 사진 협회가 되는 런던 사진 협회를 설립한(1853) 창단 회원 중 한 명이기도 하다. 빅토리아 여왕과 알버트 왕자의 후원을 받은 런던 사진 협회는 1894년 왕립 사진 협회가 되었으며 새로운 매체에 대해 날카로운 통찰력과 열정을 가지고 탐구하던 사진 단체였다. 사진의 첫 황금기는 세계 1차 세계대전으로 인해 막을 내리게 되는데 당시 군수업체들로 인해 주로 인화 과정에 사용되었던 백금의 수요가 늘어남에 따라 많은 작가들이 사진 작업을 중단하게 되었다.

☞드마시, F. H 에반스, 펜튼

The Standard Oil (New Jersey) Project 스탠다드 오일 (뉴저지) 프로젝트

1943년 스탠다드 오일사(社)는 석유 산업에 종사하는 노동자들의 모습과 삶을 기록하는 프로젝트를 계획하기 위해 당시 농업 안정국 Farm Security Administration 사진 부서의 책임자였던 로이 스트라이커를 고용한다. 스트라이커는 이 프로젝트에 대한 광범위한 해석을 바탕으로 존 베이천, 러셀 리, 고든 팍스등을 포함해 FSA에서 그와 함께 일하던 사진작가들을 대거 영입한다. 이 프로젝트에서 가장 뛰어난 활약을 보여 준 작가 중 한 명인 에스터 버블리는 원래 FSA에서 랩 기술자로 근무하던 인물이기도 했다.

☞ 버블리, 리, 팍스, 베이천

'Subjektive fotografie' 주관적 사진

오토 슈타이너트가 1950년대경 고안한 주관적 사진Subjektive fotografie의 좌우명은 당시의 '실용' 사진과 '살롱' 사진의 정신과 대치되는 것이었다. 1951년 그는 자신이 교편을 잡고 있던 독일 자르브뤼켄의 schule fur Kunst und Handwerk에서 이러한 운동과 같은 제하의 전시를 기획했다. 슈타이너트는 관찰된 사물은 상징으로 전화되고 사진가의 기질에 의해 진행되고 강화될 수 있음의 중요성을 강조했다. 1954년과 1958년에 두 개의 전시가 그 뒤를 이었다. 슈타이너트의 이데올로기는 당시 기록적 가치를 지닌 사진들을 기대하는 경향으로부터 벗어나고자 했던 유럽 작가들의 사랑을 받았다.

☞ 슈타이너트

Surrealism 초현실주의

1920년대 후반 파리의 앙드레 브르통 주변의 초현실주의자들은 있는 그대로의 상태에 반기를 들었으며 이들은, 꿈, 욕망, 범죄, 부조리와 같은 삶의 어두운 면에 주목하고 이를 배양했다. 사진은 이들에게 인쇄한 것을 겹쳐 인쇄하거나 솔라리제이션과 같이 우연한 사고로 발견된 효과 등을 제시했고, 이들은 초현실주의자들에게 걸맞은 매체로서 사랑받았으며 이는 초현실주의 운동이 파리에서 사그러든 이후까지 계속되었다. 초기 사진계의 초현실주의자들은 도라 마르, 만 레이, 그리고 모리스 타바르 등을 꼽을 수 있다. 1940년대 이후로 미국에서 활약한 이들의 후계자들은 클라렌스 존 러플린, 랄프 유진 미드야드, 그리고 제리 울스만 등이 있다.

☞ 러플린, 마르, 만 레이, 미드야드, 울스만

USSR in Construction 건설 중의 소련

막심 고리키가 창단한 소비에트 연방의 정치 선전을 담은 저널로 1930년부터 1941년 사이 모스크바에서 발행되었던 월간지이다. 이 거대한 판형의 잡지는 두 페이지를 펼쳤을 때의 크기가 81x71cm(31x21인치)에 달했다. 건설중의 소련USSR in Constuction은 러시아 사회주의의 발전상을 선전하는 매체였으며 막스 알퍼나 알렉산더 로드첸코 등의 작가들 사진을 적극 활용했다.

☞ 알퍼트, 로드첸코

VU 뷔

프랑스의 유력 월간지로 1928년 뤼시엥 보젤이 발간했다. 뷔VU는 새로운 세대의 프랑스 보도 사진가들을 양산했으며 이들 중 다수-브라사이, 앙드레 케르테스, 프랑수아 콜라르-등의 작가들은 동유럽 출신이었다. 이들 중 독일 유태인 출신의 다수의 작가들이 1930년대 초반 망명해야 했다.

☞ 브라사이, 케르테스, 콜라

War reportage 전쟁 보도 사진

1850년대의 크림 전쟁부터 1차 세계대전에 이르기까지 전쟁을 담은 수많은 사진들이 이어져왔다. 당시의 사진가들은 수감자들이나 격전지, 포로가 된 사람들, 사상자들의 모습과 같은 전쟁 이후의 참상에 주목했다. 1920년대 라이카의 기술적 발전으로 인해 당시 새로운 세대의 사진가들은 바로 눈앞에서 일어나는 일들을 사진에 담아 보도할 수 있었다. 전투에 참가하던 이들의 시선으로 생생하게 그 현장이 보도되었던 최초의 전쟁은 청일전쟁, 1930년대의 스페인 내전으로 로버트 카파의 전쟁 사진은 이러한 보도 사진들 중 다수를 차지했다. 이 두 전쟁 모두 비교적 통제되지 않았기 때문에 로버트 카파와 같은 외부인들이 현장에 접근해 이를 담아내는 것이 가능했다. 2차 세계대전의 경우 전쟁의 전 과정이 동맹국들에 보도되었으며 종종 영웅적인 장면으로 연출되기도 했다. 서구의 민주주의자들은 1950년대 이후 전쟁에 접근하고 이를 보도하는 것을 승인했는데, 이는 자신들의 주장의 타당성을 알리고자 하는 의도가 그 밑바탕이 되었다. 1950년대의 한국과 1960년대의 베트남을 취재했던 사진가들은 매우 회의적인 시각을 지닌 채 자신들이 목도한 압도적인 참상을 사진에 담았다.

☞ 버로우스, R. 카파, 던컨, 하디, 맥컬린, 로젠탈, Ut

508

박물관과 갤러리 정보

Australia

Australian National Gallery
Parkes Place
Parkes
Canberra ACT 2600
✆ (61 6) 240 6411

Austria

Neue Galerie der Stadt Linz
Wolfgang-Gurlitt-Museum
Blütenstrasse 15
A-4020 Linz
✆ (43 732) 2393 3600

Österreichische Fotogalerie im Rupertinum
Wiener Philharmoniker-Gasse 9
A-5010 Salzburg
✆ (43 662) 8042 2568

Galerie Ulysses
Opernring 21
A-1010 Vienna
✆ (43 1) 587 1226

Belgium

Museum voor Fotografie
Waalse Kaai 47
B-2000 Antwerp
✆ (32 3) 216 2211

Musée de la Photographie
11 Avenue Paul Pastur
B-6032 Mont-sur-Marchienne
✆ (32 71) 43 58 10

Canada

McCord Museum of Canadian History
690 Rue Sherbrooke Ouest
Montreal H3A 1E9
✆ (1 514) 398 7100

National Gallery of Canada
380 Sussex Drive
Ottawa
Ontario K1N 9N4
✆ (1 613) 990 1985

Vancouver Art Gallery
750 Hornby Street
Vancouver
British Columbia V6Z 2H7
✆ (1 604) 682 4668

Czech Republic

Museum of Decorative Arts
Ulice 17. listopadu 2
CZ-11000 Prague 1
✆ (42 2) 232 0017

Denmark

Museet for Fotokunst
Brandts Klædefabrik
Brandts Passage 37 & 43
DK-50000 Odense
✆ (45) 66 13 7816

Finland

The Photographic Museum of Finland
Tallberginkatu 1 A 3.floor
SF-00180 Helsinki
✆ (358 90) 6851033

France

Musée Réattu
10 Rue du Grand-Prieuré
F-13000 Arles
✆ (33) 90 49 37 58

Musée Nicéphore Niépce
28 Quai des Messageries
F-71100 Chalon-sur-Saône
✆ (33) 85 48 41 98

Musée Cantini
19 Rue Grignan
F-13000 Marseille
✆ (33) 91 54 77 75

Centre National de la Photographie
11 Rue Berryer
F-75008 Paris
✆ (33 1) 53 76 12 31

Galerie Agathe Gaillard
3 Rue du Pont Louis-Philippe
F-75004 Paris
✆ (33 1) 42 77 38 24

Galerie de Photographie de la Bibliothèque Nationale/Galerie Colbert
2 Rue Vivienne
F-75002 Paris
✆ (33 1) 47 03 83 92

Galerie Michèle Chomette
24 Rue Beaubourg
F-75003 Paris
✆ (33 1) 42 78 05 62

Maison Européene de la Photographie
5-7 Rue de Fourcy
F-75004 Paris
✆ (33 1) 44 78 75 00

La Mission du Patrimoine Photographique
62 Rue St-Antoine
F-75004 Paris
✆ (33 1) 42 74 47 75

Musée National d'Art Moderne
Centre Georges Pompidou
19 Rue Beaubourg
F-75004 Paris
✆ (33 1) 44 78 12 33

Germany

Berlinische Galerie, Museum für moderne Kunst, Photographie und Architektur
Martin-Gropius-Bau
Stresemannstrasse 110
D-10963 Berlin
✆ (49 30) 25 4860

Galerie Rudolf Kicken
Bismarckstrasse 59
D-50672 Cologne
✆ (49 221) 51 5005

Museum Ludwig
Bischofsgartenstrasse 1
D-50667 Cologne
✆ (49 221) 22 13619

Stadtmuseum Dresden
Wilsdruffer Strasse 2
D-01067 Dresden
✆ (49 351) 49 8660

Museum Folkwang
Goethestrasse 41
D-45128 Essen
✆ (49 201) 88 8452

Produzentengalerie
Michaelisbrücke 3
D-20459 Hamburg
✆ (49 40) 37 8232

Hungary

Hungarian Museum of Photography
Katona József tér 12
H-6000 Kecskemét
✆ (36 76) 483 221

Italy

Museo Ken Damy, Fotografia Contemporanea
Corsetto S. Agata 22
Loggia delle Mercanzie
I-25122 Brescia
✆ (39 30) 375 0295

Compagnia dei Fotografi
Via Slataper 8
I-20100 Milan
✆ (39 2) 690 01354

Photology
Via delle Moscova 25
I-20100 Milan
✆ (39 2) 659 5285

Japan

Tokyo Metropolitan Museum of Photography
1-13-3 Mita
Meguro-ku
Tokyo 153
✆ (81 3) 3280 0031

Mexico

Centro de la Imagen
Plaza de la Ciudadela 2
Centro Historico
Mexico City 06040
✆ (52 5) 709 5974

Museo de Arte Moderno
Paseo de la Reforma y Gandhi
Bosque de Chapultepec
Mexico City 11560
✆ (52 5) 553 6211

The Netherlands

Torch Gallery
Lauriergracht 94
NL-1016 RN Amsterdam
✆ (31 20) 626 0284

Stedelijk Van Abbemuseum
Vonderweg 1
NL-5611 BK Eindhoven
✆ (31 40) 275 5275

Groninger Museum
Pruediniussingel 59
NL-9711 AG Groningen
✆ (31 50) 183 343

Nederlands Fotoarchief
Witte de Withstraat 63
NL-3012 BN Rotterdam
✆ (31 10) 213 2011

Poland

Muzeum Tatrzánskie
Krupówki 10
34-500 Zakopane
✆ (48) 165 15205

Spain

Posada del Potro
Plaza del Potro 10
E-14002 Cordoba
✆ (34 57) 472000

Instituto Valenciano de Arte Moderno (IVAM)
Calle Guillem de Castro 118
E-46003 Valencia
✆ (34 6) 386 3000

Sweden

Fotografiska Museet i Moderna Museet
Birger Jarlsgatan 57
S-113 56 Stockholm
✆ (46 8) 6664250

Switzerland

Schweizerische Stiftung für die Photographie
Kunsthaus
Heimplatz 1
CH-8024 Zurich
✆ (41 1) 251 6765

United Kingdom

The Royal Photographic Society
The Octagon
Milsom Street
Bath BA1 1DN
✆ (44 1225) 462841

509

National Museum of Photography, Film
and Television
Pictureville
Bradford BD1 1NQ
℗ (44 1274) 727488

Portfolio Gallery
43 Candlemaker Row
Edinburgh EH1 2QB
℗ (44 131) 2201911

Camerawork
121 Roman Road
London E2 OQN
℗ (44 181) 980 6256

Hamiltons Gallery
13 Carlos Place
Grosvenor Square
London W1Y 5AG
℗ (44 171) 499 9493

Institute of Contemporary Arts
12 Carlton House Terrace
London SW1Y 5AH
℗ (44 171) 930 0493

National Portrait Gallery
2 St Martin's Place
London WC2H 0HE
℗ (44 171) 306 0055

The Photographers' Gallery
5 & 8 Great Newport Street
London WC2H 7HY
℗ (44 171) 831 1772

The Special Photographers' Company
21 Kensington Park Road
London W11 2EU
℗ (44 171) 221 3489

Victoria and Albert Museum
Cromwell Road
London SW7 2RL
℗ (44 171) 938 8500

Zelda Cheatle Gallery
8 Cecil Court
London WC2N 4HE
℗ (44 171) 836 0506

Impressions Gallery
29 Castlegate
York YO2 2DD
℗ (44 904) 654724

Fay Gold Gallery
247 Buckhead Avenue
Dept PM
Atlanta
GA 30305
℗ (1 404) 233 3843

The Baltimore Museum of Art
Art Museum Drive
Baltimore
MD 21218
℗ (1 410) 396 7100

Brooklyn Museum
200 Eastern Parkway
Brooklyn
NY 11238
℗ (1 718) 638 5000

Weston Gallery
Sixth Avenue between Dolores and Lincoln
Carmel
CA 93921
℗ (1 408) 624 4453

The Art Institute of Chicago
111 South Michigan Avenue
Chicago
IL 60603
℗ (1 312) 443 3600

Museum of Contemporary Photography
Columbia College
600 S Michigan Avenue
Chicago
IL 60605
℗ (1 312) 633 5554

Denver Art Museum
100 West 14th Avenue Parkway
Denver
CO 80204
℗ (1 303) 640 4433

Museum of Fine Arts, Houston
1001 Bissonnet
Houston
TX 77005
℗ (1 713) 639 7300

Grunwald Center for the Graphic Arts
University of California at Los Angeles
Los Angeles
CA 90024
℗ (1 310) 825 3783

The J. Paul Getty Museum
1200 Getty Center Drive, Suite 1000
Los Angeles
CA 90049
℗ (1 310) 459 7611

Museum of Contemporary Art,
Los Angeles
250 South Grand Avenue
California Plaza
Los Angeles
CA 90012
℗ (1 213) 621 2766

Walker Art Center
Vineland Place
Minneapolis
MN 55403
℗ (1 612) 375 7600

Gallery for Fine Photography
323 Royal Street
New Orleans
LA 70130
℗ (1 504) 568 1313

The Aperture Foundation/Burden
Gallery
20 East 23rd Street
New York
NY 10010
℗ (1 212) 505 5555

Howard Greenberg Gallery
120 Wooster Street
New York
NY 10012
℗ (1 212) 334 0010

International Center of Photography
1133 Fifth Avenue
New York
NY 10128
℗ (1 212) 860 1777

Light Gallery
135 East 74th Street
New York
NY 10021
℗ (1 212) 249 5653

The Metropolitan Museum of Art
Department of Prints and Photographs
1000 Fifth Avenue
New York
NY 10028
℗ (1 212) 879 5500

Museum of Modern Art
Department of Photography
11 West 53rd Street
New York
NY 10019
℗ (1 212) 708 9400

PaceWildensteinMacGill
32 East 57th Street
New York
NY 10022
℗ (1 212) 759 7999

The Staley-Wise Gallery
560 Broadway
New York
NY 10012
℗ (1 212) 966 6223

Whitney Museum of American Art
945 Madison Avenue
New York
NY 10021
℗ (1 212) 570 3600

The Chrysler Museum of Art
245 West Olney Road
Norfolk
VA 23510
℗ (1 757) 664 6200

Oakland Museum
1000 Oak Street
Oakland
CA 94607
℗ (1 510) 238 3401

Camerawork Gallery
2255 NW Northrup Street
Portland
OR 97210
℗ (1 415) 626 7747

California Museum of Photography
University of California at Riverside
Riverside
CA 92521
℗ (1 909) 787 4787

George Eastman House
900 East Avenue
Rochester
NY 14607
℗ (1 716) 271 3361

Museum of Photographic Arts
1649 El Prado
Balboa Park
San Diego
CA 92101
℗ (1 619) 238 7559

Fraenkel Gallery
49 Geary Street
San Francisco
CA 94108
℗ (1 415) 981 2661

San Francisco Museum of Modern Art
151 Third Street
San Francisco
CA 94103
℗ (1 415) 357 4000

G. Ray Hawkins Gallery
908 Colorado Avenue
Santa Monica
CA 90046
℗ (1 310) 394 5558

Scottsdale Center for the Arts
7383 Scottsdale Mall
Scottsdale
AZ 85251
℗ (1 602) 994 2301

Center for Creative Photography
The University of Arizona
843 East University Boulevard
Tucson
AZ 85721
℗ (1 520) 621 7968

Corcoran Gallery of Art
17th Street and New York Avenue North
West
Washington
DC 20006
℗ (1 202) 639 1700

감사의 말

Texts written by Ian Jeffrey.

The publishers would like to thank Fabien Baron, Chris Boot, Sally Fear, Dennis Freedman, Stephen Gill, Shalom Harlow, Mark Haworth-Booth, Suzanne Hodgart, Liz Jobey, Isabella Kullmann, Martin Parr, Robert Pledge, Stuart Smith and Lee Swillingham for their advice.
And Zafer and Barbara Baran and Alan Fletcher for the jacket design.

Photographic Acknowledgements

Hans Aarsman, Amsterdam: 4; © Abbas / Magnum Photos: 5; photograph by James Abbe / photograph © Kathryn Abbe: 6; Sam Abell / *National Geographic* Image Collection: 8; © Robert Adams: 11; Shelby Lee Adams: 12; The Lucien Aigner Associates: 14; Fratelli Alinari, Florence: 15, 52, 497; William Albert Allard / *National Geographic* Society: 16; © Manuel Alvarez Bravo: 18; © 1979, Amon Carter Museum, Fort Worth, Texas, gift of the Estate of Laura Gilpin: 175; courtesy Galerie Paul Andriesse, Amsterdam: 118; © 1952, Aperture Foundation Inc., Paul Strand Archive: 442; © 1972, the Estate of Diane Arbus / courtesy Robert Miller Gallery, New York: 23; Keith Arnatt: 26; © Eve Arnold / Magnum Photos: 27; Art Institute of Chicago: 322; Art Institute of Chicago, Julien Levy Collection, gift of Jean Levy and the Estate of Julien Levy, 1988.157.1 / © Berenice Abbott, Commerce Graphics Ltd, Inc.: 7; The Associated Press Ltd: 10, 144, 300, 391, 468, 470; © Association des Amis de Jacques-Henri Lartigue: 262; © A.T.E. / Musée de Shkodra: 302; Jane Evelyn Atwood: 29; Austrian Photographic Gallery / National Collection of Fine Art Photography, Museum Rupertinum, Salzburg: 70, 219; David Bailey: 31; John Baldessari: 32; Lewis Baltz: 35; © Micha Bar-Am / Magnum Photos: 36; © Bruno Barbey / Magnum Photos: 37; © Olivo Barbieri: 38; Letizia Battaglia: 41; courtesy Marion de Beaupré Productions, Paris – styling Michel Bottbol, hair Julien D'Ys, make-up Alice Ghendrih, model Karen Elson (Ford), clothes Thierry Mugler Couture: 394; Gianni Berengo Gardin: 47; © Ian Berry / Magnum Photos: 50; Eva Besnyö: 51; Bibliothèque des Arts Décoratifs, Paris: 272; Bibliothèque Nationale, Paris: 33, 126; © Richard Billingham, courtesy Anthony Reynolds Gallery, London: 53; © Werner Bischof / Magnum Photos: 54; Anna and Bernhard Blume: 57; Erwin Blumenfeld / *Vogue*, Paris 1939: 58; © Rommert Boonstra: 59; courtesy Janet Borden, Inc., New York: 186, 424; © Edouard Boubat / Agence TOP, Paris: 61; Samuel Bourdin: 62; Photographie Brassaï © Gilberte Brassaï, all rights reserved: 68; © 1957 Wynn Bullock, courtesy The Wynn and Edna Bullock Trust, collection Center for Creative Photography, The University of Arizona: 73; David Burnett / Contact Press Images: 75; © René Burri/Magnum Photos: 76; Larry Burrows / Katz Pictures Limited: 77; © CNMHS, Paris: 28, 406; © Harry Callahan, courtesy PaceWildensteinMacGill, New York: 78; © Sophie Calle / courtesy Galerie Chantal Crousel, Paris: 79; Camera Press Ltd: 277, 428; © Cornell Capa / Magnum Photos: 82; © Robert Capa / Magnum Photos: 83; courtesy Caponigro Arts: 84; Gilles Caron / Contact Press Images: 86; The Photography Collection, The Carpenter Center for the Visual Arts, Harvard University: 408; © Henri Cartier-Bresson / Magnum Photos: 88; courtesy Leo Castelli, New York: 342; Centro de la Imagen, Mexico: 224; courtesy Teo Allain Chambi, Cuzco: 90; © William Christenberry and PaceWildensteinMacGill, New York: 92; The Chrysler Museum of Art, Norfolk, VA, gift of Mr and Mrs Frederick

Herman (82.63): 496; © 1995 Comstock, Inc.: 170; © Linda Connor: 97; © Thomas Joshua Cooper: 98; courtesy John Coplans and London Projects: 99; Corbis-Bettmann: 412, 467; © Marie Cosindas: 100; photograph from the *Courier Express* Collection, courtesy of E. H. Butler Library, Buffalo State College and the Buffalo and Erie County Historical Society: 430; © Gerry Cranham: 101; © Donigan Cumming: 102; photograph by Imogen Cunningham © 1970 The Imogen Cunningham Trust: 103; Stephen Dalton / NHPA: 107; © Judy Dater 1982, collection Center for Creative Photography, The University of Arizona: 108; © Bruce Davidson / Magnum Photos: 109; © John Davies: 110; Joe Deal: 112; © Luc Delahaye / Magnum Photos: 113; © Raymond Depardon / Magnum Photos: 116; © Philip-Lorca diCorcia, courtesy PaceWildensteinMacGill, New York: 117; Robert Doisneau / Rapho / Network: 120; © David Doubilet: 121; © David Douglas Duncan: 124; courtesy Diana Dupain: 125; courtesy Galerie Durand-Dessert, Paris: 457; © The Estate of Willard Van Dyke, modern print from original negative, Willard Van Dyke Archive, Center for Creative Photography: 127; courtesy George Eastman House, Rochester, NY: 85, 465; © Nikos Economopoulos / Magnum Photos: 131; © The Harold E. Edgerton 1992 Trust, courtesy of Palm Press, Inc.: 132; William Eggleston / A+C Anthology: 133; Alfred Eisenstaedt/Katz Pictures Limited: 134; Bill Eppridge / Katz Pictures Limited: 138; © Elliott Erwitt / Magnum Photos: 140; courtesy Etherton Gallery, Tucson, Arizona: 74; © Bernard Faucon, Paris: 146; Andreas Feininger / Katz Pictures Limited: 147; © Donna Ferrato: 149; Larry Fink: 150; © Thomas Florschuetz: 151; courtesy Fogg Art Museum, Harvard University Art Museums, gift of Bernarda Bryson Shahn: 410; © Joan Fontcuberta / Pere Formiguera, 1986: 152; courtesy Fraenkel Gallery, San Francisco, CA: 46, 159, 189, 492; © Martine Franck / Magnum Photos: 154; © Robert Frank, courtesy PaceWildensteinMacGill, New York: 155; © Stuart Franklin / Magnum Photos: 156; © Leonard Freed / Magnum Photos: 157; © Gisèle Freund, courtesy Nina Beskow: 158; © Seiichi Furuya: 163; Paul Fusco / Magnum Photos: 164; © Adam Fuss, courtesy Robert Miller Gallery, New York: 165; Galerie Agathe Gaillard, Paris: 91; © Cristina García Rodero: 166; © Jean Gaumy / Magnum Photos: 168; The J. Paul Getty Museum, Los Angeles, CA: 143, 296, 321, 354; © Archivio Ghirri: 171; © Mario Giacomelli: 172; © Ralph Gibson: 173; John Gichigi / Allsport: 174; Gilman Paper Company Collection, New York: 55, 66, 81, 257, 353, 411, 478; courtesy Barbara Gladstone Gallery, New York/photo Larry Lame: 145, 370; © Burt Glinn/Magnum Photos: 177; © Fay Godwin / Collections: 179; © Jim Goldberg: 180; David Goldblatt: 181; © Nan Goldin: 182; courtesy Alan Govenar and Texas African American Photography Archive: 231; courtesy Govinda Gallery, Washington, DC: 222; courtesy Emmet Gowin and PaceWildensteinMacGill, New York: 183; Paul Graham: 184; courtesy Howard Greenberg Gallery, New York: 216, 247, 335, 473; © Philip Jones Griffiths / Magnum Photos: 185; © Harry Gruyaert / Magnum Photos: 187; Galleria Studio Guenzani, Milan: 40; © Ernst Haas / Magnum Photos: 190; © Philippe Halsman / Magnum Photos: 192; © Hiroshi Hamaya/Magnum Photos: 193; courtesy Hamiltons Photographers Ltd: 359; © Robert Hammerstiel: 194; © Werner Hannappel, courtesy Galerie Michèle Chomette, Paris: 195; © Paul Harbaugh and Tatianna Baltermants / photograph Victoria & Albert Museum: 34; Studio Harcourt © Ministère de la Culture, France: 196; © Robert Heinecken, courtesy

PaceWildensteinMacGill, New York: 199; courtesy Galerie Max Hetzler, Berlin: 444; © John Hilliard: 202; © David Hockney: 204; © Thomas Hoepker / Magnum Photos: 206; Paul den Hollander: 211; Eric and David Hosking: 215; Collection Xavier Hufkens, Brussels: 96; Hulton Deutsch Collection / Corbis: 43; Hulton Getty: 197, 212; The Hungarian Museum of Photography, Budapest: 141, 363; Frank Hurley / Royal Geographical Society: 220; © David Hurn / Magnum Photos: 221; © Axel Hütte: 223; Indiana University Art Museum, Art Sinsabaugh Archive: 422; courtesy Interim Art, London / Andrea Rosen Gallery, New York: 451; Yoshiko Isshiki, Tokyo: 22, 330; Mitsuaki Iwago / Minden Pictures: 225; Photo IZIS: 226; Bob Jackson: 227; Chris Johns / *National Geographic* Society: 228; Markus Jokela / *Helsingin Sanomat*: 230; © Jan Kaila: 232; © Richard Kalvar / Magnum Photos: 234; © Kikuji Kawada: 237; © Seydou Keita, courtesy André Magnin, Paris / Fonds National d'Art Contemporain, Paris: 239; photograph by André Kertész / Ministère de la Culture (AFDPP), Paris: 240; Johan van der Keuken: 241; © Carl de Keyzer / Magnum Photos: 242; courtesy Galerie Rudolf Kicken / purchase 1982 with assistance from The Friends of Fotografiska Museet, Stockholm: 443; Chris Killip: 243; # 10032 Darius Kinsey Collection, Whatcom Museum of History and Art, Bellingham, WA: 244; The Kinsey Institute for Research in Sex, Gender and Reproduction: 178; Douglas Kirkland / Sygma: 245; photography Nick Knight, art direction Marc Ascoli, client Martine Sitbon: 248; photograph by François Kollar © Ministère de la Culture, France: 249; Sirkka-Liisa Konttinen: 250; © Josef Koudelka / Magnum Photos: 252; George Krause: 253; Les Krims: 254; © Hiroji Kubota / Magnum Photos: 256; David LaChapelle: 258; LA Louver, Venice, CA: 49; Frans Lanting / Minden Pictures: 260; © Sergio Larrain / Magnum Photos: 261; © The Estate of Clarence John Laughlin, courtesy Robert Miller Gallery, New York / © 1997 The Historic New Orleans Collection: 263; Annie Leibovitz / Contact Press Images: 266; Ouka Lele / VU: 267; © János Lengyel, Budapest: 269; © Guy Le Querrec / Magnum Photos: 270; © Erich Lessing / Magnum Photos: 273; courtesy David Levinthal and Janet Borden, Inc., New York: 274; © Helen Levitt/Laurence Miller Gallery, New York: 275; Library of Congress / Corbis: 337, 369; Library of Congress, Washington, DC: 114, 160, 167, 210, 259, 264, 338, 469; Jerome Liebling: 278; © O. Winston Link: 279; © The Herbert List Estate, Hamburg: 281; courtesy Robert Longo and Metro Pictures: 282; Los Alamos National Laboratory: © Jack Aeby: 13; courtesy Luhring Augustine, New York: 93; Markéta Luskačová: 283; Danny Lyon, courtesy Houk Friedman, New York: 284; Angus McBean/© Apple Corps Ltd: 286; McCord Museum, Montreal, Notman Archives: 349; © Don McCullin / Magnum Photos: 287; © Steve McCurry / Magnum Photos: 288; © Craig McDean: 289; © Peter Magubane: 290; Mari Mahr: 291; Bertien van Manen: 293; courtesy Robert Mann Gallery and Curt Marcus Gallery, New York: 318; © Sally Mann, courtesy Houk Friedman, New York: 294; © Constantine Manos / Magnum Photos: 295; © 1983, The Estate of Robert Mapplethorpe / A+C Anthology: 297; Mary Ellen Mark: 298; © Peter Marlow / Magnum Photos: 299; Oriol Maspons: 304; © 1997 Margrethe Mather, collection Center for Creative Photography, The University of Arizona: 305; Roger Mayne: 306; The Estate of Ralph Eugene Meatyard, courtesy Christopher Meatyard: 307; © Steven Meisel / A+C Anthology: 308; © Susan Meiselas / Magnum Photos: 309; Metropolitan Museum of Art, New York, gift of Charles Bregler: 129; Metropolitan Museum of Art, New

York, gift of I. N. Phelps Stokes, Edward S. Hawes, Alice Mary Hawes, Marion Augusta Hawes, 1937 (37.14.41): 432; Joel Meyerowitz: 311; MGM / courtesy Kobal Collection: 72; Duane Michals: 312; Boris Mihailov: 313; Gjon Mili / Katz Pictures Limited: 314; © Lee Miller Archives: 315; © Wayne Miller / Magnum Photos: 316; Mirror Syndication International: 64; © Sarah Moon, from the book Red Riding Hood: 325; © Charles Moore 1997 Black Star: 326; © Inge Morath / Magnum Photos: 328; The Barbara Morgan Archives: 329; © Daido Moriyama: 331; © Lewis Morley / Akehurst Bureau: 332; courtesy Josephine Morris: 333; Münchner Stadtmuseum: 105; Musée National d'Art Moderne, Paris: 200; Musées de la Ville de Paris: 303; Museum of the City of New York, The Jacob A. Riis Collection (# 232): 383; Museum of Decorative Arts, Prague: 445, 454; courtesy The Museum at F.I.T., New York: 106; Museum Folkwang, Essen: 191, 271, 436; Museum Ludwig, Rheinisches Bildarchiv, Cologne: 56, 63, 218, 235, 255, 360, 388, 398, 401, 407; © 1997 The Museum of Modern Art, New York, gift of Albert M. Bender: 169; © 1997 The Museum of Modern Art, New York, gift of Lincoln Kirstein: 229; © 1997 The Museum of Modern Art, New York, purchase: 203; Jean-Luc Mylayne: 339; © James Nachtwey / Magnum Photos: 340; NASA: 25; National Archives at College Park, Maryland: 39, 65; National Gallery of Canada, Ottawa / © The Lisette Model Foundation: 319; National Portrait Gallery, London: 48; courtesy NCE, Paris: 317; Nederlands Fotoarchief, Rotterdam: 136; © Arnold Newman: 344; © Helmut Newton: 345; © Michael Nichols: 346; Lennart Nilsson / Bonnier Alba AB: 347; Nimitz Library, Annapolis, MD: 128; photograph by Nicholas Nixon: 348; © Georg Oddner: 350; Ken Ohara: 351; © Cas Oorthuys / Nederlands Fotoarchief: 352; © Bill Owens: 355; Lütfi Özkök: 356; courtesy PaceWildensteinMacGill, New York: 483; Olivia Parker © 1977, courtesy Museum of Modern Art, New York: 358; © Martin Parr / Magnum Photos: 361; Morris L. Parrish Collection, Department of Rare Books and Special Collections, Princeton University Library: 87; Studio Patellani, Milan: 362; copyright © 1974 by Irving Penn: 364; © Gilles Peress / Magnum Photos: 365; © Gueorgui Pinkhassov / Magnum Photos: 367; Bernard Plossu: 368; courtesy P.P.O.W., Inc., New York: 495; Private Collection, Hamburg / photo courtesy Produzentengalerie Hamburg: 246; © Raghu Rai / Magnum Photos: 371; Tony Ray-Jones / Science & Society Picture Library: 373; © Eli Reed / Magnum Photos: 374; photograph by René-Jacques © Ministère de la Culture, France: 377; Bettina Rheims: 379; © Marc Riboud / Magnum Photos: 380; courtesy Gene Richards: 381; Leni Riefenstahl-Produktion: 382; © Miguel Rio Branco / Magnum Photos: 384; Sophie Ristelhueber: 385; © Herb Ritts, courtesy Fahey / Klein Gallery, Los Angeles, CA: 386; © George Rodger / Magnum Photos: 389; Roger-Viollet, Paris: 276; Willy Ronis / Rapho / Network: 390; © Judith Joy Ross (collection of the artist): 392; © photograph by Arthur Rothstein: 393; The Royal Photographic Society, Bath: 9, 20, 24, 69, 95, 111, 115, 122, 123, 130, 137, 139, 142, 148, 153, 201, 209, 213, 217, 233, 236, 251, 265, 268, 310, 324, 334, 336, 357, 376, 378, 387, 431, 435, 439, 450, 460, 462, 476, 485, 488, 490, 500; Thomas Ruff: 395; courtesy Edward Ruscha: 396; Sebastião Salgado / Network: 397; © Lucas Samaras, courtesy PaceWildensteinMacGill, New York / Denver Art Museum collection, gift of Mr and Mrs Robert F. Greenhill: 399; courtesy Galerie Samia Saouma, Paris: 366; Pentti Sammallahti: 400; San Francisco Museum of Modern Art:

162 (purchase), 285 (fund of the 80s purchase), 292 (Byron Meyer fund purchase), 466 (purchase); © 1997 Jan Saudek c /o Art Unlimited, Amsterdam / from the book Life, Love, Death & Other Such Trifles: 402; Howard Schickler Fine Art, New York: 17, 89; Michael Schmidt: 403; Schweizerische Stiftung für die Photographie, Zurich: 60, 404, 433; © Ferdinando Scianna / Magnum Photos: 405; © David Seymour / Magnum Photos: 409; courtesy Cindy Sherman and Metro Pictures: 413; © 1987 Stephen Shore: 414; Jeanloup Sieff: 415; George Silk / Katz Pictures Limited: 416; © Marilyn Silverstone/Magnum Photos: 417; courtesy Laurie Simmons and Metro Pictures: 419; © David Sims: 420; © 1997 by Raghubir Singh: 421; © The Aaron Siskind Foundation, courtesy George Eastman House, Rochester, NY: 423; photograph by Edwin Smith: 425; © Graham Smith: 426; © W. Eugene Smith, courtesy Eugene Smith Estate: 427; collection Société Française de Photographie, Paris: 42, 94, 176, 341, 343, 375; © 1997 Frederick Sommer, collection Center for Creative Photography, The University of Arizona: 429; courtesy Sonnabend Gallery, New York: 45, 207, 446; courtesy Sotheby's, London: 44; © Sotheby's, New York: 320; © Spaarnestad Photoarchives / Basalt: 323; courtesy Galerie Springer, Berlin: 21; Monika Sprüth Galerie, Cologne: 188; Standard Oil (New Jersey) Collection, University of Louisville Special Collections: 71; courtesy The Staley-Wise Gallery, New York: 119, 214; Stedelijk Van Abbemuseum, Eindhoven: 135, 280; © Chris Steele-Perkins / Magnum Photos: 434; © Grete Stern: 437; © Joel Sternfeld, courtesy PaceWildensteinMacGill, New York: 438; © Dennis Stock / Magnum Photos: 440; Tom Stoddart / Independent Photographers Group: 441; Study and Documentation Centre for Photography, University of Leiden: 19; courtesy The Sutcliffe Gallery, Whitby – Michael Shaw: 447; The Tatra Museum, Zakopane: 493; photography Mario Testino, styling Carine Roitfeld, hair Orlando Pita, make-up Tom Pecheux, models Georgina Grandville and Jason Fidelli: 449; © Jean-Marc Tingaud: 452; © Tomasz Tomaszewski: 455; © Shomei Tomatsu: 456; courtesy Torch Gallery, Amsterdam: 205; © Larry Towell / Magnum Photos: 458; Arthur Tress, courtesy Houk Friedman, New York: 459; © Hiromi Tsuchida: 461; © Shoji Ueda: 463; © Jerry Uelsmann: 464; courtesy Galerie Ulysses, Vienna: 372; University of Kentucky Libraries, Audio-Visual Archives, Special Collections and Archives: 104; Victoria and Albert Museum: 67, 161, 198, 301, 327; © Manuel Vilariño: 471; © John Vink / Magnum Photos: 472; © Robert Walker: 474; © Jeff Wall: 475; © The Andy Warhol Foundation for the Visual Arts / Art Resource: 477; © Alex Webb / Magnum Photos: 479; © Boyd Webb, courtesy Anthony d'Offay Gallery / photograph The British Council: 480; Bruce Weber: 481; Weegee (Arthur Fellig) © 1994, International Center of Photography, New York, bequest of Wilma Wilcox: 482; courtesy Sandra Weiner: 484; © Michael Wells / Aspect Picture Library: 486; © 1981 Edward Weston, Center for Creative Photography, Arizona Board of Regents: 487; reproduction courtesy The Minor White Archive, Princeton University. Copyright © 1982 by The Trustees of Princeton University. All rights reserved: 489; © Bob Willoughby 1997: 491; © Joel-Peter Witkin: 494; © Li Xiao-Ming / Magnum Photos: 498; © 1997 Max Yavno, Center for Creative Photography, The University of Arizona Foundation: 499; courtesy Z Photographic, London: 448; © Patrick Zachmann / Magnum Photos: 501; © Franco Zecchin / Magnum Photos: 502; © Donna VanDerZee / courtesy Howard Greenberg Gallery, New York: 503.